Thomas Heatherwick

從我到我們

海澤維克談海澤維克設計全紀錄

Thomas Heatherwick: Making

湯瑪斯・海澤維克（Thomas Heatherwick）、玫希・羅（Maisie Rowe）｜著

林潔盈｜譯

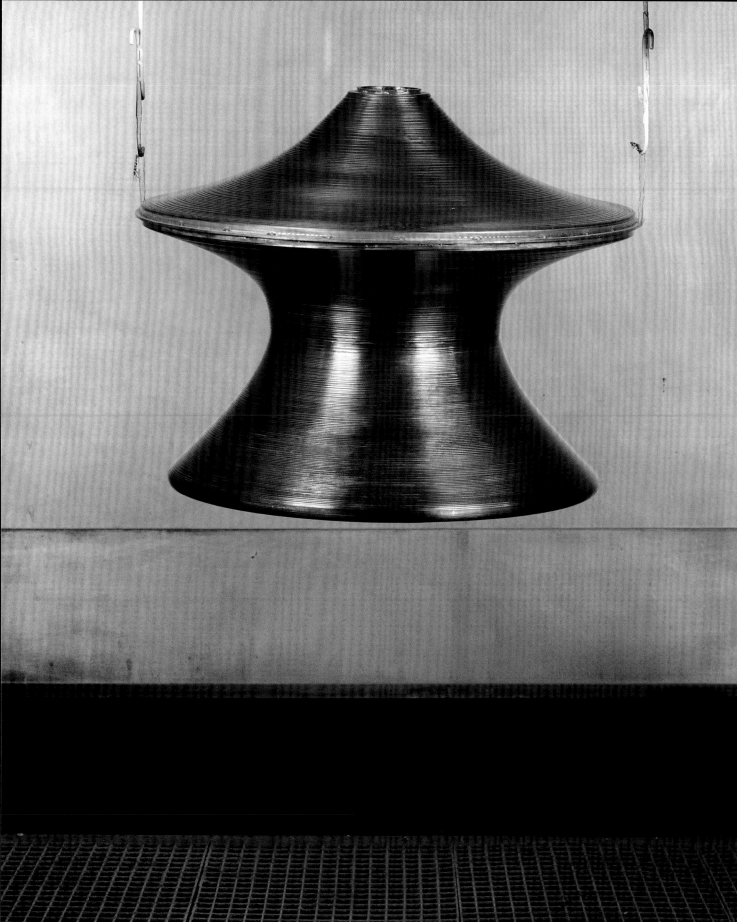

目次

從我到我們

這本書是以敝設計工作室經手專案為題的作品集，按時間先後順序呈現二十多年來的作品精選。本書的目的並不在於說服其他設計師採納任何單一的設計手法，亦非推廣任何設計哲學，而是試著闡明每一個設計專案的思維，講講我們如何發展設計構想的故事。筆者在整本書的敘述中，會在「我」和「我們」之間隨意變換，這是因為除了最早的幾個設計專案之外，每個案子都是一群人和我一起發展構想而得到的成果。透過這種集體性的思考實驗，我們發現，我們會在著手設計前先找出幾個關鍵問題來問自己，藉著這個方法引導我們朝設計構想走去。這也是為什麼本書的每一個設計專案都會以一個挑釁的問題來當作開場。這些敘述可能讓人誤以為設計構想似乎是信手拈來，然而幾乎每一個專案，無論構建與否，都混雜著許許多多的確定與懷疑，突破與死路，緊張和歡喜，以及沮喪與進展。

筆者在倫敦長大，早年深受許多人影響。對我影響至深的每一個人，都懷抱著強烈的個人興趣，他們不但讓我接觸到許多不同的文化，更鼓勵我順應自然的性向發展。外公麥爾斯・托馬林（Miles Tomalin）是一位作家，也是音樂家，他每年都會寫下和平主義的詩篇，將它們當成聖誕卡寄給親朋好友。麥爾斯曾在1930年代志願加入國際旅（International Brigade），在西班牙內戰期間前往西班牙協助對抗法西斯主義。他對工程史的研究讓他深信，蒸汽火車頭並非由喬治・史帝文生（George Stephenson）發明，進而挺身而出，替真正發明人理查・特里維西克（Richard Trevithick）發起正名運動。外婆伊莉莎白・托馬林（Elisabeth Tomalin）是德國猶太人，

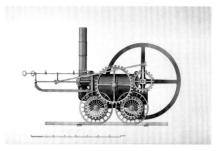

〈誰能趕上我〉（Catch Me Who Can），理查・特里維西克，1808

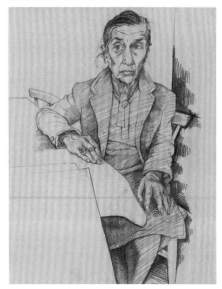

伊莉莎白・托馬林，紙本鉛筆，1989

吊床製作

架設樹籬

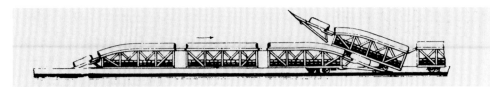

史坦（Stern）針對會車設計的改進裝置，1904，「針對單線車道或車道狹窄時避免對撞，也不須中斷車輛行進的交通系統……這個系統的運作方式是在於改裝車頂和輪胎，讓某列車可由另一列車的車頂通過。」

以藝術性手法來遮擋掉公寓前方的醜陋景觀，取自《公寓生活指南》（How to Live in a Flat），希斯・羅賓森，1937

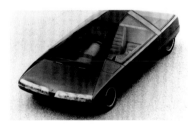

雪鐵龍卡琳概念車（Karin），1980

「未來之家2000」，米爾頓凱恩斯，1981

她為了逃離納粹魔掌而離開德勒斯登，來到倫敦。在替瑪莎百貨（Marks and Spencer）設置並領導織品設計工作室之前，她曾與建築師厄諾・戈德芬格（Ernö Goldfinger）共事，後來則成為藝術治療的實踐先鋒。

　　母親史黛芳妮・托馬林（Stefany Tomalin）是一位畫家兼珠寶商，後來成為串珠權威。她在倫敦波多貝羅路（Portobello Road）開店開了二十年，專門銷售項鍊與串珠材料。我和母親會一起去看藝術展、模型工程展示與工藝博覽會，花時間和從事鍛鐵、吹玻璃、切削金屬、搭蓋木構架、綁吊床繩結、搭蓋圍籬圍欄與乾砌石牆等行業的工匠往來。父親休・海澤維克（Hugh Heatherwick）原本習畫，在十五歲時加入皇家海軍樂隊，服役期間還當過拳擊選手，後來發展出培養兒童、成人、組織與社群創意的專業。由於他對創新和城市未來極感興趣，他曾帶我去參觀米爾頓凱恩斯（Milton Keynes）的未來主義住房模型，以及專門展現新形式與新科技的國際車展。過去二十年間，他在敝工作室中扮演著非常重要的角色，持續在組織整體發展上提供協助，也讓我們能以創意團體的身分繼續演進。

　　小時候我常把時間花在畫畫、製作東西以及拆解打字機和相機等機械與電子裝置上。我開始對構想、結構與解決問題深感興趣，喜歡閱讀外公有關偉大建築和工程的著作，也愛上了希斯・羅賓森（Heath Robinson）那些高明卻也滑稽的發明。離開中學以後，我先修了一個為期兩年的藝術設計課程，拿到文憑後進入曼徹斯特理工大學修習3D設計的大學課程，之後再到倫敦皇家藝術學院修習兩年的碩士課程。在這七年之間，我接受的訓練讓我能夠在各種材料與加工過程之間自在游走，

包括塑料運用、吹玻璃、焊接、珠寶製作、陶瓷、刺繡
與木工等。藉著研究規模各異的問題解決方法，我得以
持續追求我對建築設計與營造環境的興趣。

　　求學這段期間，我開始對營造大師（master builder）
這類結合了建造者、工匠、工程師和設計師等諸多角色
與技藝的歷史人物產生興趣，因為他連結了概念發想以
及將概念化為現實的過程。儘管如此，由於1818年大英
土木工程師協會（Institute of Civil Engineers）和1834年
英國皇家建築師協會（Royal Institute of British Architects）
的創辦，土木工程和建築似乎都慢慢演變成菁英職業，
帶著有別於營造產業其他部門的身分地位。同時，工匠
則演變成一種叫做總承包商（general contractor）的新角
色，主要關注財務方面的問題。時至今日，社會不僅不
鼓勵建築設計師和材料與實作進行創意連結，甚至連工
匠也喪失了過往的名望，建築產業的技藝與專業因此逐
漸走下坡。

　　我個人實踐自身設計構想的經驗讓我深信，在發展
構想並尋找實踐方式的時候，必須有對於材料的理解和
透過實際運用而獲得的實用經驗加以支撐。在我進行學
位論文的研究時，訪問了許多建築師、自力建造者與承
包商，了解他們的教育背景與工作方式。當時的新進建
築師往往都不具備實際的製作經驗，像是澆鑄混凝土、
製作木樺或砌築磚牆等。在由人類製造並體驗的物品之
中，建築物約莫是體型最龐大的代表，發現這些建物的
設計師對於製作時所運用的工藝技術竟然如此疏離，是
一件讓人非常訝異的事情。我覺得，這足以說明為什麼
我近年來看到的許多新建築，都給我一種了無生氣、缺
乏立體精巧的感覺。

利用我砍下的梣樹塊來製作家具，
曼徹斯特，1990

堆砌乾草堆

實際製作技巧

建構「涼亭」，曼徹斯特，1992

做麵包

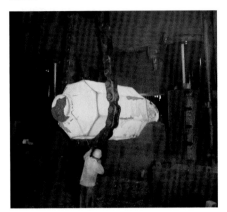
鍛鋼

製作全世界最大的反射鏡

高速公路建設

因為撰寫論文時探討過這個議題,於是我自然而然地決定利用在曼徹斯特理工大學的最後一年,來實驗一種不同的營建模式。我自行設計並建造了一個全尺寸建築物,將之命名為「涼亭」(頁32–37),這對曼徹斯特理工大學而言是前所未見的事。

就讀皇家藝術學院的那幾年給了我一些空間,讓我好好思考我在離開教育系統以後可以用哪種方式從事設計。與其將藝術思維硬邦邦地切割成各自獨立的工藝與專業,例如雕塑、建築、時尚、刺繡、金工以及景觀、產品與家具設計等等,我想要把所有設計都放在3D的架構下來思考,不把它視為多領域的設計,而是看成一個單一領域:3D設計。此外,由於個別的創意領域似乎牽涉到特定的大小規模,這種3D設計的做法也提供了一種契機,讓我得以將珠寶或烘焙這類小規模製作的美學感性,引介到大規模的建築設計之中加以運用。

1994年,為了持續研究並實驗各種構想與構想的實踐方法,我成立了個人工作室。我知道自己在和他人對話時工作成效最佳,而且我想做的專案規模往往並非個人能夠獨立負擔,所以這個個人工作室從一開始就是以協同合作為特色。從那個時候開始,這間工作室的合作人員一直有著各式各樣的背景,諸如工程、建築、產品設計、景觀建築、專案管理、雕刻、攝影、劇場設計、工藝製作等等。時至今日,海澤維克工作室是以倫敦為基地,工作團隊的組成則以專案為中心,由經驗豐富的工作室成員擔任專案領導。

工作室的設計流程一直相當倚賴它的工作坊,這種工作坊的設置讓設計師能夠透過實驗、原型、模型與全尺寸建築部件的施作,來測試並實踐自己的設計構想。

為了讓設計案成形，我們有時候得靠自己動手架構出整個結構或其中的一部分，從「涼亭」（頁32–37）開始，一直到後來的「秋的入侵」（頁98–109）、「融鉛占卜」（頁250–259），以及「亞伯立斯威藝術家工作室」（頁354–365）等作品，都曾經經歷這樣的情形。

　　替一個設計案發展構想的時候，我們會盡可能與委託單位以及我們的合作團隊密切合作。對我而言，一早拿著構想圖走進工作室然後把它交給同事，是很不尋常的事情。我們會一而再再而三地討論一個專案，透過分析、提問、測試、實驗與詰問的過程，尋找能夠形成構想的邏輯。如果某委託單位要求我們「只要給張草圖就好」，我們就必須試著解釋，這不是我們的工作方式。由於每個專案的預算有限，如何以最有效的方式運用有限資源，往往成為我們創意思考的焦點。以「上海世界博覽會英國館」（頁442–459）為例，我們的預算只有其他西方國家的一半，因此我們提出的設計方案，就是遵循著將有限資源集中在小部分空間的決定，並未將資源平均分散在整個基地上。

　　近年來，工作室也參與了以形塑城鎮未來風貌為題的策略性思考。新建築與基礎設施計畫書的執筆人，似乎比設計師更能形塑出這些地方的獨特性。創新最需要的，是如何找到新方法利用藝術思考來解決城市問題，而不是自動自發地模仿畢爾包，想要以一間異乎尋常的美術館來改造一座城市。舉例來說，米德爾斯堡（Middlesbrough）「蒂斯河岸發電廠」（頁520–525）就是藉由投資一座再生能源的基礎建設，替該地區發展新的認同契機，這項基礎建設將同時兼具公園、文化設施與教育資源的功能。我們與社群機構合作的機會也越來越多，

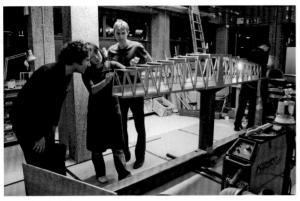

工作室工作坊，倫敦國王十字區，2009

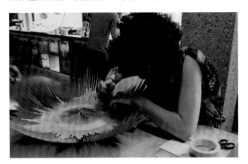

工作室工作坊，倫敦國王十字區，2011

工作室，倫敦國王十字區，2012

這些機構往往資金不足，既有建築與空間也不符合它們的需求，讓它們越來越難成長、改變或維持機構存續。除了建造新環境之外，我們也常受邀探討舊建築再利用的可能性，為沒落過時的環境賦予新的關聯意義，而不是將結構拆除重建。即便從最廣泛、最策略性的層面思考，當務之急仍是如何以人的尺度來使用材料和形式，也就是人們在這個世界中觸摸、體驗與生活的尺度。

本書的製作過程與我們處理設計案的做法有些類似，只不過我們的設計案通常以3D形式出現。這次的任務在於找到方法將我們的設計案壓扁成2D的圖像和文字，塞進一本書中，就像製作壓花一樣。我衷心希望，當你翻閱本書時，這些設計案能夠再次像當初的3D構想般，帶給你躍然眼前的感受。

謝辭

　　打從一開始，工作室就是個群策群力的團體，每位成員都貢獻了驚人的努力。我們面臨的困難在於，我們必須創造的那類工作環境，並沒有任何商業模式或先例可供參考。這並不是傳統的建築或產品設計事務所，也不是雕塑工作室，而且在我成立工作室之前，我也未曾在其他地方任職，因此我們只能在過程中不斷即興演出。我們擁有強烈的熱忱、信念與決心，不過這確實是個嚴苛的環境，需要工作者自行了解箇中需求，然後自我要求做到一種更甚於我們自身經驗的完美水準。儘管工作室能給與的回饋有限，但每位團隊成員都心甘情願地和工作室一起冒險，直到今天，工作室仍對每位成員的貢獻深懷感謝。

　　在此要特別感謝我的同學強納森‧湯馬斯（Jonathan Thomas），因為他的協助，我才得以造出第一件建築作品，並進一步成立工作室；另外也要感謝一路看著工作室成長、引領工作室走過重要階段的納德‧莫克塔利（Nader Mokhtari），以及在工作室草創期肩負起領導角色的基蘭‧加夫尼（Kieran Gaffney）與湯姆‧查普曼—安德魯斯（Tom Chapman-Andrews）。工作室很幸運能夠隨著時間推移，發展成一群傑出人才齊聚之所，每位成員都充滿想像力卻也腳踏實地，而工作室也日益茁壯，能對成員提供更完善的支持。其中服務年資最為悠久的，是傑出又創意十足的設計師史都華‧伍德（Stuart Wood）。

　　工作室一直以來都受到許多工作夥伴的支持，他們以朋友和導師的身分，向工作室提供他們的專業、經驗與熱忱。工程師朗‧帕克曼（Ron Packman）在工作室的歷史中佔有獨特的一席之地，在協助構思與將概念付諸實踐方面有著卓越的貢獻。近年來，工作室也和建築師弗烈德‧曼森（Fred Manson）發展出密切的合作關係，曼森在「千禧橋」（Millennium Bridge）、「泰德現代美術館」（Tate Modern）與「佩卡姆圖書館」（Peckham Library）等案提供相當大的幫助，而且花了許多時間和我們一起激盪，對我們提出挑釁、質疑與鼓勵。另一位持續不斷捍衛工作室精神的夥伴，是我的合夥人玫希‧羅（Maisie Rowe），她負責將設計構想轉譯成文字，並把一群人組織起來成為一個機構。

　　我在皇家藝術學院就讀期間有幸認識的泰倫斯‧康蘭（Terence Conran），是工作室的另一名有力支持者。我們的友誼始於他慷慨出借鄉村莊園供我建造畢業製作的「塔亭」（頁58–63），自此以後，他就成為我的導師，也是我的贊助人。

工作室與筆者還想藉此機會感謝以下人士長久以來的合作、支持與友誼：
Colin Amery、George Amponsah、Ron Arad、Zeev Aram、Ken Arnold、Rachael Barraclough、Mem Baybars、Danny Boyle、Patricia Brown、Scott Buchanan、Andrew Cahn、Wilfred and Jeannette Cass、Jean and Philippe Cassegrain、Daniel Charny、Edmund Cheung、Victor Chu、Louise-Anne Comeau、Sebastian Conran、Vicky Conran、Andrew Crawford、Jolyon Culbertson、Ted Cullinan、Claire Cumberlidge、Alan Davidson、Lucas Dietrich、Tom Dixon、Clive Dutton、Ben Evans、Gerard Evenden、Marcus Fairs、Nabil and Eliane Fattal、Mark Fisher、Ruth Gee、Leigh Gibson、Cynthia Grant、Antony Gormley、Taher Gozel、Martin Green、Haunch of Venison、Peter Hendy、Alan Hewson、Steve Hilton、Brooke Hodge、Bingyi Huang、Father Christopher Jamison、Derek Johnson、Alan Jones、Mark Jones、Corinne Julius、Hanif Kara、Keith Kerr、Pearl Lam、Patrick Lee、Amanda Levete、James Lingwood、Stuart Lipton、Alan Lo、Kai-Yin Lo、Victor Lo、Christine Losecaat、Toby Maclean、Roger Madelin、Steven Mahoney、Pritpal Mann、Leila McAlister、John and Bob McClenaghan、John McDonald、James McElhinney、Munira Mirza、Jimmy Mistry、Paul Morrell、Michael Morris、Daniel Moylan、Peter Murray、Ravi Naidoo、David Nelson、Kenneth Ng、James Nutt、Kaoru Okamura、Malin Palm、Gavin Pond、Jane Priestman、Jason Prior、Jane Quinn、Alice Rawsthorn、Malcolm Reading、Vicky Richardson、Tony Rizzo、Peter Rogers、Najib Salha、Edwina Sassoon、Patrik Schumacher、Martha Schwartz、Joanna Scott、David Shapiro、John and Frances Sorrell、Steve Speller、Jeremy Strick、Sean Sutcliffe、Minesh Talati、Diane Tammes、Albert Taylor、Theo Theodorou、Abraham Thomas、Bill Tustin、Austin Williams、Michael Wolff、Jane Wood、Alan Yentob、Dai Zhikang。

謹將本書獻給諸位對於專案特殊性特別要求的客戶、委託人與相關單位，感謝他們饒富想像力的展望與視野。

設計專案
Projects

1989

王座
Throne

老式嬰兒車的懸吊系統是否能引導我們設計出一張椅子？

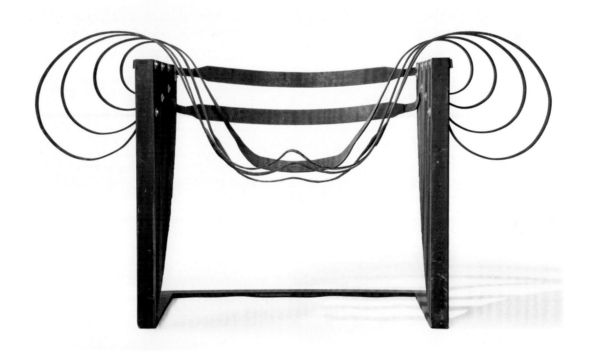

連鎖實驗
Chain Experiments

我們可以把哪些不同的形狀連接在一起，讓它們
銜接成一條鏈子？

自從在大學材料店裡看到一捆捆紅銅線、鋁線和黃
銅線後，我開始把它們帶回家，在週末花上好幾個小時
用鉗子折彎裁剪，以重複、幾何和連接元素進行實驗。
如此製作出來的東西，有些是為了找到不同的方法，表
現出兩個互聯元素之間的運動，其他則只是為了探究這
些金屬線到底能夠做出什麼樣的形狀。

在諸多試驗作品中，有兩個是以互相連接的螺旋形
狀為基礎。其中一個以 2D 元素製作，它和傳統鏈條的
不同處，在於每一個環節都有一個以上的接觸點。另一
件作品很相似，不過是由相互旋入的 3D 圓形螺旋構成。

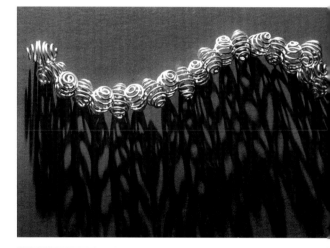

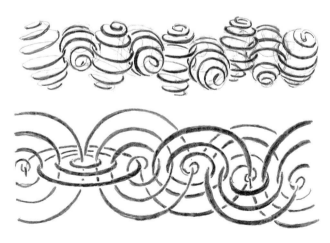

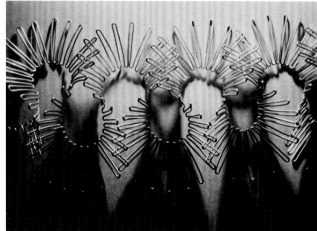

注漿成形瓷磚
Slipcast Tile

若是運用一種瓷磚不斷重複排列，你可以賦予它多少3D性？

試件
Test Pieces

設計構想從何而來？

　　我在就學期間發展出透過手作來思考的獨特方式。與其從草圖或討論開始，不如在工作坊裡製作試件，藉此尋求靈感。我刻意採取一種漫無目標的精神，試著不讓自己非要做出什麼成果不可。雖然我允許自己盡情實驗，保持開放的態度，接受手中材料所帶來的各種可能性，但我還是打算將它們變成有用的東西。

　　對我來說，這些實驗大多是迷你任務版的建築專案表述。我在製作過程中會想要知道，若將它們轉化為實際大小的建築或家具，將會呈現出何種樣貌，或者，我也會思考，要怎麼做才能將旋扭、接合或紋理轉化為屋頂防水層或牆面系統元素。我也發現，要在這種極有限的規模中發展建築構想，逼著我必須讓構想始終維持在清晰簡潔的狀態。

　　接下來這幾頁是這些試件的部分精選。其中一件作品是以盡可能龐大的規模來進行轉木（wood-turning）技術的實驗。我從地區議會的堆木場取得一塊甫砍下的綠樹幹，成功將它塞進學校的車床，在讓自己和圍觀者都面臨極大危險的狀況下，發現自己居然能夠雕琢這塊正在車床上轉動的巨大木材，製作出一件大型轉木作品。我稍後將這件作品對切，發現它呈現出的樣貌也非常有趣。

　　在學校刺繡課程的實習中，我嘗試了各種利用織品創造3D形式的可能性。我拿起一塊白棉布，想知道如果我重複在不同地方扭轉，可能得到哪些形式。另一個織品實驗，則是利用工業用熨斗將上漿的白棉布燙出許多褶子，這個做法讓布料就像具有結構性的摺紙一樣，將它化為一種扭曲的幾何形式。

　　有時候我會利用試件來探討特定的設計構想。針對建築物屋頂的形式發想時，我把金屬線浸到會硬化形成立體曲面的液體塑料中，藉此來探究表面張力。在另一項測試中，我想知道自己是否有辦法做出一張同時也可以當成床的椅子，因而試著以某種箍架將捲起的單人床墊箍起來，利用這個箍架做出椅背和扶手，並讓箍架兼具夾子的功能，固定床墊的捲曲形狀。另外，我曾經探討如何讓椅子的座板部位同時也是椅子的支撐部位。

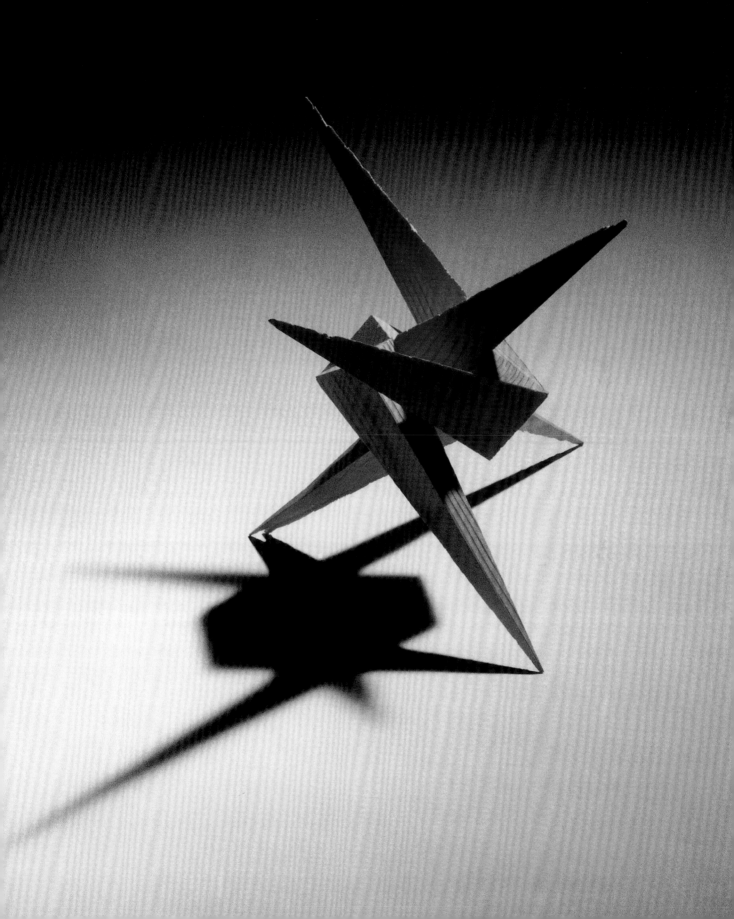

利用硬紙板創作時，我構想出一種讓紙板能夠像鉸鏈般移動的摺疊系統，如此一來，紙板的切割部位就能以一種有趣的方式相互移動。螺旋狀的繩索結構，則是利用繩索這種彈性材質與較不易彎曲的金屬線元素組合製作而成。我也曾利用紅銅線探討製作結構形式的可能性。

運用相同長度的橡木皮製作環狀結構，並以釘書機加以固定時，我發現當環的相對比例改變後，將這些環狀結構組裝在一起，就會出現一種向外打開而且往前傾斜的形狀。同樣是利用薄木片創作，我用一塊相當容易彎曲的膠合板，將它弄成一個不須支撐就能獨自站立的屏風。最後，在創作「扭曲櫥櫃」（頁54–55）的幾何雕刻實驗過程中，我利用從主木料上切下的邊料另外製作出兩件作品，那時主木料尚未發展出最後的扭轉曲面。

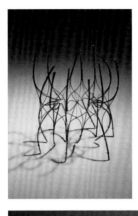
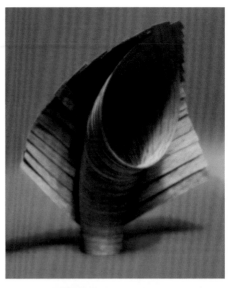
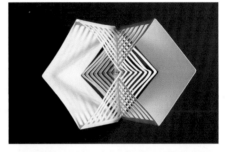
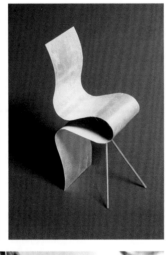

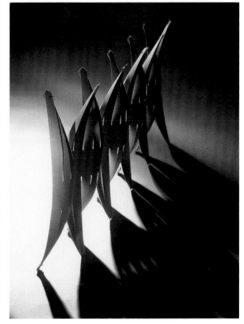

櫥櫃
Cabinet

指導老師開出設計作業，要你利用一張密集板來
製作一件家具，這時，你可以做出什麼？

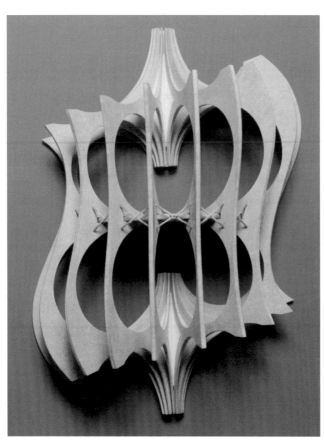
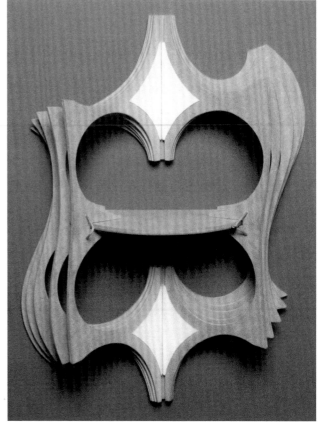

1991

容器
Vessels

單憑摩擦力，是否能將物品的各個部位都固定在
一起？

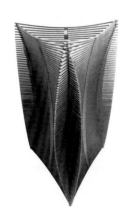

　　這件作品的設計概念，來自於一項實驗，利用帶鋸將一塊木頭從兩端密集切
成一條一條，但不完全切斷。在這個實驗中，我將木頭轉化成一件具有雙重紋理
的物品，切割區域的梳齒狀特質和中央的平滑區域對比成趣。

　　做出三塊一模一樣的木製部件之後，我慢慢將它們榫在一起，發現切割部位
在相互插入時，會形成一種細緻又美觀的邊角細部。這些部件相互接觸的表面區
域非常多，部件之間產生充分的摩擦力，造成部件表面輕微彎曲，以狀似容器的
形式固定在一起。後來，我利用雷射切割技術做了另一個金屬版本，在製作當
時，雷射切割仍是相當新的工業技術。

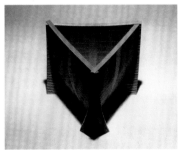

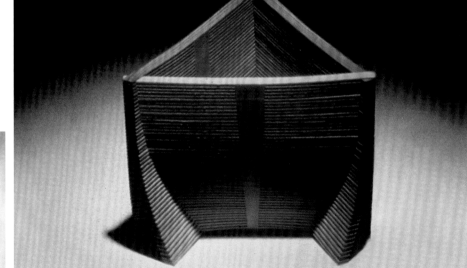

水雕藝術的黏土習作
Clay Study for
a Water Sculpture

當腦海中已有構想成形，又握有一種能讓你雕塑
出任何形狀的材料，加上有好幾個禮拜可以慢慢
雕琢，你會賦予3D形狀多高的複雜度？

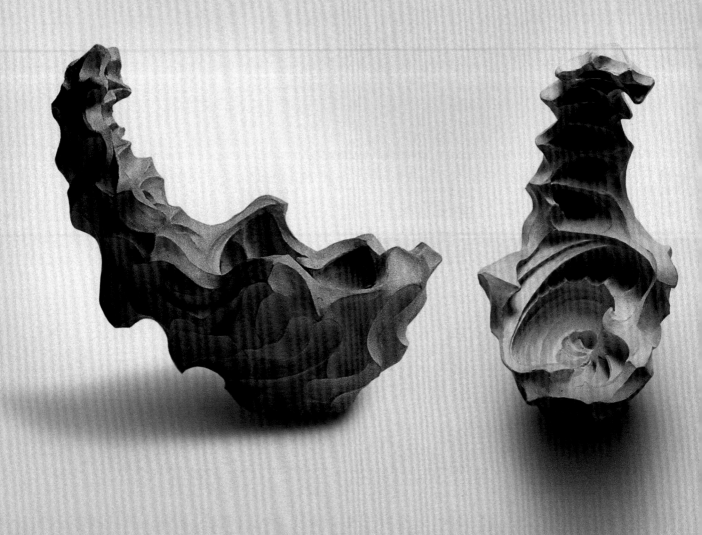

黏土試件
Clay Test Pieces

當沒有任何預定構想，但握有一種能讓你雕塑出任何形狀的材料時，你能夠在短短的幾秒鐘內賦予3D形狀多高的複雜度？

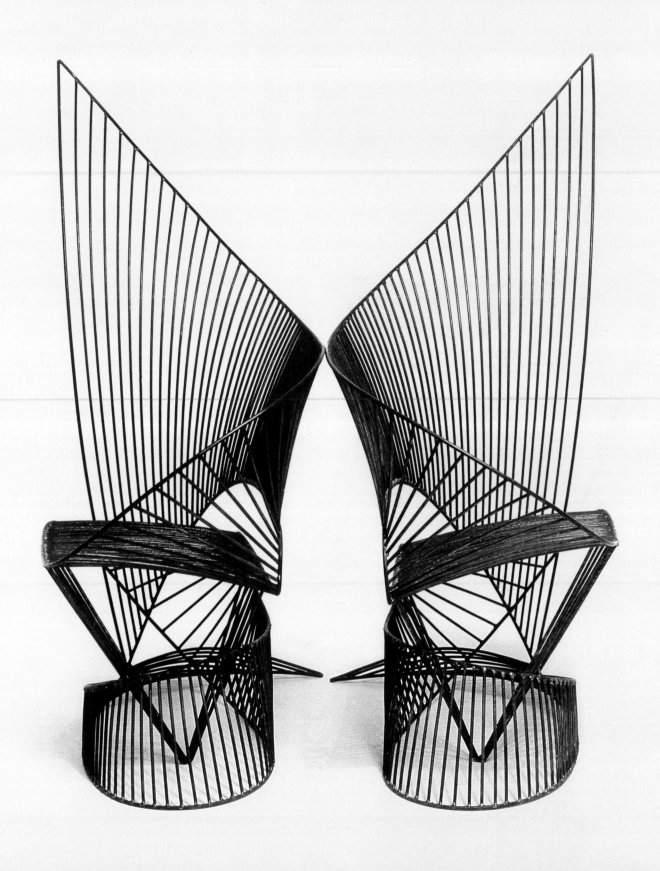

對椅
Pair of Seats

對稱或不對稱？

我很好奇是否可能用單條帶材做出一張椅子和椅背，於是我利用透明膠帶和銅線做出一張外觀極具動感的不對稱座椅小模型。之後我發現，若加上用第一張椅子的鏡像做成的第二張椅子，似乎能帶來穩定感，將單椅的不平衡形式化為外觀宜人、具和諧美感的對稱構圖。

製作這兩張椅子時，我沒有利用測量工具或草圖，而是選擇目測方式，利用夾具和彎管機替鋼材進行冷彎。每當我替其中一張椅子焊接一件材料，我也會在另一張椅子裝上同樣的東西。在處理不同長度的金屬材質時，我發現扭轉的速度若是太快，做出來的東西只會一團混亂，假使想做出讓人滿意的彎曲弧度，唯一的方法就是讓金屬條一次只朝一個平面彎曲。

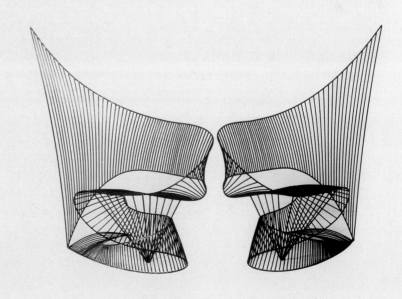

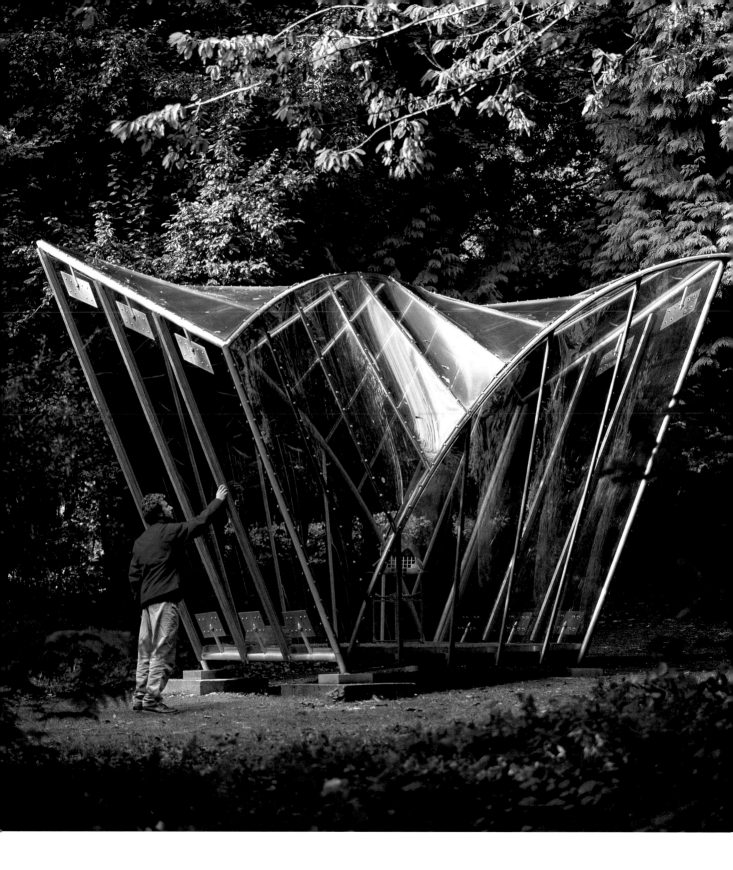

涼亭
Pavilion

一個學生如何能建造出一座真正的建築物？

在我就讀曼徹斯特理工大學時期，設計產品與設計家具剛剛因為新構想的注入而活躍起來。許多年輕學子摩拳擦掌，都想仿效他們在雜誌和展覽上看到的知名設計師，投入座椅與燈飾的設計工作。然而，儘管在小型物品的設計上出現了有趣的發展，這樣的能量和原創性卻還沒運用到新建築物的設計之上。

因為我對各種尺度的設計都很感興趣，從最小型的物件到最大型的結構，我在選系時捨建築而就設計，但儘管如此，我對建築還是一直抱有特殊關注。我想知道，那些通常被運用在較小規模物件上的構想、技巧、材料與工藝技術，是否

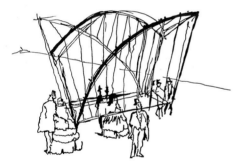

能夠套用到更大規模的作品上。由於課程要求，我必須進行研究並撰寫論文，所以我藉著這個機會探討當時存在於建築實踐與實際工藝製作之間顯而易見的斷裂關係。這項研究讓我決定在課程最後一年，試著設計並製作一件全尺寸的建築作品。

我對於一個似乎長期受到忽視的建築類別非常感興趣。維多利亞時期，曾經出現一股在鄉村莊園內建造迷人小型建築的風潮，例如涼亭、眺塔和露台等。這種規模的建築很吸引我，因為它無法完全被歸納到建築、雕塑或設計的傳統分類之中。在沒有客戶的狀況下，我決定自我挑戰，動手建造一座這樣的建築物。

在1980年代時，英國地區對於二次大戰以後的混凝土建築街區產生了非常強烈的抗拒反應，而這個情形導致了一種建築新需求，就是設計上必須「符合」國家建築遺產的風格。要將新建築物設計成與鄰近舊建築類似的模樣，這種壓力似乎對當時的設計界造成了癱瘓效果。但我倒是很好奇，自己是否能夠藉由將建築物設計成可以移動的臨時性建築，來迴避掉這種必須符合現存脈絡的要求。

由於我只剩九個月時間就要結束學校課程，因此我需要的是一個能夠在九個月內完成設計與建造的建築構想。這種自己本身就是自己的客戶，而且沒有建築基地的狀況，會造成一個問題，那就是只要可以完成，任何東西都能成為概念。

我探討了許多設計構想，卻很難替其中任何一個找到非選不可的原因。當時比較突出的設計構想，是一個我曾在英格蘭北部諾森伯蘭（Northumberland）看到的廢棄農場棚架，一件極其普通的東西。我一直試著想了解，那個因為地板下陷而稍微變形的斜屋頂，到底有著什麼樣的意義。

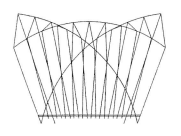

我最後的構想是這樣推展出來的：一棟斜屋頂的平凡建築物，屋頂的對角因過度往下拉，以至於屋頂開始變成牆面。建物的兩端各有一組4公尺高的三聯門，每扇門都可以旋轉打開，而且都朝側邊和外邊傾斜。我選擇用木材、鋁和透明聚碳酸酯等少數材料來打造牆壁、窗戶和屋頂。製作彎扭玻璃的構想讓我感到興奮，因為我從來沒看過任何類似的東西。

教授建築課程的一位年輕結構工程師阿朗·查德維克（Aran Chadwick），對我嘗試製作的東西起了興趣。當時電腦輔助設計仍在起步階段，而他家裡正好就有專業軟體，晚上與每個週末我們都在他家一起工作，製作建築模型並進行必需的精密計算。

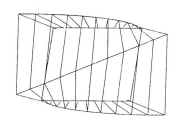

由於市面上並沒有任何能夠用來安裝彎扭玻璃的現成建材，我必須要發明一套新系統，讓結構中的聚碳酸酯窗板能夠彎扭、固定並且防水。最後，我們用了螺絲、橡膠密封條與2公里長的魔鬼沾來固定彎扭窗板，並讓結構內負載著相當強大的張力。

因為沒有經費購買材料，一位剛成立贊助部門的指導老師對我伸出援手，協助我取得來自十三位贊助人、價值數千英鎊的材料捐助。

涼亭的建造是集體努力的成果。課程的技術指導是一位嫻熟的機械工程師，他在長達三個月時間裡，從旁協助我按尺寸製作出設計案所需的金屬加工材料。

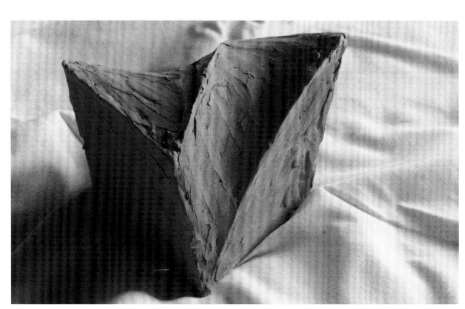

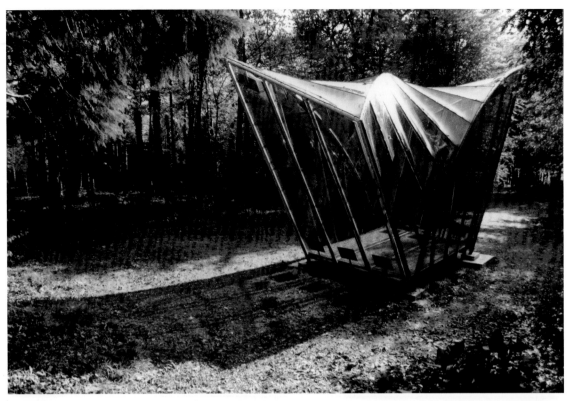

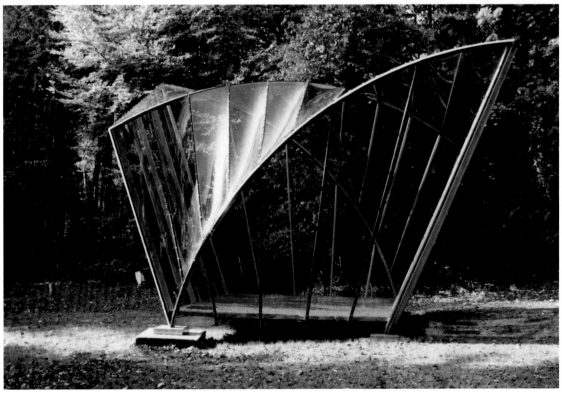

一位小我一屆的學弟強納森‧湯馬斯（Jonathan Thomas），也對建造全尺寸建築物的構想感到興奮，因而和我在這個專案中合作了半年之久，這位學弟還很善於號召其他學生對我們伸出援手。我們唯一能用來建造涼亭的地方，是位於校內的一處戶外庭院，我們必須在咖啡館所有人的注視下工作，還得忍受曼徹斯特的傾盆大雨。做到最後，甚至連學校工友都跑來幫忙。

我從沒想過要把這座涼亭變成永久性結構。這個設計案的目的只是要蓋出一座建築物而已；如果它可以保持一年不被拆掉，我就很高興了。在曼徹斯特舉辦的畢業展結束後，我們把這座涼亭搬到倫敦，在伊斯靈頓（Islington）的商業設計中心（Business Design Centre）外面重新架了起來。它在該地展出兩週，稍後被位於薩塞克斯（Sussex）的卡斯雕塑基金會（Cass Sculpture Foundation）買下，至今依然是該基金會的常設展示品。

後來，我也曾經試著探討將涼亭的彎扭屋頂轉化成模組營造系統的可能性。這個系統運用了一系列涼亭的左旋和右旋版本，加上垂直側邊，以不同的組構方式推合，創造出具有3D鑲嵌屋頂的覆蓋式空間。

1992

變形椅
Transformable Seat

一張單人座椅也可以同時是凳子和長椅嗎？

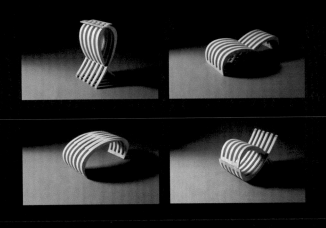

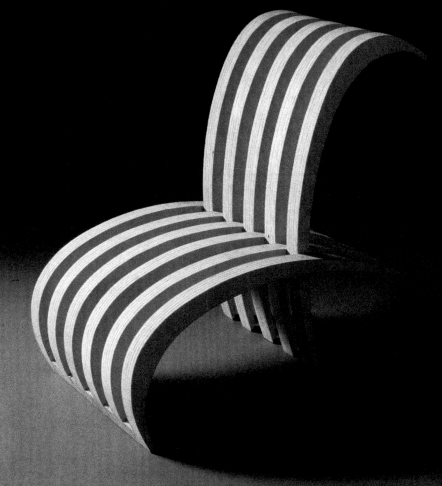

雕塑公園大門
Sculpture Park Gates

自動門是否能以一種更有趣的方式開闔？

在受邀替一座戶外雕塑美術館設計自動門時，我開始對自動門開闔運動的節奏韻律產生興趣。我不想採用把單一表面沿著垂直線分成兩半的做法，試著尋找不同的方式，看看門的兩邊可以有些什麼樣的相互關係。

我的提案是由標準機械化開闔系統操控的大門，在大門以樞軸為中心旋轉的時候，構成大門的木材元件會相互交錯，宛如環環相扣的手指。大門打開時，像是在熱切歡迎訪客到來；關上時，則能牢固地接合在一起。

軟墊家具
Upholstered Furniture

家具的軟墊是否能做出如動物毛皮般的質感？

1990年代初還在求學期間，我開始對軟墊在家具中的應用起了興趣。在當時的軟墊家具中，固定的製作公式似乎是先由設計師構想出形狀，其他人再根據設計師的構想製作出軟墊版本。由於工匠幾乎可以做出你畫筆下的任何形狀，只要先在泡沫塑料上把形狀切割出來，再按需求縫上織品，便可完成製作，因此在一件作品的設計與製作之間，幾乎不存在什麼有意義的關聯。

在我看來，我們也許可以不要事先將形狀畫好，而是在以軟墊材料做實驗的過程中，讓形狀慢慢浮現。如果不要將我的意志強加在材料上，材料是不是有可能反過來，將它們的意志展現在設計上？

中國沙皮狗這種狗的皮毛特別多，超過肌肉與骨骼需要的數量，所以毛皮會形成天鵝絨般的摺痕與皺紋，宛如活的軟墊。想到這一點，讓我們發展出如下構想：利用一張平坦、可摺疊的貼合布和軟墊材料來建構家具。

我和一名同學一起做出設計概念的小模型，之後在工作坊內利用大塊貼合布與泡沫塑料製作全尺寸試件。這個實驗讓我們發現，當我們使材料呈現波浪狀和打摺狀的時候，就很容易讓材料出現類似在大自然中可以看到的造形，這對當時的襯墊物應用似乎是一種新鮮感十足的視覺語彙。

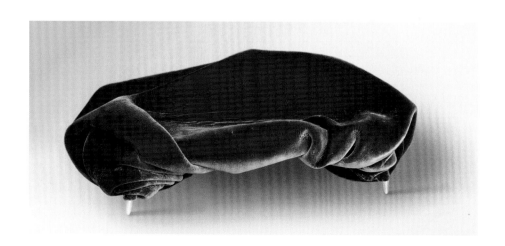

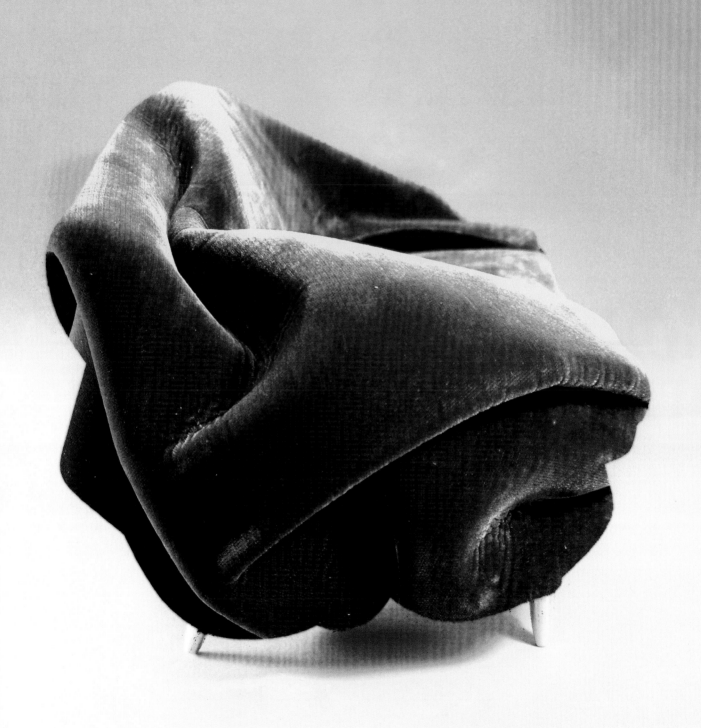

3D 相框
Three-Dimensional Picture Frame

1993

能否不用昂貴的大型展示櫃來陳列心愛之物？

求學時期，有一項指定作業是要求我們設計展示櫃。因為覺得一般人的感性改變了，而且陳列櫃的形式太老套，比較適合用來展示家傳銀器，所以我試著尋找一種不同的方法來展示立體物品。我一直很欣賞簡單又便宜的夾式相框，想試試看能否將這種相框改造一下，用來陳列立體物品。

我的設計構想是要製作一個夾式相框的突變體，讓相框正面透明的部分往前突出成一個盒子，以便形成一個能夠同時陳列圖像與物品的保護空間。由於體積比大型展示櫃小且便宜，這個新產品似乎可以用來展示任何東西，包括紀念品、傳家寶到宣傳材料等。

我和一間塑料公司合作，製作出一些設計原型，然後和一群倫敦帝國學院（Imperial College London）商學院的學生一起評估這種展示框的市場性。在我們得出這種產品確實具有商業潛能的結論後，我接著做出三種尺寸的展示框，將這種產品包裝成「3D 相框」，放在查令十字路（Charing Cross Road）一間藝品店的夾式相框部門，和其他類似產品一起銷售。

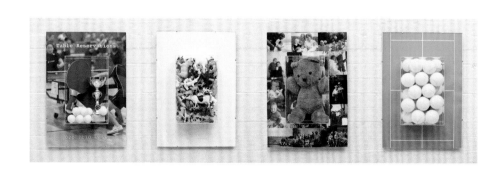

42

城市門戶
City Gateway

1993

可否用地面來製作紀念碑？

　　英國水泥協會（British Cement Association）顧慮到 1960 年代外觀醜陋的社會住宅區讓人對混凝土產生不好的印象，因而舉辦了一項比賽，邀請學生提出運用混凝土的新方法。我選了一個假想基地，想像上面有一條主要道路，道路下方需要設置人行道，同時要有一座地標表明該道路為進入某一地區的門戶。

　　我的提案是針對道路兩側的土地加以處理，首先向下切入地面，挖出讓行人進入地下通道的斜坡，然後再像剝皮一樣將地面拉起來，在道路兩側做出一對高 80 公尺的拱形。在這個拱形元素往回捲時，會顯露出原始且極具紋理感的底面，一種我們未曾看過的澆鑄混凝土表面。

　　這個設計案的初衷，是想探討我們到底能將多大的結構融入地景之中，以及巨型紋理在建築上的運用，而不只是大剌剌地把建築結構擺在地景上而已。

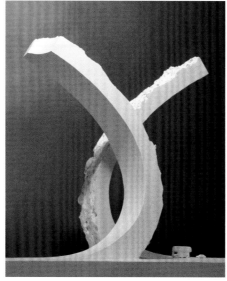

小折刀
Pocket Knife

能否將危險物品化為珍寶？

　　我還在皇家藝術學院就讀時，一間威士忌釀造廠請我們設計一件能夠隨著酒瓶送出的贈品。

　　我想到祖父收藏的瑞士刀，決定試著設計一把打開時不會傷到指甲，而且還能在安全無虞的情況下露出更多危險刀身部位的新款瑞士刀。

　　最後的設計概念是要改造傳統瑞士刀，讓刀柄繞著刀身彎曲變化，在更容易打開的同時，仍能保護使用者免受尖銳部位割傷。

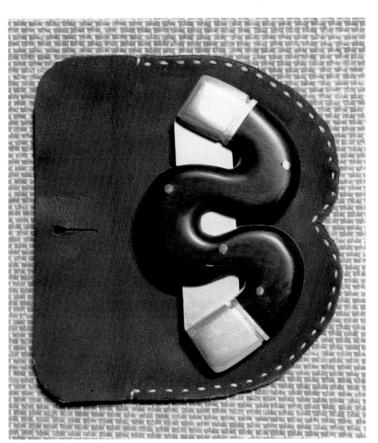

書榫
Interlocking Book

可以用書本榫接嗎？

　　我替其他案子切割木材加工時想到，雖然單張紙又薄又脆弱，但將數百張紙裝訂成冊，卻能形成結構緻密的方塊，那麼，我們是否能夠以處理木板的方式來對待這些成塊的堅硬紙張？

　　我利用木工工具在書上切割，發現自己可以做出一個簡單的榫頭，將兩本書藉由各自的切割部位嵌在一起。嵌住之後，這兩本書就互鎖在一起，形成一個能夠自我支撐的結構組合物。把它們拉開時，切掉的部分會讓每一頁的文字出現一種異乎尋常的組成。這個設計概念可以用在主題相關的兩本書上，例如雙語字典或分成上下集的小說，藉此表達出兩者的關聯性。

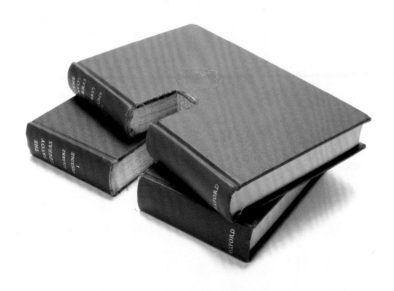

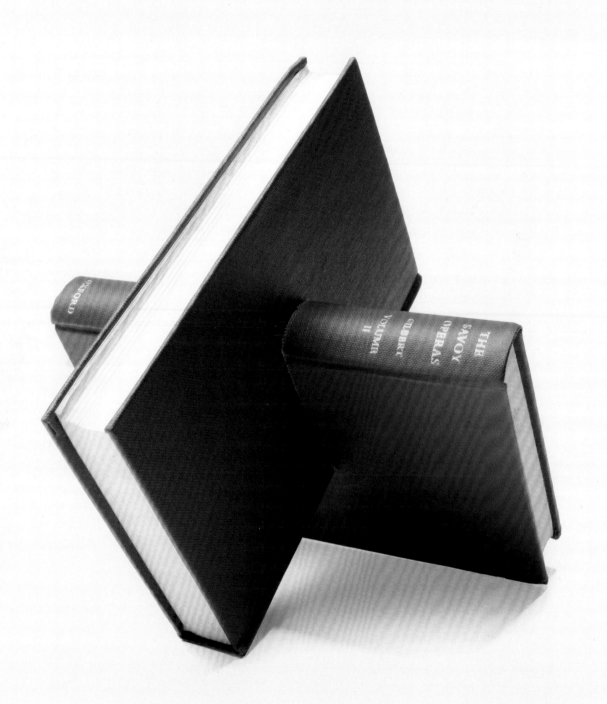

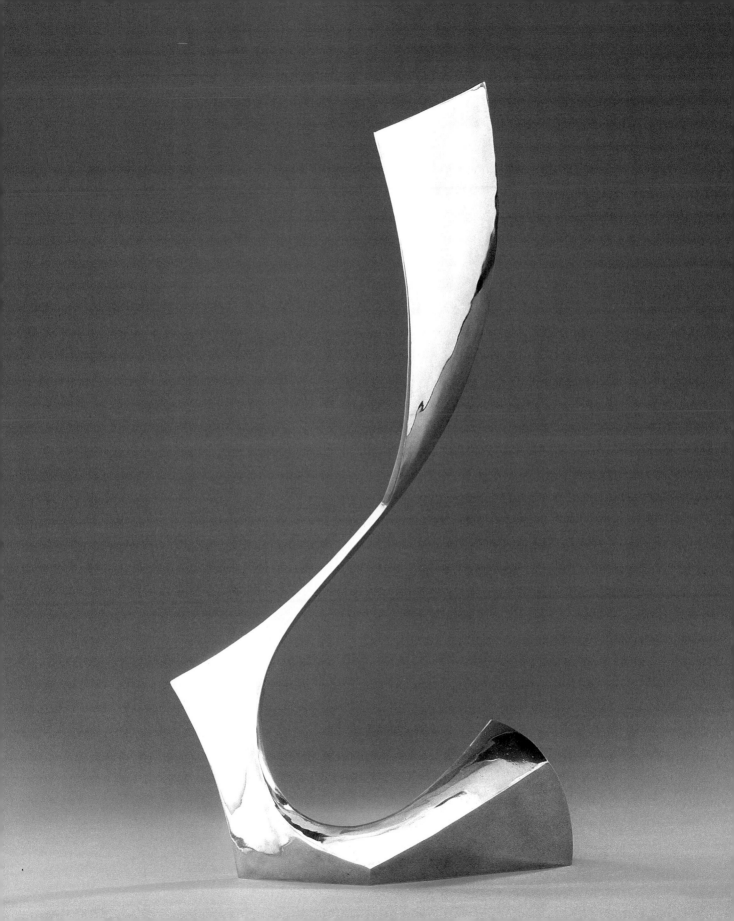

藝術暨商業大獎
Arts & Business Award

你可以如何提升十三件小型物件的影響力？

我曾在就學期間贏得競圖，得到設計十三尊獎座的機會，這些獎座會在倫敦的國家劇院（National Theatre）頒發給以創新方式贊助藝術的企業團體。小型獎座在這種大型禮堂內能造成的視覺衝擊極小，單一大型物件比較能夠引人注目。而且，如果這個單一物件能夠拆解成十三尊不同獎座，那麼得獎者就能感受到某種超越個人成就的集體歸屬感。

我的設計構想是以拋光金屬做出十三件外觀相同的抽象獎座，把它們當成某種伊斯蘭圖案，以重複的幾何鑲嵌形式彼此互鎖，形成一個直徑達1公尺的大型酒杯。這個酒杯會在頒獎典禮中逐漸被拆解，十三位得獎人都會收到其中的一部分。得獎人若能再度相聚，這個酒杯就會再次組裝成形，這想法我還挺喜歡的。

其中一個獎座頒給威爾斯王妃戴安娜。頒獎典禮當天早上，皇室宣布該典禮將是王妃最後一次以官方身分公開亮相，因為一週前有攝影師闖入她的健身房，硬是拍下她舉重的尷尬照片，在世界各地刊登。我對她說：「王妃，我應該把這個獎頒給妳，不過這東西有點重。」儘管王妃當時背負著沉重壓力，她仍然笑著說：「別擔心，我有練舉重！」

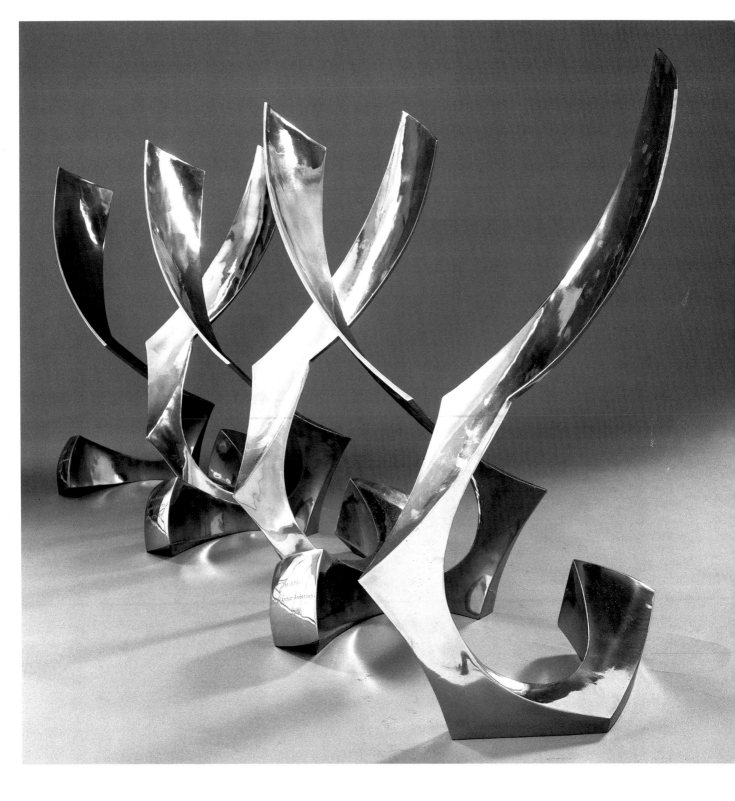

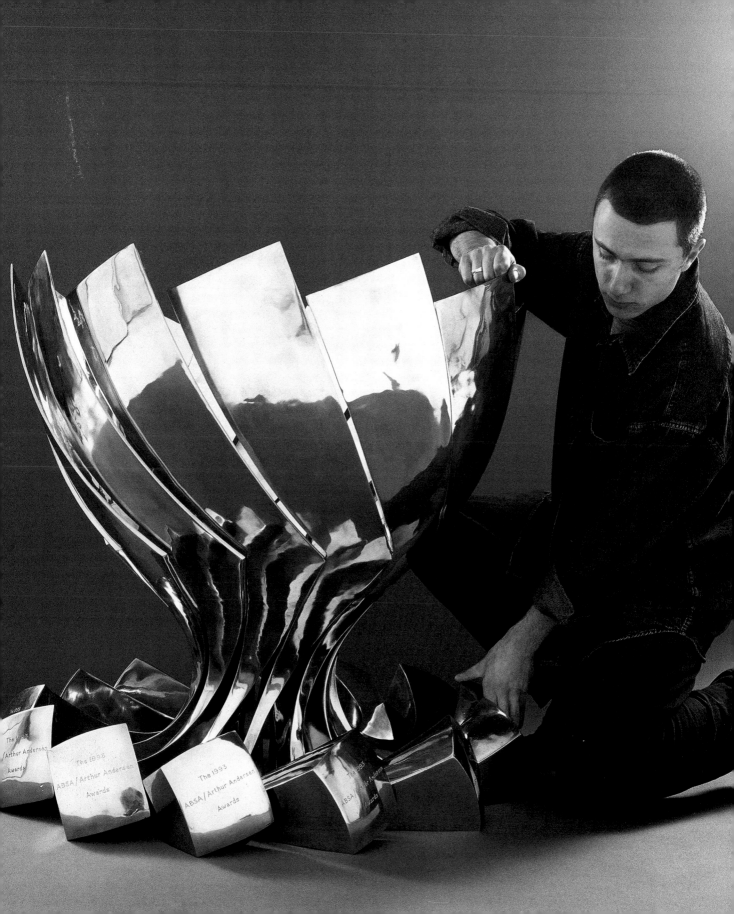

The 1993
ABSA / Arthur Andersen
Awards

木板
Plank

一塊木板也可以是一件家具嗎？

　　當我還在皇家藝術學院就學時，學校要求我們利用材料庫的剩餘木材設計並製作一張咖啡桌。儘管我不喝咖啡，我還是試著以一塊取自庫房的木板開始構思，看看是否能將它做成一件家具。

　　我利用和木板同比例的紙條進行摺疊實驗，發現如果我在摺疊時摺偏一點，連續摺個幾次，紙條就會形成螺旋狀。螺旋的兩端不會互相碰觸，而是彼此錯開，形成一個有趣的旋轉對稱形狀。

　　從這個實驗過程衍生出來的成果，是一塊外觀平凡無奇、實際上卻藏有祕密的木板。它可以倚在牆壁上，或是和其他木板一起平放在地上，就像木材店裡的一塊木頭。它隨時都可以摺起來做成茶几或椅子，使用完畢以後也可以攤平恢復原始的木板狀態。

　　這個設計案的複雜度，在於如何替木板安裝軸承。它必須能摺疊，也得具有家具的穩固性，而且木板在攤平時，接合處必須讓人完全無法察覺。這個問題需要許許多多的實驗與極其精密的工藝技術才能解決。我自己先做了兩張，後來有專業製造商與我接觸，希望能限量生產這件作品。

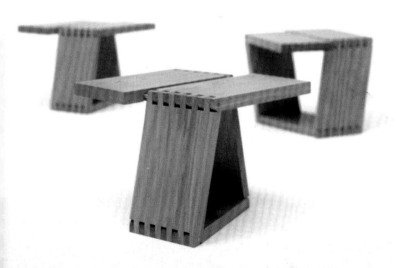

扭曲櫥櫃
Twisted Cabinet

試件如何能變成家具設計？

這個案子剛開始原本是針對幾何形式所做的一項研究。當時的我仍在學，正在用名為軸式砂光機（bobbin sander）的機械工具做實驗，這機器是由旋轉式的研磨料滾筒所構成，垂直安裝在工作檯上。我很喜歡這種機器，因為它無法讓你把東西塑造成平坦表面，而是會迫使你雕塑出各種不同的表面。

我切割的物品原本是一塊線條方正的幾何形體，經過砂光機處理以後，變成具有扭曲表面的形體。我做了兩個方向相反的旋磨版本，把它們放在一起後，發現如果將筆直那側用軸承相接，就可以連在一起做成一扇屏風；如果用四塊彼此相接，就可以做出一個有對門的櫥櫃。這個櫃子開到一半時，櫃門的下方看起來似乎已經打開，但上方卻仍閉得緊緊的。

成立工作室後，我的第一個案子是利用一塊厚實沉重的橡木，手工製作出這個櫃子的大型版本，作為展示之用。為了及時完成作品，我被迫每天花十六個小時做雕刻，每週七天毫不間斷，費時長達四個月之久。最後的成品與成人同高，需要四個人才搬得動。我們用帶子將櫃子綑綁在車頂上時（即將送往展場），看到有位西裝筆挺的紳士站在街上仔細打量這個櫃子。他恰好是當地的殯葬業者，堅持我可以成為一名極為成功的棺材製造商。

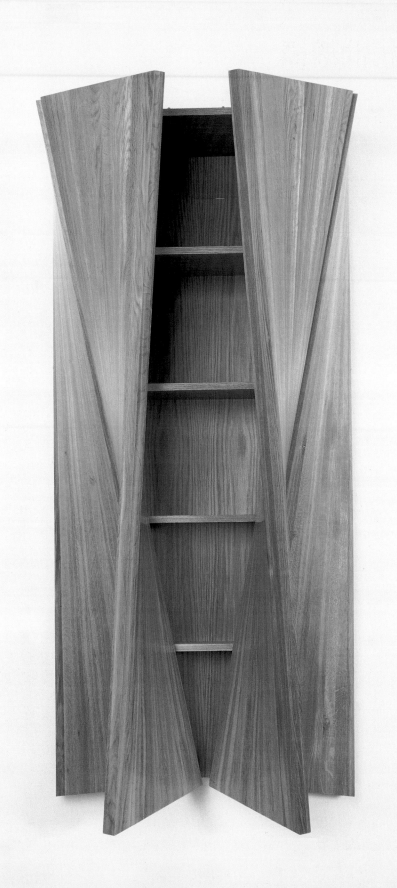

1994 長椅
長椅
Bench

如何利用椅子鼓勵正確坐姿？

　　亞歷山大技巧（Alexander Technique）是一門以了解身體活動習慣與姿勢為基礎的學問。我曾去上過相關課程，並在學習期間越來越意識到一般人在坐下的時候，會整個垮在椅背上的方式。我開始思考，有沒有可能設計出一張坐起來很舒服卻沒有椅背的戶外座椅。

　　設計概念是一塊從地面上冒出來的錐形石板，石板的上緣向內摺，形成座椅。因為這張椅子比平常的椅子來得高，因此能讓你在坐下時同時保持背部挺直與放鬆。此外，它的表面是向前而非向後傾斜，彎曲的形狀亦能對你的脊椎基部提供支撐。前傾的設計不但讓人更容易站起來，也能避免雨水蓄積成小水窪。

　　為了製作這張長椅，我和熟悉傳統磨石子工藝的工匠合作，磨石子是一種利用含有大理石碎片的水泥打磨而成的混凝土材料。我用木頭和車身填充物雕出椅子的型樣，製作模具，澆鑄出最後的混凝土成品。

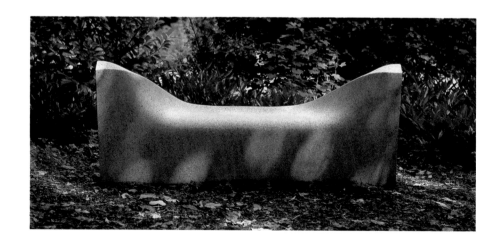

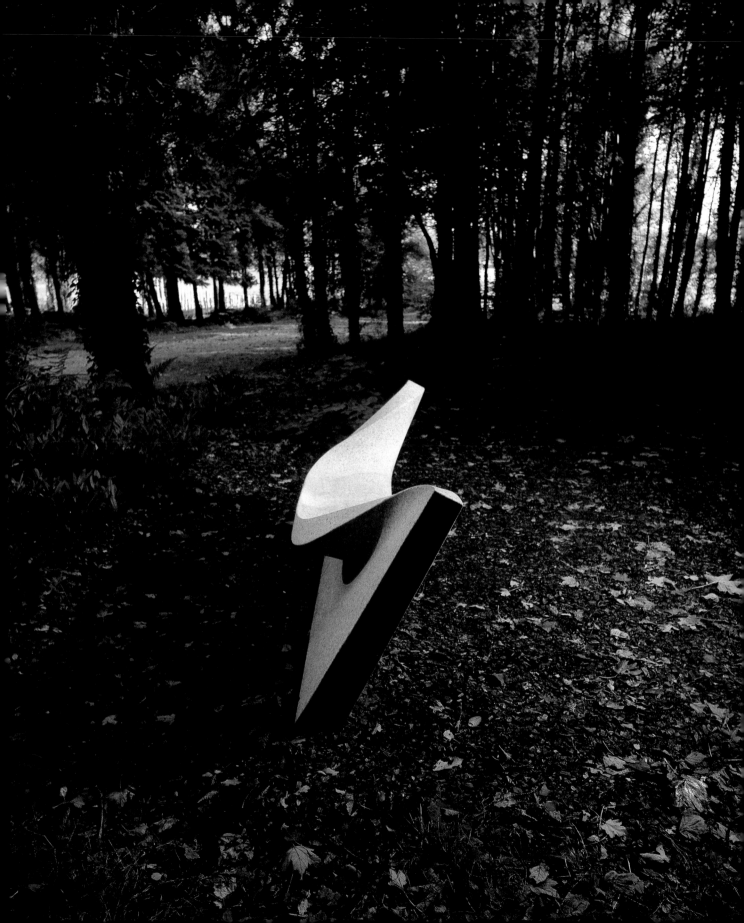

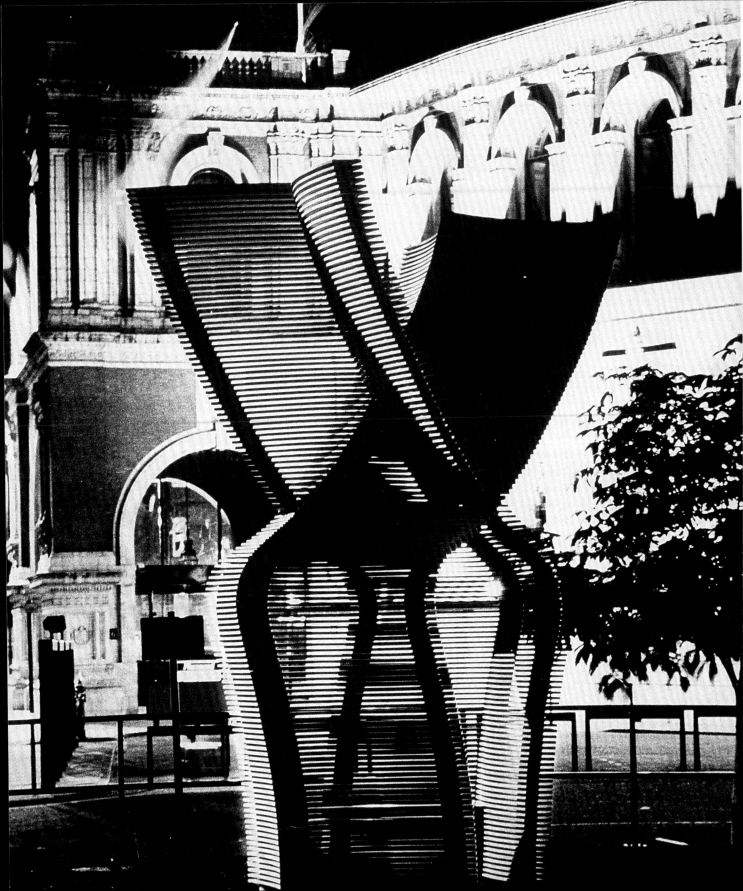

1994

塔亭
Gazebo

你能夠只用兩個部件做出一座建築物嗎？

　　我剛進入倫敦皇家藝術學院碩士班就讀時，仍想繼續研究並實驗建造建築物的方法。暑假期間，我接受委託製作一張長達4.5公尺的木製長椅，亦即後來「擠製椅」（頁504–513）的試件。在製作過程中，一度有數百塊夾板堆放在一起等待黏合。我玩弄著這堆板子，發現如果我讓木板堆變形，使木板傾斜到快倒下來的程度，然後再把它們像洗撲克牌一樣交疊起來，這些板子在結構上竟然可以互相支撐。這個概念似乎也可以運用在建築規模的作品上。

　　這座塔亭由兩疊L型的樺木夾板構成，高6公尺，先向外再向內彎曲。它們在交疊之處緊密纏在一起，互相穿過對方，然後繼續向上。結構的精確弧形是參考了人體背部的形狀，它其實是一個實驗，想藉此找到一個最舒服的形狀，讓人倚坐在結構內部。

　　建築物本身就是一項實驗，我試著訂定一套法則，並順著這套法則做設計。它是由一種主構件構成，一種細長且稍微彎曲的元素。六百塊一模一樣的主構件堆疊起來，每一層都用一個圓盤墊片分開，構成一個互鎖的堆疊結構。當這兩堆夾板彼此交叉滑入的時候，這兩項部件本身就創造出複雜的細節。這座建築物天花板的視覺豐富性與複雜性，完全是由木板堆的交錯所構成。

　　利用墊片來隔開木構件，並在每層之間留下空隙，讓我能將夾板的用量減半，成本也因此減半。墊片造成的縫隙讓兩疊木板堆能在結構完整的狀況下穿透對方，更替整體結構增添了額外的趣味。最後的幾塊構件是以五十塊長244公分、寬122公分的防水夾板手工切割而成，切割時採用高效能模式，幾乎沒造成任何材料上的浪費。

　　我之所以有機會建造這個案子，完全是因為遇上了泰倫斯・康蘭爵士（Sir Terence Conran）的緣故。在他拜訪皇家藝術學院時，我把概念模型拿給他看。

知道皇家藝術學院沒有足夠的空間能讓我建造規模這麼大的作品，於是他慷慨邀請我住進他位於伯克郡的大宅，在他的家具工作坊裡施工，並由小我一屆的學弟多明尼克‧拉弗勒（Dominic Raffler）提供協助。

　　最後的成品具有一種異乎尋常的光學特質。貼近看時，你只能從眼睛平視的高度看穿這些板子，這時建築物似乎是一個堅實穩固的物件，然而當你越往後移，這些木板跟你的視線越來越呈平行狀態時，建築就變得越來越透明。當你從遠處看去，線條的相互作用會製造出一種讓人意想不到的波紋效應（moiré effect）。若是屈膝改變你的觀察點，則可看到隱藏在結構內的動畫幻影。

　　這件作品在畢業展時運送到倫敦，於肯辛頓區（Kensington）校園外重新組裝。每到晚上，人們就能透過部分透明的結構看到後方明亮的皇家亞伯特音樂廳（Royal Albert Hall）。該次展覽結束後，康蘭爵士便收藏了這件作品，替它在伯克郡找到永遠的家。

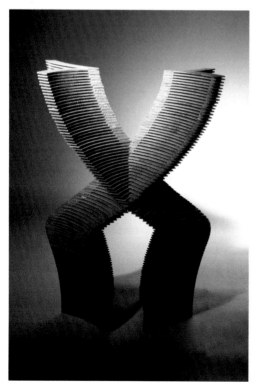

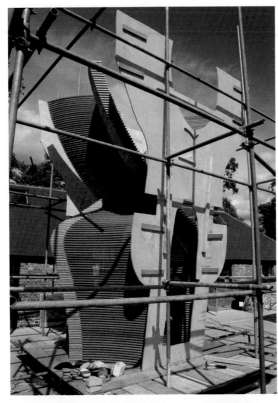

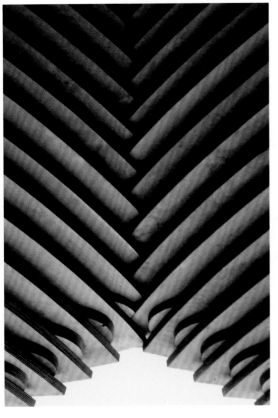

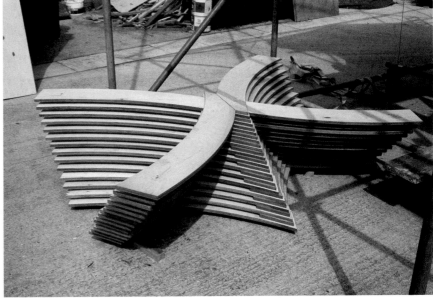

61

名片
Business Card

可以讓別人把你的名片吃下去嗎？

　　就在碩士課程即將結束、畢業展逐日逼近之際，我想要找到一個讓人印象深刻的方式來提供個人連絡資訊，而且要和畢業展的作品有關聯。由於展覽時間正值炎熱夏季，我的作品又屬於戶外展出，於是想到一個讓名片同時兼作茶點的辦法。

　　我個人甚是懷念英國地區冰棒製造商在冰棒棍上印的那些冷笑話，所以我決定設計並製造冰棒，然後把我的姓名和電話號碼印在冰棒棍上。我最初的想法，是要讓冰棒看起來像一團黏土般壓扁在收到名片者的手中，不過這東西讓人胃口盡失，於是我把它改成比較正常的模樣，做成一個舔食部位恰好和舌頭尖端相配合的扭轉形體。

　　為了製造六百枝冰棒，我製作了一組十二個木製模型，再利用學校的真空成型機製作一盤盤塑料模具。一間位於倫敦南部的冰淇淋公司，允許我在夜間使用他們的工廠一個月，也讓我使用他們的材料與機器。我從各式各樣的口味中挑選了香草冰淇淋，並在頂端沾上一些巧克力。

　　至於冰棒棍，我從醫療器材商那裡買了木製壓舌棒，將用酸蝕法製作完成的烙印工具放在我的炊具上加熱，把我的個人資料烙印在壓舌棒上。在為期兩週的展覽期間，我每天早上都得把買來的二手冷凍庫搬出來，如果有人想要我的名片，他們得吃掉冰棒，才能看到我的姓名、電話與傳真號碼。

溫莎堡大廳
Windsor Great Hall

如何設計一件新遺產？

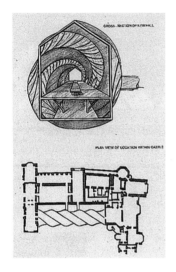

溫莎古堡是英國女王的週末寓所，當它的大廳於1992年毀於祝融後，人們爭辯著到底是應該重建大廳，還是以能夠反映當前時代的新結構取而代之。主管單位於是舉辦競圖廣徵構想，我和另一位皇家藝術學院的學生一起合作，我用速寫建築圖表達我們的構想，我們運用了這座不朽古堡的材質性，一個包含木雕、石材與彩繪玻璃的歷史材料調色盤，並加上當初建造大廳時的優越工藝。

像這座大廳一樣的狹長形空間，特別能夠讓人欣賞到隨著距離而逐漸向後退縮的細部因不斷重複所形成的圖案與透視手法。我們的提案是要採用那種壯麗的空間，並讓它從大廳的一端旋轉360度直至另一端，同時將整個空間的地板設計成懸空的平坦表面。在我們的想像中，利用卓越工藝與傳統材料建構出來的新空間，在對著你逐漸旋轉遠去之際，將會創造出非凡無比的精彩景象。

我們的皇室可藉由建造這樣的大廳，表達出他們對當代設計理念的信心，同時在建築的物質性與工藝性上保留住豐富的歷史厚度。

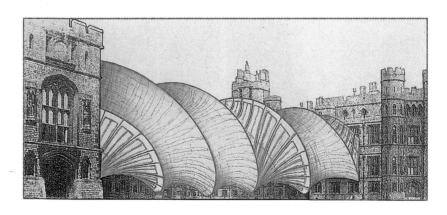

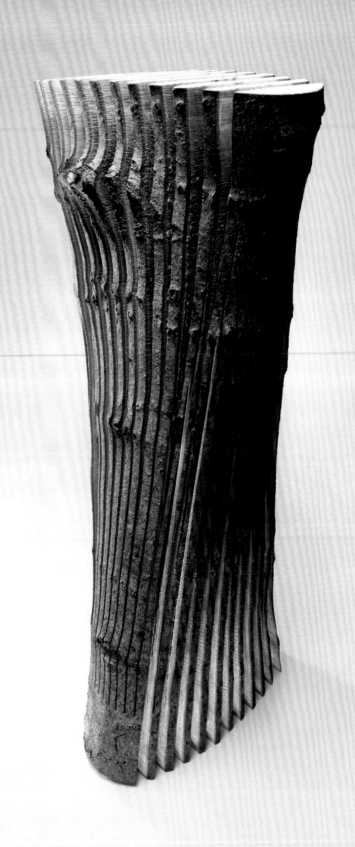

原木
Log

1994

你能夠把樹幹擴大嗎？

　　這個試件的概念源自於我在瑞典看到的樹幹，它們倒在地上並被劈成了木板。為了讓水分能夠從尚未乾枯的綠木中揮發掉，樹幹被組裝回原來的樣子，並在每塊木板間塞進一小塊木頭，讓空氣能在木板間流動。這些重新組裝過的樹幹切面不再是原本的圓形，而被擴大成橢圓形。這個畫面讓我聯想到，也許可以利用這樣的方法讓樹幹往許多方向擴大，但依然結為一體。

　　我用帶鋸反覆將樹幹縱向切片，但每一片都在完全切斷之前停手。之後，我將樹幹旋轉90度角，從另一端繼續鋸出片狀，讓切痕以垂直平面穿過樹幹。

　　接著我利用墊片讓切片呈扇形散開，先處理其中一邊，然後處理另一邊，把它變成一件具有幾何趣味的物品，但仍然是單一一塊木頭，樹皮上的擴大紋理清楚地在展開的切片邊緣上延伸。

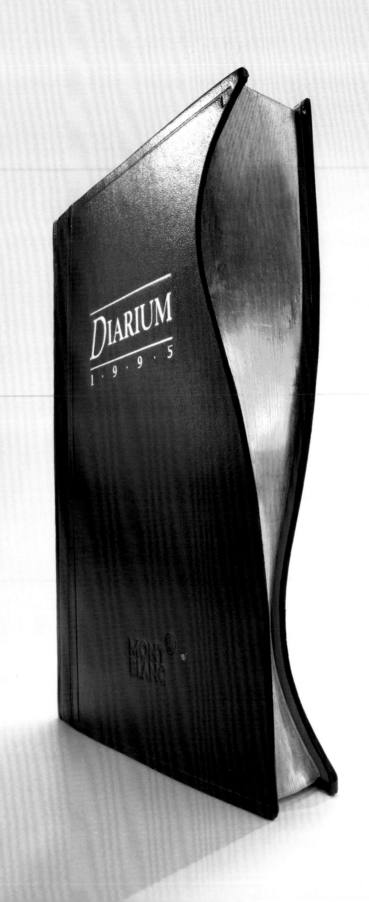

萬寶龍日誌
Montblanc Diary

日誌的每一頁是否都能有不同的形狀？

　　一間精品公司邀請工作室設計一本限量版日誌。受到紙本字典和百科全書在緣口向內切割出字母索引標示的技術所影響，我們決定將這本日誌當成一塊木頭來處理，在長邊上面雕塑出波浪起伏的曲線，並根據傳統書籍裝訂法，在刻面覆上金箔。以這種雕刻方式打破傳統矩形書籍的常規，讓使用者在拿起這本日誌時能產生特別的感受，也讓日誌的每一頁都有獨一無二的形狀。

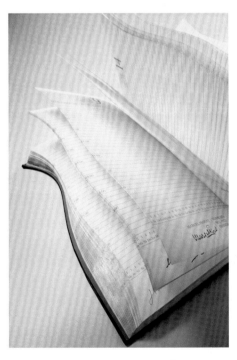
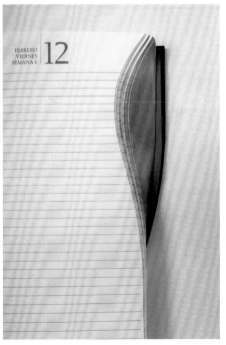

減速丘
Sleeping Policeman

如何增進減速丘的功能？

　　觀察英國地區的街道，會發現街道上充斥著各式各樣的街道家具與基礎設施，例如路障、交通監視系統、護柱、電箱等等。我們想知道，是否有什麼方法能夠將這些設施的功能結合起來，減少它們的數量。

　　我們的想法是利用減速丘，也就是橫亙在馬路中間讓車輛減速的隆起物，把它往上扭一圈延伸到兩側的人行道上。如此一來，它除了可以控制車速，也能變成一對懸臂形長椅。可以利用磨石子這種包含大理石碎片的拋光混凝土來製作。

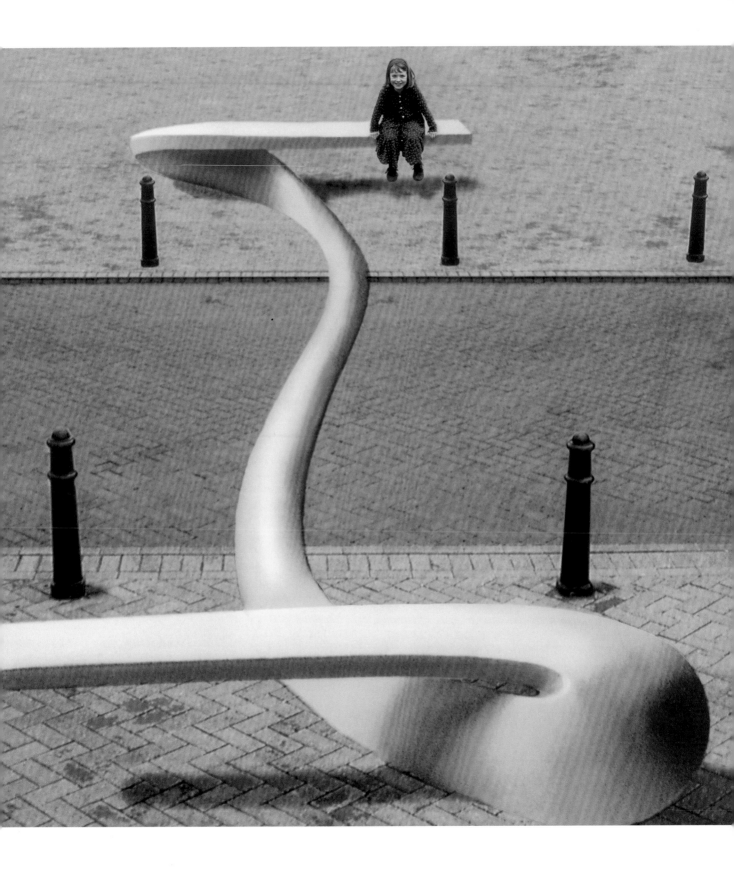

聖誕卡
Christmas Cards

如何透過郵寄方式來表達你的感激？

為了向支持者和合作夥伴表達感謝之意，工作室會在聖誕節期間寄出特製卡片。每一年，我們都會尋找各種方法，將成本低廉的材料化為能夠寄送的物品。

我們最早的卡片只比裝飾性試件多費點工夫而已。第一張卡片是利用工作室的新裁紙機做實驗時變出來的。利用裁紙機精細裁切紙張，可以做出非常纖細的捲曲紙條。而另一張卡片則是利用一疊細長的樺木夾板，以編織方式把它們交纏起來。在我們繼續尋找傳送愛意的方法時，也開始對寄送的過程，也就是寄送與收到卡片的儀式起了興趣，並且發現，聖誕卡本身已經變成我們聖誕卡的主題。

十七年來，我們一直在自己的工作坊中製作卡片。我們設立迷你生產線，運用自己發明打造的工具、鑽模、裝備與系統，讓我們可以重複製造數百次。當我們必須做出三百五十張卡片，而每張卡片上都得打上五十二個洞的時候，我們就必須製作一個鑽模，好讓我們鑽上一萬五千六百個洞（或貼完六千三百張郵票，或黏合七千五百個小信封）。我們會突然發現，自己變成了郵票膠黏劑、牛皮紙和投遞郵筒的專家。每年到了這個時節，位於倫敦北部歡樂山區（Mount Pleasant）的英國皇家郵政特別手工蓋印中心（Special Handstamp Centre）的職員，都會協助我們處理卡片寄送事宜。

電影節售票亭
Film Festival Ticket Office

筆直的木板是否能做出具有弧度的建築物？

　　這個電影節售票亭的小型建築構想，是從我們對報亭、涼亭和塔亭等臨時性建築的研究與實驗中發展出來的。

　　利用一堆木材做過穿插測試之後，我們發展出一座高10公尺的結構物，由四個V字型的木堆架構成，它們向上彎曲、相互交叉，在頂端會合形成兩個V型尖峰。這些木板形成了扶壁與牆面，然後又變成建築物的結構與屋頂。

　　一家再生木材供應商協助我們取得一些芳香木材，這些材料來自一株被強風吹倒的黎巴嫩雪松。利用相同長度的筆直木板，意味著可以將浪費掉的材料減到最低，而且在建築物拆除以後，也很方便重複使用。

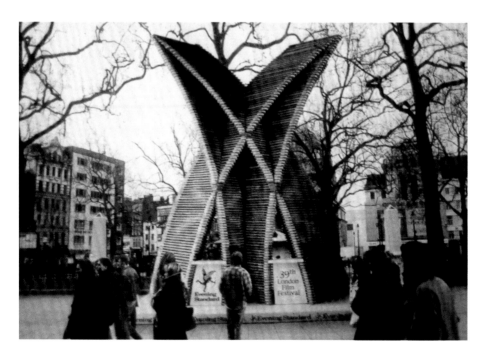

倫敦地鐵站
London Underground Station

1995

如何讓地鐵站空間看起來不像地鐵站？

1990年代，倫敦銀禧線（Jubilee Line）地鐵的延伸計畫終於通過，工作室受邀替滑鐵盧車站（Waterloo Station）的新月台發展設計構想。

我們想要為平滑的管狀隧道壁面製作更多的細部層次，於是發展出一種不斷重複的玻璃瓦模組，製造方法和玻璃磚相同，然後根據單一旋轉對稱的模式，以3D形式鑲嵌在壁面上。將每塊面積400平方公釐的玻璃瓦在月台的弧狀牆面上一字貼開，會製造出一個波浪起伏的半透明藍色表面，倚靠或倚坐著都很舒服。

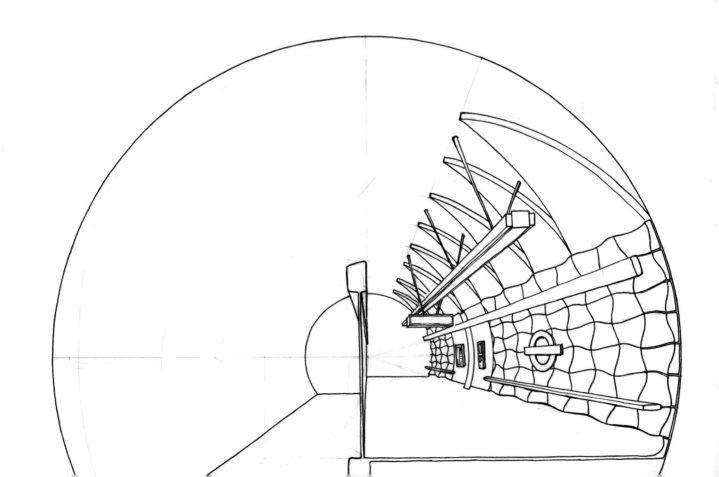

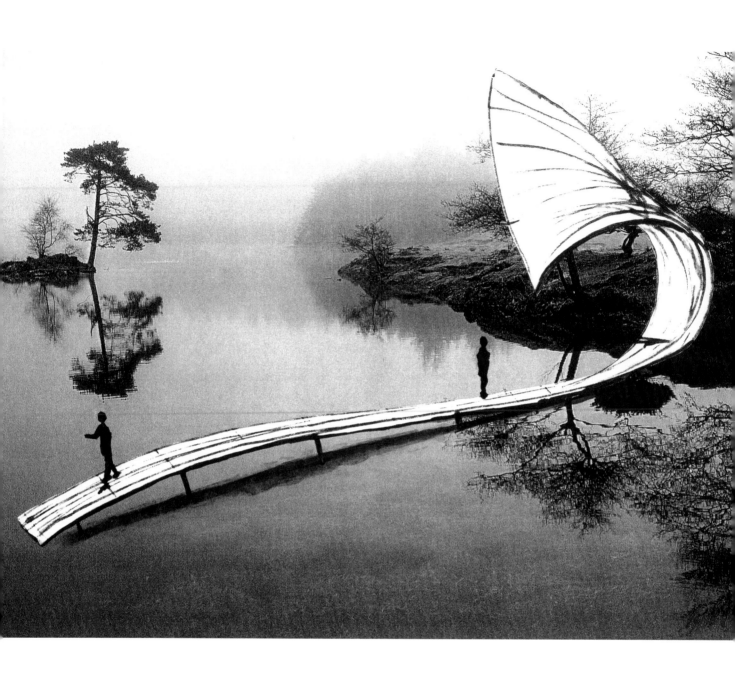

基爾德船屋
Kielder Boathouse

能否將地板化為屋頂？

一位藝術顧問邀請我們針對諾森伯蘭的大型人工湖泊基爾德湖鄰近地區提案，我們建議建造一座船屋碼頭，讓船隻可以在此靠岸，也讓等候渡輪的旅客有避雨之處。

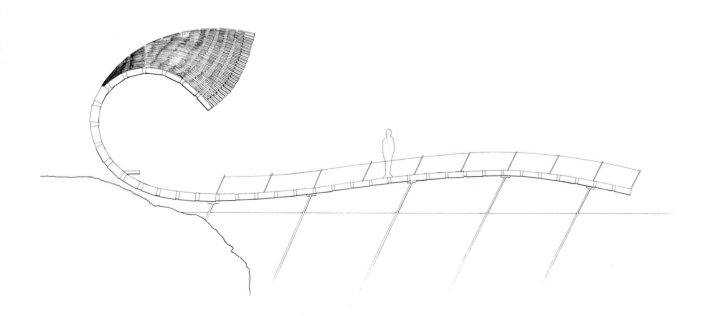

我們捨棄傳統碼頭外加一座獨立覆頂式建築的做法，改採讓碼頭末端向上彎捲形成遮雨篷，在通常獨立存在的兩個機能性元素之間建立連結。船屋完全以玻璃建造：數千片一模一樣的玻璃板以高效能透明光固化接著劑黏在一起。

我們將它想像成一個懸浮在水上的結晶體，映入水中並在夜間發亮。雖然要實踐此案的科技仍在發展中，但我們基於工作室對玻璃結構運用的興趣而提出此案，並因此衍生出建造一座玻璃橋的概念（頁280–285）。

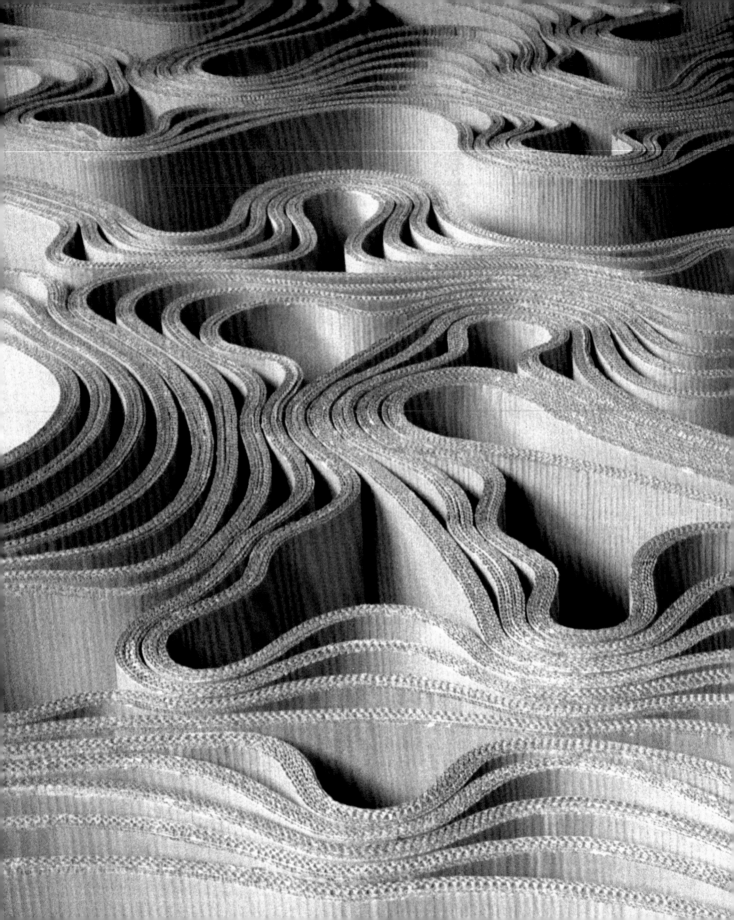

1995

康蘭小舖櫥窗展示
Conran Shop
Window Display

可以用亂塗亂畫做出商店的櫥窗展示設計嗎？

倫敦康蘭小舖邀請工作室設計櫥窗，製作一個以四百件廚具構成的展示，這個廚具收藏包含許多不同的物品：湯匙、餐巾、貯藏容器、煮水壺、掃帚等，尺寸大小不一，材質也五花八門。我們想要跳脫傳統形式，不採用個別設計的一組板架來展示這些物品。

我用草圖做實驗，先畫一件物品，用線條將它圈住。然後我繼續加入另一件物品，又用線圈把它圍起來。受到物品累積所導致的干擾，每一筆新線條和之前畫好的其他線條都會產生互動。我就這樣遵照一條小小的藝術規則，演化出一件設計。規則讓你保有部分控制，然而當你不停加入更多干擾因素後，你就無法確知整個設計最後會是什麼模樣。

PASS-THE-PARCEL

這讓我想到某次參觀瑞典家具工廠的經驗。這些家具工廠位於供給木材的森林中，據說他們常常在木紋中找到子彈。在這些樹木的某個成長點上，子彈射入樹幹並深深嵌在裡面，不過樹木還是繞過子彈繼續生長，將子彈當成干擾樹木年輪的某種感染似的包容它。我喜歡這個在原本應該很完美的物品中插入某種不完美的概念。

我們在工作室的地板上工作，用包裝用的便宜捲筒瓦楞紙將物品一件接一件地層層包裹起來，慢慢長大。沒有最後的設計定稿。我們邊做邊設計，在過程中決定要把平底鍋或烤麵包機放在哪裡，然後再決定接下來該怎麼做。我們能做的，就是在這串形式的自我形塑過程中，試著引導設計的方向，慢慢把12公里長的紙板整合起來。

成品在店裡陳列十週，外觀看起來就像是傳包裹遊戲裡的巨型包裹切片。

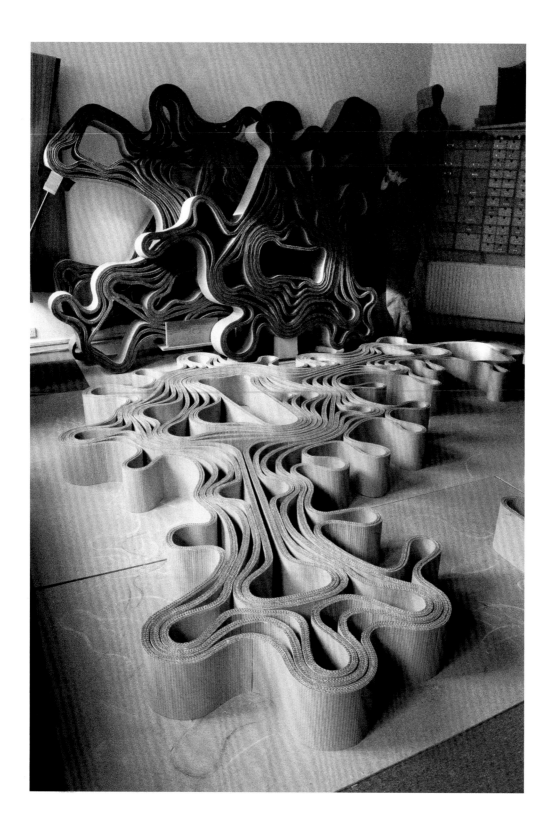

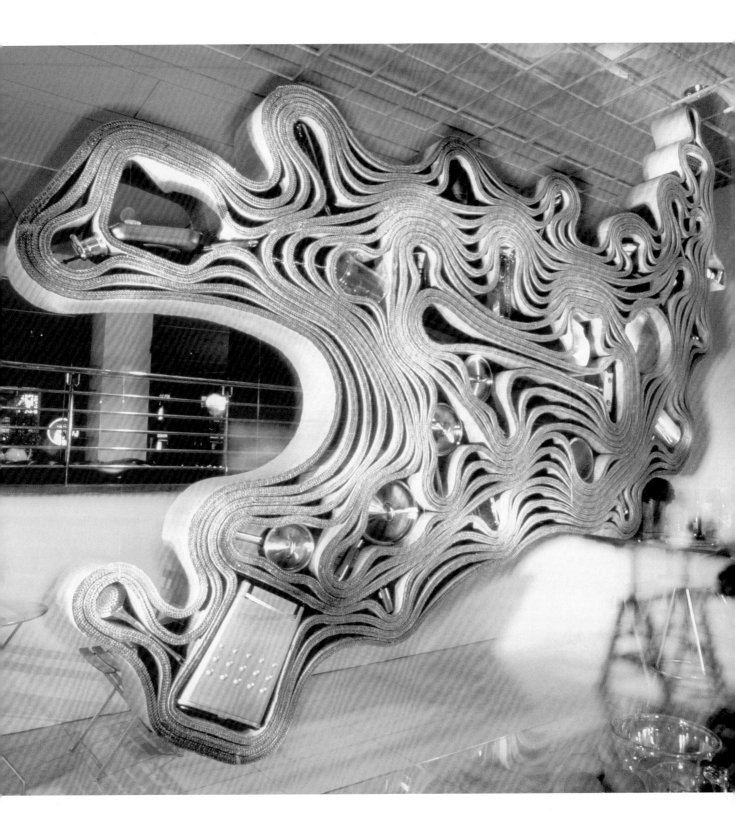

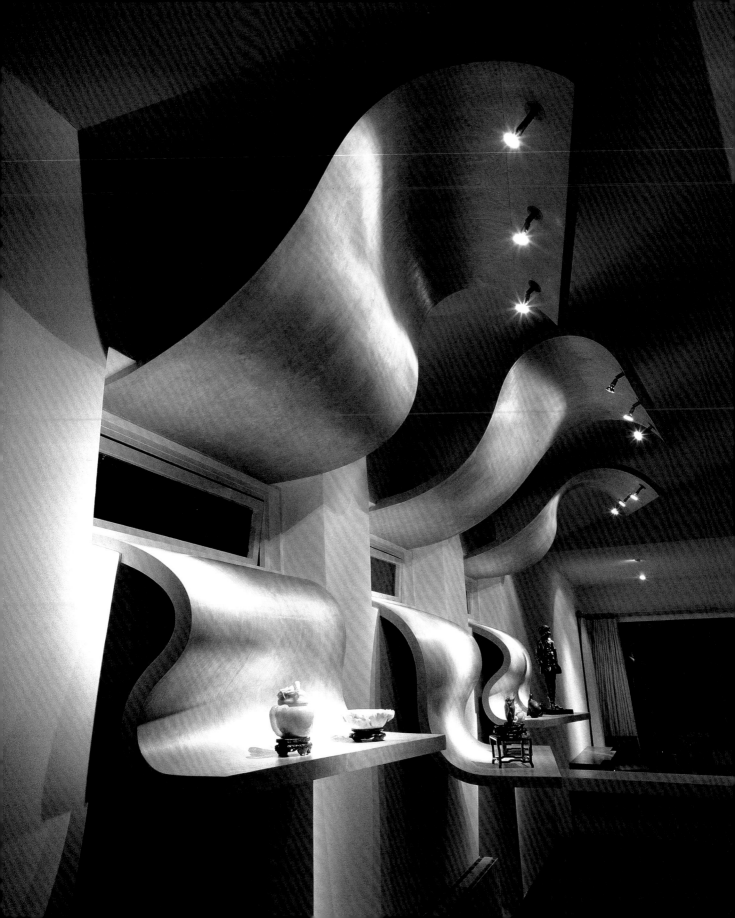

玉飾陳列架
Shelving for a Jade Collection

窗台能否具備更多功能？

倫敦北部某個家庭委託工作室替他們的玉雕收藏設計陳列架。由於業主希望放置陳列架的牆面上有三個顯眼的信箱蓋狀狹長水平窗，我們認為，任何新家具最好都必須和這幾扇窗戶相互呼應。

我們提出的解決方案是將窗戶當成眼睛，而陳列的部分就好像是長出來的眼瞼。下眼瞼向外拉出，作為物品陳列的檯面；上眼瞼則構成天花板，將光線打在展品上，彷彿是象徵性地把光線從戶外引進來。

成品是在工作室的工作坊內製作，結合了鋼製結構和扭曲的樺木皮貼面。

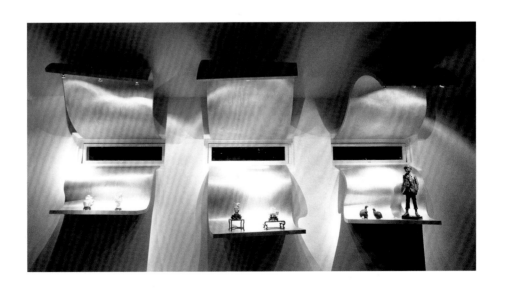

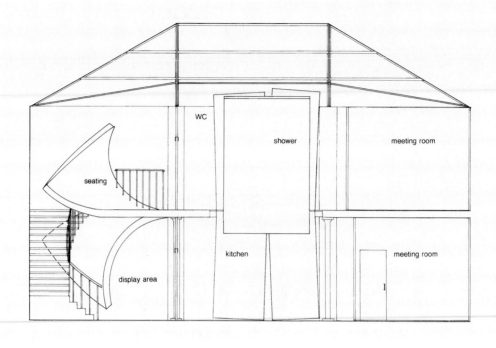

WC

shower

meeting room

seating

kitchen

meeting room

display area

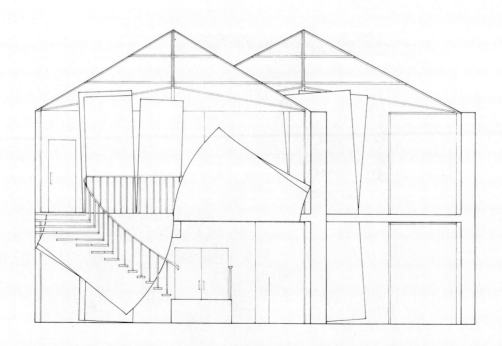

辦公室裝潢
Office Interior

1995

如何將位於兩個樓層裡的獨立空間，融合成單一
工作環境？

　　工作室受邀替一間電腦軟體公司改裝老舊的辦公室內部空間，基地位於倫敦市中心，原本是一座香蕉倉庫。此案的挑戰在於，工作空間分布於兩個樓層。除了要讓公司環境展現出更強烈的識別性之外，我們也需要找到一種方式，讓在不同樓層辦公的團隊成員，建立更緊密的聯繫。

　　我們希望兩層樓能被視為一體，當成一個完整的空間來體驗，於是建議打通入口上方兩層樓之間的天花板，將一半往上剝開，另一半往下捲。我們在兩個樓層都額外分隔出小空間，作為新的廁所、廚房與儲藏空間，而這樣的設計也能在樓層、新的樓梯間以及挑高的兩層樓入口區域之間，創造出一種視覺連結。

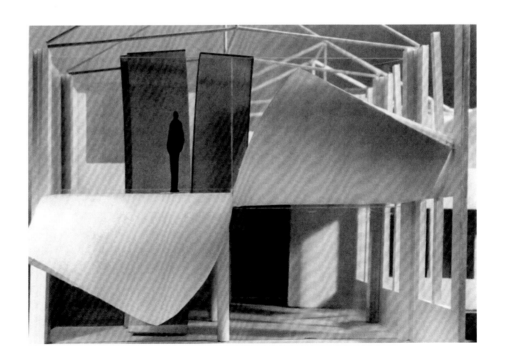

85

拉因廣場
Laing Square

1995

如何讓一條老舊道路改頭換面為城市廣場？

工作室贏得競圖，獲得替新堡（Newcastle upon Tyne）市中心設計新廣場的機會，新廣場位於主要美術館旁邊。基地是一條殘留著柏油碎石路面的老舊道路，屬於市中心的一個重要行人徒步區，東側連接著一座醜陋的鋼製樓梯。

這並不是一個刻意界定、受建築物環繞的市民廣場，而是一個混亂不潔的空間，各種風格與年代各異的建築物中間，還有許多小街穿插著。而既然我們無法搬遷或重新設計周遭建築，我們唯一能做的，就是在鋪面、街道家具與樹木上面下工夫。然而，一旦你開始重新鋪路，那麼你應該鋪到哪裡才停止呢？這個空間就好像蜘蛛和牠那些往周圍小街伸展出去的腳。由於這個空間並沒有明確的邊緣，到最後我們很可能會把半個新堡的路面都整個重新鋪過。

我們的策略是利用表面作為整合空間的工具，讓表面延伸到原本不該出現的地方，承認這個空間確實缺乏明確範圍。將路表當成空間裡的中心物件來創造，可以轉移人們對於周遭建築形式毫無條理的注意力。另一個策略性決議，則是藉由行道樹的引進，來消除道路與硬鋪面這類城市紋理給人的印象。我們認為，若是缺乏自然元素，就無法把這個空間化為公共廣場，因為公共廣場的定義是一個讓人喘息、休息的地方。

我們最初的目標，是想創造一個像是被倒入空間內的流體表面，讓它往周圍街巷和相鄰的主要道路延伸。為了達到這個效果，我們還開發了一種具有光纖數據纜線的澆鑄混凝土，夜晚亮燈之後，可以在路面營造宛如星座線條圖的花樣。這個提案在技術上可完成，不過成本過高。

為了尋找不同的鋪面構想，我們重新將路面想像成一張掉落在該空間、尺寸不合的地毯。這塊地毯並沒有按照空間的形狀裁製，而會往周遭的街道突出去，

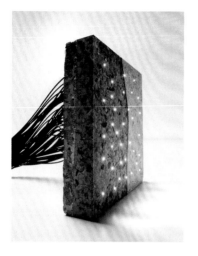

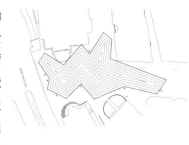

偶爾還會貼著建築物往上翻摺。這個表面經過雕塑，創造出高度的變化，刻意想讓人們感受到他正走在一件物品的表面上。我們和雪菲爾哈倫大學（Sheffield Hallam University）的研究人員合作，研發出一種新的白色樹脂地磚，並結合一些回收玻璃瓶，包括法國香水瓶和哈維斯布里斯托奶油雪莉酒（Harvey's Bristol Cream）酒瓶，替這項鋪面材質帶來一抹藍色色調。

廣場上的長椅是利用切割路面然後朝反方向捲曲扭轉的方式製成，同時暴露出地面下方用玻璃覆蓋的空間，內有各種彩色燈光裝置。關於這部分，我們是與專門製造磨石子這種高度拋光彩色混凝土的工匠合作，他們利用鋼骨架以及我們在工作坊裡製造的黃銅邊飾製作長椅。突出於路面的護柱也採用類似材質。我們用寬敞的木製樓梯取代狹窄的鋼製樓梯，以膠合板做出單股螺旋造形，由一家泰恩賽德地區（Tyneside）的傳統造船公司在基地現場製作。

因為我們將行道樹視為整個專案中最具雕塑性的元素，所以這些樹木必須是成樹，還要能表現出特殊風格，畢竟我們無法給它們二十年的生長時間。它們的體積也必須夠大，以防止人為破壞。我們從荷蘭和德國的苗圃選了七棵樹，成功移植到廣場上，其中更有一棵在樹齡與體積上都創下英國境內成樹移植的紀錄。

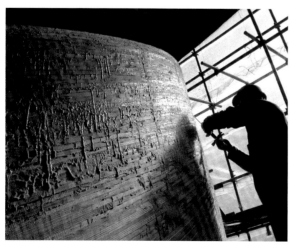

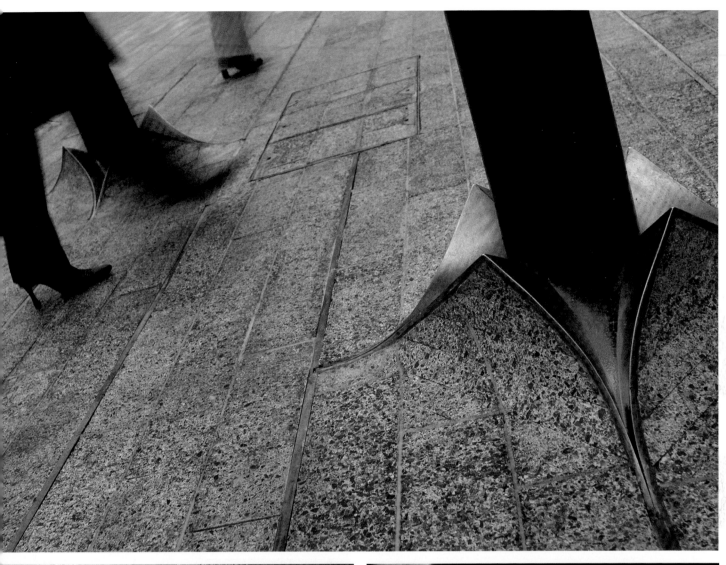

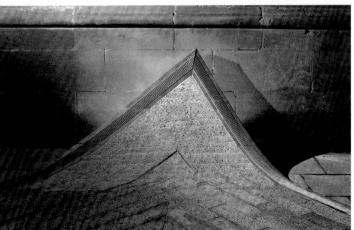

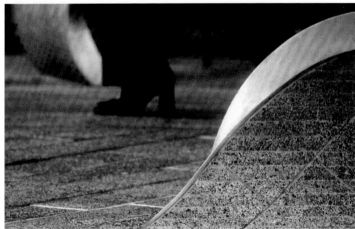

完整的聖誕樹
Complete Christmas Tree

完整的聖誕樹究竟是什麼模樣？

芬蘭捐了一棵樹齡四十年、高20公尺的大樹，讓我們於聖誕節期間放在倫敦設計博物館外作為裝飾。由於這個案子涉及到砍樹並結束它的生命，我們想要以尊重的方式處理它。我們捨棄了庸俗的聖誕裝飾，試著尋找一種方式來頌揚這棵樹本身。

我們放棄從地面上將樹砍下，選擇將整棵樹連根鏟起帶到倫敦，完整地將樹根系統保留下來。我們仿效以蠟燭作為聖誕樹裝飾的做法，把四十棵樹齡一年的小樹裝在鍍金的花盆裡，用它們來裝飾這棵樹。這些小樹未來還可以重新移植，用四十棵小樹取代這棵即將死去的老樹。

由於傳統的挖掘機器一定會損害到樹根，我們決定和芬蘭消防隊合作，以水沖的方式將它從地底洗出來。我們在樹的周圍挖了一條直徑20公尺的壕溝，然後讓消防隊員將水管連接到臨近的河裡，用10萬加侖的水仔細清洗掉樹下的土壤。為了避免清洗過程中樹幹傾倒，開始清洗之前，已先請人用起重機將樹固定住。這棵樹的根部系統比我們原先預想的還要寬廣且脆弱，是一個由絲狀元素構成的龐大蕾絲網，上面有許許多多的細毛能從土壤中吸取水分與養分。

這棵樹以卡車運送至倫敦。運送期間，樹根被仔細地包裹成一束一束的髮辮狀。之後，我們把四十只花盆鍍上金箔，放在從主樹幹伸出來的鋼臂上，並為每只花盆都裝上光源，作為盆栽和整棵樹的照明。樹的根部從基座一直蔓延到河濱走道。樹皮有著美麗花紋和蛇皮般的質感。

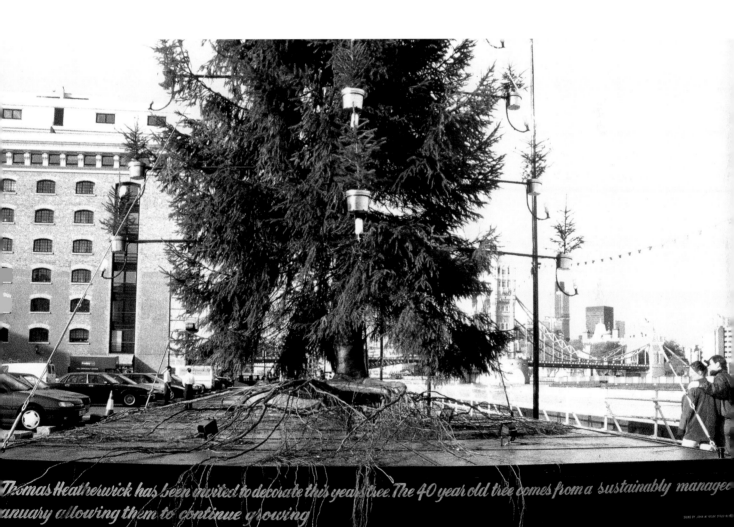

Thomas Heatherwick has been invited to decorate this year's tree. The 40 year old tree comes from a sustainably managed ... anuary allowing them to continue growing

憎恨之椅
Hate Seat

如何把條狀摺疊紙設計為功能物件？

　　諾森伯蘭地區貝爾賽莊園（Belsay Hall）的展覽主辦單位邀請工作室設計一件家具。我們以摺紙做實驗，想知道能否將一條木板摺成一件具功能性的物品。

　　這件家具的設計構想是要用一塊長形木板，將木板末端往下摺，貼地一段，然後往上回摺，做出長椅的椅座、椅腳和靠背。如果我們讓摺疊線稍微偏離垂直線一個角度，就會在摺疊時形成一個自我相交的微妙螺旋。

　　這張長椅就像典型的情人座一樣，呈旋轉對稱，但沒讓坐下來的兩人四目交接，而是讓他們背對背坐著，不過當兩人和好時，也可以肩並肩坐在長椅中央。

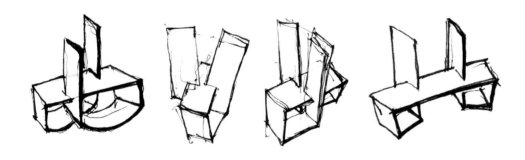

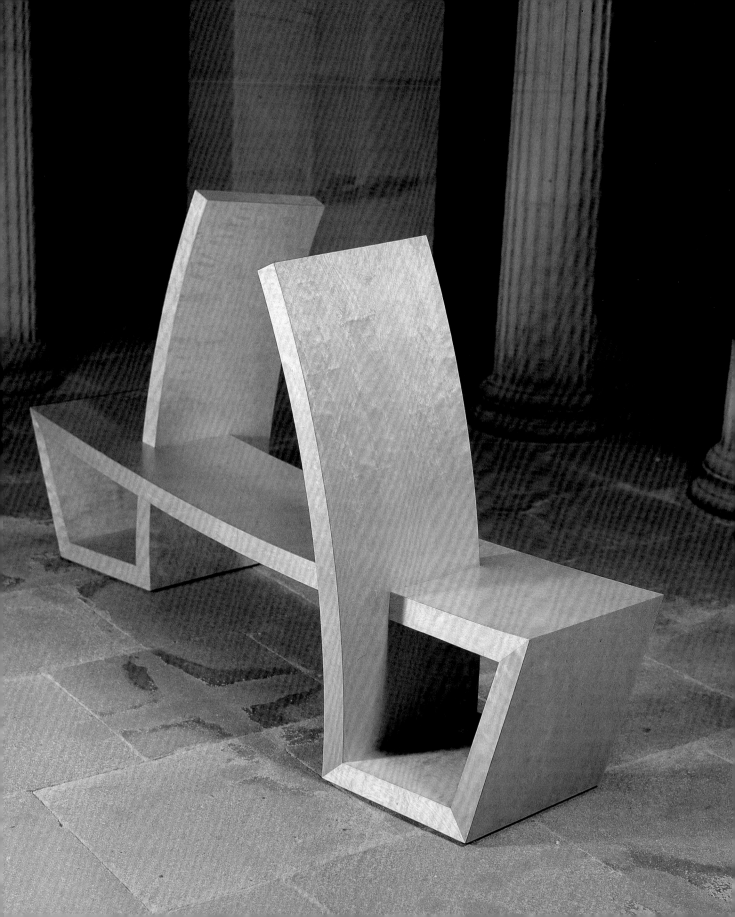

千禧橋
Millennium Bridge

一座橋的特質是否能隨著你跨越時的腳步而不斷改變？

　　為了慶祝千禧年，英國政府決定在倫敦泰晤士河上建造一座新的人行步橋，工作室也參加了相關單位為了尋找設計而舉辦的匿名競圖。

　　我們不只想創造人行道，更想在這條河上製造出公共空間，因此我們以泰晤士河兩岸不同的風情特色為根據，製作提案。橋的北端會從聖保羅大教堂下方建築物的狹縫間浮現，延伸到南岸時，則是落在一處開闊的戶外空間，緊鄰原先的河岸電廠，亦即後來的泰德現代美術館（Tate Modern）。我們認為，這座橋可以藉由本身在越過河面時的轉變，反映出兩岸截然不同的特質：一側以企業為重，一側以藝術為主。

　　我們研究了流動液體內部的動態形式，讓這座橋看起來像是從桶子裡潑出去的水。它從河的北岸以精練且具方向性的模樣往南岸延伸，越接近南岸則橋面變得越寬廣，同時碎裂成漩渦和小浪。這樣的設計不只能創造出明顯的公共空間，容納停駐點與表演區，也可以讓趕時間的路人直接走到對岸。

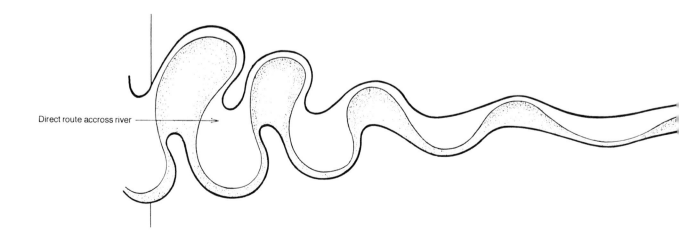

Direct route accross river →

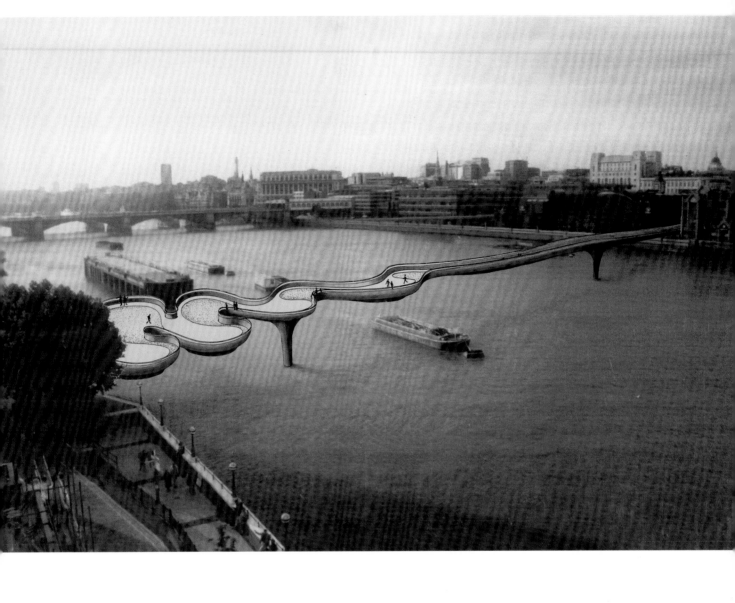
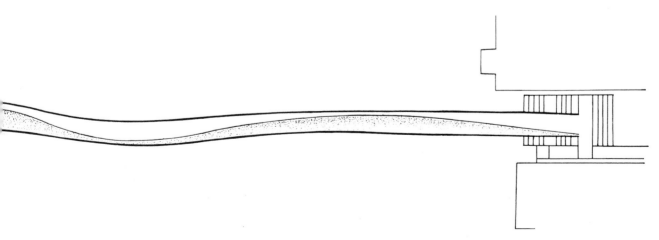

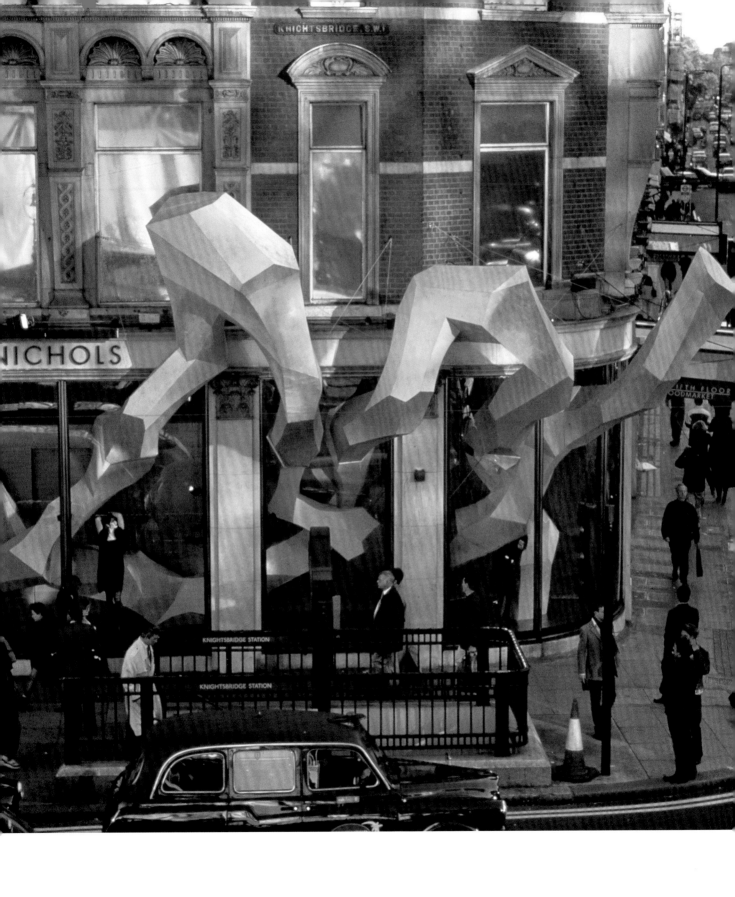

秋的入侵
Autumn Intrusion

商店櫥窗展示如何和商店的建築體產生關聯？

　　倫敦的高級百貨公司哈維尼可斯（Harvey Nichols）向來以特殊的櫥窗陳列聞名。工作室受邀以1997年秋季時尚週為題，替該公司設計櫥窗。在我們開始構思此案時，對我們而言，時尚零售界的櫥窗展示主題似乎是隨君選擇，可以是米老鼠，也可以是模型公司Airfix的巨大模型零件，只要能吸引注意力即可。儘管如此，我們卻從未看過哪一個櫥窗展示曾經和建築本身產生關聯。

　　我們覺得，商店設計和該棟商店所在的建築之間，很少有什麼邏輯性的連結。倫敦充滿了裝飾華麗的維多利亞時期建築，不過這些建築似乎都把一樓從它下面抽掉，用現代主義的零售切片取代之。哈維尼可斯百貨的特殊之處，就在於它有一根根石柱介於櫥窗之間，由上方一直延伸到地面。這是一棟獨立式建築，並非商店街的一部分，而且佔據了一個非常重要的角落。

　　我們希望打造出專屬於哈維尼可斯百貨這棟建築的設計，一種其他商店都辦不到的設計。我們不想把十二扇櫥窗當成個別的展示櫃來處理，希望找到一個能夠將它們結合在一起的單一構想。

　　雖然玻璃總會讓人聯想到透明的概念，但是商店櫥窗的內容物往往因為光線反射在這些大型玻璃板上，而像是蒙上了一層紗，甚至模糊不清。我們不打算把展品放在玻璃後方的盒子裡，然後讓這些窗戶上的玻璃變成看守展品的獄卒，於是我們開始思考，該如何逃離商店櫥窗的幽禁。我們開始想像，窗戶上其實沒有玻璃，我們的裝置可以蹦跳到街上，從人行道那裡偷點空間，也能和建築物立面建立某種關聯，並吸引四面八方的注意力。

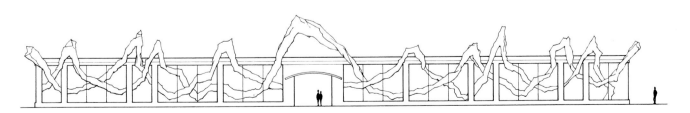

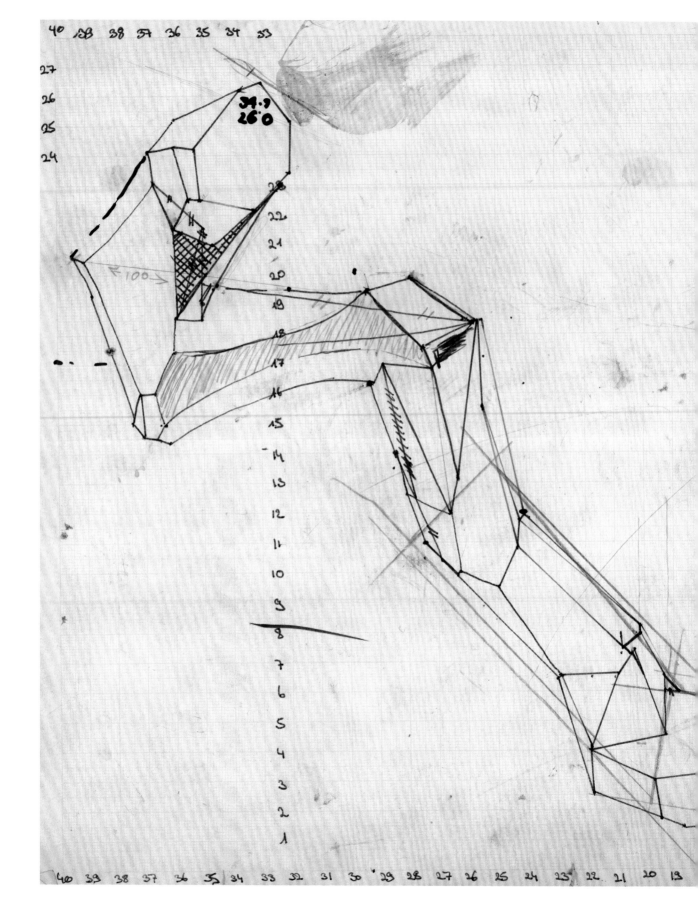

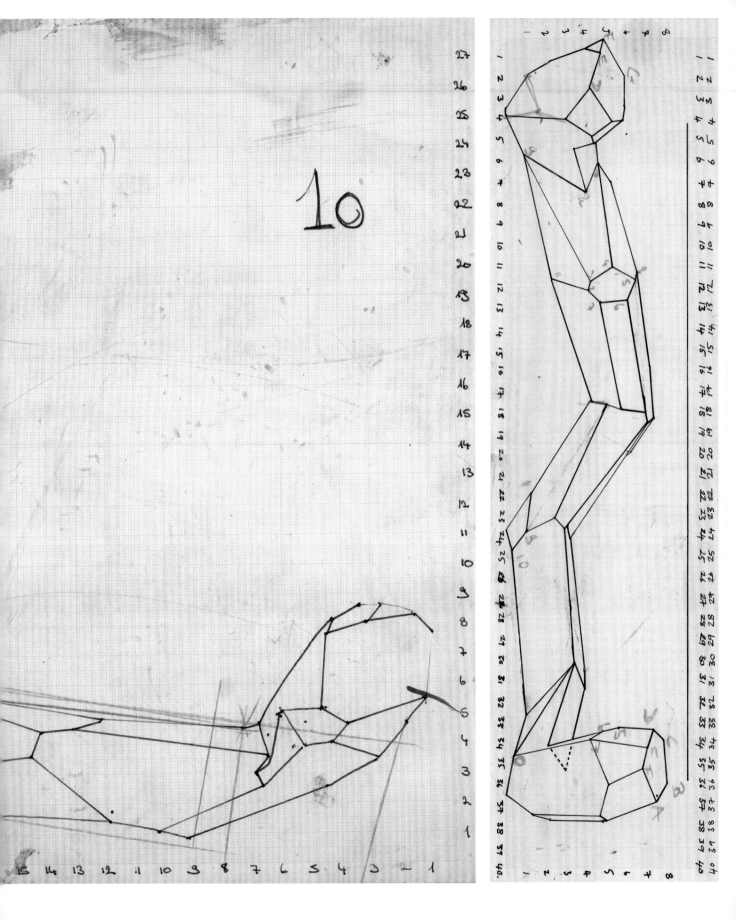

我們發展出來的構想是：利用一個元素將十二扇櫥窗的空間與建築立面縫成一體，這個元素將會在石柱之間穿梭，並延伸到商店的界限之外，可以從建築物的正面往上延伸，也會從角落向外突出。與其採用蛇或緞帶這類流動性的被動語言，我們反倒希望它是個有肌肉而且變幻莫測的元素，一個動態的、正在扭動掙扎的形體，帶有刻意營造的笨拙與固執感，會有意識地改變，朝著它想要去的地方扭曲。

對我來說，要設計這種動態形體的唯一方式，就是用尖銳的菜刀在聚苯乙烯塑料上把它雕刻出來。這是個非常直觀的過程，我無法指示其他人完成，必須自己動手，這件作品就在我的雕刻和實驗過程中慢慢浮現。進行切割時刀子必須非常銳利，否則聚苯乙烯塑料很容易就會裂開。

我們的六人團隊有六個月的時間可以建構這個大型專案。它必須要強韌到足以承受該區域特有的強風，卻也得輕盈到能夠讓我們建造並把它懸掛起來。我們原本可以用玻璃纖維製作，然後上色，不過我們並不想給人一種印象，好像它是上了色來模擬什麼東西一樣；它需要物質性與工藝技術。因此，我們製作了一種特殊的複合材料，由發泡聚苯乙烯芯材和「aeroply」木皮組成，aeroply是一種超薄的樺木膠合板，原本是用來製作機翼。這個複合物就像骨骼橫切面一樣，具有極高的結構效能：外層表面抗拉抗壓，中央則是質地輕盈的充氣構造。aeroply同時還有溫暖質感以及如同絲綢般光滑的表面。

我以1：20的比例雕刻了兩件一模一樣的模型：一件放在工作室，另一件拿到倫敦東部倉庫團隊實際製作此案的地點。今天我們也許可以運用3D數位科技將這個造形放大，那時無法取得這樣的技術，我們必須將雕刻模型切割成一段一段，以手工方式放大這個複雜的形狀。我們把縮小的部件放在方格紙上，替每個部件製作平面圖與立面圖，再放大成巨形網格，標示在工作坊的地板和牆壁上。

等到我們了解每個部件的幾何構成，就將大塊大塊的聚苯乙烯塑料黏合起來，利用熱線鋸雕刻，直到形狀正確為止。之後，把每一塊部件貼上 aeroply，必須有非常高超的技巧，才能把 aeroply 乾淨整齊地黏貼到這麼大的體積上，這項工作需要的工藝比較接近細木工而非蓋房子。當這些部件一一完成後，我們把它們存放到隔壁的建築裡，那恰巧是倫敦碩果僅存的唯一燈塔。最後，我們和一間索具公司合作，花了十個晚上將這些部件安裝定位，在那裡展示了兩個月之久。

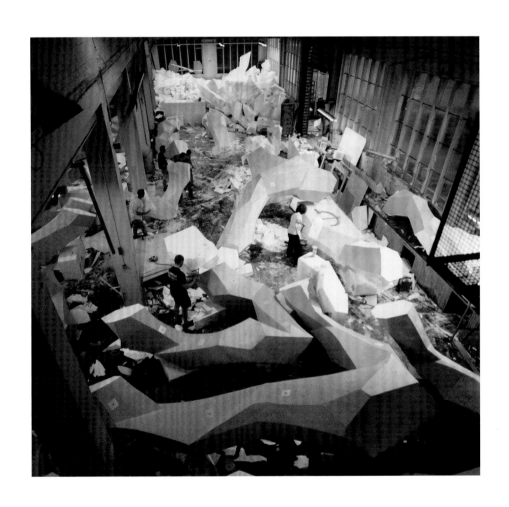

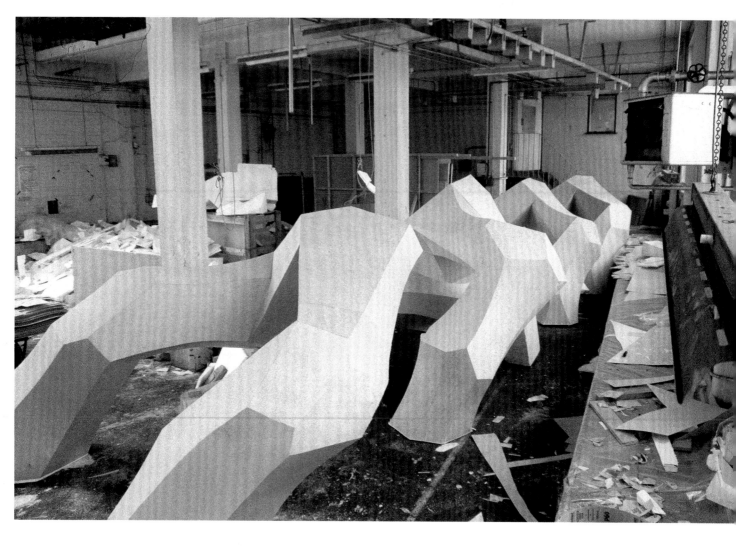

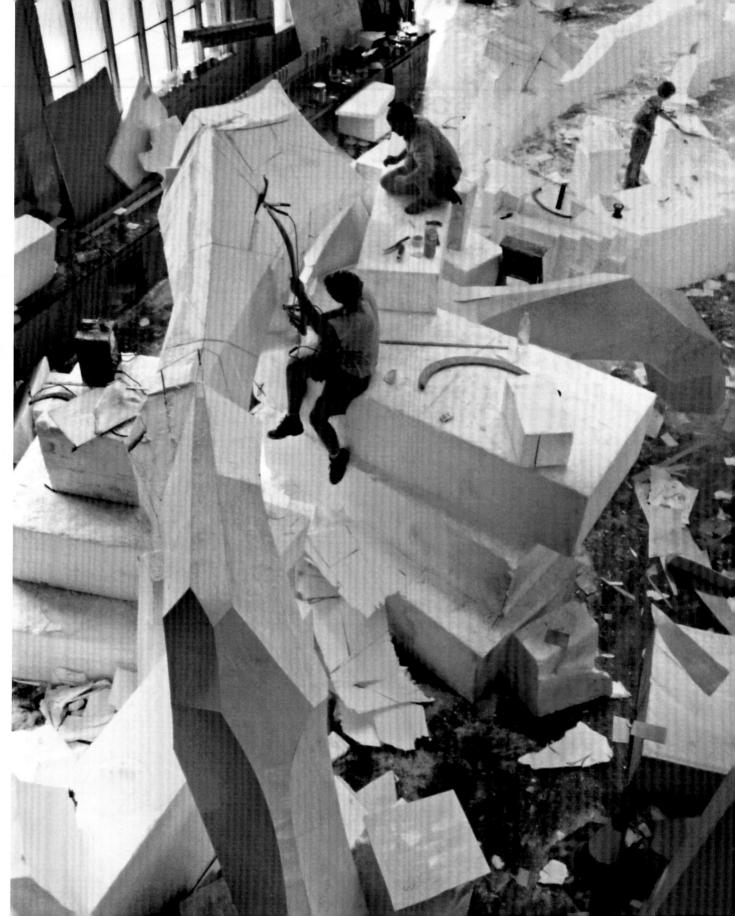

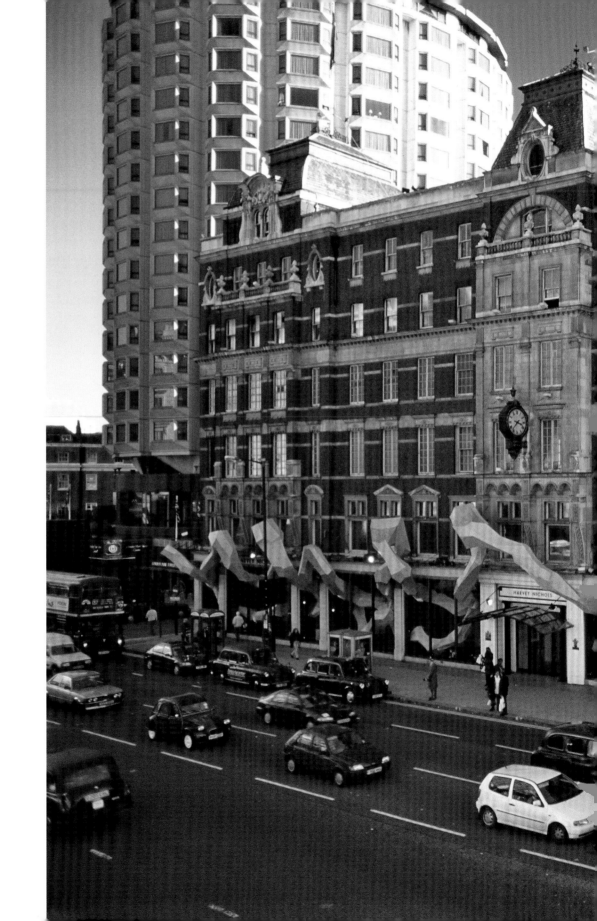

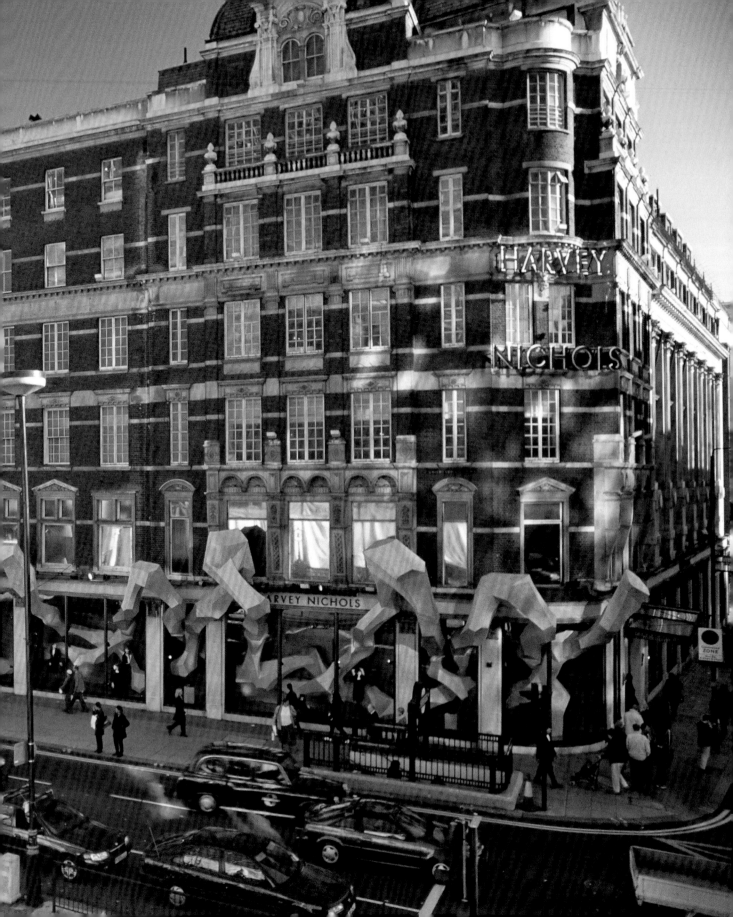

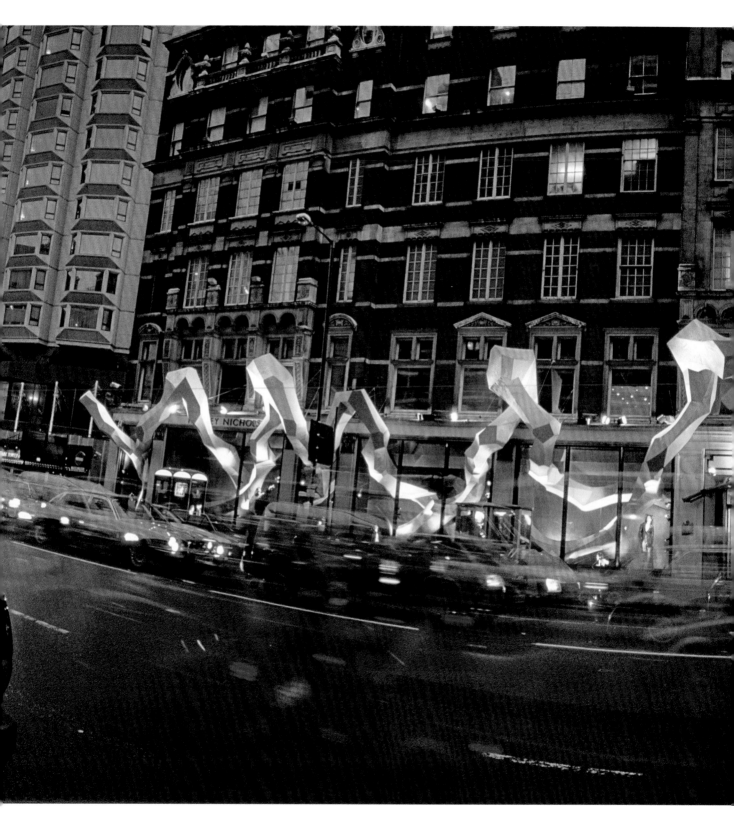

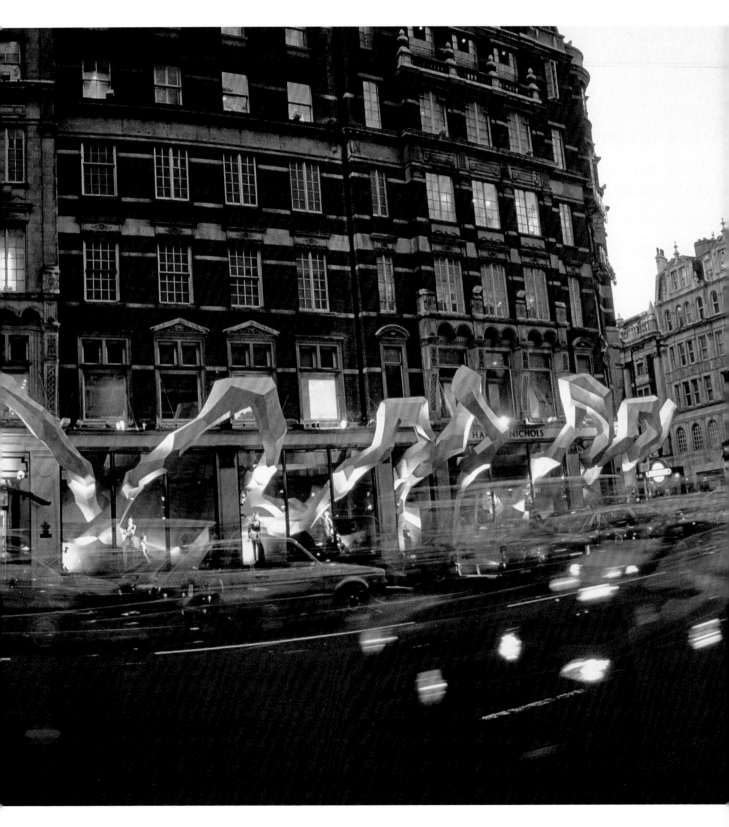

倫敦住宅的花園欄杆
Garden Railings
for a London House

你可以在花園和將它包圍起來的欄杆之間建立連結嗎?

　　位於倫敦西部的住宅進行整修工程之際,邀請工作室為前院花園設計圍欄,取代在二次大戰期間遭移除的鐵欄杆。我們認為,要替這棟古典維多利亞風格的連棟別墅設計任何新欄杆,都需和其既有特質及該地區的建築金工傳統相呼應。我們提案製作一組傳統的黑漆尖矛形欄杆,把它們撬彎,在垂直的鐵件元素間插入陶土盆栽。尖矛帶有戰爭的語意,但植栽的寧靜和平特質,可抵銷它的敵意。

聖誕卡
Christmas Card

你能讓郵局為了21便士的郵資花上多少工夫？

我的第一份週末兼差是在一家自行車設備郵購公司的包裝部門，記得那時曾有一次被派到鄰近的郵局購買價值2,000英鎊的郵票。一張張邊緣打洞、印著女王頭像的長方形小張郵票，看來既迷人又珍貴，而由兩百張面額5英鎊郵票所組成的總價1,000英鎊的大全張，在尺寸和印刷品質上和兩百張面額半便士郵票的大全張完全相同，但後者的總價只有1英鎊，這點著實有趣。

多年以後，我想知道，如果我們在聖誕卡上用數量最多的郵票張數湊出總價21便士的平信郵資，郵局會做何反應。

我們的想法是，利用二十一張價值1便士的郵票排出聖誕樹的形狀，將郵票黏在卡紙上，然後把地址寫在下方，弄成聖誕樹花盆的模樣。因為郵局必須在每張郵票上蓋戳印，標明寄送日期與地點，避免該張郵票重複使用，於是郵局人員被迫得以看起來很像聖誕球飾的圓形郵戳替我們裝飾聖誕樹。可惜當時已經不再發行面額半便士的郵票，不然我們就可以用兩倍的郵票貼出我們的聖誕樹了。

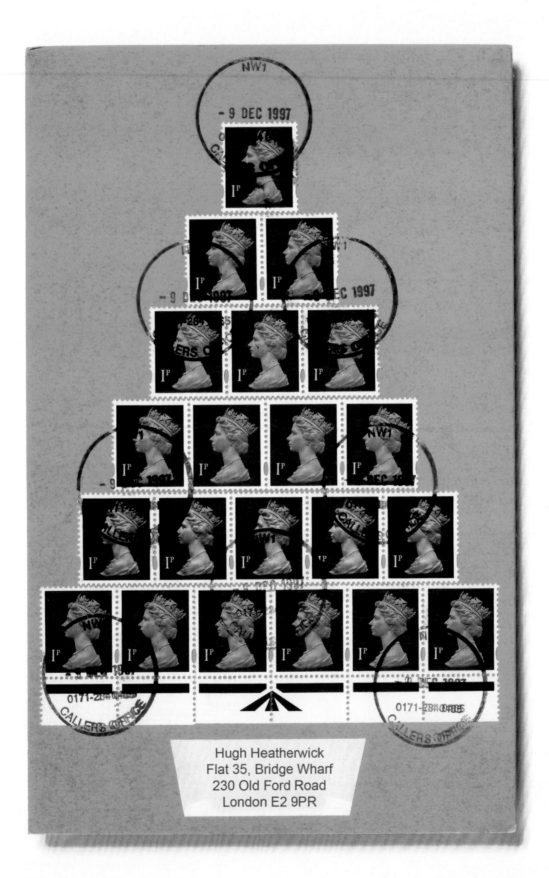

Hugh Heatherwick
Flat 35, Bridge Wharf
230 Old Ford Road
London E2 9PR

圖庫公司獎座
Image Bank Award

如何讓一整組獎座環環相扣？

一間圖庫公司委託工作室製作七尊獎座供內部頒獎之用，我們給自己出了一道功課，要創造出七尊分開時具有個別價值、組合在一起時又能展現出集體風采的物件。為了在所有得獎者之間創造一種象徵性連結，我們讓獎座層層相套，就像一組俄羅斯娃娃一樣，每一件都是同一家族的成員，但又各有特色。

這些部件用一塊實心的拋光不鏽鋼鋼板製作，厚度達70公釐，以混有磨料的高壓水柱切割成形。我們和一間替英國國防部製作訂製裝甲的公司合作，這個厚度是該公司能夠切割的最大厚度，我們請他們將機器速度調到飛快，讓水刀搖晃，為切割邊緣營造出一種藝術特質，就像垂下的布簾。由於切割面採用紋理感十足的霧面處理，相形之下，正面看起來就顯得特別有光澤且珍貴。

材料屋
Materials House

如何利用兩百一十三種不同的材料製作出一個結構物，而且讓每種材料看起來同等重要？

　　倫敦科學博物館委託工作室替一個以材料為主題的新展覽廳製作一件名為「材料屋」的展品。根據設計綱要規定，這件作品必須將所有使用材料的一切面向展示出來。

　　起初，我們思考著，到底該用什麼東西來製作這間材料屋。這意味著我們將選擇一種主要材質來建造這間屋子，然後把其他材料黏在上面。但是，我們並不想讓某種材料的地位凌駕在其他材料之上。

　　在曼徹斯特理工大學修習設計課程時，我可以進入學校的材料儲藏室，欣賞一疊疊銅板，一架架具有各種奇異加工與不同紋理的玻璃，一捆捆和一捲捲鍍鎳金屬線，以及一堆堆木材。就某方面而言，走進那裡是令人沮喪之事，因為這些材料本身已經夠燦爛了，它們似乎對你想讓它們變得更漂亮這件事，充滿不屑。

　　當科學博物館將一箱包含所有必須用上的材料寄給我們的時候，我們感到非常失望，因為這些材料看起來就像是製造商提供的免費樣品，每一件的尺寸都和小塊瓷磚差不多，看來都沒什麼重要性，甚至有點無趣。面對這些能夠製作出導電性或太空船保護層等傑出物品的材料，我們的挑戰在於，找出一種方式，將它們的能耐恰如其分地表現出來。

　　我們自問，是不是可以不要把每種材料用一小塊一小塊的方式展出，而是把它們弄成一張張和展覽廳等高的薄片。如果我們把這麼大張的薄片融合在一起，就能做出全世界最大的材料三明治，然後以雕刻方式來展現這些材料的各個表面，就好像製作我們自己的地質層一般。

　　這個三明治的形狀是簡單的長方形，高6公尺，與展覽廳等高，寬3公尺。它包含兩百一十三種材料，每一種都能夠以雕刻手法來展現出表面。三明治的每一層都有不同面貌：第一層簡單素淨，接下來就會不斷變化，直到最後一層完全扭曲為止。

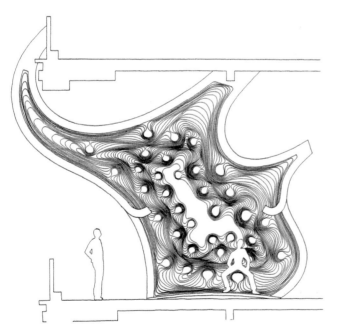

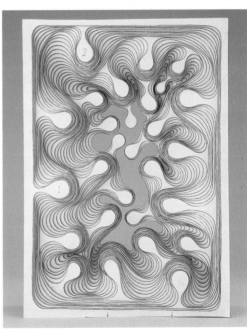

為了表達本案的意義和製作需求，我們需要能同時表現出所有層次的單張大型素描圖。我們原本以為可以借助電腦設計，然而在實際操作之後發現，電腦產生的線條毫無靈魂可言。到頭來，為了要得到我們期望的曲線品質，工作室中一位非常有耐心的設計師，花了三個月的時間把數千公尺長的線條手繪進電腦裡。

這個案子的後勤支援極具挑戰性。由於每一層至少都由十塊材料構成，案子本身包含兩千五百多種獨一無二的元素。我們有一層層不同類型的塑膠、織品、木頭、石頭、紙張、橡膠、玻璃、銅、金箔、以回收其他材料製成的再生材料，以及用於航太工業的材料等。這些材料採購自不同供應商，也有許多是需要長時間信件往來的贊助。每一層都有不同的形狀與厚度，由不同的公司切割。此外，許多材料在送達時並非片狀形式，我們必須在切割成形之前先將它們弄成片狀。這裡面需要管理的專案資訊非常龐大，出錯的機會更是層出不窮。

我們的專案顧問焊接研究中心（The Welding Institute）指出，我們在層次順序排列上必須非常謹慎，因為特定材料相鄰放置時會產生電荷，如果不小心，很有可能會製造出一個巨大的電池。

這件作品一層一層攤平在科學博物館前就地組裝，組裝過程長達數週。之後，在一名團隊成員用手風琴奏著「用力將她拉起」的水手歌聲中，終於將這件4噸重的作品吊立起來，讓我們頭一次見識到它的完成模樣。這座材料屋的視覺豐富度，絲毫不亞於作品本身的材料豐富度。看著這件作品，你絕對會感到眼花撩亂，卻也讚歎不已。

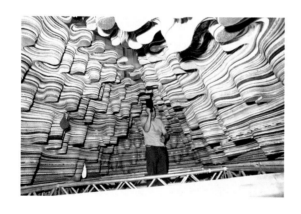

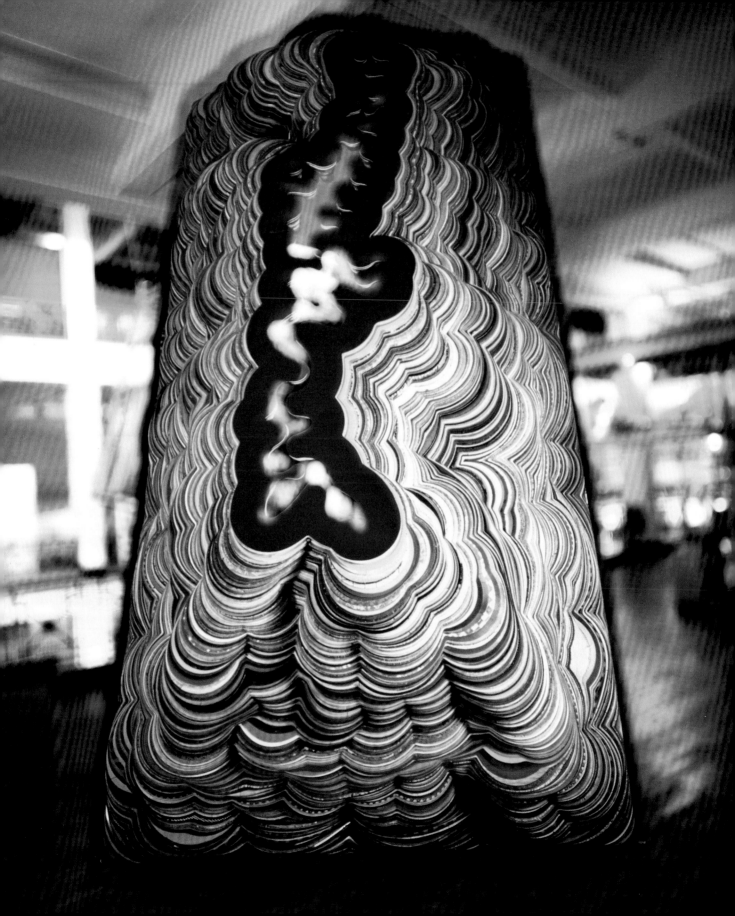

裝置
Installation

你可以讓平面板材展現多大的3D造形？

　　工作室受邀設計一件裝置作品，該作品將在創意產業機構D&AD公司的慶功派對上展示一晚。他們想在派對上用電腦螢幕播放一些文字和圖片，但覺得不能光是把電腦放在桌上，而得多做一些動作，把人們的目光吸引到螢幕上。

　　我們利用市面上能取得的最大型木板，高3公尺、厚50公釐，做出一系列能夠容納螢幕的小型建築物。將木板切割成數百個輻射同心圓後，我們把這些平板以外擴方式層層套疊，變成一個巨大的等高線造形物。我們讓這些小型建築相互倚靠，把這些經過人為處理的木板化為人們能夠走進去欣賞的結構，並在裡面懸掛了許多可以嵌入電腦的平板。

　　我們預先用線鋸在厚木板上切割好數百公尺的弧線，接著將這些板材裝上貨車。抵達會場，拉好形狀，立刻就變成一件件立體雕塑作品。

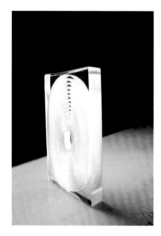
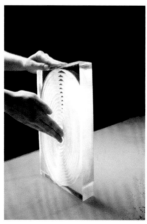

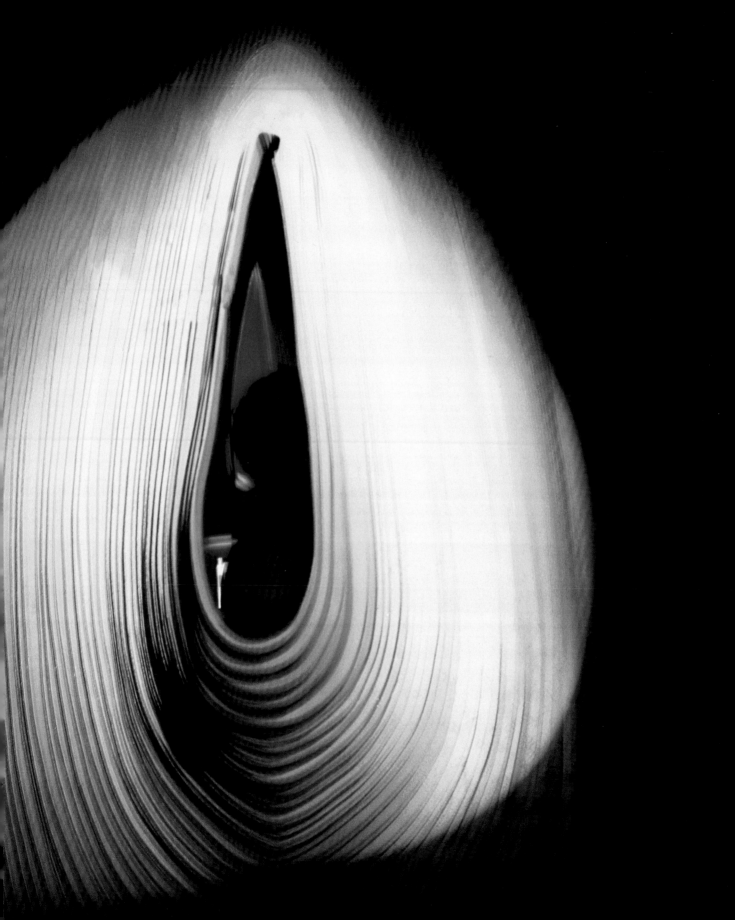

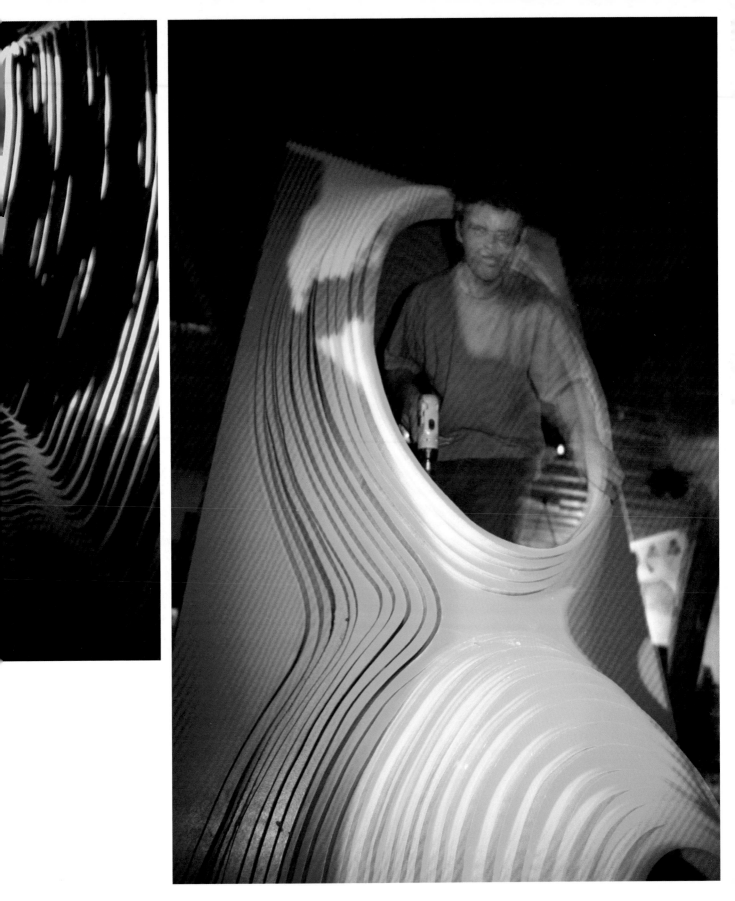

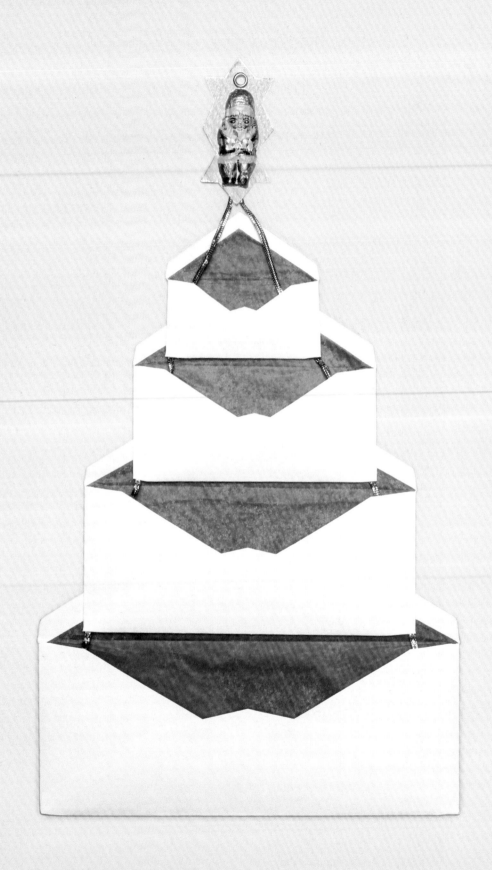

聖誕卡
Christmas Card

聖誕卡能否比它的信封大？

　　這張卡片的設計構想來自於一種惋惜的感覺，因為收信人往往會在取出聖誕卡後，馬上就把信封丟棄。我們想知道，如果將信封設計成卡片的一部分，是否能讓它避開常見的命運。

　　你收到的是外觀看起來很一般、以綠色薄紙為內裡的白色密緘信封。當你打開信封，會看到第二個尺寸較小的信封，然後裡面還有第三個更小的信封，以及第四個裝有一塊聖誕老公公巧克力的迷你信封。這些內襯綠色薄紙的套疊式信封以緞帶相互連接，當你把它們掛起來的時候，信封會一個吊著一個，形成一棵尺寸讓人有些吃驚的大型聖誕樹。

布萊克本緊急月台
Blackburn
Emergency Platform

一面牆壁能否替你遮風擋雨？

工作室參與了一項改善英格蘭北部鐵路車站的計畫。車站主管單位打算設置一座臨時月台，並將臨時月台的三項元素分開委託：風障、雨篷與公共藝術，當其他月台都在使用中時，這座緊急月台便可充當火車停靠月台。我們的挑戰在於，要將這三個元素綜合起來，做出一個完整的提案。

雨篷要能阻擋雨水，不讓雨水順著斜坡進入連接緊急月台和車站其他部分的通道；風障要能為車站擋風，以免強風橫掃主要月台。我們認為，如果我們能以一種獨特的方式解決這些功能需求，就不需要額外的公共藝術。

我們的想法是將風障，也就是一面長度達140公尺、沿著月台延伸的牆面，在斜坡道入口上方扭轉180度，形成雨篷。垂直元素在扭轉時會形成一個水平面，正好替斜坡道提供遮蔽。

在工程師的協助下，我們根據機翼科技發展出結構性的解決方案，主要是利用金屬外皮內的鋼製受拉纜索所形成的懸鏈結構。

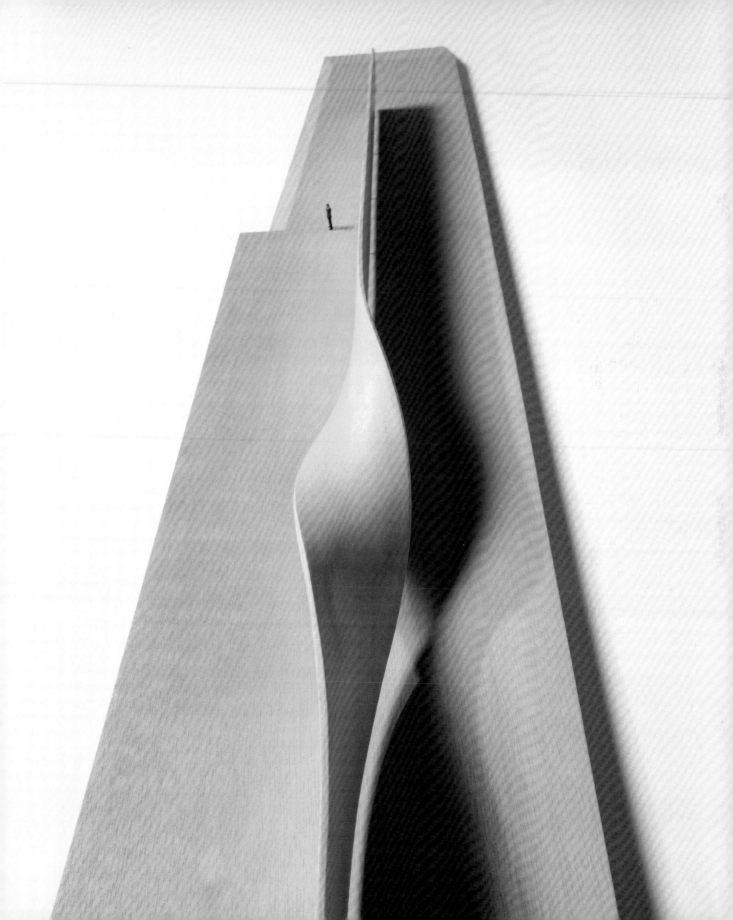

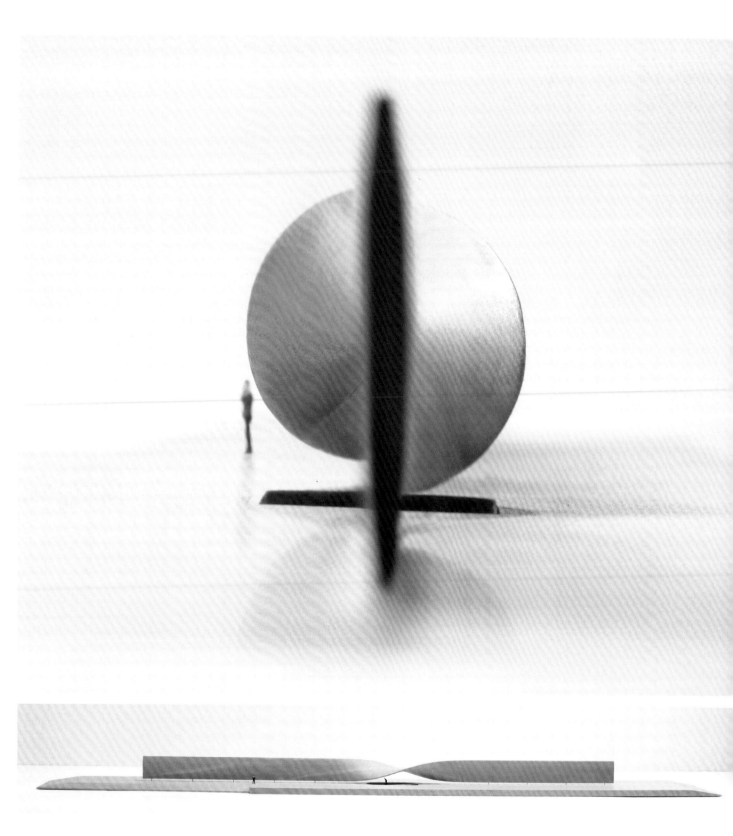

130

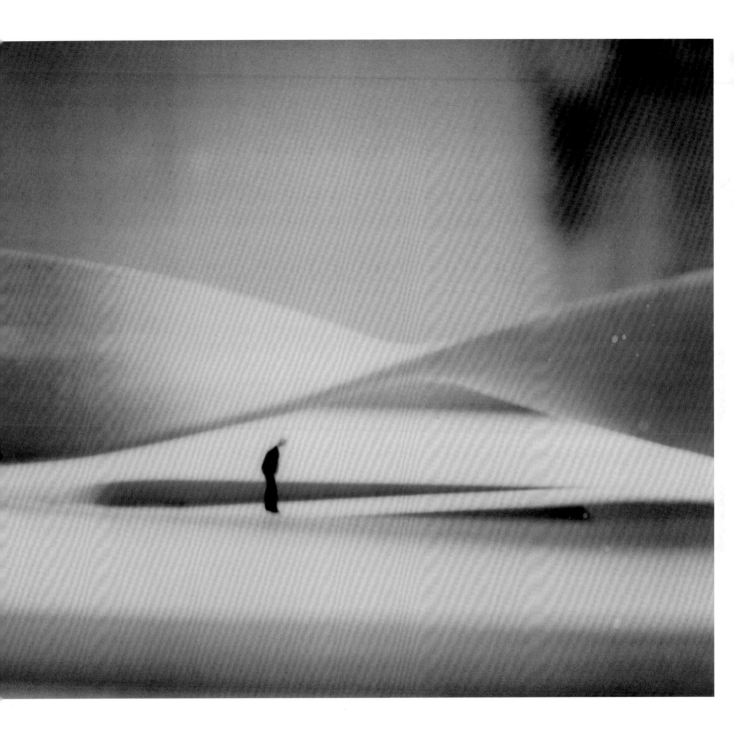

千禧巨蛋：國家認同區
Millennium Dome: National Identity Zone

如何以非圓形方式來組織一個圓形空間，同時不否定它的圓形特質？

工作室受邀在千禧巨蛋裡的一座圓形建築內部設計一項展覽。此案的困難點在於，這個空間所呈現的圓形幾何，讓人很難找到方法來打破它的形式局限。由於內部缺乏角落和空間差異，讓它變成一個同質性空間，每個地方看起來都不分上下，只有一個地方鶴立雞群，那就是圓心地區。然而，不管你在圓心地區放了什麼，其他東西立刻就會變成次要的附屬品，而內部空間也很容易變得太對稱，太過整齊劃一。

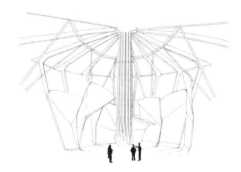

這座圓形建築在設計上區分成十六個部分，由牆壁和天花板內的承重鋼構架界定各部分的空間。我們的提案是在空間內鋪設木製地板，將這個空間像切蛋糕般分割成十六塊，再將每一塊的樓地板摺疊起來，塑造出一個動感十足的展示板景觀。雖然成品既不對稱也不規則，但仍呼應了建築本身的圓形特質。

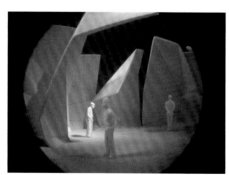
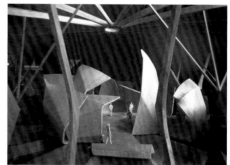

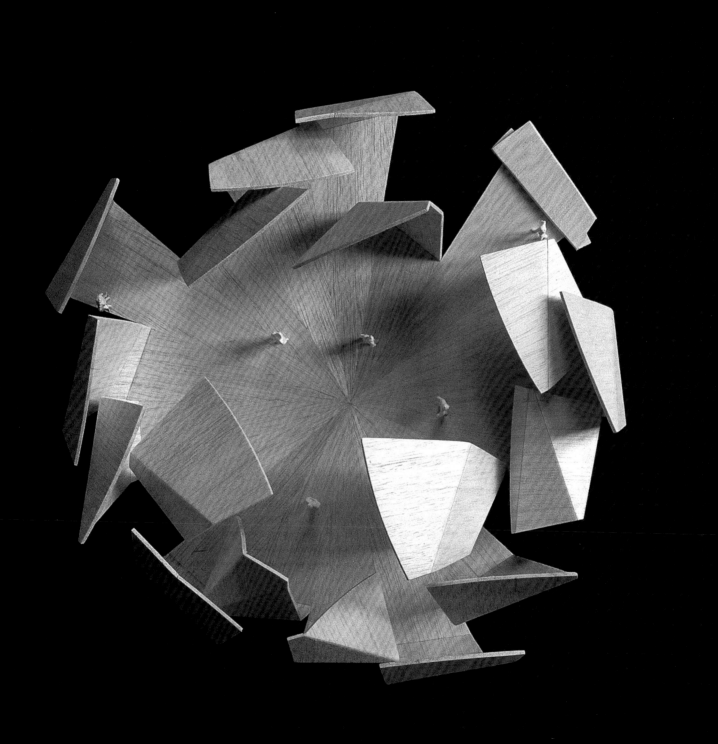

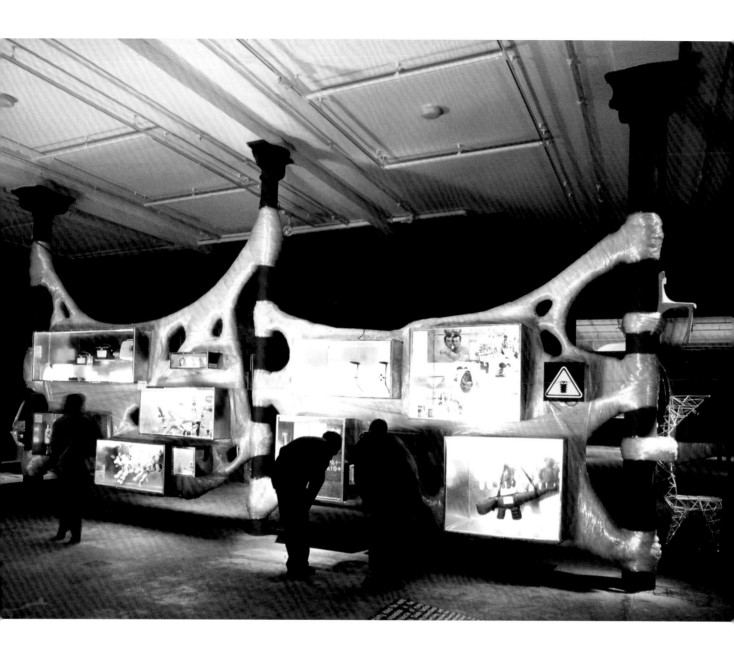

認同危機
Identity Crisis

如何利用近乎免費的材料將預算壓到最低？

我們受邀替1999年格拉斯哥建築暨設計節（Glasgow 1999 Festival of Architecture and Design）的一個展覽做展場設計，該展覽預計展出三百件文物，展場是蘇格蘭建築師查爾斯·雷尼·麥金托什（Charles Rennie Mackintosh）設計的工業建築，名為「燈塔」（Lighthouse）。策展人的理念，是要探討近年來出現在當代產品設計中的反諷、挑釁與矛盾新趨勢。

巡迴展覽必須符合許多不同空間的要求，因此在設計上比較難和場地產生密切呼應。但由於這個展覽只在當地展出，所以我們可以針對這個天花板未經特殊處理而且鑄鐵柱林立的挑高空間，發展設計構想。我們可以將這些柱子當成障礙物，繞過它們製作展示區，不過我們在設計過程中，對於這些柱子的用途產生了興趣，決定要借用它們的結構。我們慢慢發展出將展品懸掛在柱子之間的構想，就好像蜘蛛在這些柱子之間織起蛛網，讓展品像蒼蠅一樣黏陷在蛛網裡。

由於預算極低，用來製作大型蜘蛛網的受拉材料必須非常便宜。我們研究了各式各樣的繩子、絲線和鬆緊帶，不過沒有一樣比我們在廚房抽屜找到的一種材料更便宜或更柔軟光潔。於是，我們開始以工業用保鮮膜做實驗。捲軸狀時，它看起來像是一團黃綠色的透明塑膠，不過一旦把它展開、拉出並承受張力，這項材料隨即活了起來。它可以表現出絲綢般的極致光滑感，看來就像是全新芭比娃娃的頭髮。將這種極度廉價的材料一層層緊密交織起來，竟然可以和鑄鐵柱共同構成展示所需的結構體。

我們請一間專門製作空調管的工廠，用鍍鋅鋼摺板製作廉價展示箱，將展品放在裡面展出；再用100公里長的保鮮膜，將展示箱牢牢繫紮在鐵柱之間，淨空地面。這個原本由混凝土、磚塊和鑄鐵構成的空間，被改造為奇異的細膩裝置。

展場照明完全來自展示箱內的燈光，呈現出一種飄浮的氛圍，彷彿是由某個外星生命體吐絲結成的。

　　一般而言，展覽陳設會在工作坊內事先做好，然後由小型團隊進行裝置，但由於這項設計案的特質不同，我們必須出動大型團隊進行現地製作。也就是說，我們並未遵照常規，採用昂貴材料然後將工程預算壓到最低，而是反其道而行，採用便宜材料並將大部分預算花在改造工程的人力與技術上。施工團隊在過程中發展出的保鮮膜製作工藝，幾乎已達到新興民間工藝的水準。他們學會了各種不同的捲繞樣式，以及在製作這個絲狀的拉伸結構時，該如何以正確的張力進行纏繞。當工作人員將數百公里長的保鮮膜拉開時，製造出非常驚人的刺耳聲響。

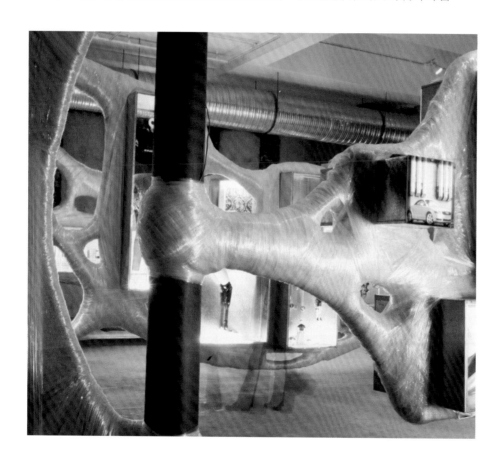

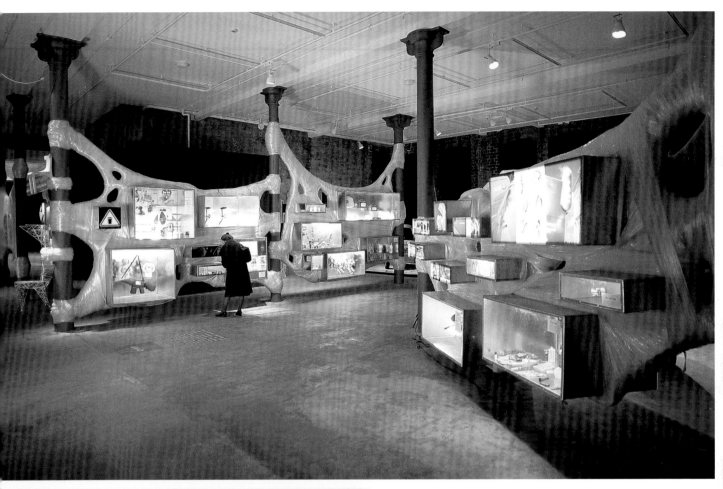

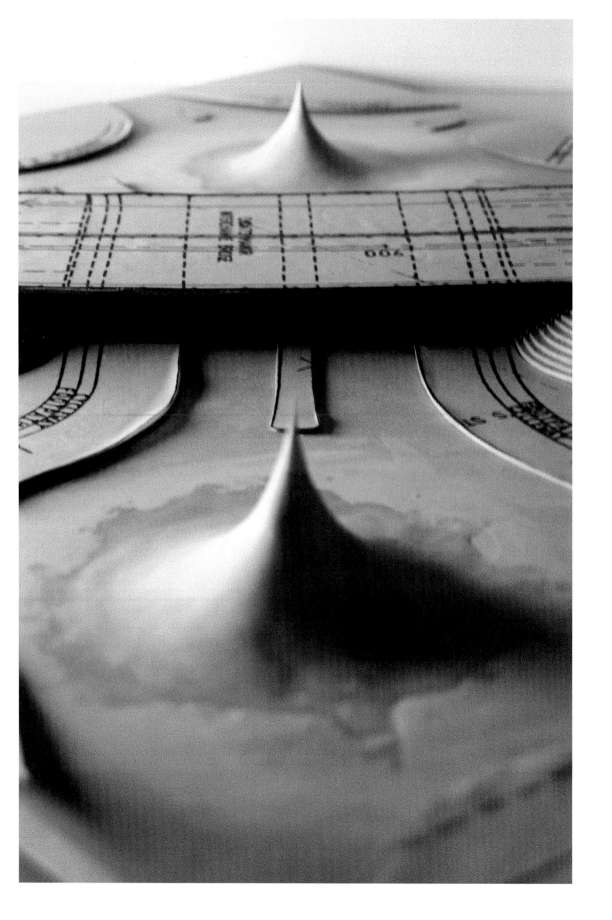

雙圓環
Twin Roundabouts

道路工程還是藝術創作？

　　工作室贏得一項競圖，因而有機會設計一件藝術品裝置於A13公路上，這條公路由倫敦經過巴爾金（Barking）與達根漢姆（Dagenham）往東延伸，是倫敦往返東部的主要幹道。這件作品將被安置在新建的圓環上，A13公路則由圓環上方穿過。我們在各國城鎮看過各式各樣安置在郊區圓環的雕塑作品後，感到有些擔心，若是將圓環視為藝術作品的空洞底座，那麼圓環和作品之間就會出現不想統屬的情形。

　　因此，我們不打算設計一個具有藝術性格的獨立作品，而是將它當成道路修建中的一件特別工程來思考，讓它成為道路改善計畫的一部分。為了避免出現修路工藝和藝術製作之間的手法差異，我們希望這件作品由高速公路承包商承接，利用高速公路設計的語彙與材料，像是柏油碎石、路緣石和鋪路石板等來製作。我們也研究了將作品和公路另一側的第二個新圓環彼此整合的做法，如此一來，這兩個圓環就能為打它們中間穿過的道路創造出一個門道。

　　想到這兩座圓環每年都有數百萬車輛繞行，逐漸造成路面損毀、柏油剝落，如同岩層遭到海浪侵蝕，我們想像我們的圓環結構也能採取類似的蝕刻形式。

　　圓環的高度等同直徑，每個圓環結構都是一個純粹的幾何形體。製作方式是將混凝土噴敷在由鋼柱支撐的受拉不鏽鋼網上。每個圓環內部都有一個無人能進入的大型空間，就像一座密封的金字塔。建造期間，當鋼網只有部分噴上混凝土時，這些內部空間營造出一種非比尋常的光學體驗。當混凝土層逐漸變薄，堅實感也逐漸讓位給透明性，這和我們習以為常的從牆壁突然切換成窗戶的情形並不相同。後來我們在興建上海世界博覽會的英國館時，就是從這次經驗得到窗戶的設計靈感（頁442–459）。

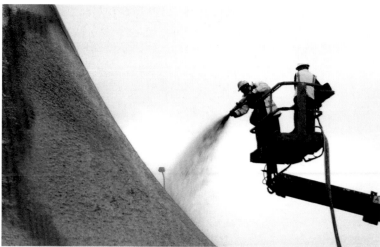
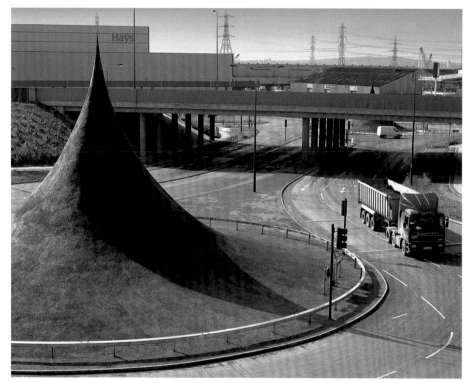

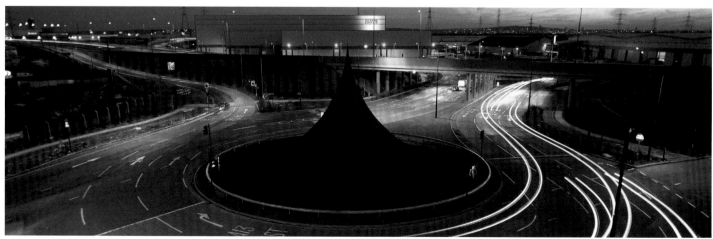

143

毛毛屋
Hairy Building

當業主要求你將雕塑作品擺在一棟醜陋建築的旁邊時,你會如何反應?

1960年代興建於倫敦西部諾丁丘門(Notting Hill Gate)的建築物,因為線條僵硬加上混凝土老化之故,被許多當地人視為冷酷疏離的建築。有心人士組成了一個團體,企圖改善這個地區給人的印象,並邀請工作室提案製作一件藝術品,放置在一棟醒目的建築附近,該棟建築的一樓是商店,樓上是辦公室。

我們認為,真正的問題是建築物的低劣質感和周圍令人不快的空間,硬是將毫不相關的藝術品擺在醜陋建築旁邊,只會更凸顯出這些建築多嚇人。對我們來說,改善公共環境的唯一方法是一併處理整批建築。我們得努力解決的問題是,如何改造一個外觀老舊的直線條形體,同時不自欺欺人,假裝那棟四層樓建築不存在。

二次世界大戰結束後的建設熱潮,遺留給世人許許多多毫無靈魂的建築體,就像我孩提時代相當普遍的積木一樣。當時的建築風潮似乎呈現兩極化的情況,要不是完全拋棄裝飾,就是將各種歷史建築風格胡亂拼貼。工作室希望迴避這種對於裝飾的反感,而且一直以來就不斷探索各種以工藝技術和材料為主的替代方案,並在建築物這種大尺度的作品上實驗各種紋理。

我們對這個案子採用的手法是,盡可能製造最強烈反差,與目前這棟生硬呆板的磚造混凝土紋理形成明顯對比。我們的構想是在建築物立面嵌入數千根向外突出的毛髮狀元素,讓它們像一片高草般隨風搖曳。就像毛髮不會從嘴巴和眼球中間長出來,建築物的毛狀元素也不會從窗戶和門扇上冒出,只會從空盪的立面面板中伸長。我們非常喜歡這個構想,讓數千根毛髮狀元素從建築物中長出,公車行經時還會隨之顫抖。

雖然這種做法會營造出強烈的紋理感,但是建築表面依然是其底層建築的直接體現,就像一個人的髮梢約莫就是頭皮形狀的投射。這個構想是受到培樂多(Play-Doh)理髮店黏土玩具的影響,這組培樂多玩具有一個中空的塑膠玩偶,

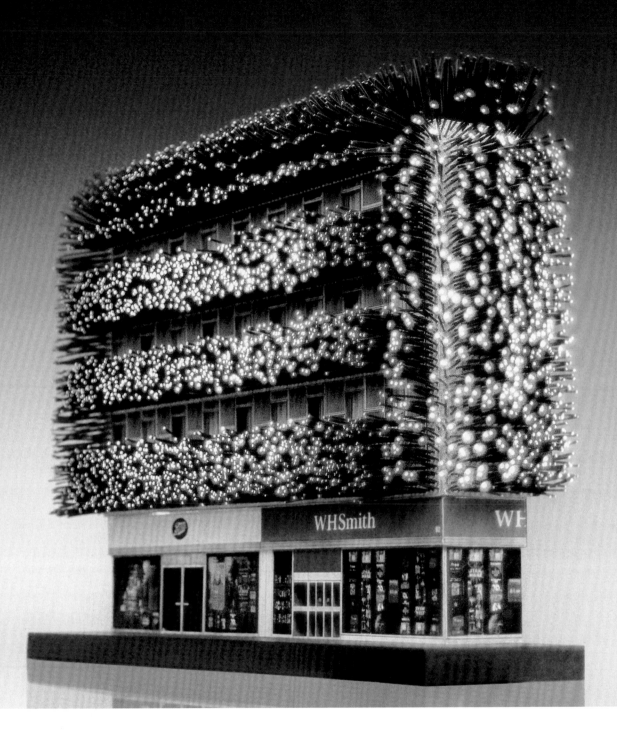

轉動把手，彩色黏土就從塑膠光頭上的洞裡「長」出來，變成玩偶的頭髮。新頭髮向外伸出的形狀就是頭的形狀。在一棟正方形建築上，向外突伸的頭髮軟化它的銳角，到了夜晚，尖端的微弱光源會替它覆蓋的立面製造出微微發光的影子。

為了實踐這項計畫，我們和工程師合作，規劃出一個預製鋼板構架，可以用卡車運到基地，接著懸吊起來，接合到現有的建築物上。之後，就可以把六千根包有光纖蕊心的玻璃纖維管，連接到預製好的嵌固件上。

這項計畫並未執行，不過在工作室後來參與的設計案中，還是有機會將這種建築紋理的構想付諸實現。

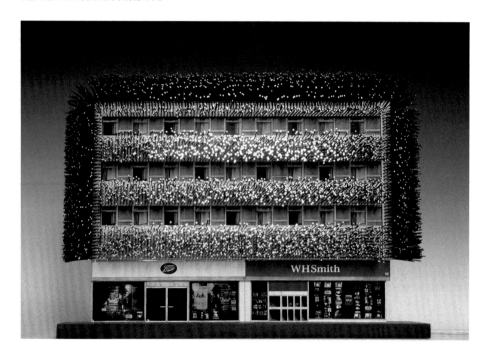

電動式電影院立面
Electric Cinema Façade

窗戶一定要是平的嗎？

一座位於倫敦市波多貝羅路的老電影院進行修復工程時，邀請工作室替旁邊正興建的新建築物設計立面，這座建築將成為電影院的酒吧、咖啡廳和聚會所。

我們和一位專門製作玻璃浴缸的藝術家合作，提議用玻璃型板製作一面透明帷幕牆。這些邊長1公尺的正方形玻璃瓦，具有一模一樣的3D造形。將這些玻璃瓦旋轉到某個相對角度，並以四個一組的方式重複排列，就能夠鑲嵌出更大型的波浪狀表面，讓波紋橫跨整棟建築。

這些面板以所謂的熱坍法（heat-slumping）製作，也就是將平坦的玻璃板放在窯裡加熱，讓它們坍陷在鑄模上塑出形狀。然後將這些玻璃瓦黏在用玻璃板葉垂直構成的構架上，製作出沒有金屬嵌固件的玻璃立面。

148

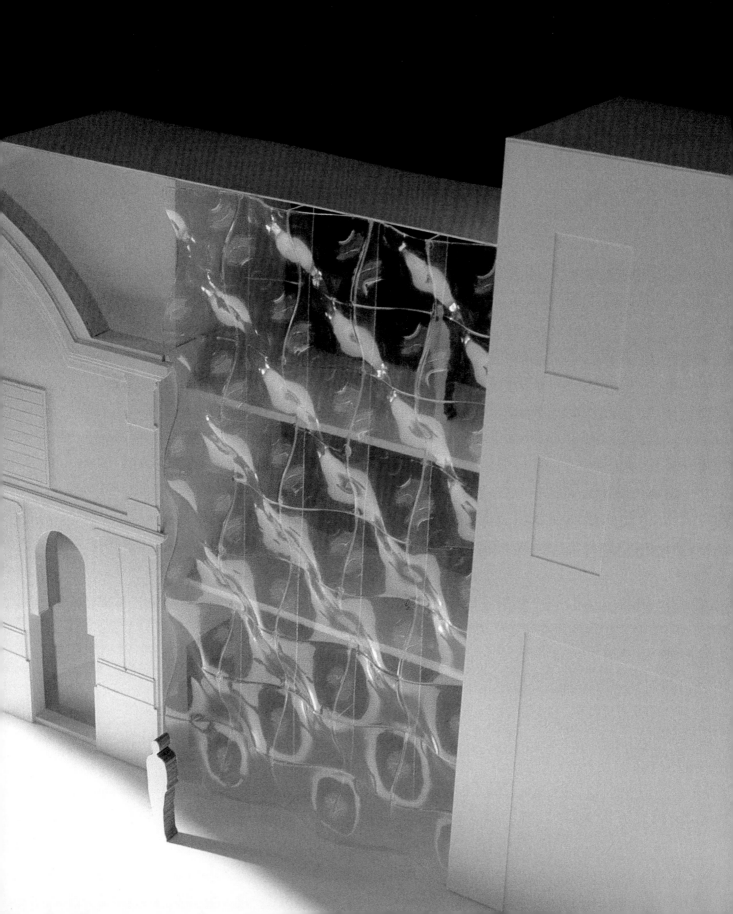

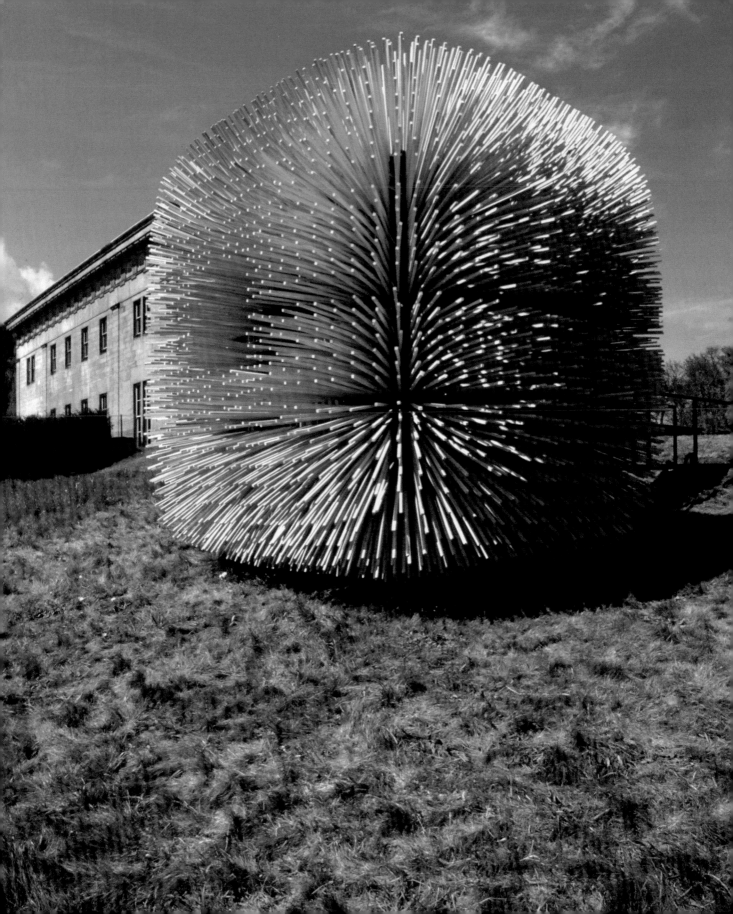

貝爾賽光芒小屋
Belsay Sitooterie

1999

可以用建築比例的火柴棒撐起一棟建築嗎？

英國文化遺產機構（English Heritage）邀請工作室在諾森伯蘭的貝爾賽莊園建造一座花園涼亭，這座建築屬於十二座臨時性的「希圖特里」（sitooterie）之一，「希圖特里」這個字眼源自蘇格蘭文，指讓人「在戶外坐下休憩」的花園結構物。由塔亭、涼亭和「希圖特里」構成的建築類別，在維多利亞時期非常讓富人著迷，常在自家鄉間莊園建造這些造形獨特的構造物。這項委託案讓我們有些意外，畢竟英國文化遺產機構以保存古建築而非建造新建物聞名。

雖然每座希圖特里的預算都不高，對我們來說，卻是一個大好機會，可以將之前未能實踐的毛髮狀建築（頁144–147）付諸實現，同時開發出一種打造建築物的不同方式。就像毛刷上的個別刷毛幾乎沒什麼力量，但是當你將整支毛刷往下壓時，就會發現它異常堅固。那麼，我們也能夠運用單一種脆弱的結構元素，以加乘方式，做出一棟相當於毛刷結構的建築物嗎？

新建築通常是表面光滑的箱狀物，不過這個案子的實驗主題，卻是以天空為背景的建築剪影。我們可以把建築物的邊緣模糊化到什麼程度，讓建築物和天空交融到什麼程度？這是在建築尺度上對紋理所做的探索：拿起一個盒子，在上面製作紋理，並將該紋理放大，放大到你對該形體的感知發生了改變。我們覺得，大型建築物件往往呈現出平坦且毫無紋理的樣貌，其趣味性稀疏地分布在整個形體上；然而較小的物件，例如珠寶或衣服，經常展現出豐富的細節。我們能不能將這種程度的繁複性套用在建築上呢？

這座建築物是一個四面嵌滿毛髮的立方體，這些毛髮像上百隻細長的腳，將整個結構架離地面。每一隻腳在獨立存在時都很脆弱，很容易就斷成兩段，不過當它們集結在一起，就能夠承受整個結構的重量。

這座希圖特里的主體是由鋼材和膠合板製作而成的立方體，邊長2.4公尺，表面總共穿了五千一百個洞，我們在每個洞裡都插了一根長度1公尺的梣木棍。

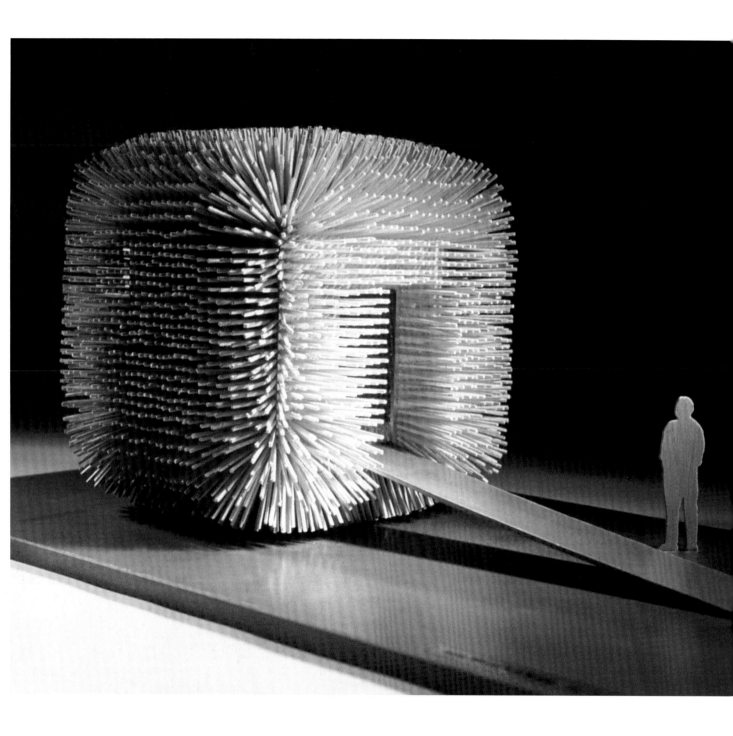

木棍從中央立方體的每一面往外垂直伸出，不過在角落處會呈現輻射狀。木棍圓潤的末端稍微插入立方體表面，讓立方體的內部呈現點狀紋理，看起來像是導盲磚的突起形狀。我們把部分木棍往內插得比較深，作為座椅的支撐。

這座希圖特里於貝爾賽莊園展示了一整個夏天，讓莊園該年度的參觀人數創下紀錄，隨後於該年秋季拆除。

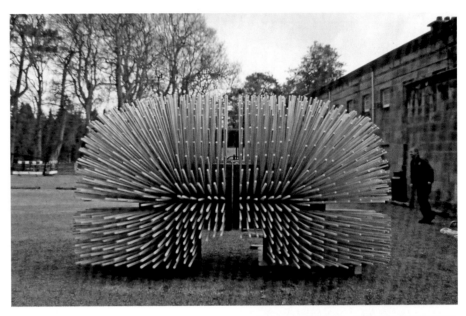

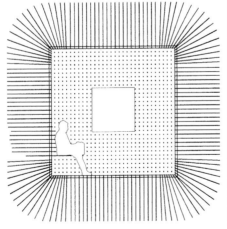

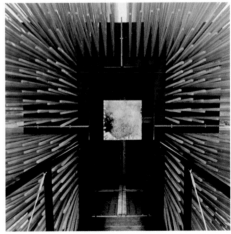

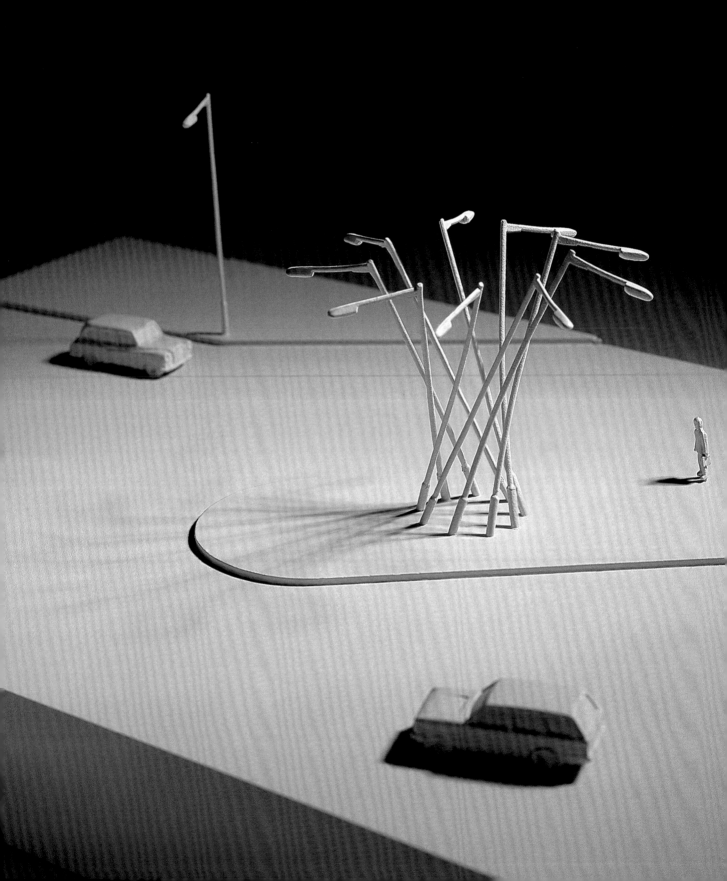

枝形路燈
Street Chandelier

是否能以非傳統方式運用傳統街道家具來布置一條街道？

　　倫敦南部的一個自治市議會，想要在出入該自治市的兩條主要道路上設置入口結構物，藉此和相鄰的自治市劃定界線。由於倫敦的街道早已充滿各式各樣的物件，例如安全柵、安全柱、燈柱、交通號誌、路標與變電箱等，我們於是開始思考，是否有可能利用現存的街道家具，而不要再添加一件。我們提出的構想是，利用最常見的路燈柱，也就是地方政府平常就會在街上裝置的最大型物件，來凸顯自治市的入口。

　　第一個基地是中央設有安全島的交叉路口，我們計畫在這裡設置一圈相互倚靠的燈柱，結合了大型裝飾性照明設備的功能，將它做成曾經在居家裝潢中非常

流行的大型枝形燈。這座枝形燈的材質不會是水晶，而是用一般的路燈組合而成。

　　第二個入口位於一條交通繁忙的筆直道路上，道路兩側皆設置一排普通的路燈；兩排路燈各自朝相反方向傾斜，如此一來，即便不在道路上建造什麼東西，兩側也能形成一種動態關係，某種程度上也會讓人聯想到入口。

　　這兩件作品的建造成本都在可以負擔的範圍，因為只需要用到普通的灰色燈柱，而且一般承包商就可以安裝，只要注意裝設的角度和幾何形狀即可。

155

巴爾金廣場
Barking Square

碎裂能否創造出凝聚性？

工作室與一個由建築師和景觀設計師組成的團隊合作，參加替倫敦東部巴爾金市政廳旁設計新建物的競圖，得到入圍；這個空間就和巴爾金自治市的大部分地區一樣，亟需重新改造。根據設計計畫書，我們必須設計一座新的公共廣場、一座圖書館，以及周圍地區的零售與住宅空間。我們認為，想要讓這個專案變成該自治市未來城市再造計畫的催化劑，最好的方法，就是把計畫書內的不同要求整合成單一的設計構想，藉此賦予該地區一種更具凝聚性的認同感。

1899年，巴爾金溪沿岸工程發生爆炸，這是當地的一起歷史事件，我們從中得到靈感，在提案中探討了單一大型建築的概念。這座包含了該計畫所有功能需求的建築物，會在市政廳前「引爆」，把建築物的各個部件炸散到城鎮的各個角落。最大的部分包含圖書館、商店與公寓住宅，較小的碎片則形成公車站牌與各種座椅，最遠會飛散到溪流旁邊。因為建築爆炸碎裂而形成的立面呈鋸齒結晶狀，表面由琢面玻璃構成。至於保有原概念實體外殼的建築物，以經過綠鏽處理的銅材、小型窗戶與嵌入式植栽來構成弧形表面。這些四散五裂的建築群原先屬於同一個整體，是一個擁有共同歷史的家族，而非不同元素拼湊而成。

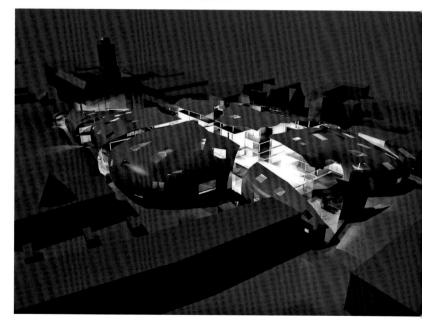

購物中心
Shopping Centre

如何處理一個不需要任何窗戶的建築物立面？

　　這是一項提案，替一座新設於英格蘭北部的購物中心設計外牆。這棟建築物除了一樓以外都不需要窗戶，因此我們建議，為了避免正立面過於單調，應該把表層做出明顯的3D形狀。

　　我們設計了一個波浪起伏的大型壁磚模組，為這棟建築物製作出不斷重複的雕刻表面，創造出光影與紋理的變化。面積3.5平方公尺的壁磚，可以用玻璃、混凝土或樹脂製作，並採用單種鑲嵌模式。

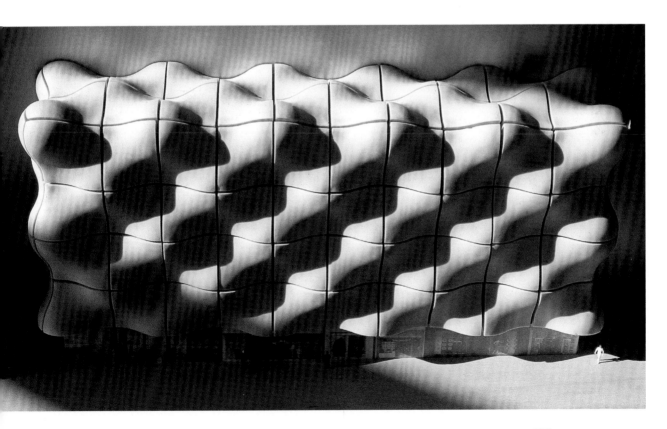

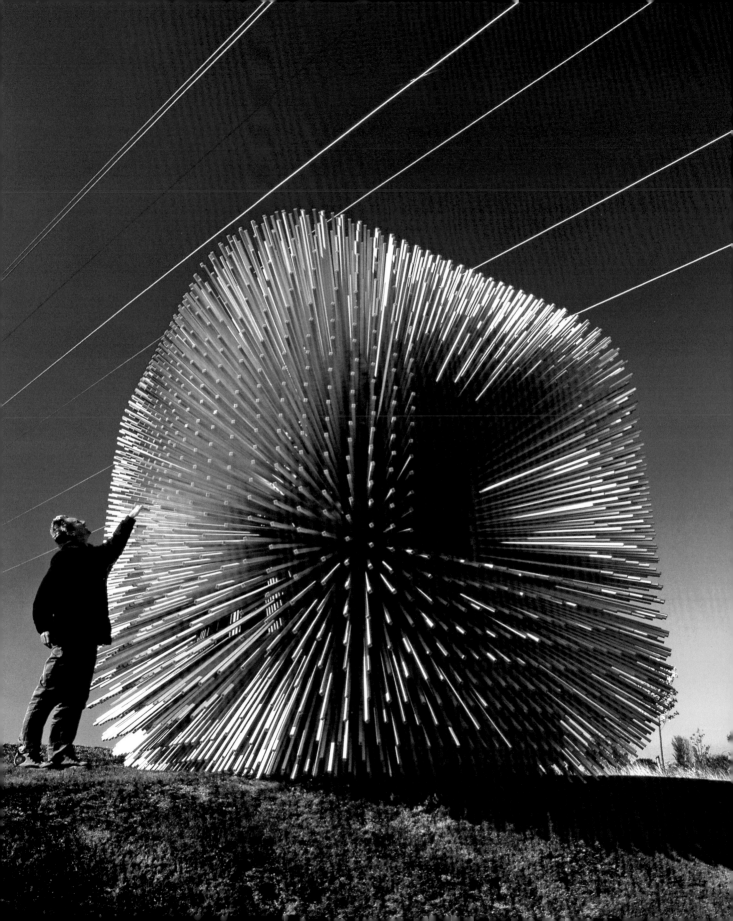

巴爾納德茲農場
的花園小屋
Barnards Farm Sitooterie

如何讓一座小型建築物擁有四千扇窗戶？

拜貝爾賽莊園（頁150–153）的臨時性希圖特里之賜，讓我們取得另一件委託案，在埃塞克斯郡（Essex）的一座公共雕塑花園內，用新規格建造一座永久性建築。為了將這座希圖特里做成永久結構，我們採用經過電鍍處理的鋁板來代替膠合板，作為立方體結構的主要材質，櫸木棍則以中空的鋁製正方形管替代。選擇以鋁管為材料，將這個設計案從原本以結構和視覺紋理為中心的實驗，轉化成一座同時具有光學特質的建築物，從中央立方體向外突出的四千支鋁管，可以充當四千扇窗戶。每一支鋁管都安裝了一塊透明的橘色迷你玻璃，除了能阻擋雨水進入之外，還可讓暖色調的光線射入內部空間。

這座永久性希圖特里的幾何形狀也和第一座不同：它的鋁管全都指向立方體中央的一個假想點，而不是以垂直於立方體表面的方式向外突出。這表示立方體上每一個洞在鑽孔時都有各自的專屬角度，讓立方體呈現一種特出的幾何形狀，

而這一排排角度不同的圓孔，也在牆壁、地板與天花板上製造出美麗的圖樣。這種做法所呈現的另一種效果是，當你站在完成的作品內，頭部又恰好對準立方體的絕對中心點，所有窗戶都會指向你，讓日光冷不防地以最佳光學位置打在你身上。

中央立方體並非由傳統建築承包商建造，而是委請專門替航太工業銑削加工鋁合金的工程公司執行，因此這個結構體是以預留給小型機械而非建築物的偏差容許值製造。在這座希圖特里內部，這種程度的準確性讓人感受非凡。建造過程沒有用任何機械嵌固件，也沒進行焊接，全是利用膠黏劑把各個部件黏在一起。和貝爾賽莊園的希圖特里一樣，某些鋁管往立方體內部延伸形成家具，支撐用厚鋁板所製成的座椅，門和百葉窗也是用同樣的加工鋁板來製造。

一到晚上，懸掛在空間正中央的強力燈泡，透過數千支裝有玻璃的中空鋁管綻放光芒。在開幕典禮那天，待夜幕低垂，一位工作室成員帶著她的稚齡幼女走進希圖特里，開始繞著中央光源走，並將小女孩抱上抱下。從外面看去，她們的身形輪廓以剪影方式呈現在鋁管末端的點點光源中，剪影隨著她們靠近或者遠離燈泡而縮小或放大，這些形體將這座希圖特里化為一個活生生、低科技、像電腦一樣的螢幕顯示器。

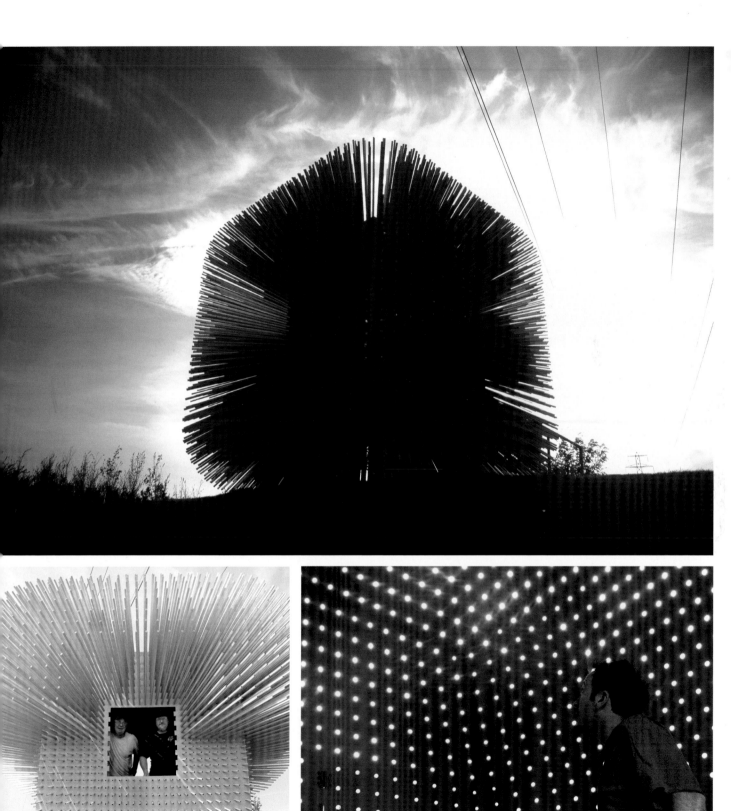

163

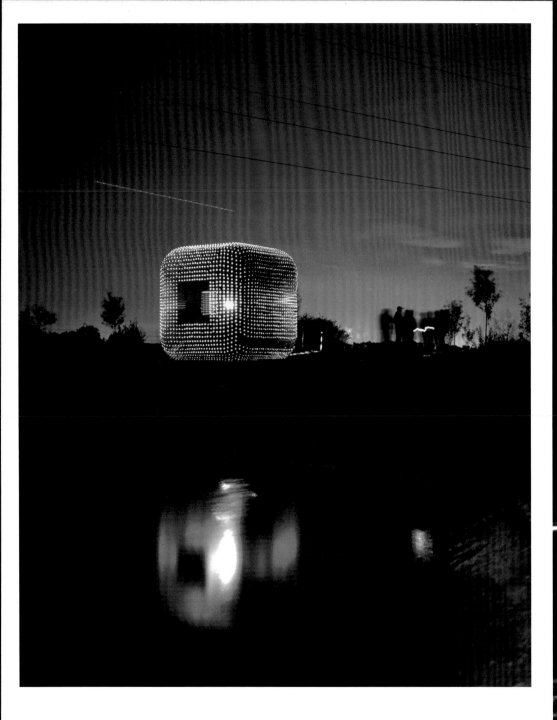

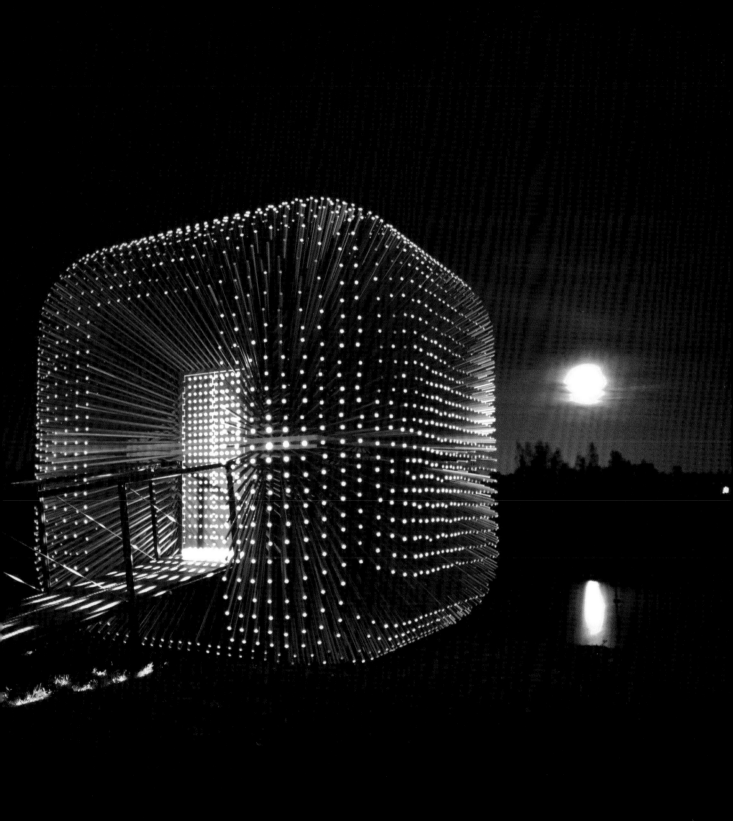

雙層衣物
Double Clothing

一件馬球衫可以有多少個領子？

　　因為話講太多而喉嚨痛時，我常會穿上高領衫。由於想知道高領衫領子部分的布料用量是否有限制，於是我想像這領子發狂似地不斷生長，到最後，你可能會得到一件可以把領子往回翻到最下面的衣服。

　　我在工作室裡和一位裁縫合作，討論出各式各樣稀奇古怪的雙層衣物，如果把它們整個攤開，看起來就像是連體嬰穿的衣服。我們可以把兩件毛衣的領子、袖子或下襬部分接在一起變成一件衣服，褲子則可以從褲腳處接合，無指手套可以從指部接合。

　　我們利用精美布料製作出一組包括裙子、洋裝、上衣、褲子與手套在內的原型衣物。這些衣服很特別，由於領口、袖口與褲腳經過交疊縫合，讓線條看起來更為柔軟。

167

拉鍊提包
Zip Bag

你可以用長條拉鍊製作出用品嗎？

當我們發現可以買到一整捆200公尺長的拉鍊後，我就開始研究這些拉鍊的使用方法，這裡指的並不只是把它們當成衣物拉開扣上的裝置，而是將它當成主要材料來運用。

我們試著把拉鍊扣環縫在拉鍊上，並用這種方法把一捲一捲的拉鍊縫在一起，做出一件3D物件。當你把拉鍊拉開時，這個物件會消失成為一堆拉鍊，把拉鍊拉上後，又可恢復成原來的3D模樣。我們製作了各式各樣的提袋與容器，甚至用很長的拉鍊做出一件洋裝，不過整體而言，利用長度相等的拉鍊製成的提袋，似乎是這個設計構想的最佳運用方式。

在和法國精品公司瓏驤（Longchamp）接觸之後，我們便一起合作，製作新版本的設計，將長條形織品插入一排排拉鍊牙之間，如此一來，只

要把拉鍊拉開，提袋就能變成原來的兩倍大。我們的結構工程師接下任務，做出複雜度驚人的計算，目的是要找出一種正確的幾何形狀，讓提袋能夠達到前述效果而且不會扭曲變形。這個設計構想是源自於1993年的一項學生實驗產品，而到了2004年，不但成功量產，甚至還銷售到世界各地，成為瓏驤公司最受歡迎的產品之一。

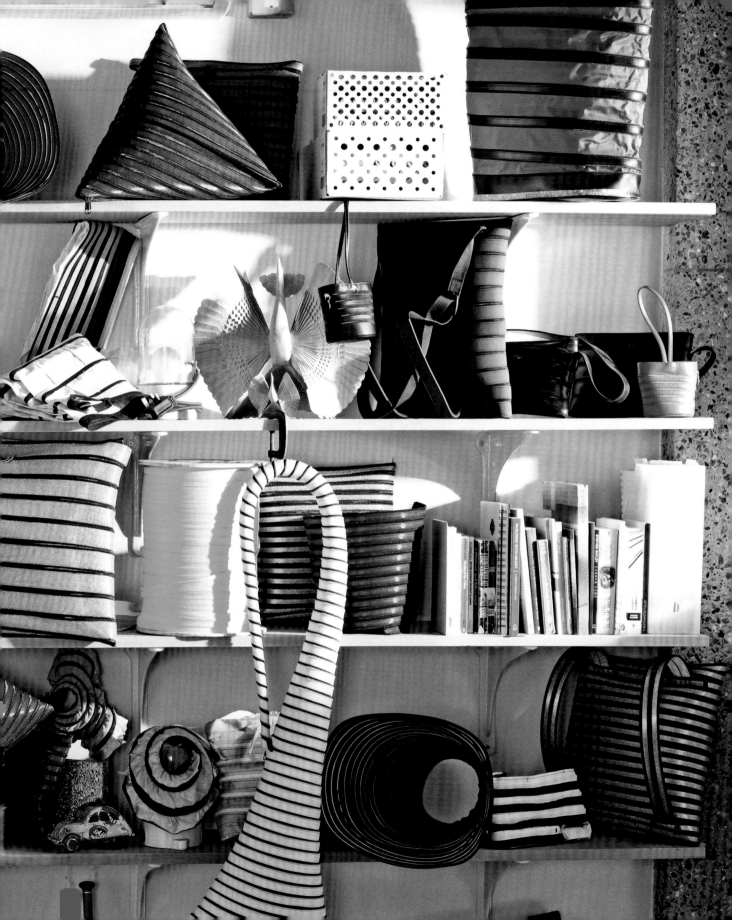

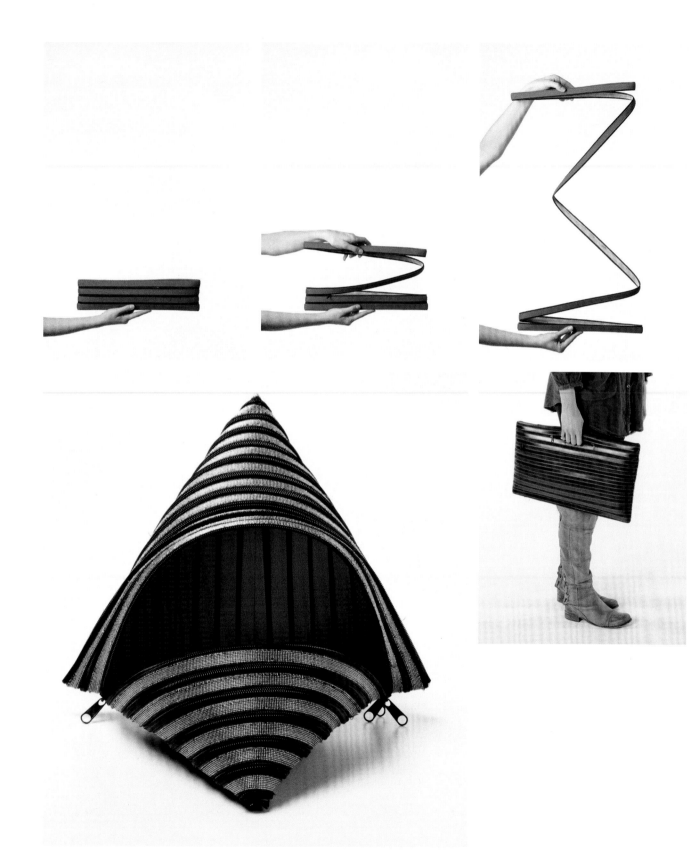

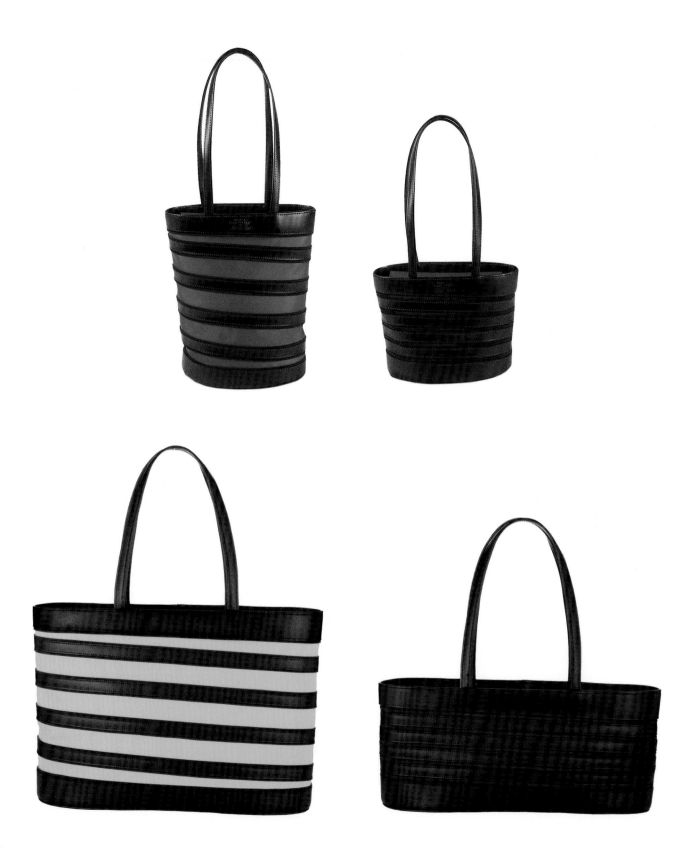

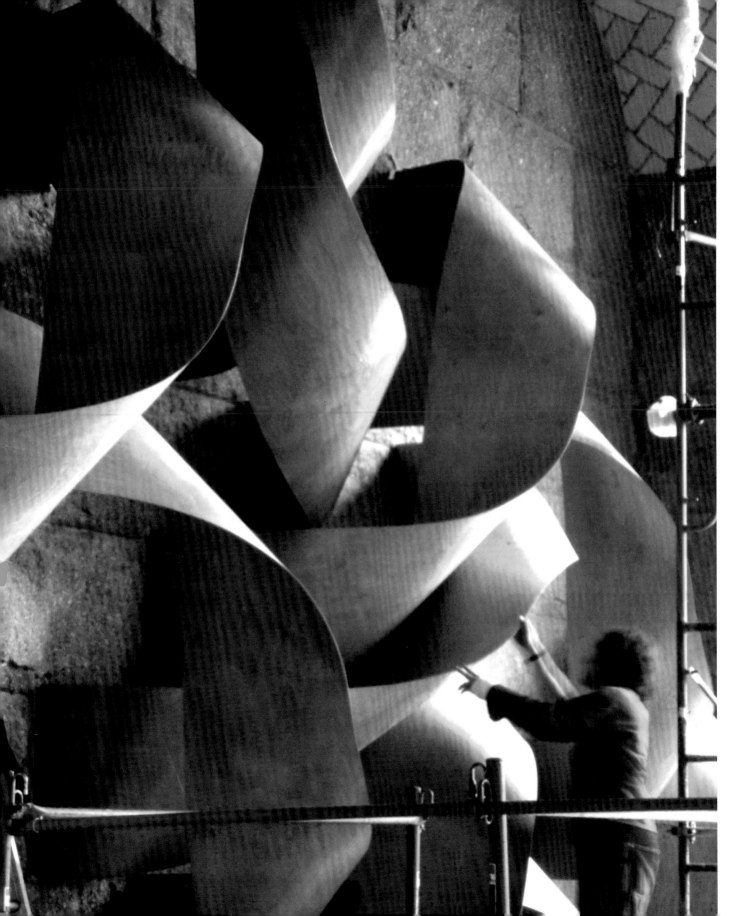

瓜斯塔維諾餐廳
Guastavino's

你能夠將一座10公尺高的雕塑作品扁平封裝起來嗎？

　　英國設計師暨企業家泰倫斯・康蘭計畫在紐約昆斯伯羅大橋（Queensboro Bridge）的橋拱下方開設新餐廳，基地空間極為壯觀，內有花崗岩牆面和鋪設白色瓷磚的挑高拱形天花板。工作室受邀替牆壁設計一件雕塑作品，陳列在用餐客人走進餐廳時面對的那個牆面。

　　由於專案預算不高，我們從一開始就很清楚，這個案子不太可能讓我們在紐約做太多現地施工。因此，我們必須在倫敦製作出能夠像組裝式置物架一樣扁平封裝進箱子裡的東西，將它從大西洋的一端運到另一端，再就地組裝。

　　我們一開始就發現，無論要把什麼東西放在牆上，都很難替它找到適當的理由。也就是說，沒有任何需要解決的問題。我們可以隨心所欲地創作。與其在牆面掛上什麼東西，倒不如用更根本的方法，把我們的構想錨固在牆面上。這個牆面是由巨大的花崗岩原石構成，石塊之間的空間以灌漿方式處理。我們於是開始思考，如果把材料從這些岩石間的隙縫擠出來，會是什麼樣子。從這種形狀的狹縫中擠出來的東西，看起來會很像緞帶，假使這條緞帶的彈性足以維持住它的形狀，我們就可以將它扭轉，並讓它從一個隙縫跳到另一個隙縫，跨越整個牆面。

　　這件雕塑作品的最後構想是，用膠合板製作的緞帶來將這面牆縫合起來。每一條緞帶都是從石塊之間的隙縫擠壓出來，在石塊上方纏扭後再度塞進牆裡。它就像利用網格布指引下針位置的十字繡一樣，把牆壁視為矩陣，一個由石塊間隙形成的網格。木製緞帶的兩端，也就是它們從牆上伸出來的部分，都被固定住，並用自身的張力來抵抗重力，從下方撐住自己。

　　為了做出這樣的效果，膠合板除了必須長達7公尺之外，更要薄到能塞入石塊之間的隙縫，此外也必須輕巧堅韌，尤其是長邊必須具有足夠的彈性，才能支撐住它的形狀，不至於軟綿綿地向下垂。然而，市面上的膠合板產品都無法符合這些需求，而且質感看起來都不夠珍貴。因此，我們決定自行替這件作品製作專屬膠合板。

以市售膠合板的製作標準，每一層木紋都會改變方向，好讓製作出來的材料在每一個方向同樣堅固；但我們在製作膠合板時刻意調整了每一層木紋的方向，讓更多紋理能與材料的長邊平行。這種做法能讓這些木板長邊的彈性高於短邊。甚至不同的膠黏劑也會影響到膠合板的這項特質。為了避免木材在扭轉時破損，我們和結構工程師合作，發展出讓木板更堅韌的方法，在木板邊緣加入又長又薄的不鏽鋼箔。我們也製作一種特殊嵌固件，以機械方式將作品錨固在岩塊之間。

　　經過多次的原型製作與測試，我們在倫敦工作室裡將最後拍板定案的膠合板黏好，把所有材料裝進一個狹長容器中，運送到美國。材料抵達後，我們也跟著飛抵紐約，就地將這些平面元素化為戲劇性十足的3D型態。

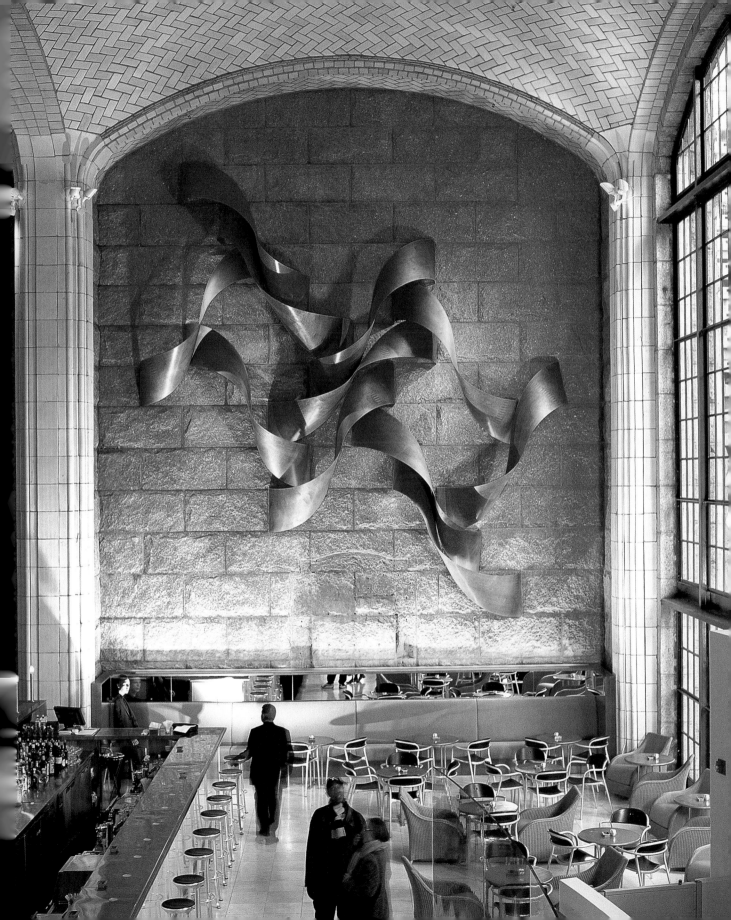

商店設計
Shop Design

單一構想是否能符合商店裝潢的多重需求？

　　一家提袋與服飾品牌邀請工作室設計一間新店面，基地位於倫敦市中心，是一棟愛德華風格的建築，有著極其繁複的裝飾。這個案子需要可以展示提袋的擱架，以及可以懸掛衣服和照明的橫桿，我們發現，可以利用纖維灰漿擠壓成形的簷板，將這些元素結合成單一系統，許多歐洲老建築中都可看到這種裝飾手法。

　　我們提案利用這種傳統的工藝技術，讓纖維灰漿簷板一路往下延續到地面，同時環繞空間裡的所有牆面。如此一來，牆上的華麗裝飾就能與彈性十足的零售展示系統融為一體，絲毫不顯唐突，包括用來裝置燈具的水平軌道，以及高度不一、專門用來嵌入擱板或掛衣架的插槽。

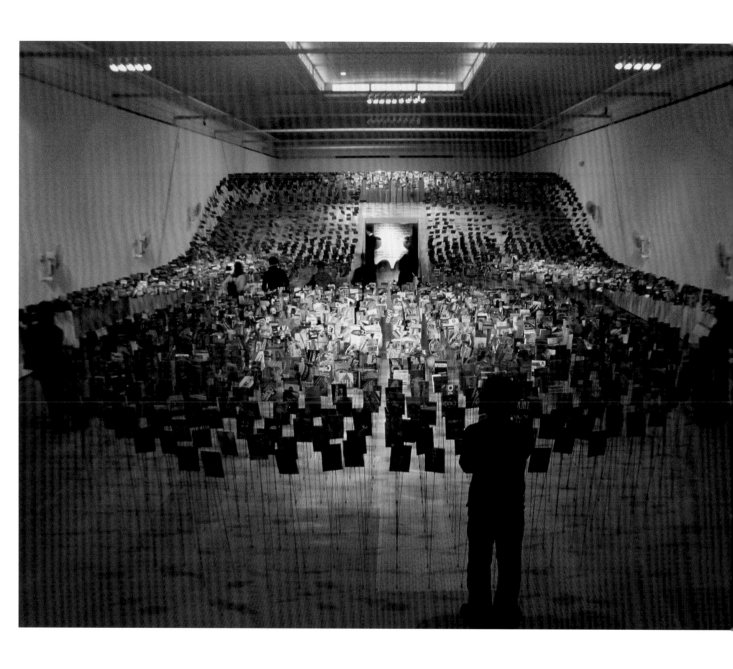

「新品牌」展示
Brand.new Exhibition

如何製作一個以無形資產為題的展覽？

　　倫敦的維多利亞暨亞伯特博物館（Victoria & Albert Museum）邀請工作室和博物館研究員一起設計一個以品牌營造為題的展覽，闡明消費產品如何取得神話般的地位，以及消費者文化如何將這些產品的名稱、標誌圖案與標語等連接起來。這是該博物館初次以品牌營造這個當代設計層面為題材的主要展覽。

　　由於超級市場和購物街已是品牌薈萃之地，處理此一展覽主題的風險，在於很容易做成陳腔濫調、商業化或毫無特色可言。我們採用的方法，是將策展內容當成一系列3D虛擬實境裝置。與其做出一個以展示單元和解說牌為主的設計，我們提議用一系列戲劇性的環境營造來表現。每一間展示室都有各自的特色與識別，展示室之間互無視覺連結，參觀者必須將每個展示室當成個別單元來體驗。

　　一般展覽通常是由簡介說明板揭開序幕，不過就這個展覽而言，因為大部分人都知道品牌是什麼，所以我們決定將第一間展示室整個布置成展覽的簡介室。在超真實、五光十色的購物與廣告世界中，品牌營造是個會讓人聯想到魅力、光鮮亮麗與新穎的現象。我們的手法是要超越這個層面，從宗教、武器、停屍設備、甚至整個國家的層次，來探討品牌現象。我們委託大膽勇敢的藝術攝影師貝蒂娜・凡・卡梅克（Bettina von Kameke）旅行各國，拍攝隨處可見的品牌照片：在垃圾堆裡找到廢棄包裝上的標誌圖案，或是紋在起滿雞皮疙瘩的粉紅色皮膚上的品牌標誌。四千張諸如此類的照片，就以鱷魚夾夾在立線頂端，陳列於第一展示廳的整個地板上，讓參觀者被一整片的品牌淹沒。展示廳周圍的電扇將風送進這片品牌原野中，讓這些照片宛如和風吹撫的麥田般起伏搖擺。在這座空間中，每一個品牌都是平等的：魚鉤製造公司、法西斯政黨或全球最大品牌的可口可樂公司，都以相同尺寸、摩肩擦踵的照片形式呈現，並未提供任何進一步資訊。我們讓展場地面隆起，形成一座被品牌覆蓋的小山丘，參觀者可以從小山丘表面的一個開口進入，山丘下面的展示空間則包含了部分品牌的細節資訊。

此處使用的都是低成本的基本材料：我們把一般用來製作工具間倉庫的廉價有銷孔膠合板固定在一起，做成一塊和展示廳一樣大的薄層，上面有一條條穿過銷孔的鋼索在晃動。

我們必須找到方法，在這組空間裡的最高處呈現影片，因此我們決定讓這個展示廳電燈全部關掉，然後填滿人造衛星狀的大型發光物。每一個發光物的中央是電視螢幕，播放著受訪者談論品牌意義的影片，電視螢幕周圍有一圈輪輻狀的金屬棒，每根棒子尖端都接著一只燈箱，展示受訪者生活周遭的各種品牌影像。

長達三個月的展覽期間，總共吸引了超過十萬人前往參觀。

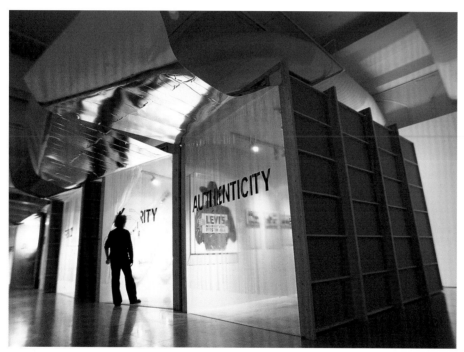

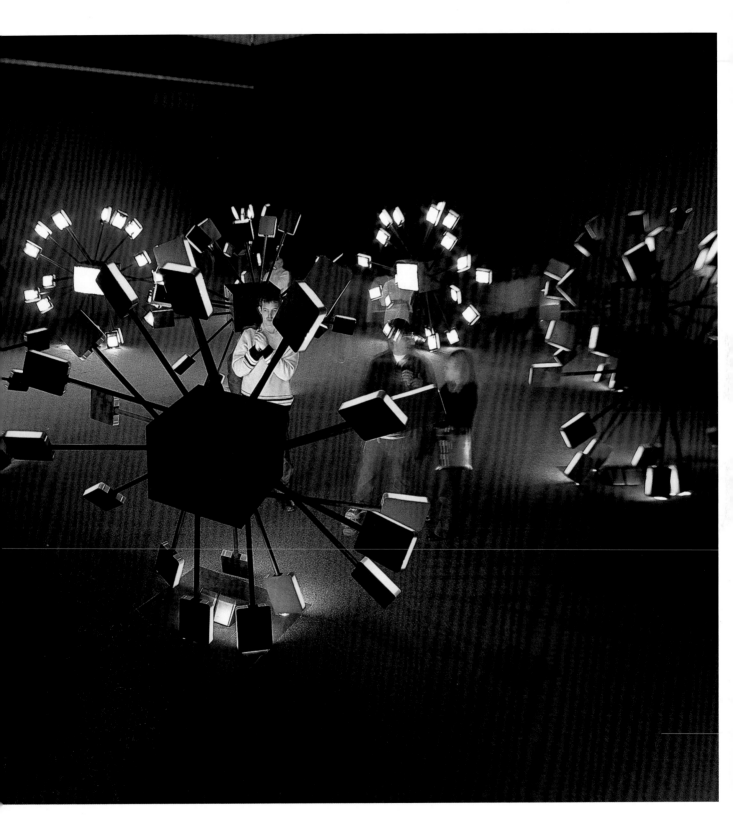

帕特諾斯特廣場的通風孔
Paternoster Vents

如何把能源基礎設施和公共空間整合在一起？

倫敦聖保羅大教堂旁邊的帕特諾斯特廣場上新建了一棟辦公大樓。其中一處公共空間下方，是一座地下變電站，它的變壓器需要一套冷卻系統，一個由兩大主要元素組成的大型結構：一是讓冷空氣從上方進入的進氣管，二是讓熱空氣經過冷卻塔往上排出的排氣管。我們的任務就是要設計並配置這個冷卻系統。

委託單位已經研究過各種可能方案，希望打造一個可以同時容納進氣管與排氣管的單一結構。該單位做出一個龐大笨重的東西，主導了公共廣場上的視線，讓廣場上的活動空間大為減少，只比一條走道略大一點而已。由於廣場離聖保羅大教堂不遠，位置比較敏感，我們決定把首要目標訂為：盡可能將該結構的可見量體縮減到最小。

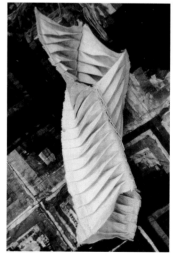

由於變電所本身位於地下，我們和專案工程師一起合作，試著了解是否可能也將冷卻設備放在地底下。我們發現，將冷空氣帶到變電所的進氣管事實上並不需要放在塔狀結構中，而且可以採用與路面齊平的鋼製格柵形式來代替，這讓我們得以大幅降低塔狀元素的尺寸。我們同時也發現，熱空氣的排氣管可以一分為二，讓我們進一步分解結構體積。除了將它做成一個形體矮胖、讓人非得繞著它走的東西之外，我們也可以把它設計成兩件細瘦物，並在中間設置走道。這些動作將兩個具有「化學作用」的物件組合起來，打開整個空間並加以轉化，也讓作品周圍的空間變成一個可用的公共空間。

本案最後採納的形式，源自於我在曼徹斯特求學期間做過的一個實驗，目的是為了研究織品作為結構材料的可能性。我將上漿帆布加以摺疊，利用工業用熨斗製作出許多褶子，讓織品產生如結構摺紙般的表現，扭轉成一個外觀美麗奇特的幾何形體。後來，我發現只要把一張A4紙摺成許多同樣大小的等腰三角形，就能重新複製出這個形體。

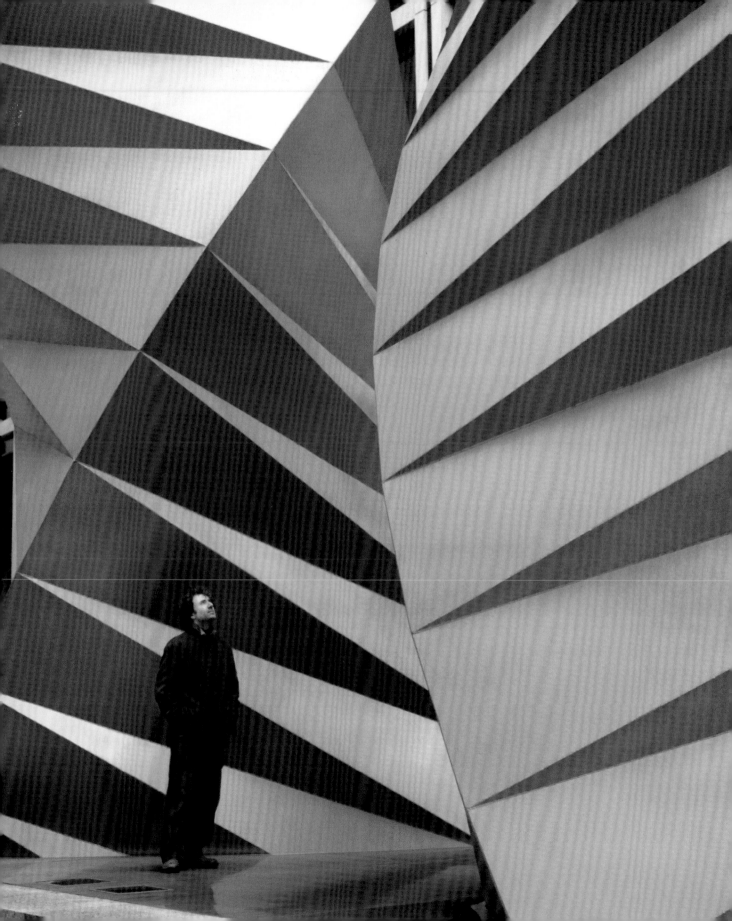

我們在工作室看著這些擺在櫃子上的摺紙形體，突然發現它也許可以是兩根熱空氣排氣管的形體。最後的塔狀結構就是由這些形體中的兩個衍生而來，放大至11公尺高，比例完全和A4紙摺疊出來的形體一樣。我們試過不同比例的紙張，但A4紙摺出的形狀看起來最棒。

我們不打算製作兩個一模一樣的形體，而是讓這兩個塔狀結構互為鏡像，每一個都是由六十三個相同大小的等腰三角形構成，由8公釐厚的不鏽鋼鋼板切割焊接而成。鋼材經過高壓玻璃珠打磨處理，經過這種拋光技術處理的材質較為耐久，較常用在小型零件而非建築尺度的結構上。它和噴砂處理所帶來的粗糙觸感不同，在鋼板上噴射小玻璃珠的處理技術能賦予鋼材表面一種柔軟光滑的外觀，就好像用數百萬支迷你圓頭錘敲打過。由於金屬三角形以一正一反的方式排列，從不同角度的摺面反射出來的光線，讓它們看起來像是採用不同材料製作而成，就如小丑的服裝。

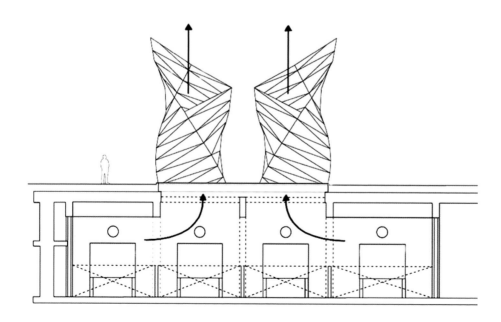

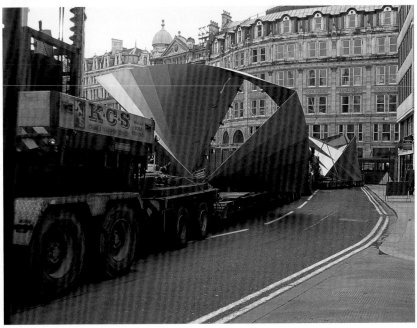

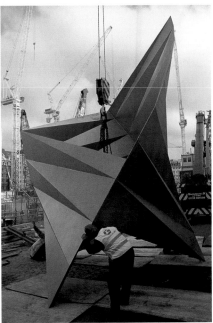

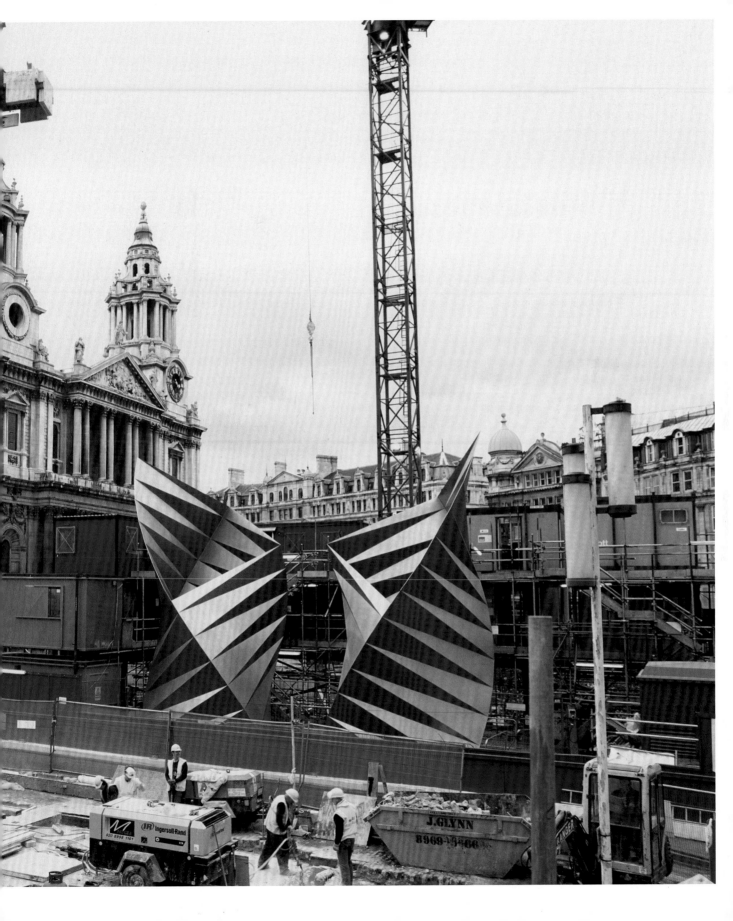

行動電話基地台
Masts

如何將行動電話基地台的視覺衝擊降至最低？

　　米爾頓凱恩斯議會邀請工作室和電信供應商合作，參加一項競圖，替該市的兩座圓環設計行動電話基地台。由於當時的英國正在大力發展新的行動電話基礎設施，民間對於行動電話基地台的反彈聲浪與日俱增，因為民眾將基地台視為污染鄉間景觀的醜陋建築，儘管這些人同樣也想要在各地享受行動電話的便利。

　　傳統行動電話基地台約12公尺高，有垂直鋼柱與狀似麥卡諾（Meccano）玩具似的鋼柱三角定位系統。我們考慮到一般民眾對於基地台的反感，認為將基地台做得更具視覺吸引力是無益的，反而應該降低基地台的視覺衝擊。因此這個案子最重要的考量，是那些結構構件的尺寸與密度，因為那會影響基地台的輪廓。

　　我們的提案是有效利用6公釐厚的圓形柱狀物來取代典型的80公釐厚垂直柱，打造出更精細的三角形網狀物，用這種更小型的金屬三角來建造基地台，讓往往看來笨重的金屬結構人間蒸發。設計成果是一個小型化的結構系統，原理類似骨骼的內部結構，其堅韌度是由大量的微小肌絲連接形成的。從遠處看去，這個外觀雅緻的三角定位系統會化為一朵精細的金屬雲，讓傳輸設備和天線看來宛如漂浮在半空中。

　　我們和結構工程師合作發展這個設計概念，發現結構下段比頂端更能載重，三角定位系統可以集中在下方，並隨著結構越高而越鬆散，讓基地台逐漸消失在空氣中。

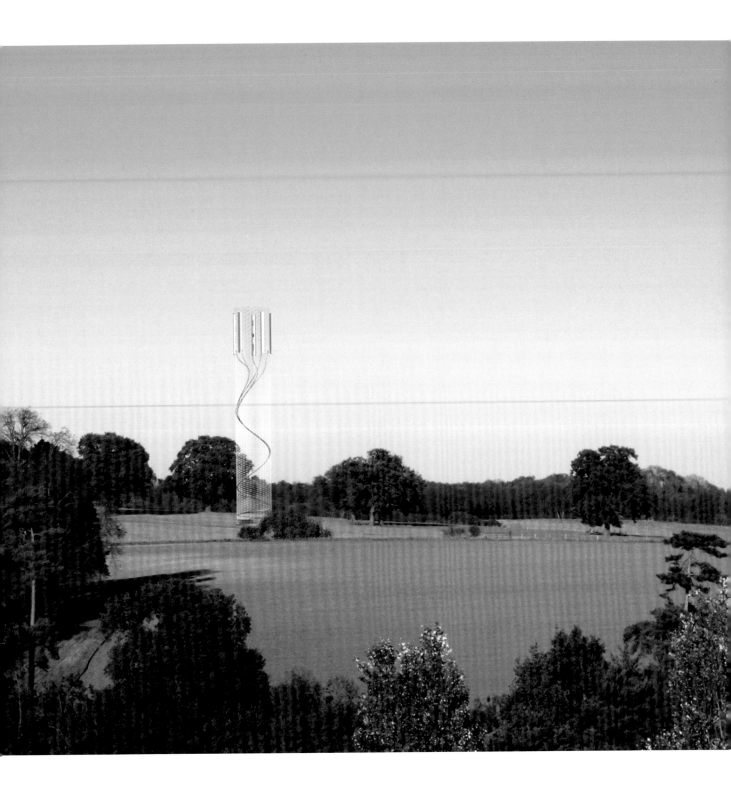

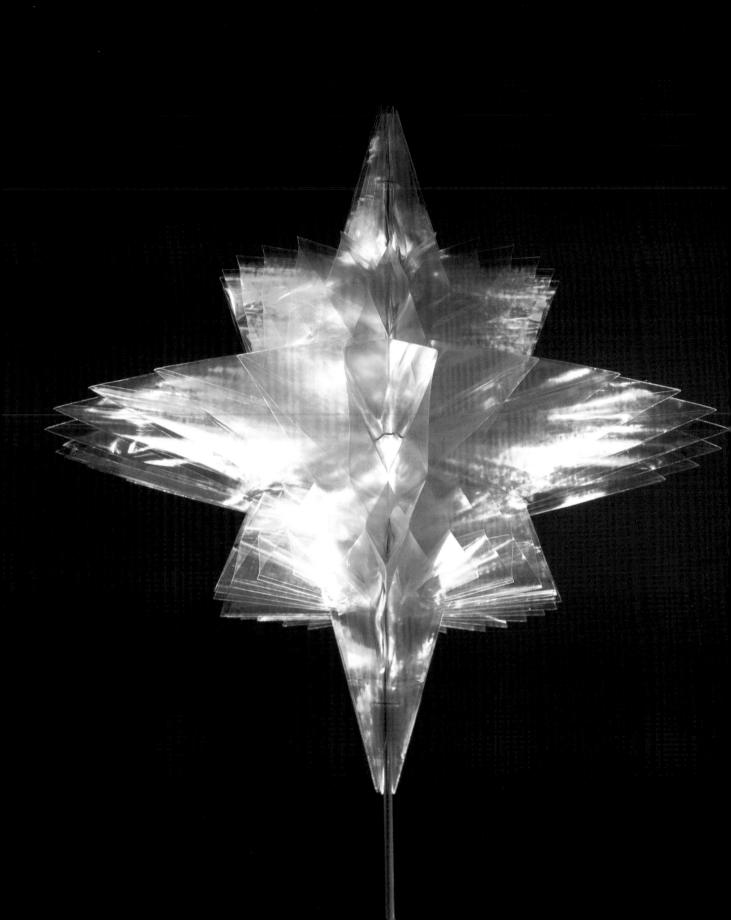

博姿藥妝店聖誕裝飾
Boots Christmas Decoration

聖誕裝飾如何能在一間充滿成千上萬色彩繽紛產品的商店裡脫穎而出？

　　工作室受邀替英國知名連鎖藥妝店博姿設計聖誕節裝飾，運用在該連鎖系統的兩千多間分店中。

　　該公司傾向使用與店中陳列商品差不多大小的裝飾品，但因為傳統聖誕裝飾和洗髮精瓶子差不多大，裝飾品往往會被淹沒在眾多商品之中，反倒為店舖造成

更多視覺混亂。我們認為，若要讓裝飾脫穎而出，它必然得是店內體積最大的東西，但還必須易於運送才行。

　　最後的裝飾設計是一個單一元素，將近1公尺高，一體適用於各分店。它具有簡單的形式，材料為虹彩醋酸纖維，運用的是傳統聖誕節紙製裝飾品的工藝技術。它以摺疊方式做成，容易運輸，在店裡展開後就變成一件3D裝飾品。

　　這個設計案非常受歡迎，我們還因此受邀利用這些裝飾品在倫敦聖潘克拉斯會議廳（St Pancras Chambers）的樓梯上製作一件裝置。

約克夏音障
Yorkshire Sound Barrier

蛋盒的大型等效物為何？

　　工作室參加競圖，爭取機會替英格蘭北部某段高速公路設計一段2公里長的音障。音障的目的在於減輕交通噪音對鄰近住宅區的影響。我們知道，錄音室有時候會將蛋盒黏到牆壁上，藉此吸音，因此我們決定用橘色塑膠交通錐這個圖符作為材料，將蛋盒的表面幾何與聲學性能以建築尺度複製出來。我們提案設置一面4公尺高、2公里長的牆，由三萬兩千個交通錐安裝在簡單的鋼架上。這面音障的建造成本低廉，因為它的主要材料是一種便宜的現成構件。

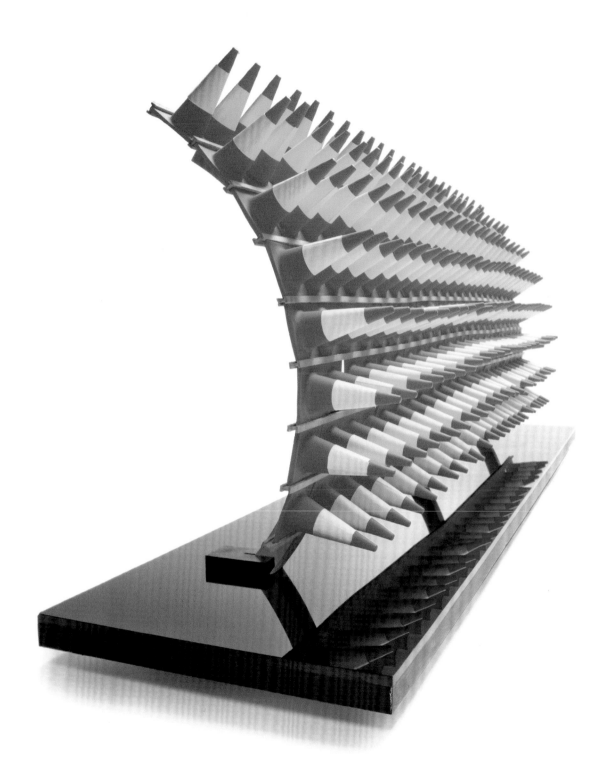

赫里福郡社區綜合服務大樓
Hereford Community Building

2001

建築物的外觀是否能表現出它的內在功能？

　　一個社區團體邀請工作室替在英格蘭西部赫里福郡的一個貧窮地區設計一棟建築物，取代於 1970 年代建造的教堂建築。原教堂已經被當地人當成社區中心使用，功能上結合了禮拜、手工藝、舞蹈、音樂與兒童活動等等，不過這些功能全都因為建築物本身的品質不良而大受限制。

　　社區團體想知道，他們是否可能發展出一種備有專用設施的不同空間，因此邀請我們一起合作，將專案計畫書從一份粗略的願景聲明演繹成一棟多功能大樓。這棟新大樓將支援五大「領域」的不同活動：禮拜、音樂與運動、表演、工藝、兒童，並且包含公共區域、住宅空間與停車場。

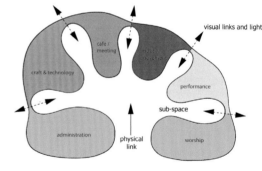

　　為了讓民眾親近這棟建築，我們的思考焦點集中在如何使建築本身具有溝通能力。我們需要找到方法，讓這些領域能夠透過建築物外觀將功能表達出來，而且在你一走進大門時，就能直觀地清楚辨明出各個領域。充滿指標和告示的傳統大廳，依賴的是你對於探索一棟建築物並尋找其不同活動的信心與耐性，但我們設計這棟大樓時，則希望你一走進去就能被它的諸多功能所圍繞，讓建築物的本質不言自明。

　　我們對於這棟建築和緊鄰地區之間的關係也非常感興趣。我們可不想把一座巨大突出的大樓丟到基地上，而是希望能把它織進周遭的脈絡之中。我們的做法是打通好幾條穿越建築物的路徑，這樣當你前往某個目的地時，就不會繞著建築物的周圍走，而會從中間穿過，並因此有機會和內部的各種活動產生互動。我們也認為，如果我們刻意將建築物的入口模糊化，不要有嚴格界定的門檻或是令人生畏的正門，那麼你可能在走進大樓許久之後，才會意識到自己已經在裡面了。如果裡面的活動剛好能夠吸引你的注意力，那麼你的好奇心就會推著你深入其他地方探險。

200

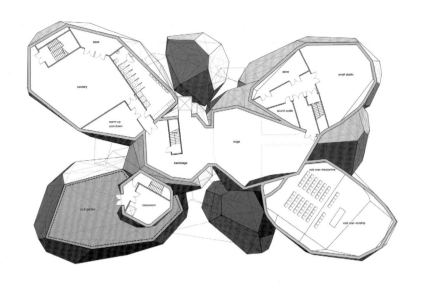

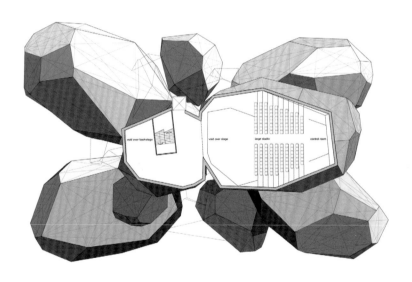

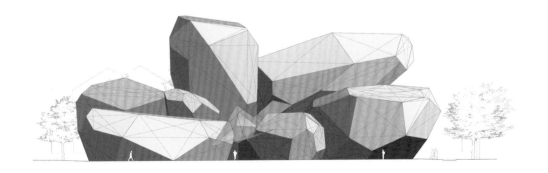

201

由於這個專案具有高度發展性和非比尋常的功能性，因此我們花了很多時間斟酌該怎麼替這棟大樓制訂規定，利用各種圖表探討不同領域之間的關係。看起來，唯一能發揮功能的做法，就是將這棟建築物視為許多獨立物件的集合，就像蒜頭的各個蒜瓣，達到彼此合作的共識。為了發揮一棟建築物的功能，它們需要以一種既能結合也能分開的方式來滿足需求，因此我們的設計概念，就是要做出一個能夠像軟骨或膠水一樣把它們連接起來的空間，同時塑造出一個公用的中央聚集空間。

我們沒把各個領域當成箱子來思考，而是把它們視為表面互相推擠的物件。琢面形式的外觀可以把它們轉化成立基穩固的可建造形體，而且這些琢面也能變成實用的屋頂和樓地板。就功能而言，這些空間應該要能善盡其用，其一可以成為門房的公寓，另一個有角度的空間就自然形成舞台和階梯座位區。然而，當我們將這些「領域」物件視為圍繞著中央空間的不同部分來思考時，我們就發現，這些領域之間欠缺化學作用。物件邊緣配置得太滿，造成整個合成物欠缺動態感，看起來太具防禦性。

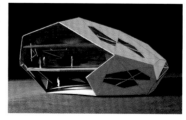

此時，工作室的工程師突然拿起其中一個部件，將它丟在其他部件的上面，把中央空間蓋了起來。突然間，這些部件就產生了相互依靠的關係；如果你把其中一個拿開，整個結構會崩解。因此，我們捨棄了原先大片玻璃天窗的屋頂設計，改在兩個相鄰的領域之間開設幾個讓人興奮感十足的裂縫。

這棟建築的最終設計，將這些領域表現成由結晶物所組成的家族，它們圍繞著中央的公共空間分布，其中有兩個領域疊架在其他領域上方，覆蓋住公共空間的一部分。在這個六層樓高、樓地板面積3,000平方公尺的建築中，受覆蓋的公共空間佔據所有領域間的隙縫，是大樓功能的基礎所在。這個集合空間被視為「休憩提神領域」（domain of refreshment），白天是咖啡廳，晚上變身小酒館。它的形狀並不是正圓或正方，而是刻意做出一些裂縫和角落，提供不同用途。由於這棟建築的設計目標是要清楚易懂，不用指標，每個領域都會往公共空間伸展一點，也就是說，在你還沒決定要不要進入某一領域之前，有半個人已經進去了。各領域之間以設於二樓的交織走道連接，這些走道在公共空間上方形成露台與空橋，整個中央空間則是用玻璃材質彼此融合。這樣的設計讓你能夠看穿整棟建築直到另一側，而且總是面對光線而非陰暗角落。

各領域都以鋼骨構成，內側覆上木材，外側則為鍍鉛錫合金鋼板。窗戶形式來自建築物的琢面幾何，並一直延續到公共空間裡的結晶玻璃圖案。我們替禮拜空間發展出獨特的建築玻璃面板，會讓人聯想到傳統的彩繪玻璃，藉此營造出強有力的光線與色彩效果。

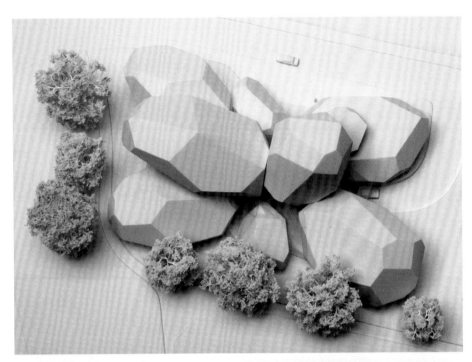

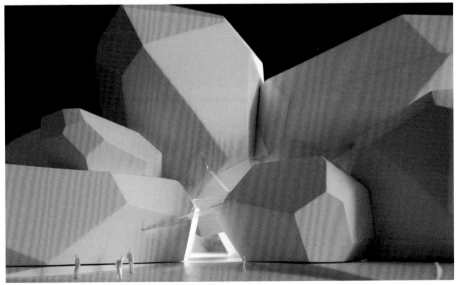

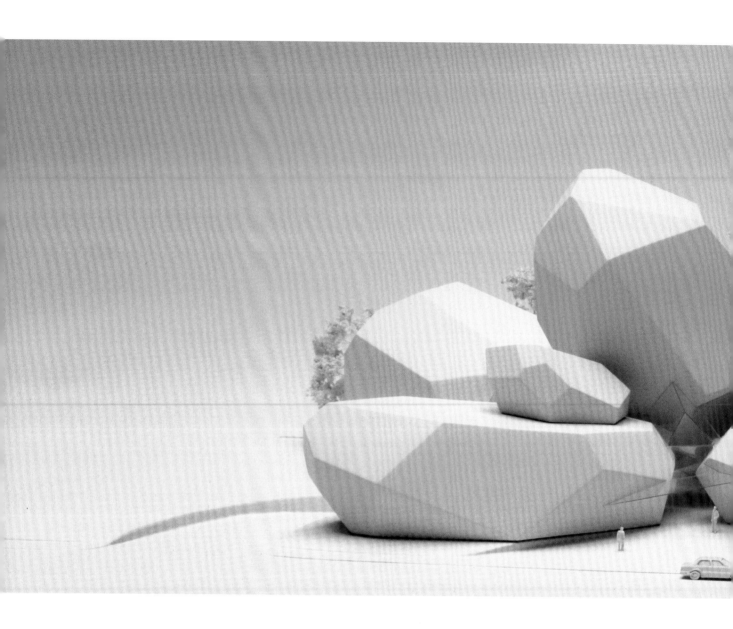

旋轉樹
Turning Trees

有什麼東西比樹木更具雕塑性？

工作室受邀替日本東京一座新辦公大樓前方的公共空間，發展一件藝術作品的構想。由於當地已有在該空間栽種成樹的計畫，我們很好奇，有沒有辦法把樹木本身轉變成雕塑品，這樣就不用另外製作一件獨立的公共藝術。我們想到1970年代於英國播放的電視節目《Take Hart》；節目中創作的雕塑作品，被放置在轉檯上展示，讓觀眾能夠從每一個角度欣賞作品的美。

我們提案將大型樹木移植到這個空間，讓它們在路面上以安靜且近乎不知不覺的方式在原地旋轉，宛如慢動作的芭蕾舞伶。這些樹木必須依照樹枝結構的雕塑特質仔細挑選，讓它們宛如日式庭園中那些精巧絕妙的不對稱植栽。

按照我們的設計構想，這件作品一開始幾乎是毫不顯眼。在你注意到這些樹木有些奇怪之前，可能已經經過此地很多次了。然而，只要你在環樹設置的長椅上坐上一會兒，你就可能會發現，自己怎麼面對著一個不同的方向，或是突然注意到樹的影子在移動。在我們的設計中，唯一轉動的部分只有樹、樹根護柵與環形座椅。這些部分的細節以及石頭鋪面，都必須使用最高級的材料，以便和這個知名都會區的景觀設計相襯。

在一位樹木專家的協助下，我們發展出將樹木栽種到堅固的圓形容器裡的做法，這個容器必須容納樹木維生所需的土壤、水分與養分。我們將這些埋在地底的容器，設置在類似火車引擎和戰車轉盤的裝置中。這些樹木似乎也能從這種旋轉的做法中獲益，因為它們將能更均勻地曬到太陽，這和窗台上的室內植物若能定期轉向會長得更好是一樣的道理。

為了傳達出這個設計構想，我們設計了一個發條音樂盒。當音樂盒打開時，裡面的迷你樹就會隨著叮叮噹噹的〈給艾莉絲〉音樂緩慢旋轉。

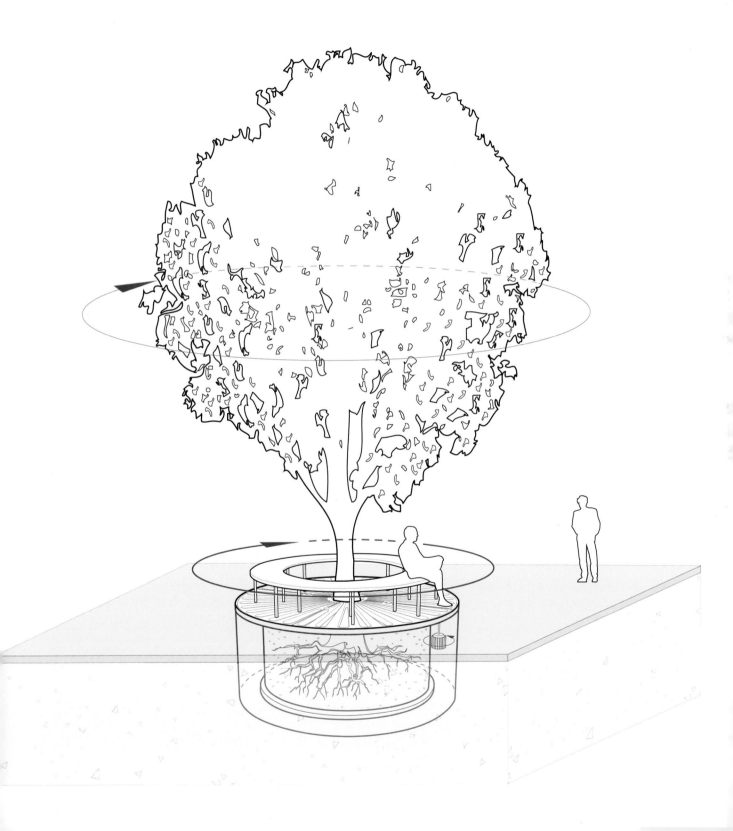

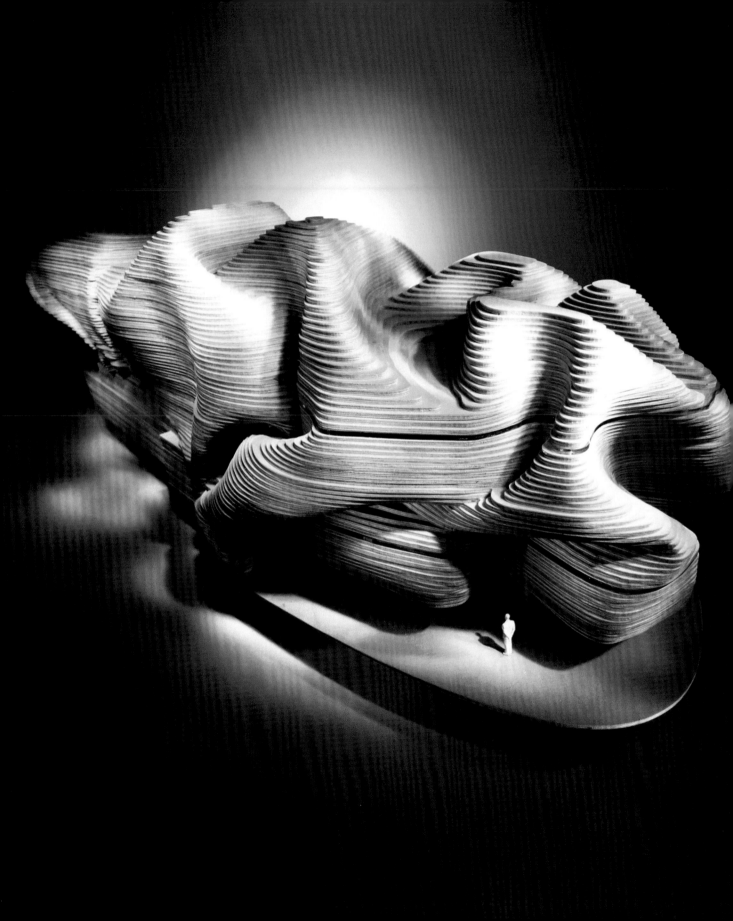

佛寺
Temple

是否能用單一概念將宗教建築的複雜功能需求結合起來？

　　在工作室草創時期，曾有客戶與我們接觸，請我們設計鹿兒島郊外的一座佛寺，鹿兒島是日本最南端的城市。客戶是日本佛教真言宗的一位法師。佛寺的基地位於山腰上，可以俯瞰整座城市並眺望日本知名的櫻島活火山。鹿兒島同時也因為史上最後一位武士西鄉隆盛於1877年在此被日本皇軍打敗而聞名。西鄉與兩萬名士兵和戰士戰死於城外的山丘上，這間新佛寺就是為了西鄉而建，佛寺預定地據說便是西鄉戰死的地點。

　　佛寺除了供人祭拜，也作為骨灰存放處之用。在這個仍然非常傳統的日本南部地區，記念死去的親人是家庭生活中的一個重要層面。這裡和英國不同，墓地常有人走動，每一座墳墓上幾乎都有鮮花。這裡還有一項傳統，就是會將家族成員的骨灰存放在專用建築裡。陶瓷骨灰罈放置在個別家族的祭壇內，疊起來形成一排排高大的櫃子。掃墓者會攜帶樓梯，爬到自家祭壇祭拜。替家族購買骨灰罈位置並支付月費的做法很常見。這座佛寺計畫要容納兩千四百位往生者的骨灰，這項收入將可作為建造工程的資金。寺僧聘請的專案經理人有著非常驚人的現代思維，建議用自動化檢索系統取代傳統設計的排列式祭壇。根據這個構想，當你進入存放所時，只要刷一下身分識別卡，骨灰罈就會自動運送到你的面前，整個過程就像販賣機一樣。不過我們還是建議，骨灰罈最好還是由年輕寺僧拿出來，以示尊敬。

　　參訪日本帶給我們震撼的感受。我們在京都參觀了古老的佛寺後，開始緊張了起來，害怕寺方想要蓋的是類似的建築物，但誤以為我們是恰當人選。不過，他們說得很清楚，帶我們去參觀古老寺廟的目的在於讓我們了解此類建築，而不是要拷貝仿造。

　　我們的起點，是要決定在基地的哪個位置建造佛寺，以及如何架構出抵達的順序，製造一種遠離塵囂的感覺。很重要的是，不能一眼就讓人看到佛寺建築，所以我們盡可能地把建築的位置往後放，留下充足的空間，營造出一種期待感，

將佛寺參訪轉化成一趟發現之旅。

　　規劃建築物時，我們因為儀式方位的需求而必須讓步，因為大型佛像只能朝南或朝東放置，而且祭壇一定要面向南方。我們利用彩色積木製作模型，解決了這棟建築物的運作模式，但還需要有關佛寺外觀的構想。我們想要找到一個方法，將每一種功能整合起來，兜攏在這座建築物中。

　　我們以積木模型為基礎，利用黏土雕塑做實驗，但卻不斷製作出笨重醜陋、毫無意義的形體，因為黏土實在太容易揉捏了。然後我們突然發現，自己開始思考是否可以利用在掉落時能夠自然形成複雜形狀的織品，幫助我們找到同時兼具凝聚性與複雜度的組合。

　　在歷史繪畫中，也許其中某人的頭部位置展現了精湛的繪畫技巧，但我卻常被服飾或織品上的豐富皺褶所吸引。我們從未看過有哪座建築物，是以織品滑動與掉落的方式作為形式的發想來源。我們思考著寺僧身上硬挺的絲質僧袍，決定試著做出在古典大師繪畫中會看到的那種織品皺褶。我們試了幾種不同布料，包括一種非常昂貴的絲綢，最後終於找到一種纖薄的橡膠發泡材料，和製作潛水衣的布料有些類似。這種材料可以摺疊、產生皺痕、形成波浪狀，靠自己的力量做出絕佳形體，但也可以理性地將空間界定出來，例如逃生梯、禪房或教室等。我們並未強勢主導這塊布料的摺疊方式，而是讓它自己把自己弄成一座佛寺。寺僧看過設計後表示，我們的提案讓他想到佛陀的軟座墊。

　　那個時候，利用3D掃描的技術才剛出現，可以捕捉到物品的確切形狀，並將掃描資料存入電腦以供使用。英國皇家耳鼻喉科醫院離我們位於倫敦國王十字區的工作室不遠，當時院方剛買了一部掃描機，專門用來進行兒童顏面腫瘤的術前與術後評估。我們獲得院方首肯，利用這部機器掃描我們的模型。複製出來的形體異常精準，運用來固定材料的圖釘都清晰可見，我們並不打算將圖釘的部分隱藏起來或抹平。

　　我們利用層疊方式將這個複雜的3D表面轉譯成可建造的形體，每一層的高度相當於一個台階。營造方法是將膠合板固定在鋼製骨架上並且塗覆防水膜，厚實的木板層同時也構成了佛寺的內景。若將層狀結構往牆外延伸，就可以形成台階和家具；除此之外，也可以用插入玻璃層的方式做出窗戶。

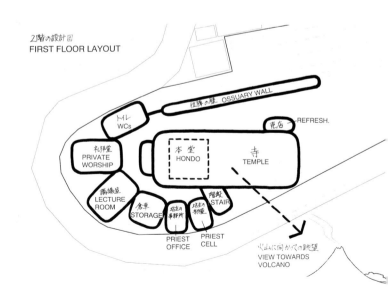

2階の設計圖
FIRST FLOOR LAYOUT

住職の牆 OSSUARY WALL

トイレ WCs

REFRESH.

賣店

礼拜堂 PRIVATE WORSHIP

本堂 HONDO

寺 TEMPLE

講義室 LECTURE ROOM

倉車 STORAGE

坊の事務所

坊の寢室

階段 STAIR

PRIEST OFFICE

PRIEST CELL

火山に向かっての眺望 VIEW TOWARDS VOLCANO

為了在電腦算圖尚未普及的年代展現出佛寺的外觀，我們委託一位建築繪圖員製作提案建築的水彩畫。

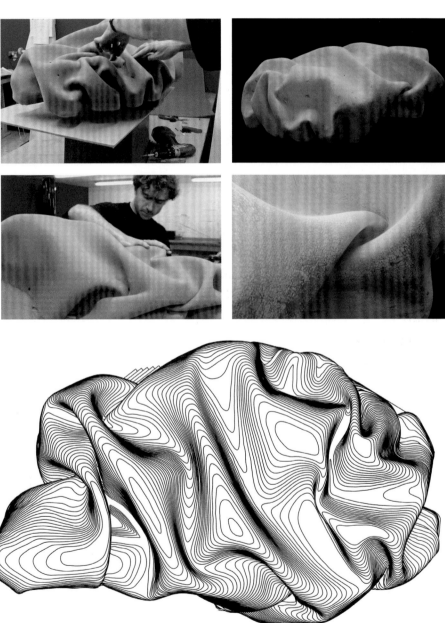

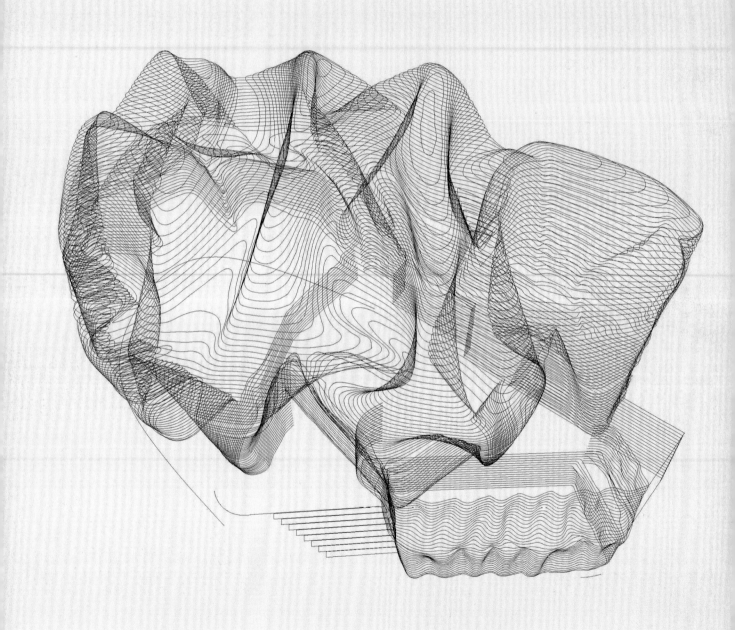

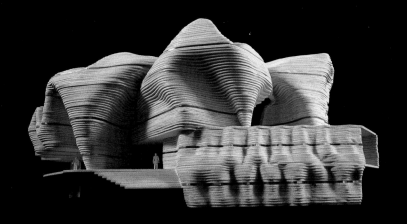

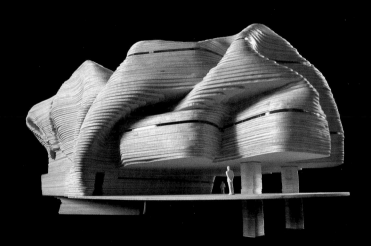

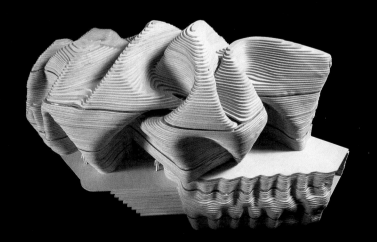

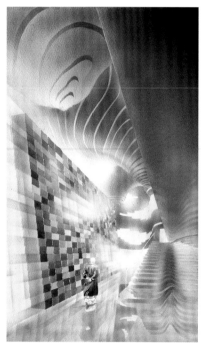

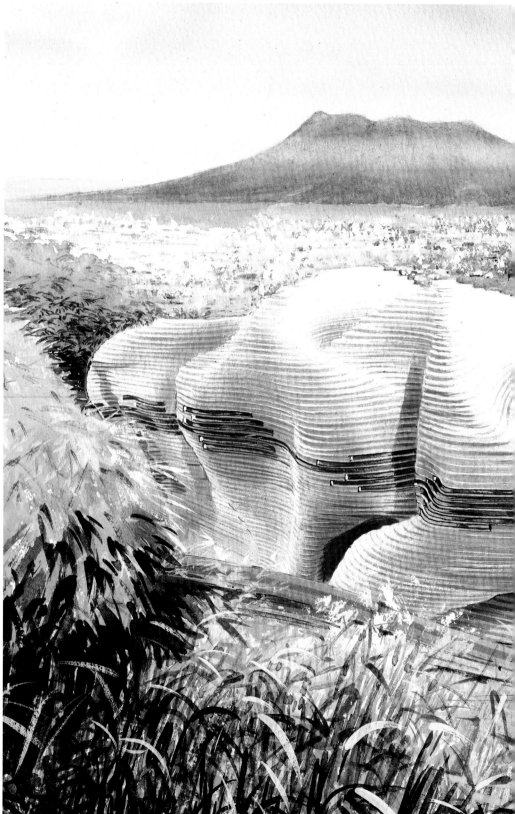

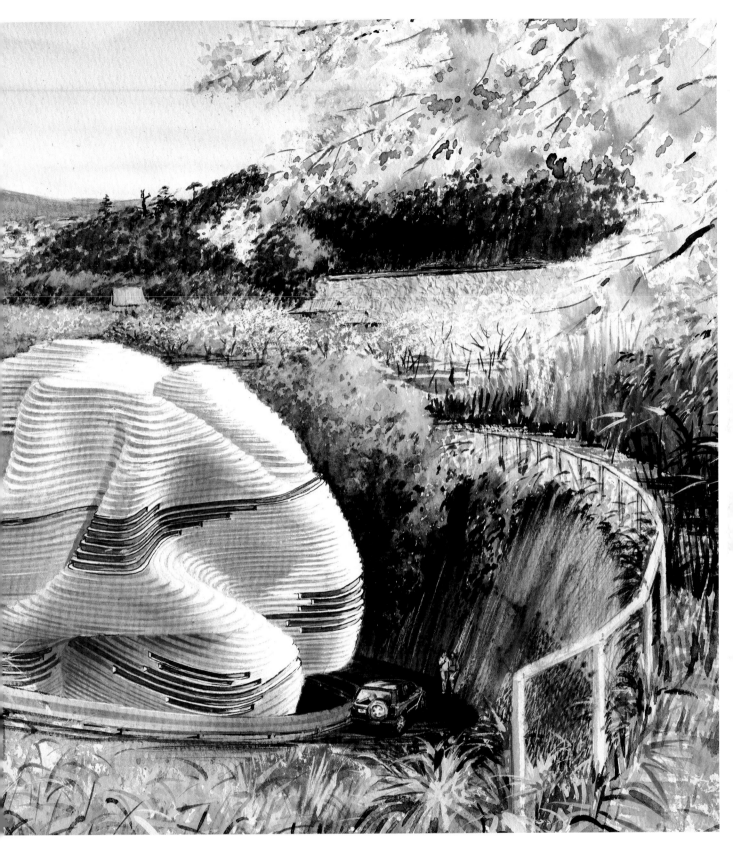

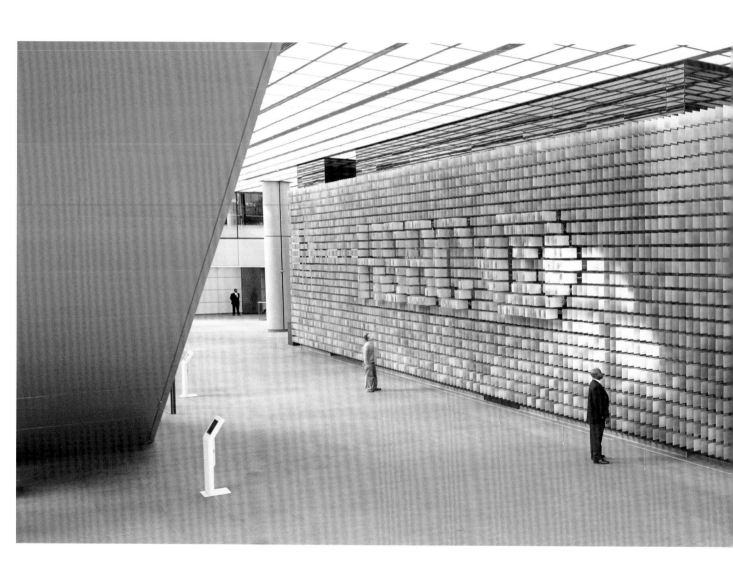

匯豐銀行歷史牆
HSBC History Wall

如何傳達出一間機構的歷史？

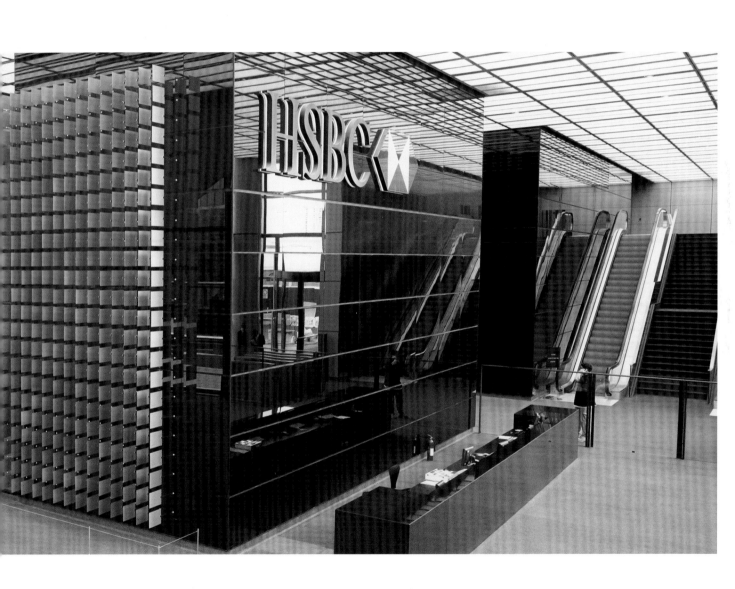

1997年香港回歸中國後，匯豐銀行身為全球規模最大的銀行集團之一，決定將總部從香港搬到倫敦。該集團請佛斯特建築事務所（Foster + Partners）於金絲雀碼頭（Canary Wharf）設計新的辦公大樓，工作室贏得競圖，負責替新大樓的接待大廳設計入口藝術裝置。這個裝置的目的，是要訴說該銀行的歷史並記念總部搬遷之舉，它將被放置在一面長40公尺、高6公尺的黑色玻璃牆上。

　　我們覺得這件作品很容易就會變成乏味的博物館歷史展示，而且嵌附在牆壁上的雕塑也很難跟建築物本身產生關聯，所以我們想要尋找一種專屬於該空間與該機構的解決方案。

　　我們的構想是做出一片巨大的影像原野，從銀行的檔案資料取材，時間範圍含括1865年創設至今的所有歷史，我們會在玻璃牆上黏附四千枝1公尺長的不鏽鋼桿，將影像懸掛在每根桿子尖端。銀行名稱會從這片原野中凸顯出來，讓這件裝置也能扮演新大樓的招牌。你可以匆匆瞥過這件裝置，也可以花上好幾週的時間仔細欣賞每一張圖片並閱讀每一則說明文字。

　　工作室團隊花了六個月的時間選擇並掃描銀行檔案的圖像。銀行自創辦至今累積了龐大的收藏，包括大型的皮面裝訂分類賬、古老的羊皮紙文件與老照片。這些文物原本都放在熱帶銀行的潮濕辦公室裡，由於辦公室長期為銀行所有，文物甚少搬動，那股皮革發霉的難聞氣味至今令人難忘。

　　我們將每張圖片印出，固定在刻有說明文字的金屬板上。為了不要在玻璃上鑽洞，我們採用一種高性能膠黏劑，它可以將這麼長的金屬桿以面積不大於2便士硬幣的接著點固定在玻璃上，讓人印象深刻。

　　這四千張圖片全部朝同一方向，素面的金屬板則朝往另一個方向，這片垂直田野製造出許多不同的光學效果。如果沿著牆面朝某個方向看去，圖片會製造出錯落有致的色彩拼貼，宛如銀行的歷史正以高分貝向你吶喊。從另一個方向往回看，迎接目光的是一大片風格沉靜的雕刻金屬板，當太陽照落在金屬板上，每塊板子都會反射出對面圖片上的色彩，呈現一種微妙的色調。站在電梯上從玻璃後方往裝置望去，感覺像是正從頭皮下方看著上面的毛囊，也是饒富趣味的景象。

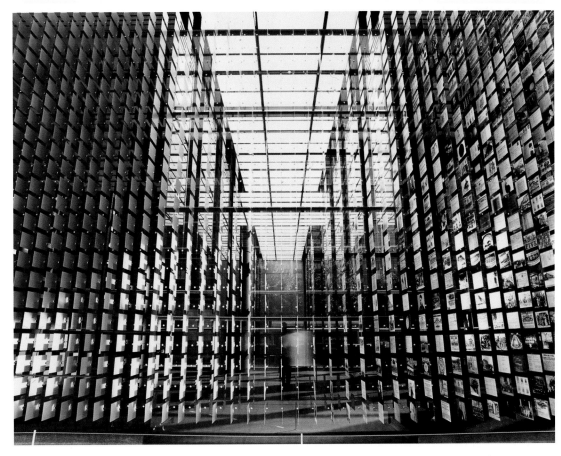

2001

康蘭基金會收藏
Conran Foundation
Collection

你可以用3萬英鎊的預算買到多少創意構想？

切片、磨碎、澆灌、洗刷、烘烤、飲用、餵食、種植、清新、清潔、去角質、打扮、梳理、注入、挖鑿、冷凍、乾燥、組織、節省空間、分開、黏著、綑綁、包裝、纏繞、握持、鉗夾、扭轉、驅動、散播、書寫、繪畫、塗抹、粉飾、割除、收穫、攻擊、捕捉、殺死、射擊、學習、教授、鑽洞、奔跑、跳躍、投擲、接住、提醒、記憶、計算、測量、測試、檢查、鎖住、摺疊、擦掉、玩耍、喜愛、結婚、禱告、欺騙、保護、隱瞞、監視、犧牲、崇拜、保存、強迫與安慰。

1993至2004年間，倫敦設計博物館創辦人泰倫斯‧康蘭每年都會邀請一名不同人士，請他以3萬英鎊的預算購置一組設計物品，將這些物品做成博物館的小型展示，再納入博物館館藏。工作室受邀替第十一屆、也是最後一批展品策展。

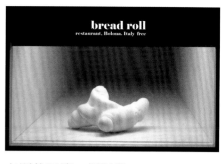

當時設計博物館似乎有些顧慮，認為館內出現太多類似的昂貴家具和家用品，並讓其他生活領域的設計物品受到忽略。我們對於鮮少出現在這類博物館的各種精巧創意物件感到好奇，所以將這次邀請視為一個機會，

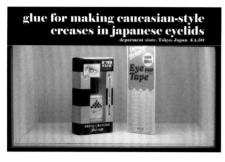

希望能策劃出一場以構想概念為主題的展覽，探討飲食、農作、醫藥、科學、宗教崇拜或漆彈運動等世界，是如何解決問題。

在工作室的經驗中，要把任何新構想製造出來並進入商店販售，過程艱難。對我們來說，無論眾人認為一件物品是否夠美觀、夠高雅或夠有品味，只要成功做到上面這點，似乎就值得在設計博物館裡大加表揚稱頌。

對於每一件默默無言的物品來說，好構想往往只是故事的開始。有了好的構想，還必須說服製造商生產，說服批發商採購儲存，說服零售商有信心將商品放到架上銷售。過程中的每一件事，都必須以夠低的成本製作，讓每個人都能從中

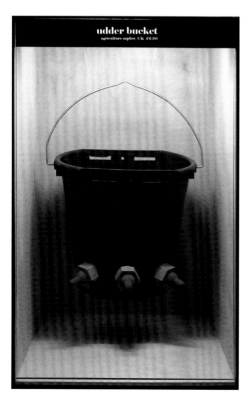

獲利，同時不讓售價過高或不影響到品質。除了了解專利申請過程並符合安全法規之外，產品還要便於包裝、配送與陳列，產品名稱、品牌識別、

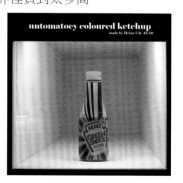

風格、色彩與材料，也要能吸引當前的流行品味。構想出原創概念、方法或物品的個人，必須要有天大的決心與創意，才可能撐過這整個過程。我們希望，這個展覽能夠以這些設法克服重重難關的創新思維作為稱頌的對象。

3萬英鎊的預算並無法在設計世界裡買到太多高價物品，我們不打算用行動來證明這點，而是希望自己能把焦點放在設計構想而非設計物品上，藉此讓預算發揮最大價值。這裡的挑戰是：蒐集到一千個不同的設計構想，每件物品平均花費30英鎊，並將這些收藏化為佔據博物館主要展覽廳的大型展覽，

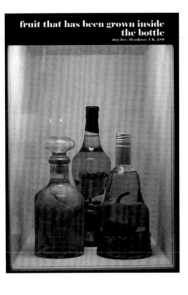

fruit that has been grown inside the bottle
duty free, Heathrow, UK £89

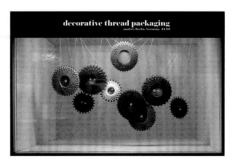

decorative thread packaging
market, Berlin, Germany £1.00

而不是窩在頂樓展示區一角的小型展示。這意味著，接下來這一年的每一個工作天，我們都要蒐集到五件物品，我們得時時刻刻認真搜查各種商店、倉庫與郵購目錄，詢問我們遇到的每一個人，說不定在聊天過程中會發現他有某項鮮為人知的興趣或專長，讓我們因此發現另一件適合的物品。這個逐步發展成形的收藏，變成當時世界上可購買物品的快照。大部分時候，我們都是親自蒐集這些物品，來源地包括中國、日本、波蘭、義大利、尼泊爾、香港、土耳其、德國、美國、澳洲、墨西哥與英國等。

一般博物館的大型展覽至多包括兩百件文物，然而這個展覽所需採購與陳列的展品卻是平常的五倍。隨著收藏越形擴大，次類別開始衍生，我們有股衝動，想要替這團五花八門的藏品清點、分類、排序，但由於時間有限，最後還是堅持著最簡單的策展原則，將一千件物品放在一千個箱子裡，按照我們發現的順序展出。我們試著替每一件物品寫下簡短的說明文字，試著解釋它是什麼東西，以及我們將它納入收藏的原因，每則說明不超過十個字，相信參觀者能夠自行組構出其餘的故事。

我們蒐集到的某些物品，恰巧具有美觀且吸引人的外形，其他則可能被視為膚淺，甚至令人反感、感到有缺陷或是讓人討厭。這些物品本身可能不時髦、不完美，或者因為進入生產過程中無可避免的困難而有所妥協，不過我們的目的在於頌揚創新與人類智慧，而不是要討論某個特定的問題是否值得我們花心力解決，或者去探究那個解決方案本身是否為最佳的可能方案。

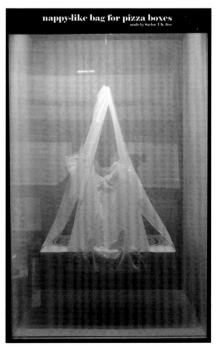

nappy-like bag for pizza boxes
made by Saclor, UK, free

buried ceramic signage for underground cables
building site, London, free

ELECTRIC

許多物品都訴說著人類生活中的某個層面。其中一件極有創意的物品出現在飛機上，結合了嘔吐袋和照片沖洗信封的概念，如果你搭飛機時沒有嘔吐，可以用這個信封把度假時拍攝的軟片送去沖洗。我們在尼泊爾首都加德滿都找到一條滿是玻璃碎片的風箏線，它之所以附有玻璃是用以在競爭激烈的傳統鬥風箏比賽中割斷對手的風箏線。然後，我們還找到日本少女用來在平滑眼瞼上創造出如白種人般摺痕的雙眼皮膠水，這項產品訴說著一種奇異的種族豔羨；

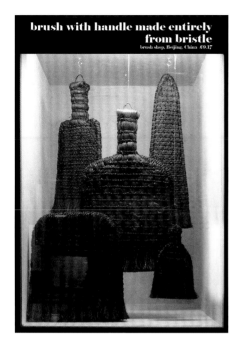

brush with handle made entirely from bristle
brush shop, Beijing, China £9.17

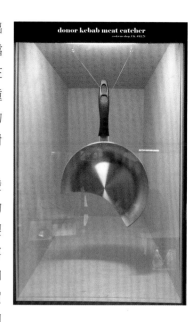

donor kebab meat catcher
cookware shop, UK £32.71

還有用來遮蔽鏡子以改善房間風水的蕾絲罩；反映出中國地區為了解決缺乏尿布問題而出現的兒童開襠褲；設有鏡子的小型鸚鵡餵食器，讓孤獨的鳥兒能在自身鏡像的陪伴下吃東西。我們也在展品中納入兩種不同的狗用義睪：一種是在結紮後可以放入空陰囊的手術用義睪，另一種是讓飼主掛在脖子上，使他們對被結紮寵物產生憐憫之心的珠寶版本。

我們也揭開植栽物品的創新世界。我們在日本發現方形的竹子，它是以迫使竹枝穿過木製模型生長的方式育成，藉此增加這種質輕又強韌的材質在家具製造上的應用功能。另外，我們也找到在透明壓克力容器中生長的方形西瓜，它的形狀易於堆疊，在運輸和陳列上也更有效益。我們在中國長城旁找到讓人購買留念的刻字南瓜；在南瓜生長期間於果皮上刻字，刻痕隨著時間癒合結痂，就能做出這種效果。在北京，我們找到果皮上有白色字的蘋果，其製作原理是利用貼紙當作模板，阻擋光線照射而成。在上海，人們發現可以把小型塑膠字模植入珠母貝中當成種核，讓珠母貝在種核周圍覆上珍珠層，藉此製作出帶有祝福訊息的產品。

隨著收藏日益擴大，它可能突然偏離往另一個新方向發展。我們曾經從太平間與防腐設備的商品展中取得大量物品，拿到一些有尖角的射出成形塑膠製品，專門用來放在死者的眼瞼下方，那麼當遺體被放在開啟的棺材內並陳放在可調整遺體頭部角度的立架上時，就能讓死者的眼睛保持閉合。有關養殖業，我們找到一種能將橡皮筋放置在年輕公牛睪丸周圍的裝置，以切斷血液循環，讓睪丸一段時間後自行脫落；還有一個專門用來餵小牛喝牛奶、看似長出三個乳頭的變形水桶；另外還有一種專門裝在奶羊

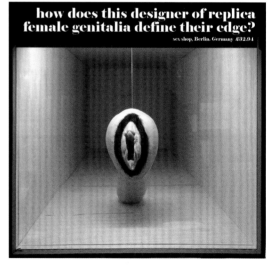

how does this designer of replica female genitalia define their edge?
sex shop, Berlin, Germany £32.94

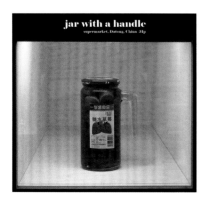

jar with a handle
supermarket, Datong, China 51p

身上的有刺鼻環，藉此避免牠們喝到自己的奶。從特務活動的世界，我們找到能讓你看到背後景象的玻璃杯，藉此了解自己是否受到跟蹤；還有專門設計來把東西放在冰箱裡保密的水瓶。從急救器具產業中，我們找到多種訓練設備，例如沒有腳的橡膠製分娩人偶和3D傷口辨識工具組。

基於某種原因，也許是來自於我們對突變生命的原始好奇心，那類表現出異常重複形式的物品深深吸引著我們。除了有雙頭筆、雙頭刷與雙龍頭之外，還有一種專門的蟲餌剪，它的外觀與普通剪刀類似，不過有多重刀刃。雙人雨傘是展覽中最吸引人的物品之一。最有趣的重複運用構想，出現在飲料製作領域，除了在沖泡咖啡時可以上下倒置的雙層咖啡壺，還有一邊倒茶另一邊倒熱水的雙嘴茶壺。

我們所做的探索，讓我們得以接觸到部分物品的發明人，例如肖恩·穆尼（Shaun Mooney）和亞當·史都華（Adam Stuart）。穆尼設計出能讓比薩盒平放的外帶專用塑膠袋，它看起來就像替四條腿嬰兒設計的尿布，塑膠袋的四個角落各有一個洞，讓比薩盒的邊角能夠突伸出去。史都華是年僅十六歲的年輕人，他發明並成功行銷了一個很簡單的裝置，那個裝置可以幫助人們改進高爾夫球的揮桿動作。

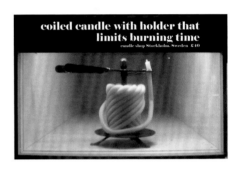

我們只能針對物品背後的故事做出簡單提示，因為沒有資源一一找出每件物品的設計師，僅能將重點放在物品本身。我們在展品中納入一個有窗口的運屍袋，這個窗口的設計讓人能在不打開袋子的情況下觀察屍體，也能讓可怕的臭味散去。團隊中有人想到一個驚人的點子，納入一種在汽車停下時還能繼續轉動的車輪蓋，即使車子在等紅綠燈，輪子看起來好像仍持續轉動；另一位想到一種車底照明裝置，能以明亮的藍色光照亮車身下方的路面。

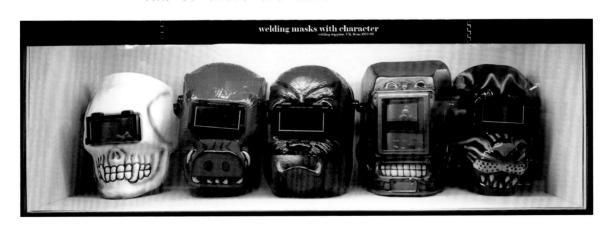

接著，還有和氦氣球一起銷售、讓人更容易握住氣球的白色塑膠氣球棒，以及避免比薩盒盒蓋和比薩黏在一起的小塑膠墊。

有些物品與人們深切感受到的傳統有關，例如中國人在葬禮上燒給往生者的各色紙紮物，如衣飾、鞋子與消費用品等；以紙鈔做成的印度婚禮花環；以及賣給梵蒂岡遊客的塑膠褲，好讓穿短褲的參觀者可以把他們的雙腳遮起來。這裡面也有一組東歐傳統的融鉛占卜工

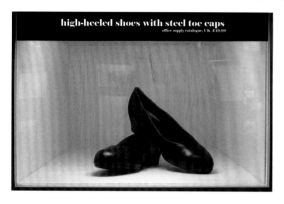

具，使用者可以用平底鍋或湯匙加熱融化鉛塊，然後倒入冷水中形成複雜的形狀，再用它解讀接下來這一年的命運；陰險的土耳其婚戒是一個複雜的立體拼圖，戒指在拔下時會散開，如果外遇時拿下來，遇到臨時狀況就會來不及組回去。以宣禮員呼拜聲為特色的清真寺鬧鐘，替展覽帶來難以忘懷的配樂。

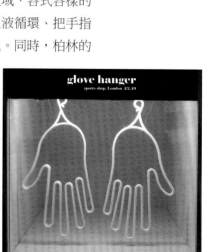

人類投注在衛生領域的大量智慧，讓我們非常驚訝。除了許多讓女性能夠站著上小號的產品之外，還有特別為丁字褲設計的小型三角衛生護墊，以及用來搭配黑色內褲使用的黑色護墊。環保女性衛生用品則有可水洗並重複使用的布衛生棉，以及月事杯這種放置在體內收集經血的矽膠容器，之後還可以用收集到的經血替玫瑰施肥。口腔衛生是另一個充斥著不成比例原創構想的領域，各式各樣的牙線裝置，讓你在使用時再也不用忍受將牙線繞在手指上阻礙血液循環、把手指弄成藍紫色的情形；刮舌器的種類也是琳琅滿目，讓人眼花撩亂。同時，柏林的一間情趣商店竟成為創意發明的溫床，我們在這裡找到陰莖擴

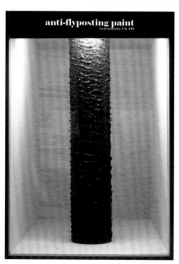

大器、覆有令人費解的毛髮的杯型自慰器，以及我們很難想像發明者到底在什麼狀況下靈機一動構想出來的充氣型性愛娃娃的破洞修理工具。

某些物品的獲選原因，是因為它們有創新的美感形式，例如辮子雪茄、辮子麵包，以及猶太人在安息日結束禮上使用的辮狀蠟燭。我們也收到了一枝用一隻鳥的整隻翅膀做成的畫筆，一件用完整貝殼做成的樂器，以及來自於上海、形式異常純粹的透明淚珠狀甘油灌腸器。而把在中等學校常見的那種前端具有防滴設計的馬蹄形馬桶蓋，

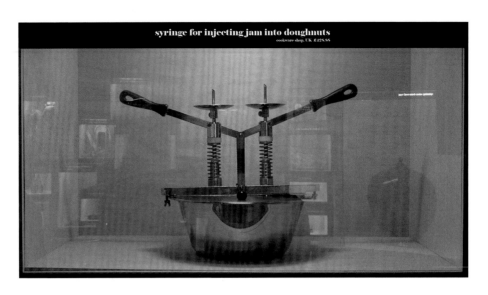
syringe for injecting jam into doughnuts
cookware shop, UK £128.88

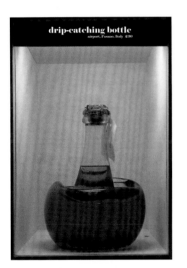
drip-catching bottle
airport, Fiumo, Italy £30

detects if parcels have been turned
upside-down in the post
made by LPS Industries, US free

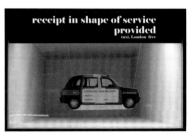
receipt in shape of service
provided
taxi, London free

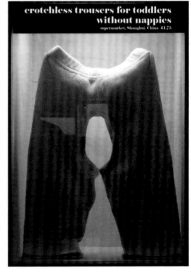
crotchless trousers for toddlers
without nappies
supermarket, Shanghai, China £1.75

以及適合客人仰躺的美容院洗髮槽等衛浴用品,陳列在設計博物館並打上照明,頗具視覺吸引力。狀似平底鍋但缺一角的沙威瑪專用肉鏟,也表現出特異美感。

　　充滿各式各樣創意發明的食品領域,是另一個常常受到設計博物館忽略的對象。我們最先選中的物品之一,是一個圓形茶包,設計者終於認識到馬克杯的杯底不是方形;另一件是「Pop-Tart」果餡餅,因為它以創新方式利用烤麵包機製作熱餡餅。我們喜歡用紅色以外的顏色製造的番茄醬,也欣賞醃菜夾這種附隨在醃菜瓶中、讓你能把最後一塊醃菜夾出來的塑膠裝置。醃菜夾的發明,代表設計者能夠看到問題所在、找到解決方法並讓它量產,儘管實際上它可能無法讓消費者買更多醃菜。我們也納入芝心比薩、工業用抹奶油機,以及把果醬放進甜甜圈裡的機器。腸衣也是一個絕佳的展示品,包裝好的時候長度很短,大約和管風琴相當,拉開後卻如紙張般皺巴巴的,而且長度將近5公尺。另外還有一件讓人無法置信的商品,竟然有人會想到把產品取名為「我不敢相信它不是奶油」(I Can't Believe It's Not Butter)。

　　在設計博物館欣賞到較大型的收藏品教人興奮,例如建築工人串接成廢料滑運道的無底垃圾桶,讓市場商人將網子緊緊包在聖誕樹上的大型覆網器具,以及利用一塊橘色軟布模擬火焰的機器。展覽中體積最大的物品是圓形乾草堆,但真正的發明物其實是製作這種乾草堆的機器,它能把乾草捲成圓形而非方形,永遠改變了歐洲與北美地區的鄉村景觀。

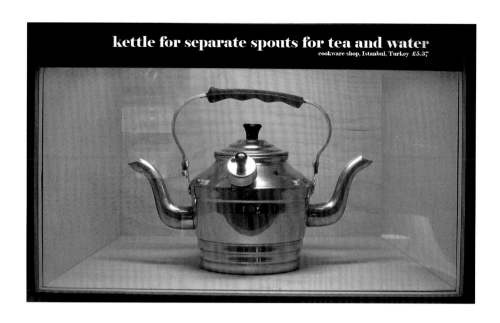

kettle for separate spouts for tea and water
cookware shop, Istanbul, Turkey £5.37

就某些例子而言，真正的創意構想出現在包裝上。我們找到一種裝在厚紙板套筒裡銷售的除塵撢，包裝盒上印有人物圖形，除塵撢凸出來的地方剛好成了圖中人物頭部和胸前的毛髮。吸引力十足的是，它還有男性版與女性版兩種不同的包裝圖案，顯示出有人決定讓兩個版本使用同樣的套筒，儘

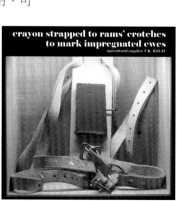

streamer for magicians to pull from mouth
craft shop, Tokyo, Japan £6.46

管圖案分成男性與女性，卻同時都有以羽毛撢形成的毛髮密布的胸部。

在保護衣的領域，出現了琳琅滿目又令人驚訝、幽默感十足的發明，例如可能以牛仔營建工為對象的硬挺牛仔帽形施工安全帽，還有外觀為卡通人物的全功能電焊面罩。除此之外，還有一套極為閃亮的消防人員銀色救火衣，以及一件能夠提供全身3D掩護的狩獵服。再者，我們同時也納入一雙漁夫專用、可

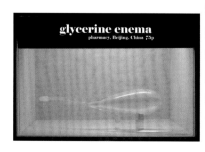

cast polymer cogs
industrial rubber supplie, Istanbul, Turkey £55.20

以用來覆蓋全身的涉水用防水長統靴。

在這一千件物品中，有一件假商品。我小時候曾經聽說，德國地區的游泳池會使用一種對尿液有反應的化學藥劑，如果有人在泳池裡小便，池水的顏色就會改變。我們花了好幾個月的時間，試著找出這項產品，然而到頭來卻發現，這項產品不過是一個都會神話而已。為了替這個都會神話略盡點心力，

glycerine enema
pharmacy, Beijing, China 75p

crayon strapped to rams' crotches to mark impregnated ewes
agricultural supplier, Uk £25.15

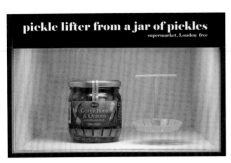

pickle lifter from a jar of pickles
supermarket, London free

我們偽造了一個裝有藍色化學藥劑的瓶子，將它稱為「藍色尿液試劑」，放在展覽裡面，從頭到尾竟然都沒有人對此提出質疑。

　　這個展覽是設計博物館最大型的展覽之一，吸引了相當多觀眾。在為期六週的展覽結束後，所有展品都被博物館納入館藏。

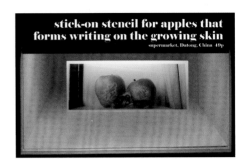

stick-on stencil for apples that
forms writing on the growing skin
supermarket, Datong, China 49p

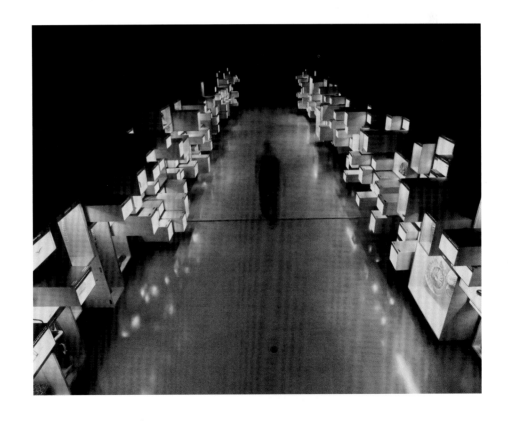

聖誕卡
Christmas Card

可以從郵票上偷圖案，將它當成聖誕賀卡的圖片
使用嗎？

在構思該年度的聖誕卡設計時，我們很好奇，可以透過英國郵政寄送的最小
絕對尺寸是多大。無論要寄什麼東西，我們必然得支付郵資，而支付郵資的方法
是買郵票。

最後完成的卡片大小，相當於一張郵票加上郵戳然後被包在一塊透明樹脂
內。每張郵票的背後都用小字寫上收件人的姓名、地址與聖誕快樂訊息。

從前寄送聖誕卡時，我們總是選擇一般的女王頭像郵票，不過今年我們採用
了以微笑的聖誕老公公為主題的聖誕節特別版，因為這種郵票面積較大，背面有
較多空間讓我們做細節處理。

我們在工作坊裡製作卡片時，得到郵局員工的友善建議與合作，找到一種讓
郵戳浮在樹脂中間的方法，也計算出所需樹脂的確切尺寸，以免超過一般平信的
重量上限。我們沒有使用信封，而是直接寄出卡片。

Brian Ham
Director Enterprise & Environment
Civic Centre
Newcastle Upon Tyne
NE1 8QN

Merry Christmas from
Thomas Heatherwick Studio

槍響就跑
B of the Bang

以天空為背景的紀念碑應該是什麼形狀？

2002年，大英國協運動會在英格蘭西北部的曼徹斯特舉行。工作室贏得競圖，得到設計該屆運動會紀念雕塑的機會，作品將放置在運動會主要體育館外，該館日後將成為曼城足球俱樂部（Manchester City Football Club）的主場球場。當時，球場所在區域極為破敗，該設計案為區域再生計畫的一部分。

最初的考慮點是，如何將一座雕塑品放置在這個由破陋住宅、工業建築、大片空地與穿梭其間的街道所構成的景觀中。除了坐落於開放空間的體育館之外，距離最近的建築物是歐洲地區規模最大的超市。這裡大部分時間人煙稀少，充斥著來往的汽車、公車與卡車。

由於基地平坦開闊，我們認為，無論建造什麼東西，在規模上都必須和體育館相當。為了和來往車輛內的乘客建立關係，我們必須將雕塑品拉離體育館，朝道路靠攏。此外，為了和間歇性湧入的群眾建立關係，我們決定讓它跨立在通往體育館的道路上方，形成一座門道，而不是矗立於底座上的傳統雕塑品。

我們想知道，如何能把將在此處舉行的大英國協運動會展現出來，或是和它建立連結。我們看過的各種國際體育活動紀念碑，似乎都以頌揚國際合作與和諧為主題。這些作品傳達出的訊息，是將體育賽事當成各國和平競爭的競技場，但運動員的決心以及短時間內傳達出強烈能量的爆發力，似乎一點也不平和。

無論是正要在奧運決賽競技的撐竿跳選手，或是立志跑得比其他人都快的短跑運動員，在那個稍縱即逝的瞬間，都必須有志在必得的決心。這種熱情和能量的爆發，似乎很值得作為紀念碑的主題，因此我們決定，這件雕塑品一定要盡可能表現出活力與動能。

我們開始思考大型雕塑品襯映天空時所形成的剪影，以及我們可以怎麼利用這個剪影來表現出極致活力。我們不打算採用單一的平滑物體，選擇讓物品和天空接合。藉著替這個巨大形體賦予紋理的方式，我們做出一個佔地遼闊的形狀，讓它有往天空伸出的指狀物，並讓天空的手指也可以反過來伸入這個形體之中。

我們向用來製作街燈柱的科技求助，這些燈柱成千上萬排列在英國的高速公路上。我們拿起這些尖端收細的長管，讓它們從地面上一個確切的空間點往外指。雖然剛開始時，這些尖刺的配置顯得隨機，結構本身卻具有一種子幾何，就像花椰菜上的小花組織一樣，會細分成更小的錐形分組。當你繞著這個結構走動，朝它的中心看過去，你會發現自己就在一束小花之中，好像煙火在你面前炸開來一樣。這裡共有二十四個這樣的分組，每一組都有三根、五根或七根尖刺。這些柱狀結構是利用金屬板軋製成圓錐體做成，長度介於5至35公尺之間。

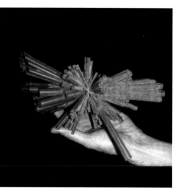

整個結構用COR-TEN這種耐候性鋼材製成，這種材料表面會形成一種鏽狀保護膜，不需要另外上漆，就能阻止金屬腐蝕。我們也將雕塑品模型拿去進行風道測試，評估它的風荷載表現。根據測試結果，為了支撐56公尺高（將近十八層樓）、傾斜30度角的結構，水泥地基必須要往下打20公尺（六層樓）。

所有元素匯聚的中央核心能將這座180噸重的雕塑作品收攏在一起。在1980年代與1990年代早期，建築界曾經流行過鋼管結構，在這種結構中，鋼管的連接點會變成重要的細部。我們這件作品的中心是一個極端複雜的節點，尺寸各異的一百八十根管子以一種不規則的幾何形狀聚集在一起。

這個核心的建造變成非凡絕倫的工藝傑作。焊接工程分階段進行，到最後，核心部分光是焊接材料就高達11噸重。由於鋼管之間互為狹窄銳角，焊接工人就好像從事洞穴探險般，必須讓自己深入這些裂縫內。由於這項工程非常棘手，我們同時需要左撇子和右撇子焊接工人，因為有許多焊接點只能容納單手進行。

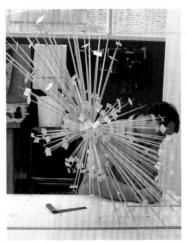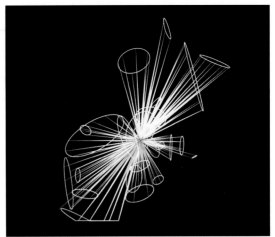

　　我們將這個案子命名為「B of the Bang」，來自英國短跑選手林佛‧柯利斯帝（Linford Christie）的名言。柯利斯帝解釋道，同為運動員的克里斯‧阿卡布希（Kriss Akabusi）訓練他必須在聽到起跑槍響「碰」（Bang）的「ㄅ」時就得起跑，不能等到「ㄥ」。

　　讓我感到非常震驚的是，這件作品因為技術性問題，在建造完成四年後，竟然由曼徹斯特市議會下令於2009年拆除。

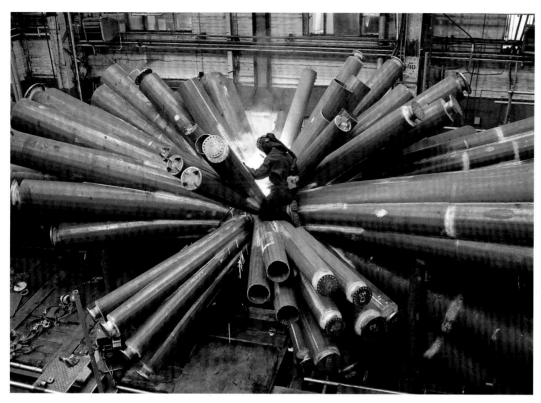

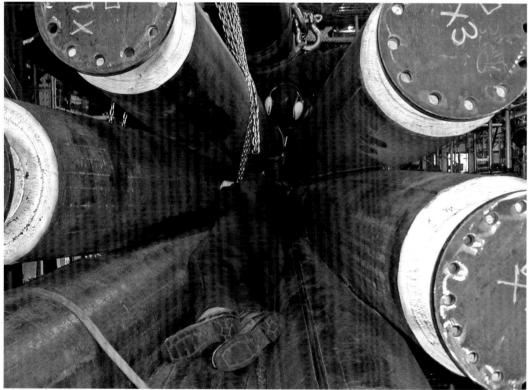

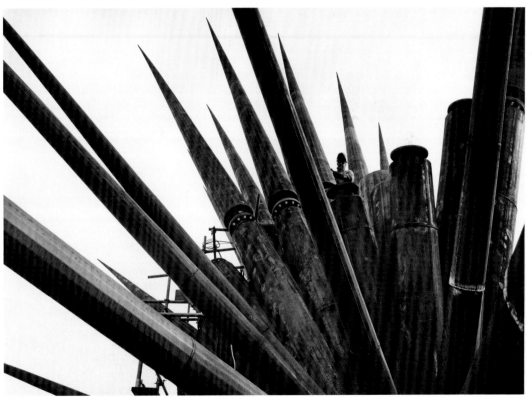

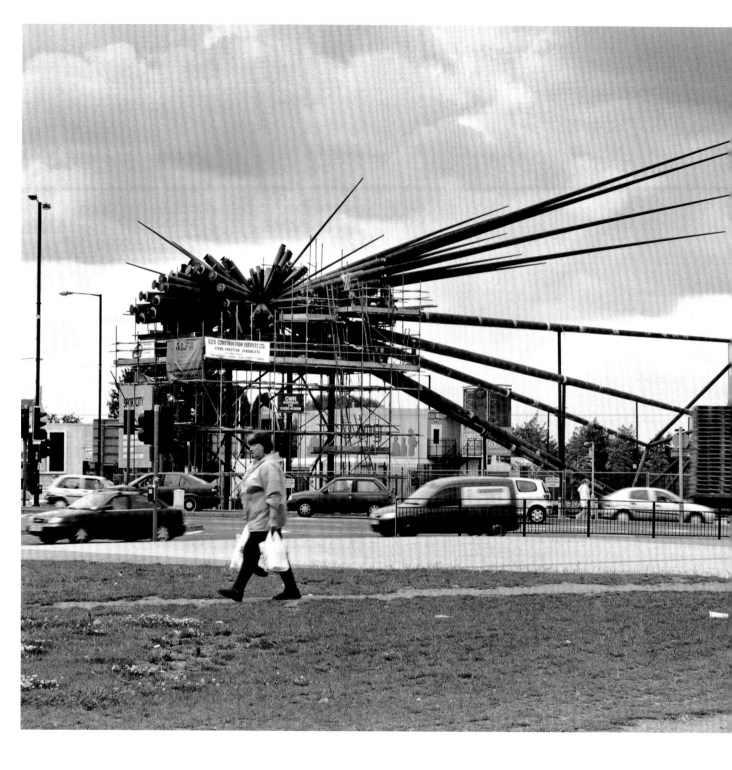

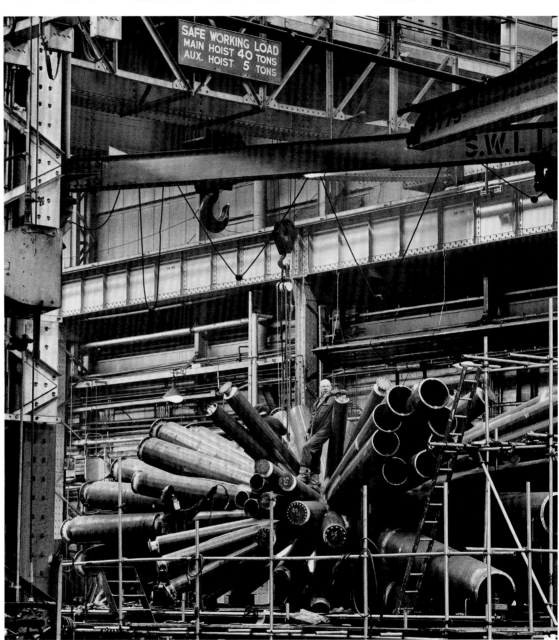

SAFE WORKING LOAD
MAIN HOIST 40 TONS
AUX. HOIST 5 TONS

239

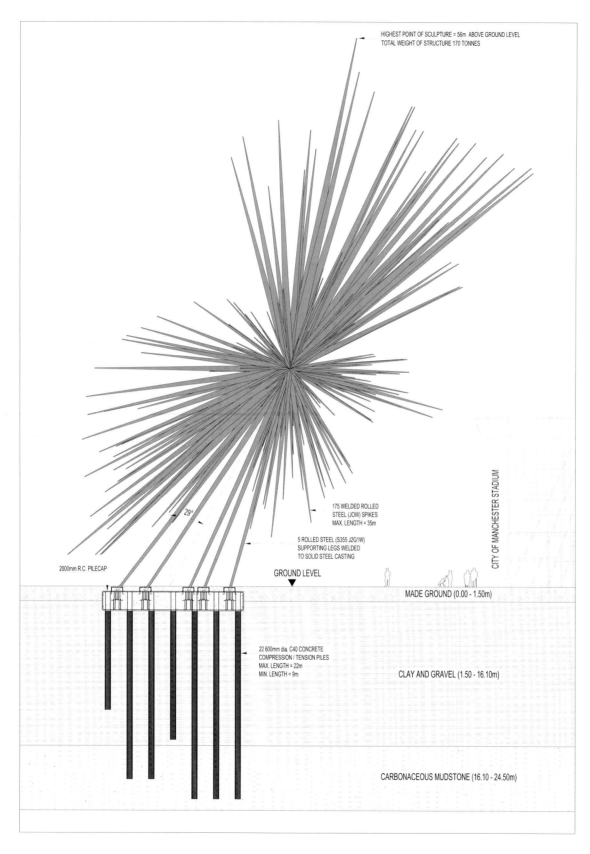

HIGHEST POINT OF SCULPTURE = 56m ABOVE GROUND LEVEL
TOTAL WEIGHT OF STRUCTURE 170 TONNES

29°

175 WELDED ROLLED
STEEL (JOW) SPIKES
MAX. LENGTH = 35m

5 ROLLED STEEL (S355 J2G1W)
SUPPORTING LEGS WELDED
TO SOLID STEEL CASTING

CITY OF MANCHESTER STADIUM

2000mm R.C. PILECAP

GROUND LEVEL ▼

MADE GROUND (0.00 - 1.50m)

22 600mm dia. C40 CONCRETE
COMPRESSION / TENSION PILES
MAX. LENGTH = 22m
MIN. LENGTH = 9m

CLAY AND GRAVEL (1.50 - 16.10m)

CARBONACEOUS MUDSTONE (16.10 - 24.50m)

240

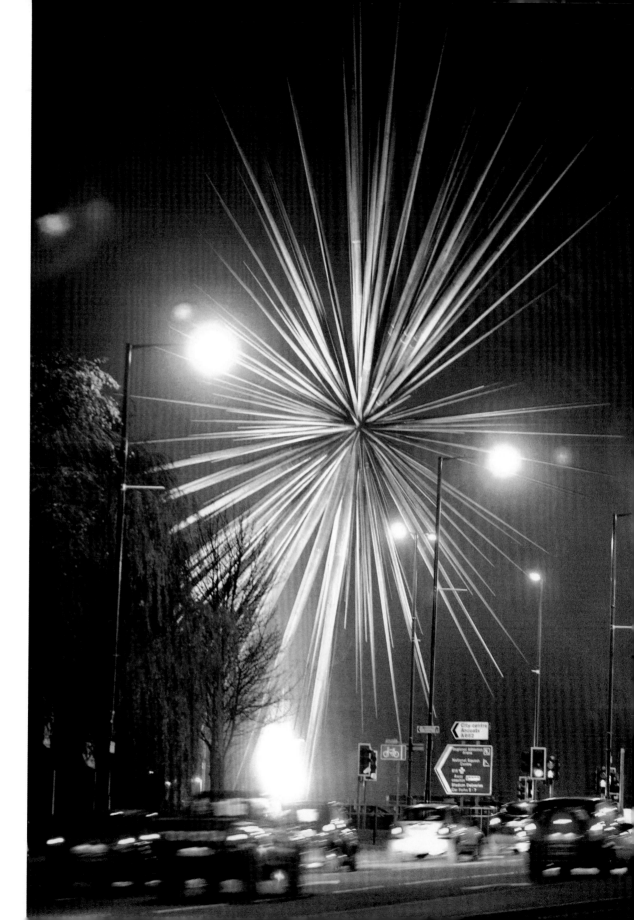

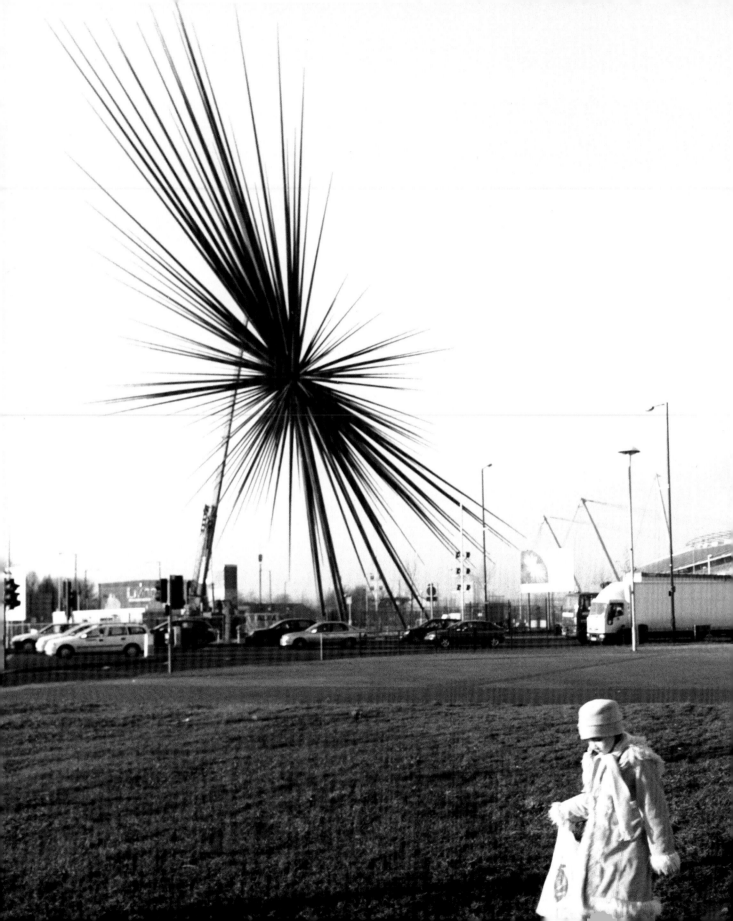

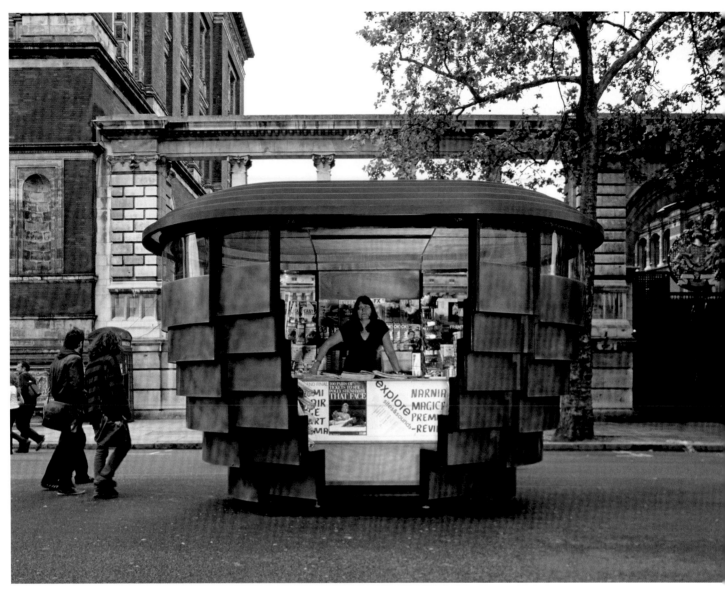

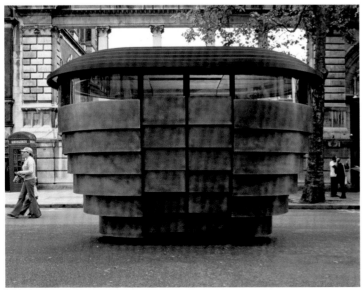

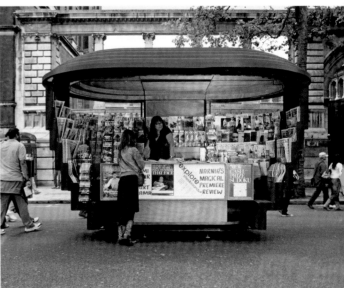

書報屋
Paper House

如何讓書報亭更快擺好開始營業？

　　倫敦西部肯辛頓暨卻爾西皇家自治市（Royal Borough of Kensington and Chelsea）副市長與工作室接觸，想要更新自治市內的部分書報亭。我們觀察了傳統書報亭的運作方式後發現，一大早的擺攤工作可能就要花超過一個小時，而且往往得在寒冷或傾盆大雨的天候下進行。要搬運一疊疊報紙與雜誌，將它們恢復成前一天晚上收攤時的模樣，著實是一份吃重的工作。到了晚上，書報亭關閉之後，亭子本身就成了一個了無生氣、枯燥乏味的東西。書報亭需要窗板保護，以免遭受惡意破壞或竊盜，不過這些平坦的表面卻迫使書報亭變成盒子狀，似乎在邀請旁人在上面塗鴉或貼貼紙。此外，書報亭的結構通常以玻璃纖維和塑膠構成，這些死氣沉沉的廉價材料，會隨著時間而變得骯髒，並出現磨損和褪色的情形。

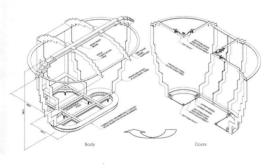

Body　　　　Doors

　　我們給自己訂下目標，要設計出一座可以用十分鐘而非一小時完成擺設的書報亭。即便在這座亭子關起來的時候，我們依然希望它的存在可以替街道加分，也希望能找到方法，在不使用傳統平板百葉或鉸鏈板的狀況下保障它的安全。

　　這座書報亭的形狀來自於內部放置雜誌的階形擱架。建築物外觀的階形板與內部雜誌擱架等高。我們沒採用顯而易見的門或百葉窗，而是讓書報亭兩端的弧形牆面可以在完全不須移動雜誌位置的狀況下，旋轉打開並滑動到後方。雜誌可以放在擱架上過夜，經營者只要在早上把門打開就好。書報亭內最上層的擱架上方設了窗戶，白日可以採光，晚上點燈以後，則可以讓這座小型建築物化為街上的夜燈。書報亭的圓形平面來自於它的開闔機制，而亭子與路面的連接處是隱蔽式的，比較不會受到都市塵垢影響。

　　我們在皇家自治市內架設了兩座書報亭，不過因為賣報紙在倫敦早已是垂死的產業，經營者對糖果、飲料與菸草銷售的倚賴性越來越高，這個計畫因而沒有繼續下去。

伊甸園展覽廳
Eden Project
Exhibition Buildings

如何把一棟建築物擺在另一棟旁邊，但不讓人同時看到它們？

位於英格蘭康沃爾郡（Cornwall）的伊甸園，所在地曾是一座開放式黏土開採場。創辦單位在一個地面大坑上建造了一座具有氣候控制裝置的巨大溫室，裡面設置一座異國情調十足的花園，將此地化為具有教育性的旅遊景點。工作室接受委託，替該基地設計新大樓，作為特展空間。

抵達伊甸園時，你遇上的第一個壯觀景致，是當你站在大坑南側懸崖朝著位於另一側的基地主角、亦即溫室看過去的景觀。由於參觀人數眾多，主管單位在這裡增添了許多臨時性建築，溫室前方空間因而布滿各種蒙古包、帳篷、舞台和涼亭。我們不願意在這堆臨時建築上多添一筆，也不想讓溫室帶來的視覺衝擊折損，決定設計一座第一眼瞥見溫室時完全無法察覺到的建築物。為了達到這個效果，我們必須將建築物設在溫室對面的斜坡內，也就是第一個瞭望點下方，如此一來，當你往大坑內看過去時，就會在沒有察覺新建築的情況下，站在新建築的上方欣賞園區景致。

我們提案將地表撬開，在這塊巨大的地板層中插入幾座簡單的長方形建築。這種做法會創造出兩種與溫室非常不同的空間。圈圍式建築物可提供人為控制的室內空間，適合當成展覽廳；而撬開地層所形成的保護簷，則可打造出洞穴般的空間，當作半戶外的休憩區，讓遊客能夠由此沿著陡峭的通道走出大坑。

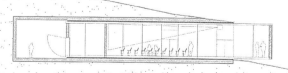

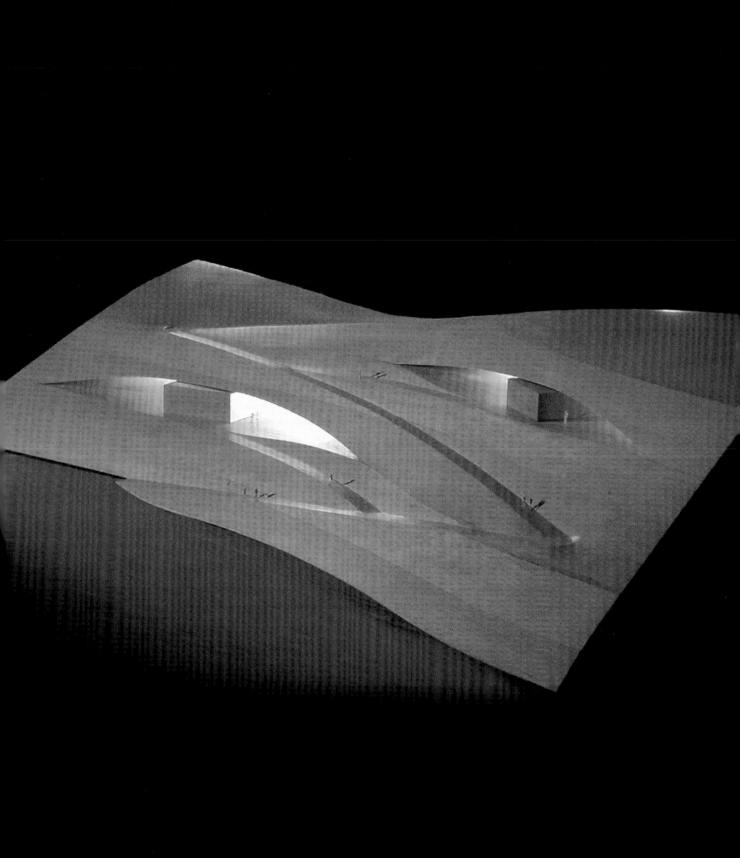

這些沿著蜿蜒路徑散布在基地景觀上的小型建築，對於溫室並不會構成視覺上的挑戰，因為兩者並不會彼此遮擋，甚至不會出現在同一張照片上。

一位曾經參與倫敦聖保羅大教堂修復工程的木雕師傅，協助我們製作提案的木製模型，提供給伊甸園專案團隊參考。

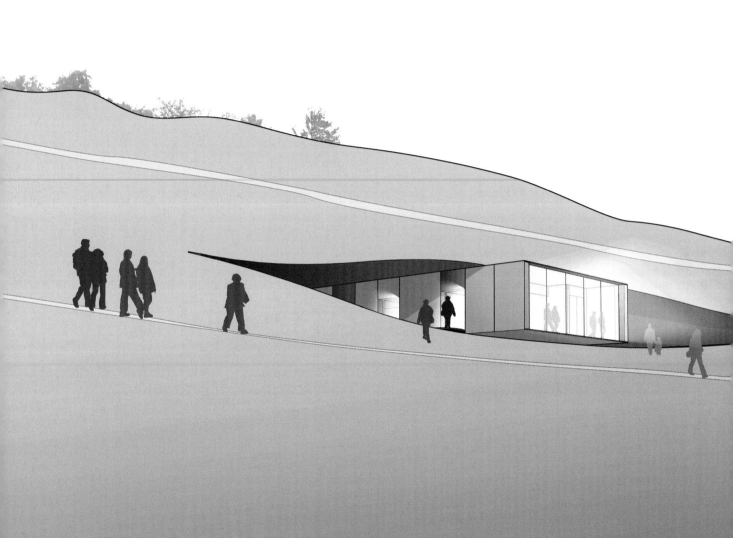

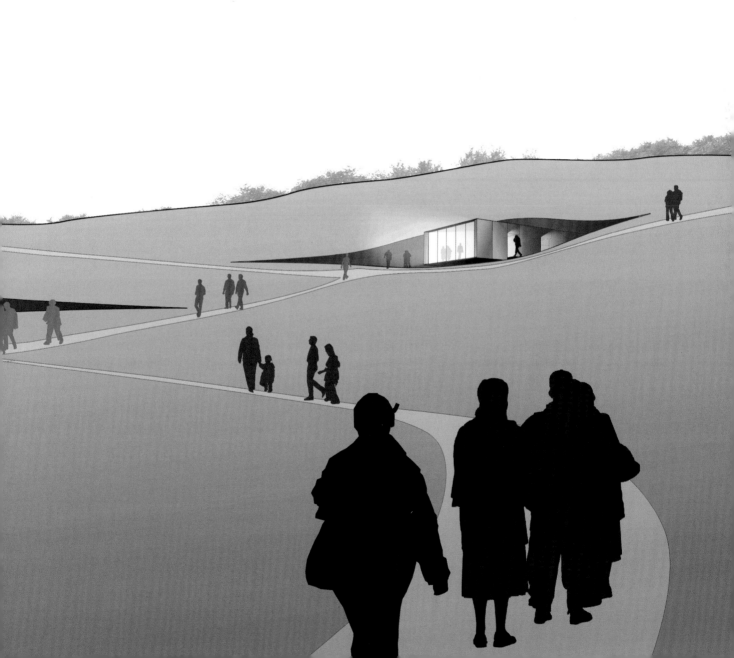

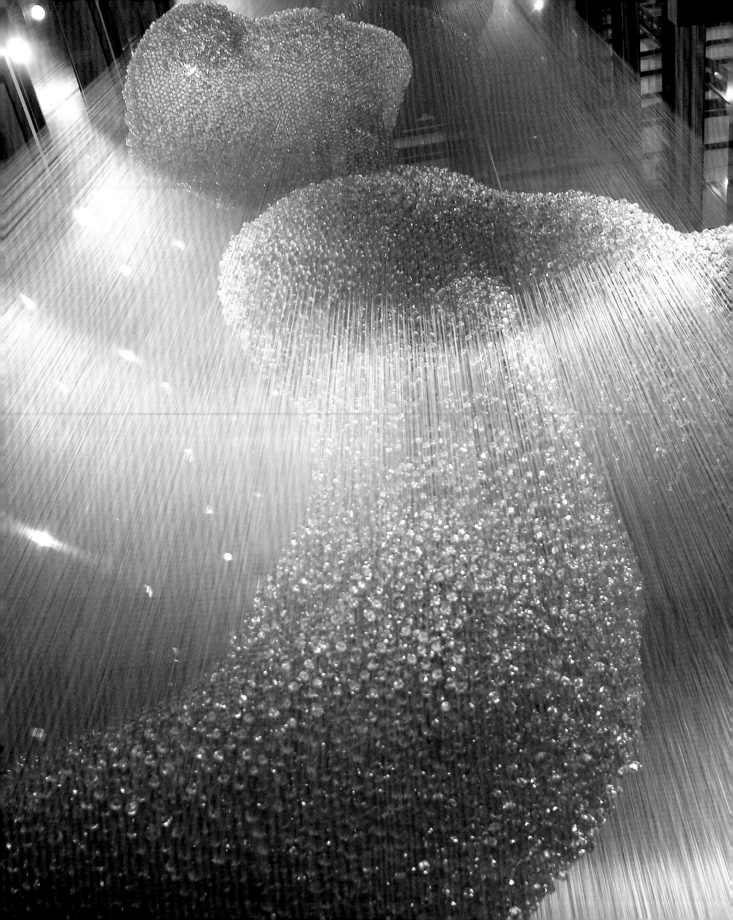

融鉛占卜
Bleigiessen

一件巨大雕塑可以塞進信箱投遞口嗎？

威爾康基金會（Wellcome Trust）是一間以資助生物醫學研究聞名的慈善機構。該基金會委託工作室替位於倫敦的新總部大樓設計雕塑品，預計將作品懸掛在挑高七層樓的中庭上方，下方有一方水池。

雖然新大樓的設計原本就是要容納大型物件，但是要把任何東西搬進大樓內的唯一途徑，卻是一扇家戶尺寸的小門。也就是說，要製作一件比門大的巨型作

品，勢必得把它拆成小塊搬進大樓內後再重新組合，而上面清晰可見的接合痕跡會時時提醒你這件作品是怎麼組裝的，這想法讓我們不舒服。

這是一件替知名機構製作的大型雕塑品，擺放位置很醒目，而且很可能就地展示一百年。光是給它一個出色非凡的造型是不夠的，這件作品還必須具備深度、複雜與意義。我們要怎麼做，才能找到一個深奧微妙的造型，配得上在這棟大樓內長時間存在？

這個高達30公尺的豎井狀高聳空間，讓我們聯想起一個龐大的重力室，這一點加上下方的水池，給了我們靈感，想來實驗一下液體墜落的造型。水往下墜落時，並不會形成單純的水滴，而是會翻轉扭曲成令人驚豔的雕塑形體。在我們看來，比起徒手雕塑之類的黏土雕塑，由自然力量所決定的複雜形體也許更適合這個設計案。

為了駕馭這個構想，我們利用許多不同的手法來做實驗，其中包括拍攝墜落中的液體，以及將熱蠟倒入當週在倫敦降下的那場白雪中。藉由這種方式，我們發現想要捕捉墜落中液體的形態，最好的方法是將熔融的金屬倒入冷水裡面。

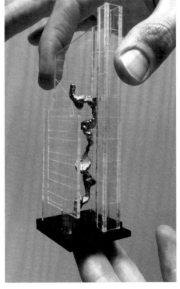

熔融金屬接觸到水的那一刻會發出嘶嘶聲響，隨即在不到一秒的時間內製造出非常獨特且微小的物件。

　　儘管製作步驟本身不用花掉多少時間，但分析每一個試件卻極其耗時，因為我們需要知道，若將形體放大到 30 公尺高，它的比例和細部跟這棟大樓是否相稱。我們幾乎無法控制過程，做了四百多個試件之後，才終於得到一件高 50 公釐、比例上符合空間需求的適當形體。這個可能在當地佇立一百年的巨大雕塑的形體，是在百分之一秒中創造出來的。然而，創造這個試件的過程沒有進行任何繪圖和雕塑，那麼到底誰才是它的設計師呢？是我們嗎，或我們充其量只是擔任助手或挑選者？

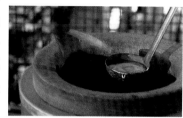

　　最後雀屏中選的物件並非實驗過程中最美麗的物件，而是具有最佳的雕塑個性、沿著長度展現細膩變化的物件。這是大腦永遠構想不出來的形體，也是雙手永遠無法用黏土捏出來的。

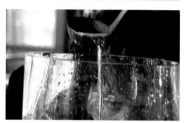

　　我們將這件物品拿去做 3D 掃描，這樣就能夠把它放大成 30 公尺高，為每一項特質和每一處扭轉進行定標。但是，看著大門的尺寸，我們要如何才能把這件又大又複雜的作品送進大樓中？如果我們無法穿過門把雕塑品運進去，何不將它縮小到可以塞進信箱投遞口的尺寸？

　　我記得多年以前，身為串珠權威的家母曾接受委託，利用串在吊線上的彩色珠子製作出抽象圖形的大型珠簾。想到這點，我們覺得應該可以利用串珠般的元素來製作這件作品。在這個 30 公尺高的形體中，每顆珠子都是一個能夠輕易通過信箱投遞口的 3D 畫素（更正確地說，應該是體素〔voxel〕）。我們可以從中庭上方垂掛數千條線，製作出 3D 空間的網格系統，藉著將珠子定位在絲線上的不同定點，界定出作品的體積。但是，如果以珠子作為主要的構成元素，要怎麼讓它們獨樹一格呢？

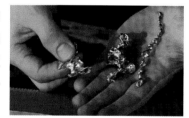

　　我們委託兩位弗拉克斯玻璃藝術工作室（Flux Glass）的英籍玻璃藝術家，替我們製作高爾夫球大小的各色手工串珠樣品，不過看到樣品後，我們卻選不出喜歡的顏色。之後，他們又給我們看了一種玻璃球的原型；這種玻璃球能夠散發出異常的虹彩特質，做法是在兩個玻璃半球之間黏上會變色的二向色膜。這些球體能夠充當透鏡，根據光線角度與觀看者位置，放大球內的色彩

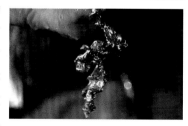

變化。它和清澈透明的玻璃珠不一樣，能夠表現出溫度和生命力，而且色彩還會持續不斷地改變。

我們的下一個挑戰，是找到最有效的方式來安排玻璃珠，讓絲線上的懸掛密度高到足以形成雕塑品的皮層。以網格方式配置玻璃珠，會呈現出條紋狀和充滿空隙的效果。我們針對如何在空間中配置球體進行研究，找到一篇相關的科學論文，內容包含如何以最有效益的方式包裝柳橙。

此時，我們有了雕塑品的形體，也知道如何將它架構出來，但要準確複製出成品外觀，幾乎是不可能的事。電腦上數千條細密的垂直線讓螢幕整個變黑，而工作室裡最夠力的電腦，在試著替十五萬個色彩變化的玻璃珠進行彩現算圖時竟然也當了機。

最終成品由將近100萬公尺的不鏽鋼線和15噸重的玻璃珠構成。具色彩變化的玻璃珠採兩階段製作。波蘭一間眼鏡片工廠製作了三十萬個玻璃半球，另一間倫敦的香水與化妝品容器製作公司負責在每對玻璃半球之間插入二向色膜，並把它們組合起來。

組裝雕塑品時，玻璃珠會垂掛於鋼線上，鋼線懸吊於特製框架上，框架則掛在從建築物最上層樓地板伸出的懸臂梁上。每根鋼線上都有六百個玻璃珠附著點，藉由玻璃珠的配置創造出雕塑的形體，總共有一千六百萬個可能的玻璃珠附著點。兩萬七千條鋼線的每一條都有不同規劃，有些鋼線上只有一顆玻璃珠，有些則有幾十顆。這個設計案變成一件數據管理專案，以及類似工廠生產線的製造系統。我們派了一個三十人的小隊，在當時還空蕩蕩的新建築七樓進行組裝。小隊採三班制，二十四小時輪班，整整進行了四個月之久。每十條鋼線就有一張數據表，條列出每一顆玻璃珠的座標，每顆珠都以手工定位裝置在線上。我們用膠合板製作了許多張35公尺長的桌子，將它當成裝配架，上面有用來放置玻璃珠的蛋杯狀凹陷。這些桌子被當成特製小車的軌道，小車載著玻璃珠和每組的資料表在桌上來回行駛。所有動作都必須非常緩慢且小心地進行。如果

我們在中庭垂吊的時候不小心讓鋼線纏在一起，那麼麻煩可就大了；這種狀況常常發生，而除了將它們剪掉從頭來過一遍之外，別無他法。

我們一直到裝置工作完成一半，才開始看到這件雕塑品逐漸成形。鋼線聚集在一起，形成一朵閃閃發亮的雲，隨著鋼線一組一組慢慢地攤降在空間中，這件懸浮在半空中的作品也越形明顯。這些玻璃珠界定出雕塑的表面，形體是中空的。在形狀仍持續浮現、大功告成之前，你可以看到中空的斷面。這些並非刻意安排出來的中空形體，展現出無比的感性與雕塑性，讓我們有點進退兩難，不知是否該就此停手，讓作品保持未完成狀態。但最後，我們決定拍下照片，讓它變成這個設計案的祕密。

我那位在德國出生的祖母看到我們正在進行的工作，馬上脫口而出：「這是『Bleigiessen』（融鉛占卜）！」在德文中，「Bleigiessen」意指「澆鑄融鉛」，是一項源自東歐的傳統。每到除夕，人們就會把鉛塊放在爐上的平底鍋中，讓鉛融化。之後，他們會把融鉛倒入水中，利用凝結出的奇異形體來解讀和預測接下來這一年的運氣。我們在渾然未知的情況下，運用了一種預測未來的老傳統，在某個機構的新大樓裡替該機構製作出一件象徵未來的作品。

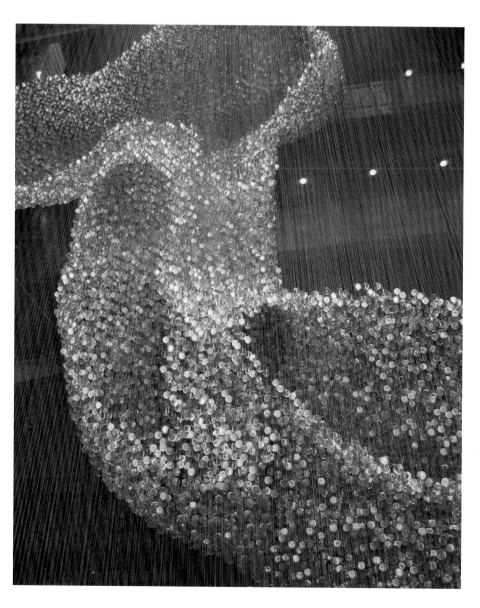

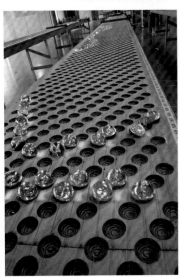

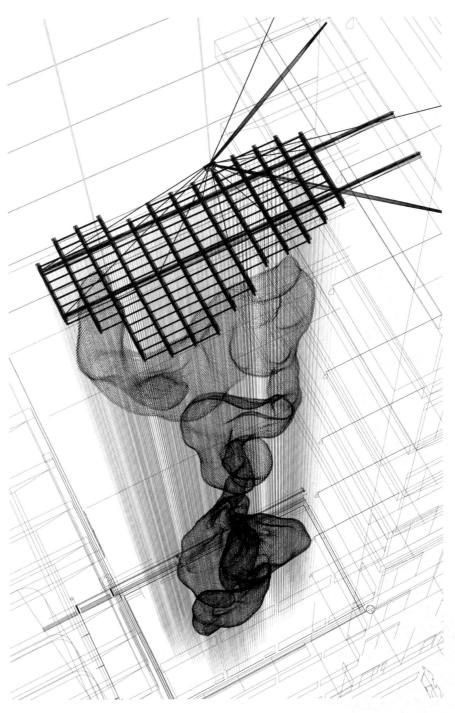

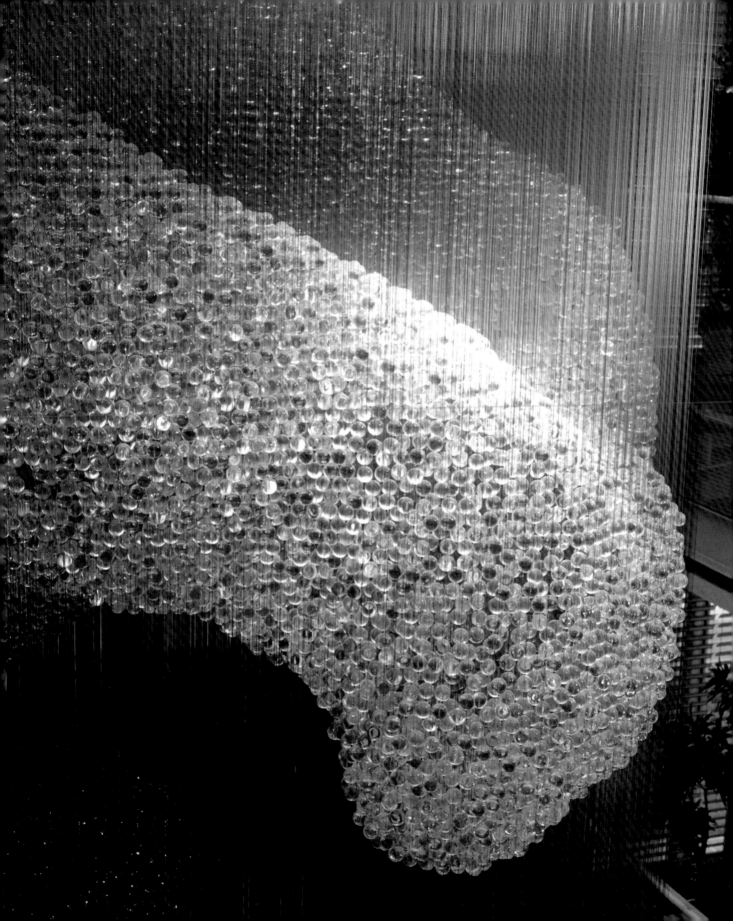

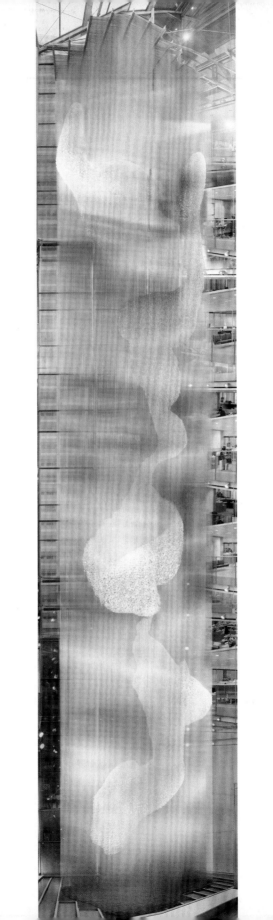

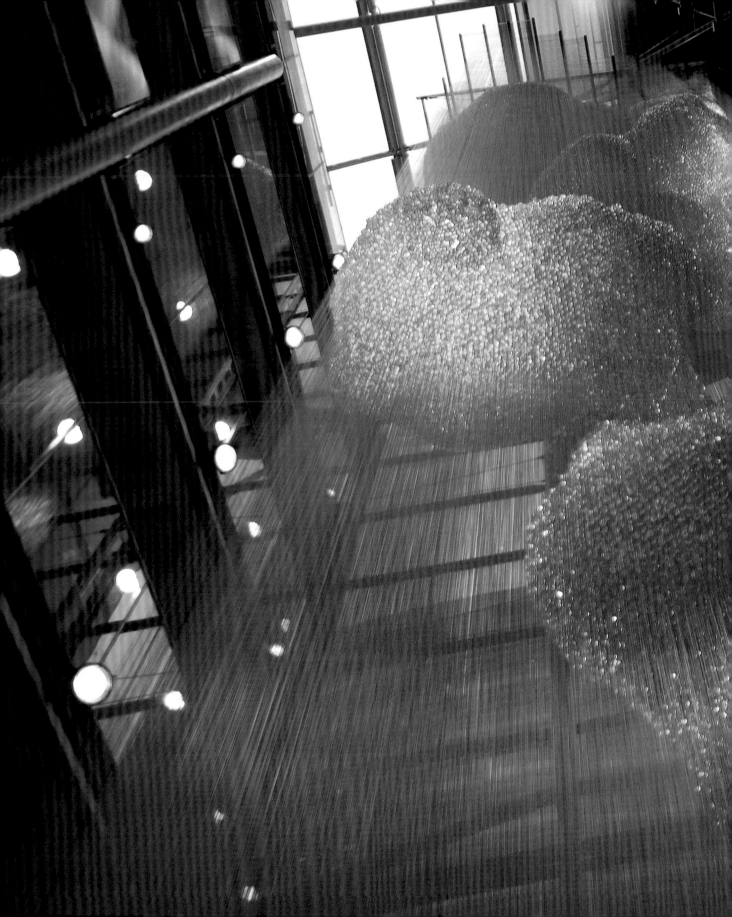

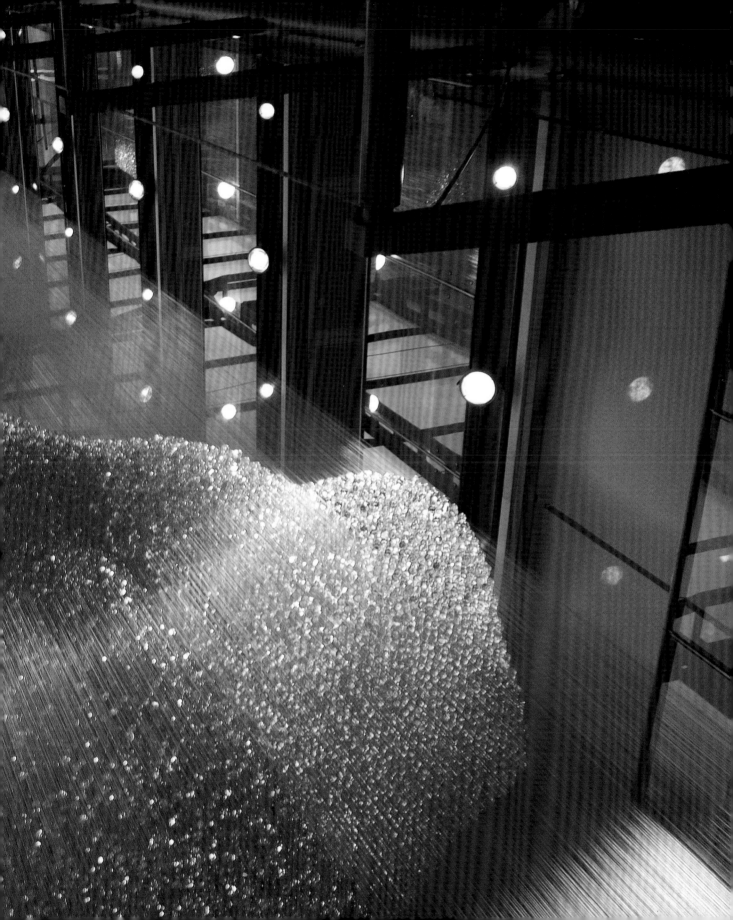

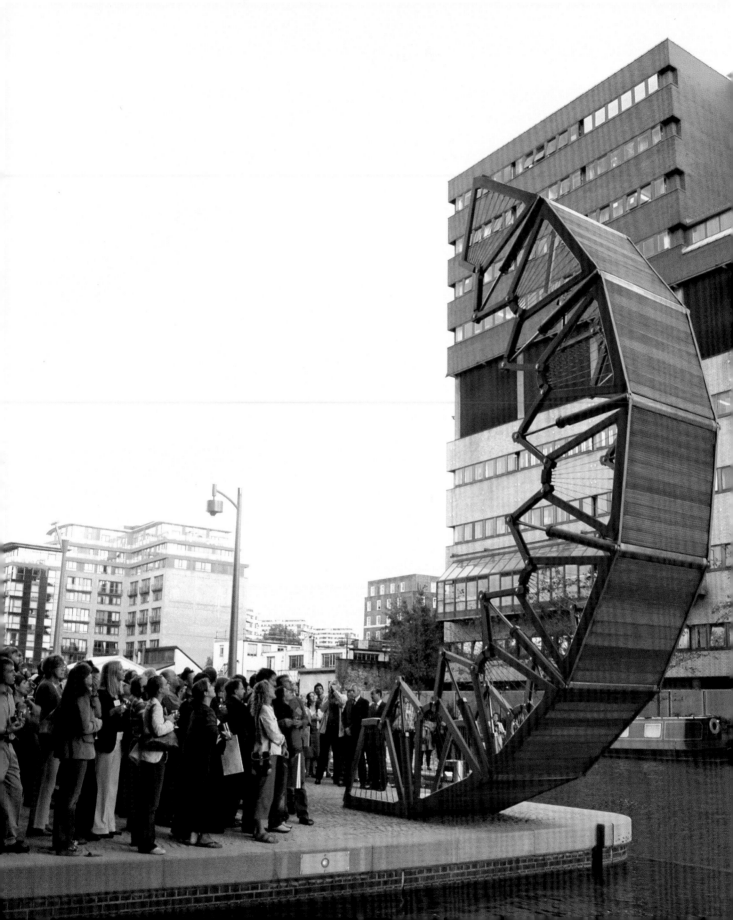

捲動橋
Rolling Bridge

能否讓開闔橋開啟時不要斷掉？

倫敦帕丁頓盆地（Paddington Basin）重建計畫的目的，是要將該地區發展成一個包含住家、商店與辦公大樓的景觀圈，負責該計畫的切爾斯菲爾德地產開發公司（Chelsfield）決定將三座新的人行步橋委外建造，並邀請工作室負責其中一座。根據設計計畫書，這座人行步橋是要橫跨主運河的一處小灣口。橋身必須可以開啟，好讓船隻通過。

自工業革命至今，英國在開闔橋結構方面，累積了相當驚人的文化遺產，包括橋面板可以像彈珠台擋板一樣打開的倫敦塔橋（Tower Bridge），以及新堡地區採用水平旋轉或傾斜方式的開闔橋。要把位於巨大鉸鏈上的笨重構件移開，這類運轉機制通常都很粗糙，儘管如此，這類土木工程的運作奇景似乎還是深受世人鍾愛。對我們來說，當開闔橋開啟讓船隻通過時，看起來就好像「斷掉」一樣。這讓我們想起一張揮之不去的報紙照片，一名足球員鏟球時，另一名球員意外踩到他的膝蓋，造成他的腳嚴重骨折，骨折的角度就像是倫敦塔橋啪一聲開啟時的半個橋身。

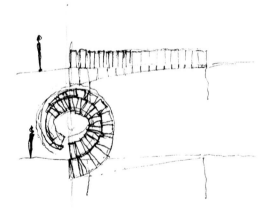

我們不考慮讓這座橋以斷掉的方式「打開」，轉而思考如何讓整座橋「讓路」，尋找一種較不粗糙的軟性運轉機制。我們是否能讓一座橋以變形而非斷裂的方式把路讓出來呢？

我們開始思考《侏羅紀公園》這類電影裡的動畫生物，尤其是尾巴比我們的橋還要長的迷惑龍。動畫師利用鋼製機械覆上矽膠來模擬動物的肌肉，給了恐龍一條容易彎曲、活動自如的尾巴。我們想知道，同樣的概念能否應用到橋梁上，想像一個簡單的形體，能夠以動物般的流暢方式彎曲，並用矽膠將機械結構包覆起來，但我們後來發現，這種做法會混淆設計概念，因為它會被認定成一座「橡膠橋」，即使橡膠和橋身開闔的方式毫無關聯可言。此外，矽膠材料既昂貴又笨重，並不符合我們的需求。

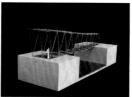
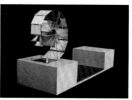

　　最後的設計構想，是讓橋身捲起來，直到橋的兩端連在一起形成一個圓形為止。這是個簡單且自給自足的物件，我們將它固定在河岸一側，另一側沒有任何斜坡或平台，當它在河岸一側捲收起來時，另一側的支點上不會留下任何東西。為了讓強調重點集中在觀看橋身捲起的戲劇效果，而非它的外觀，我們選擇能夠融入周遭環境的建築材料，刻意採用不會引起爭議的常見建築色調：灰漆軟鋼、不鏽鋼索、木造橋面和鋁線。

　　供人行走的橋面分成八節。位於每節橋面接合處的垂直欄杆內，設有液壓油缸，總共七對。這座橋大部分時候都是平放的，液壓油缸看起來就像是支撐扶手的柱子。然而，這些油缸其實是強有力的伸展機制，伸長時會將扶手往上推，讓扶手摺疊。扶手摺疊又帶動每節橋面摺疊，整座橋隨之捲收起來。這十四個油缸的動力由一具大型油缸提供，埋設在橋梁旁邊的地下電箱中。

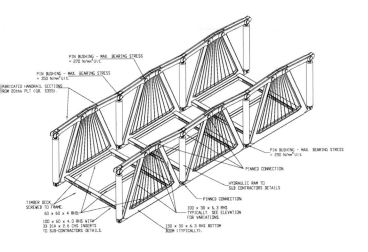

大部分時候，它是毫不起眼的跨河人行步橋，不過當它捲起首尾相接，就會變身成獨立式雕塑品，看起來完全不像一座橋。我們原以為橋身捲開時會發出噪音，但因是由液壓啟動，機械運轉非常安靜，幾乎讓人渾然不覺。

這座橋是在英國南部沿岸的小漢普頓（Littlehampton）建造，工作室和製造廠以及協助機械工程的液壓動力專家密切合作，發展出各項設計細節。

雖然這座捲動橋需要開啟讓船隻通過的機會不多，但為了吸引參觀者和遊客，還是會在固定時間開闔。

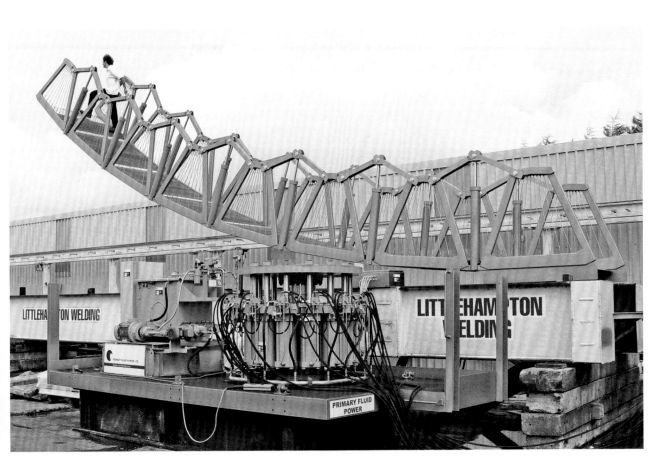

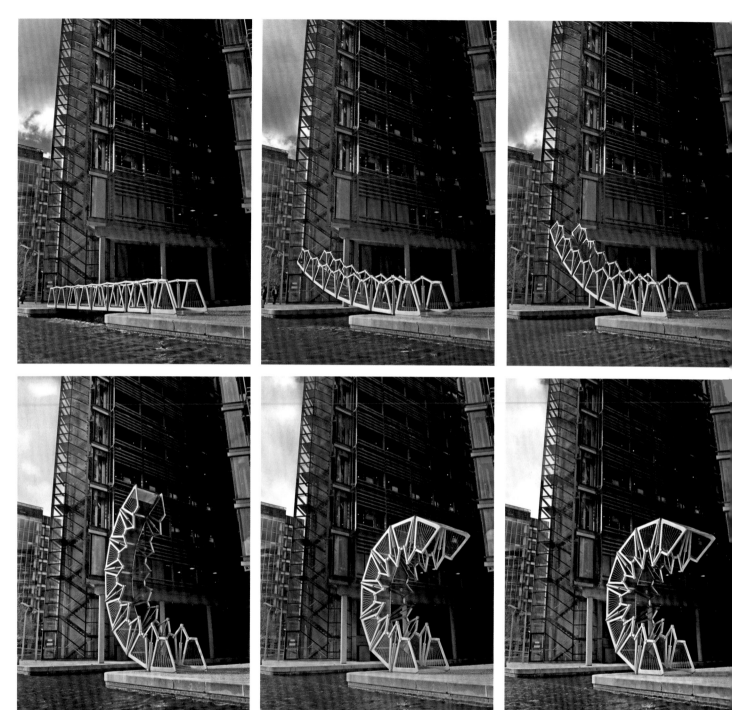

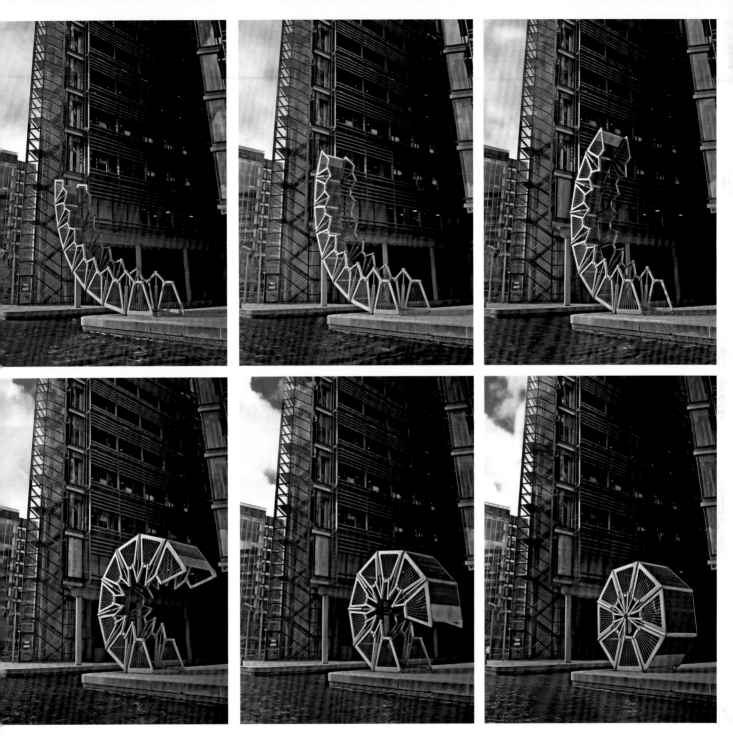

265

2002　寶馬汽車展館
BMW Pavilion

能在一分鐘內完成一座建築物的設計嗎？

　　準備推出新款房車的寶馬公司，邀請工作室替它設計一座展銷館。寶馬這次不打算採用常見的電視和看板宣傳，而是決定在倫敦一個顯眼的地點設立一座臨時展館展示新車，而且展館外面不會顯示品牌名稱，要讓這個以公司聞名的製造者隱身在專案幕後。

　　本案的第一個決定並非展館的設計，而是它的地點，而且令人訝異的是，在倫敦要尋找一個適合本案的地點，竟然是如此困難。在倫敦地區，大部分公共空間都有一些干擾物存在，例如長椅、欄杆，要不就是在中央放了雕塑品、圓柱或噴泉。其他地方要不是早已有了知名的臨時裝置，就是被協會社團佔滿。這個現象顯示出，未經規劃的彈性空間在城市內極具價值，而在倫敦這樣的城市裡更是鳳毛麟角。

　　我們選擇在倫敦知名地標大理石拱門（Marble Arch）周圍進行這個專案。從地點的角度來看，它在倫敦可謂獨一無二：大型空曠的公共空間，能見度極高的交通樞紐，也是四條主要道路的交會點。它和汽車的關係也比其他公園或河畔空間來得高，雖然這個代表性地標世界聞名，但它其實是個未經充分開發的地點，沒有什麼理由能讓人特地去走一趟。

　　我們自問，到底該把什麼樣的物件放在這樣的古典建築旁邊，最後決定以大膽的高反差方式呈現。我們的構想是：用一張和該空間一樣大的平面材料，把車子包起來，形成一處圍場。我們想像著，單用一張建築包裝紙做出這座比大理石拱門還要高的建築物。這個想法源自工作室對於將自發性導入建築結構設計的興趣，以及用雙手弄皺紙張的實驗。我們感興趣的是，與其以正規方式設計建築物，煞費苦心在每個細節上面下工夫，我們寧可讓自己扮演助產士的角色，協助材料透過自發且不受控制的轉變，形成一個有用的形體。

　　為了發展出最後造形，我們必須發明一種能保持起皺狀態的特製鋁箔薄紙。我們做了無數次測試，希望找到一個兼具特異內部空間與複雜外部形式的形體。

266

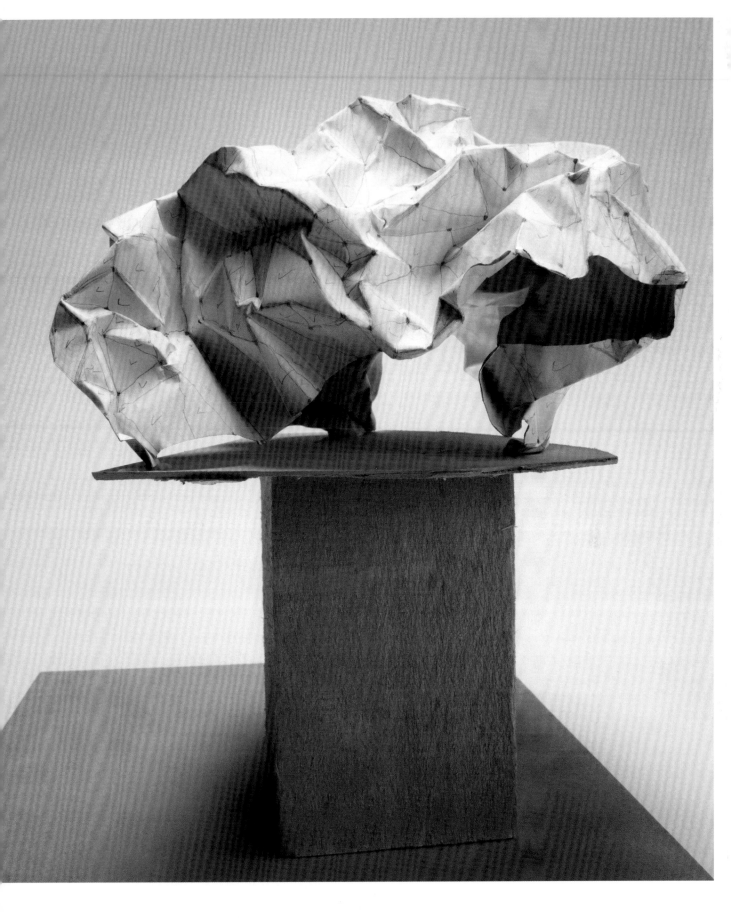

雖然把紙張弄皺的動作是自發性的，我們還是必須小心進行，因為如果胡亂玩弄或過度操弄紙張，它就會失去特殊質地，變成被踩躪的模樣。在我們尋找形體的過程中，工作室處處擺滿了經過小心揉捏的鋁箔薄紙試件。沒想到某天早上走進工作室時卻發現，清潔工竟然把那些試件丟得一乾二淨！

我們終於找到了一個似乎能夠符合設計案建築需求的形體，利用立體掃描機將每一個摺角與邊緣化為可以精確複製的數據點。之後，我們將來自這件嬌貴模型的數位資訊轉譯成一份提案，建議用九百件形狀獨特的雷射切割鋼材製作出一個焊接結構。如果將所有的部件攤平，就會是一塊尺寸和形狀相當於大理石拱門周圍開放空間的鋼板。

客戶對於這個提議非常熱中，西敏市市議會也希望這個案子能夠繼續進行。我們因而做了試件，並進一步磋商執行的成本和計畫，可惜的是，那款豪華車的銷售量意外暴跌，造成本案無法繼續進行，只能在不得已的狀況下戛然告終。

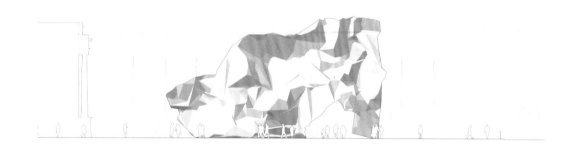

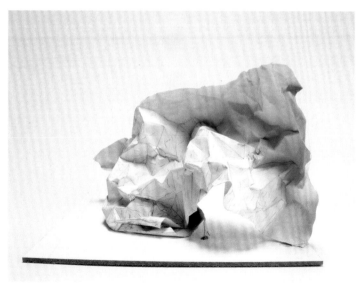

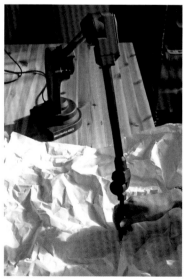

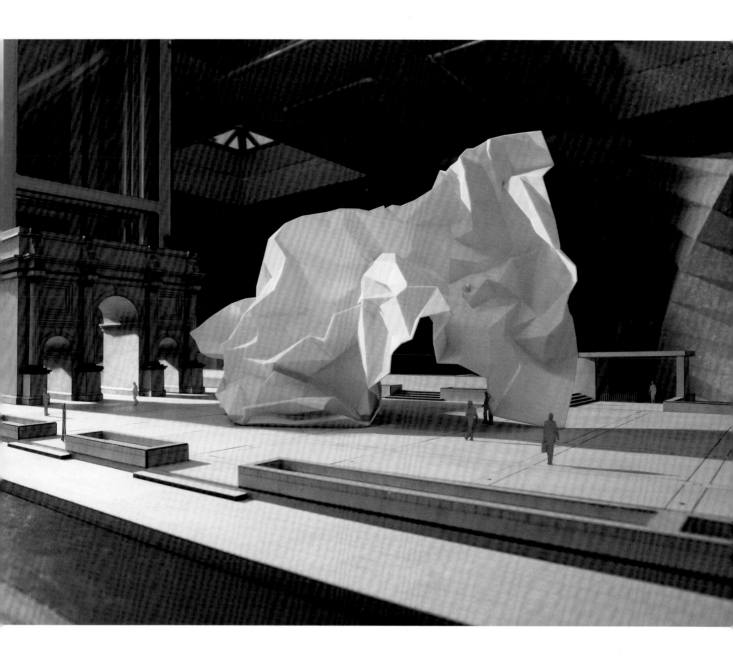

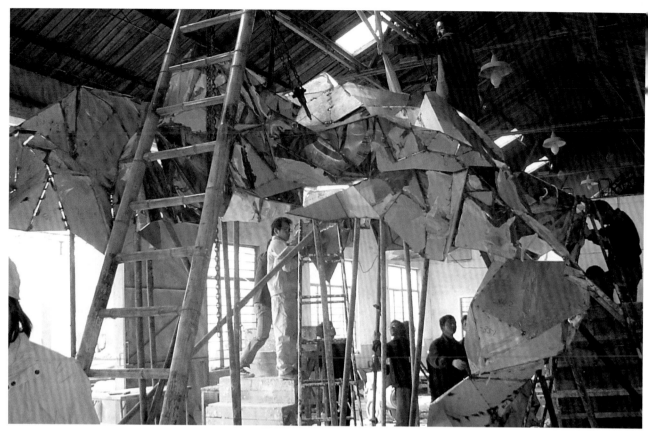

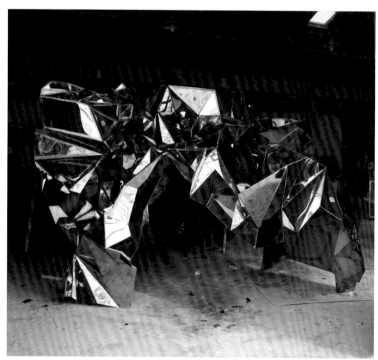

270

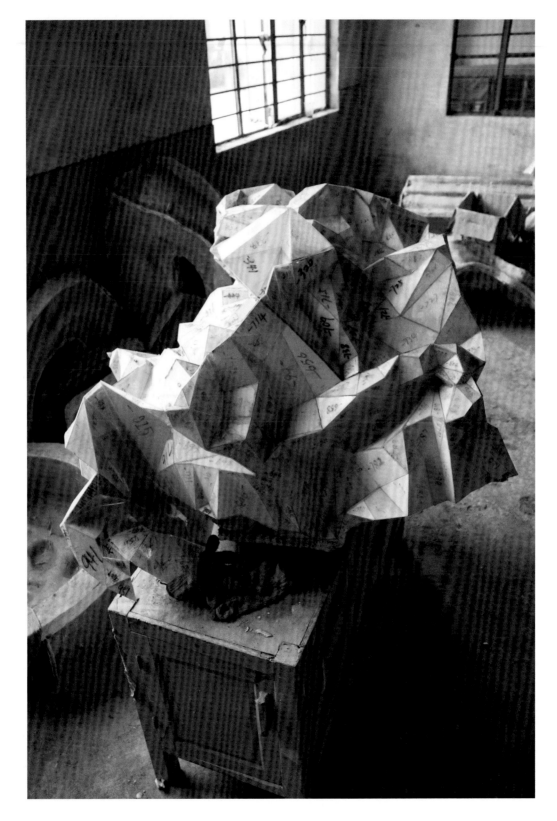

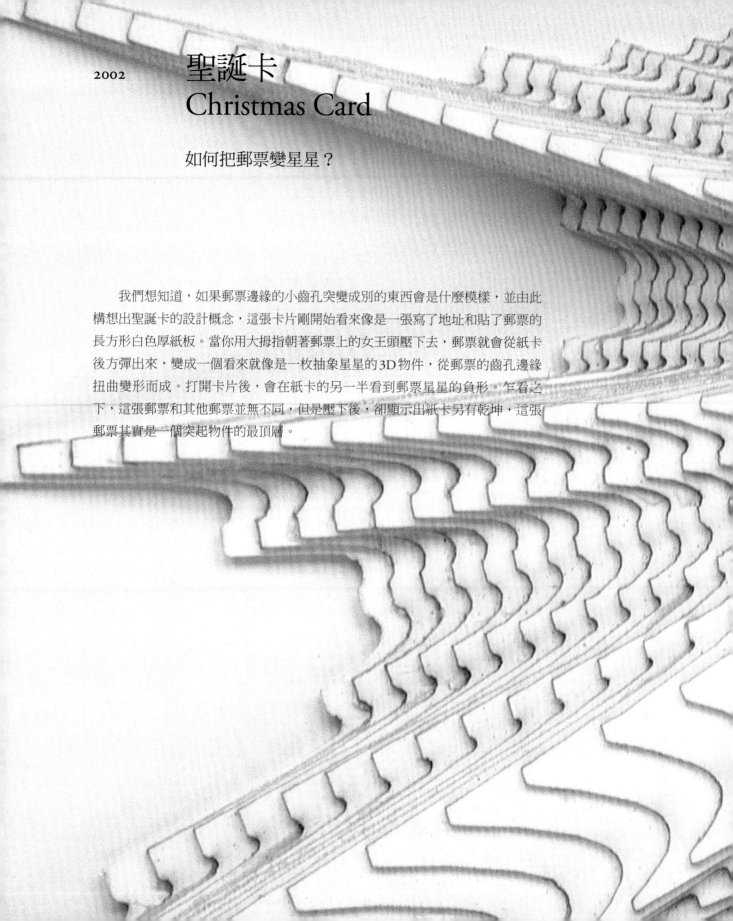

聖誕卡
Christmas Card

如何把郵票變星星？

　　我們想知道，如果郵票邊緣的小齒孔突變成別的東西會是什麼模樣，並由此構想出聖誕卡的設計概念，這張卡片剛開始看來像是一張寫了地址和貼了郵票的長方形白色厚紙板。當你用大拇指朝著郵票上的女王頭壓下去，郵票就會從紙卡後方彈出來，變成一個看來就像是一枚抽象星星的3D物件，從郵票的齒孔邊緣扭曲變形而成。打開卡片後，會在紙卡的另一半看到郵票星星的負形。乍看之下，這張郵票和其他郵票並無不同，但是壓下後，卻顯示出紙卡另有乾坤，這張郵票其實是一個突起物件的最頂層。

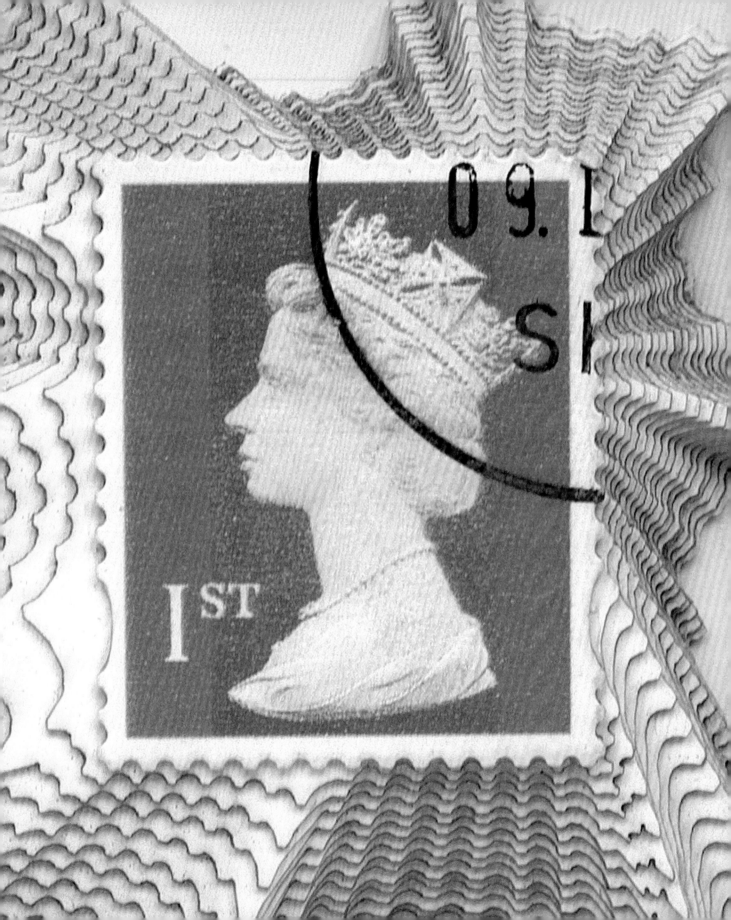

press firmly

helpline:020 7833 8000

LONDON SW
A
09. 02
SMC

FRITH KERR AND AMELIA NOBLE
STUDIO 53
PENNYBANK CHAMBERS
33-35 ST JOHN'S SQUARE

LONDON EC1M 4DS

Merry Christmas
from
Thomas Heatherwick Studio

Best Wishes

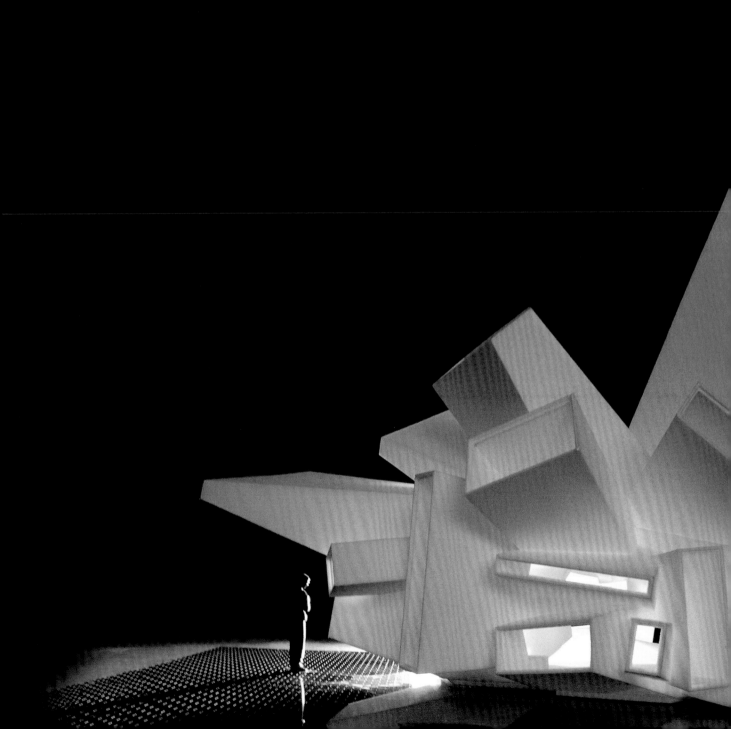

米爾頓凱恩斯資訊中心
Milton Keynes
Information Centre

建築物如何傳達出所在市鎮裡正在發生的事？

　　英格蘭米爾頓凱恩斯市的城市管理局邀請工作室設計一棟資訊大樓。大樓內部將作為集會所與資訊中心；外部除了設置提款機和郵箱之外，還要講述城鎮歷史，推廣當前活動，告知民眾城市發展計畫，以及接收民眾迴響。目的在於提供訊息給市民，引發市民興趣，並重新和該市的前衛設計歷史做連結。

　　當時，工作室正在進行名為「槍響就跑」的大型雕塑製作（頁232–243）。我們想像著，這棟大樓如果靠它自己的核心部分矗立起來會是什麼模樣，這個核心部分要大到足以容納民眾站在裡面；我們也很好奇，這個結構是否會和「槍響就跑」的核心部分一樣。曼徹斯特那件大型雕塑是由從中央核心往外放射而出的鋼製圓錐體組成，此案則是利用從中心點向外發射的交錯方形管所構成，並將

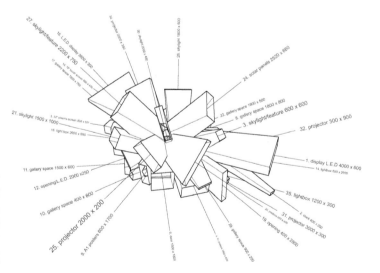

交錯處進行修整，創造出室內空間。每一個突出的部分都包含一個特定功能，從顯然與日常生活相關的提款機和郵箱，到城市未來發展計畫的相關模型與繪圖，以及替建築物供應能源的太陽能板。

　　大多數建築物都具有許多功能，不過就本案而言，功能變成了建築本身，每種不同的功能都能在結構形式中得到各自的體現，讓整棟建築變成各種概念的集結點。每一個盒子就像是坦諾依（tannoy）擴音系統或擴音器一樣，發散出一個訊息，將這個結構轉化為現代的街頭公告員。米爾頓凱恩斯素來以盒狀建築組構聞名，這樣的設計似乎是一種動態十足的方式，可以和該城鎮的此一特色重新連結。

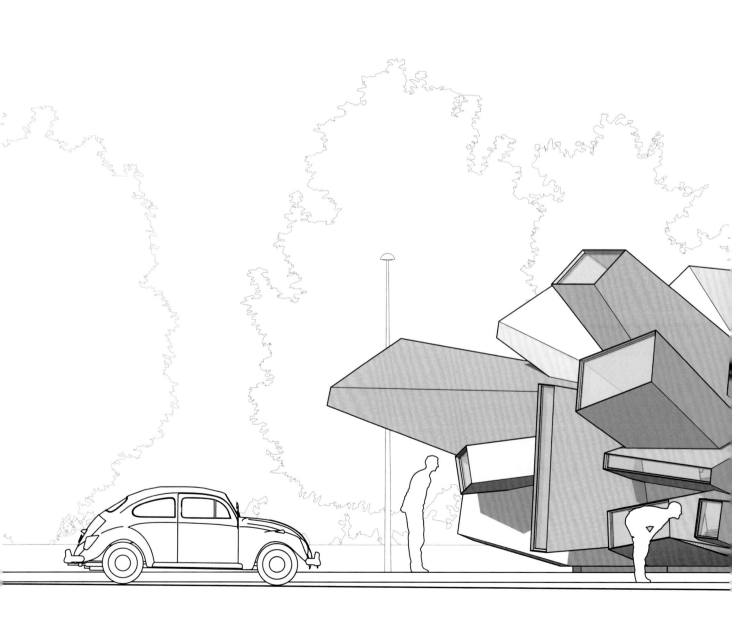

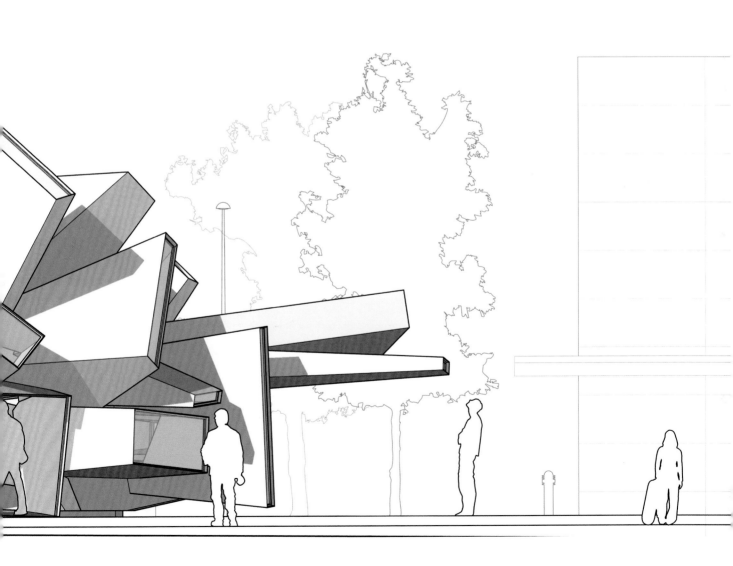

2003

玻璃橋
Glass Bridge

玻璃是否能用來造橋？

以玻璃作為建築結構材料的情形，在1990年代日益普遍，也出現了許多號稱為玻璃走道、玻璃台階或玻璃屋頂的結構。雖然這些建築確實把玻璃包含在結構上，但主要還是倚賴金屬條桿、螺栓或受拉纜索來承受大多數的結構工作。相對於追求極簡主義玻璃結構的建築趨勢，作品規模較小的藝術家和工匠，似乎更能夠享受利用這項卓越材料進行創作的樂趣，運用手法也更具表現性。

工作室是在1995年有了利用玻璃建造跨河橋梁的構想，這座橋一方面要頌揚玻璃的光學特質，還要將玻璃當成結構材料使用，完全不借助鋼製緊固件、纜索或結構來支撐橋跨，而是要採用中世紀橋梁建築師砌疊石塊的方式。這種結構特別適合在夜晚打燈，想起來就很迷人。建築物打燈時，通常是從外面朝建築物的方向打，但如果照明對象是完全由玻璃製作的橋梁，你只要把光源放在兩端，讓光線傳輸到玻璃裡面，就能讓整座橋梁由內而外閃閃發亮。

BASIC GEOMETRY ISOMETRIC VIEW

我們最初的設計是將玻璃沿著橋的方向一塊塊層層交疊。採用相同形狀的標準平板玻璃，而非形狀特製、造價昂貴的壓鑄玻璃板。我們想要製作的形體，也不同於典型的對稱橋梁設計，而是希望讓它呈現縱向傾斜，藉此表現出方向性。從橋的一端走過去，橋面和欄杆的方向會朝著你，但是換成另一個方向，好似隨著你一起流動。由於這種做法完全得仰賴膠黏劑，但那種膠黏劑尚未經過充分的測試，為了保險起見，我們決定另覓他途。

新的結構構想是來自於對倫敦泰晤士河千禧橋的分析。千禧橋的整體結構非常纖細，這是因為採用高張力鋼纜支撐橋面而達成的效果。這座橋對於超高度張力的運用，讓我們想到一個完全相反的原理：我們能否運用超高度壓縮來達成？與其利用兩側河岸來拉住鋼纜的兩端，是否能讓兩側河岸擠在一起，藉此製造出足夠的摩擦力，將數百塊玻璃固定在兩岸之間？

FRONT ELEVATION1:2

當你搬動架上的書本時，只要把雙手放在一疊書的兩端用力一壓，可以立刻把整疊書拿起來。我們能不能把書換成玻璃，把雙手換成強大的機械力，利用同樣的道理來達到效果呢？

我們的設計提案是利用一千兩百塊總重達140噸的玻璃板，以垂直於橋梁方向的方式來配置，將它們緊密擠壓在一起，形成一道橫梁。傳統石橋利用楔形石塊構成拱狀結構，倚賴重力來製造受壓力。這個結構則以1,100噸的側壓，從水平方向擠壓玻璃板。在思考如何施加這樣的壓力時，我們覺得應該會需要一個動力裝置或電動液壓系統，而這些裝置不但成本高昂，更需定期維護。我們的工程師發展出只利用重量和槓桿的方法，以重力替一凸輪提供動力，將壓力從吊掛在橋旁豎井內的800噸重量中傳遞出來。

這個系統只需要一組裝置就足以運轉，不過若將第二組裝置放在橋的另一側，則可以製造出一個自動防止故障的系統，讓你在進行維護工作時可以把其中一側的裝置鎖住，讓另一側持續施壓，使整座橋維持在原位。

這座橋由一千兩百層玻璃構成，每層玻璃側面都呈馬蹄形，讓欄杆、扶手和橋面形成單一形體。為了有效率利用玻璃材料，這些構件輪廓隨橋跨逐漸改變，讓這座橋有了獨特造形，會隨著縱長方向變化。我們採用含鐵量極低的玻璃，避免出現一般玻璃板邊緣的深綠色調。為了避免橋面太滑，採用粗磨的結晶拋光。

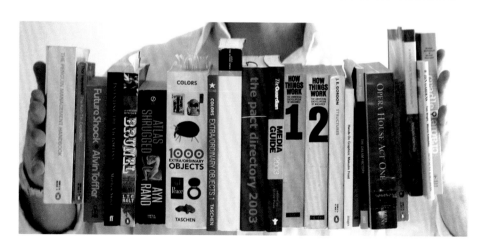

由於事先已經過碎裂處理，橋梁本身較不容易受惡意破壞影響，也能吸收無法避免的輕微表面損傷，這和電影院有時採用花紋地毯設計，讓地毯看起來好像灑滿了爆米花，其實是一樣的道理。

我們和橋梁設計與玻璃科技方面的頂尖工程專家，一起利用一系列比例模型與原型來測試玻璃橋構想的可行性，甚至在倫敦帝國學院的一個大型地下設施中，建造全尺寸試驗台，測試工業原型。其中一項測試證實了壓縮玻璃橫梁的強度，足以讓一個人站在懸空的橋面上。玻璃的性能極優，甚至在測試抗壓強度時讓實驗室的測試設備遭損毀。我們也測量了橋面的潛在滑溜程度，它對爆裂的可能反應，如何建造與維護，並且計算了建造成本。

這個設計案是一個浪漫、有力的構想，其中涉及贊助、某個玻璃獎的獎金，以及工作室本身在研發方面的投資。現在需要的是一位贊助人，願意給它一條河，讓它跨過去。

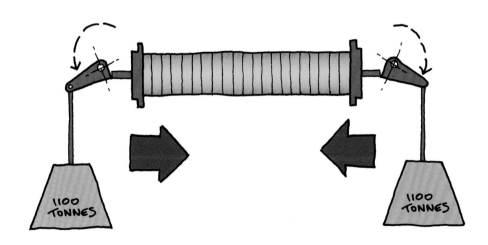

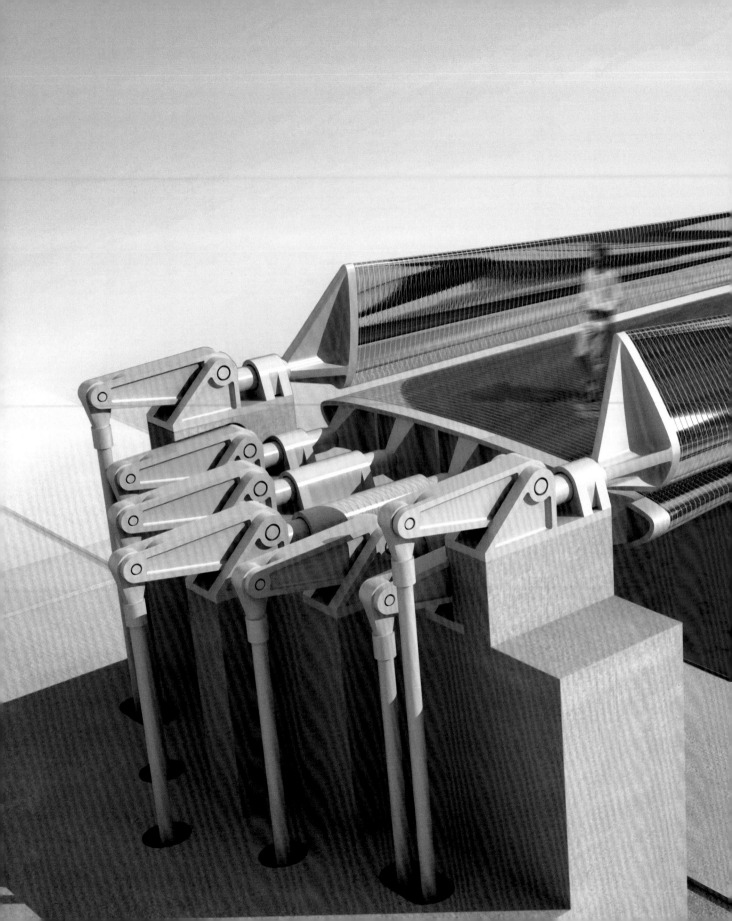

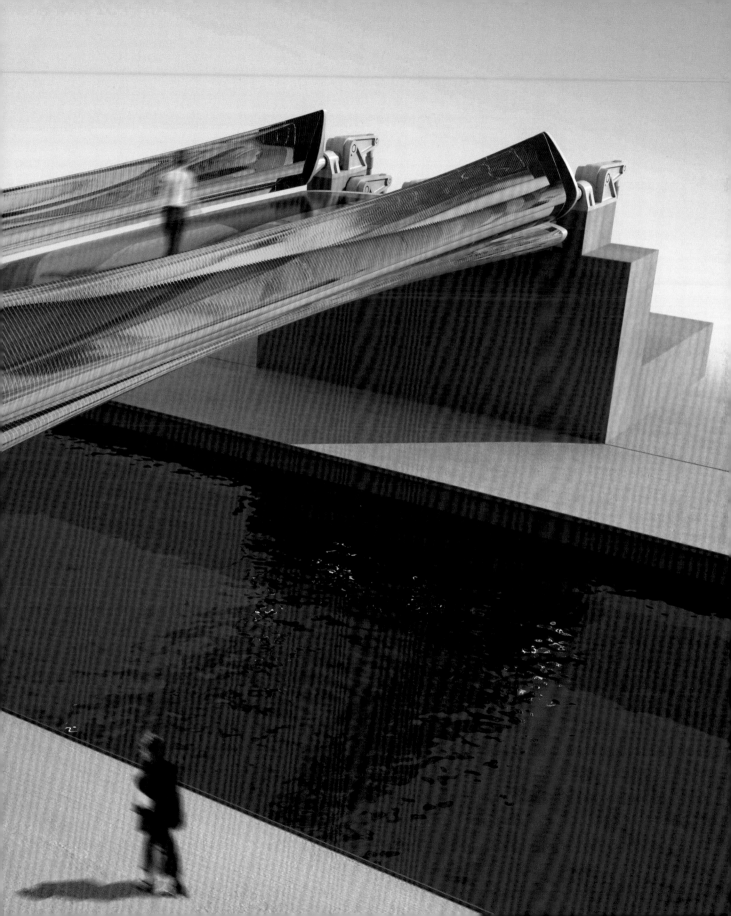

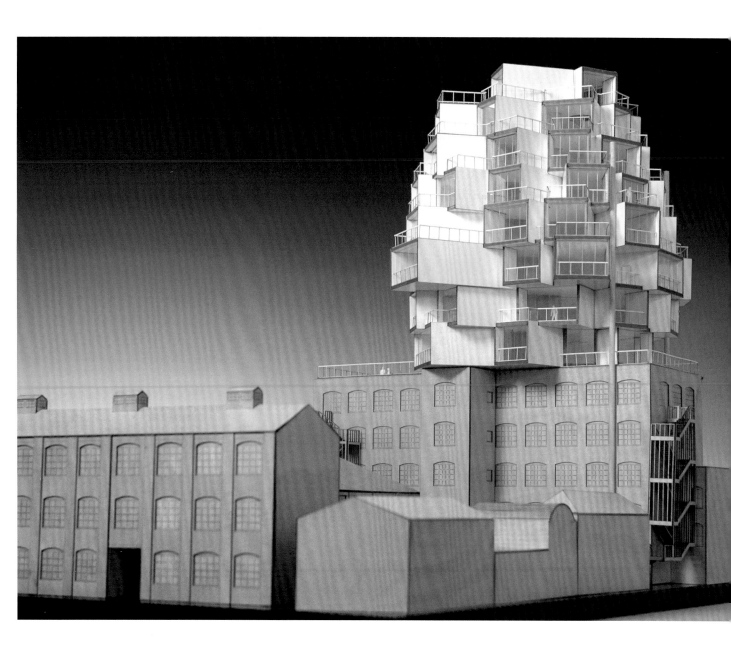

鋼琴工廠公寓
Piano Factory Apartments

如何在舊建築上方打造新建築？

　　工作室與一個地產開發商合作，在一間位於倫敦北部的前鋼琴工廠上方增建住宅。我們不打算按照既有的建築風格往上蓋，而是將原本的建築物當成新結構的柱基。我們發展出一份提案，建議建造一系列指向不同方位的公寓，它們從中央核心往外發射，各自擁有不同的景觀。它在形式上是一個獨立的物體，就好比胡蜂在建築物上築的巢。

　　我們也提出另一個高度較低的計畫，以漸次彎轉的方式讓增建的三個樓層從停車場上方探出身子，變成大型的面南露台。

鹿兒島地毯
Kagoshima Carpet

施工圖可以變成地毯嗎？

　　倫敦亞蘭畫廊（Aram Gallery）為了慶祝成立四十週年，邀請工作室設計一件限量版地毯。我們根據為日本鹿兒島市設計的佛寺平面圖（頁208–215），製作和該棟建築形狀相同的地毯，以一簇簇羊毛精確複製出黑白施工圖上的線條。

葛蘭許鎮的咖啡廳與橋
Grange-over-Sands
Café and Bridge

電子顯微鏡如何幫助我們設計建築作品？

　　葛蘭許是位於英格蘭北部坎布里亞郡（Cumbria）的海濱小鎮，具有美麗且特殊的地理景觀，海岸線由分布極廣的沙灘構成，漲潮時出了名的危險。我們參加一項競圖，主辦單位與一名景觀建築師合作提出的設計綱要，指定要設計一座跨越鐵道的新橋來將城鎮和海濱大道連接起來，還要在舊海水浴場的基地上設置一座新涼亭，容納咖啡廳與可以進行展覽和活動的彈性空間。

　　由於潮汐對冒險走進沙灘的遊客確實會構成危險，我們認為新橋不但得讓遊客能跨越鐵道，也要提供一個安全欣賞景觀的方法。我們的提案是將人行步橋加長成一座巨大的懸臂，在跨過鐵道後往前延伸60公尺至沙灘上方，橋面寬度則從原本的4公尺慢慢收細成1公尺，讓尖端看來有如船首。橋體將在造船廠利用焊接鋼板建造，採用航海級塗料系統上漆，之後再一節一節運到現場組裝完成。

　　至於咖啡廳的設計，我們是從研究建築內部空間的最佳功能配置著手，試圖找到一種專屬於這個基地的形式。我們將海岸線的沙拿到倫敦工作室附近一間大學的電子顯微鏡下放大，由此得到靈感，發展出從一粒沙推導出整棟建築物的構想。我們選擇的沙粒實際上被分解成兩半，非常適合我們想將咖啡廳放在一邊、彈性活動空間放在另一邊的提案，兩側之間的劈開處則會設置樓梯。我們建議利用一層玻璃、一層石材的方式，將建築物層疊出來，藉此表現出我們在沙粒中看到的微小自然層次。

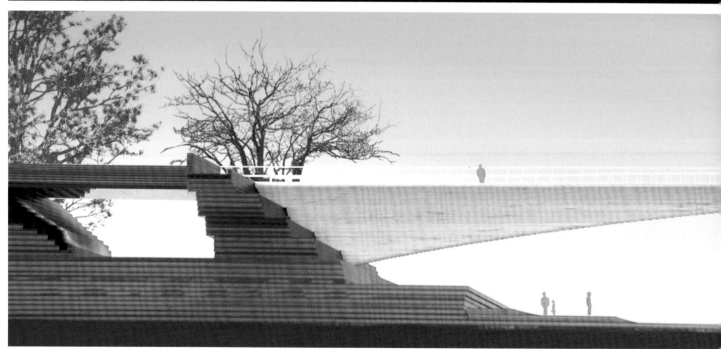

292

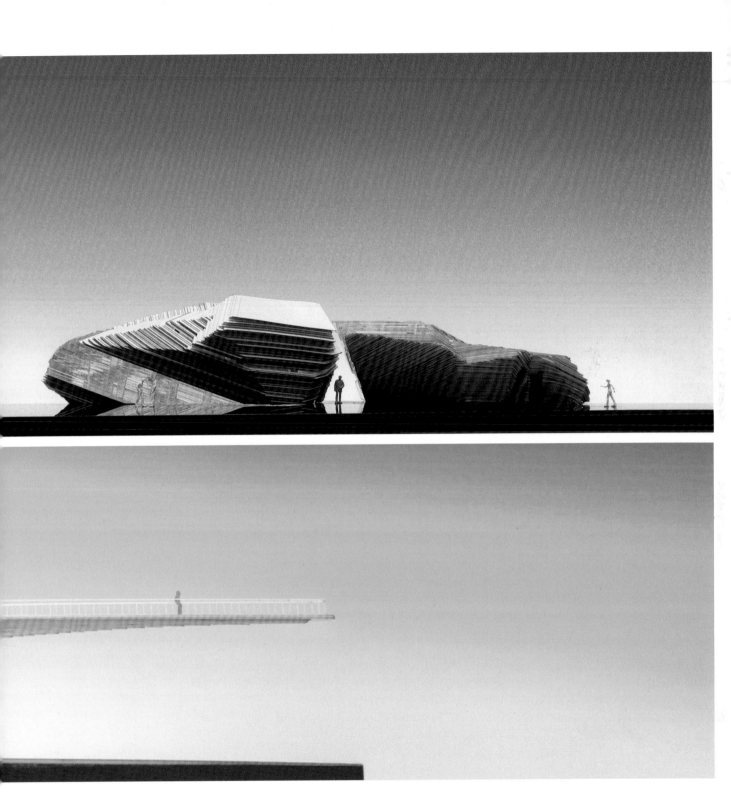

聖誕卡
Christmas Card

女王頭下面藏了什麼？

　　我們給自己出了功課，要做出一張不包信封但又不能讓郵差讀到問候訊息的聖誕卡。為了達成目標，我們決定將訊息藏在郵票底下，也就是說，郵票必須是可以移動的。

　　這張卡片是由一個上方透明的小木盒和裡面的四張郵票構成。我們在木盒背面蝕刻上收件人的姓名與地址，並在下方放了一個掛在鏈繩上的銀色小星星，下面寫著「輕輕拉」。當你照做之後，郵票的兩個內角就會被剝開，顯露出下方的賀節訊息。為了讓郵票剝開後能夠彈回去，我們利用細線製造了一個微型機制，這些細線非常難操控，只能用小鑷子慢慢處理。

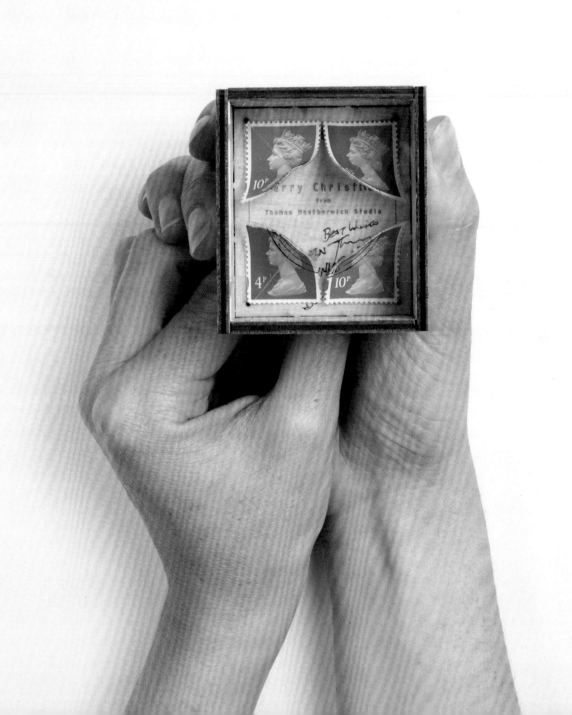

科林岱爾塔樓
Colindale Tower

摩天大樓一定要是一整塊嗎？

　　一個地產開發商邀請工作室在倫敦北部科林岱爾郊區的地鐵站旁邊，設計一棟二十層樓高的住宅大廈。儘管這個地區確實設有地鐵站，它卻沒有明確的城鎮中心或任何地區中樞，而進入首都的幾條主要道路，離此區都有一段距離。因此，我們認為，科林岱爾需要的似乎不只是一座高樓，也需要能夠成為地區心臟的公共空間。

　　雖然設計綱要指定的是單棟高層建築，但我們還是希望能夠帶入更多的人性尺度與變化，而不是設計一棟筆直高塔。我們看到一位仁兄在舊金山海灘上利用石塊疊出一堆經過仔細平衡的雕塑石堆，由此得到靈感，發展出將三座獨立建築體像羊肉串一樣串在一起的構想。我們打算用一道包含電梯、樓梯與服務設施的筆直豎井貫穿整棟建築，並將三個建築體兜攏在一起。

　　這棟建築的圓潤、互連造形，是以形狀各異的水平樓層堆疊而成，每層樓給人的感覺都不一樣，而樓層向後退縮所形成的裸露表面，用來設置露台與陽台。

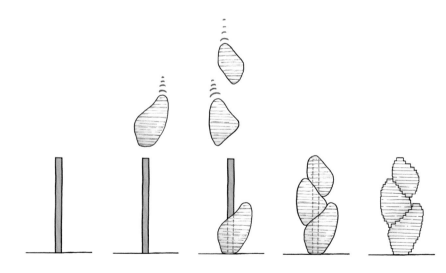

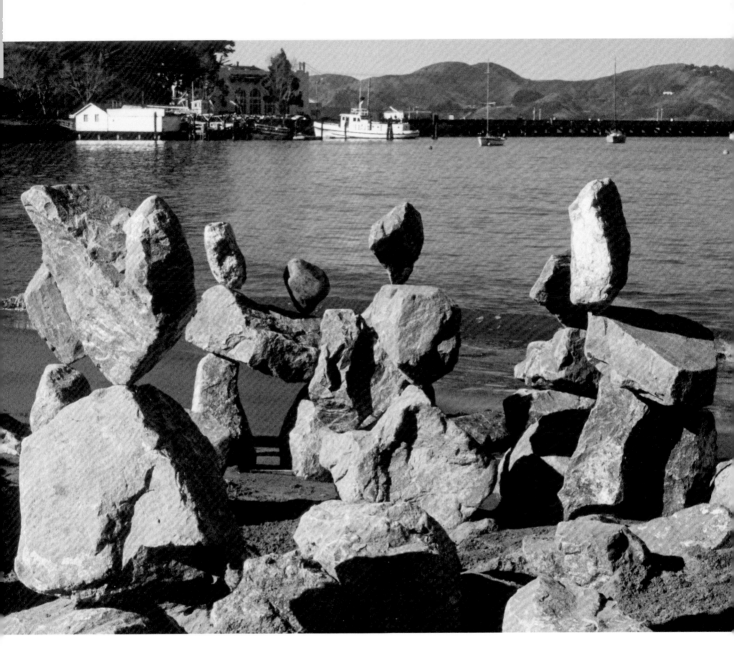

297

這棟建築的位置是位於火車月台對面的新設廣場上，一樓為商店空間；低樓層為屬於地區大學的公共空間；上方兩個建築體是公寓，每一間各有特色。

　　不對稱的雕塑造形讓這棟大樓的每個角度都有不同面貌，民眾也因此能夠從老遠之外判斷自己正處於新市鎮中心的哪個位置。鄰近的M1高速公路是從英格蘭北部通往倫敦，在這條公路上，這棟大樓清楚可見，讓它得以扮演地標角色，通報旅行者他們已經抵達倫敦邊緣了。

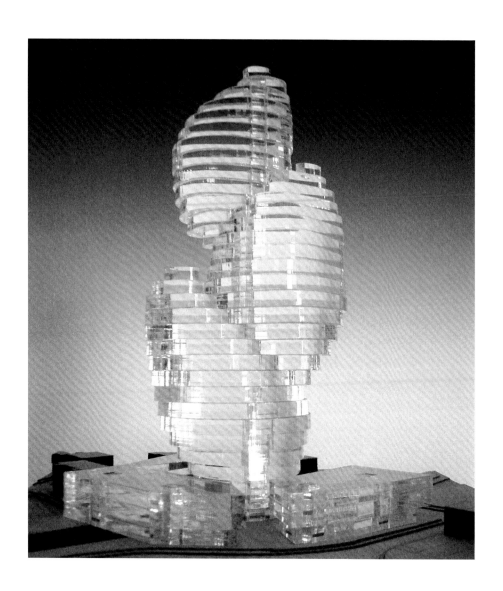

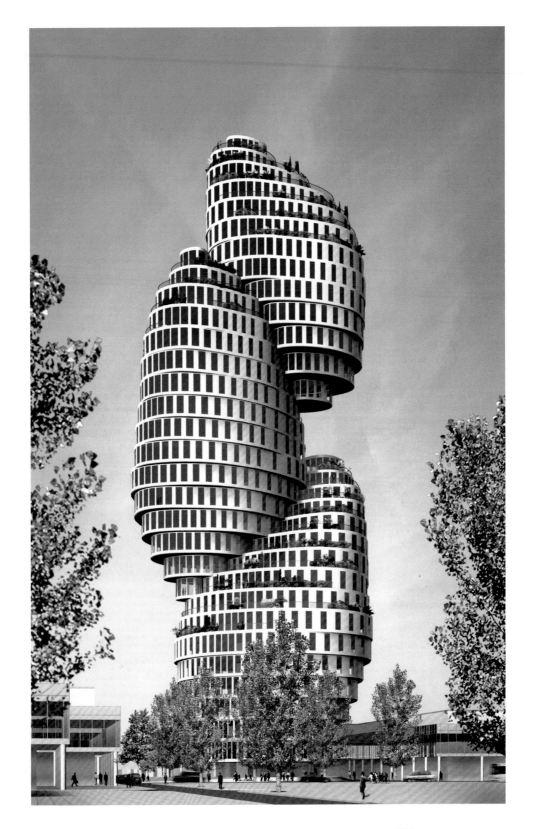

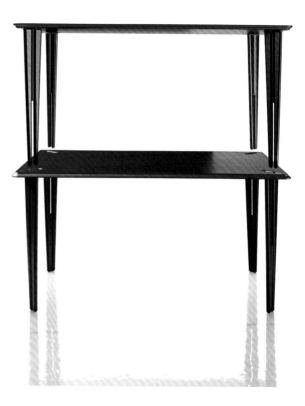

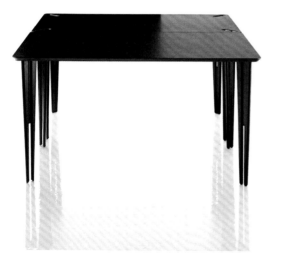

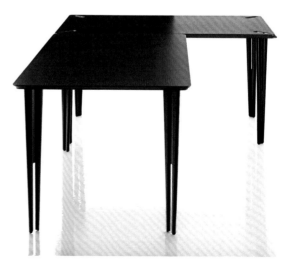

桌疊桌
Piggyback

一張小桌子，一張大桌子，一張長桌子——還是
兩張桌子？

義大利家具公司馬吉斯（Magis）邀請工作室設計一張桌子，它在使用上必須比傳統有翼板或設有其他機制的可調節式伸展桌來得更有彈性。也就是說，它必須能夠被拆分成兩張獨立的桌子，也可以左右併攏變成一張大桌子，或是前後排成長桌。我們決定，要讓這張桌子的兩個構件組合起來時看上去是一張很平常的桌子，如此一來，當它一分為二時，就能造成驚喜的效果。這張藏有祕密武器的桌子就叫做「桌疊桌」，它由兩張桌子構成，其中一張緊密地疊在另一張上面。

這件家具的特別之處，在於桌腳和桌身結合的方式。上桌桌腳會穿過下桌桌面的洞孔，套入下桌桌腳中。這個概念與膠合板製的組合玩具類似，拿到的時候是一整塊膠合板，讓你從上面把部件壓出來，再把它們套在一起做成恐龍或昆蟲。這張組合桌的桌面尺寸相同，不過邊緣輪廓稍有差異，讓手指輕鬆插入接合處，將上桌抬起來。此外，當桌子並排放置，桌面邊緣也能緊密貼合。

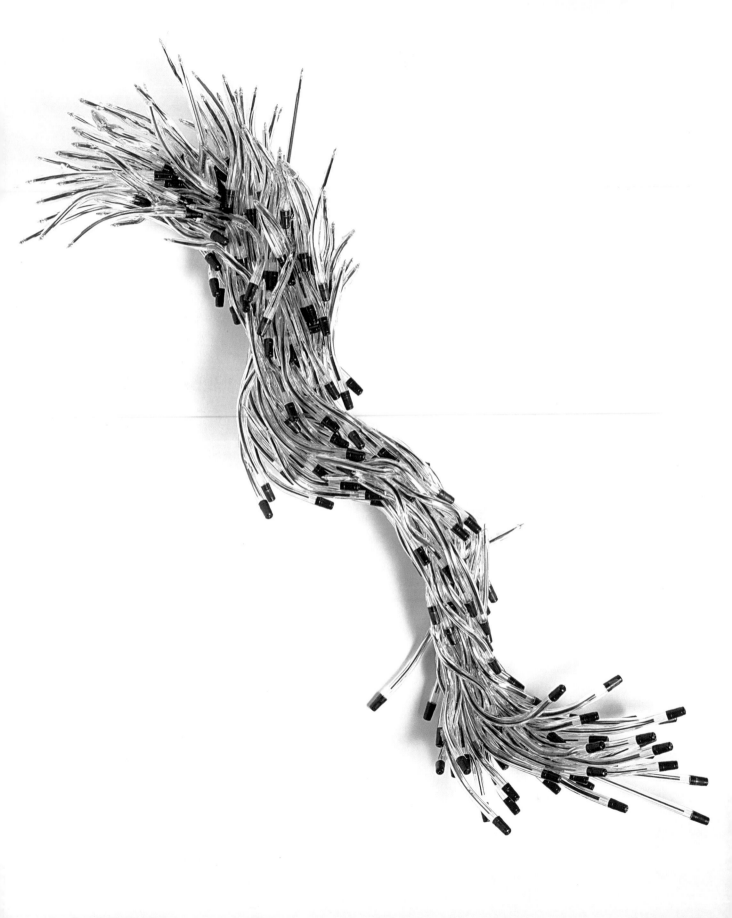

2004　　原子筆
Ballpoint

如何頌揚原子筆？

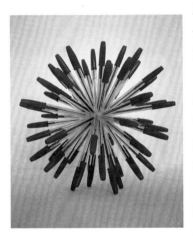

　　某單位策劃了一項展覽，宗旨是要頌揚原子筆的存在，以及它對於社會的貢獻——原子筆是最簡單、最不做作且最常見的墨水書寫工具。工作室受策展單位邀請，以繪圖方式參展。不過我們最後決定利用許多原子筆製作一件3D作品。

　　我們買了一箱箱的原子筆，把它們拿來加熱、熔接、黏合、炸開，進行各種實驗。製作「槍響就跑」（頁232–243）時，我們曾經做過一項測試，將一堆紅色原子筆的尾端熔接在一起，形成一個球狀式多筆書寫工具，只要你多打開幾個筆蓋，就可以在紙上畫出有趣的符號。

　　至於這次的定案作品，我們是把許多原子筆熔接在一起，將這堆筆當成魚群來處理——就像我們在大衛‧艾登伯祿（David Attenborough）的野生動物節目中所看到的，銀光閃閃，於海中競游的龐大魚群，在試圖閃躲掠食者時迅速改變方向的模樣。

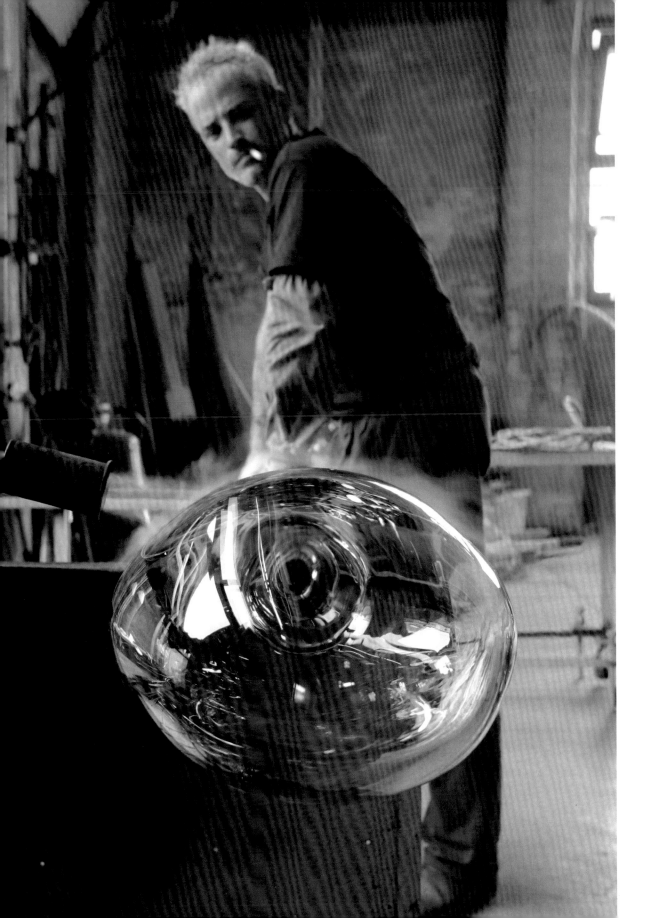

薩爾維亞蒂玻璃家具
Salviati Glass Furniture

吹製玻璃是否能用在建築上？

　　工作室受邀和來自威尼斯慕拉諾島的吹製玻璃師合作，一同參加在倫敦舉行的一項展覽。我們到對方的工作室參訪了幾回，和他們一起發展設計構想。

　　講到吹製玻璃，一般人通常會想到花瓶，不過我們想要做點別的東西。吹製玻璃可能製作的最大極限是多大？它是否足夠堅固，除了支撐水和花之外，也能支撐人的體重？我們是否能單用吹製玻璃球來建構椅子的椅座、椅背和底座？

　　吹製玻璃的大小受限於吹製玻璃師能夠抬起的重量，以及他用來加熱玻璃的熔爐口有多大。我們和師傅一起製作個別構件，然後用紫外光膠黏劑將它們黏接起來做成椅子。在這個案子裡，我們另外製作了一張獨立的桌子，一組用吹製玻璃球黏成的容器，以及一件茶几。

　　雖然一開始我們決定不要做花瓶，但是到後來我們發現，由於椅子是用開口的玻璃球構成，椅背自然變成一個可以盛放水和花的完美容器，所以無論如何，我們還是在不知不覺中做了一只花瓶。

米爾頓凱恩斯公共藝術策略
Milton Keynes
Public Art Strategy

若一座新市鎮失去它最初的願景，有沒有關係？

　　米爾頓凱恩斯於英格蘭中部田野創城三十年後，市府開始替接下來三十年的發展進行規劃，並邀請工作室為該地提出公共藝術策略。

　　棋盤方格的城市規劃與整合式的景觀設計，讓這座城市以圓環、自行車網絡及方方正正的建築物聞名。規劃者大膽在整個城市裡採用了同樣的植栽、鋪路材質與街道家具，讓米爾頓凱恩斯擁有一眼可辨的識別身分。美感統一的環境，使城鎮本身宛如一件藝術作品。然而，由於近年來開始面臨必須順應都市規劃潮流的壓力，城市景觀逐漸偏離早期對於一致性與質感的展望，讓它與眾不同的特色受到稀釋。

　　工作室發展出的公共藝術策略，並不是一紙替藝術品選址的政策，而是一份宣言，呼籲該城與它的創新傳統重新連接，再次將藝術思維應用到每個層面上。在當時，這似乎是界定公共藝術的一種新方法。

　　雖然目前已有許多城市在教育、交通或街道設計等特定領域推廣創意革新，堪為典範，但似乎很難找到能替未來做出整體規劃的城市。我們提議讓米爾頓凱恩斯指派一位「藝術指導」（lead artist），其角色在於跨越官僚界限，和主要的部門、機構、團體與個人合作，讓該城與最初的願景重新連接。這項願景就是要讓該城的功能性硬體建築，例如停車場，能夠與美術館、圖書館和街頭雕塑一樣，被賦予同等的藝術思維。

　　為了傳達出該城此刻正在發生的改變，我們製作了一份特製文件，由裱貼在底板上的印刷紙標籤構成。當標籤全都往同一個方向平放時，我們會看到一張打淡的城市地圖；不過當它們像波浪舞一樣被翻到另一個方向，就會變成一份多彩多姿的城市最新專案圖解。

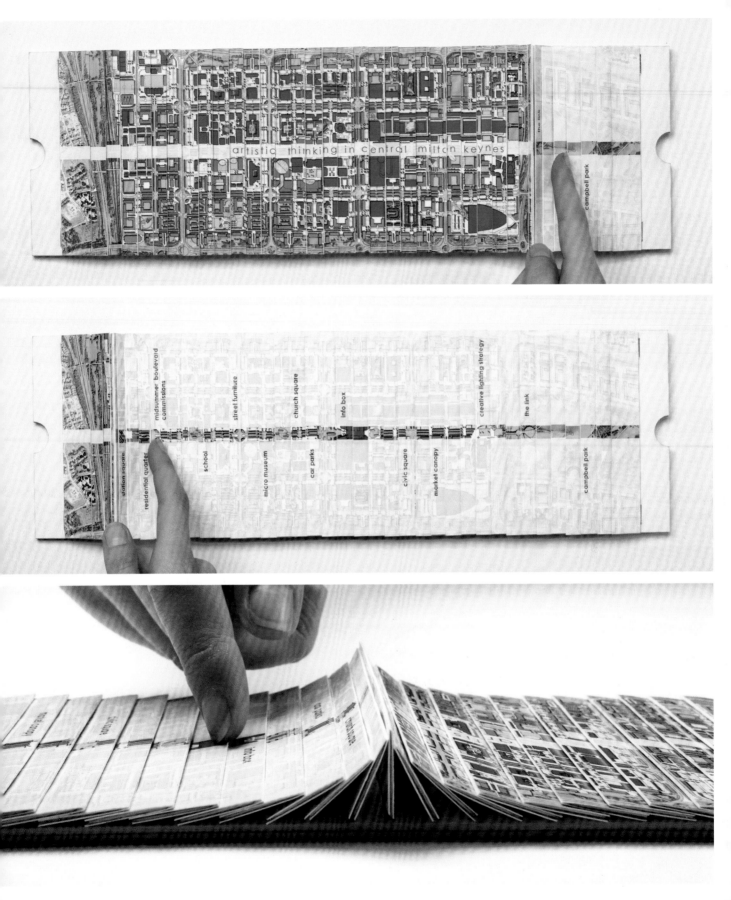

artistic thinking in central milton keynes

修頓遊樂場
Southorn Playground

在一個具有最高不動產價值與最精明地產開發商的城市中，該如何捍衛公共開放空間？

　　英國文化協會與香港市中心灣仔地區的管理當局，一起邀請工作室在灣仔地區尋找一個基地，並和當地民眾一起替這個基地發展一項計畫。我們選了對當地公共生活特別重要的修頓遊樂場，一個位於市內、受摩天大樓圍繞的開放平坦空間。這個場地內有一座足球場、四座籃球場、一個兒童遊樂區與大型座位區，後方則為廢物處理設施。無論在一天當中的什麼時候，你都會看到各年齡層的城市居民在此做一些只能在這種開放空間進行的活動：汗水淋漓地踢足球或打籃球、打太極拳、下西洋棋、遛鳥、玩耍、坐著休息和聊天——混雜了各種公共與私人、公民與個人、運動和休憩的活動。從社會觀點來看，這種空間能替所在地區注入生命力。

　　香港素以深嵌在城市之中的休閒娛樂場所聞名，跑馬地馬場就是最有名的例子。雖然修頓遊樂場的規模不如跑馬地，但卻具體呈現出摩天大樓與公共空間的極端對比，前者是以有效率的方式密集運用土地，而後者則是以缺乏組織和顯然不具效益的方法利用土地。由於香港的土地價值極高，我們深怕外觀破舊且異於常態的修頓遊樂場可能被劃定為都更區。當時已有一些提案，建議在遊樂場下方設置地下停車場，或是將遊樂場遷移到城市外圍更開闊的空間，並提供更優良的硬體設施。

　　我們無法否認，修頓遊樂場的品質和用途，因為空間混亂與破舊的硬體設施而大受限制。遊樂場內少有綠地，與周圍街道也沒建立關聯性，角落地區甚至設置了臭氣沖天的廢物處理設施。我們後來還發現，女性居民覺得這個空間不太安全。看來，似乎有必要重新強調修頓遊樂場這個公共空間在城市裡的重要地位。

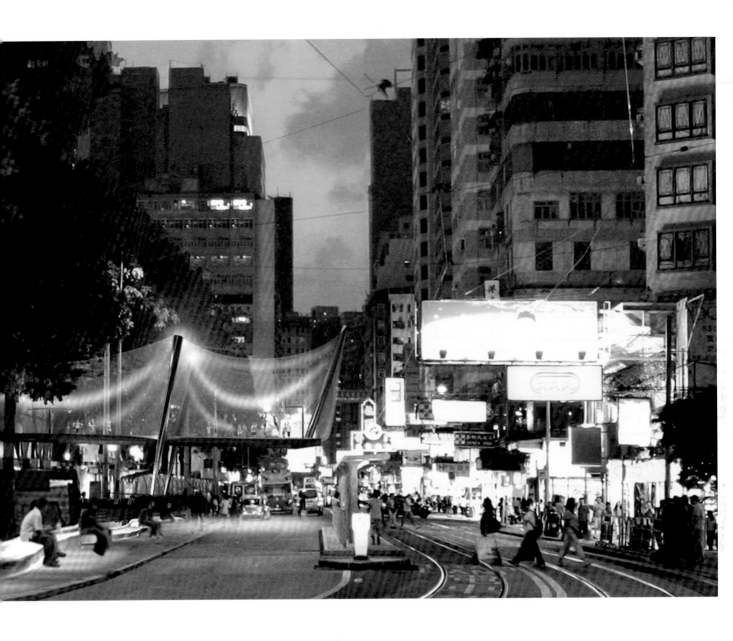

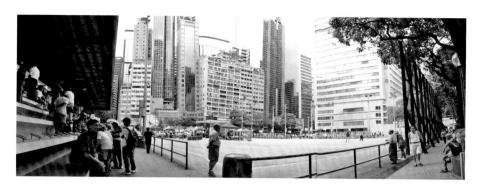

我們的第一步，是和許多人溝通並對空間進行分析。我們在遊樂場中舉行公聽會，吸引了至少四百人參加。在會中，我們討論了我們的分析，了解哪些假設是正確的。我們一直等到和所有人就優先順序達到共識之後，才開始製作最終版設計。一名製片人將整個諮詢過程全部拍攝下來，讓更多人得以追蹤參與。我們也和市區重建局、致力保衛地方遺產的行動主義分子以及該地區的幾個大型地產開發商進行討論。

此案的難題在於，沒有人願意放棄任何現存設備，包括足球場、籃球場、下棋區和兒童遊樂場，但他們又想要增添新的設施。由於我們無法擴大基地空間，只好提高現存空間的使用效率。香港地區有許多活動都是在地面以上的區域發生。它的高樓聳立雲霄，許多大型招牌和冷氣設備從建築物的高樓層突出，懸掛在街道上方，形成非常戲劇化的景觀。我們的想法是運用更多空中空間，藉此讓遊樂場額外獲得百分之五十的可用公共空間。

為了在地面上創造空間，我們將籃球場架高，讓它們在一座架高的長形露台上首尾相接，使籃球場的邊緣像大樓招牌一樣高掛在街道上方。這會是一座透明的高架平台，以清楚可見的內嵌結構標示出每座籃球場的界限與線條。這座平台還可以作為下方通道的覆頂，提供遮陽擋雨的保護，讓攤販在此營生，並充當足球場座位區的屋頂。足球場本身則是從地面往下挖掘數公尺，以增加周圍的座位數目。這樣的設計可以讓視野變開闊，打造出一個由綠地點綴的空間，並用特殊設計的線條形花圃來區隔空間。這條花圃將植入五十棵新樹，並且能形成座椅、屏障和其他功能，創造出一個讓人好好坐下來的地方，不會受到周圍體育活動的干擾，也不至於讓自己變成目光焦點。

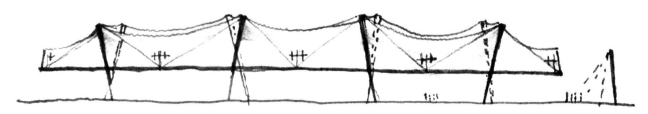

許多人參與了這項計畫，提供協助，而一家當地的主要地產開發商甚至表示，假使政府願意提供專案所需的一半資金，他們願意提供另外一半，讓這個案子付諸實踐。截至目前為止，此案仍然未見曙光，而我們也會持續尋找資金，替灣仔地區的居民保護並改造這個基地。

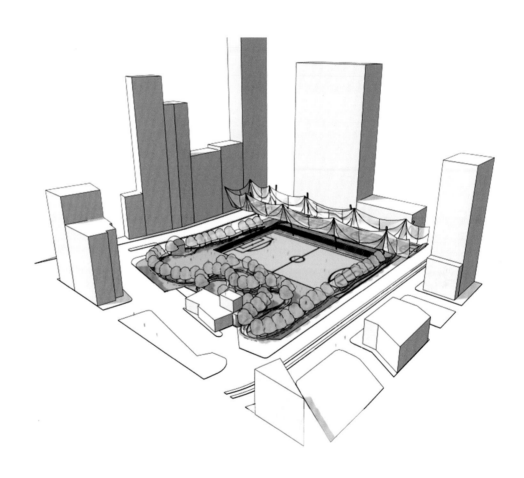

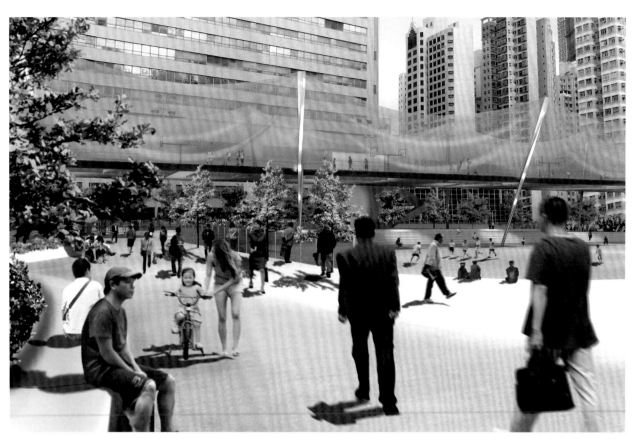

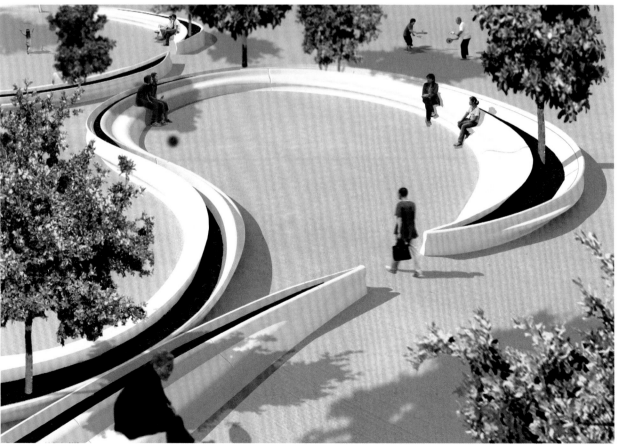

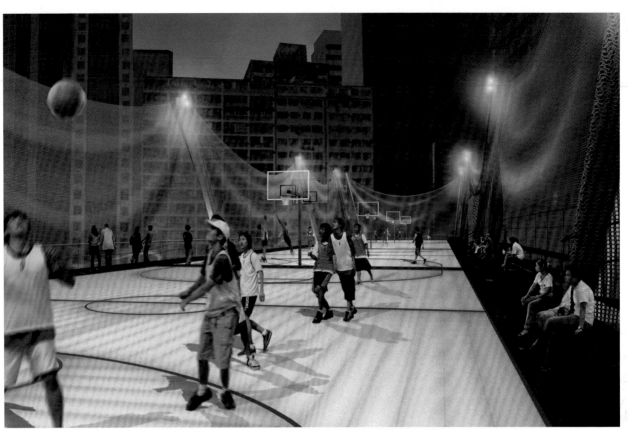

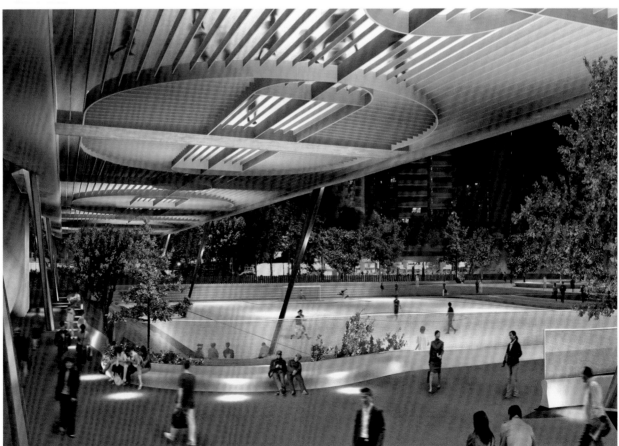

高速公路橋梁
Motorway Bridge

如何利用高速公路的硬體設計替單調的高速公路
賦予一種識別感？

　　工作室參與了一項設計競圖，該計畫的目的，是要在英國鄉間設計一座公路橋梁，它將跨越一條六線道高速公路，連接一處新設置的商業園區。我們對於駕駛長途汽車穿越毫無特色的大片原野的印象，就是單調且不斷重複的道路標示、燈柱、路障、交流道與橋梁。由於這座橋梁將設在一片尤其缺乏特色的道路景觀裡，此處的挑戰不只是要讓駕駛從一種因為缺乏視覺刺激而幾近催眠的無聊狀態中甦醒過來，還要創造出一個能夠替該地區帶來識別特色的標誌。

　　雖然這只是一座專供車輛行駛的橋梁，但計畫書還是要求設計者，必須包括一條生物通道，讓青蛙、蠑螈之類的小動物能夠安全跨越高速公路。我們注意到高速公路兩側長滿一片片樹林，決定尋找一種裝置，讓兩側的樹林能連接起來。

　　我們的計畫是讓一簇樹木高掛在路面上方，形成一座橫跨高速公路的迷你植物園。每棵樹都種植在獨立的碗狀容器中，讓容器彼此接合，形成一座由相交的半圓球體所構成的橋梁，每個碗狀容器裡都植有一棵樹。

　　橋梁本身由鋼筋或澆鑄混凝土構成，包含大約三十棵半成熟的落葉樹，並以樹錨牢牢固定。

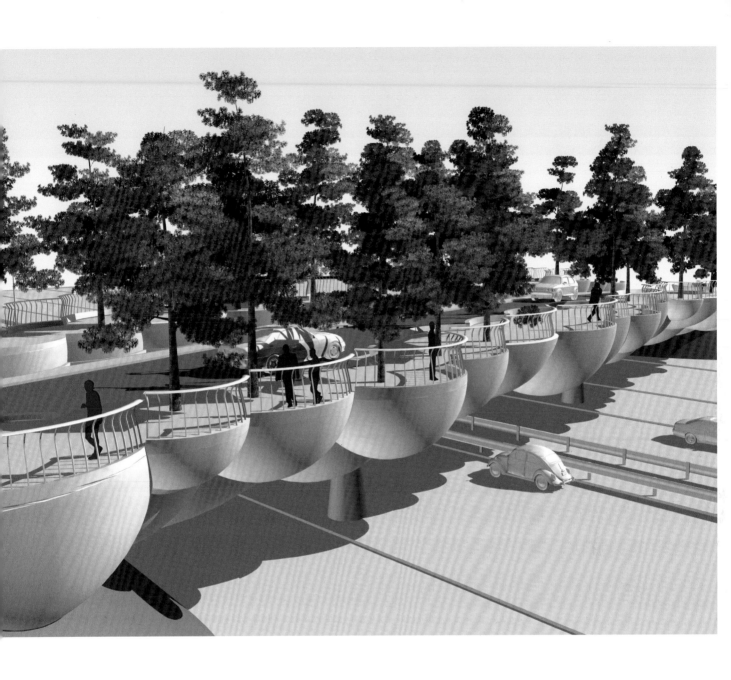

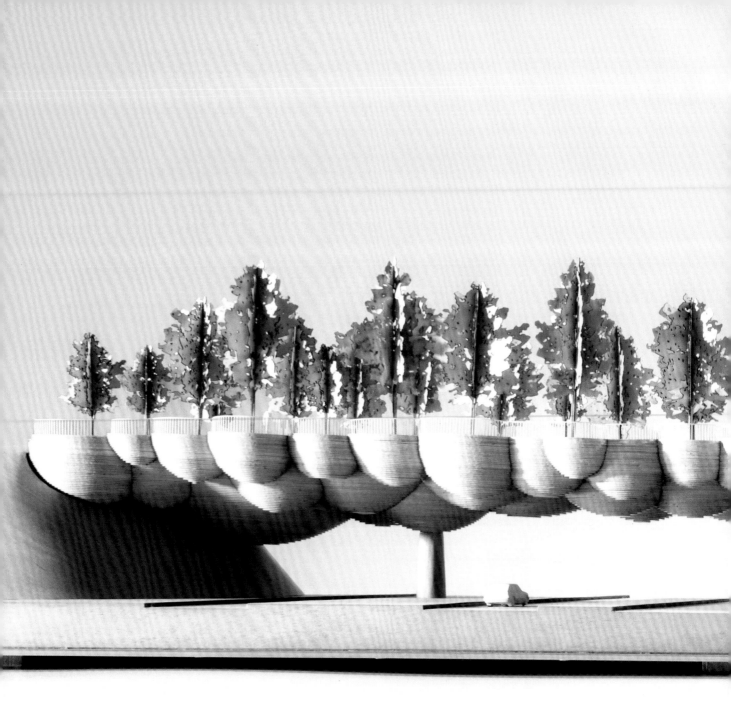

318

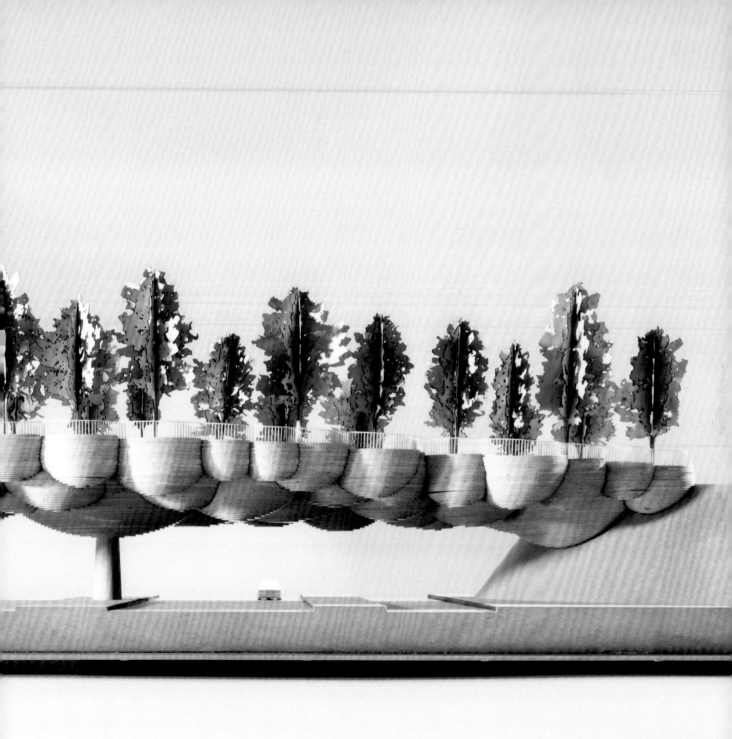

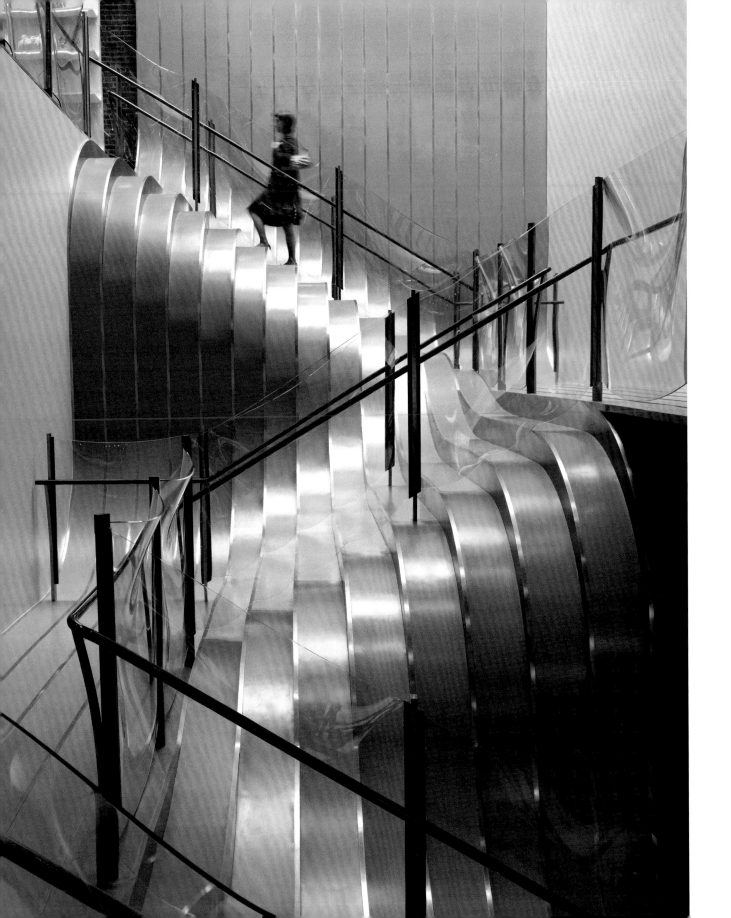

瓏驤專賣店
Longchamp Store

如何讓顧客克服惰性爬樓梯？

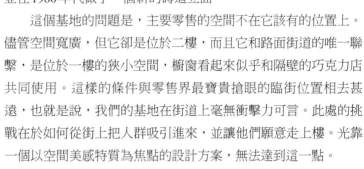
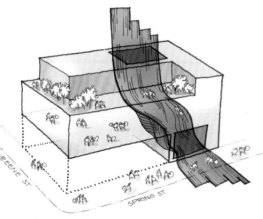

在工作室替法國精品瓏驤公司設計的「拉鍊提包」（頁168–173）大獲成功後，該公司繼續委託我們進行紐約旗艦店的設計工作。

基地是位於蘇活區街角的一棟建築物，蘇活區屬於曼哈頓鬧區，以極其陽剛的鑄鐵立面工業建築為特色。這座兩層樓建築建於1930年代，並在1980年代做了一個新的磚造立面。

這個基地的問題是，主要零售的空間不在它該有的位置上。儘管空間寬廣，但它卻是位於二樓，而且它和路面街道的唯一聯繫，是位於一樓的狹小空間，櫥窗看起來似乎和隔壁的巧克力店共同使用。這樣的條件與零售界最寶貴搶眼的臨街位置相去甚遠，也就是說，我們的基地在街道上毫無衝擊力可言。此處的挑戰在於如何從街上把人群吸引進來，並讓他們願意走上樓。光靠一個以空間美感特質為焦點的設計方案，無法達到這一點。

根據計畫書，除了零售空間，還必須包含批發陳列室，但基地空間似乎不足以一起包含兩者。我們提議，與其切掉一塊零售空間塞進陳列室，不如在建築物上面加蓋一層樓，創造出陳列室和花園露台。花園露台可作為特別活動時的特殊空間，也可以是員工休憩地點。

提案的第一個部分，是要從上往下挖出一個貫穿大樓的洞口，利用日光將人群吸引過來。商店一般會在店面的櫥窗裡打光，當你站在店外時，商店內部空間會顯得相對陰暗。有了這個開口，便可以將日光由上往下帶進原本陰暗狹隘的商店後方，賦予它一種空間感，並將人們的視線往上拉。如此一來，顧客就不會覺得自己正在從地面層往上爬，而會有一種自己身在地下必須爬上地面的感覺。

然而，我們的問題仍舊在於要用什麼方式來讓人們爬上樓，因為如果你逛街逛了一整天，雙腳疲憊手上又大包小包，樓梯絕對會是你想極力避開的障礙物。為了反制這種不情願，我們要跳脫傳統樓梯的概念，將它當成一片山坡來思考。

為了將面積不大的地面樓層包裝成吸引人群往上走的宣傳物，我們製作了一道景觀樓梯裝置，可以從店面櫥窗直接穿過建築、通往位於三層樓上方的巨大天窗。採光井扮演建築物各種機能的組織裝置，景觀樓梯則是象徵性的建築元素，將地面層、二樓零售空間和批發陳列室這三個樓層縫合在一起。沒有任何元素落單，也可因此感受到整棟建築內正在進行的活動。

為了符合紐約市嚴格的營建法規要求，我們運用一系列的條板，也就是台階的寬度，製造出一個雙向流動的景觀。條板從商店正門往上流過整棟建築，拉開後就變成可供行走踩踏的階面，一路往上通過三樓的陳列室並穿越天窗。它同時也有一種向下流動的感覺，就像瀑布從天窗傾瀉而下，流過每一層樓，躍過佶大且彎曲的表面形成階梯、平台以及更多階梯。紐約市的街道有時會鋪設大塊厚鋼板，而這個重達60噸的景觀樓梯，就是利用厚達1英寸的大型鋼板製成，並在表面上固定一道道的彩色條板。

樓梯必須設有欄杆和扶手，而這些細節輕易就能毀掉一個諸如此類的構想。欄杆可能會切斷條板創造出來的流動能量以及空間的視線。要製作不引人注目的欄杆，一般的做法是採用透明平板玻璃，不過我們覺得這種材料太過僵硬，與流動的條帶並不相稱。建造於19世紀玻璃製造工業化之前的倫敦屋舍，往往會採用稍呈波浪漣漪狀的窗玻璃，讓你透過窗戶看到的東西產生變形，發散出一種生氣蓬勃的神奇反射。相對地，現代玻璃的製作就很完美，看來枯燥乏味又宛如刀片。現代玻璃製作技巧的成功，在於即使是最便宜的玻璃，看起來也完美無缺。此外，人們通常會假設此種玻璃完全透明，不過你所體驗到的，多半是它又冷又硬、宛如鏡面般的反射。平板玻璃還具有一種普及性：無論你是在沃爾瑪超市或紐約現代美術館裡，玻璃欄杆的外觀和給人的感覺都是一樣的。

然而，我們想像中的景觀樓梯是某種滑雪道，有一根根柱子插在上面，每根柱子之間懸掛著透明織品。我們認為，比起僵硬的玻璃板，垂掛物比較不會干擾條帶的流動感。經過多次實驗後，我們發現可以透過加熱的方式，讓透明玻璃面板產生織品般的行為；只要將材料加熱到一定程度，它就會因為重力而開始產生垂墜效果，之後，只要等它冷卻硬化即可。這些垂墜玻璃板的反射效果和平板玻璃死板冷酷的反射非常不同；它們捕捉到的光線散發出一種深切的情感和活力，將反射出來的所有東西轉化為美好的形象。

承接此案玻璃板的公司，也製作汽車和飛機的擋風玻璃。為了這個專案，該公司特別訂做了一座超大型烤箱，專門用來加熱大片的平板PETG透明樹脂，一直到它們開始變軟，並且因為自身重量而下垂為止。每一塊面板都是獨一無二，它們並不是用模板製作，而是讓重力將它們塑造成具有雕塑性的形體。

我們也需要替商店設計家具，因而開始思考該如何讓路人從下方街道感知這個樓上空間的存在。對那些從戶外朝二樓空間仰望的人來說，他們看到的景象主要是二樓空間的天花板。由於我們的挑戰是如何吸引人爬上樓進入商店，如果天花板夠特殊，將會有很大的幫助。因此，我們試著利用天花板來製作商店家具，讓裝潢與景觀樓梯的條板建立起關聯性。在零售環境中，普遍存在的解決方案往往是裝上吊掛式的天花板，儘管這種做法會降低空間高度，而且看起來就像是一種把建築物的問題隱藏起來而非予以解決的方法。我們發展出來的設計，是一塊經過切割與剝離處理的膠合板天花板，讓剝開的一層層木板形成提袋的展示架。為了在鋼製樓梯中創造陳列空間，我們利用工業用磁鐵，讓移動式照明和陳列架直接附著在鋼板上，如此一來，就不需要特地鑽洞來安裝零件和托架。

　　最後，我們利用連綿不斷的單一畫框，製作了一個陳列系統，將圖像、洗手台、架子與鏡子串接起來，把員工盥洗室改造成瓏驤的微型博物館，陳列和該公司歷史有關的檔案照片，其中包括該公司替貓王製作的覆皮菸斗。

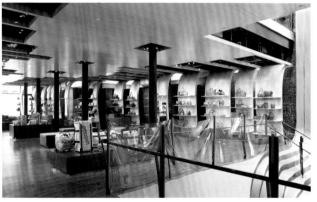

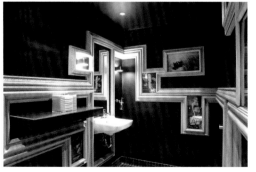

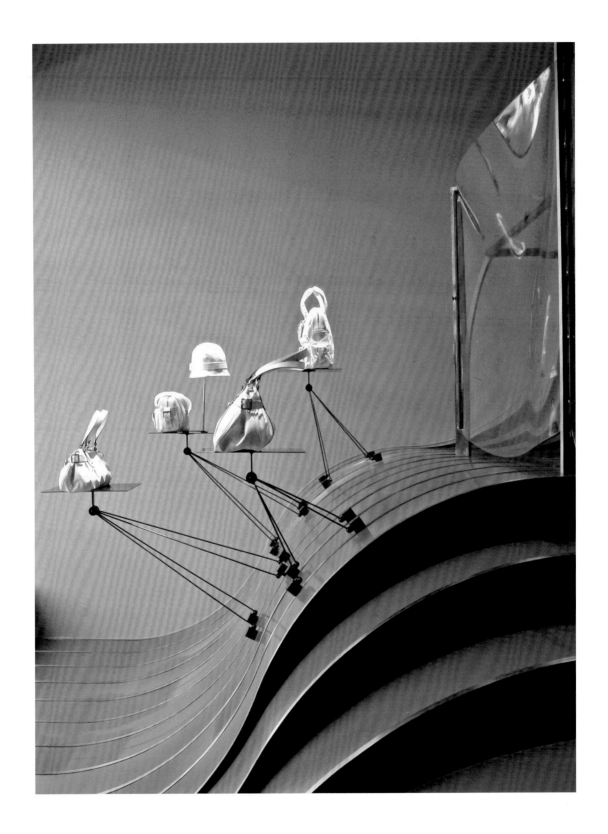

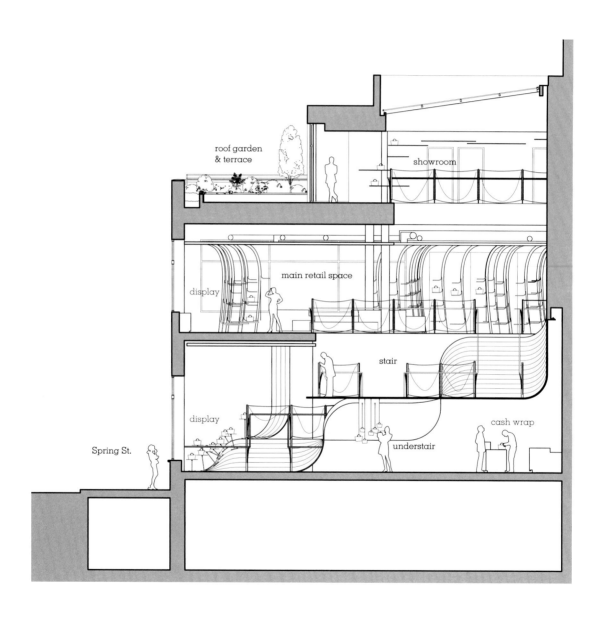

roof garden
& terrace

showroom

main retail space

display

display

stair

understair

cash wrap

Spring St.

326

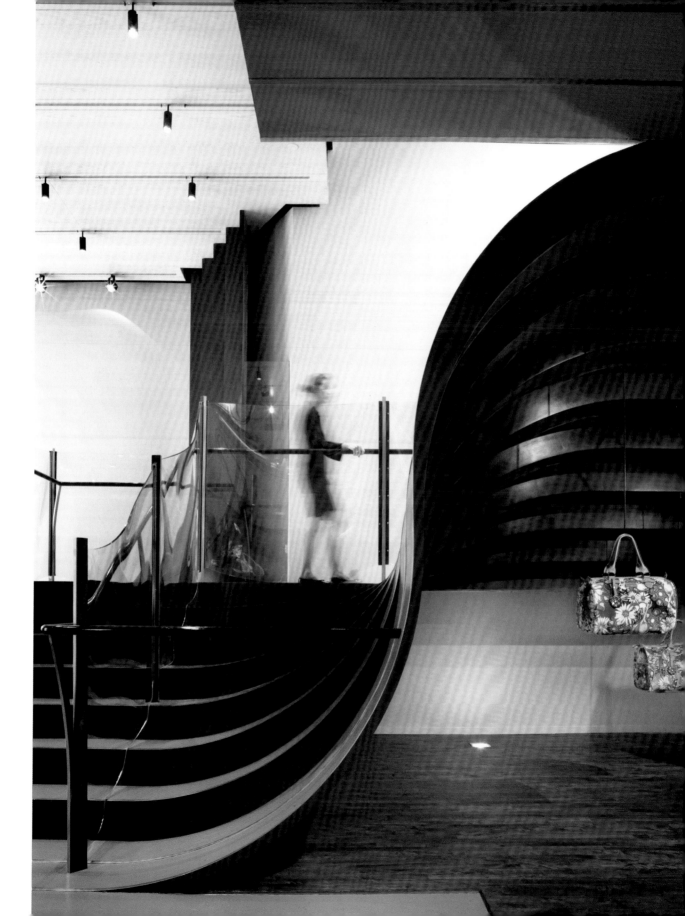

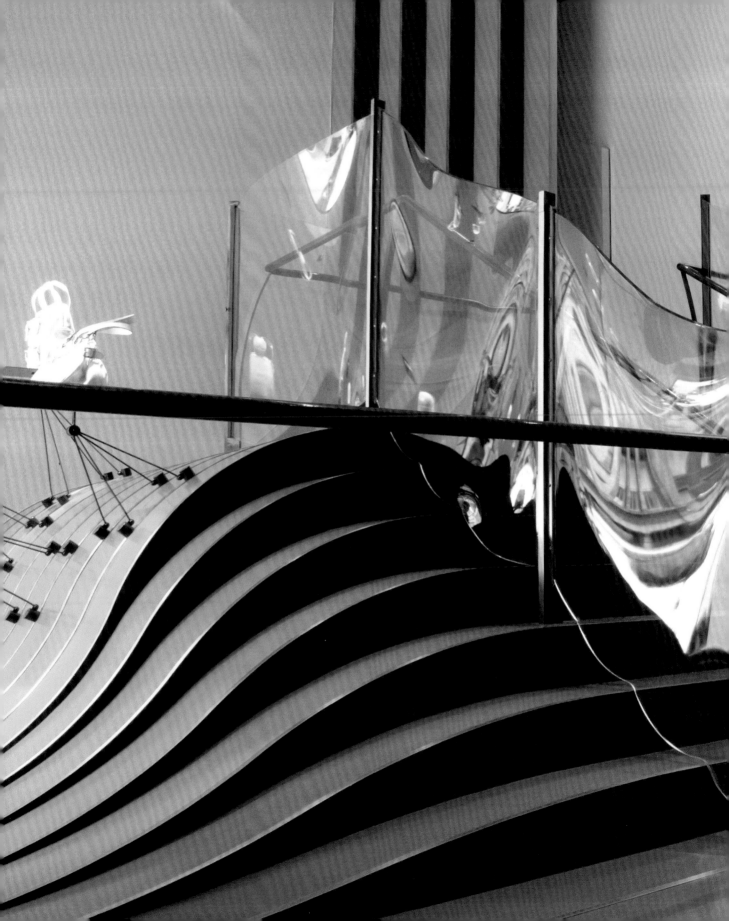

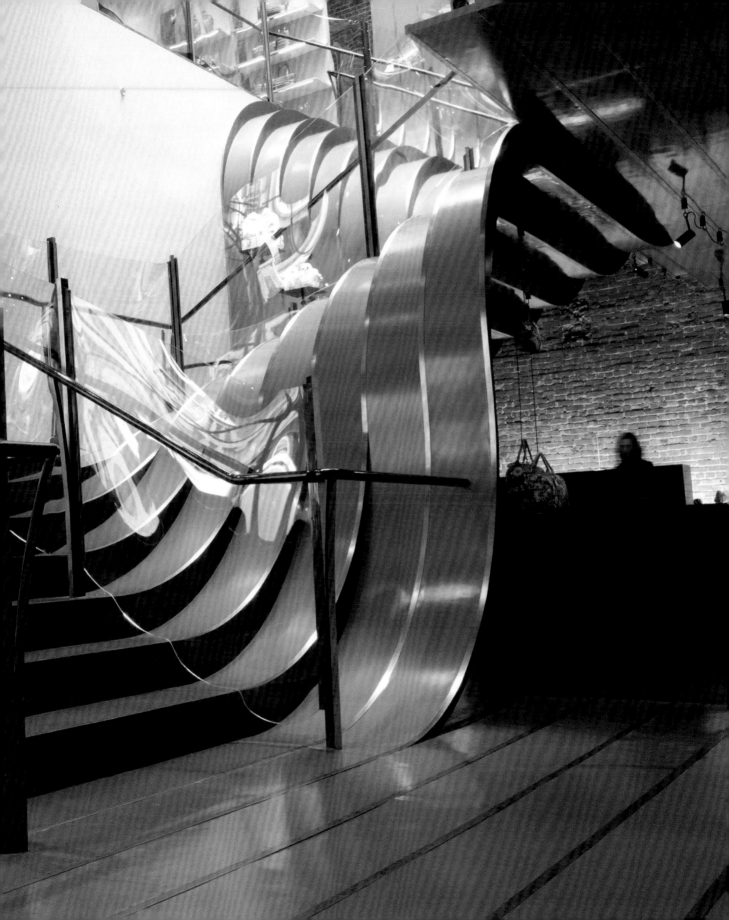

2004 伸縮家具
Expanding Furniture

如何讓無生命的物品改變形狀？

2004年，當我們在思考另一個設計問題時，工作室也開始發展一個構想，想要找到方法，以縮小版的花格架剪叉機制為基礎來改變地毯的比例，這種園藝用的花格架通常是用來讓植物在牆上攀爬。

我們發現，將一塊方正地毯切成許多長條，然後把它們固定在十字交叉的圖樣結構上，讓條帶能夠隨著樞軸移動，就能做出一塊可以從正方形變成長方形的地毯，在伸縮與彎曲過程中形成有趣圖案。在看到這塊變身地毯的第一件原型後，我們又想到可以利用更硬挺的元素，並幫它裝上幾支腳，讓它變成一個能夠跟地毯一樣大幅改變形狀的桌面。正方形的桌面可以變成扁細的長方形，圓形版本則可以變化成橢圓形。

我們進一步演繹這個概念，想要知道這個機制是否能變身成完的3D物品。我們是否能利用多層次的花格剪叉機制製作出道地的3D物件，這個物件可以雕塑成任何形狀，創造出突變物件？透過實驗，我們做出一個能夠伸展成狹長橢圓形體的大碗，目前正在全面探索這種技術的可能性。

330

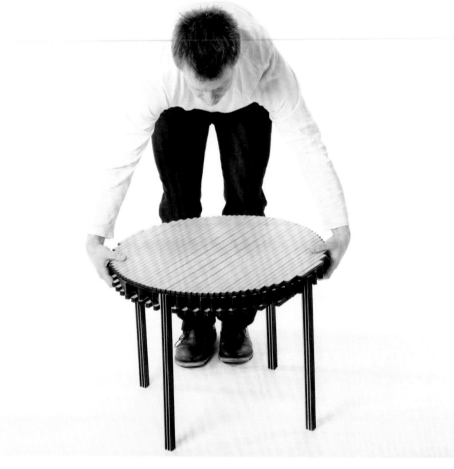

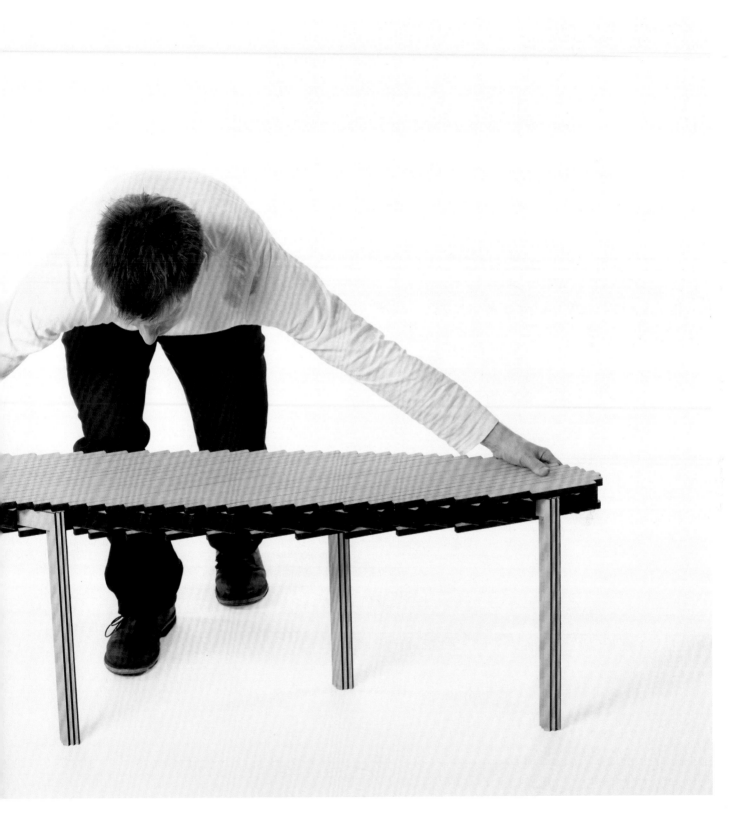

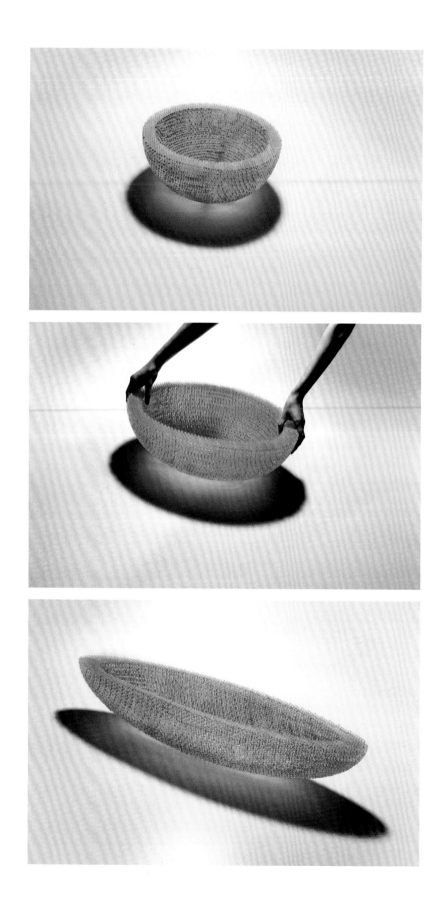

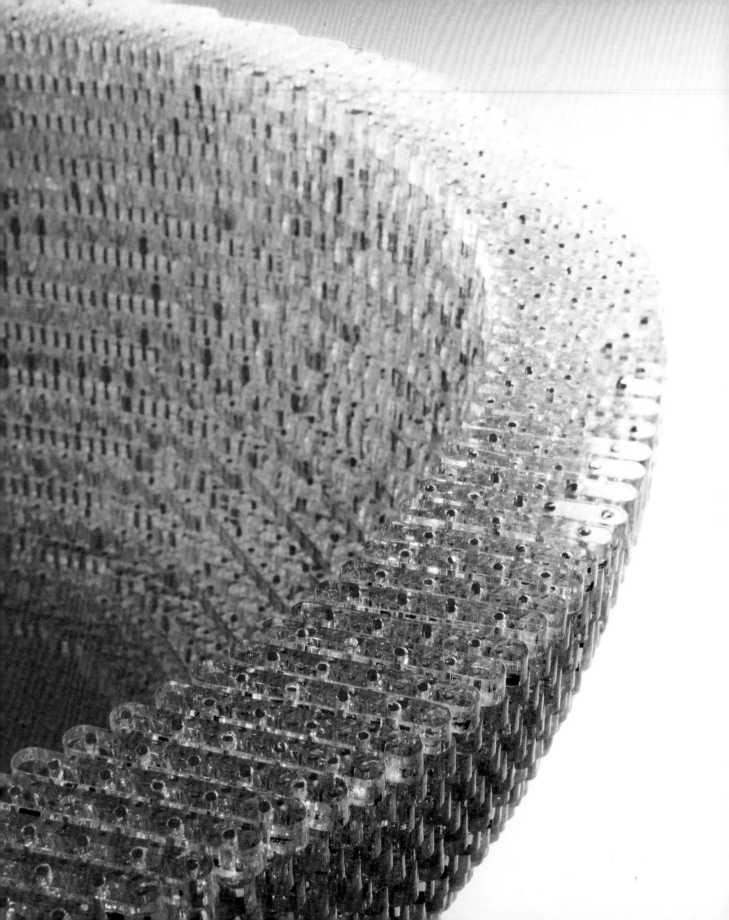

蓋氏醫院
Guy's Hospital

如何將醫院的後門改造成前門？

　　醫療院所是全英國境內最糟糕的公共環境之一，這有部分是因為它們在需求改變、獲得資金與增添新設備的時候，往往傾向於把越來越多互不協調的建築物放在一起的緣故。蓋氏醫院這間位於倫敦市中心的教學醫院，正因類似的過程，導致整個院區既混亂又醜陋。

　　這個案子之所以開始進行，是因為醫院於1970年代建造的大型入口逐漸荒廢，後門反而成了主要的出入口。這種狀況不但讓人很難找到醫院入口，醫院的員工和訪客也被迫得穿越混亂不堪的停車場，才能抵達醫院。通往後門的主要地標是醫院的混凝土鍋爐房。鍋爐房的混凝土因為老舊開始崩塌，內部設備在夏天也有過熱的問題，它還被醫院人員票選為整座院區最難看的建築。

　　我們不打算單只考慮這棟建築物，而是和醫院合作探討整個基地的問題，包括主要入口和所有通道空間。我們首先分析交通狀況。停車場一團糟，它共有三條出入道路，進入醫院的那條主要道路塞滿停放的車輛。如果你帶長輩去醫院，抵達入口時會發現人行道位於駕駛側，乘客必須從車道側下車。我們的第一個動作就是拓寬人行道，改善停車系統並整頓交通，提升乘客接送的安全性與方便性。我們還幫醫院找到更好的位置設了一間新賣店，以及新的自行車停車設施。

　　這個案子的重點似乎是要改造醫院入口，讓它變成合適得宜的門面。位於入口旁的鍋爐房會讓訪客迷失方向，因為一般人認為主要入口不會設在這類建築物附近。除了解決過熱問題之外——我們利用透氣外皮改善通風系統，也在西南方的窗戶上加裝遮蔽物——另一任務是要將鍋爐房化為通往主要入口的視覺指標。

　　1950年代那些直線形的住宅與辦公建築是受到柯比意（Le Corbusier）與魯貝金（Lubetkin）等建築師的影響，你常會在入口附近看到一面用混凝土雕塑和貼滿瓷磚的鑲板，藉此營造出畫龍點睛的效果，替平坦且毫無裝飾的建築增添一點3D的豐富性與複雜性。這類鑲板採用的瓷磚可能是長寬各30公分的正方形磚，由於瓷磚本身太小，從遠處望去，這些富有雕塑細節的表面看起來還是很平坦。

我們想像著，如果將這些瓷磚放大，會造成什麼樣的改變，並以此為起點，著手設計鍋爐房的改善計畫。

我們設計了一個邊長2.5公尺的方形磚系統，可以拆裝，方便鍋爐設備更換維修。這些面板是用編織法構成，材質本身的穿透性讓空氣能夠在建築物和極富紋理的表面之間自由進出，也能避免遭受塗鴉破壞。我們讓四塊方形磚根據彼此位置相互旋轉並排列成正方形，形成一塊看似邊長5公尺的大型方磚。這個以四塊方磚組合而成的形體可以重複排列，構成更大的形狀，這些波浪起伏的面板所構成的紋理不斷聚集，變成一個更大的3D圖樣，宛如在建築物表面翻騰。當你看到最後完成的鍋爐房時，它的表面紋理已經龐大到幾乎取代了建築物的造形。

我們替這個案子製作了不同尺度的多層紋理，帶給眼睛不同的感受：從遠處觀之，你會覺得這棟建築物是由大型波浪圖樣構成；稍微接近之後，就會了解到每一塊面板都是由條鋼在鋼架上交織形成，鋼架就好比織布機；而貼近細瞧，則會清楚看到，這些條鋼是由數百條細鋼索編織而成。建築物上的唯一顏色是深紫色，出現在縱向鋼筋的側面與門窗開口上。

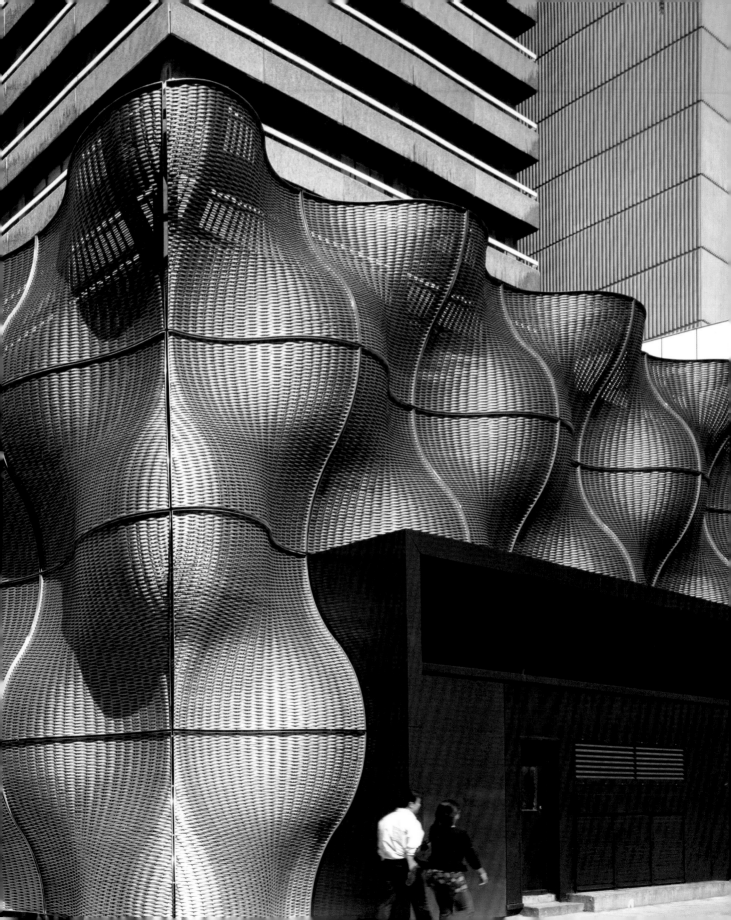

聖誕卡
Christmas Card

如何讓唾液成為聖誕卡上的重要成分？

　　人們願意用舌頭舔郵票和信封，對衛生問題或膠水味道毫無顧慮，似乎是一件很奇怪的事情。鑒於郵寄所涉及的大量唾液，我們發展出這個構想：將這些可以舔舐的小型郵政文具相互黏在一起，而不是把它們黏在紙張或卡片上。

　　我們打算利用二十五張面額1便士的郵票製作出一個立體物件，這個數目剛好足夠支付平信郵資。我們發展出來的物件約莫松果大小，以郵票本身的膠黏劑黏在一起，再浸入透明樹脂，做成一個硬度足以郵寄的物品。上百張立體卡片串懸在架子上等待樹脂乾硬的時候，看起來就像是倒吊的沉睡蝙蝠。

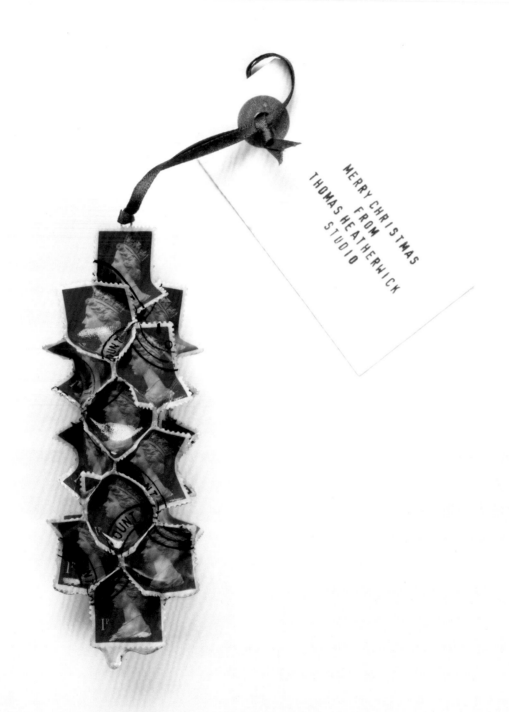

MERRY CHRISTMAS
FROM
THOMAS HEATHERWICK
STUDIO

東岸咖啡廳
East Beach Café

2005

如何讓海濱建築物與大海產生關聯？

在19世紀發明海濱度假以後，英國度假勝地如黑池（Blackpool）、布萊頓（Brighton）、斯卡伯勒（Scarborough）與其他較小型的海濱城鎮如小漢普頓等，

便吸引了成千上萬的度假者與一日遊遊客。這樣的人潮為旅館、觀光景點與娛樂活動帶來投資，連帶讓這些城鎮開始繁榮並日益成長；近數十年來，國外度假開始興盛，民眾也越來越能負擔，造成英國境內海濱城鎮衰落。這也是工作室受委託在英格蘭南岸的小漢普頓設計一間咖啡廳的主要原因，它將取代原本專門販賣漢堡薯條的小亭，以及每年營業額高達10萬英鎊的霜淇淋機。

基地是一塊狹長的土地，前方為海濱步道（整個夏季擠滿在此上下車的觀光列車遊客），後方是高壓下水管道（上方不能蓋建築物），因此這座建築物在比例上不得不像支香菸。

此外，基地所在地毫無遮蔽，並因此導致一種兩難狀況，不知道是該替遊客提供遮蔽，還是該順應民眾的希望，提供毫無阻礙的海洋美景。我們的設計構想，就是要解決這種矛盾狀態，創造出一個同時具有庇護和眺望功能的建築物，讓你的背後有堅實的東西可以倚靠，前方則一片透明，可以好好欣賞海濱景觀。

但我們該怎麼做，才不會讓沒窗戶的建築物背面變成死氣沉沉的平坦立面？我們又該如何保護建築物正面長40公尺的玻璃不受人為破壞與氣候條件影響？

我們認為，現代海濱建築往往順應著一種普遍的建築手法，一種以白帆和遊艇為根據的美學，似乎將過往那種裝飾藝術風格（Art Deco）的輪船浪漫化了。不過，在我們看來，英國海濱並不會讓人激發金色沙灘、蔚藍天空和波光粼粼的感受，而是腳踩在潮濕的褐色鵝卵石上蹣跚行走，中間還點綴著各式各樣被大海打上岸的東西：泥濘的卵石、糾結的海藻、一塊塊保麗龍、破舊鞋子、碎木片，以及磨損糾結的繩索。與其參考陽光、大海與帆船的意象，我們更傾向於與英國海灘的這種紋理和豐富性建立關聯。

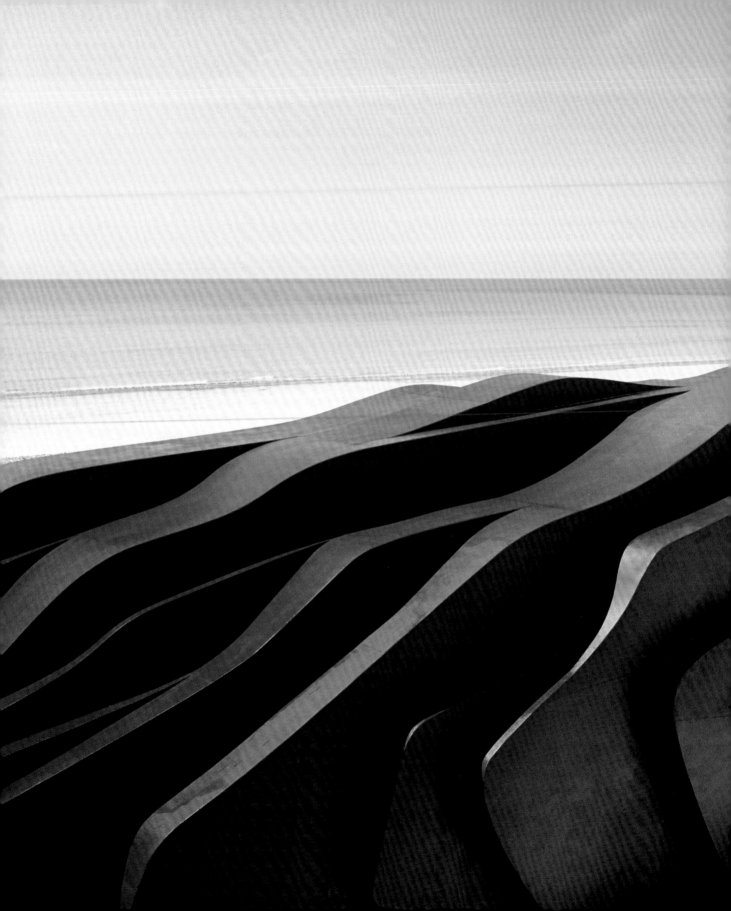

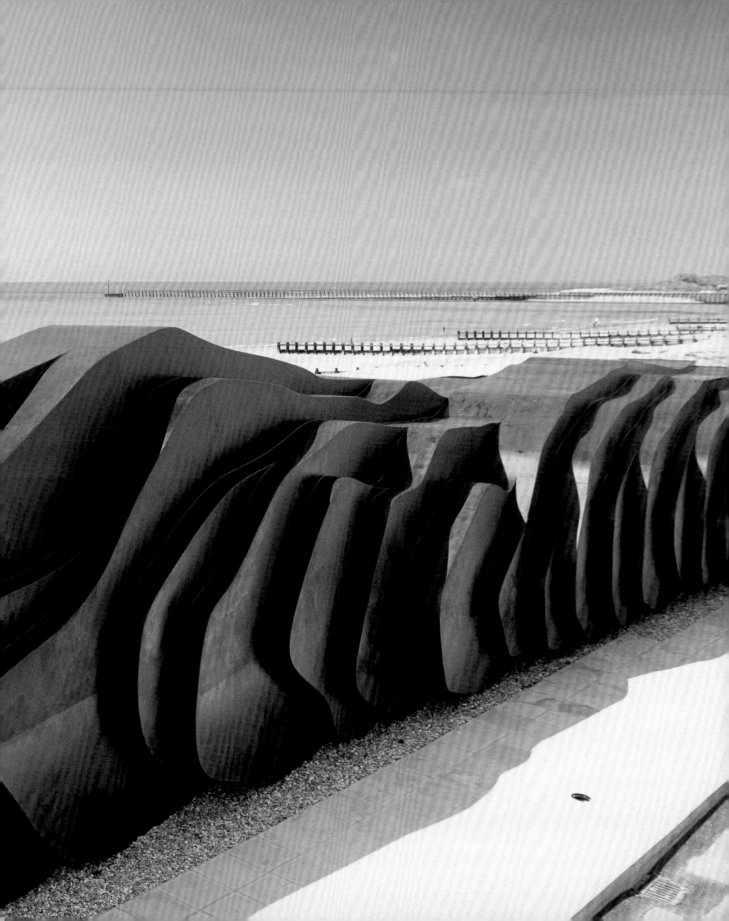

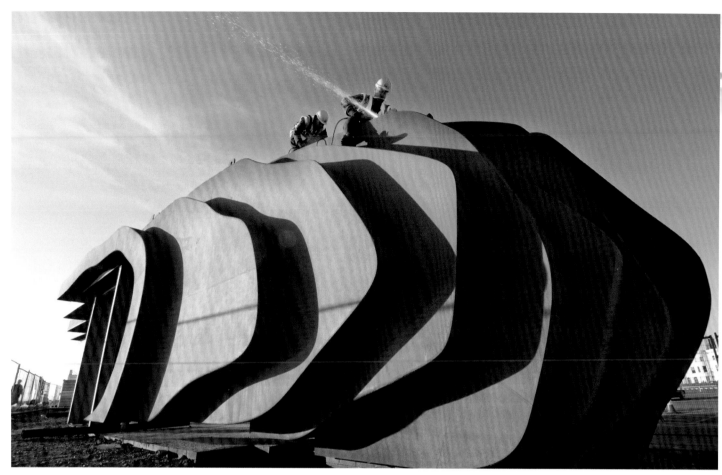

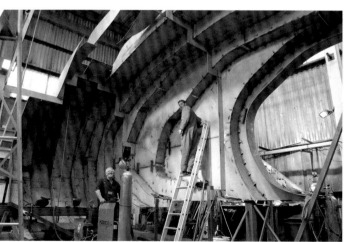

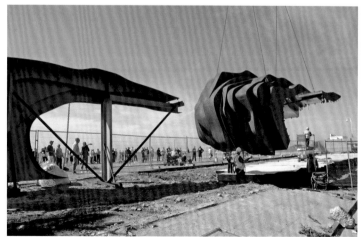

我們也想到，英國建築多年來一直受到一種想法束縛，那就是新建築在風格上必須和周圍的舊建築相呼應。小漢普頓地區面海的第一排建築物是喬治時期的連棟建築，不過它們與海濱相距甚遠。和這些建築物相比，咖啡廳離海濱更近，所以我們覺得這座咖啡廳應該「順應」海濱，而不是100公尺遠的喬治時期建築。這座建築物可以像其他有趣的海濱物品一樣，點綴在鵝卵石中間。

　　出乎意料的是，對這棟建築設計發揮最關鍵性影響的東西，竟然是捲簾，因為它可以用經濟實惠的價格對建築物正面的窗戶提供保護功能。雖然這棟海濱建築的構想逐漸成形，但是當我們試圖將內含捲簾裝置的大型金屬箱像眼瞼一樣附加在窗戶上方的時候，卻遇上了問題。走投無路之際，我們開始思考，如果整棟建築都用鋼製捲簾箱來製作，是否可行。

　　我們發現，我們可以運用狹長的波形條鋼和捲簾箱體的寬度來包覆一個空間，形成屋頂和牆壁，蓋出一棟坐落在海濱的粗鋼建築。白天的時候，正面的捲簾可以藏在建築物內，看起來不至於成為難看的添加物。條鋼箱體的幾何角度從建築物後方逐步往前調整，讓原先可能顯得平坦的立面，有了更高度的3D複雜

度。建築物的焊接金屬皮層也可以是它的結構，就好比飛機外殼的單體構造。此外，我們在小漢普頓的朋友，也就是製作「捲動橋」（頁260–265）的那家鋼鐵公司，恰巧對本案的實踐方式非常感興趣。

　　要替本案取得規劃許可可能不太容易，但我們的客戶對於傳達願景這項工作相當有一套。在原本的小亭裡販賣冰淇淋和漢堡的時候，她會把本案的草圖拿給顧客看，解釋本案的設計，以及它能替小漢普頓帶來什麼好處。她也邀請我們在海邊進行露天說明會，向任何願意進一步了解的遊客提供解說；她還非常善於製造興奮感，刺激民眾對於城鎮發展的熱望。因為她的努力，我們在申請規劃許可時得到多數民眾的大力支持，而且沒有遇上任何反對聲浪。

　　整個金屬結構是由兩名技術人員一手包辦，焊接而成。由於這棟建築比工廠還要長，他們必須分段製作。為了確保每一段都能組裝起來，技術人員的做法是，在完成某一段的製作後，會把仍在製作的一端切掉，將剩餘部分帶到基地，繼續從切下的那端焊接下一段，以這種方式作業。鋼製建築的外部保留原始金屬狀態，內部則以直接在鋼殼內側噴灑的方式，覆上一層硬質的絕緣發泡材料。

東岸咖啡廳目前已經開幕,而且人潮熱絡,總是大排長龍。除了服務當地的忠實客群之外,高品質的現代烹飪更替小漢普頓吸引到來自全英格蘭的遊客。

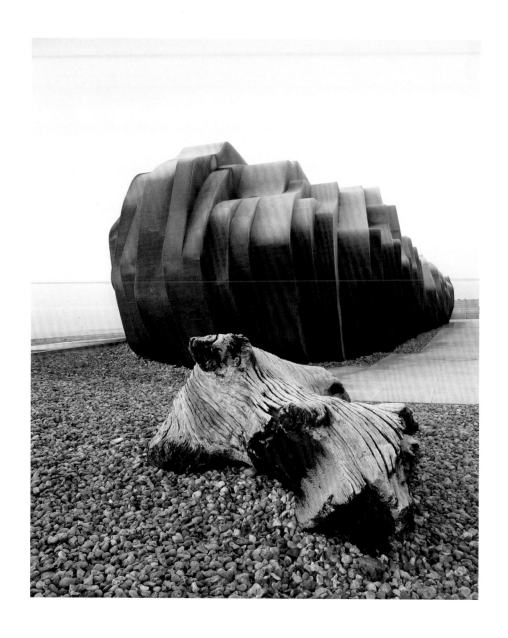

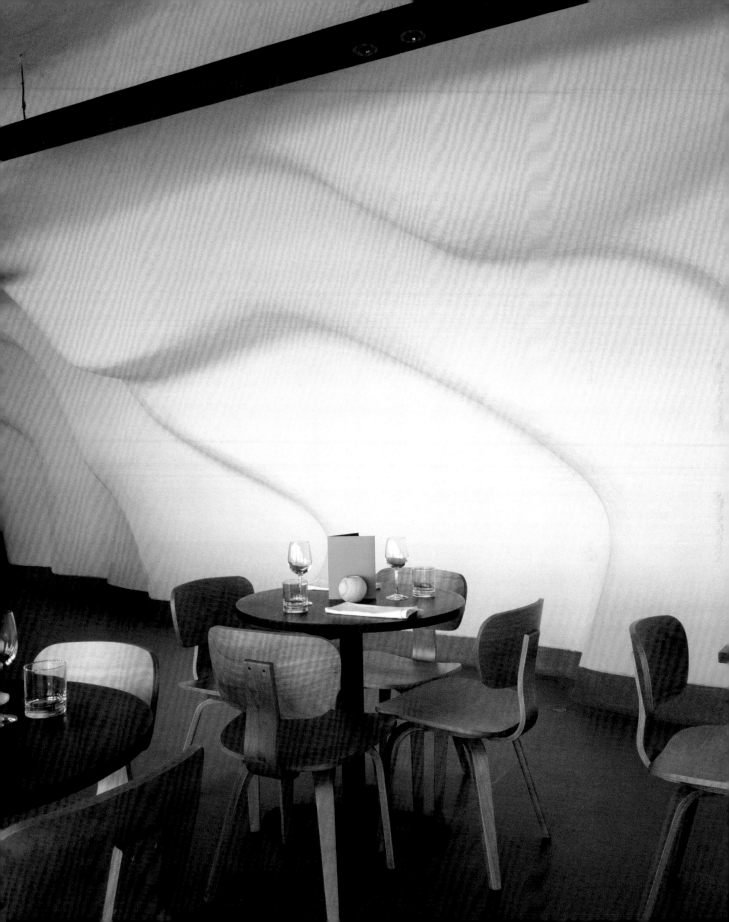

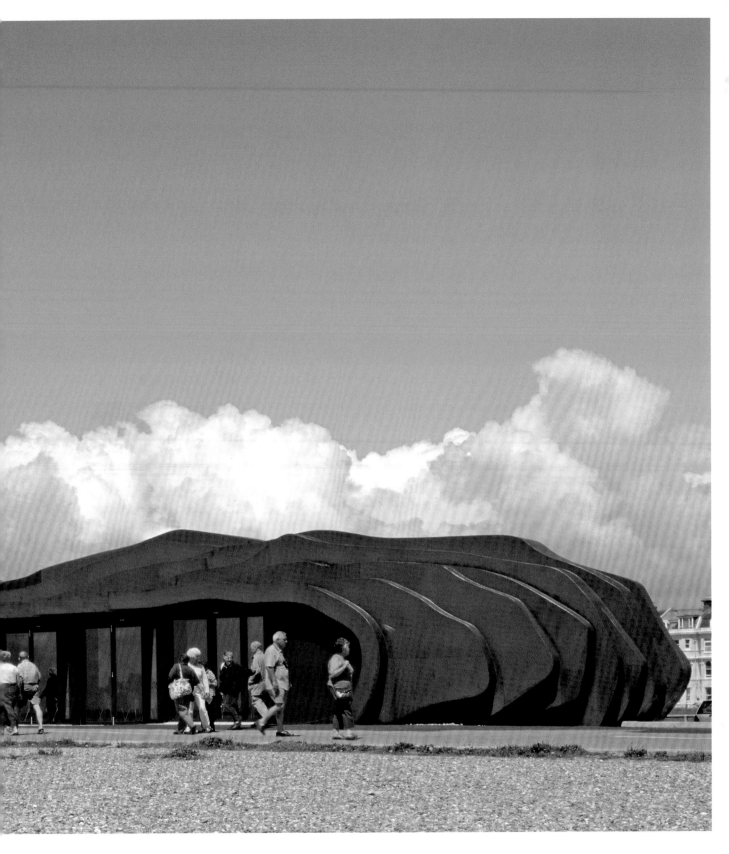

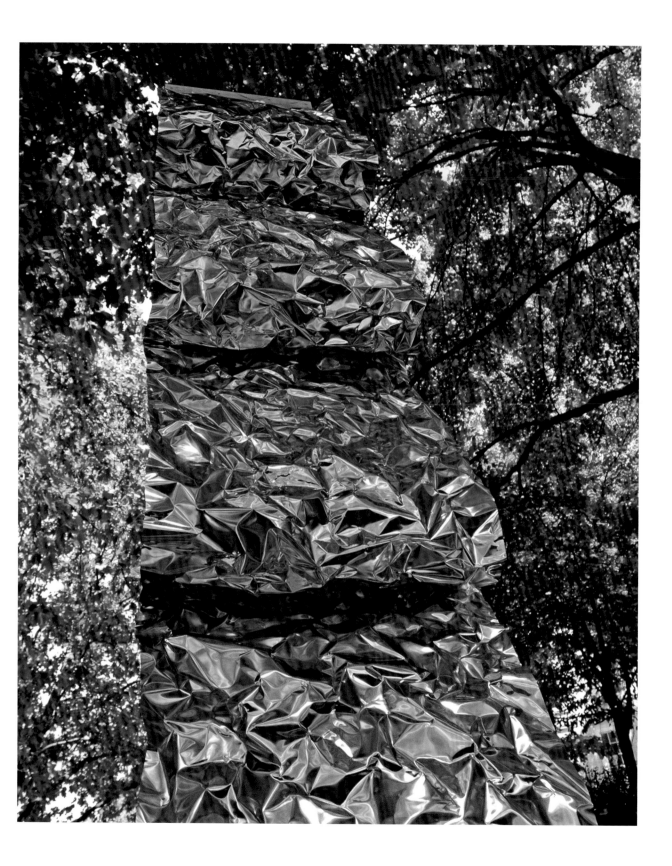

亞伯立斯威藝術家工作室
Aberystwyth Artists' Studios

如何替低成本建築的皮層營造個性？

　　英國皇家建築師協會舉辦一項競圖，內容是要替威爾斯西部海濱城市亞伯立斯威設計藝術家工作室。這項競圖設計是代表亞伯立斯威藝術中心舉行，該中心隸屬於亞伯立斯威大學。亞伯立斯威大學以優越的藝術課程聞名，藝術中心附設美術館讓學生和藝術家有機會展示自己的作品。然而，創意人因為負擔不起工作室的房租，被迫離開此地，前往伯明罕、倫敦或其他大城市開創自己的職業生涯。因此，藝術中心想要設立十八個專供藝術家和文創事業平價租賃使用的新穎工作室，藉此舉創造動機，讓創意人願意留在亞伯立斯威。這件案子的預算非常低，但正好可藉此證明，低成本的專案也可以做得很特別。

　　主辦單位在大學校園內選出基地，它離宿舍和藝術中心所在處不遠，坐落於一塊樹木遍布的陡坡上。我們看到基地的第一個想法是，這片樹林很珍貴，將一座大型校園建築擺在這裡，意味著得移除所有樹木，相當可惜。因此，我們想研究看看，是否能找到方法，讓本案藏身在樹木之間。

　　我們決定捨棄單棟大型建築的做法，改為設計九座較小的建築物，將它們放在群樹之間，以走道連接。每座建築的單一樓層可以容納兩個單位的工作間。我們喜歡將它設計成社區的想法，它就像個村落，而不是把所有人聚在一起的單一建築。此外，這種做法也更適合我們有限的預算。它的成本比兩、三層樓的單一建築來得低，因為我們不用把錢花在電梯、樓梯和走廊上，而且分離式建築物也是一種低廉且實際的隔音方法。

　　這些藝術家工作室必須給人特別的感覺，但也不能壓過使用者的創意光芒，同時它還必須要是一個兼具彈性與功能性的空間，讓創意人能夠在裡面隨心所欲地揮灑。因此，我們決定讓每棟建築物都維持簡潔的造形，集中心力營造建築皮層的特殊性。

　　一般而言，造價低的建築物往往是以工業標準面板系統包覆，材料選自「Barbour Index」這類專業型錄。雖然這些材料符合營建法規，而且也會有保固，

但是對我們來說，往往顯得平淡乏味。我們決定反其道而行，發明具有自身生命的包覆材料，讓這些建築物給人與眾不同的感覺。

這個材料必須要能持久，而最持久的材料顯然是不鏽鋼。不過，厚度高於1公釐的傳統不鏽鋼面板，對我們的預算而言實在太昂貴。我們同時也注意到，以這種厚度的不鏽鋼來包覆建築物，看起來往往有些凹凸不平，因為這種材料在建造時很容易出現皺痕，感覺就好像經費不足以購買厚度足夠的金屬，必須節省材料似的。

如果我們能學著喜愛這些皺痕，而不是試圖避免它們，那麼厚度遠低於1公釐的金屬就能成為有效的包覆材料，而且是我們負擔得起的。我們於是問了自己一個問題，是否能將超薄不鏽鋼板當成保鮮膜或透明膠帶，把它們纏繞在建築物上，藉以創造出一層夠堅韌、能防水、耐腐蝕，並且不會因為紫外光照射而導致品質退化的皮層。

經過一番搜索，我們在芬蘭找到一間能製造厚0.1公釐不鏽鋼板的製造商。讓我們非常驚訝的是，該廠商生產的這種金屬材料以重量計價，價格是標準不鏽鋼板的十分之一。我們一拿到樣本就開始研究，並發現沒辦法不讓它出現皺痕，

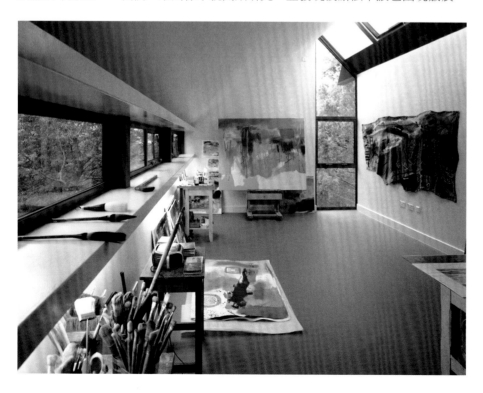

不過，如果我們放手讓它皺，它卻會變成一種魅力十足的東西，十分吸睛。這一點讓我們感到興奮，因為對我們來說，建築物給人的感覺除了和整體的造形有關之外，紋理所扮演的角色也不遑多讓，而且紋理是在人的尺度這個層次與我們接觸。表層死板、平坦且枯燥的建築物，會傳達出一種物質上的冷感，但如果它有豐富的細節，例如這種不鏽鋼板自然產生的皺痕，那麼你看到的表層就會同時具備一種不可預期且引人入勝的3D特質。

此外，當我們把起皺的金屬材料和戶外樹木放在一起，看起來就好像我們把鏡子弄皺了一樣。皺痕的大小約莫和樹葉相同，它們的表面看起來就是樹葉和天空的顏色。

357

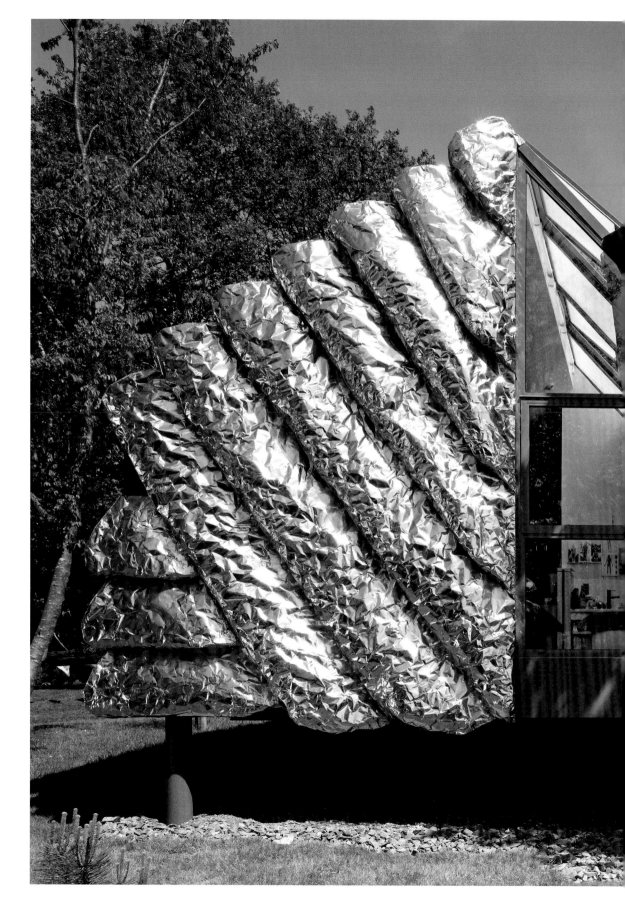

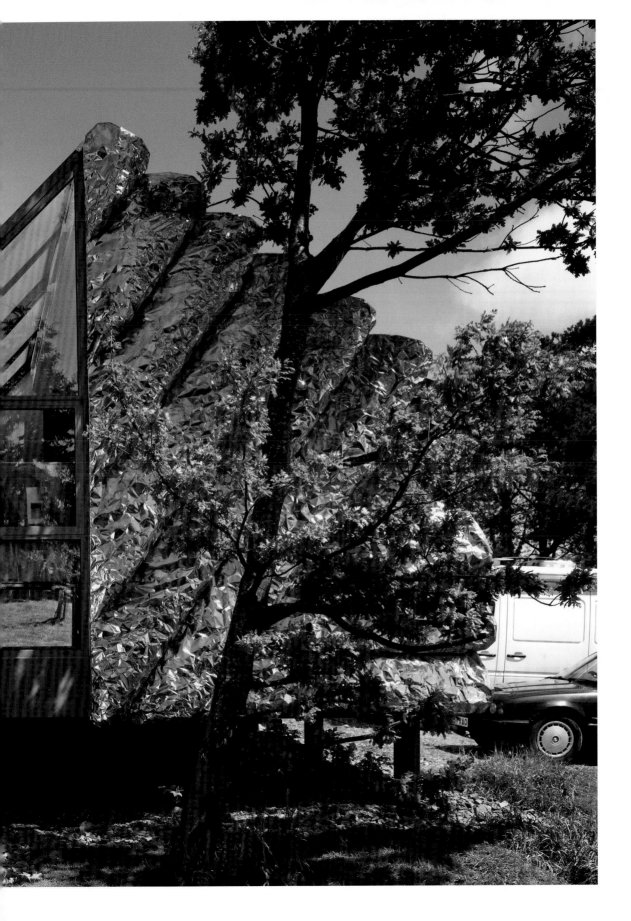

若要當成包覆材料使用，這種材質必須堅硬到能夠承受損傷，同時具有絕緣效果。我們曾在「東岸咖啡廳」（頁344–353）一案中，於鋼殼建築內側噴上一種原本研發給豬圈使用的絕緣發泡材質，這種材質定型後足夠硬挺，動物無法咬穿。於是，我們決定在皺皺的鋼材背面噴上同樣的發泡材質。這樣的材料組合，讓我們為這個專案創造出專屬的包覆系統：質輕、便宜、耐久，但具有靈魂。

我們的提案是在樹林裡建造九座小型建築物，以步道相連，構成一個家族。這些建築群的配置呈弧線狀，如此一來，雖然每棟建築都具有一模一樣的外觀，卻是以不同的方式坐落在地景之中，和相鄰建築之間的關係也各有其妙。由於基地位於小山丘上，我們在斜坡面打下柱樁，將建築物架在上頭。每棟建築都分割成兩個獨立工作間，加起來總共有十八個單位。建築物採用斜屋頂、木桁架的簡單架構，從中間一分為二並稍微拉開，拉開的部分作為天窗、入口、通風系統與廁所空間。外表覆上量身訂做的皺皺金屬包覆材料。

為了競圖，我們利用在工作室裡弄皺的鋼材和營造商提供的絕緣發泡材料，製作了一棟全尺寸建築。我們將這棟原型屋藏在樹林裡，請評審在面談時走到外面，親眼欣賞建築物映射出樹木與天空的景象。

實際營造時，工作室變成了建築皮層的承包商，還因此發明了一台特製起皺機。這台機器是用大型把手操控的巨大軋布機，滾筒上有許多瘤結。在我們把一捲捲寬度1公尺的不鏽鋼板送進這個長滿瘤的滾筒時，鋼材因為擠壓而發出巨大聲響，之後就會變成10公尺長、均勻起皺的金屬。

由於這些長形面板比一般的覆面板長了許多，需要做防水處理的接合處也因此大為減少；不過，長邊的角落與邊緣仍然需要剪裁才能接合在一起。把帶狀金屬弄皺的過程似乎不甚完美，甚至有些粗糙，但細部都經過仔細打磨，精確度高達1公釐，所以每塊板材摺疊之後都能和相鄰板材貼合，形成防水的密封接縫。

我們替每座建築物建造了木構架，並將金屬皮層覆在上面。之後在皮層內側噴上絕緣發泡材料，再進行包括地板鋪設、木板安裝以及水電管線等裝修工作。

早在建築工事完成之前，工作室就全部租出去了，目前是許多雕塑家、畫家、織品藝術家、網路設計師與一個劇團的工作場所。

362

亞伯立斯威會堂
Aberystwyth Meeting House

如何以畫圓方式建造圓形建築？

設計威爾斯亞伯立斯威藝術中心「藝術家工作室」（頁354–365）的同時，我們也受邀設計一處公共集會場地，讓整個發展計畫更為完備。有關這座會堂的展望，是要讓它變成一個彈性空間，可以用作展覽廳、電影院或表演空間，一個讓民眾聚集的場所。

我們希望這座建築能和所有工作室產生同等的關聯性，而不會和最靠近的一座形成較強烈的關係，因此我們覺得將建築物設計成圓形是非常重要的一點。我們也希望，這座建築能和工作室的矩形與光澤感形成對比。

此案的困難在於，這座圓形建築建造預算非常低。我們看過的低成本圓形建築，都是用平面板建造，因為平面板比弧形面板來得便宜。然而，用平面板所建造出來的圓形建築似乎不夠圓。在我們看來，那就像是假扮成圓形建築的多邊形建築，這樣的建築同時還告訴你：委託人沒有足夠的經費，負擔不起弧形板料。若是如此，我們還有什麼替代方法，可以運用畫圓的方式來建構圓形建築呢？

我們和工程師朗·帕克曼（Ron Packman）討論多孔混凝土還有哪些潛能沒完全發揮。多孔混凝土這種建築砌塊，就好比泡泡巧克力棒或蜂窩糖，由沒有骨材的混凝土和許許多多包在裡面的氣泡組成。它們很便宜，富有結構造形又絕緣，對生態衝擊低，還能輕易用手工工具切割。這種材料四處可見，常用來建造牆面，施工迅速，造價低廉，不過通常會隱藏在灰泥或油漆下方。

我們還發現，在酷寒的拉脫維亞，有些住宅完全是用這種砌塊興建而成。他們用厚達45公分的多孔混凝土砌塊實牆，搭建出沒有門窗的巨大盒狀結構。由於這些牆面質輕且柔軟，工人可以稍後再決定要把它們放在哪裡。在建築物其餘部分完成後，工人可以拿起鋸子，隨心所欲切割出門或窗戶的位置。

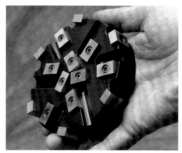

我們的提案是利用多孔混凝土砌塊來建造出一面5.4公尺高的環形厚牆，這面牆既有隔絕效果，也能成為支撐屋頂的結構。由於牆面是利用矩形構件糊成的，外觀看來又醜又笨重。不過，我們想到用圓規畫圓的方式，並開始思考我們能否讓切割工具繞著圓心旋轉，用旋轉的方式來雕刻這棟建築。我們是否能把圓形牆面當成半乾黏土來形塑，就好比陶藝家拉出手拉坯一樣？

雕塑牆面時，我們可以將整棟建築物當成一個連續斷面，一併做出座椅、架子和照明細節。因為採用木製平屋頂，我們可以把屋頂像切蛋糕一樣切掉兩塊，再用玻璃把它補起來，藉此創造出建築物的入口和出口，並有採光和通風效果。

工作室對於纖維灰漿抹面和簷飾製作的興趣，也影響了這個設計構想。簷飾的製作方式，是把一塊金屬型板拉過濕石膏板，拖曳出一種突出的形狀。在這個案子中，簷飾並不是房間角落的裝飾細節，而是會套用在整座建築上。當我們用

各種輪廓在建築外部做實驗時，無意中發現童話作家安徒生的側臉輪廓剛好是我們想要的造形，雖然我們原本並未打算要替我們選用的輪廓附加上任何意義。

多孔混凝土砌塊的主要製造商對於有人能欣賞這種灰姑娘般的材料感到非常高興。我們和該製造商合作，利用製造商的測試設備製作出全尺寸的建築構件。我們打造了一座大型夾具，把專門為本案設計的切割工具裝在上面，進行測試。以旋轉方式雕刻混凝土砌塊的做法效果相當好，我們更意外發現，利用彩色膠黏劑將混凝土砌塊黏在一起，可以在建築物表面製造出奇妙的圖案，有如切割木材的紋理。

368

369

康斯塔姆餐廳
Konstam

如何將老舊的倫敦酒吧變身為新餐廳？

名廚暨咖啡廳老闆奧力佛‧羅（Oliver Rowe）邀請工作室幫他將位於倫敦國王十字區的破舊小酒吧改裝成餐廳。當時越來越多人對降低食品的運輸耗源深感興趣，認為應採用本地生產的季節性食材，而羅氏恰好趕上潮流，計畫在倫敦地區取得餐廳需要的所有食材。羅氏的電視節目《城市主廚》（*The Urban Chef*）曾播出他在當地尋找食材的情形，例如在M25高速公路下方採菇，來自商業大樓頂樓蜂巢的蜂蜜，以及在泰晤士河釣到的鯖魚等。與其將羅氏和他的廚房藏在地下樓，我們的第一個動作是把廚房位置改到新餐廳正中央，讓顧客能看到大廚工作的景象。

若從小酒館外部鋪設的瓷磚和許多小型窗玻璃來判斷，它無疑是一間20世紀初愛德華風格的小酒吧。由於在當時的餐飲界，將老舊酒吧改裝成餐廳，拆掉髒兮兮的地毯，把豐盛菜餚裝盛在大白盤上，然後自稱美食酒吧（gastropub）的做法似乎已成老套，我們想要尋找另一種不同的手法。我們不想把一種和空間特質相牴觸的美感強加上去，希望能找到一種方法來認可這種空間特質。

這個空間約有五十塊窗玻璃，而這間新餐廳恰巧能容納約五十名顧客，這種巧合讓我們直觀地想到，可以在每扇窗戶和每張桌子的照明之間做出一種臍帶式的連結。

我們在每塊窗玻璃四周放上金屬細鏈做成的緣飾，並且把這些鏈子一束束地牽引到室內，好像要把來自窗戶的光線捕捉起來一樣；之後，我們的做法則是將金屬鏈鉤在天花板上，再讓它們垂吊下來，在每張桌子上形成光束。

光是利用鏈子和重力，就能做出超卓非凡、宛如從窗框中暈散開來的虛空造形。

這個案子總共用了110公里長的鍍鎳不鏽鋼鏈，讓它們大片大片像馬尾或蜘蛛網似地橫跨過天花板，並以方形透明壓克力框固定在每張桌子上方。餐廳的其餘部分——地板、牆壁、天花板、窗框和椅子——則漆上深濃的藍綠色，製造出慵懶的低層照明效果，讓來自金屬鏈的小片光源能夠凸顯出來。顧客可以在餐廳裡玩弄這些金屬鏈，讓手指在一束束鏈子上遊走。日光會透過窗戶照射進去，但餐廳外面那個以外帶食品店和按摩院聞名的區域景觀，則會由珠簾濾除。

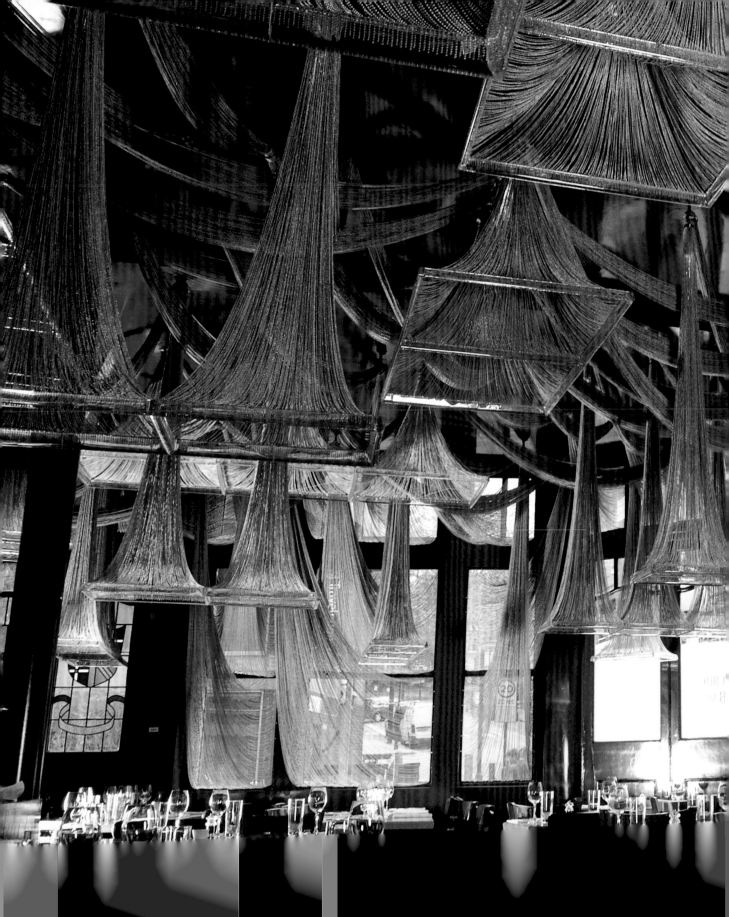

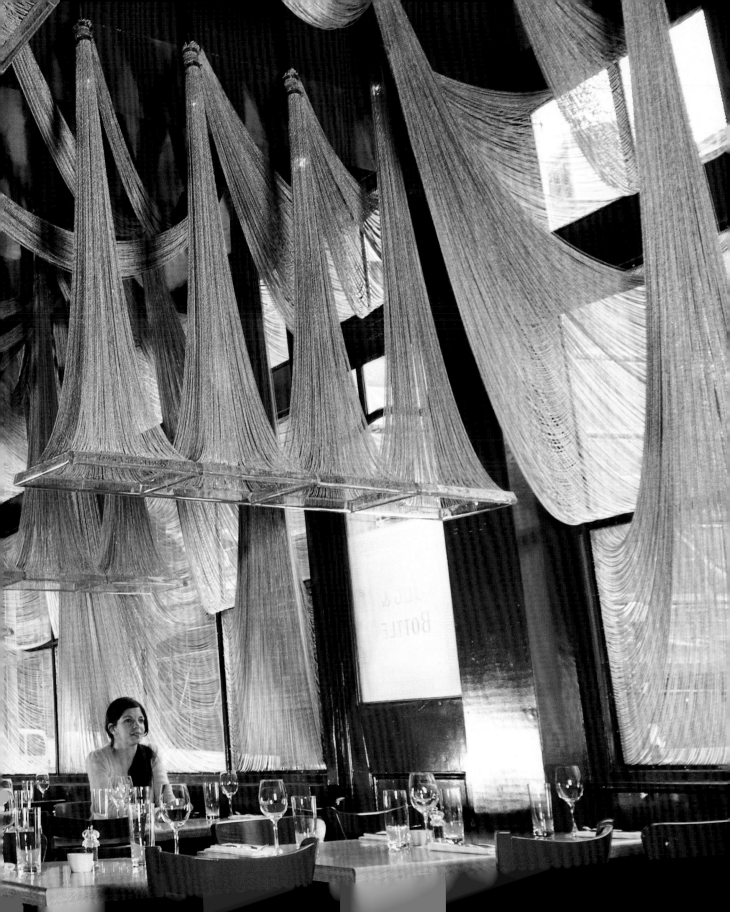

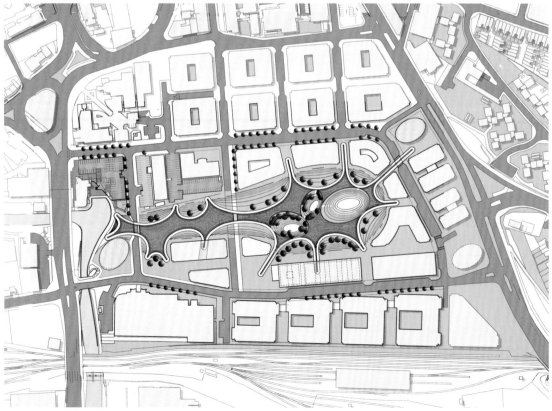

諾丁罕東區
Nottingham Eastside

能否透過水體設計塑造出獨一無二的地方特色？

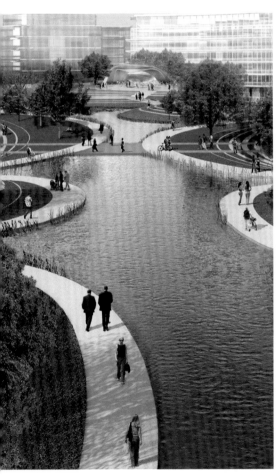

　　一個地產開發商邀請工作室在英格蘭中部諾丁罕城內一處綜合開發區的中心地帶，設計一個大型公共空間。這個基地曾經是運河碼頭，因此設計團隊提議設置一個新的大型水體，為城市裡的這個區域創造出新的識別身分。我們不想把一個孤立的水體放在開發區正中央，決定賦予它一個能夠和整體建築物配置交錯呼應的形體。

　　我們的設計構想是，創造出許多相互撞擊的概念性島嶼，每座島嶼上都有一棟建築物，島嶼之間則用水來填滿。我們不打算建造一座外緣凸起的圓形湖泊，讓你繞著這個巨大的單一形體行走，而是決定沿著陸地鋪設凸起的步道。這個水體的形狀將整塊開發區縫合起來，那是單座橢圓形或長方形水體所無法辦到的，讓整個景觀變成一塊適合居住的親密空間，不致淪為巨大空曠且毫無人味的所在。

　　這裡的水道就像是有著長長卷鬚的植物，從狹縫沿著小街流進中央空間，維持著水體和建築物之間的連結，並吸引人群進入開發區。這裡還有一個由三座相互連接的島嶼所形成的半島，橫過水體中央。本案以類似於英國地區路邊緣石的厚實花崗岩石材建造，沿著水岸形成輪廓清晰的步道。

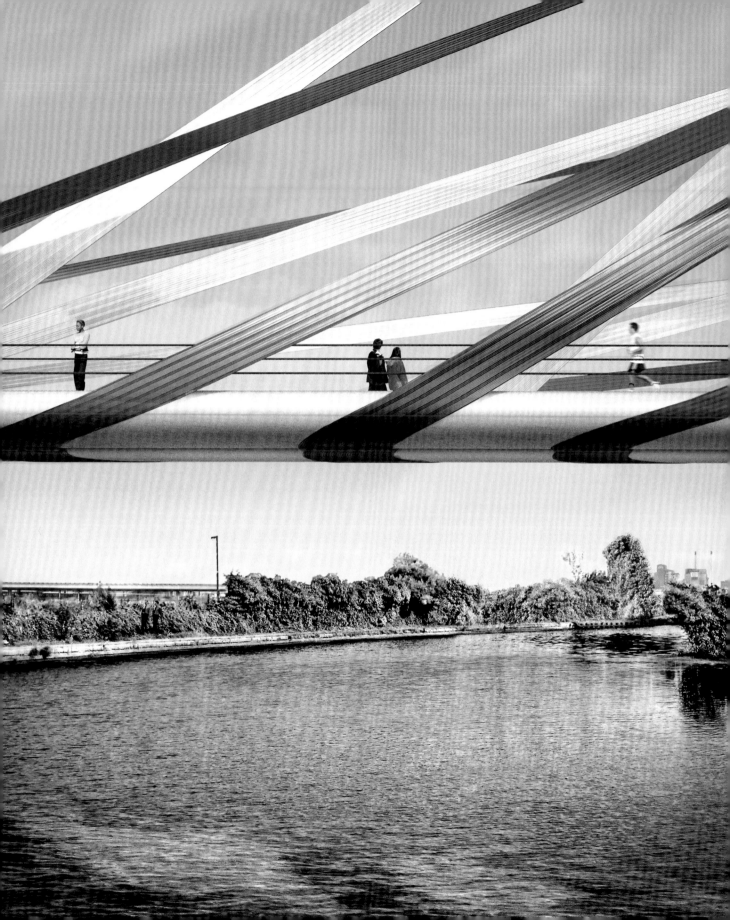

緞帶橋
Ribbon Bridge

橋梁是否能借用鄰近建築作為結構？

　　倫敦東部一個原為工業區的孤立地段，在英國大多數住宅幾乎都以類似的乏味設計興建的時代，進行了大規模的住房開發規劃。我們受到一個地產開發商的委託，在該地設計一座橫跨利亞河（River Lea）的百米人行橋；這座橋是該區很重要的一項基礎建設，主要功能在於連接住宅區與大眾運輸設施。

　　要建造這種長度的橋梁，最直接且最具成本效益的方法，就是在河的兩岸建造墩柱，將走道架在上面，不過就本案而言，我們只能在河的一側設置墩柱，因為河對岸的土地並不屬於同一位開發商。此外，由於有兩棟公寓大廈緊鄰著橋梁著陸處，即使就開發商擁有的這一側來說，也沒有空間容納這樣的墩柱結構。

　　橋梁和這些公寓大廈的關係非常重要：若是沒有這座橋梁，這些公寓根本賣不出去，不過若是沒有這些公寓，也不會有單位願意資助橋梁的建設工程。由於開發計畫有賴於橋梁和公寓大廈同時建造，我們想知道，是否能透過設計讓它們在結構上建立休戚與共的關係？

　　我們提議完全捨棄橋梁墩柱，利用公寓建築來支撐橋梁。少了墩柱，也可以在建築周圍創造出更開放、更親切的公共空間。

　　設計這座橋梁的時候，業界很流行從豎琴之類的弦樂器取材，這樣的靈感來源讓設計師在橋梁設計上大量運用細鋼索和白色管柱等的組構。我們想要採用不同的造橋元素，並讓以天空為背景的鋼索更具表現性。除了細金屬線編成的束狀圓鋼索之外，我們還想到可以利用扁平的條狀金屬板來發揮。

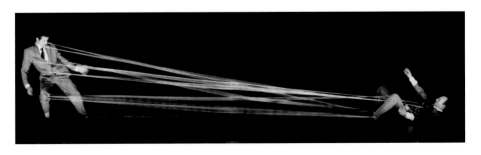

我們將拋光鋼條嵌在公寓樓地板之間，並讓它延伸出去穿過河面，支撐橋梁走道。橋梁會從公寓大廈上懸吊下來，就像用扭曲的條鋼製作的翻繩一樣，橋面則是設有玻璃欄杆的寬廣走道，長條金屬沿著橋面周邊與下方纏繞。

　　我們和一群專業工程師合作，利用12公釐厚的不鏽鋼板替這座橋開發出寬度900公釐的結構性條鋼。一系列的風道測試顯示，在條鋼上鑽幾個小洞，就能讓空氣穿洞而過，避免橋梁在風中振盪擺動。我們確定能在預算內建造這座橋，並制定建造順序，配合公寓大廈不斷往上蓋的時間，將預製好的橋段組裝起來。

　　這座橋的設計目的，是想為基地創造一個強烈的視覺識別，並提升公寓的價值。我們也認為，用公寓來支撐橋梁的設計，能替居民創造話題。

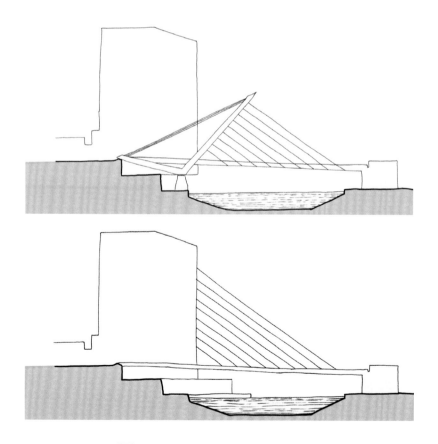

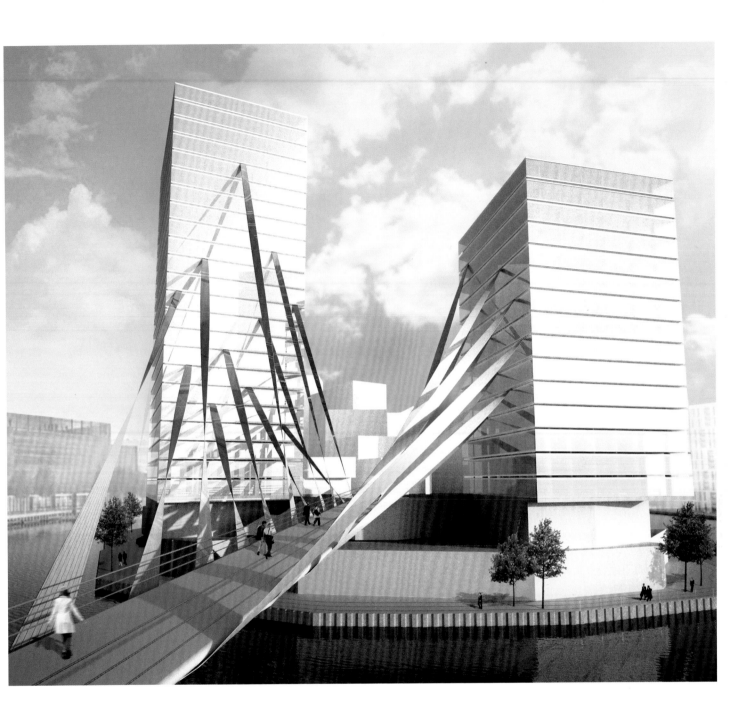

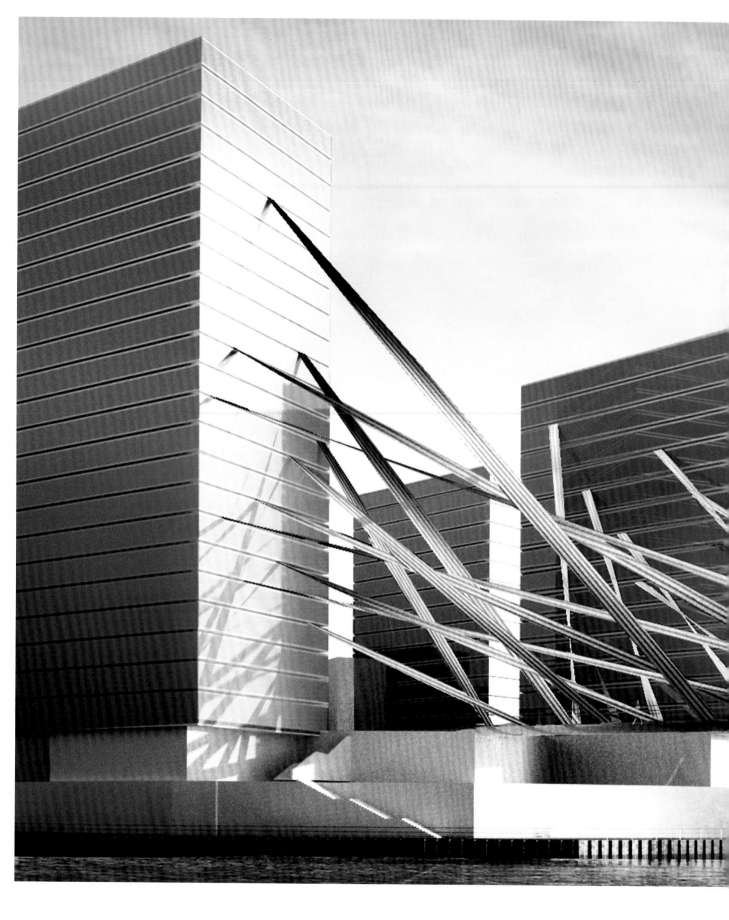

香港太古廣場
Pacific Place

如何在購物中心仍維持營業的狀況下，執行一項
高達1億6,600萬英鎊的改善計畫？

太古地產有限公司（Swire Properties）是香港地區規模最大的地產開發公司
之一。該公司主席邀請工作室針對太古廣場提出改善建議，這間位於香港中心地
帶、佔地520萬平方英尺的綜合商業中心，是該公司最值錢也最賺錢的資產。太
古廣場於1990年落成，是該公司第一個大型零售計畫，由於地點絕佳且經營極
為成功，讓它成為全球最有價值的不動產標的物之一。

宛如一座小城鎮的太古廣場，是一個自給自足的實體。共計
四層樓的購物中心內，有一百三十間商店和餐廳，它同時也是一
個墩座，承載著四棟五十層樓高的摩天大樓，裡面有辦公室、酒
店式公寓和四間旅館。這座綜合性商業中心透過地鐵站連結鄰近
的開發地區，以及通往香港公園（Hong Kong Park）與重要政府
機構的主要道路，每天有高達十三萬人潮經過。除了購物、工作
與旅館住宿之外，人們也到太古廣場看電影，清洗並修改衣物，
參加會議，游泳與使用金融服務等。

儘管太古廣場比某些競爭者老舊許多，然而寬廣的空間與整齊劃一的建材，
替太古廣場營造出相對平靜的氛圍。不過，這裡還是有許多需要大幅改善之處。
在購物中心裡，開放樓層的視線被防滑地板邊緣的細節擋住，其他樓層的店面也
有部分被遮掩。電梯和電扶梯沒有通往每個樓層，有些公共空間的功能欠佳。此
外，線條死板的稜角和閃亮面板，也讓購物
中心的設計顯得過時。

太古廣場在二十年前開幕以來，它的風
格和形式廣受模仿，我們的委託人深怕有一
天市場龍頭地位被取代。此外，香港地區數
十年來在經濟與政治上的實質改變，也替太
古廣場創造出更能發揮且更高獲利的潛能。

但有鑒於這塊已開發地區的價值和獲利性，開發商不可能將它拆掉重蓋。於是高層做出策略性決定，打算斥資1億6,600萬英鎊進行全面翻修，讓它能在這個高度競爭的市場中繼續活過另一個變化不斷的二十年。我們從一開始就深信，讓太古廣場保持信心，繼續追求它們最初的願景，是非常重要的一點。在努力重建與現代化的過程中，似乎很容易侵蝕掉一棟建築物或一座城市的原真面貌，將它的特色與價值所在連根拔除。

我們在太古廣場案的任務不是設計一座大型新建築，而是相當於設計並建造十五個獨立卻相關的案子，使得整個案子成了一個複雜的施工管理計畫。整個改造計畫的實行，不能影響到中心內的貿易與租賃活動，高獲利的零售空間、辦公室與旅館，在整個專案進行期間都必須持續運作。

在太古廣場的一個改造計畫中，我們設置了新的電扶梯和電梯，藉此改善內部的循環動線，同時也改造了識別與尋路系統。我們修改並增進了購物中心內的視線，增加自然光並藉由降低能源使用來提升環保效能。我們也設計了新的餐廳、咖啡廳與新旅館的外觀，創造出大量的公共空間與花園，並設置人行步橋。

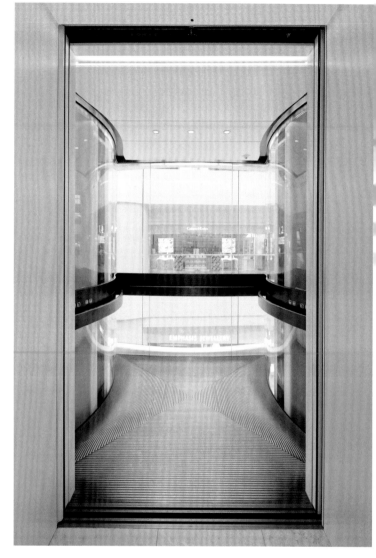

由於本案並非重建，它也因此變成一個大規模的細部設計執行案。我們的任務是以肯定且一致的手法將這些細部貫徹到整個環境中，讓它們能累積起來一起發揮作用，散發出原始設計的自信，同時也傳達出新的認同。我們主要是運用木材與石材，倚賴這些材料與生俱來的不完美，替環境帶來生命與溫暖，至於我們發展的細部設計，旨在替空間中的不同元素創造出更高度的整合效果。舉例來說，我們讓扶手欄杆與電扶梯活動扶手的接合之處，能夠有同樣的彎度，而不是讓它們隨意相接。細部設計的工作還延伸到倫敦的工作室，在那裡替砂鑄的銅製電梯按鈕和其他金屬構件製造鑄模。

我們替本案發展出的另一個特殊細節，則是關於廁所的門鉸鏈。我們不想用盒狀小隔間把一間間廁所圈圍起來，改而選用單塊式的木製波浪板來進行隔間。

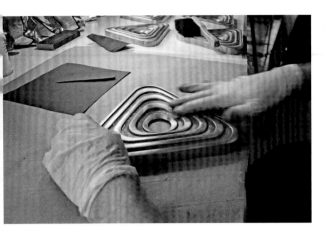

若是在這樣的設計裡採用一般的鉸鏈門，似乎會違背彎曲牆面的精神。我們開始思考，怎麼做才能讓門以彎曲的方式打開，完全不必用到鉸鏈？經過大規模實驗後，我們發現一種方法，可以同時讓木牆朝內外兩邊彎曲，而且外觀上看不到任何鉸鏈或線條。為了評估這種做法，我們製作了一個試驗台，利用在倫敦工作室製造的電動馬達，讓原型門開闔數千次做測試。我們將整個裝置運送至香港，在專案辦公室的一個角落組裝起來，持續操作它長達兩週，藉此模擬二十年的使用時間。不停開關門所發出的重複重擊聲，讓專案團隊非常頭疼。

本案最精彩的改造出現在太古廣場的五樓，也就是構成四座摩天大樓底座的頂樓戶外區。這裡是由道路主導，作為落客區、送貨區和旅館的迴車圓環，不過在改造之前，這個區域並不太容易接近。許多架高的大型植栽容器內設有玻璃金字塔狀的天窗，讓光線能夠進入下方的購物中心，但這些結構卻成了這個空間的障礙物。對任何搭乘汽車或計程車抵達此地的人來說，這就是太古廣場的正門，不過它看起來卻比較像是專供雇員和送貨使用的服務性入口。

我們用引人注目又堅固的平板玻璃區塊取代原本的天窗，玻璃嵌在墩座表面，可以讓人在上面行走。為了這項設計，我們發展出一種特殊的玻璃細部，一方面具有防滑表面，同時可以避免讓購物中心裡的顧客抬頭就看到上方行人的裙下風光或褲腳。為了使玻璃結構強韌到足以讓貨車開過去，並達到合格的防火等級，這個表層必須由七層玻璃構成。利用這種多層次的結構，我們找到了一個方法，既不會阻擋光線或遮蔽天空，又能製造隱密的效果。我們在玻璃最上層的表面放上粗糙的點狀突起，藉此做出防滑效果，然後在每一層玻璃上蝕刻出不同大小的圓圈，以這種方式讓這些圓圈在層層玻璃中形成一個3D鵝卵石狀的形體。

這一百個可供民眾行走的天窗，不但將之前五樓死氣沉沉的空間轉化成重要的公共空間，也增加了下方購物中心的照明量。

此外，我們也設計並建造了一間新的咖啡廳與一間獨立式餐廳，餐廳的屋頂結構採用條鋼，在一間中國船廠製作。我們也利用義大利貝多尼亞（Bedonia）出產的花崗石重新包覆了所有立面，統一整體視覺，為建築物周邊和我們設計的新旅館入口創造出一種流動的帷幕造形。在這片景觀中，點綴著一些植栽綠意區，植栽容器採用和立面相同的石材，鋪面也納入許多特殊細節，例如具有雕塑性的下斜路緣石，在路緣石下壓至道路表面之處形成扭轉形體。由於五樓被改造成太古廣場的新大門，購物中心內的許多精品零售商紛紛額外承租了許多面對該空間的店面。

這個案子最後完成時，所有辦公空間的入口都會重新配置改到五樓；此外，也會在整座綜合商業大樓前方建造一座100公尺長的行人天橋，並沿著橋面設置公園綠化空間。

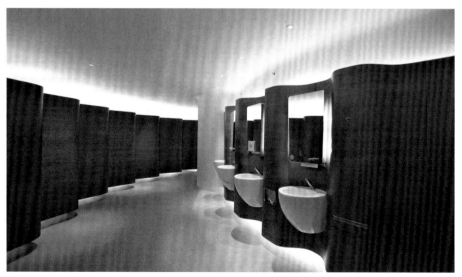

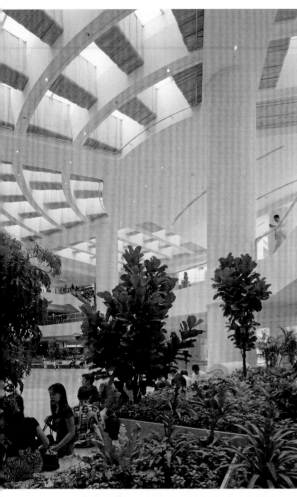

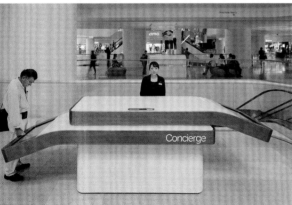

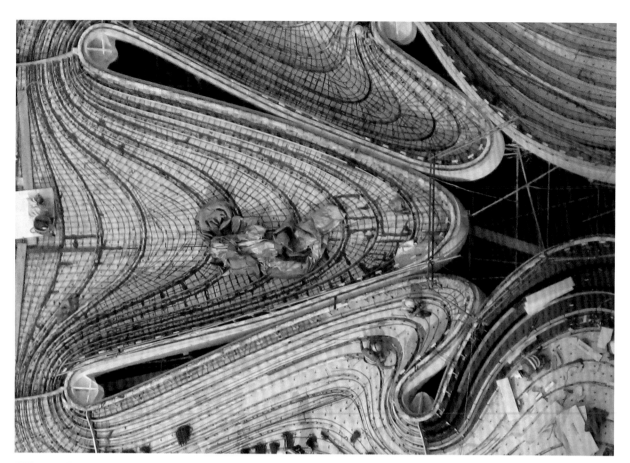

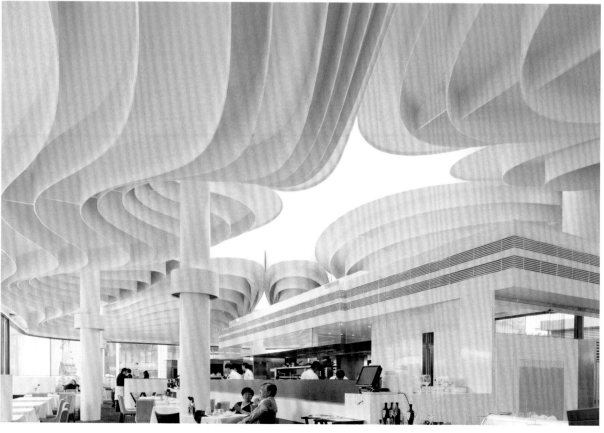

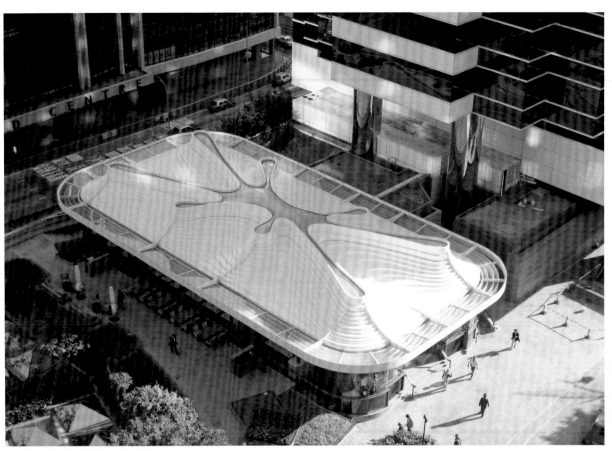

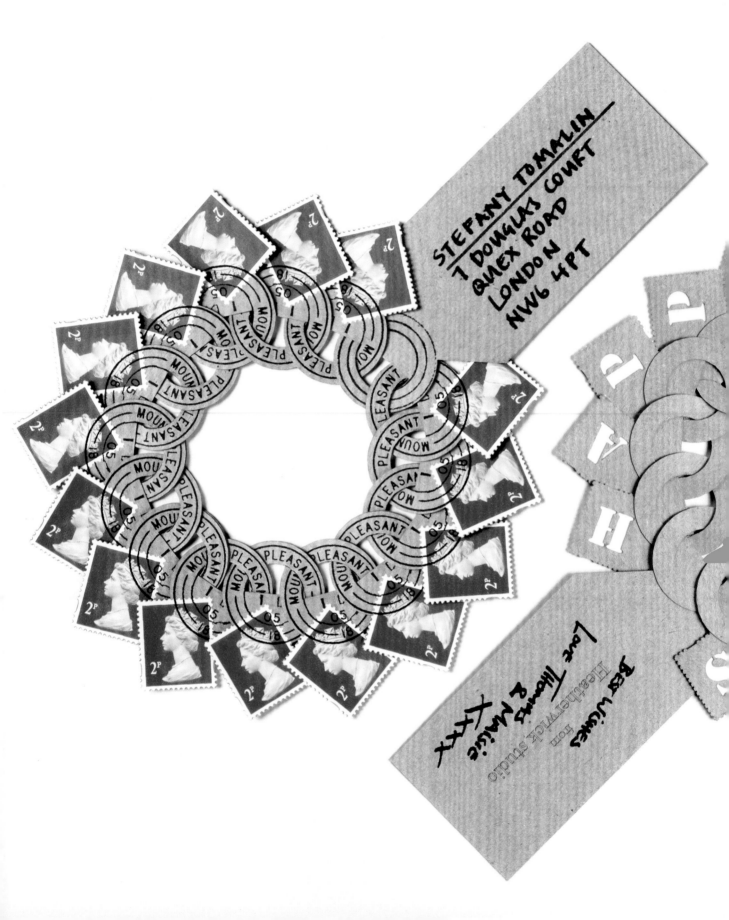

STEFANY TOMALIN
7 DOUGLAS COURT
QUEX ROAD
LONDON
NW6 4PT

Love Thomas & Maisie xxx
Best Wishes from Heatherwick studio

聖誕卡
Christmas Card

2005

如何將郵戳化為聖誕卡的主要元素？

　　隨著我們的聖誕卡設計與寄送和收到卡片的過程關係越來越密切，工作室成員開始思考，我們能夠怎麼利用郵局蓋在郵票上避免人們重複使用的圓形郵戳。郵戳通常蓋在信封右上角，和郵票角落重疊，我們想到，如果沿著郵戳裁剪，讓卡片變成郵票加郵戳的形狀，應該會很有趣。於是，我們將郵資拆解成許多低面額的郵票，把每一組郵票和郵戳當成一個環節串成一條鏈子。

　　我們和郵局合作，找到一個方法讓每組郵票環鏈的接合點隱形消失，製作出用郵票組成的手環飾品。

維多利亞暨亞伯特博物館
的臨時結構
V&A Temporary Structure

可以把水當成結構元素嗎?

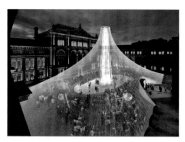

倫敦的維多利亞暨亞伯特博物館邀請工作室設計一座可重複使用的活動用帳篷,在冬季花園關閉時放在中庭。由於該空間無法架設起重機或讓車輛出入,要把任何東西運入中庭必須從博物館大門帶進去,所以這個結構顯然得是某種形式的可攜式帳篷。

院方告訴我們,架設帳篷時可以把中庭水池抽乾並鋪上地板,這讓我們想到,與其把結構構件穿過博物館運進來,其實可以就地利用池水來創造結構。我們可以讓這些水凍結,將它們化為單根冰柱,作為支撐帳篷的結構裝置,整個過程好比耍蛇人將蛇從籃中引出來一樣。這個讓人聯想到冰柱和石筍的柱狀結構,會是這個季節性活動空間的焦點,效果如同宴會中的天鵝冰雕。到了春季,必須將帳篷拆掉時,只要把冰柱融化即可。

在結構與維修工程專家和製冰公司的協助下,我們發展出製造冰柱的方法,以及裝設液冷式彈性冷卻管來維持冰凍狀態。每到夜晚,凍在冰柱內的微小光源還會發亮,營造出發光的效果。

我們希望,維多利亞暨亞伯特博物館的冰帳篷搭設活動,將會像倫敦市中心牛津街的聖誕燈飾或特拉法加廣場的聖誕樹架設一樣,成為預告聖誕節即將到來的重要活動。

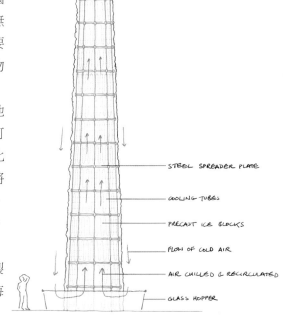

STEEL SPREADER PLATE

COOLING TUBES

PRECAST ICE BLOCKS

FLOW OF COLD AIR

AIR CHILLED & RECIRCULATED

GLASS HOPPER

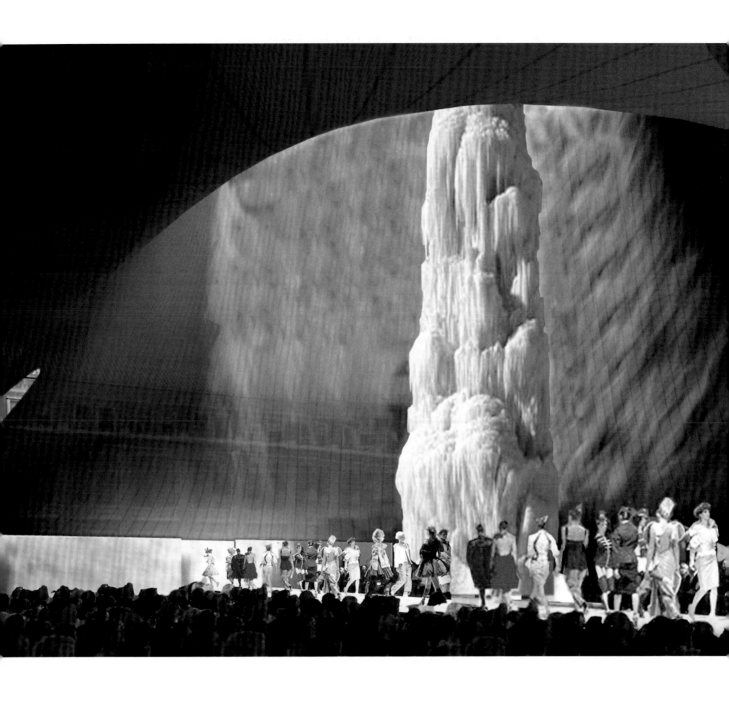

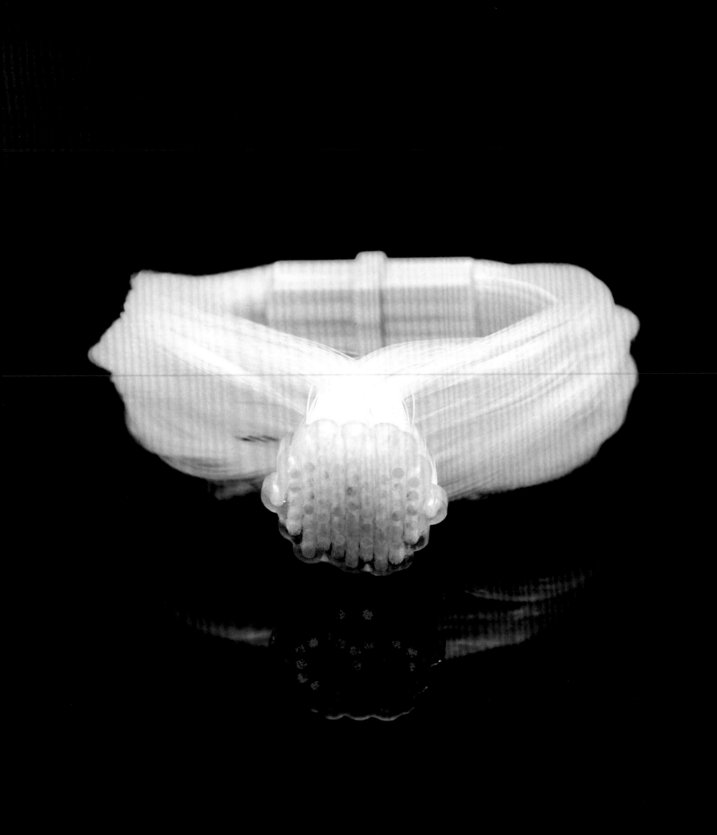

手錶
Watch

錶帶能不能報時？

　　本案開始之際，全球精品錶設計似乎經歷了一段荒謬且缺乏原創性的時期。最昂貴的鐘錶品牌以1930年代的飛航懷舊情懷為根據，並將瑞士鐘錶匠精準與勤奮的精神加以浪漫化，成功將其產品塑造成一種虛假的身分象徵。此類鐘錶更因為增添了只有少數人可能需要的虛構功能，例如在太空中報時或是能承受強大磁場，而進一步變成拜物的對象。

　　在之前做過的幾個建案中，我們曾經運用過光纖照明技術，讓光線從光源沿著以玻璃或塑膠為蕊的纜線傳遞。我們欣賞通常會被隱藏起來的成束纜線的毛茸感，也非常喜歡將束狀纜線橫切並將切面拋光磨平成發光表面時所呈現的美學特質。我們很想知道，是否能運用這個平滑的圓形表面來報時，因而發展出一支用彈性光纖束製作的手錶，它和一般錶面錶帶分開的手錶不同，是讓光纖繞著你的手腕，時間則顯現在光纖纜線的橫切末端。每根光纖的末端都是手錶顯示系統的一個畫素，時間會透過這些彈性股線，以微小的發光機制在光纖末端投射出來。

　　為了測試這個概念，我們運用塑膠製數據傳輸電纜，製造出一個容易彎曲且具報時功能的馬尾狀物品。當你把它繞在手腕上時，光纖看起來似乎尚未加工，宛如暴露在外的神經和肌腱。從那之後，我們持續利用更細的玻璃光纖做實驗，希望提高時間顯示系統的解析度。

巴庫紀念碑
Baku Monument

人們如何和紀念碑互動？

　　工作室受邀提案，在亞塞拜然首府巴庫的一處制高點設計一座紀念碑。雖然此處擁有絕佳景觀，俯瞰巴庫城與裏海，基地本身卻是一座破舊不堪且乏人維護的公園。此地曾有過一尊大型雕像，但在亞塞拜然脫離蘇聯獨立後，便被銷毀。

　　我們不想設計一座只能讓人觀賞的紀念碑，而是希望能讓人爬上這個結構，帶給人們一種記念和參與的體驗。就地形而言，這個高聳的基地本身就已經夠特殊，不過，若能讓參觀者再往上70公尺，肯定使得景觀變得更加非凡。我們一方面認為，攀爬的辛勞會讓整個經驗更加回味無窮，另一方面也因為我們相當喜歡這個創造更多參與感的想法，所以將這個紀念碑構想成一座英雄階梯。這樣的設計會讓參觀者有故事可以講，例如小朋友第一次靠自己的力量爬完全程，或是年輕人在爬到頂端後單腳跪下向伴侶求婚。

　　由於基地後方還有其他垂直結構，包括一高度更甚的電信基地台，因此我們的紀念碑必須比搶眼而不是比高。為了讓這座建築物脫穎而出，我們決定不讓它以垂直往上的方式升高，也不把焦點放在頂端的單一標的，而是讓它由一側轉到另一側迴旋而上，並設置許多個觀景台。

　　我們的想法是要做出一個大型的迴旋梯，讓它從一個圍繞階梯座椅的圓形表演空間扶搖直上70公尺。這個枝狀形體朝著不同方向延伸而出，帶有成長和連續的意涵，一路上有許多不同的制高點或休憩點，讓頂端不至於成為唯一目標。除了四百五十階的樓梯之外，建築物內還設有電梯，以及能快速滑下的溜滑梯。

　　整體設計概念還包括要替這個受到忽略的前蘇聯景點進行改造與活化振興。戶外的表演空間下方，另外還設有美術館與博物館空間，樓階結構也能夠變成觀賞表演的座位。在節慶與假日期間，這座建築物每天可以吸引數千人到此一遊。

402

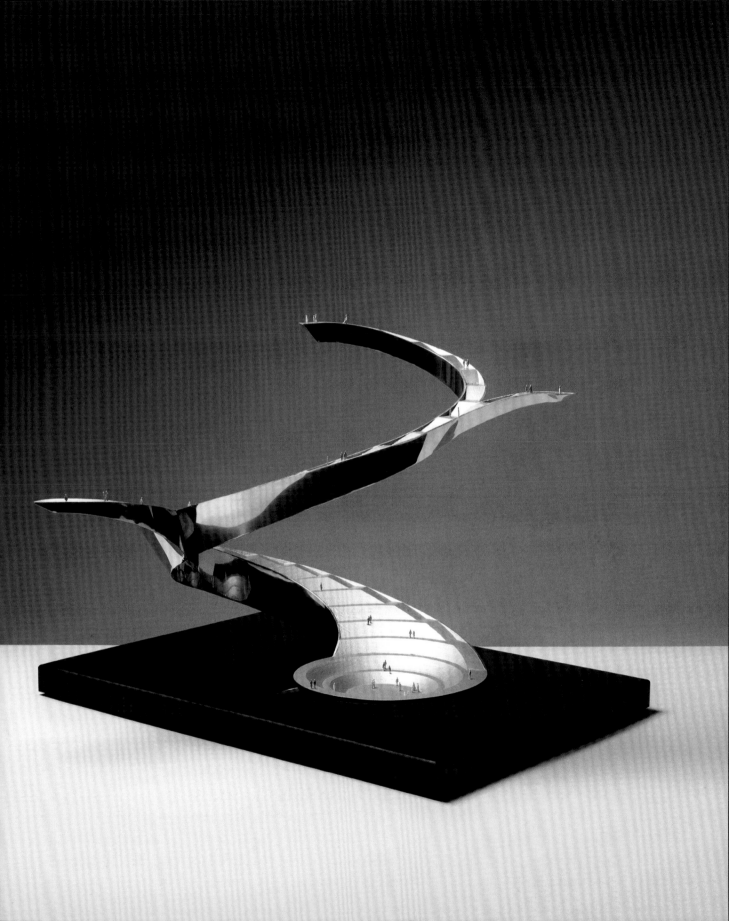

來巴庫參訪的觀光客更覺得自己一定得上去走一遭，在平台上的茶亭與售貨亭休息一下。紀念碑的最末端剛好足以容納一對情侶坐下來欣賞美景。

　　結構的工程部分是在土耳其的一間造船廠進行，運用了各種造船技術與巨大的焊接鋼板，實際上將會是一座巨大捲曲的懸臂。

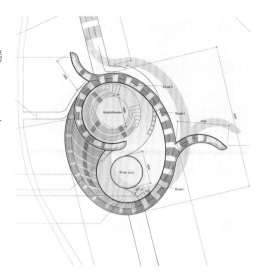

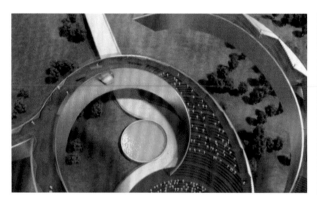

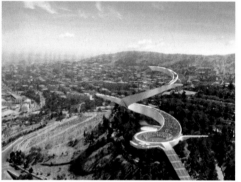

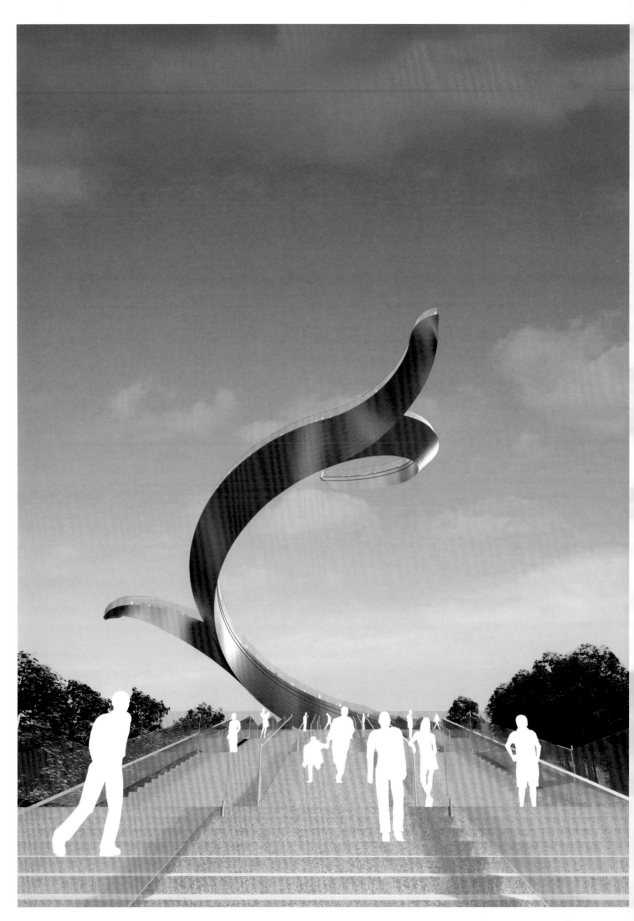

聖誕卡
Christmas Card

如果讓郵票邊緣的齒孔自由生長會發生什麼事？

這張卡片的靈感來自郵票邊緣的微小齒狀物，這些齒狀物是由齒孔造成，齒孔的目的是為了撕分方便。我們從這些邊緣的形狀尋找線索，決定讓郵票捨棄它的小平頭，搖身變成長髮嬉皮。

最後的卡片設計有著一縷一縷從郵票往外延伸的絲狀物，看起來就像某人躺在浴缸裡時漂浮在水面的長髮。延伸而出的齒孔拼出了「聖誕快樂」的字眼。只不過，收到我們卡片的三百人裡，只有一個人注意到藏在髮絲中的這項訊息。

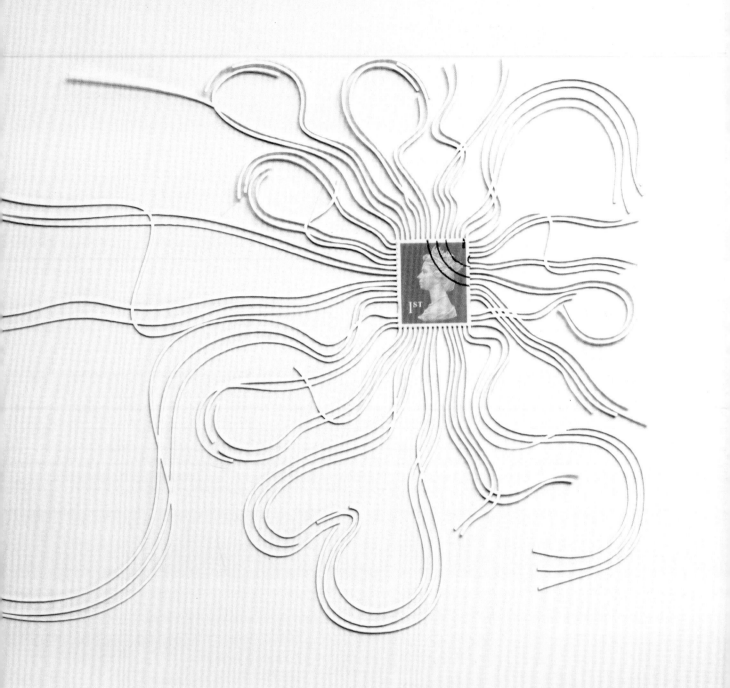

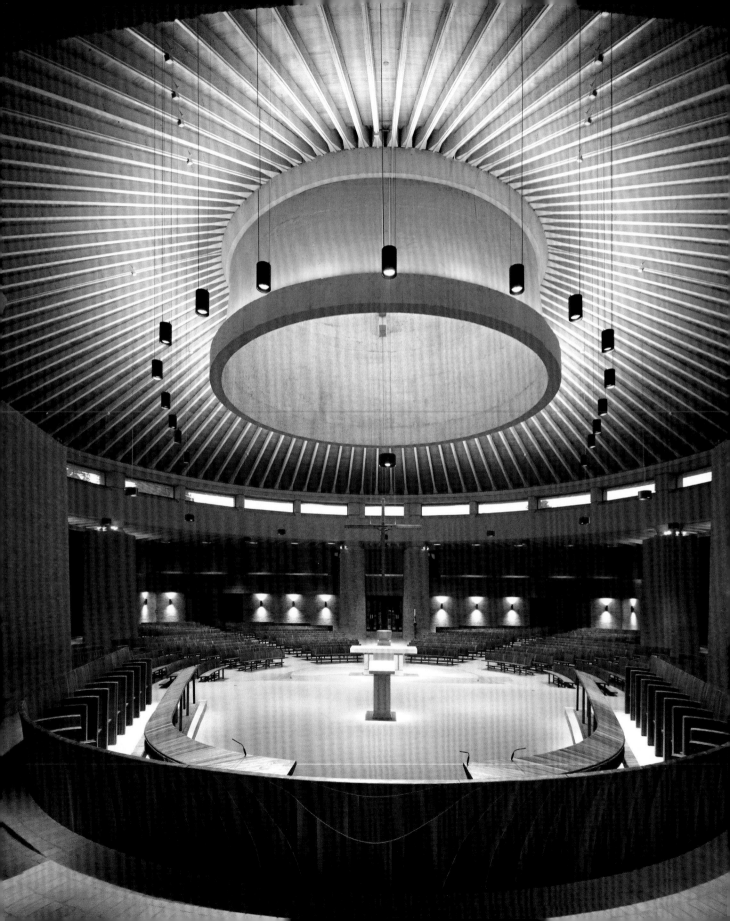

沃斯修道院教堂
Worth Abbey Church

如何完成一座未完成的教堂？

　　位於英格蘭薩塞克斯郡南唐斯丘陵（South Downs）的沃斯修道院，是一間獨立寄宿學校的所在地，也是羅馬天主教聖本篤修會修士團的基地。作為修道院中心的教堂，1960年代由法蘭西斯・波倫（Francis Pollen）設計，當時遵照天主教會的決定，為了迎合現代社會而採用當代建築形式建造新教堂。雖然教堂自1974年來就一直在使用中，但教堂內部的工事卻始終沒有完成，也沒經過適當裝潢，年復一年，教團已經逐漸習慣了這個未完成的空間。但如今，教團確實有需要處理這個延宕多年的問題，尤其是自2005年後，教堂就因為真人實境秀《修道院》（The Monastery）而逐漸成為極受歡迎的觀光景點。我們實地勘察後發現，這是一個簡潔有力的壯麗空間。磚塊與混凝土的構材以及圓形幾何，都與傳統哥德式石砌教堂的矩形配置形成強烈對比。

　　為了了解這個教團，工作室團隊花了不少時間和修士相處，親身了解他們的每日作息，和他們一起靜默用膳並參加晚禱。在和他們一起發展設計的過程中，我們很清楚地了解到，改善這座建築物不但能讓教團成員更完整地實踐天主教的禮拜儀式，也能增進並頌揚修士在禮拜儀式中的角色，對教團成員的精神生活有支持之效。而關於這裡的設計困難之處在於唱詩班的配置，教堂本身缺乏家具，以及需要更換告解室。這個案子實際上並不是教堂需要翻新改造，而是要對它進行首次「琢磨」。

　　對修道院教堂而言，唱詩班是讓教團僧侶端坐的神聖空間。在這座未完成的教堂中，唱詩班用一堆普通椅子組合而成，除了看起來不整齊且雜亂無章之外，空間也沒有得到清楚劃定，結果就是一團混亂，信眾有時還會夾坐在修士之間。坐在這些椅子上，修士無處放置合唱本，也沒有跪臺可以跪下祈禱。此外，由於長時間站立吟唱時沒有任何東西可以倚靠，使得他們傾向坐著吟唱，而這樣的姿勢對於音質毫無幫助。修士明明是修道院的重心，但這樣的配置卻無法讓信眾和廣大社會看出他們在儀式中的重要性。

新唱詩班座席的設計，是一排弧形座椅。每個座位都設有供修士擺放合唱本的桌面，同時融入跪臺，而上翻式的椅面設計也讓修士在站立時得以倚靠。經過現場的全尺寸測試後，我們研擬出唱詩班座椅設置的確切弧度，讓修士們可以朝內注視彼此，營造親密感，也能朝外向祭壇與信眾致詞。唱詩班座席構成一幅背景，將修士們框裱起來，把他們在教堂中的地位清楚呈現出來，而高椅背還具有聲學裝置的功能，能將修士的聲音往教堂中心投射。

為了幫助我們思考新家具的設計，院長帶我們到羅馬考察了許多長方形教堂。由於這些教堂建築原本都沒裝設家具，信眾一般都是站或坐在地板上，而作為彌撒舉行地點的寬廣樓地板，確實是教堂設計中的一個強有力元素。不過，擺上八百張椅子後，沃斯修道院教堂的樓地板會擠滿三千兩百支木製椅腳。為了重新凸顯出樓地板的力量，我們為自己訂下目標，要盡可能減少椅腳的數目。

在替這座教堂量身打造座椅形式的過程中，我們也開始分析這座教堂的幾何造形。由於這座「圓形教堂」有著巨大的圓形屋頂以及環狀的禮拜儀式配置，因此座位顯然也必須採用環狀分布。然而，沃斯修道院教堂本身卻是一座方方正正的建築，為了尊重這些並置形狀之間的建築對話關係，我們試著以正方形的方式來製作環狀座位，藉此解決這樣的矛盾。

製作弧形座椅的傳統方法，是將木材弄彎後做出一模一樣的弧形座椅構件，再藉由重複排列形成大圓圈，但在這個設計案中，我們採用了筆直的木材，讓這些弧形座椅以和教堂圍牆平行的方式擺放，再將其雕刻成為圓狀的座席。木材的紋理呼應了教堂的方正形體，至於座椅的造形則反映出禮拜堂的徑向幾何。座椅的三大元素——椅背、座椅與跪臺——的紋理在整個空間延續，完全忽略內部空間的徑向特質，而是和教堂外部的矩形圍牆相互連結。

當代教會建築向來傾向選擇淺色木材製作家具，藉此和從前哥德式教堂的深色漆木材脫鉤。我們認為，淺色木材司空見慣，和這座教堂的磚牆顏色也無法搭配。

由於喜歡深色木材展現的自信與深沉感，我們選擇美國核桃木這種色調深暗、不具太多色彩的木材。我們在層疊木材中插入薄薄一層淺色木頭，靜靜強調出木材的紋理走向，在家具的弧狀表面形成一條條等高線。木材層疊所形成的紋樣在整間教堂內隨著座椅的輻射散出而不斷突變，讓每一張座椅的端面紋理與側面紋理都能展現獨特的平衡。

天主教的禮拜儀式中還有另一點是這間教堂無法支援的，那就是告解儀式。由於原本的告解室不夠開放或不夠有彈性，早就停止使用，所以我們用具有非傳統開闔方式的新告解室取而代之。另外，在本案中，我們還必須和聲學工程師合作，改善建築物的聲學表現，也得和專業照明顧問合作，研擬新的照明方式，取代原本設計不良的照明配置，並將自然光引進無開窗的附屬禮拜堂。我們也翻新了建築物的彩色混凝土，並更換有漏水問題的窗戶。

這間教堂於2011年重新開放。這是自教堂建造以來，修士和信眾們第一次能夠跪下來禱告。

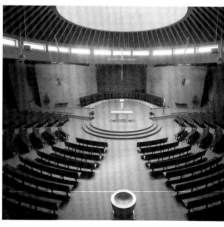

南沃克市公所
Southwark Town Hall

如何借用相鄰基礎設施的特色增強建築物設計？

工作室和一個地產開發商合作，針對倫敦大象城堡區（Elephant and Castle）的再開發計畫提出建議案。此區是以貧乏的交通規劃、龐大的1960年代建築和嚴重的社會剝削聞名。根據專案計畫書，本案旨在設計一棟十五層樓的高樓建築，未來將作為市政府與地方管理單位辦公之用，同時也是商店和住家空間。

儘管總體規劃的目的在於替該地區開發一系列新的公共空間，但基地的正前方有一座大型鐵路高架橋，可能對人群在這些空間裡的流動造成阻礙。高架橋的地面樓層會打開供行人穿越，但橋拱仍然深邃且狀似巨穴。我們認為，本案的設計必須解決這個問題，而不是受它阻礙，所以決定利用鐵路高架橋的存在，創造出一座更獨特、更具地點專屬性的建築物。

我們把高架橋的磚拱想像成被蛀蟲親戚大型吃磚蟲啃出來的洞。牠們用力在高架橋嚼出一條通道後，我們的長方形建築物就成了牠們的下一個啃食目標，在建築物上咬出順著橋拱方向延伸出去的洞孔。這個提案讓我們打開這棟建築物的立面，在建築物上雕塑出極具戲劇性的視線，並在表面裝設具有立體弧度的彩色玻璃，以一種奇妙的雕塑性手法帶入陽光和通風，並構成建築物的入口。

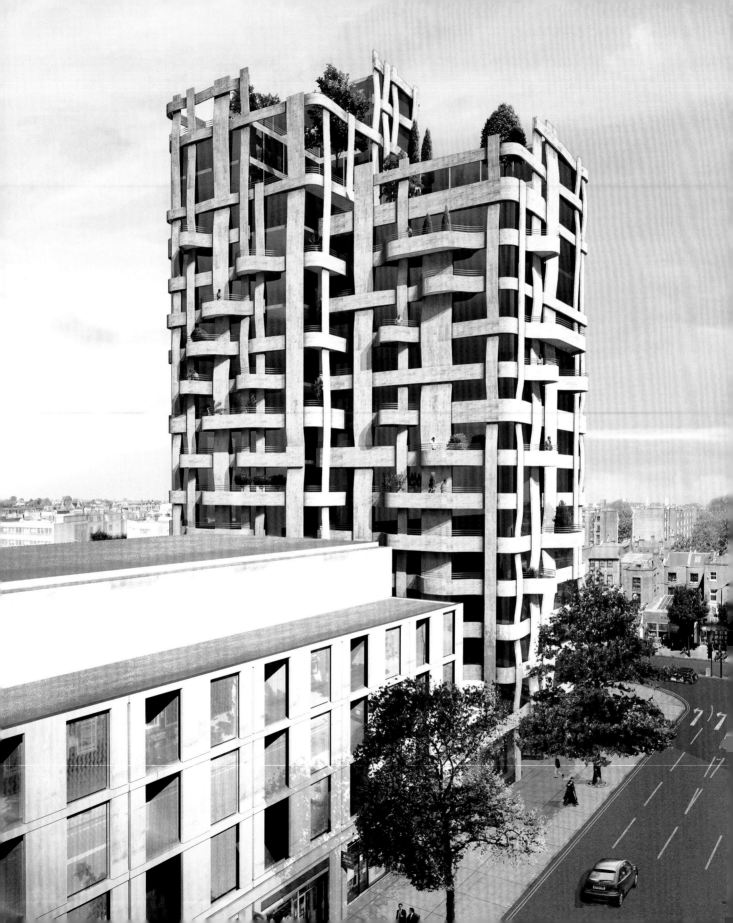

諾丁丘住宅大廈
Notting Hill Residential Tower

可以在不把舊建築拆毀的狀況下建造新建築嗎？

工作室接獲任務，要將位於倫敦西部諾丁丘門區的一座十三層樓混凝土大樓改造成高價值的住宅大廈。原本的大樓建於1960年代，坐落於知名住宅區，鄰近倫敦的好幾座大型公園，在天際線上並不是太受歡迎的建築，有些人甚至將它視為破壞周遭街道景觀之物。然而，就地產開發商的觀點而言，將這座建築拆毀並不在選項之內，因為地區規劃當局不太可能會核發許可，讓開發商重新建造高度相同的建築物。這也就意味著，此案的挑戰在於重新活化這座建築，維持它的混凝土架構並增加現存樓地板面積，在裡面創造出更多空間。

我們在提案綱要中指出，應該降低人們對單一建築寬矮笨重的認知印象，將

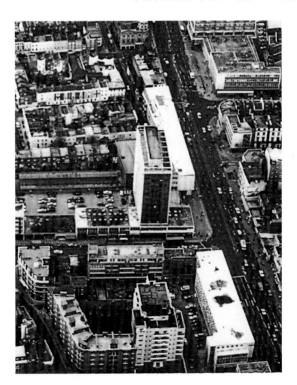

建築物拆解成兩座互聯高樓，並在上方增加四層豪華公寓和大型花園。我們的目的是把大樓的底層拉到與街道平齊，在周圍設置更好的公共空間，消除大樓好像聳立在墩座上的感覺。

為了賦予建築特殊外觀，我們最先的想法是利用立面表達出建築物內部空間的組織，讓立面鮮活起來。對於這類豪華開發案，公寓內部必須以一種相對傳統的矩形格局來配置，但如此一來，外觀顯得很普通，都是規律重複的直線形窗戶，由水平與垂直的元素框格起來。

我們試著把這些圍繞窗戶的元素想像成細條或緞帶，從這裡發展出一個構想，讓它們上下交織，將大樓包裹起來，有如一個建築版的籃子。我們用波特蘭石當建材，有些條帶能從組構中拉出來，變成豪華公寓的露台與花園，讓公寓得到位於編織立面內側的戶外空間。

　　我們捨棄固定的設計，提議替建築皮層製作一個不會和其內部的方正格局與窗戶配置產生衝突的系統。這種鮮活生動彼此呼應的3D組構，會替整棟大樓帶來一種具有凝聚性的立面，不但能把這些元素縫合在一起，也能軟化原本死板方正的建築線條。這個設計案不會把整座建築物拆毀，而是會添加在舊建築的既有結構之上。

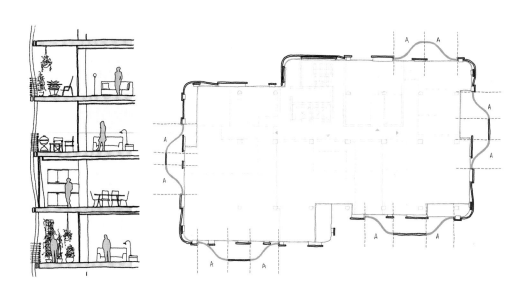

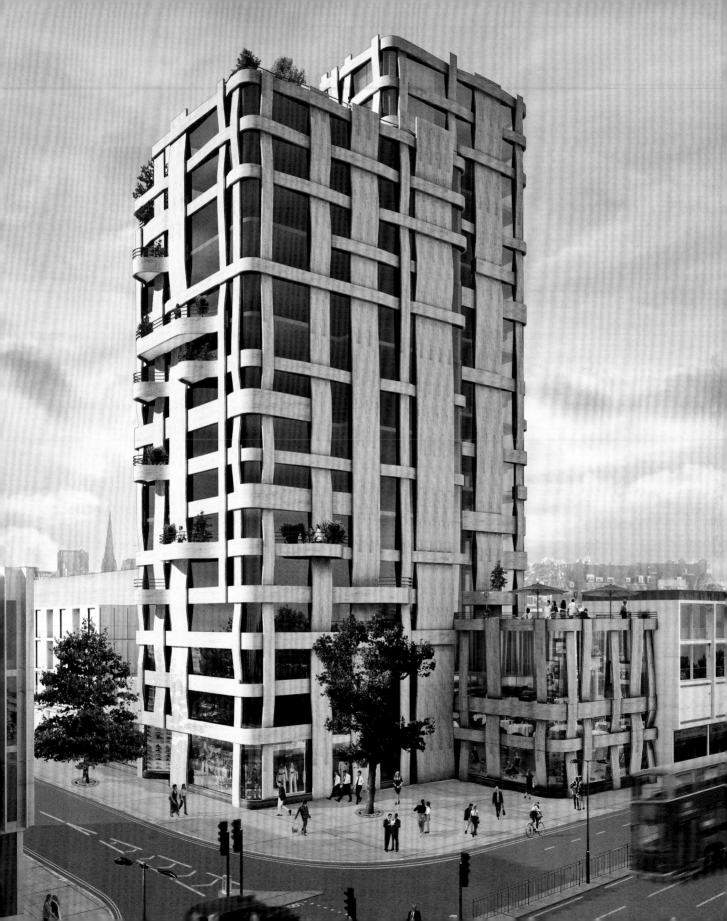

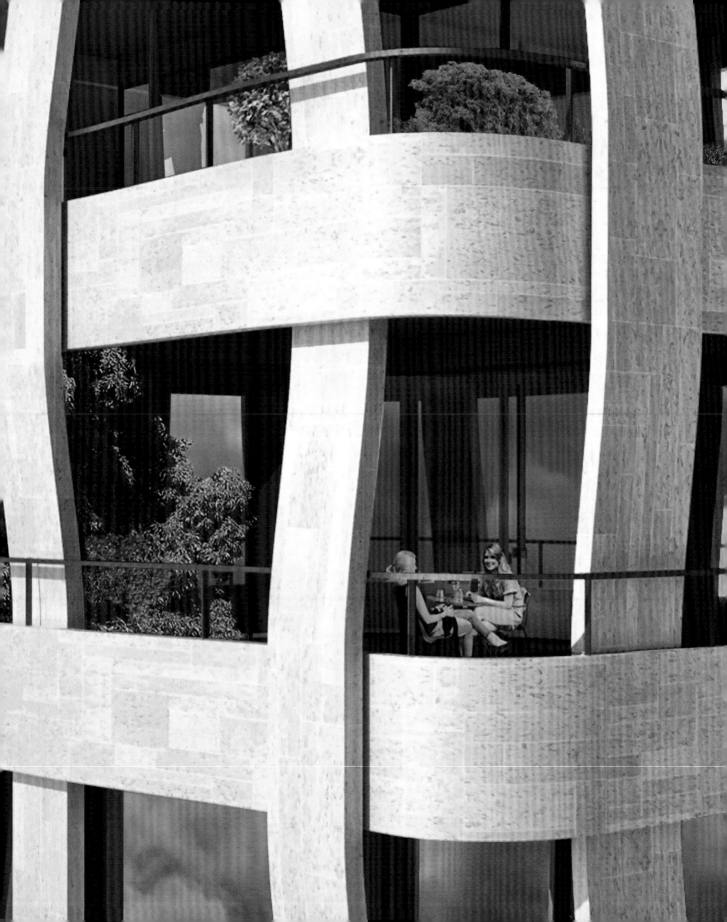

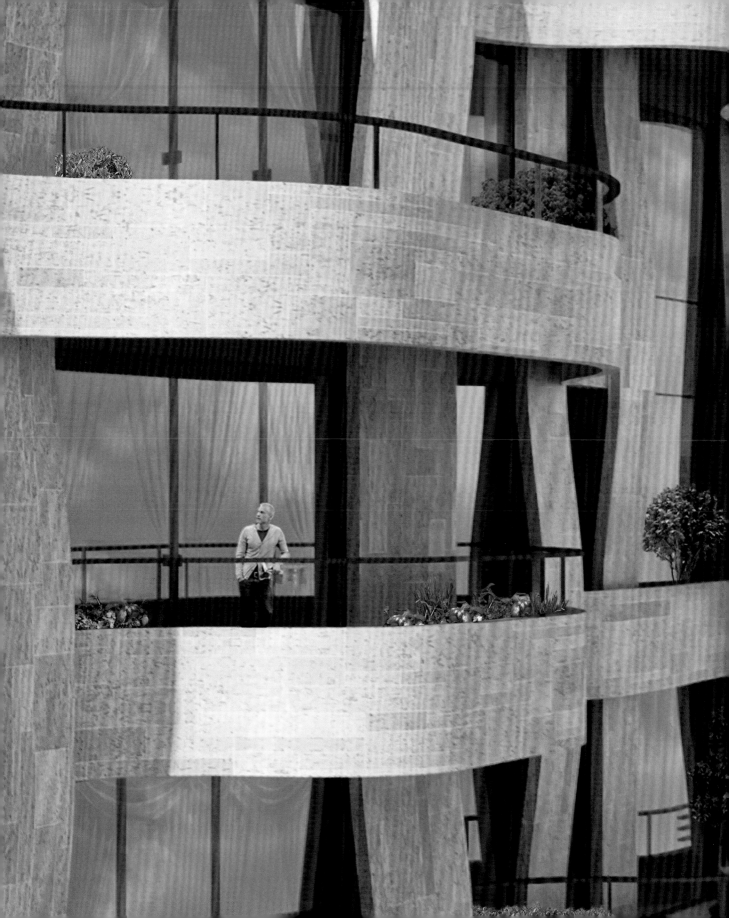

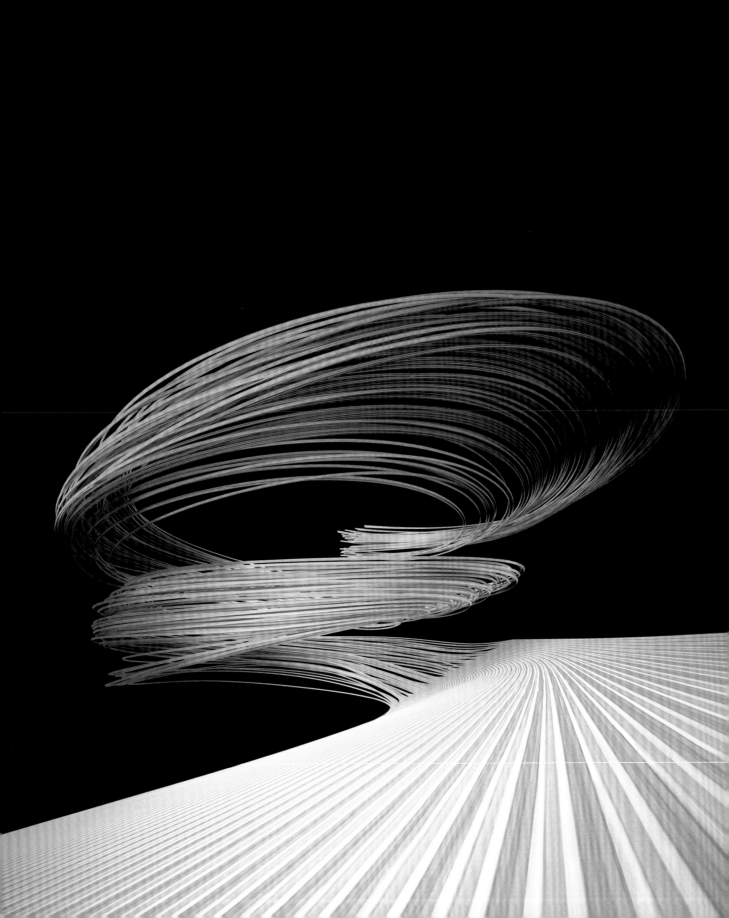

奧運自行車館
Olympic Velodrome

設計室內自行車比賽場地時,該如何捕捉自行車競速的旋轉能量?

身為倫敦人,我們對倫敦贏得夏季奧運主辦權之事滿心歡喜,而身為自行車愛好者,我對於自行車館的設計競圖尤其感興趣。自行車館的基地位於先前的東威自行車道(Eastway Cycle Circuit)上,我在十歲時曾去那裡觀看發明者用自己製造的人力驅動車競速。這些車子會消失在1英里長的車道轉角,偶爾會有一位發明家在幾分鐘後獨自一人再次現身,蹣跚帶著血淋淋的手肘走回起點,車子早

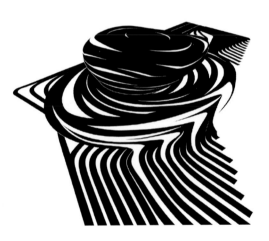

已不見蹤影。對我來說,這種結合了自行車和動手發明的活動,非常讓人興奮。我們和弗克納布朗斯建築師事務所(Faulkner Browns)組成團隊,申請參加競圖,後者是當時英國地區唯一一家有過自行車館設計建造經驗的事務所,並在六週後成為六個入圍團隊之一,有資格發展並提出構想。

倫敦奧運承辦局在計畫書中,要求我們設計一座自行車場地賽的永久會場,它將坐落在一座公園中,公園內尚有其他專供公路賽、小輪車、自行車越野賽和沙地摩托車賽使用的設備。在這個案子中,我們必須考慮到自行車館在奧運結束後的使用方式,因此這座場館不但得具有彈性,營運經費也不能太高。此外,有些座位也必須採用活動式,碰到舉行演唱會與其他特別活動時,才能將部分座位暫時移除。

我們列出一些自己不喜歡自行車館的清單。首先,一棟大型建築加上巨大屋頂,很容易讓人覺得那是一棟位於郊區的批發量販店。其次,自行車館的標準組構看起來永遠像是一個馬鞍型的屋頂加上和屋頂毫無關係的牆壁,因為這種設計是解決橢圓形賽道和階梯座位配置的有效方法。第三,被稱為內場的賽道中心,總是塞滿了暖身區、隧道入口與記者區,還有評審和教練的空間。最後,我們覺得把建築物弄成自行車頭盔或車輪的形狀作為象徵,手法有點拙劣,太明顯也太直接了。

我們先參觀了合作事務所在曼徹斯特設計的國立自行車中心（National Cycling Centre），以了解自行車館的種種。然而，當我們抵達時，裡面沒有任何自行車，只有數百名身著連身緊身衣，正在參加全國少年啦啦隊比賽的小女孩。無論如何，我們還是逮到機會在自行車道旁邊花了一點時間。這次經驗讓我們確認，作為自行車手競賽舞台的賽道，確實是所有自行車館的主角。而賽道扭曲彎轉的木質表面，也是充滿現象學美感的物件。儘管如此，我們未曾看過哪座自行車館的設計，呼應了這個既是建築核心又與建築目的攸關重大的極美之物，或從中汲取靈感。尤其近年來，設計師和建築師深受此類彎曲迂迴形體吸引，因此自行車賽道竟然如此受到忽略，著實是一件奇怪的事。我們因而想問，是否能夠設計讓賽道以外的其餘部分也能捕捉賽道的運動與能量？

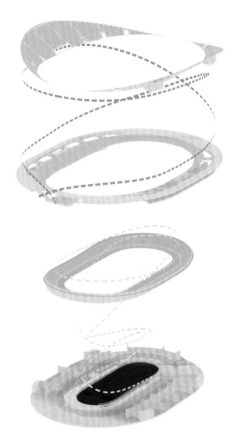

想到這一點，我們開始想像工匠們用一層層木材將賽道釘牢黏好的景象。把部件釘在一起時，假使把工作完全交給他們，結果他們衝過頭，賽道鋪完後欲罷不能，那會是什麼狀況？他們就像蠶結繭時不停繞啊繞的繞著賽道和座位轉，之後繼續發展到牆壁與天花板。看起來就像自行車手在賽道上的旋轉運動做出了木製的座椅與牆壁，並繼續做出天花板和屋頂。我們可以利用這種能量、形體和工藝感，做出一棟精彩壯觀的建築物。

為了將這個概念轉譯成嚴肅可行的設計，我們利用螺旋技術替自行車館做出一個效能最高、風格極簡的殼層。我們讓木材從賽道上以旋風般形狀向上颳起，接著將它拉開，好帶進日光並在夜間作為自行車館的照明。這種動感也延伸到建築物外，將建築物和周圍的自行車公園融合在一起，讓這些線條沿走道與植栽延伸，穿過景觀，界定出進入建築物的路線。

這個構想也讓我們找到一個方法將建築物的不同功能組織起來。螺旋幾何能替所有流通空間賦予意義與邏輯，還有更衣室、醫療設施、物理治療空間、辦公室、置物室、設備儲藏與內場組織的配置。引導選手穿過車道底下進入中央區域的斜坡，也採用同樣的特殊形狀迴旋向上，就連連接觀眾座位區的行人坡道也設計成向上彎曲圍繞建築物內側的模樣。

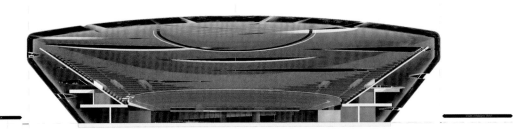

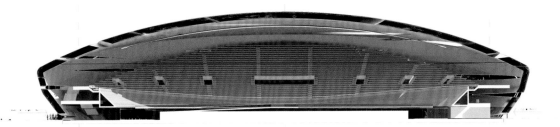

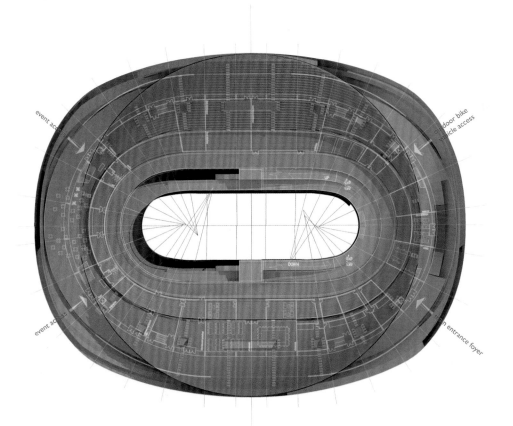

室內裝潢以木材為主,外部則是有各式各樣不同的材料,包括鋅、鋁、混凝土甚至橡膠等。創新營造過程是我們的提案重點,為了讓整體建築物能夠迅速完成,我們會在工廠中製作建築物的結構與防水,然後運至基地進行組裝。

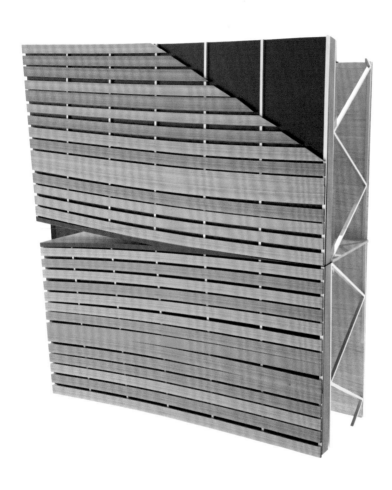

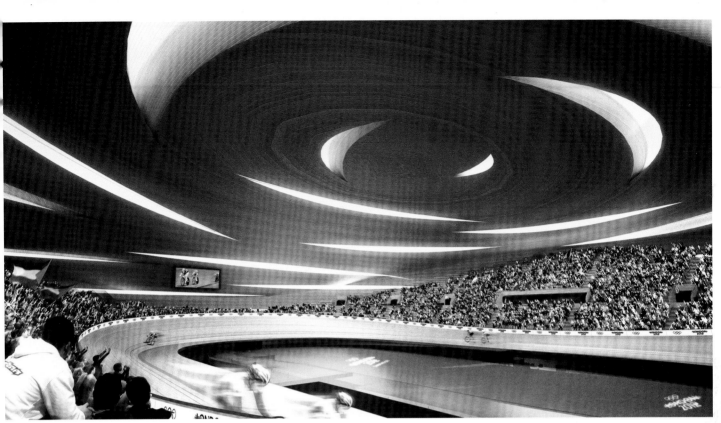

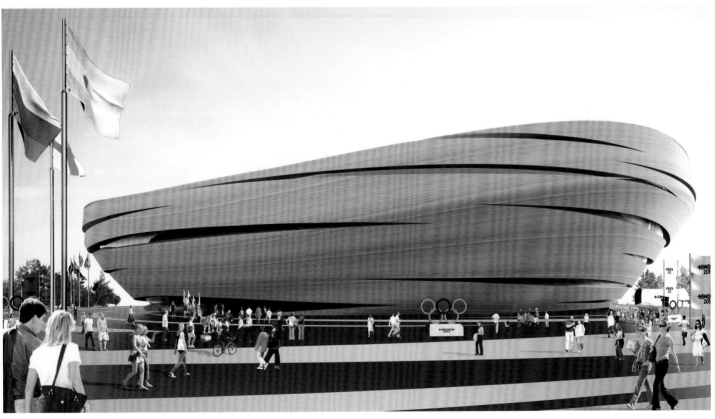

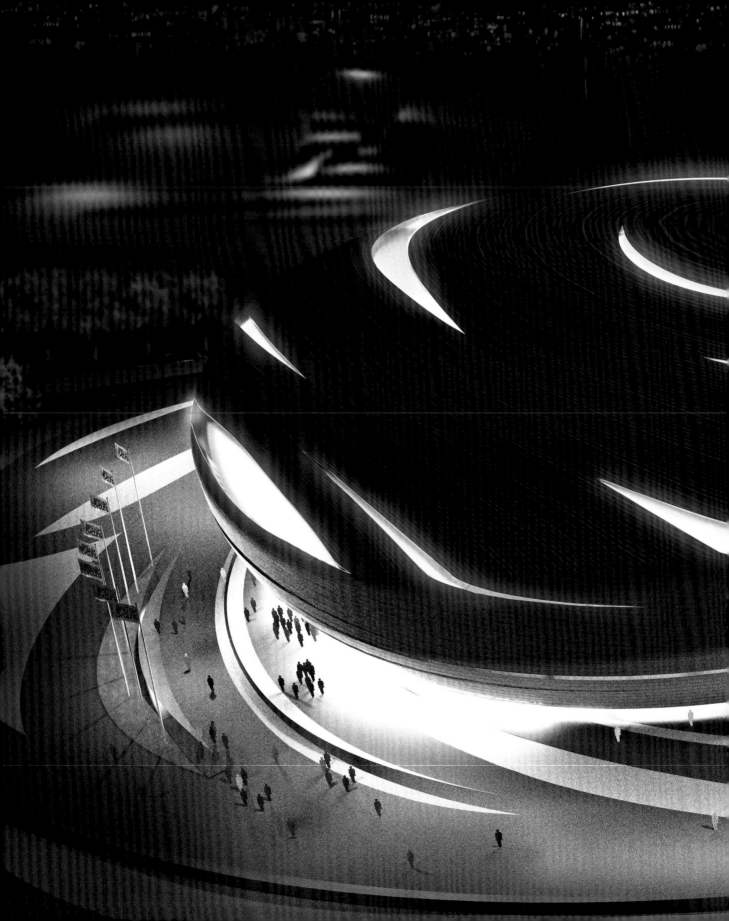

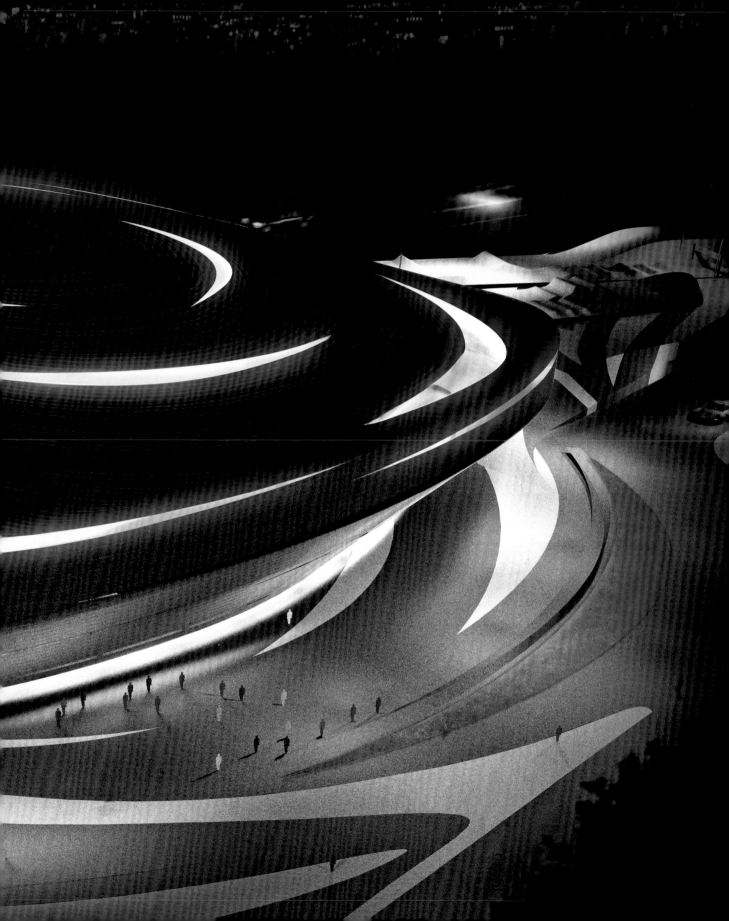

陀螺椅
Spun

旋轉對稱的形體能製作出舒服的椅子嗎？

這個案子的來由，是因為我們想知道，有沒有可能利用金屬旋壓造形技術，創造出某種可以坐在上面的東西。金屬旋壓造形技術一般是用來製作燈罩和定音鼓之類的物品，這種傳統技術是利用金屬薄板和芯模，在兩者同時旋轉的狀況下將金屬薄板按壓在芯模上，逐漸讓金屬薄板變成芯模的形狀。如果我們可以透過旋壓金屬製作大鼓，是不是也有可能利用同樣的方式做出一整張椅子？如果答案是肯定的，那麼這張椅子坐起來舒不舒服？

這件物品必須是嚴格的旋轉對稱形體，而且無論轉到什麼方向，都可以是一張座椅。因此，這張椅子必須要有椅背，而且椅背還要能讓人舒服地坐在上面。那麼，它又該以什麼方式靠在地上呢？當你坐上去時，它會不會翻倒？

為了了解幾何形體與人體工學，我們用可以坐在上面的全尺寸模型做實驗。結果出爐，最實用的模型是以木材、密集板和一大堆壓扁的建模黏土做成的，那些黏土是用來為椅座塑形。花了好幾週時間仔細擰捏之後，我們覺得自己似乎是在試著把某個功能性的構想硬套在幾何性的構想上。過程中需要權衡的地方沒完沒了，做出來的椅子要不是椅座很舒服但椅背不舒服，就是完全相反的狀況。不過突然間，我們似乎找到了最棒的那個形狀。

我們根據這個初步模型繪製出一組草圖，請一位金屬旋壓技師製作了一個鋁製的全尺寸原型。在此之前，這位技師必須先製作一組芯模，才能用芯模形塑金屬板。最後的成品不但舒適，還出乎意料地因為可以用3D方式旋轉搖動而充滿樂趣。

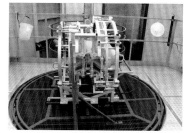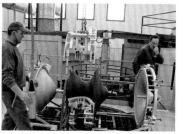

我們製作的陀螺椅，既是工藝品也是量產品。在曼徹斯特理工大學就讀期間，我曾受教於一位能利用大塊銀板製作大型酒杯和獎盃的銀匠，我們和鹿腿藝廊（Haunch of Venison）合作，利用許多不同的金屬製作出一系列精雕細琢之作，每張椅子都由六塊旋壓金屬部件熔接而成，椅子觸地處則覆上皮革作為保護。

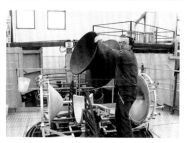

我們也和義大利家具製造商馬吉斯合作，以另一種迴轉成形的工法研發聚丙烯塑料版本。在這個過程中，聚丙烯塑料顆粒被放入金屬模型中一邊加熱一邊旋轉，直到模型內側均勻覆上塑料，才把成品從模型中取下。塑料版本和光滑的金屬版本不同，上面覆滿了細脊，就像從前黑膠唱片上的溝槽。這樣的細節強調出形體的旋轉形狀，讓它看起來就像是一個從轆轤上拉坏而成的陶土罐，製陶工人的指印仍清晰可見。

海伍德區
Harewood Quarter

2007

如何在市中心做出一片草地？

　　某次競賽結束後，工作室受到一家英國大型地產開發公司的委託，合作設計一個住商綜合專案，地點在英格蘭北部的里茲市（Leeds）市中心。現有的整體規劃將本案劃分為五個街區，每個街區的建築物都是一、二樓為商店，上方樓層為公寓式住家，建築物如皇冠一樣排列在街區的四邊。每個街區的中央井部都有一座封閉式庭院，坐落在零售空間的屋頂上方，從開發區外圍完全無法看到。我們的第一個念頭，就是想用特殊的單一大型空間來取代五個相互獨立的小空間，同時把那些深陷在每個街區正中央的花園解救出來，藉此開放出整個開發區。

　　我們的設計構想是要把住宅量體推到外緣部位，在中央創造一塊界線明確、漂浮在零售空間上方的草坪，開放給一般民眾和街區居民使用，藉此在五個街區之間建立起強烈的關聯性。綠地全部朝著某個中心點傾斜，形成狀似露天劇場的公共空間。民眾可以由地面樓層搭乘公用電梯或爬樓梯抵達草地區，由於商店街就像峽谷般將草地切割開來，草地彎曲連綿的形式更替下方的零售空間營造出形狀特殊的天花板。由於上方公寓的入口開在草地樓層，對公寓居民來說，這塊草地就像公用的前花園，一旁還有供應茶點的商店，民眾可以坐在青草斜坡上享受輕鬆時光。

　　這個提案讓所有居民共同享有一座大型花園而非封閉式庭院，每個人都有不同的公共空間可運用，避免這個住商綜合區淪為另一個平凡無奇的城市商店區。

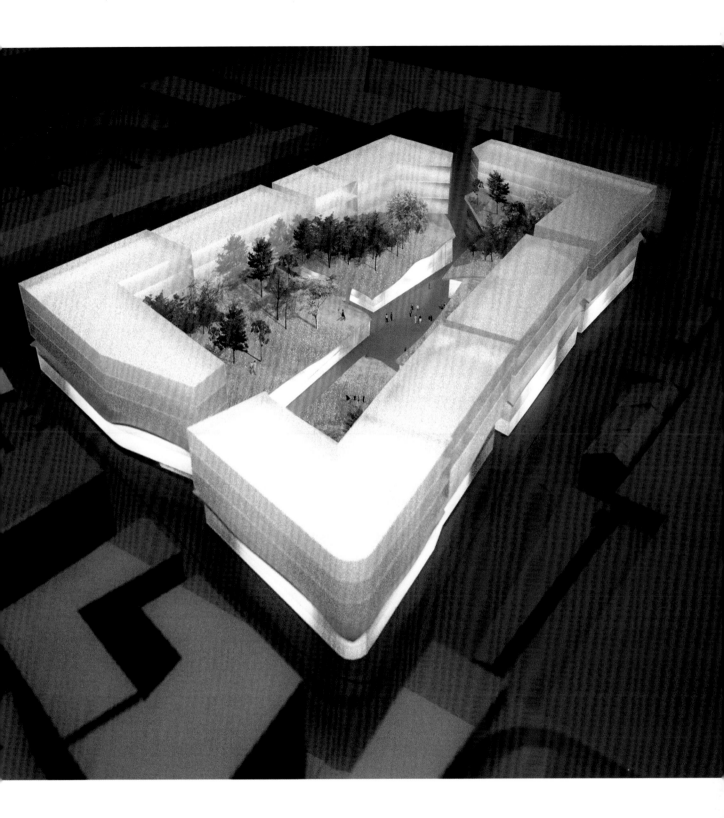

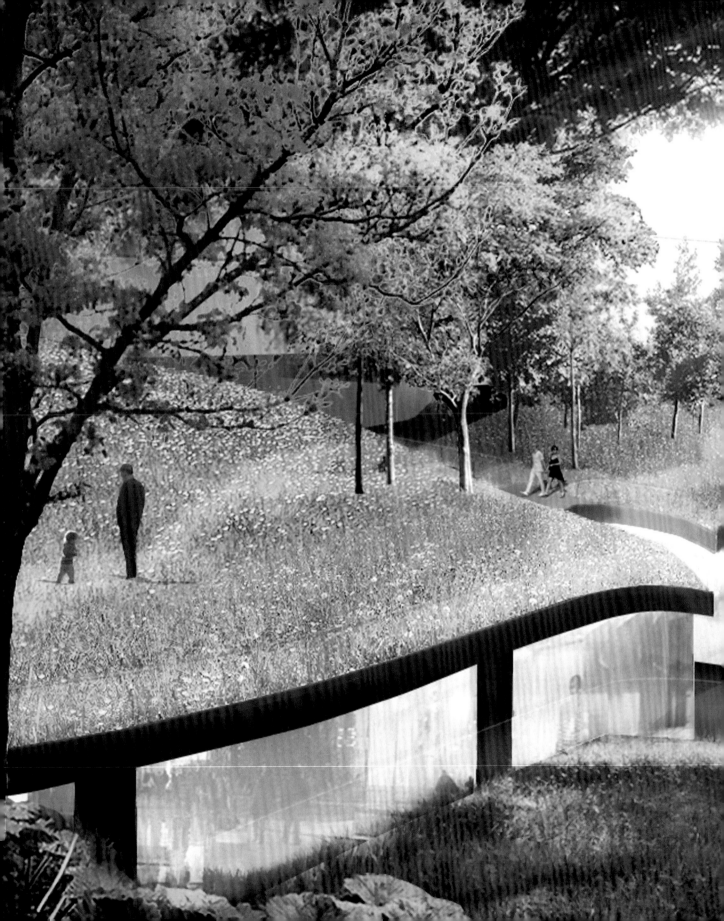

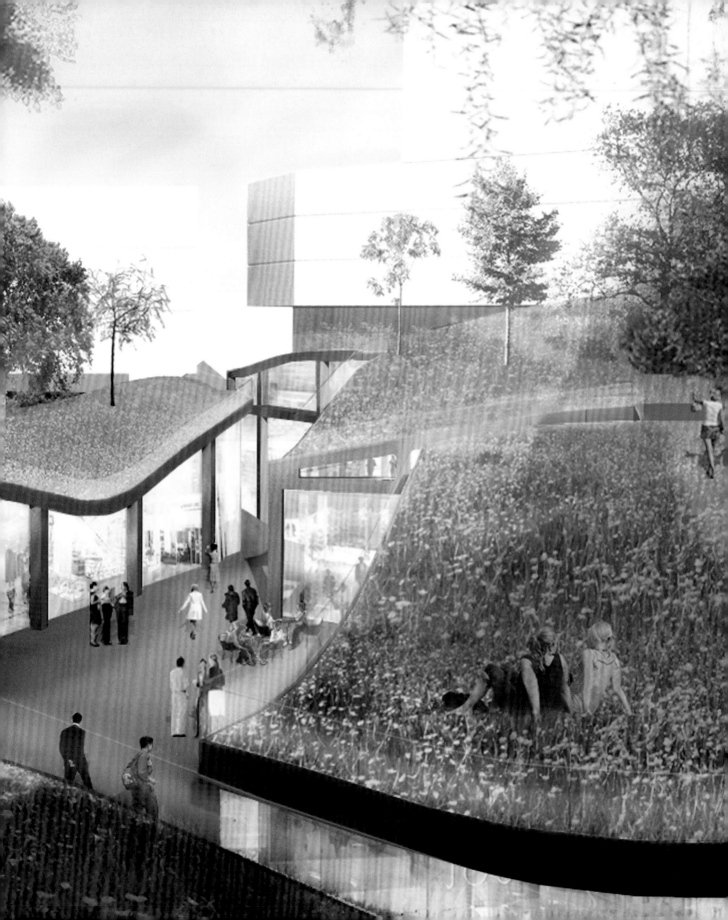

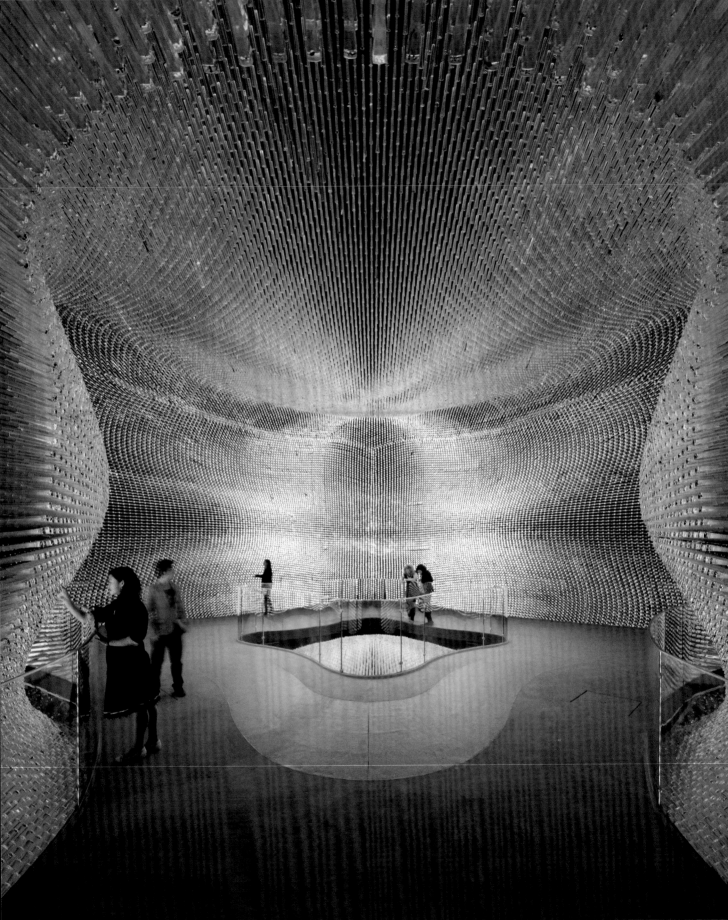

上海世界博覽會英國館
——種子聖殿
UK Pavilion

一座建築物如何代表一個國家？

1851年，第一屆世界博覽會（World's Fair）於倫敦海德公園舉行。這個活動開啟了今日所謂「世界博覽會」（World Expo）的傳統，每隔幾年就會在不同城市舉行一次。世界各國會在展覽會場設置由政府資助的國家館，藉此推廣他們的國家、經濟、科技和文化。2010年於中國上海舉辦的上海世界博覽會，是有史以來規模最龐大的一個，設置國家館的參與國超過兩百個。由工作室主導組成的團隊贏得競圖，得到設計英國館的機會。

在聆聽英國政府簡報的時候，我們可以想像，各國政府都對其博覽會國家館設計師說著一模一樣的話：「展現出我國強大的經濟實力……表現我國產業的輝煌發展……顯示出我國是個適合度假的好地方……展現我們的文化多元性……表現我們對永續發展的堅持。」但英國政府在簡報的最後一段改變了口吻，要求：「在參觀者票選最佳國家館的時候，確定你一定得進入前五名！」對我們的設計程序而言，這個競賽名次的命令非常有用，因為它確立了我們的目標，要求我們要贏，如此一來，我們就可以採用由後往前推的工作方式，試著達到這項成果。

該簡報提出另一項挑戰。如同多數西方國家，英國館分配到的場地和足球場差不多大。儘管場地和其他國家的場地相當，我們的預算僅約其他國家的一半。

為了達到政府的目標，英國館必須在數百個國家館中脫穎而出。其他國家館的設計單位就跟我們一樣，尚未開始進行設計，不過我們試著去猜想他們可能會怎麼做，以避免做出一樣的東西。在我們和初期合作對象卡森‧曼（Casson Mann）一起著手設想時，我們想像了參觀世界博覽會、一間一間走遍兩百四十座國家館會是什麼樣的經驗。如果每座國家館都以同樣的方式試圖吸引你的注意力，結果可能會讓人無法承受。經歷這樣一場感官轟炸之後，你可能會因為過度刺激而變得麻木，即便站在一件令人難以置信的偉大作品面前，你的雙眼還是一片茫然，無法吸收。我們的挑戰就在於，做出一件特質明晰、力量強大的作品。

443

儘管上海世界博覽會的預估參觀人數約有七千萬，同時還有好幾億觀眾會在電視、網路或媒體上看到我們的國家館，但實際進入內部參觀的比例卻非常低。這告訴我們，國家館外觀的重要性最高。為了製造出強有力的印象，國家館的外觀不但本身就得讓人驚豔，還必須能傳達出內部展示的特質。

就我們從前看過的世界博覽會國家館而言，國家館的建築本身與內部展示內容之間似乎少有關聯。我們打算反其道而行，決定盡全力讓建築本身成為展示內容的表現，要做到如果你把建築物拿開就沒有內容可言的程度。

我們也堅決駁斥國家館必須包含互動展示螢幕、操作按鈕、投影影片與圖像、預錄聲音與變色LED等假設。這類手法廣泛運用在博物館、展覽甚至零售展示中，一般人已非常熟悉，演變至今，早就成了可預見甚至讓人感到疲倦乏味的東西。我們決心讓英國館以簡樸且缺乏科技設備的特色，為參觀者帶來驚喜。

我們同時也了解，每間國家館就是該國的廣告。在這種情況下，我們應該談論英國的什麼東西？又該如何談論它？研究顯示，世界各地對於英國的認知，大多還停留在一些揮之不去的刻板印象，例如倫敦的霧、圓頂禮帽、馬麥酵母醬（Marmite）、雙層巴士、皇室與紅色電話亭。我們如何遠離這些陳腐老套的刻板印象，以更好的方式反映出當代英國人的創造與創意？

上海世界博覽會以「城市，讓生活更美好」為標語，鎖定城市的未來作為主題。我們決定思索城市與自然之間的關係，這是一個英國早有獨特貢獻的領域。舉例來說，全球第一座現代都會公園出現在英國，而倫敦市內數以百計的公園、廣場、林地與花園，更是以其規模讓倫敦成為全球最綠的城市。倫敦也是全球第一座植物學機構——丘園（Kew Gardens）——的所在地。自然與城市的主題還觸及許多更廣泛的關係，例如植物生命與人類健康，以及這些事物對於都會發展、經濟成就與社會變革的意義。

在總體規劃階段，由於預算之故，我們必須兼顧策略性與務實性。大多數國家館的面積幾乎就和它們分配到的足球場般大小的基地一樣大。它們如同一般的公共展覽場所，包含大量的後勤空間以供廁所、行政管理設施、接待區與儲藏區之用。我們認為，如果要把上述區域全做得獨特出眾，將造價高昂，也沒必要。

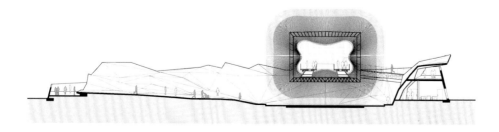

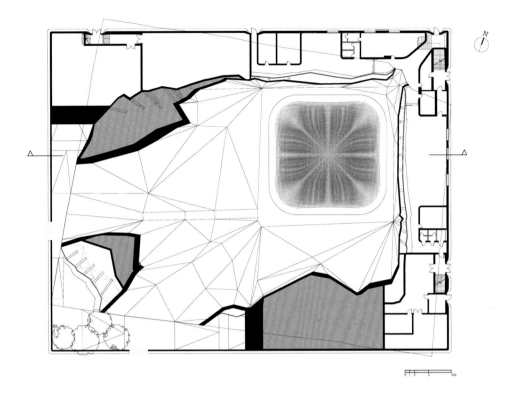

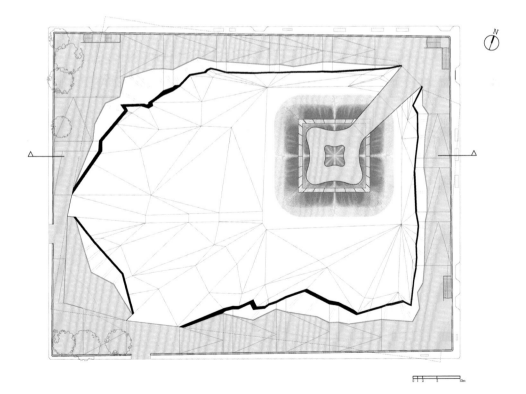

於是我們決定將英國館分成兩大元素分別處理：一是焦點物件，希望讓人留下深刻難忘的印象；二是用來容納其他功能性空間的建築，這部分則不須太明顯。如此一來，我們就不用將預算分散到整個基地，而能把資源集中在面積只佔基地五分之一的焦點物件上，也就是最昂貴的部分。相對小規模的展館面積，意味著內部空間只需要較少的能源就能保持涼爽。然後，在另外那五分之四的基地內部，就可以用一種更靜謐、更具成本效益的方式分別滿足不同的後勤需求。我們的做法是：把這些設備建在一處公共空間下方，這個公共空間不但是焦點物件的所在地，也是一個可以讓參觀者坐下來、喘口氣並恢復疲勞的地方。這個空間同時將焦點物件框裱起來，讓它在視覺上與實體上都和周圍混亂的環境區隔開來。我們也希望，藉著在焦點物件周圍創造出一個大型彈性空間的做法，為此案注入應變能力，吸收任何可能被強迫加入的妥協要求。如果新政府的首長突然堅持英國館必須納入F1方程式賽車或是福爾摩斯蠟像，我們都能在不損害主要故事線的前提下，在基地的其他地方替這些東西找到容身之所。

在我們的想像中，周圍的許多上海世博建築可能會追隨立體形構的建築趨勢。我們不打算趕流行，而是希望能夠專注在紋理的探討。我們的起點是1985年哈里遜‧福特（Harrison Ford）主演的電影《證人》（Witness）的片頭，攝影機搖攝一整片大草原，清風吹撫的青草形成陣陣漣漪，宛如美麗的動態雕塑。到底有沒有什麼辦法，可以讓我們在一座建築物的皮層上做出這種效果？上海世博的開闊場地，能否讓我們製作出一種建築物立面迎著河風移動搖擺的效果？

早在十年前，我們就曾經有一個提案（頁144–147），想要把建築物當成培樂多黏土的塑膠玩偶來處理，當你擠壓這些黏土時，玩偶頭上和下巴的洞就會長出頭髮和鬍子。這個概念在於，原始物件會消失在紋理內部，但那些髮梢則可視為原始形體的向外投射。這就好像如果你將建築物的紋理放得夠大，大到超過某個臨界點後，紋理本身就會變成建築物的形式。當時讓我們很興奮的想法是，我們可以將建築物外部做得如此模糊，模糊到你很難畫出建築物與天空之間的界線，因為它們已經融為一體。這個紋理的概念讓我們找到方法，將國家館的自然主題與城市連結起來。

多數人覺得花草植物樹木很美，種子卻往往不受珍視，通常裝在小紙袋裡在園藝中心隨便販賣。但種子對地球生態卻極重要，也是人類營養與健康的根本。

446

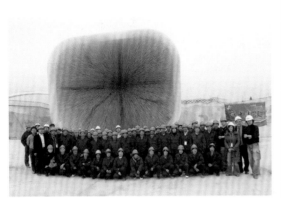

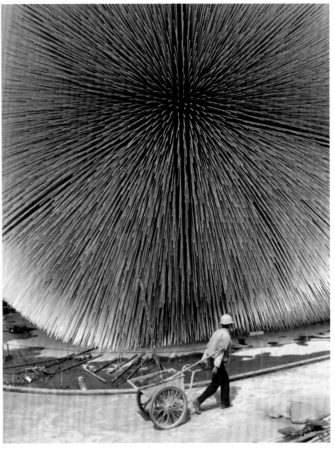

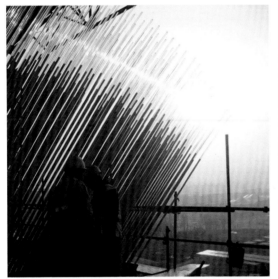

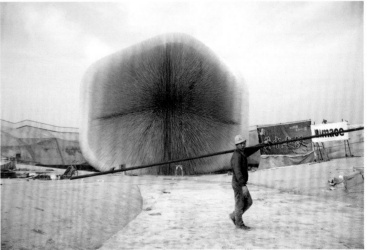

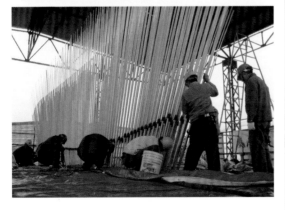

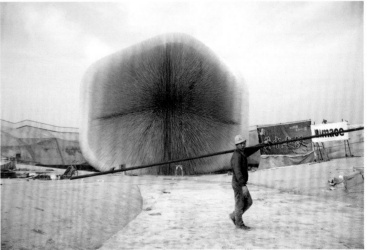

447

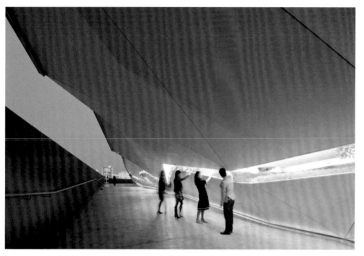

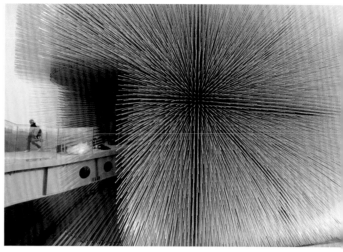

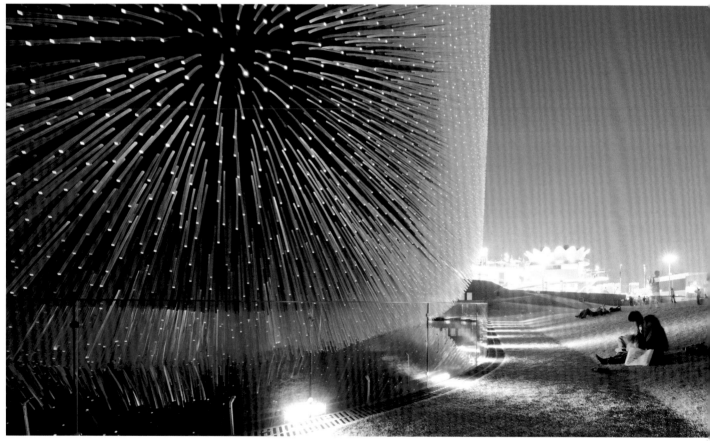

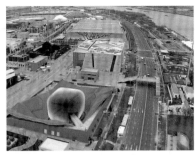

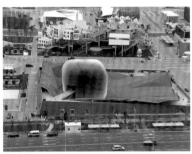

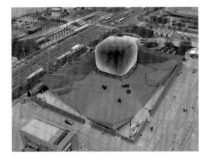

小麥和稻米的種子能養活許多國家；另一種種子長出藥用植物，製造出的藥物讓你的親戚長輩多活個十五年。對這個展望未來的世博會而言，種子似乎是未開發潛能與未來承諾的終極象徵。

多年來，倫敦丘園一直持續進行一個名叫「千禧種子銀行」（Millennium Seed Bank）的計畫，該計畫的目標是蒐集並保存全球百分之二十五的野生植物物種的種子。雖然計畫的名聲響亮，但只有極少數人有幸看到這批收藏，因為它並非位於丘園園址，而是設在倫敦市外鄰近蓋威克機場（Gatwick Airport）的另一座設施中。丘園的種子收藏給了我們一個靈感，可將這棟建築物的紋理和它的內容連接起來。我們可以將國家館打造成種子聖殿。

種子聖殿由一個15公尺寬、10公尺高的大盒子構成。盒子上有六萬根銀色觸鬚，由建築物的每一個表面伸展而出，這些不斷撞擊發出叮鈴聲響的觸鬚，將整座建築物抬高到半空中，形成一個六層樓高的結構。這些觸鬚其實是一根根桿子，每根長達7.5公尺，以透明壓克力製成，它們穿過盒子的外牆，一直延伸到盒子內部。在英國館內，這些壓克力桿尖端的幾何形狀形塑出一個表面婀娜起伏的空間。在這個空間裡，狀似玻璃的所有觸鬚尖端，總共放置著二十五萬顆種子。

白天的時候，種子聖殿的照明完全來自陽光，光線沿著每一根壓克力觸鬚進入這個立方體中，和光波沿著光纖電纜傳送的方式如出一轍。到了晚上，隱藏在每根桿子裡的微小光源，照亮著建築內部的種子端與建築外部的觸鬚尖端。它們看起來就像是數千個正在跳舞的光點，隨著微風搖擺，不斷發出叮鈴聲響。

種子聖殿坐落在一塊摺痕斑斑、宛如巨大紙張的地面景觀之上，暗示英國館是英國送給中國的禮物，而且有一部分仍被包裝紙覆蓋著。由於表面傾斜且邊緣隆起，這片地面景觀創造出一座坡度和緩、以種子聖殿為焦點的露天圓形劇場。把景觀設計成這般形式，是為了引導民眾以特定方式體驗種子聖殿。就如汽車廣告商知道一輛車從車身前方某個角度看來最漂亮，而非從車頭或側面，英國國家館的參觀動線同樣經過規劃，要讓民眾從其中一個邊角看到種子聖殿的第一眼。

地景表面全都鋪上一般用於戶外體育設施的銀灰色人工草皮，將種子聖殿的柔軟轉譯為參觀者腳下的地景。參觀者可以隨意找地方坐下，甚至暗示你可以躺下或滾下斜坡的設計，創造出一種親密的氛圍。斜角地面的作用是為了將民眾轉化為觀賞者與表演者，製造出一種戲劇性的氣氛。它也意味著民眾不會彼此妨礙到對方欣賞建築物的視野。

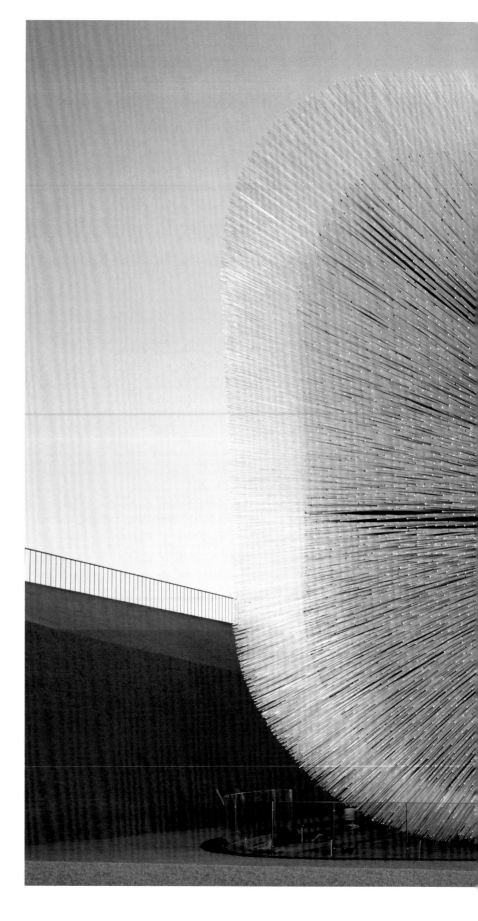

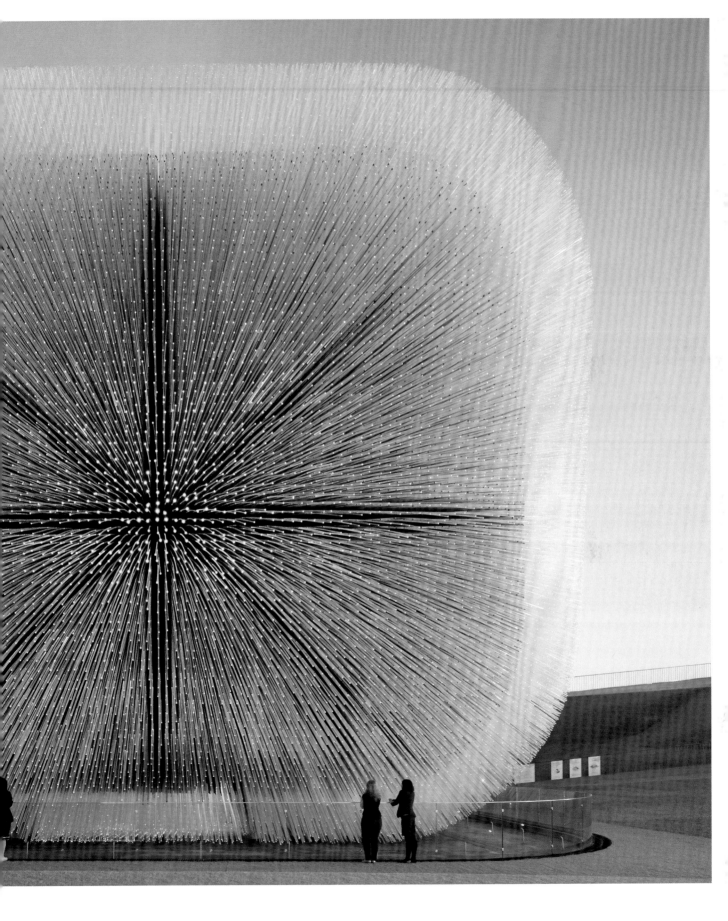

為了讓參觀者在走過斜坡走道進入種子聖殿時能夠不為風雨烈日所苦，與此同時也展示探索英國城市自然主題的詮釋材料，我們的做法是將走道安置在地景薄層的邊緣下方，並且邀請特洛伊卡工作室（Troika）利用牆面設計了一系列裝置藝術展覽。

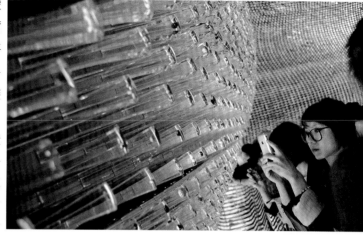

此外，我們還需要有1,500平方公尺的空間，來安置貴賓室、接待設施、媒體與行政辦公室、更衣室、儲藏區與盥洗室。這些功能區域都被合併到立體狀的地面景觀下方。雖然這些空間很簡單且成本不高，但窗戶上有一項特殊細節可以讓牆面和玻璃彼此交融，藉此呼應種子聖殿的模糊輪廓。

在英國館計畫執行的初期階段，最關鍵的時刻是丘園千禧種子銀行計畫的主持人同意提供二十五萬顆種子供我們使用，合作者還包括丘園在中國的夥伴組織：昆明植物研究所。之後，我們花了數週的時間，根據我們制定好的規則來設計並計算那些觸鬚的幾何形狀，這些規則包括：桿子必須等長；它們必須指向建築物中心的某一點；桿子在室內與戶外的每個尖端必須均勻分布，而且角落周圍的桿子不能散開或擠在一起。我們和結構工程師亞當斯・卡拉・泰勒（Adams Kara Taylor）一起界定出間距密度，避免露出太多中央立方體的

部分，以免建築物變成癩痢頭。我們特地在種子聖殿的外部幾何中融入了一個巧思，無論你從哪一個角度欣賞這座建築物，英國米字旗的形象都會出現在觸鬚之間。

種子聖殿的建造工程耗費了一年的時間，由一家中國承包商在上海建造，使用當地的材料。中央立方體由紅色夾板製造，上面鑽了六萬個洞，容納所有的壓克力桿。由於所有觸鬚全都指向同一個點，而每一根桿子也都以不同的角度穿過牆面，這表示每一個洞都有獨特的鑽孔角度。除了固定桿子之外，另一個額外挑戰在於替一座鑽了六萬個洞的建築物進行防水處理。我們的做法是先讓每根桿子穿過兩層套在一起的鋁製套管，用橡膠防水圈固定每一個環節，然後在桿子上黏貼負責照亮每根觸鬚的微小光源。

為了替地面景觀製作大片鋪設材料，我們和一家專門製作戶外運動場鋪面的廠商合作，訂做了紅底有著銀灰觸鬚的人工草皮，就和種子聖殿一樣。它就像閃色綢，隱藏在表層深處的紅色會隨著你頭部的移動顯現出來。

完工的種子聖殿內部好比一個涼爽、微亮的洞穴，處處有發光珠寶點綴著。

光線映照出種子的輪廓，帶有一種平靜、被動的特質，就像穿過彩繪玻璃的光線一樣，替整個空間營造出莊嚴肅穆的氣氛。隨著白日流逝，你可以在館內跟隨來自種子端的光線變化追蹤太陽的運動，還能辨識出雲朵或鳥兒從頭上飄飛而過所造成的陰影。無論站在哪裡，你都能從恰巧直接指向你的那些觸鬚看到最強烈的

光線，這種情況也會隨著你的移動而改變，越往空間中心走去越明亮。英國館沒有華而不實的電子媒材：只有日光照亮位於無數根觸鬚尖端的二十五萬顆種子。只要走進種子聖殿，你就來到了上海最具生物多樣性的地點。

戶外景觀區除了作為每日活動與表演的場地之外，我們刻意將它的目的模糊化，讓民眾把它當成小村裡的綠地一般自在以對。這一小塊英國，以及坐在上面休息的民眾與滾下斜坡的孩童，是為了反映出英國作為現代都會公園先驅的角色，以及英國傳統在這方面對於世界的城市設計扮演了什麼樣的角色。

在一項向中國民眾徵求種子聖殿暱稱的全國性活動中，「蒲公英」脫穎而出。吹蒲公英許願的聯想，對這座臨時性建築而言是很好的象徵意義，呼應了我們打算在建築拆除以後，將種子端分送給中國與英國境內學校及植物研究組織的計畫。

上海世界博覽會展期達六個月，期間吸引了超過八百萬人次進入種子聖殿參觀，包括中國總理溫家寶，讓它成為距離英國本土將近一萬公里以外最廣受參觀的英國旅遊勝地。上海世博結束兩週前，主辦單位舉行頒獎典禮，正式宣布英國館獲得這項活動的最高榮譽——世博會展館設計金獎。

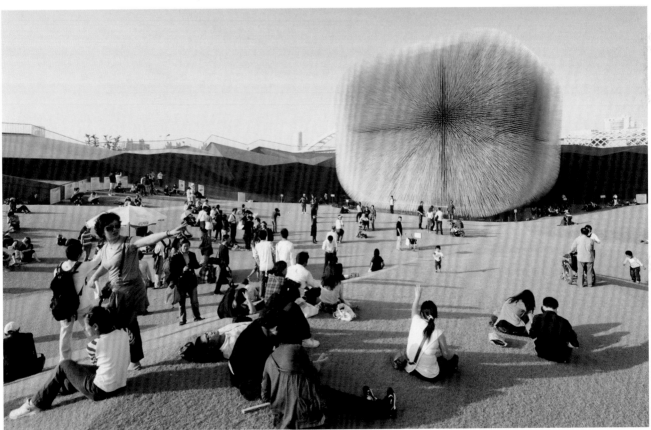

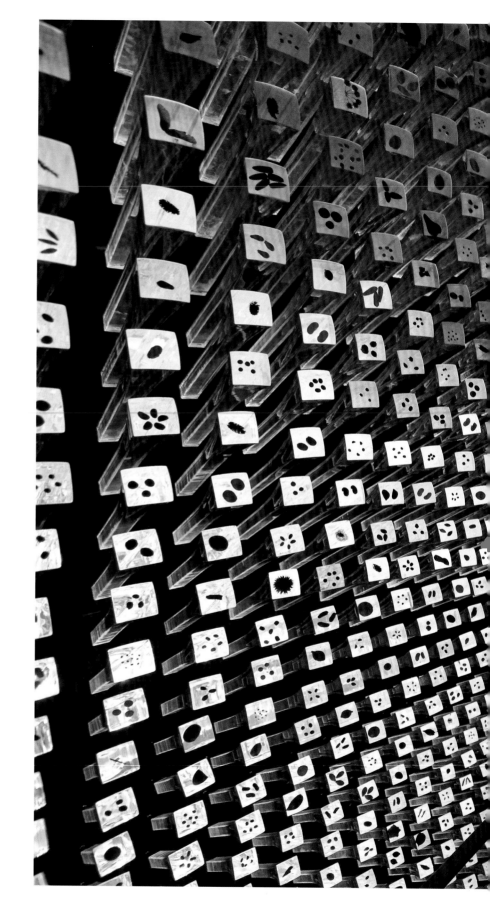

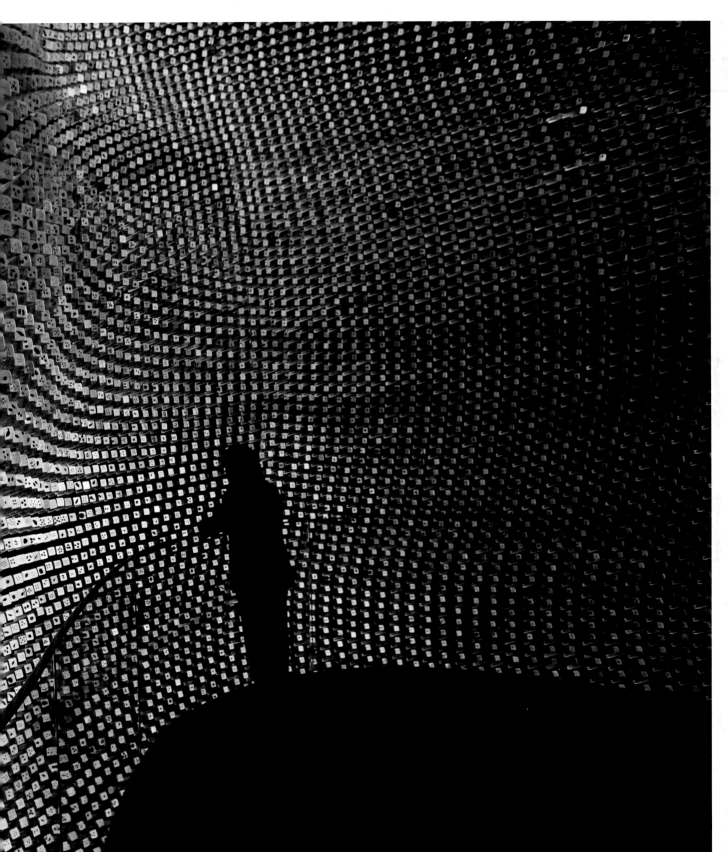

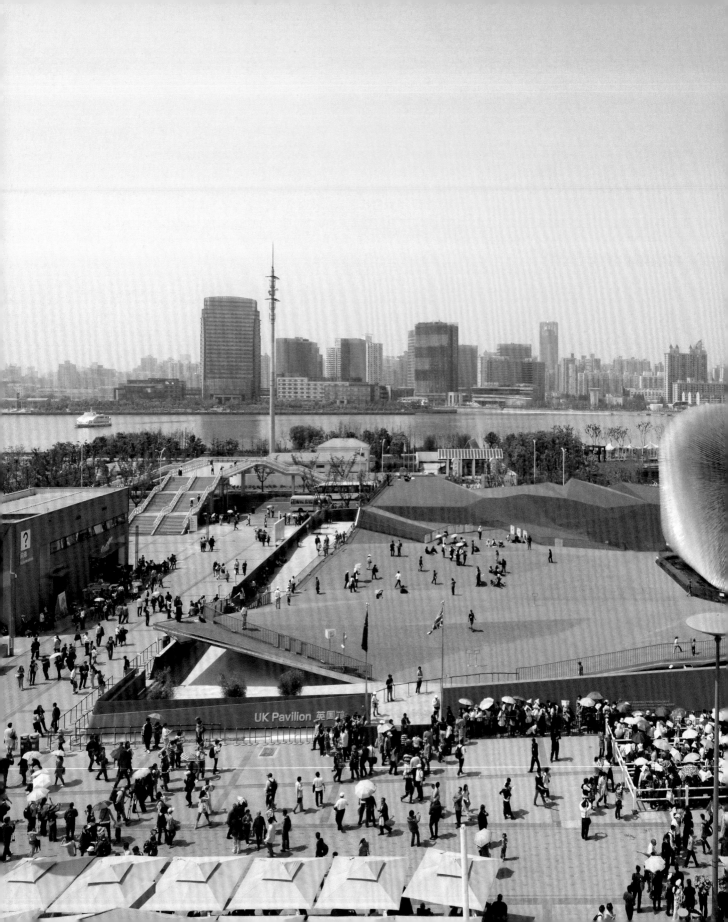

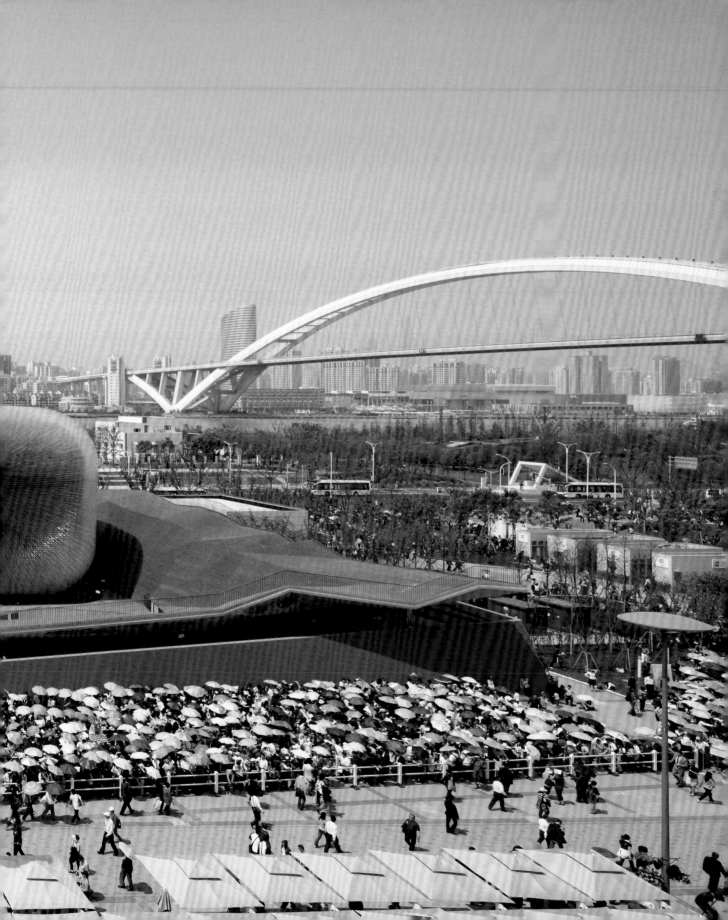

雲橋
Cloud Bridge

一座堅固的結構能否擁有精美秀氣的外觀？

工作室受邀替英格蘭北部的豪宅花園設計一座人行步橋，取代原本歷史悠久的石造花園小木橋，橋下有潺潺溪流。

我們捨棄傳統橋梁的做法，即利用兩根結構梁柱搭配獨立橋面外加扶手欄杆，改用單一結構體來雕塑整座橋梁，包括橋面和扶手。

為了創造出一座細膩且具浮動感而非厚實笨重的橋梁，我們想知道，是否能將數百塊不鏽鋼圓盤熔在一起，做出一座宛如群蝶飛舞的結構。雖然看似脆弱，這堆一模一樣的元素確實創造出一個高效率的三角結構，儘管看起來一點都不像三角形。這座橋將會以金屬圓盤焊接製成，並在表面進行玻璃珠噴砂處理。相較於原本的光澤感和反射性，每一塊圓盤都會有不同的擴散效果，完全看它捕捉到的光線角度而定。

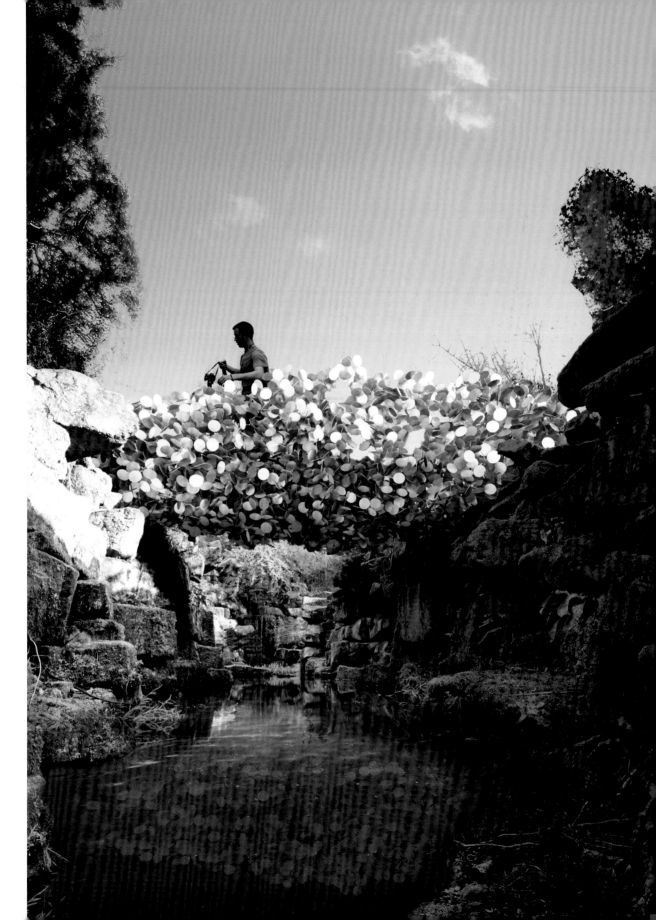

群塔公寓
Group of Towers

能否建造出沒有任何走廊的公寓大樓？

　　一般而言，大廈建築的高度可以是覆地面積寬度的八倍，不過奧雅納工程顧問公司（Ove Arup）的結構工程師告訴我們，控制高層建築運動的新技術，已經可以做到讓建築高度是覆地面積寬度的十六倍。工作室對於這項新科技的運用很感興趣，不過並不是為了蓋出更高的建築，而是希望建造出比例上特別拉長的公寓大廈。我們研擬出一份提案，設計了一群極端細長的高塔式建築，每棟建築的每一層樓都只有一間公寓。由於每層樓都是一間獨立公寓，居民可以利用電梯上樓，電梯出口直接連到公寓門口，不需要設置任何走廊。此外，每間公寓也都會擁有360度的環景景觀。

　　我們的想法是要建造一群這樣的細長結構，每棟建築各有不同的高度，能夠和諧地融入城市或野外環境之中。與更具分量感的單棟建築相較，這群高塔可以在景觀上形成精巧的構圖，看起來就像聚集在一起的蘆葦或竹桿。

漸層塔
Gradated Tower

可以讓高塔建築輕柔地碰觸天空嗎？

工作室接受委託，在中東地區設計一座八十層樓的高塔建築，裡面包含辦公室、公寓住宅與旅館。在該地區，人們似乎偏好地標性的高塔，這些建築拔地而上，竄升到一定高度後，就會突然以金字塔、圓球或小尖塔的形式終止，在天空中留下稜角分明的剪影。為了反制這個現象，我們的提議是：讓建築物在低樓層較為密集，然後隨著高度逐漸轉為透明，最後消隱在天際之間。

在我們的構想中，這棟建築物是由許多獨立的圓環堆砌而成，隨著樓層升高，環的厚度逐漸變薄，環與環之間的距離逐漸拉大。這些環狀形體由建築物的垂直結構元素支撐，包含電梯與服務核（service core），而且環與環之間並不相接，每個環形的上表面都可以設置有覆頂的開放式露台，種滿植栽。

覆上粉銅色陶瓷的環形內緣，構成了穿越高塔核心的圓形豎井，將日光帶進花園，並創造出能夠往上往下欣賞建築物內部空間的難得機會。每到晚上，建築物的照明就會形成由下往上越形飄逸的景觀。

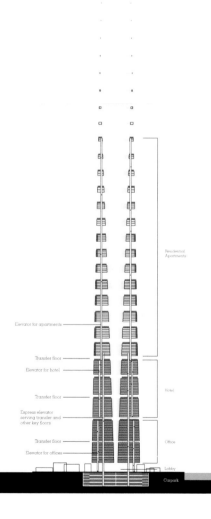

466

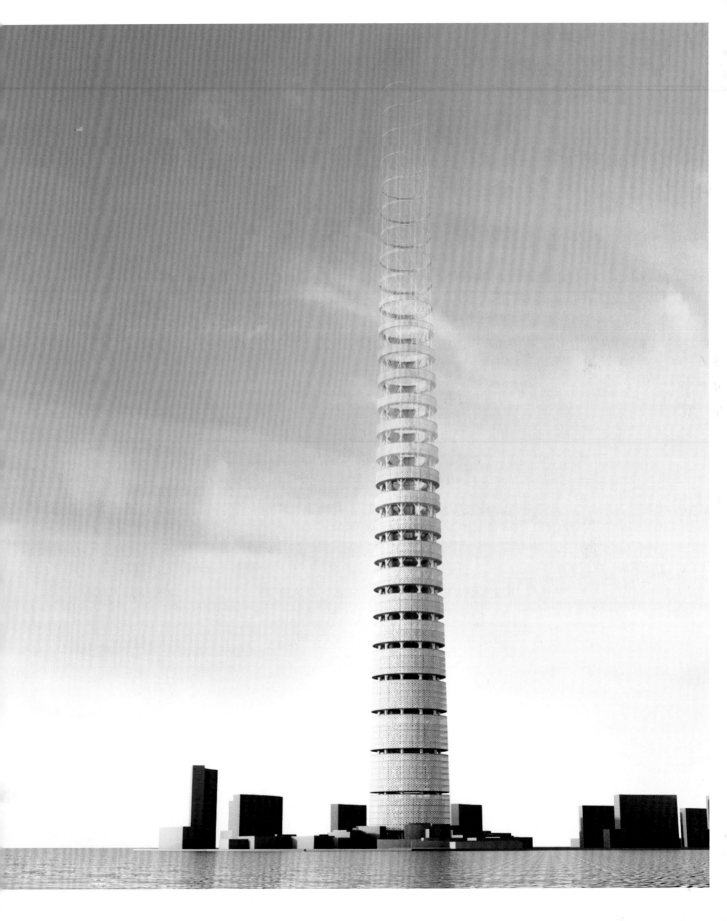

杜哈大飯店
Doha Grand Hotel

一座大型新建築該如何面對平坦的沙漠地表？

卡達國的埃米爾（酋長）委託工作室在該國首都杜哈設計一座複合式建築，其中包括一間大型旅館、辦公空間與公寓，以及碼頭、會議中心與商店，基地是位於海邊的一塊三角形不毛沙漠。

對我們來說，此地區的許多新建高樓建築似乎都是從天而降，落在這片平坦的沙漠上，像是一座座獎盃，因此建築物的重點往往集中在高度或是塔頂的造形。我們也很清楚，在這種灼熱的天候中，植物是造就宜人環境的能手，這也是人們願意花大把銀子進口植物，並在沙漠中栽植大片樹林的原因。然而，這些植栽區域不但造價高昂，灌溉與維持生命的環境成本也非常高，而且在如此平坦的地景上，所能造成的視覺衝擊相當有限，因為你只會看到第一排樹，其餘部分都因為地勢平坦而被遮住。

我們想要在建築物和平坦的沙漠景觀之間營造出更有意義的關聯性，於是構想出一座能夠從地面往上升、而不是從天而降的建築物。之後，在我們尋找樹木植栽的運用方法時發現，若將植物放在露台斜坡上，就可以從更廣泛的範圍看到它們，也讓我們能以更有效益的方式運用較小量的綠色植物。

我們的提案是要將地表捏起來，做出三個從景觀中浮現的垂幔形體，構成幾座互相倚靠的高樓，並在建物之間創造出大片的遮蔽空間。我們讓這些高樓高度不一，並保持簡潔的頂端造形，藉此凸顯出建築物與地平面的連結。旅館、公寓與辦公空間分設於三棟高樓，各自從位於中央空間的大廳進出。

要抵達這個大海環繞的基地得走過一座橋，橫跨船舶停靠且有傳統露天市場的繁忙海岸，才會穿過高樓間隙形成的大門，進入中央公共區域的寧靜陰涼處。

若是從海上抵達，你的船可以停靠在小艇碼頭，碼頭併入建築結構的外圍，宛如從海上浮現。別墅與公寓沿著上方的斜坡等高線嵌入，露台花園內設有植栽和泳池，形成一個充滿異國情調的公共綠地景觀。

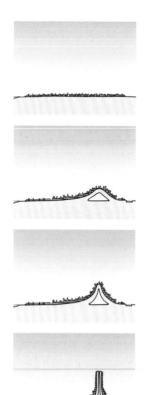

　　這個提案也利用了近年來電梯科技的發展，運用標準組件製作出能夠沿著建築物弧度上下的高速電梯，將碼頭、大廳與高樓樓頂一氣相連。在高樓與高樓的相會之處，我們用一個戲劇性十足的玻璃空中大廳將其內部空間串連起來，大廳的規模好比一條大街，裡面設有商店、餐廳與水療設施。

　　由於建築物下層是個大型弧形，如果以澆鑄混凝土建構，需要數量龐大的昂貴模板和鷹架，因此工程部門提議，在高樓相會點以下的部分採用鋼製結構，之後再用澆鑄混凝土建造上方樓層。

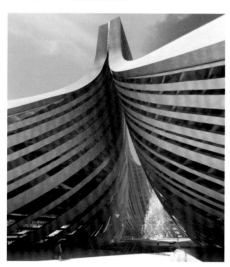

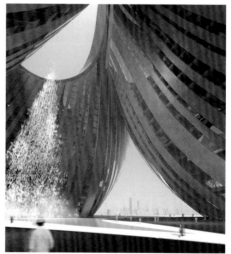

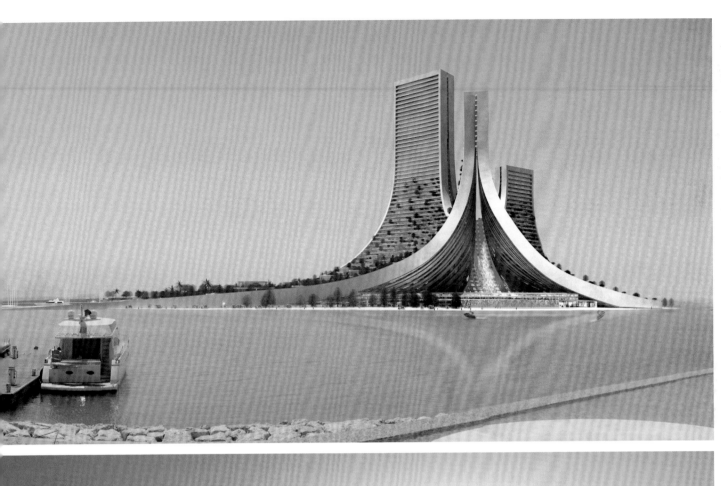

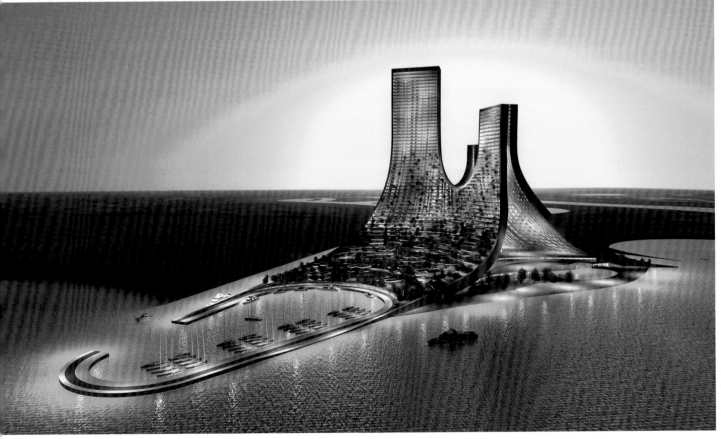

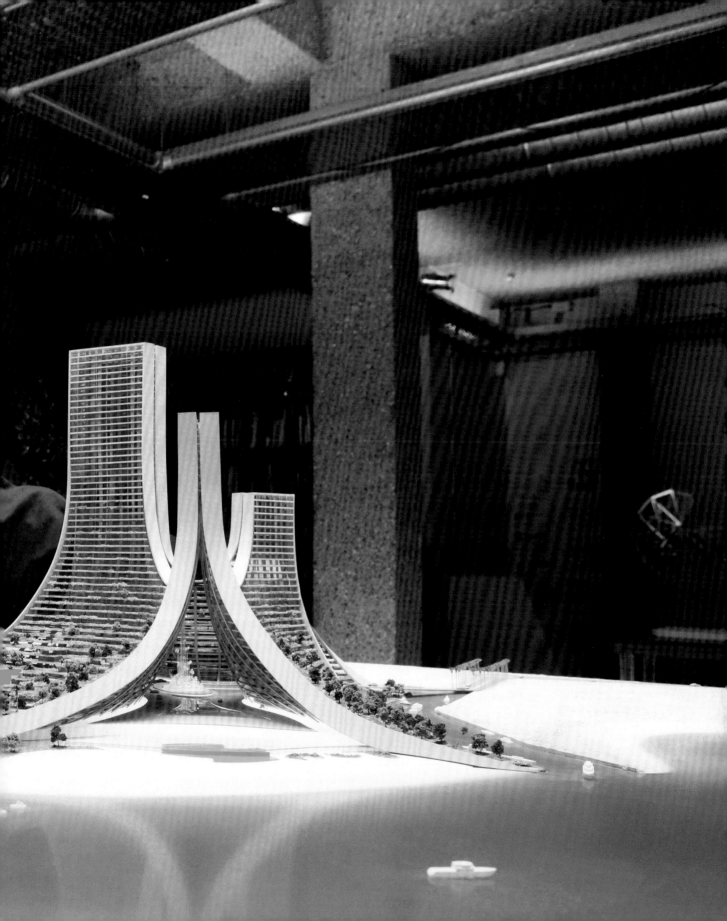

卻爾西軍營景觀
Chelsea Barracks Landscape

如何在停車場頂端建造公園？

　　工作室受邀參加倫敦前卻爾西軍營總體再造計畫，替新建築周遭進行公共空間與景觀設計。由於這塊佔地寬廣的基地將向下挖掘四層樓深，作為地下停車場與服務性空間，我們因而開始將這個植栽地區想像成一塊殼層，覆蓋著繁忙的地底世界。與其假裝地下樓層不存在，用一個複製傳統公園的表面景觀將它隱蔽起來，我們的想法是要正面承認它的存在，藉此讓地面層更特出。

　　我們的提案是在建築物覆蓋的長方形區域周圍做出板塊，讓它們向外生長，直到彼此的邊緣相會。這些無法完全嚙合的板塊間隙，會在地面層形成戲劇性十足的開口，白日可讓光線進入地底空間，晚上則可由下而上散發出色彩豐富的光線。我們不打算在景觀上設置獨立式藝術品，想要針對每個地表開口委製新的藝術作品，將色彩、文字、圖像與聲音結合起來。

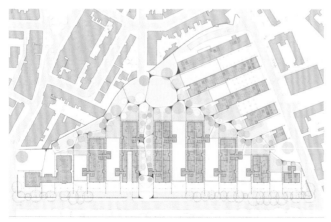

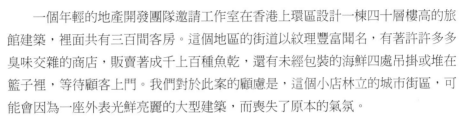

上環酒店
Sheung Wan Hotel

一座新建築該如何融入香港舊街區的繁忙氛圍？

　　一個年輕的地產開發團隊邀請工作室在香港上環區設計一棟四十層樓高的旅館建築，裡面共有三百間客房。這個地區的街道以紋理豐富聞名，有著許許多多臭味交雜的商店，販賣著成千上百種魚乾，還有未經包裝的海鮮四處吊掛或堆在籃子裡，等待顧客上門。我們對於此案的顧慮是，這個小店林立的城市街區，可能會因為一座外表光鮮亮麗的大型建築，而喪失了原本的氣氛。

　　新旅館常常只是從既有建築重新裝潢而成，這些建築原本可能用做辦公室、公寓，或同樣也是旅館，設計上往往顯得隨興，與建築物外觀缺乏任何關聯性。本案特殊之處在於，它是從無到從頭建造，因此設計師有機會可以同時思考建築的內部與外部，替兩者建立關係。

　　一般而言，旅館房間都會有一些讓人感到熟悉的物品——床、窗戶、迷你吧台、保險箱、熨斗等——我們將這些東西詮釋為一系列盒子。這個概念成了我們的方案邏輯，也就是說，每個房間的所有家具與裝潢都是以四個不同尺寸的盒子構成。它們要不是加上玻璃形成窗戶的開放式盒子，就是堅固且封閉的盒子，用來擺放茶點或是貴重物品；建築物的立面就是由這些成千上萬的盒子外部構成。藉由改變每個盒子相對於鄰近盒子的凸出程度，我們可以讓立面呈現一種飽受侵蝕的粗糙感，在紋理上非常不同於新造建築平滑閃亮的正面。旅館的每一間客房都是獨一無二的，可替房客帶來不同以往的空間體驗。

　　香港法規鼓勵高樓建築以墩座為基礎往上建造，這種配置方式也可見於1960年代的英國建築，例如倫敦的英國電信大樓（British Telecom Tower），然而，這種將建築物明顯分成兩部分的做法，顯然會破壞建築物和街道的關係。為了避免這種情形發生，我們將樓塔部分推到墩座最前方，如此一來，從街道看過去，它就像一座乾乾淨淨的完整建築，而不是坐落在一個獨立的墩座上。

　　這棟建築物是填滿金屬盒子的混凝土結構，這些金屬盒製作方式和製作空調管路與水塔的技術一樣。金屬板經摺疊、釘牢或焊接，再上漆並進行防水處理。

在建築物內，我們可以利用工作室已在其他設計案中持續研發的高成本效益高表現性技術，把金屬盒子襯上青銅並直接噴上硬質絕緣發泡材料，或是覆上軟墊做成床或椅子。

顧客可以經由電梯從大街上抵達挑高7.5公尺的大廳，至於遊覽車和轎車，我們設有包含轉盤的落客區，以及將車子送往停車場的汽車升降機。

聖誕卡
Christmas Card

能把某人的姓名和地址化為聖誕卡嗎？

我們是在動手寫下收件人姓名與地址的時候，想到了這張聖誕卡的設計構想。我們先是寫下每位收件者的姓名和地址，貼上郵票與郵戳。然後，我們想到小孩子將圓形紙張摺成三角形再修剪邊緣做成的紙雪花，於是決定將每位收件人的地址化為雪花，把地址周圍以及字母間和字母內的空白部分剪掉。

這張卡片的材質是摺疊好的白色薄卡紙，收件人收到的卡片，完全是由自己的姓名地址加上郵票和郵戳所組成。當收件人把卡片打開後，它就會變成一個雪花狀的構造，有著挑絲蕾絲般的豐富細節。我們製作了三百五十張卡片，每一張都像指紋或基因圖譜般獨一無二。

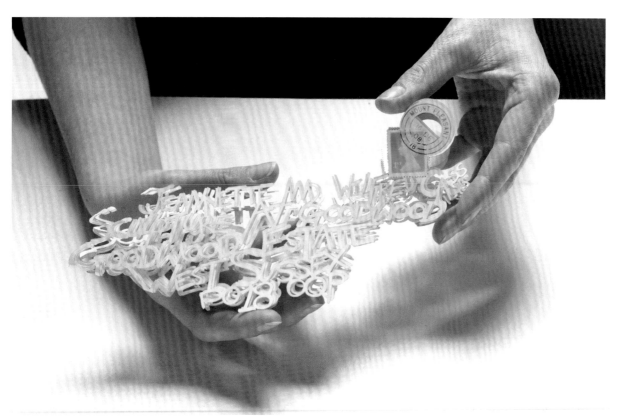

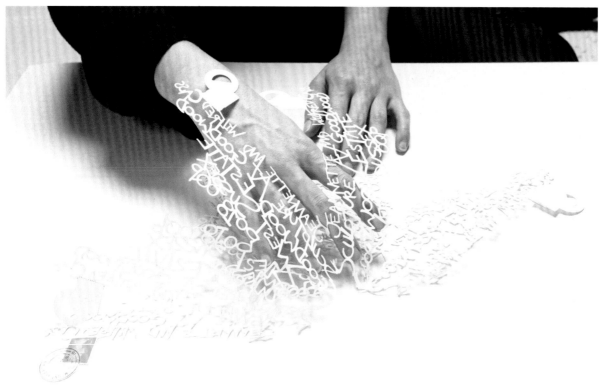

484

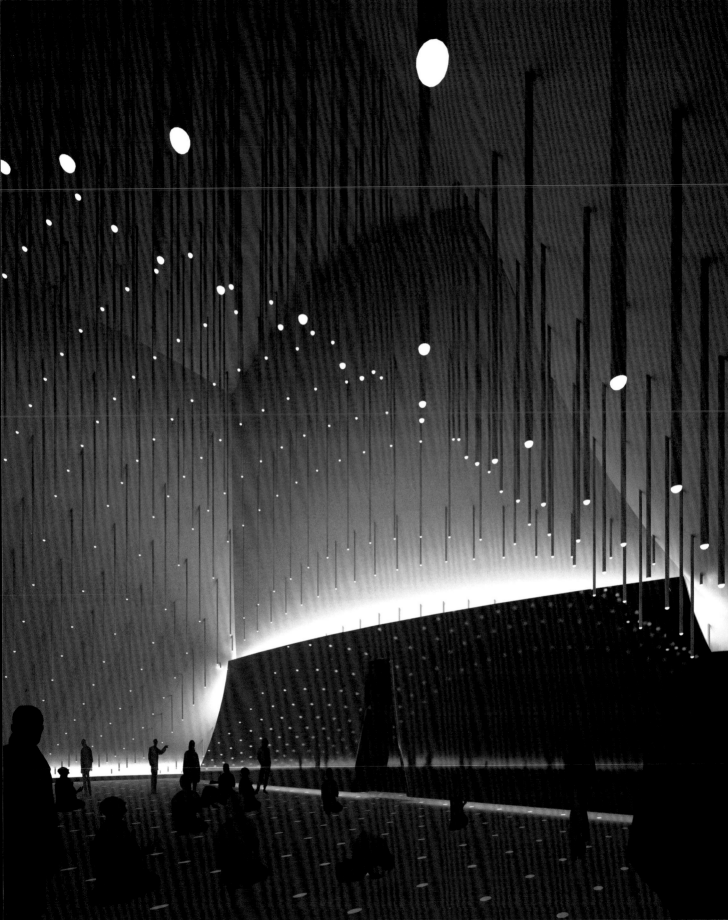

馬斯達爾清真寺
Masdar Mosque

21世紀的清真寺會是什麼模樣？

　　工作室受邀替馬斯達爾城設計一座社區清真寺。馬斯達爾城是位於阿拉伯聯合大公國阿布達比附近的新城市，總體規劃由英國佛斯特建築事務所負責，根據構想，那將是全世界最符合永續發展精神的城市。

　　馬斯達爾城的規劃，是要把整座城市蓋在兩層樓高的半空中，好像坐落在一個大型平台上，藉此創造包含運輸系統與所有公用事業在內的地下服務區。將車輛從街道上移除，並將所有交通運輸放到架高地面的下方，可以縮小建築物之間的棟距，讓建築物彼此靠得更近，創造出更涼爽、更多遮蔽的街道，而且街道永遠不會因為修補纜線或管道而必須開挖。由於此地氣候條件造成的主要環境議題之一，就是減少空調系統使用的能源，整座城市都採用嚴謹的直線網格格局，建築物緊湊密布，以捕捉夜晚由沙漠往外吹的陸風，以及白天由海上吹來的海風。

　　然而，清真寺卻打破了這些規則，因為它必須朝向聖城麥加，導致它的方位和該城的網格格局幾乎呈現45度角。我們認為，這種狀況等於是允許這座建築物可以擁有不同於其他同平台建築物的樣貌。

　　伊斯蘭教創立人穆罕默德先知說，整個地球就是一座「masjid」（清真寺），是讓人跪倒或祈禱的地方，因此在剛開始的時候，清真寺只是一個讓信眾聚集祈禱的地點，即便是一塊開闊的沙漠也可以用來禱告。演變至今，已有一些規矩規範清真寺的格局與設施，但沒有任何規定表示，清真寺一定得有尖塔或圓頂。這樣的外形特徵是根據務實需求演變而來：在鋼筋混凝土用於建築之前，要建造出能夠保護信徒免受日曬的大跨徑屋頂，唯一的方法就是圓頂；而在電子擴音器發明以前，要讓周遭居民聽到催禱頌的唯一方法，就是透過尖塔宣告。

　　穆斯林禱告時採跪下前額觸地的姿勢，不過馬斯達爾城比較不尋常的一點是，信徒會被抬離地面，因此在禱告時實際上是將額頭放在離沙漠地面7公尺高的平台上。由於清真寺的寶貴特質，我們認為，這裡可以跳脫這塊永續生活方式的模板，重新和地面連接。如果我們在架高的平台上開一個洞，將地面抬上來，

讓信徒透過這個洞，重新踏在沙漠的土地上，當他們在裡面跪下來祈禱時，他或她就能重新和地球連結。

我們的構想是，將支撐馬斯達爾城建築物的鋪路平面抬起，讓它成為清真寺的外殼，在設計上不引進任何新元素，盡可能維持建築物的簡潔純淨。和該城其他建築不同，馬斯達爾這座清真寺和周圍的公共空間不會坐落於架高的平台上，而是由平台建構而成。

除了覆頂行人道與植栽區之外，清真寺周圍公共空間的鋪面也會變異成這座宗教建築的皮層。鋪面上有穿孔圖樣，利用穿過這些孔洞的光纖將日光帶入下方空間，同時緩和刺眼的陽光。這些光纖會垂吊進建築物內部，與地毯上的圖樣彼此對映，讓信徒知道該在哪裡跪下來祈禱。鋪面穿孔的第二個用途，是為了界定出祈禱跪墊的尺寸，如此一來，必要時信徒也可以在清真寺外祈禱。

我們發展出的這項建築設計符合清真寺的所有需求：朝拜牆面對麥加，分設男女入口、淨身區與圖書館，而且和周圍城市有著非常清楚的連結。這個設計也利用了城市的架高平面，從下方引進涼爽空氣。

不過這個案子卻沒有進行下去。無論如何，我們相信世界上總有某個地方，可以容納這樣一座不必偽裝成歷史建築而且強烈表達出前瞻信念的清真寺。

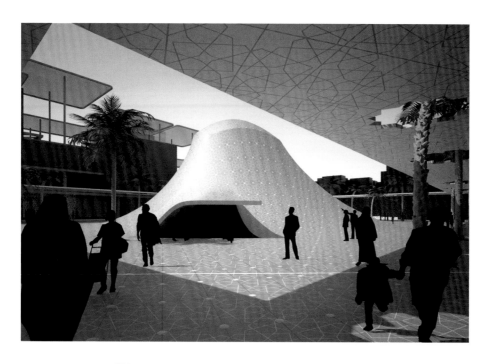

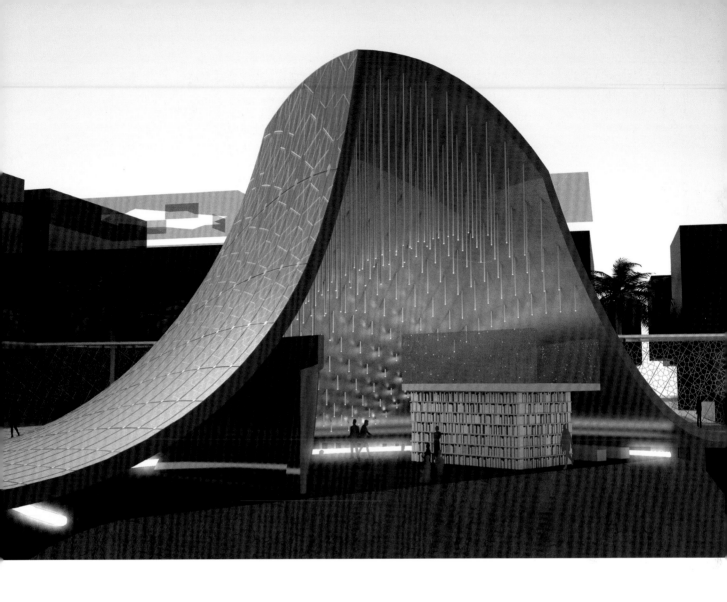

斯特拉特福奧林匹克
紀念雕塑
Stratford Olympic Sculpture

如何利用水力帶動十五層樓高的裝置？

　　倫敦東部斯特拉特福奧運公園的人行道，有一部分會穿過一座新設的購物中心，預計奧運舉辦期間將有成千上萬的群眾路經此地。主辦單位舉辦地標的設計競圖，這個地標將放置在兩條人行道匯集並朝向第三個方向、亦即奧運主場館前去的位置。根據競圖計畫書，設計必須包含兩個元素：一件雕塑品和另一個與水有關的特徵，並建議設計師採用垂直式的紀念碑。

　　為了避免阻礙人潮流動，我們排除了大型水池的可能性，決定將水元素和雕塑結合成單一結構。我們想知道自己是否有辦法將一個假設50公尺高、放置在路口的垂直元素，與它前方50公尺外的水平空間建立起關聯性，並讓這個結構指向奧運主場館。

　　我們的提案是把不時可以在日本庭園中看到的水器變身成為一個巨大版本，這種水器在裝滿水時會倒過來讓裡面的水流光，並在重心改變後恢復到原來位置。我們的雕塑高達50公尺，它在水逐漸裝滿到某個程度後會轉動樞軸，讓整個結構以一種魁偉的方式向下傾倒至水平位置，把水倒在前方50公尺之處；之後，它會利用重力，緩緩回到原本的垂直位置，重新開始裝水。

　　這個裝置沒有任何機械協助，單純利用水的重量來讓重達好幾噸的結構發揮運作。處於垂直狀態時，它可能會被誤認為一座當代雕塑品，不過這個超大物件的力量，主要是來自於它那種類自動機械裝置運動所帶來的出乎意外之感，而且是以這麼大的規模出現。在我們的想像中，民眾會在裝置裝滿水時聚在一旁，等待欣賞它傾倒倒水的景觀。

　　我們在工作室中建造了一個水力帶動的工作模型，不但顯示出這個概念確實可行，也研究出如何加裝緩衝器降低結構運動速度，避免它太快倒下造成水花四濺的情況。最後完成的設計將由小漢普頓「東岸咖啡廳」（頁344–353）的鋼製結構製作商負責組件建構，並設玻璃面板，讓民眾能看到水位逐漸升高的景象。

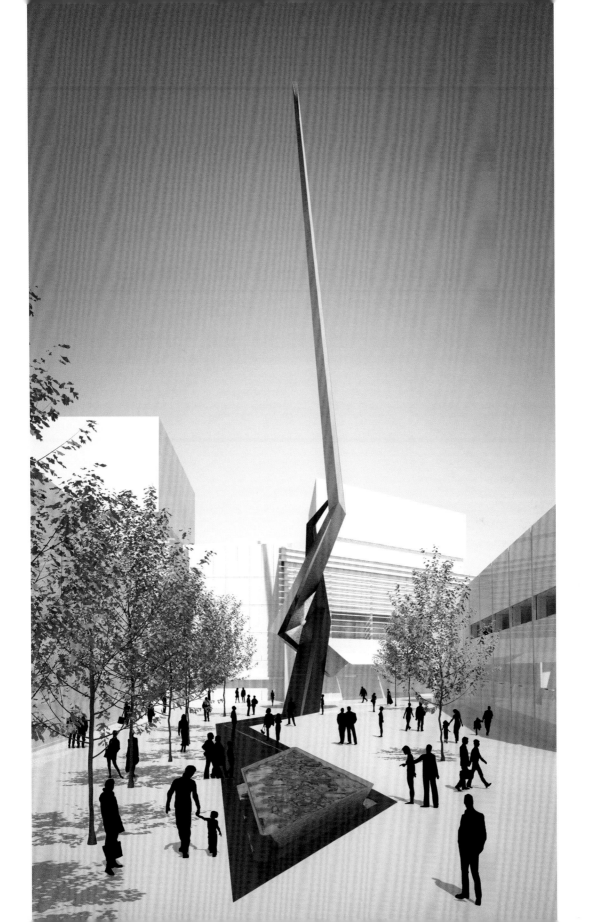

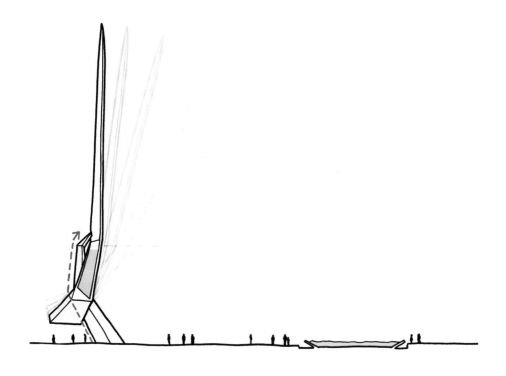

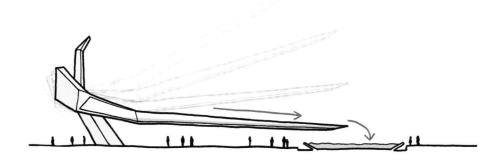

492

離心吊燈
Centrifugal Chandelier

如何做出一件真實存在的虛擬物品？

　　我十四歲時曾前往阿根廷探親，當時被帶往一座地處偏遠的牧牛場，遇到一位年長的牛仔，聽他訴說年輕時如何以由三個重球與繩索構成的飛石索，讓奔跑中的牛隻倒地不起的故事。使用飛石索時，牛仔在頭上甩動繩索，然後讓繩索朝牛隻飛去，把牛腳纏繞起來。這些重球旋轉時，看起來就像在天空中畫圈圈。

　　由於肉眼會將在黑暗空間中移動的明亮光線，看成一條發光路徑，就如在煙火節拿著仙女棒在空中畫畫，多年後，我們在工作室以擺動多點光源的方式做了許多實驗。如果你的眼睛將這解讀為光環，那麼也許可用旋轉的光源描繪一個在空中形成的3D旋轉形體，例如球形、圓柱形或沙漏形，甚至人的臉部輪廓。

　　我們的提案是製作一個原本筆直且毫無生氣的直立旋轉桿。當它開始旋轉，以繩索連接的點狀光源就會因離心力繞著桿子轉，在空中形成持續變化的迴旋形體。這根會旋轉的管子由電動馬達提供動力，內部含有層層疊疊的光纖電纜捲軸，每個捲軸都有單獨的控制機制，讓相連的光點旋進旋出。

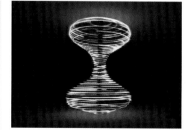

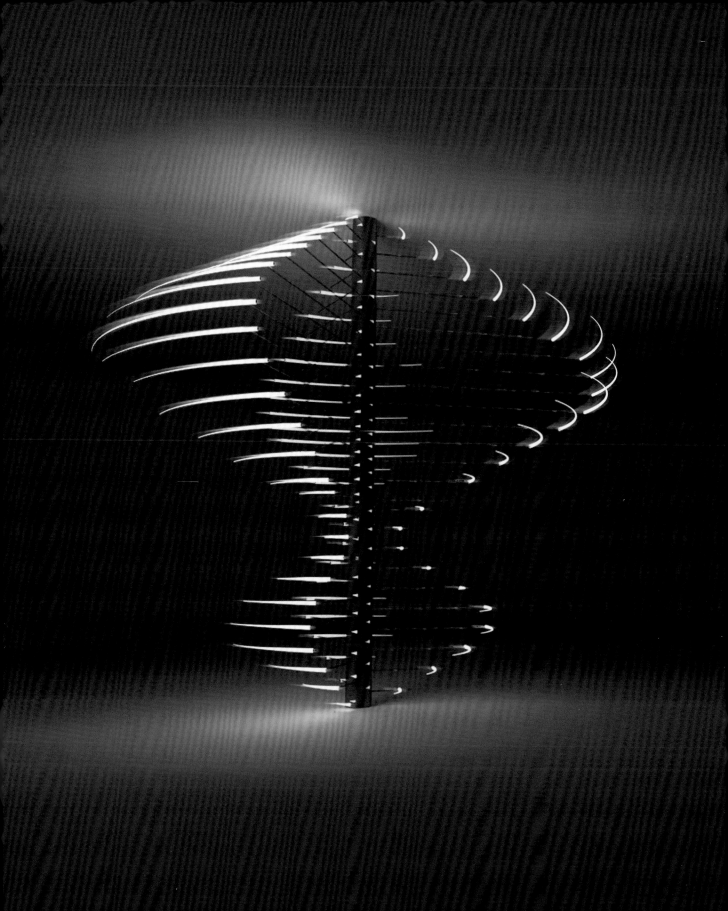

沃辛游泳池
Worthing Swimming Pool

如何在建築物與基地之間營造出特殊關聯性？

　　工作室與經驗豐富的泳池設計師薩維爾·瓊斯（Saville Jones）等專業人士組成合作團隊，入圍英格蘭南岸海濱城市沃辛市的新泳池設計競圖。這座新泳池將會取代水上運動中心（Aquarena），那裡曾是英國奧運冠軍鄧肯·古德修（Duncan Goodhew）的受訓場地。

　　基地位置極佳，就在海濱長堤旁，地方當局希望先在現存泳池旁興建新池，再拆除舊池並另作發展，藉由這樣的方式，按部就班地重新發展整個基地。

　　團隊替這座建築物研擬出一個簡單的總體規劃。考慮到基地的覆地面積與複雜的開發順序，我們認為，矩形棚屋是最適合這座建築物的形式。它的主要入口可以位於建築物的長邊，面對未來新開發案的方向，如此一來，泳客在進出建築物的時候，就能替整個開發案帶來生氣與活躍。所有的更衣室也會與入口同側，讓建築物朝向海岸、緊鄰公園的那側，能擁有一覽無遺的景觀。

由於從前已有利用木材建造泳池建築的優秀範例，我們傾向利用木頭作為建材，而非混凝土或烤漆鋼材，因為木材能將濕氣與冷凝問題處理得很好。

　　發展設計構想時，我們希望這棟建築物能夠具有專屬於沃辛的特色，於是想到此地曾發生的漂流木事件。四年前，一艘叫做「冰王子」（Ice Prince）的貨船在鄰近海域遇上暴風雨傾覆，整船的木材全部落水，造成數量驚人的漂流木沖上沃辛海岸，在岸邊形成一堆堆凌亂不堪的木堆。漂流木成災的景象讓人怵目驚心，也讓沃辛因此上了世界新聞。接下來幾年，沃辛每年都以長達一整週的藝術節，以及在碼頭上裝設具有紀念意義的彩繪玻璃窗等方式，記念此一奇特事件。

　　沃辛海灘漂流木的原始特質，讓我們在腦海中把游泳池的矩形建築與受大海破壞而形成的矩形木堆做了連結。我們想要打造一座看起來像是由這些棧板爆裂開來所形成的建築物。這項設計一方面能維持內部的簡單盒狀組構，一方面又能讓建築物的外觀充滿動能，那些看似無序的外部元素會形成結構性的交叉支撐，

Worthing Herald

Thursday, January 24, 2008 An edition of the Herald/Gazette series www.worthingherald.co.uk Price 40p

WOW!

**SOUVENIR
PULL-OUT
PACKED
WITH
PICTURES**

還能替玻璃立面製造出實際的遮陽效果。晚上點燈後，整座建築會從內發光，宛如燈籠。

　　儘管營建方式相對直接，但設計構想仍保有強烈的關聯性：恐怕很難找到另一個建築構想比這個更專屬於沃辛和其漂流木事件。

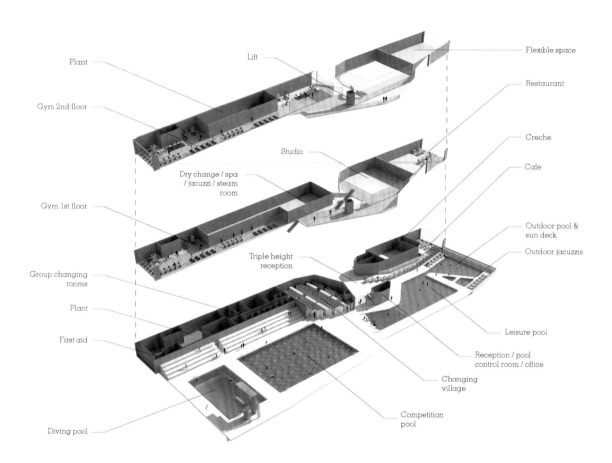

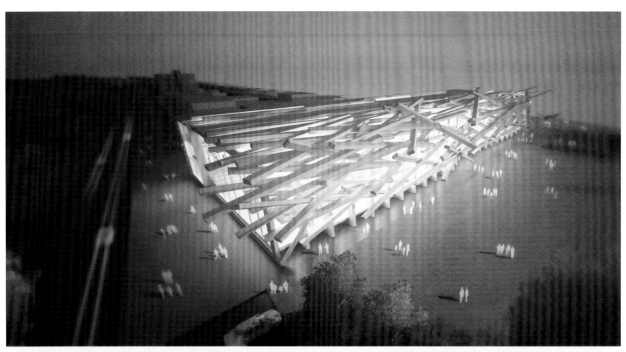

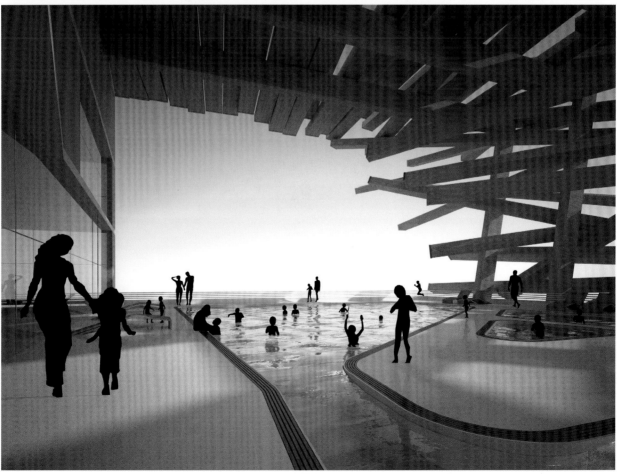

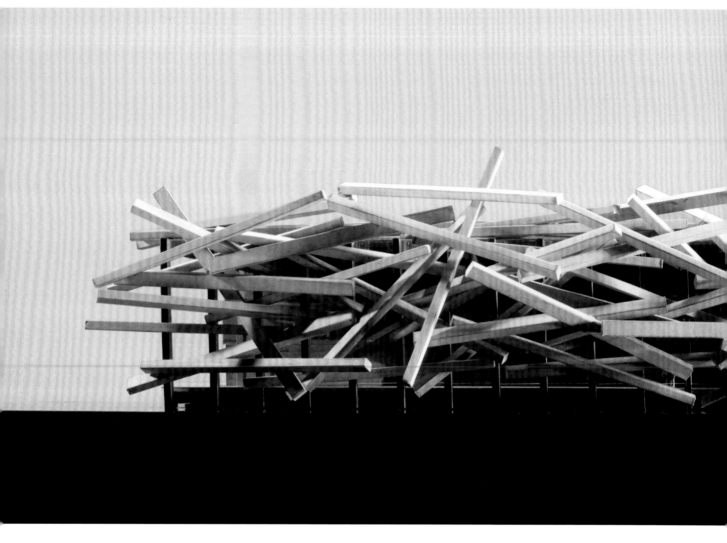
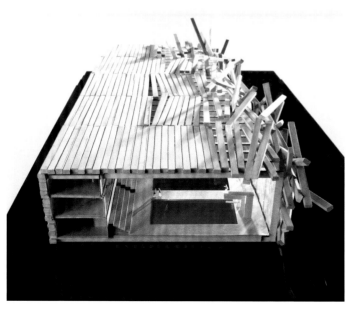

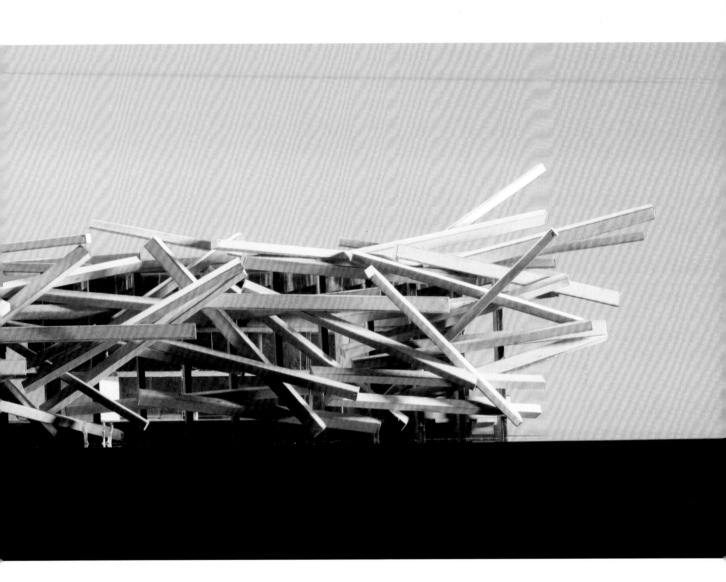

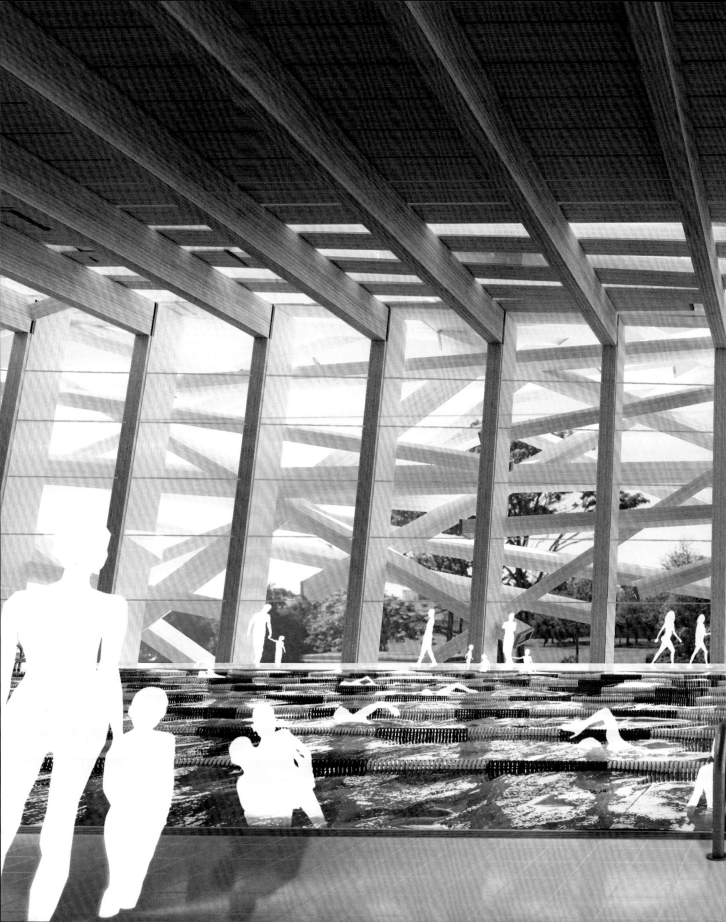

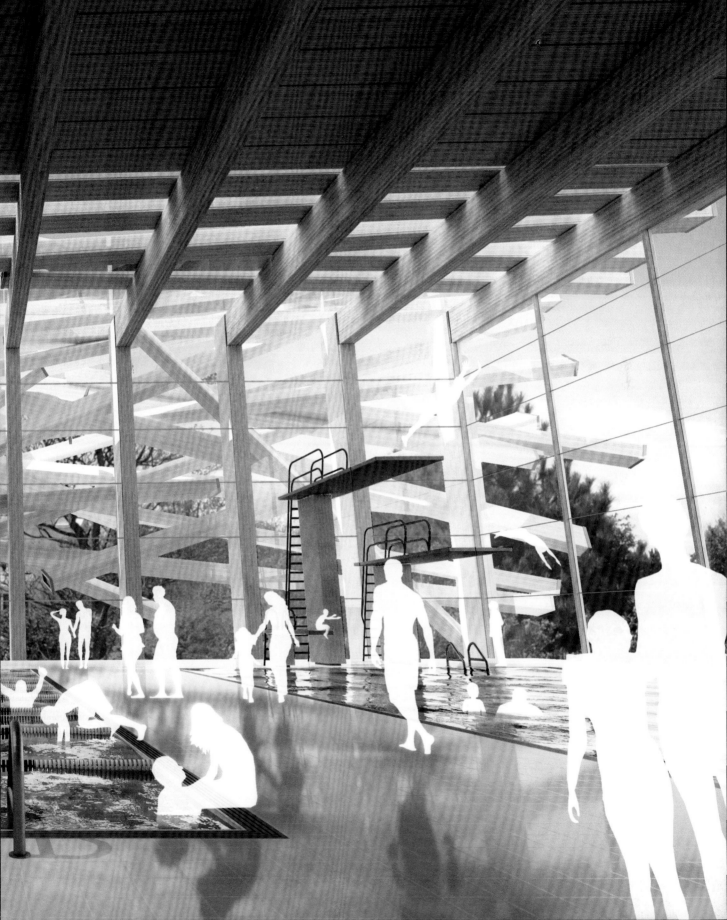

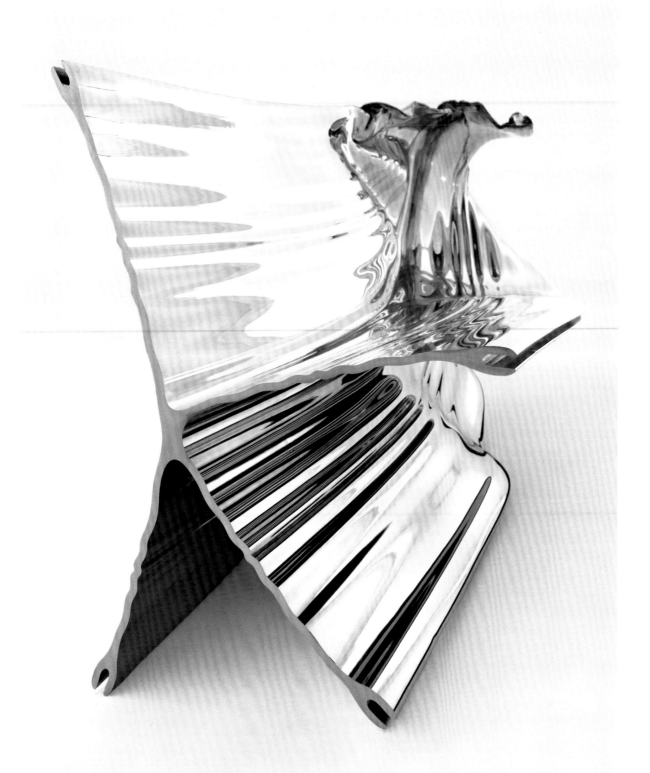

擠製椅
Extrusions

能否以擠牙膏的方式將椅子從機器中擠出來？

　　我在就讀曼徹斯特理工大學期間建造的「涼亭」（頁32–37），採用的鋁材構件來自位於班伯利（Banbury）的加拿大鋁業集團（Alcan）英國分廠，以一種叫做擠壓成形的工業技術量身訂做。鋁擠型通常用於廉價的雙層玻璃窗框系統，製作方式是將金屬坯加熱後擠壓通過鋼模，亦即一塊鋼板上的型孔，藉此製造出橫切面取決於鋼模的筆直鋁段。

　　觀看整個過程後，我很驚訝地發現，這並非我原本想像中那種精密科學的工業製程。即便在這麼技術先進的製造過程中，仍無法避免因扭曲造成的缺陷。在金屬開始透過鋼模擠出時，最先出來的部分無法均勻附著在鋼模表面，出現形狀扭曲的情況，之後才會慢慢好轉，臻於完美。一旦完成擠壓成形的工作，就會用一種特殊機器將筆直的部分拉直，讓它變得更直，並把不完美的頭段切掉，融化再利用。不過對我來說，這些人家不想要的變異部分才是最精彩的，我想知道，有沒有可能以更大的尺度來製作特定長度的扭曲鋁擠型作品。

　　全世界有許多正在興建的新機場與新車站，它們需要的直線形座椅加起來達數公里長。試問，我們是否能利用擠壓成形的技術來製造這些座椅？由於家具通常由許多不同的個別構件組成，我們想知道，是否能利用單一部件，將它像擠牙膏一樣一氣呵成製作出一張椅子？由於長椅只需做出椅座和椅背，我們是否可以利用擠壓成形，做出一張均勻拉長的L型長椅。我們不打算幫這張長椅黏上獨立的椅腳，而是想要將兩端的扭曲形體繼續向下扭絞直到觸及地面，作為椅座的支撐。

　　我在皇家藝術學院就讀期間，曾打電話給我能找到的每一間鋁工廠，了解是否有機器能夠製造這種尺寸的擠型成品，不過並沒有找到任何這樣的機器。我於是製作了一張3D草圖，並且利用數百片層壓樺木膠合板來代替金屬，以做出一個全尺寸的性能試件。

505

多年來，工作室成員持續尋找大到足以製作鋁製版本的擠型機，並終於在十六年後得知，遠東地區做出了世界上最大的新型擠型機。這台機器可以施加1萬噸的壓力，專門用來替航太工業製造火箭構件。它不但可以製作出能形成椅座和椅背的形體，同時也能做出椅腳。我們只要設計出一個橫切面，用來製作金屬模具即可。由於機器很新，尚未完全測試潛能，工廠方面無法確知它是否能將金屬完全擠壓過這個即將是有史以來最大的鋼模。儘管如此，我們決心放手一搏。我們親自到工廠，親眼看著這台機器實現我們的設計構想。由於我們和倫敦鹿腿藝廊的合作關係，我們得以製作出一系列作品，呈現出筆直勻稱的擠型金屬段和未加工的扭曲末端之間的對比關係。

雖然最初的構想是要製作椅子這類基礎結構，但我們目前正在研究將大尺寸的擠型技術運用在建築和家具製作層面，例如建築結構、承重柱、覆面系統與橋梁等。我們也計畫製作一件100公尺長的擠型作品，它不但是座椅，也會扭曲成一個20公尺高的結構。

理論上，這台機器所能擠壓成形的座椅長度應該是無限的。如果我們決定製作一張長達1公里、可容納一千五百人的椅子，這間工廠只要把門打開，不停地讓機器運作擠壓即可。然而，由於我們不可能運輸一張這麼長的椅子，唯一的替代方案就是一直不停地讓機器擠壓，直到擠型繞著地球抵達它的目的地為止。

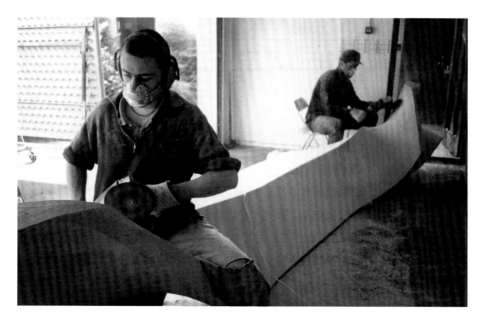

506

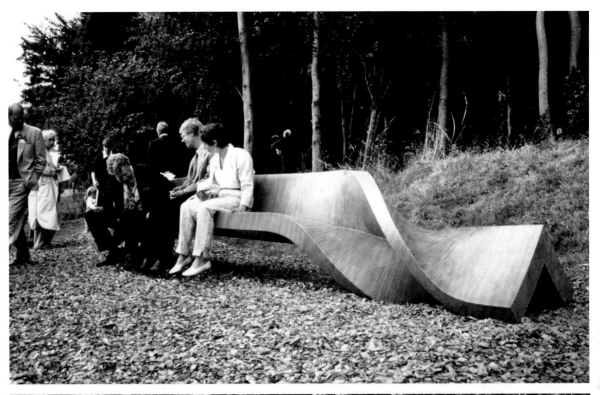

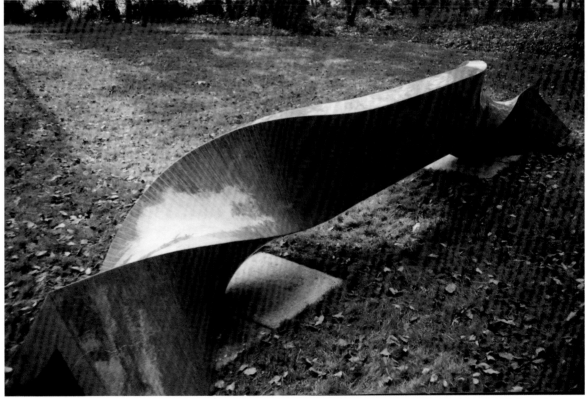

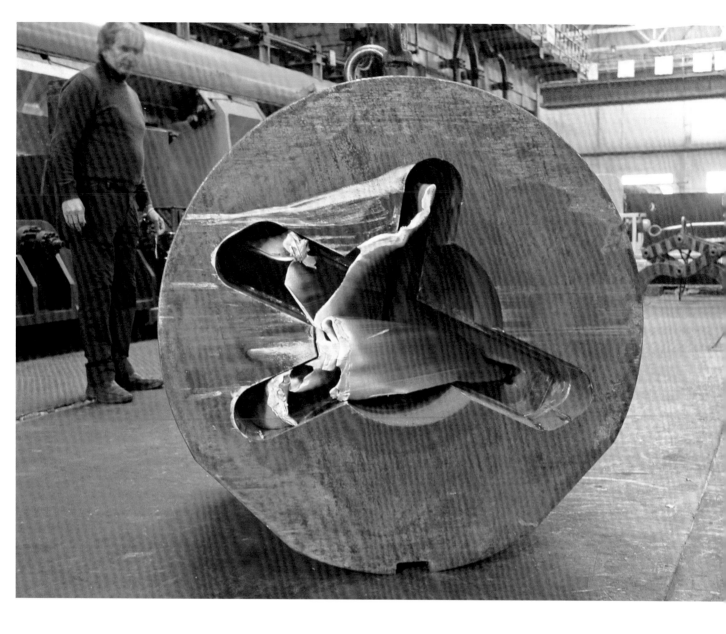

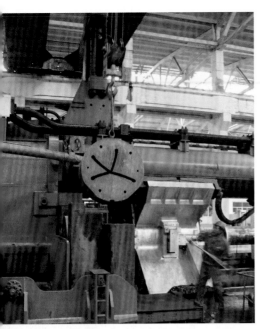
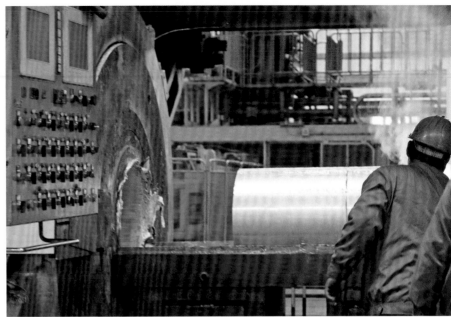
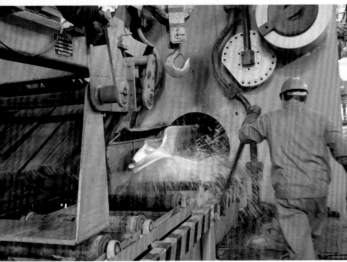
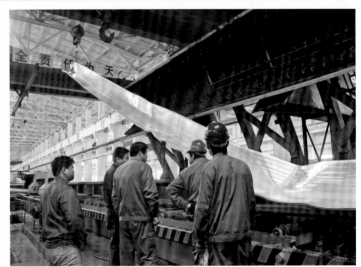

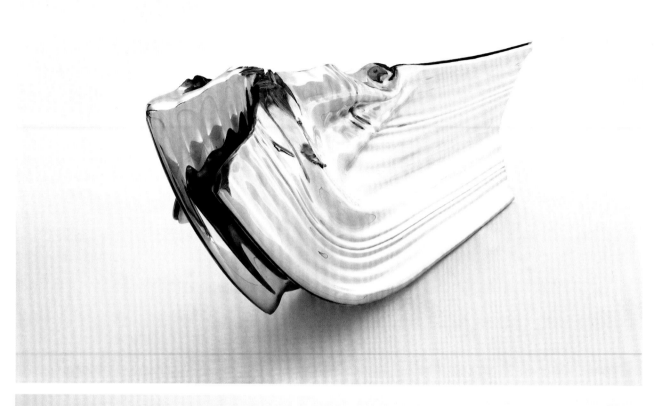

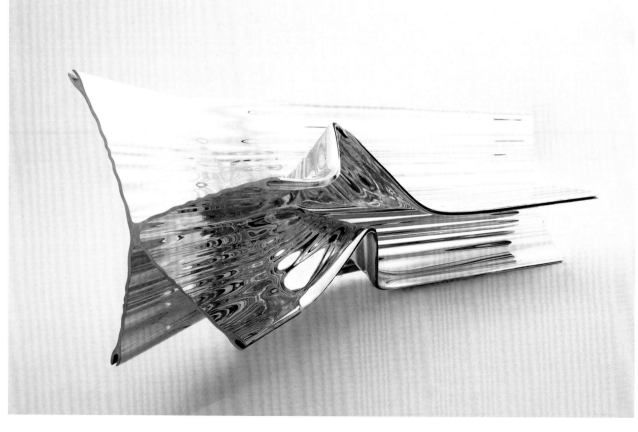

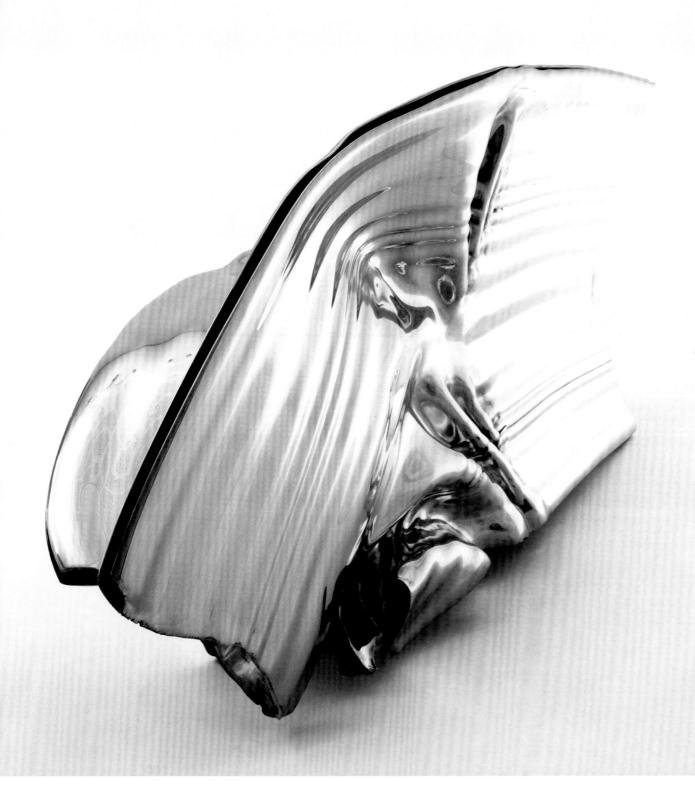

大跨距捲橋
Large Span Rolling Bridge

能否建造一座長度足以橫跨泰晤士河的捲橋？

　　蓋完橫跨倫敦一小段運河的「捲動橋」（頁260–265）後，工作室想要繼續發展這個設計構想，做出一道長度足以跨越大河的捲橋。擁有六百年歷史、專門維護倫敦地區橋梁的慈善機構「城市橋梁信託」（City Bridge Trust），邀請我們替市長節（Lord Mayor's Show）設計遊行花車時，就給了我們將此構想擴大實踐的機會。每年舉辦的倫敦市長節，以「倫敦市」（City of London）的大型花車遊行為重頭戲，這個活動將該城的同業公會、慈善機構、緊急救援部門、公司行號、社團機構與行進樂隊等集結起來，成了倫敦生活的大型流動式展覽。許多機構都會將誇大的展示陳列在貨車或特製拖車上，製作成大型花車。

　　我們的花車是8公尺長的新款捲動橋的工作模型，作為城市橋梁信託的工作象徵。這座模型在遊街的時候會不斷開闔，讓我們有機會測試這個構想。

　　進行這件專案時，工作室與哈克尼建築探索協會（Hackney Building Exploratory）合作，這個慈善組織的宗旨在於鼓勵年輕人發掘並了解倫敦的建築。打從專案一開始，我們便和來自東倫敦地區的四十名小學生一起工作。在我們問道還有哪些方法可以不讓橋梁阻礙船隻航行時，有些孩子提出了很有趣的想法，我們尤其欣賞其中一個讓橋沉到水底下消失的概念。

　　大型捲動橋比最初的版本簡單許多。這次我們放棄多液壓油缸的做法，改用纜線、重力與電動絞盤。絞盤會把纜線捲起，藉此讓橋身交互摺疊，把橋梁打開。等到纜線再次放鬆，捲起的橋身就因重力而慢慢放下。這座橋的長度足以橫跨泰晤士河，200公尺的橋身包含四組捲動機制，架設在河上的兩座橋墩上。當橋打開、四段橋身捲起時，整座橋就會變成兩個以墩座為平衡點的心型。

　　長達8公尺的模型是由工作室成員利用加工鋁和焊接鋼製成，大約兩千個組件都是工作室成員用雷射切割2公釐厚的鋁板做成。模型以轉動單一把手的方式提供動力，把手主要是用來操作一個能夠拉起四組纜線的絞盤，纜線則以滑輪系統進行同步化。

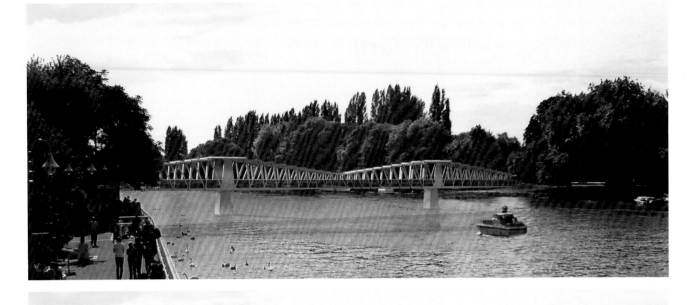

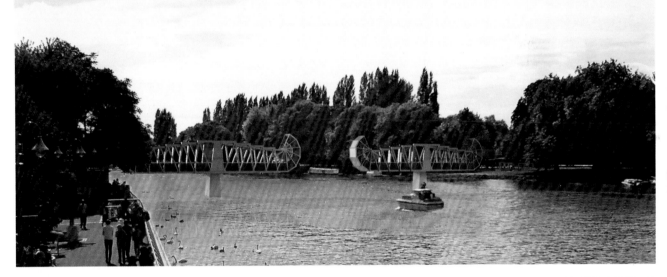

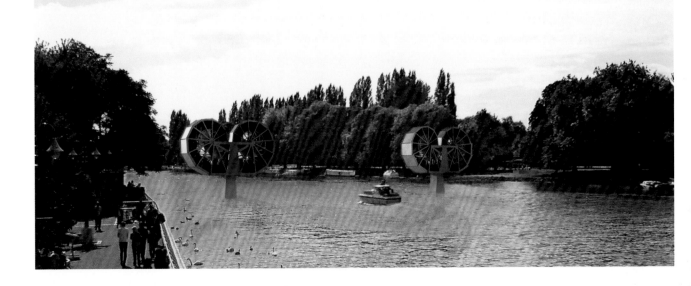

The City Bridge Trust ☙ Celebrates 800 y... ...concept for a new opening bridge

　　這群小學生以這座橋梁為靈感,為花車遊行編了一支舞。表演當天,我們把模型橋放在特製拖車上遊街,禁受了一整天的碰撞、搖晃與不停開闔。工作室成員輪流轉動把手,學童則在花車旁表演他們的捲橋舞。成千上萬的倫敦人為我們喝彩。午餐時間大雨傾盆,學校老師把孩子們送回家,不過我們卻發現,大雨洗去了工作室成員的羞怯,每個人都開始在大雨中站在橋邊跳起舞來。

　　這個案子證明這項大型捲橋的構想是行得通的。現在它需要一個家:世界上某座有河川流經且有意願用一座特殊橋梁將兩側河岸連接起來的城市。

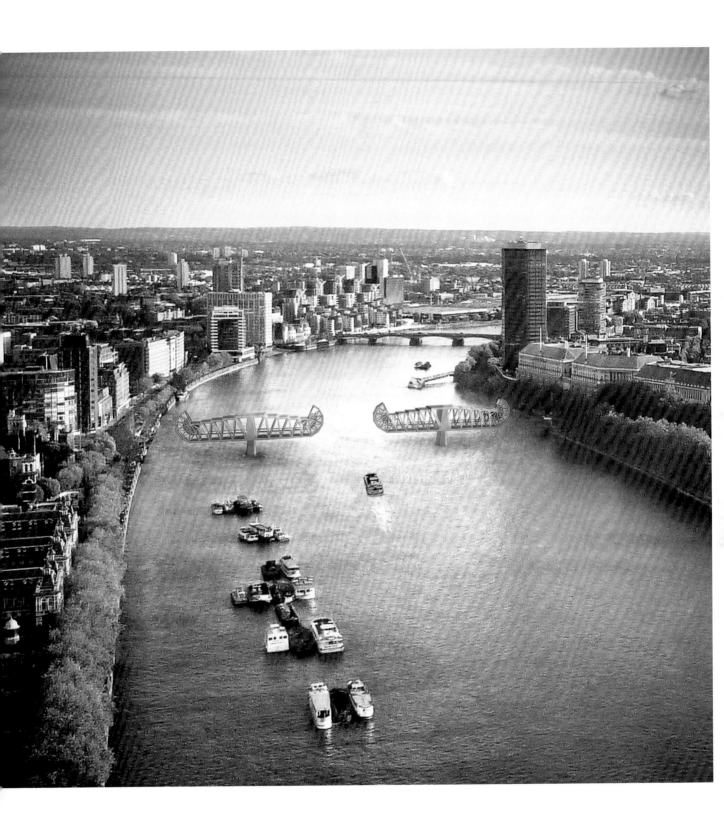

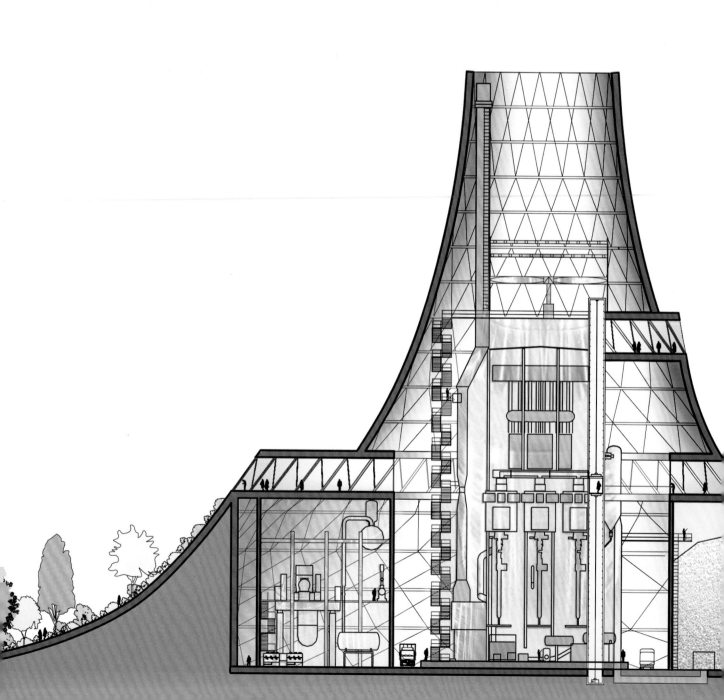

蒂斯河岸發電廠
Teesside Power Station

後工業區的再造是否能以新發電廠而非新美術館
作為驅動力？

　　工作室受委託設計一座發電廠，它將替英格蘭北部米德爾斯堡附近的斯托克
頓（Stockton）兩千多個新家庭帶來溫暖與電力。這座發電廠不採用石化燃料，
而是藉由燃燒生質，也就是燃燒工業生產的有機廢棄物來創造可再生能源，是英
國地區這類發電廠中規模第二大的。它位於蒂斯河（River Tees）河岸，生質燃料
將經由河川運輸，以降低碳排放。

　　斯托克頓和米德爾斯堡曾是繁榮的工業重鎮，1970年代因為英國重工業衰
退，發展大受影響，成了歐洲地區許多落後的後工業區之一。這些原為工業區的
城市，許多都想要利用建造大型新文化設施的方式來進行再造，我們自問，這個
專案是否能替該地區帶來一種不同形態的經濟發展催化劑。

　　我們也想到，早期的發電廠，如倫敦的巴特錫發電廠（Battersea）與河岸發
電廠（Bankside），在設計上都刻意頌揚了這些設備將電力帶到倫敦住家的事蹟。
此外，現今的發電廠很少被當成建築物來思考，往往不太重視建築設計。為了取
得生質發電廠的規劃許可，規劃單位必須提供更多資料，不能只是一般用來容納
發電設備的盒狀結構草圖而已。

　　除了比以往更需要思考未來電力從何而來的問題之外，這種不願認真思考發
電廠本身的態度，也反映出世人對發電的概念有一種根深柢固的不自在。電力公
司寧願在年度報告書封面放孩童跑過綠野的照片，也不願擺上發電設備的照片。

　　斯托克頓和米德爾斯堡地區因為幾個坐落在開闊平坦景觀中的知名地標，例
如運輸橋、米德爾斯堡足球俱樂部河畔球場，以及巨大的工業建築等，讓該地區
得到「巨人鄉」（Land of Giants）的別稱。與其在這裡放上另一座大型建築，我
們開始思考，如何做出一個與土地更具密切關聯性的結構。

我們的設計程序，是從分析目前生質燃料設施的配置開始。一般的設計似乎是集結起各自獨立的棚屋，放在同一塊土地上，用來容納燃料槽、鍋爐系統、冷卻設備、輪機室、開關裝置，以及85公尺高的組合煙囪。我們和結構與機械工程師合作，將上述設備放到單一結構內，群集在煙囪周圍。這種做法改善了發電廠的功能效率，也簡化了它的組構。

我們也發現，現有的生質發電設備發出的噪音似乎相當大，因為容納設備的棚屋沒有做隔音處理。雖然它們的過濾系統能有效淨化排放出的空氣，幾乎不會造成空氣污染，不過發電廠產生的噪音以及有如工廠般的震動，還是讓世人對它產生污染與骯髒的印象。由於發電廠的噪音越低，給人的印象就越環保，我們提議讓目前堆積在基地的大量廢渣倚靠著結構堆放，降低發電設備發出的噪音。而且將地面做點雕塑，也能讓建築物融入地景，減緩突兀的印象。

我們想要跳脫發電廠必須自立於社區之外、用帶刺鐵絲網和危險警告標誌設立警戒線的想法，改以一種屬於市民、具有休閒娛樂價值的公共空間取而代之，供斯托克頓與米德爾斯堡的居民使用。發電廠將進行綠化，種植青草和其他植物，把斜坡和周遭環境變成發電廠公園，一個可以讓民眾散步、野餐、玩雪橇或眺望遠景的地方。此外，我們不打算設置參觀中心，展示發電廠內部運作的模擬影像，而要把整棟建築物化為一座活的博物館與發電學校，讓民眾能親身接觸運轉中的發電設備，藉此創造出觀光景點與地區資源。發電廠內也會設置一系列大型多功能空間作為公共場所，可用來舉辦婚禮或猶太人的成年禮。

發電廠以戰後俄羅斯的通訊電塔科技為發想，在結構幾何上重複使用同樣的鋼製元素，目標是將建築物外殼的區域最小化。我們讓建築外殼倚靠在最大型的機具上，借用機具的結構作為支撐，降低建造高成本大跨度無柱結構的需求。

這件工程案不但以當地工業遺產為稱頌對象，在建築和工業遺產之間建立關聯性，同時也能替當地創造就業機會與基礎設施。

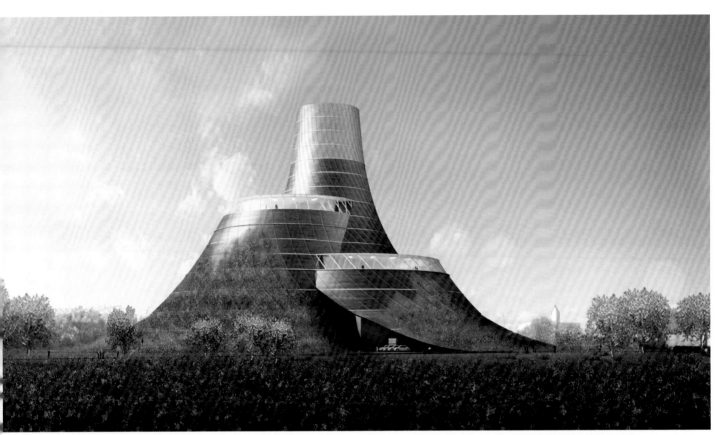
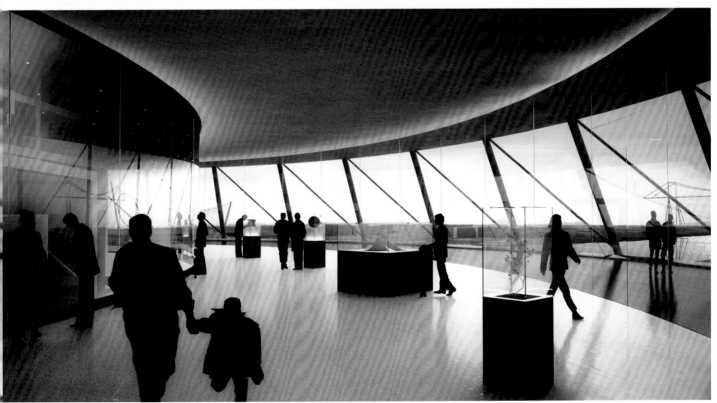

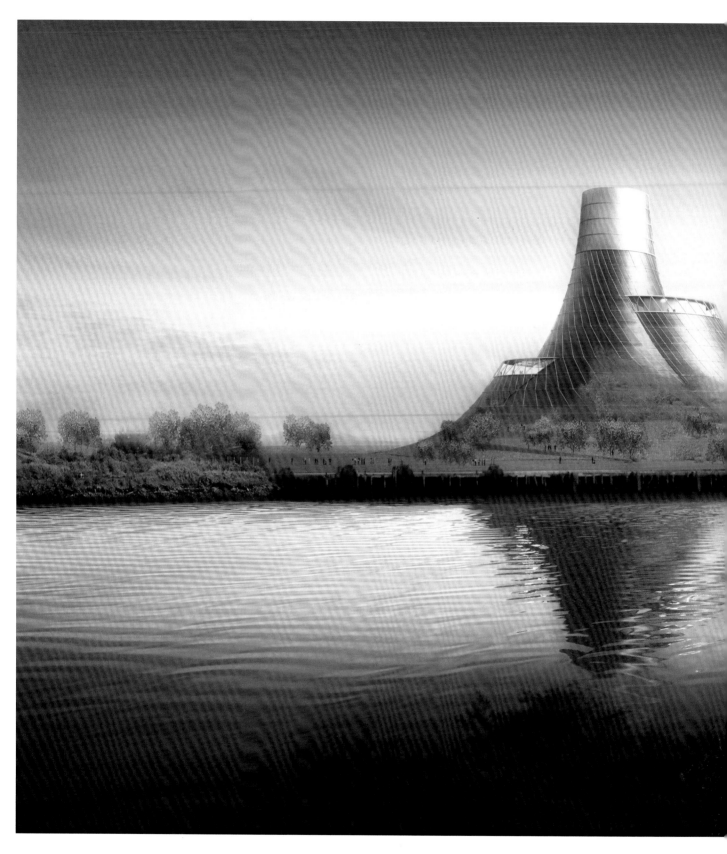

巴庫茶館
Baku Tea House

能否利用公園造出一棟建築物？

除了亞塞拜然首府的「巴庫紀念碑」（頁402–405），工作室還受邀在同一基地，亦即基洛夫公園（Kirov Park）設計一座專供招待並供應茶點的茶館。本案將結合展覽空間與其他文化設施，被視為重建這座沒落公園的策略之一。

雖然現存茶館並未受到充分利用且外觀殘破，但在這裡參與亞塞拜然的傳統飲茶儀式並遠眺裏海，仍然是一個讓人印象深刻的經驗。紅茶裝在鬱金香狀的玻璃杯裡端上，搭配一碗可以單獨用湯匙享用的果醬、一碗堅果，以及一條跟外包裝一起當成蛋糕切塊並放在小盤子上的士力架巧克力棒。在基洛夫公園中，我們無法不注意來來往往的情侶，無論在一天當中的什麼時候，都可以看到許多情侶手牽著手在公園內散步。

從一個受到保護並有遮蓋的地方往外看，總是會讓人感到很自在。由於我們對基地非常了解，所以打算結合這些經驗，創造出一個既有景色又能提供遮蔽的地方。不過，我們並不想在山丘上大剌剌地放上一座建築，那樣就好像把它當成雕像似的放在基座上，取而代之的做法，是利用公園和山丘本身來打造這個結構。我們有些顧慮的是，綠色屋頂和綠色牆面的建築物，很容易變成半埋在地面下的哈比人之屋，但是我們的企圖是希望以更具表現力的方式來運用地形景觀。

我們提議將一大片公園景觀和綠色植物一起往上拉到半空中，讓它像織品一樣產生褶皺，創造出具有遮蔽效果的篷狀空間。茶館既是嵌在公園內部，又將公園體現出來。從建築物一側的地面樓層進入，你會穿過整個結構，來到以懸臂狀高掛在公園上方的露台。這些位於不同高度的露台創造出許多可以坐下來休憩的地方，也盡可能地帶給更多人飽覽城市全景的機會。

除了作為茶館之外，建築物內也有展覽空間與文化設施。由於亞塞拜然這個國家氣候夏季酷熱冬季嚴寒，加上我們希望建築物本身能夠保有彈性，於是我們的設計是讓茶館結合了包圍式室內空間、開放式戶外空間以及有遮蔽的戶外區。

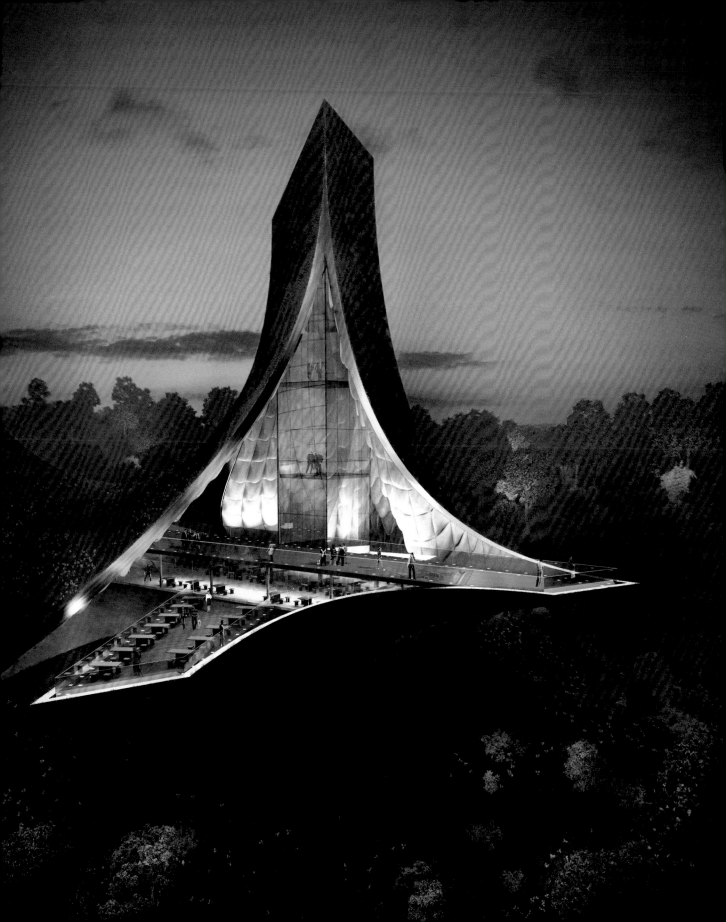

我們還把它分成兩半，其中一半可以作為正式場合與功能之用，另一半則可以繼續向民眾開放。

　　既然要讓茶館成為基洛夫公園再造的催化劑，我們將它設計成公園的某種附屬延伸物，和周圍景觀之間沒有明確的界線。我們喜歡讓民眾坐在斜坡上玩耍、進行日光浴的想法。斜坡的形式簡單而強烈，表層可以結合野草與其他種類的植栽，並讓它們自由蔓生，不必過度修剪。夜晚打燈後，建築物就像燈標一樣，在城市上方閃爍著。

　　我們和結構工程師亞當斯·卡拉·泰勒合作，替本案發展出支撐植栽地面的工程技術，主要利用受拉纜索、柱子和土工結構來達成。

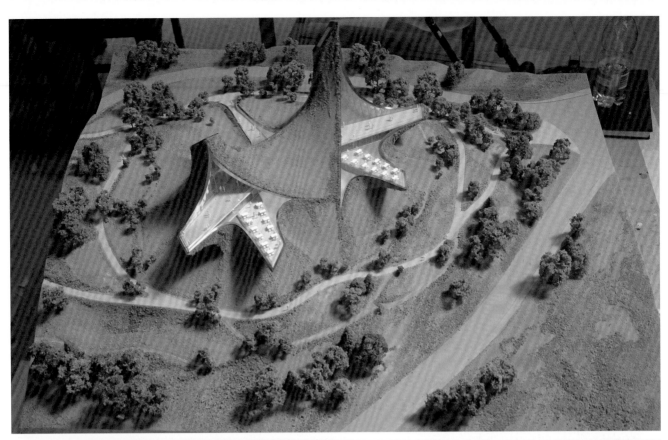

謝赫扎伊德紀念碑
Sheikh Zayed Memorial

物品能否同時具有抽象性與具象性？

工作室受邀在阿布達比替已故的謝赫扎伊德設計紀念碑。謝赫扎伊德是一位偉大的領袖，他統一了交戰各派系，建立阿拉伯聯合大公國，並獲選為該國領導人多年。由於鼓吹和平、推動女權並為人民帶來繁榮，扎伊德備受愛戴，他同時也是一位作家、哲學家與獵人。我們該如何以一種頌揚而非陰鬱的方式來實際體現這些記憶，而且雖然不是以他的具象形式出現，卻是專屬於他的？於是，我們開始替人們尋找一種既抽象又具有敘事意義的形式。

紀念碑所在地位於面對阿布達比中心地帶的防波堤上，形體必須非常巨大，才可能從遠處看見，不過就我們對這塊大型基地的感覺，這裡需要的不只是一件巨大的物品。作品完成後，會有成千上萬的觀光客來此參觀，因此將整個基地當成公共景觀來考慮，讓紀念碑成為催化劑，似乎是這件作品中很重要的一點。

我們得知，謝赫扎伊德年幼時，阿布達比尚未因石油和天然氣致富，居民仍以採集珍珠、捕魚和遊牧維生。他在沙漠中長大，住的是帳篷，而他終其一生也不斷回到沙漠中生活，因此用沙漠之民來表現扎伊德似乎是適當的。

我們在研究岩石結構時碰巧拿到沙漠玫瑰石，那是一種在沙漠裡發現的外形驚人的結晶。沙漠玫瑰石由交叉石板形成一種具有雕塑性與結構性的形體，看來似乎體現了扎伊德來自沙漠並帶領國家興盛繁榮的故事。我們的研究也確認，從來沒有人利用沙漠玫瑰石作為設計構想。

我們提議建造扎伊德花園，一座以高70公尺、由交叉板狀結構構成的紀念碑為中心的大型公園。我們將邀請當地居民訴說他們對謝赫扎伊德的記憶與想法，然後和石雕家一起將它們刻畫在紀念碑的表面上。在當代建築往往具有光潔外表之際，這個雕塑性豐富的石碑似乎在一個顯然現代的形式與古老的文化之間，創造出一種動態的化學作用，替曾經以遊牧為主、少有特殊建築遺留下來的該國人民，製作出一件新遺產。

沙漠玫瑰石的形式也替公園景觀設計提供了一種美學方向，因為我們可以利用結晶石板創造出遮蔽結構，界定出公園內包括椰棗花園和植栽等的不同區域，以及飲水泉、圖書館區和傳統集會地點。

在我們提交提案的幾個月後，法國建築師尚‧努維（Jean Nouvel）發表了卡達國立博物館（National Museum of Qatar）的設計圖，根據的就是沙漠玫瑰石的交叉石板結構。這個巧合顯示出，不同的人可以分別在同一個時間構想出相似度驚人的設計概念。

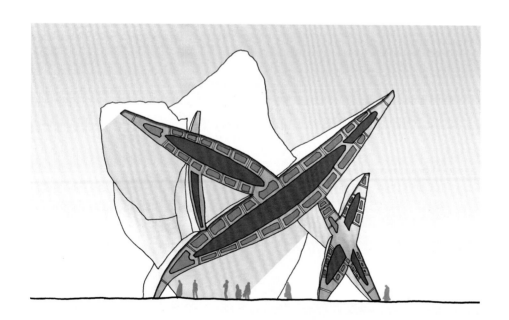

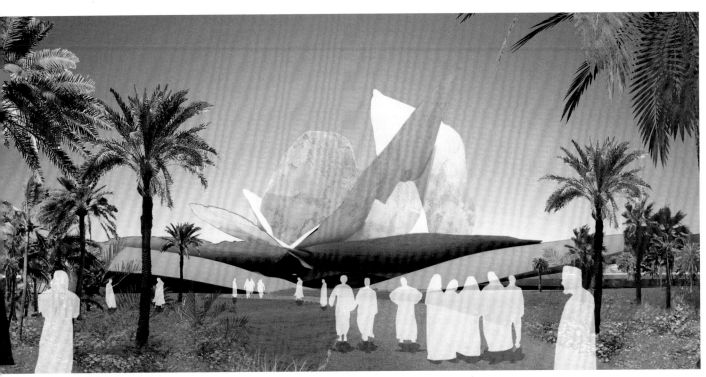

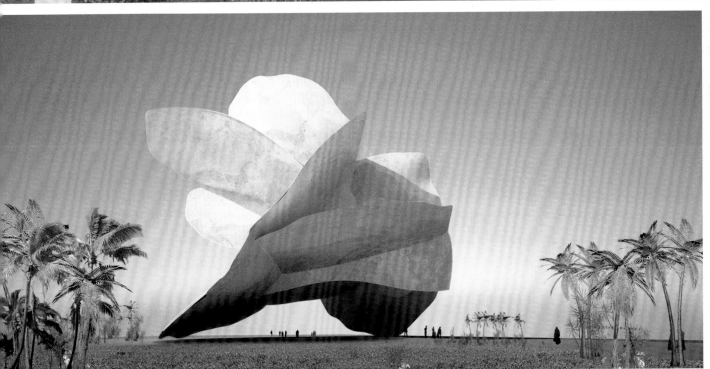

聖誕卡
Christmas Card

能否利用投遞郵筒來製作聖誕卡？

　　在卡片或信件的寄送過程中，它們會在某個時間點以不可逆的方式被推入郵筒，開啟它在整個郵遞系統中的旅程。我們的構想是，製作一個信箱投遞口的真實模子，將它當成我們的聖誕卡。

　　工作室聖誕卡的投遞處，是工作室所在建築旁、國王十字區葛雷律師學院路（Gray's Inn Road）上的郵筒。為了製作這張卡片，工作室成員凌晨四點出門，製作郵筒投遞口的模子，之後再以玻璃般的透明矽膠，利用這些模子做出卡片。

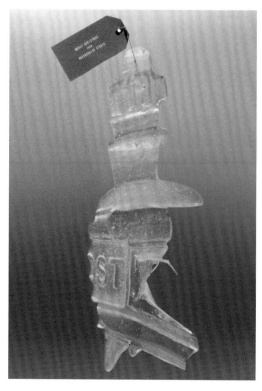
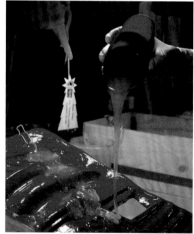

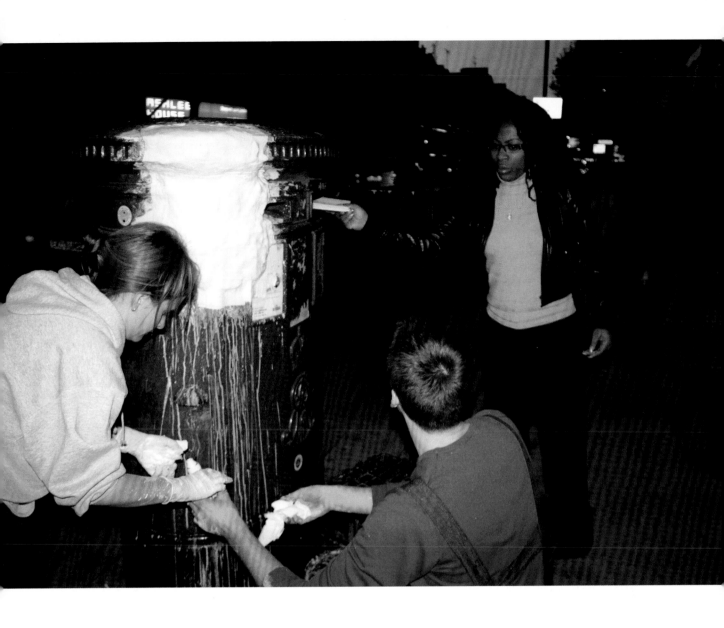

倫敦巴士
London Bus

能否改善倫敦巴士的外觀並將油耗量減少百分之
四十？

　　著名的路霸（Routemaster）是最後一款專門替倫敦設計的巴士，它的設計研
發於1947至1956年間進行，具有開放式平台，讓乘客可以在車子被卡在車陣中
時自由上下車。該款巴士於1968年停產，而倫敦的巴士路線也開始以外包方式
開放給私人公司經營，此後，無開放式平台的新車款大多直接由巴士製造商的目
錄訂購，運輸管理當局對外觀的唯一要求，是巴士必須採紅色車身。但隨著法規
的要求越來越多，倫敦巴士在設計上也越形妥協且不統一，內裝部分尤其如此。

　　由於對市內巴士非常不滿意，倫敦市長決定委託設計五十年來的第一款新巴
士，工作室對於政府邀請我們和車輛製造商合作設計，感到非常興奮。

　　即便路霸深受眾人喜愛，設計計畫書的要求並非重新複製這種款式，因為它
在設計上對於輪椅使用者和推嬰兒車的家長並不友善。新巴士必須符合無障礙的
規範，並將巴士停靠時讓乘客上下車的時間減至最少。為了要有效達到這一點，
它需要設置三個門與兩級台階，造成它的車長比路霸多出將近3公尺。它同時也
必須大量降低能源消耗，比現存巴士節省百分之四十的石化燃料；此外，由於車
隊可能達到數百輛，價格也必須實惠。

　　新款巴士和原始路霸的相似之處，在於它們都有開放式平台，但由於查票員
只在尖峰時段值班，平台必須能恢復成為電子操作式車門，在其餘時間由駕駛操
作開關。巴士也必須符合許多新規範、歐洲法規與優良實踐守則。（其中一條比
較奇怪的規定是，駕駛周圍保護隔屏的縫隙大小必須能讓任何人用刀子插入。）

　　為了達到降低百分之四十耗能的環保效能目標，設計團隊採取了兩個步驟。
第一是開發可以利用電力和柴油帶動的油電車，第二則是盡可能減輕巴士重量，
藉此提高效能，而這一點大大限制了我們所能採用的設計材料類型與數量。

　　由於11公尺長的車身比目前任何在倫敦服役的雙層巴士都來得長，因此在
角落與邊緣採用圓潤設計，可以讓車體看起來比較小，尤其是又大又平的側面。
巴士在功能運作上是不對稱的，而設在同側的三扇門也會造成車內的人流不均。

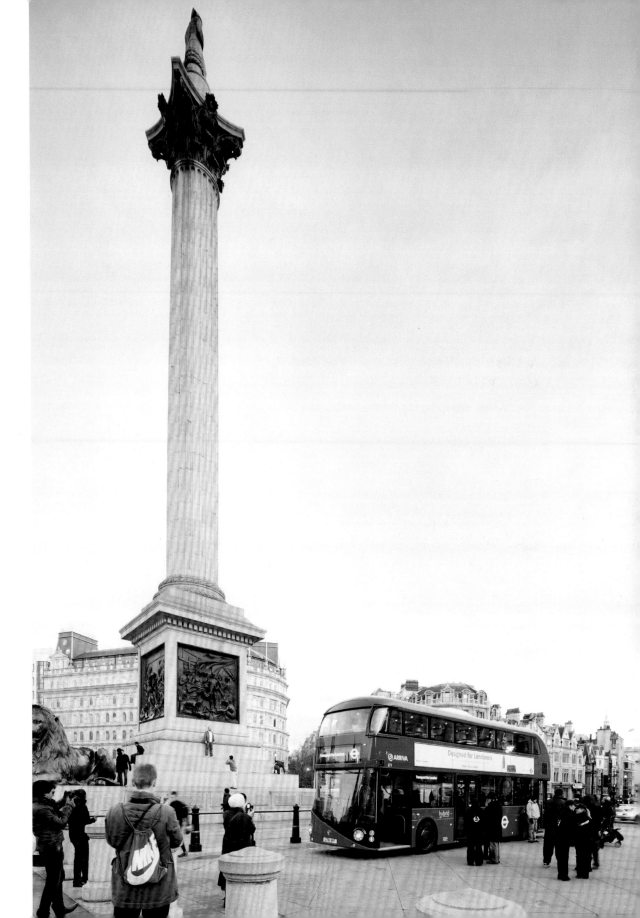

不過，我們倒是能順著這種古怪的狀況發展出外形設計。第一條窗戶帶始於駕駛座，形成擋風玻璃然後繞著巴士下層包住後方的上下車平台，再順著後方樓梯往上形成巴士上層一側的窗戶；第二條窗戶帶則是順著前方樓梯的角度往上，形成巴士上層其餘部分的窗戶。以這種方式讓窗戶沿著樓梯向上，除了從街上就能清楚看到車內乘客之外，也能將原本陰暗狹窄的樓梯間變得更明亮更寬闊。

　　近年來，巴士內裝越來越雜亂無章，除了奇特的座椅配置，還有讓人想到輻射警告的螢光黃色扶手，以及凸出且用謎樣玻璃纖維外殼包起來的機器設備，亮度過高的條形照明在晚間直接透過窗戶反射出來，地板則覆上經常在意外現場和醫院急診處看到的亮彩乙烯塑料，很容易就被扯掉。我們的首要任務是替乘客改善環境，重新校正多年來累積的許多妥協設計，試著將它們整合成相互協調且能讓人感到平靜的內裝。

　　我們利用簡單的色票與材料，發展出一組新的設計細節，包括階梯、照明、扶手柱與停車按鈕等。我們覺得現行巴士採用的個人化桶狀座椅讓內裝看來凌亂不堪，應回頭採用從前可供兩人分坐的長椅形式。之後，我們替包覆倫敦巴士椅墊的堅韌羊毛面料設計了新圖樣；新設計捨棄適用於所有運輸家具的連續重複小圖樣，讓圖案專屬於每張椅子，並以等高線圖樣為基礎，勾勒出乘坐者的輪廓。

　　2010年11月，全尺寸的原型正式發表，並在倫敦交通博物館展示。幾個月後，全功能測試模型在2011年春季成功於米爾布魯克跑道（Millbrook Racecourse）試車。倫敦交通當局計畫委託製造六百輛，最初的六輛將於2012年倫敦夏季奧運期間開始服役。

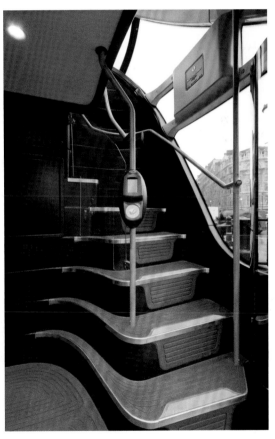

卡皮托劇院
Capitol Theatre

如何在建造新建築的需求和保護舊建築的欲望之間權衡拿捏？

在一個地產開發商的邀請下，工作室參與了一項由新加坡政府舉辦的競圖，目的是在於替市中心的一個重建計畫選擇規劃團隊，基地包括兩座歷史性建築與一座廢棄劇院。根據專案計畫書的要求，歷史性建築將改為旅館，團隊也必須提案如何重新運用那座可容納一千六百名觀眾的劇院，讓它再度活過來。整個計畫還包括新住家、商店與公共空間的設計規劃，並需要將這些設施和城市地鐵系統連接起來。

雖然我們認為老劇院應該是整個計畫的象徵核心，但劇院建築物本身不甚醒目，與主要道路相隔一段距離，且混凝土外牆極為單調，就外觀而言，只有裝飾藝術風格的招牌稍有特色。這座建築從來沒有好好地發揮一座劇院該有的功能，一直以來大多被當成電影院。其他兩座歷史性建築在面對發展區那側都有裝飾性立面，不過其他側面卻毫無特色可言。雖然在處理歷史性建築時，一般都以尊重和克制為原則，但因為這些建築大多缺乏特色，在這種情況下，如果不下重手，將無法活化整個開發區域，這裡需要的是更大膽的做法。

為了替這座劇院創造新的身分識別，我們決心不要複製任何已經存在於這座城市中的東西，由於新加坡已經有了規模相當且非常優質的劇院、音樂廳和電影院，因此我們發展出的提案，是要為該城增添一座綜藝劇場。從歷史角度來說，綜藝劇場的概念和一種早於電視之前的通俗娛樂有關，這類劇場的目的主要是替城市提供當時欠缺的一種場地：供流行樂團、前衛音樂家、歌舞表演和脫口秀演員演出的非正式另類娛樂表演場地。這個表演場地將會替本開發地區帶來獨特且鮮明的識別。不過，由於這棟建築本身並不大，但規劃中的住宅與零售空間卻是十層樓高的建築，因此本案的挑戰就變成了：要建造一棟十層樓建築，並且讓這棟建築以某種方式附屬於這座三層樓劇院。

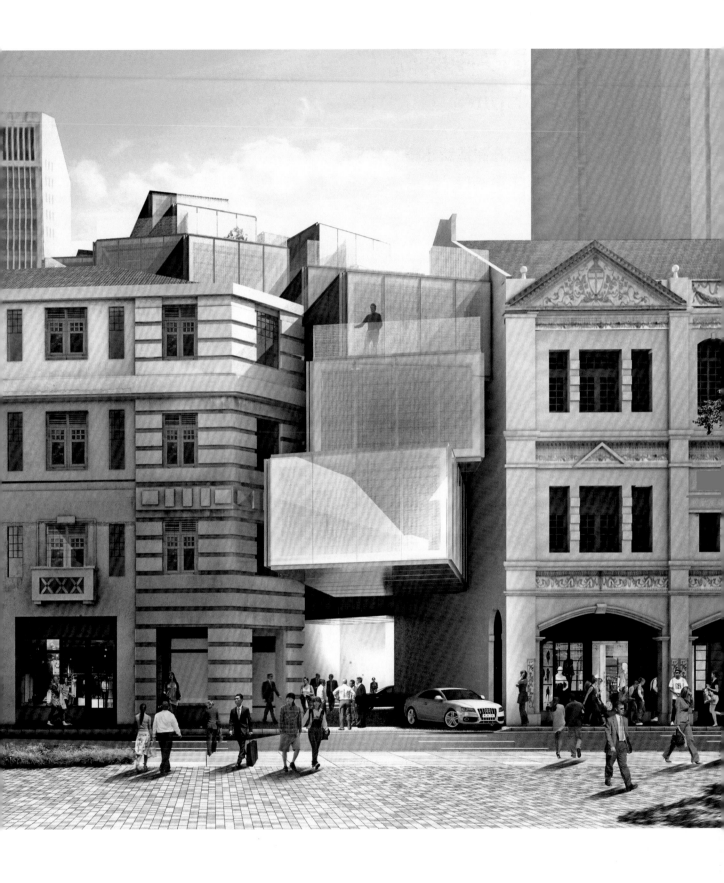

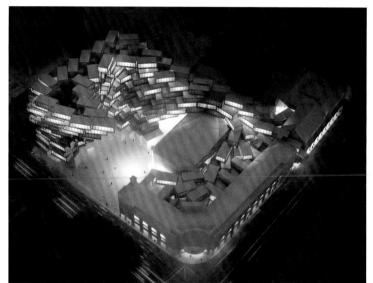

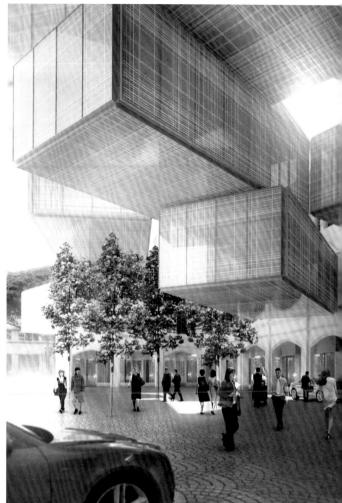

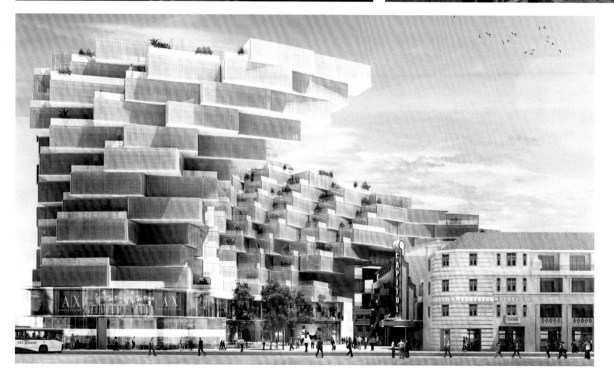

由於地產開發商的規劃是打算建造小坪數的平價公寓，我們於是將這些公寓視為由個別居住單元組成的星群，圍繞著劇院的軌道運行。我們將劇院想像成磁鐵，公寓則是被磁場吸住的鐵屑。經過擠壓扭轉，公寓形成一種具雕塑性的懸臂形式，除了將劇院框了起來，也塞進其他兩座歷史性建築物的縫隙之間，以這種方式和它們產生互動。地面樓層的商店、咖啡廳、酒吧和餐廳採用同樣的環形流動組織，同樣的幾何形式也透露出地下樓層的活動，其中包含與地鐵站的連接。

新加坡素以花園城市聞名，由於本案必須將基地內的獨立建築物集結起來，還必須考慮到當地炎熱潮濕的氣候，所以我們決定在開發區內融入大量綠色植栽。我們將公寓設計成個別獨立的區塊，所以能夠在區塊與區塊的重疊表面設置大型花園。在開發區內部，也能創造出生氣蓬勃、具有遮蔭效果的戶外公共空間。

重複的單元是這項設計的強調重點，也讓這些元素可以統一在一間工廠內製造，如此一來，不僅能維持製作的高品質，稍後在現場迅速組裝時也能將噪音、污染和施工時間降到最低。設計團隊將整個提案規劃成一個平價且讓人感到興奮的計畫，並把成本費用和工程細節一併納入提案之中。

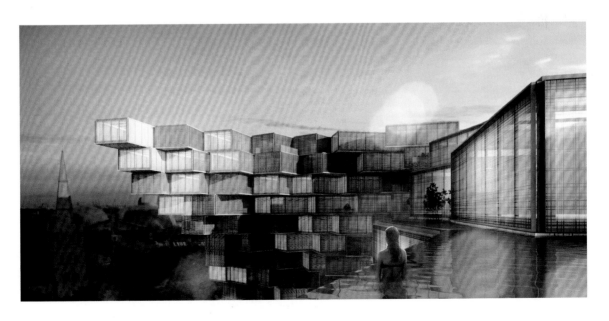

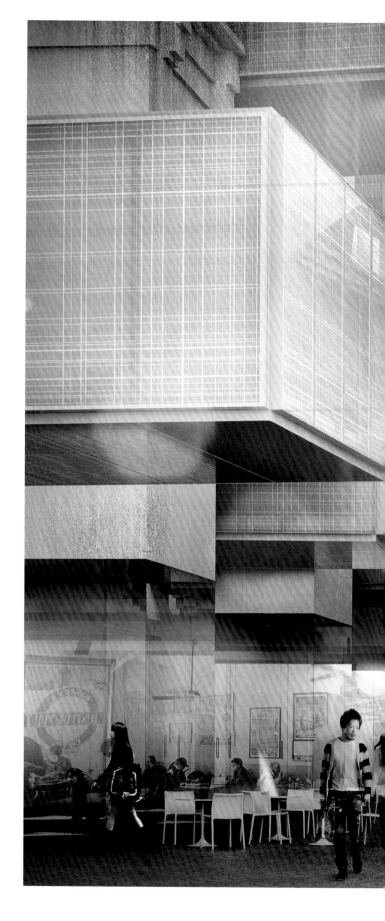

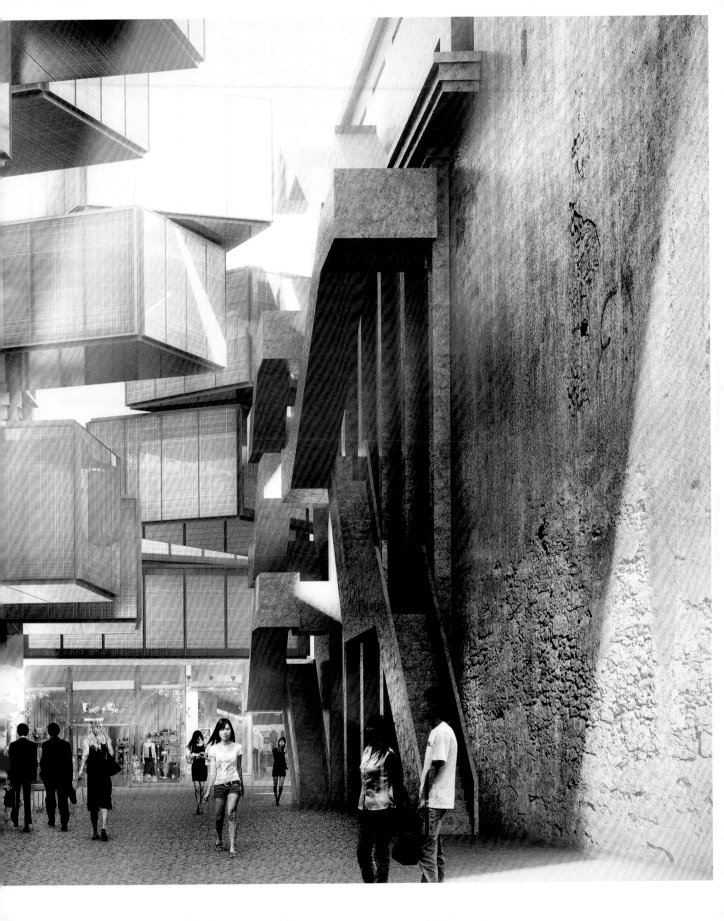

倫敦纜車
London Cable Car

如何替倫敦設計出獨一無二的交通基礎設施？

　　倫敦交通主管當局舉辦了泰晤士河纜車系統競圖，希望以橫跨河岸兩側的纜車來連接格林威治半島與東倫敦的皇家碼頭，工作室為受邀參與競圖的單位之一。由於世界上已經有許多纜車系統在運轉，我們認為，倫敦的第一座纜車必須與眾不同，以承續該城在基礎設施上勇於創新的傳統，畢竟這裡有全球第一個地鐵系統，之後更接著發明了雙層巴士。我們試著尋找一種方法，讓纜車系統的三元素——纜車、三座墩柱與車站——能像一個大家庭一樣，合力發揮作用。假使我們採用纜車製造商供應的標準化設備和現存組件，就能迅速且平價地做出我們的設計。

　　我們以圓形幾何為根據來發展這個系統，這是受到故事人物瑪麗·包萍（Mary Poppins）撐著雨傘飛過倫敦屋頂的代表形象所影響。纜車車廂就像一把雨

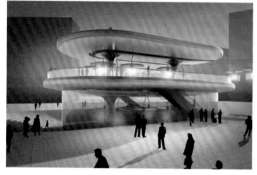

傘，以中心柱為基礎，將三塊分別是地板、座椅和屋頂的圓盤連接在一起，並將車廂連接到纜線上。車廂周圍只有玻璃，不會有柱子阻擋視線，晚上點燈以後，車廂看起來就像飛躍河面的中國式燈籠，一個個散發出微妙的照明。

　　那些用來支撐纜線的主墩柱，通常都是上方有放了一些笨重滑槽機制的繁複晶格狀結構物。

我們決定將這些75公尺高的墩柱設計成外觀簡潔的錐形管，並把滑槽機制整合到頂端的圓形結構中，藉此讓墩柱和當地的電塔與鄰近千禧巨蛋的桅杆有所區別。我們也把這樣的思維帶進車站的結構設計中，車站本身是車廂的拉長版，寬廣的雨傘狀屋頂和開放式的側面，讓民眾從外面也能清楚看到車廂與運轉機制在進入車站、轉彎、載客並再次出發的過程。

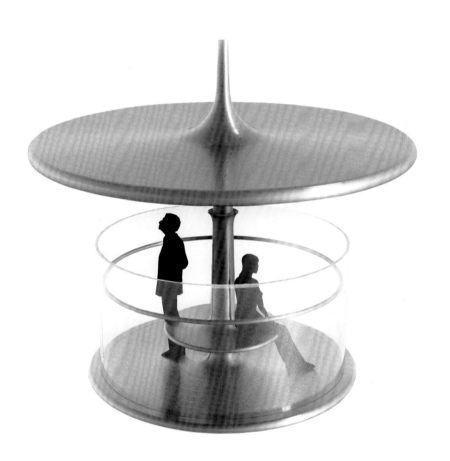

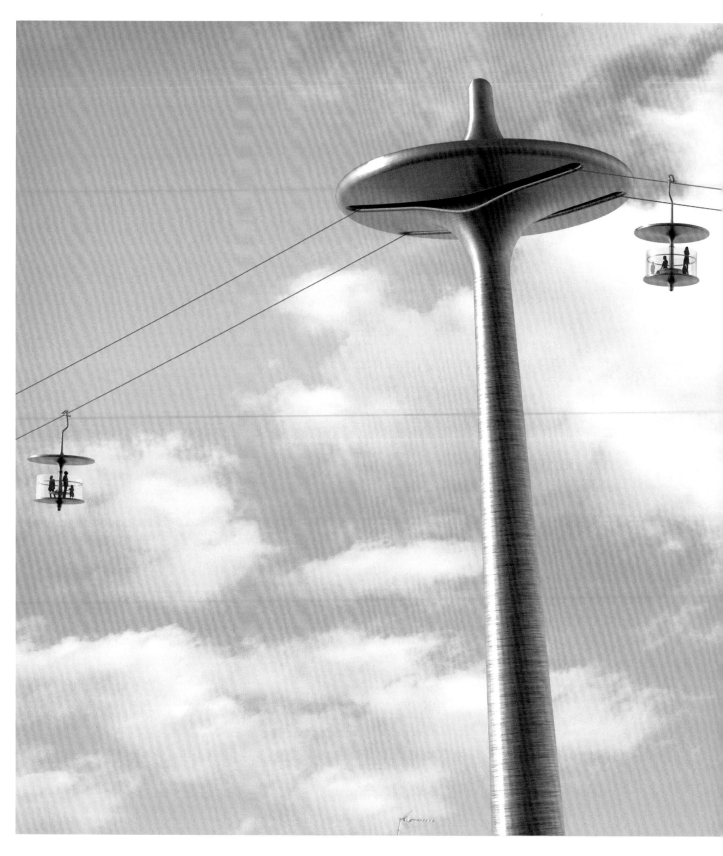

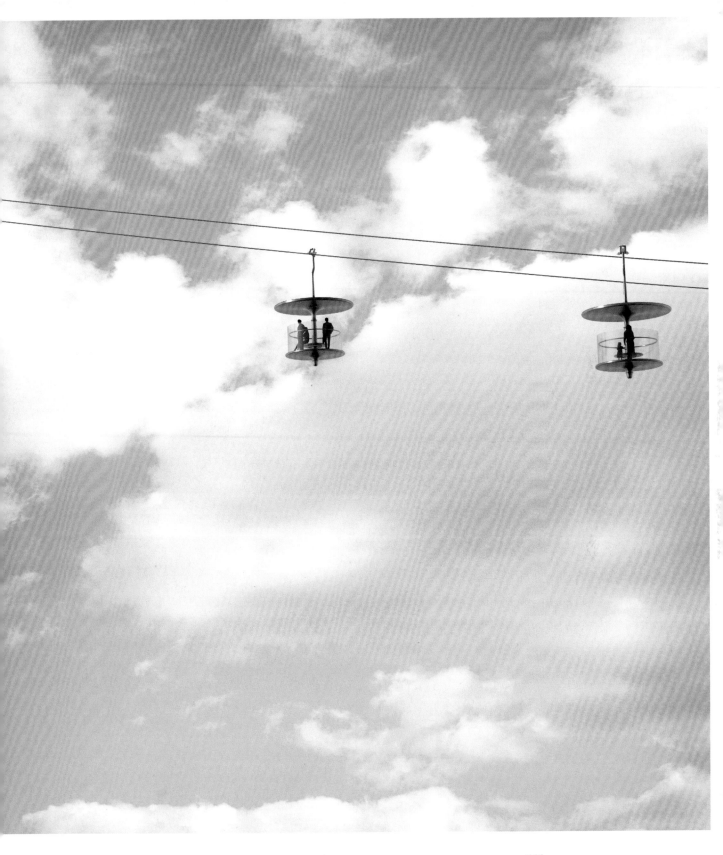

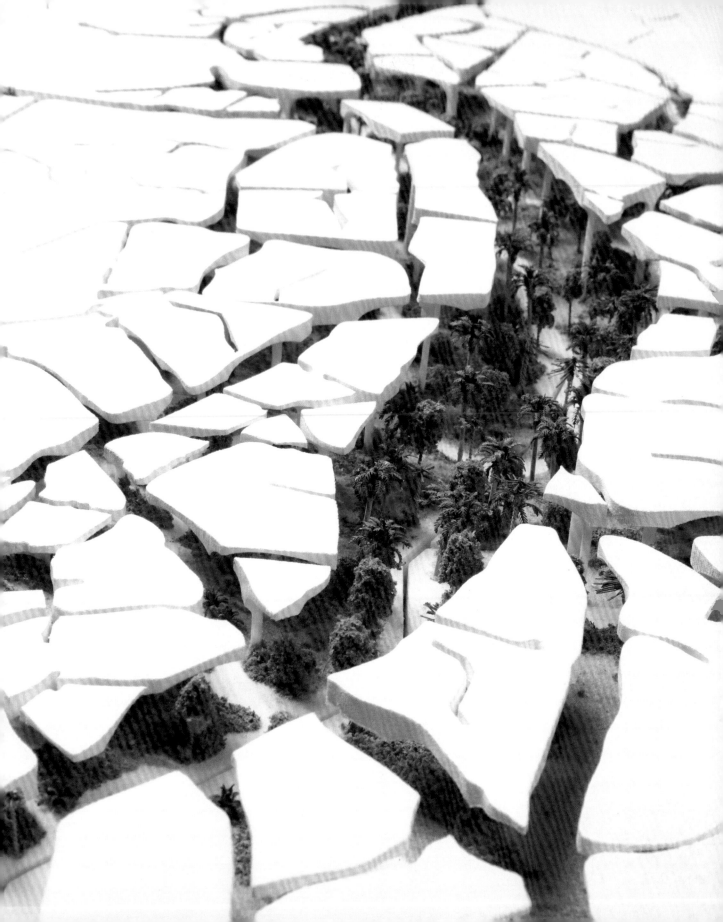

舊機場路公園
Old Airport Road Park

2010

能否利用沙漠做出花園，而不是把歐式花園放在沙漠上？

　　阿布達比王室邀請工作室重新設計一座位於城市外圍、未能充分發揮功效的公園，基地位置在醫院和國立體育館旁邊。由於該城發展步調迅速，而且焦點多放在國際觀光客上，民間渴望有一座以增進地方居民健康福祉為目的的公園。除了作為市場與供人種植蔬果的社區花園，新公園也可能納入一間有機咖啡廳，取代原本設有空調的炸雞店，那也是現存公園中唯一一處可躲烈日灼曬的空間。

　　由於基地的條件與其所在位置，我們很清楚自己該解決的問題在哪裡，其中最迫切的，莫過於公園內沒有充分的遮蔭空間，而在這種酷熱的氣候中，這樣的條件讓公園變成不適停留的地點。綠地維護需要大量的水資源，而這些淡水多半得經過海水淡化這項昂貴且耗能的處理步驟。此外，一旁交通繁忙的高速公路產生的大量噪音，更是在整個園區都可以清楚聽到。

　　對我們來說，美學層面的主要挑戰在於沙漠地形的平坦特質。目前的設計顯然是仿效歐式花園的風格，將沙漠當成一種必須要用植栽遮掩的東西。我們想起了阿拉伯聯合大公國國父謝赫扎伊德在聽到一位愛炫耀的友人談起他計畫建設大型辦公開發區時的反應：「要在我們美麗的沙漠上大興土木，真是可惜！」我們不想拷貝歐洲的花園設計，而是企圖創造出一座以頌揚沙漠為主題的公園。此外，我們也想找到方法，利用該地區的傳統園藝策略來處理極端氣候的問題，例如在棕櫚樹蔭下種植蔬果以維護水資源，而不是倚賴過度的灌溉工作。與其用傳統歐式公園來否認沙漠的存在，我們給自己制定的功課，是要利用沙漠本身來規劃出一座公園。

　　我們想像著乾燥沙漠上龜裂又隙縫四布的地面，藉此發展出設計提案，將沙漠表面抬高，讓表面龜裂，顯示出下方具有豐富植栽樹木的綠洲與具有遮蔭的公共空間。在將上方表面抬高10公尺的同時，下方地形則呈凹陷狀，向下傾斜10公尺，創造出許多受到部分遮蔽的空間，而公園正中央與上方表面的距離更高達20公尺。

557

我們把這個地下柱廊空間設想成親朋好友聚會野餐的地方，也是活動與節慶的會場，一塊塊以柱子支撐的破碎沙漠，保護下方空間不受烈日所苦。下方環境設有許多咖啡廳、公共浴場、池塘溪流、社區菜園與市場花園，並種植許多椰棗樹。由於植栽集中種植且受到遮蔽，水分蒸發程度降低，讓新公園所需的灌溉用水比原公園減少了百分之五十。上方抬起的沙漠平面景觀則適切融入橋梁和欄杆扶手的設計，製造出一個對比鮮明的休憩娛樂地點，讓居民在較為涼爽的傍晚時分可以在此享受城市與沙漠景觀。

我們和熟悉該地區的結構工程師合作研擬出一種成本效益十足的方法，藉由雕塑該地生產的砂岩與由當地沙漠砂製成的特殊混凝土來表現這個提案。

我們認為，在一個大型高樓建築林立的地區，這樣的景觀設計可以帶來一種不同的吸引力，同時在 Google Earth 上也會呈現有趣的樣貌。這座公園同時稱頌「無」與「豐碩」這兩個概念，對阿布達比而言，可說是一則極為強烈的聲明，宣示該國將致力發明自己的特有形式，為公民提供娛樂休閒空間。

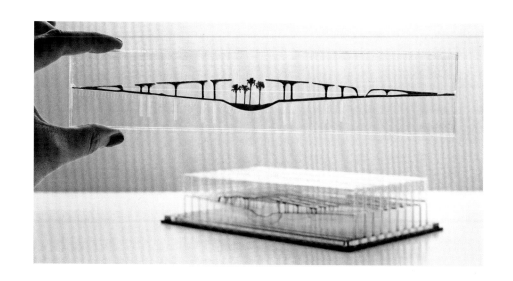

卡里迪亞公園
Khalidiyah Park

如何在中東地區的平坦土地上創造出 3D 景觀？

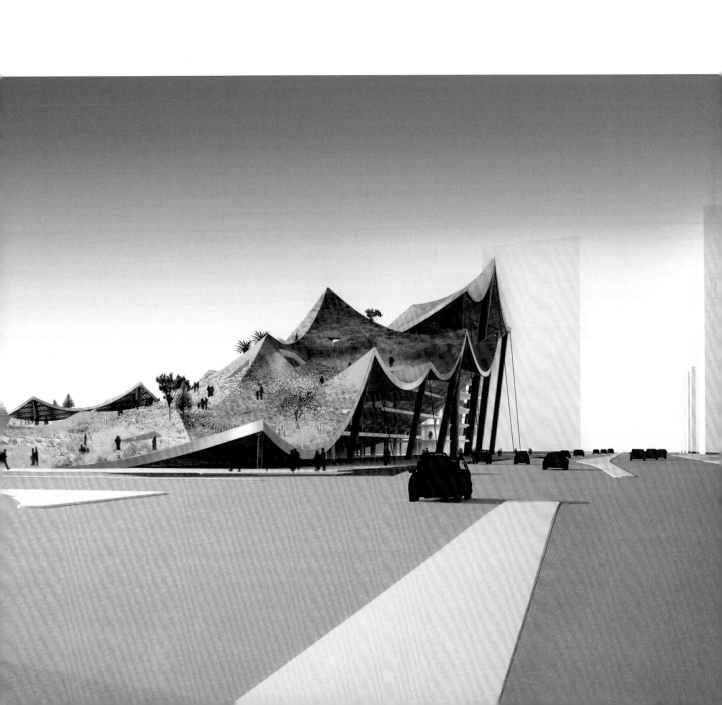

就在工作室成員投注於阿布達比外圍「舊機場路公園」的設計時（頁556–561），也受邀重新規劃另一座未受充分利用的公園。這座公園名為卡里迪亞婦女兒童公園（Khalidiyah Women's and Children's Park），位於市中心，與海岸和濱海公園之間隔了一排低矮的住房建築，另一側則為三十層樓高的大樓建築。卡里迪亞婦女兒童公園就像阿布達比的其他公園一樣，是一座建於1980年代、地勢平坦的仿歐式公園。

由於城市迅速發展，國立文化設施如雨後春筍般陸續在該地區出現，專案計畫書要求設計單位應將本公園設計成以地區民眾為對象的非正式文化資源。它應結合劇場與電影院空間，具有永久與臨時性藝術作品，並設置藝術家工作室與兒童遊樂空間。不過，這個城區也亟需更多的停車空間，因此這裡的難題是，怎麼做才能在不損及公園規模或是避免開挖大型地下停車空間的情況下，迎合這樣的需求，畢竟開挖地下停車場將會是具有破壞性、費時且昂貴的做法。此外，目前平坦的植栽景觀也有遮蔭不足的問題。

為了同時規劃出一座公園、一座停車場並提供遮蔭，我們想要利用停車空間將公園表面抬起來，營造出一個較不單調、更具3D變化的景觀。然而，當我們開始思考3D景觀時，想到的卻是歐洲白雪靄靄的高山，或是英格蘭綠色起伏的山巒，這些和阿布達比之間都不具有文化關聯性。後來，我們在中東沙漠遊牧民族貝都因人的帳篷上找到答案，這些帳篷的架構方式是在桿子和繩索上垂掛沉重的羊毛織品。我們將這些張力結構當成模型，利用重力在表面製作出大型的高效能跨度，藉此建構出一種不同的景觀。

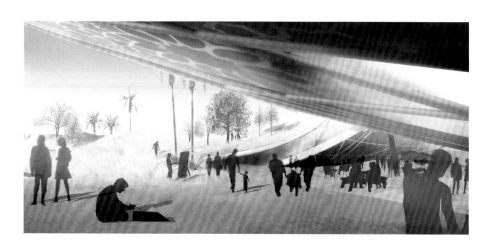

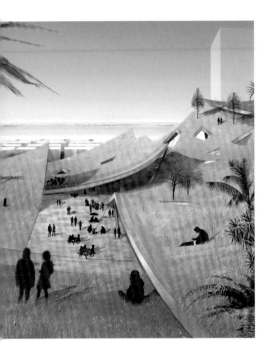

我們計畫將地面抬起來，讓地面垂掛在柱子和纜線上，藉此營造出龐大的帳篷式結構，並在表面種植灌木和草皮。居民可以在這個由高低起伏的坡地和傾斜線條所構成的景觀中，散步、玩耍、滾來滾去並四處探索。景觀下方能設置具有遮蔽的遊樂場、表演展示空間、咖啡廳設施與祈禱區，同時可容納一座擁有數百個停車位的停車場，既不用開挖地下室，公園面積也不會縮減。

公園的地面層從臨海的低矮房屋那側開始，朝著高樓側逐漸爬升。這樣的設計除了調和鄰近城區的尺度變化之外，也可以讓民眾從公園斜坡上俯瞰屋頂與大海的景致。相對於所有東西看起來都很類似且大小相同的平坦景觀，這些斜坡創造出與眾不同的場所與最受歡迎的景點，還有可以讓人在傍晚坐下來欣賞露天電影播放和現場演出的傾斜表面。

這個案子以五片巨大的特製重型土工布構成，並以不鏽鋼索構成網絡來加強結構，設計上足以支撐住一層灌溉土壤，整體厚度達700公釐。在這塊獨特非凡的植物織布上，有許多讓光線直達下方空間的開孔，並以更粗的鋼索和支柱構成的結構來支撐。

這個提案能替該城帶來新的地區文化資源，也能營造出一座令人興奮、與眾不同且未曾在其他國家出現過的公園景觀。

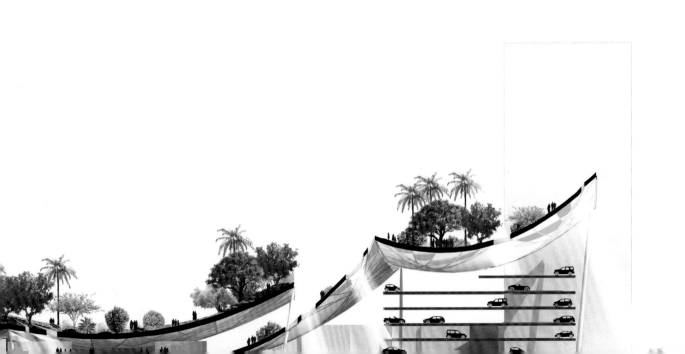

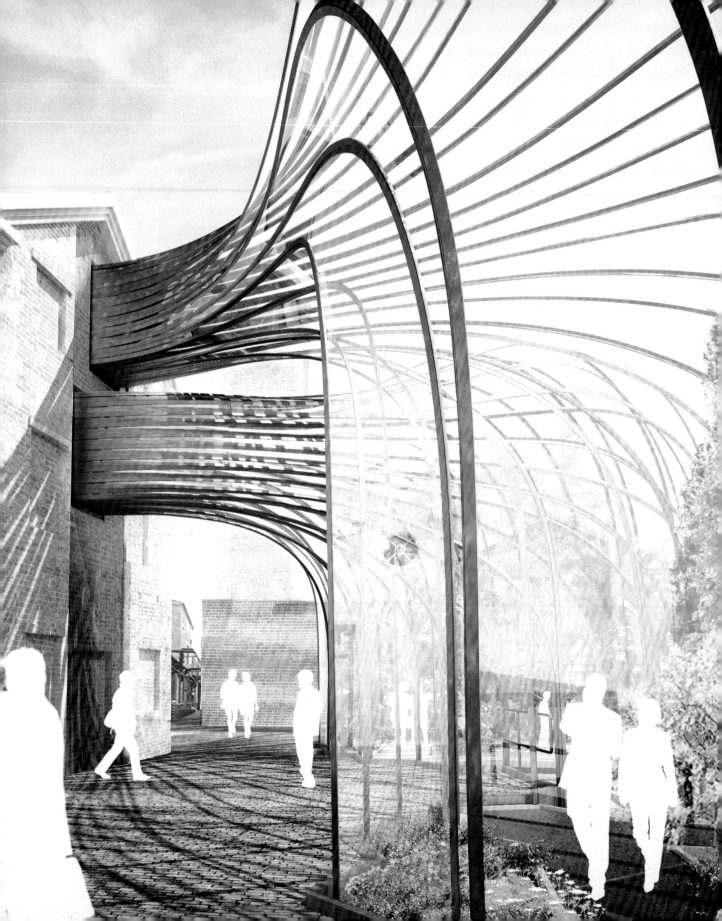

酒廠
Distillery

如何將造紙廠改成琴酒釀造廠？

在工作室因為「玻璃橋」（頁 280–285）設計贏得琴酒製造商孟買藍鑽（Bombay Sapphire）獎項的十年後，該公司委託工作室設計新酒廠。在此之前，孟買藍鑽與其他公司共用製造設備，這座酒廠將是該公司第一座自有的釀酒設備，也是該公司將製造系統做得更有效率、更符合永續原則的契機。

基地選於英國南部的拉維史托克（Laverstoke），原本是一座水力驅動的造紙廠，兩百多年來替全球製造了許多鈔票用紙。由於有泰斯特河（River Test）流經，這個基地聚集了超過四十座不同建築，其中不乏具有歷史重要性者，不過整個區域卻缺乏核心焦點。此外，又高又窄的混凝土河堤，幾乎完全把河道遮蓋起來。我們因而想知道，到底該怎麼做，才能讓這個混亂不堪的基地對參觀者產生意義。

我們的提案是要利用這條目前被隱藏起來且備受忽視的河流，將它當成整個基地的組構裝置。參觀者在抵達這座酒廠時，可以停好車，步行至新開放的河岸，再過橋並沿著河岸走到位於基地中心庭院旁的主要產酒設備區。這種採取選擇性地將一座橋梁和少數建築物移除的做法，可以增加周圍鄉村景觀的視野，而河道拓寬與河堤重塑則會創造出傾斜且種滿植栽的前灘，讓人們可以清楚看到河面景觀，再次凸顯河川的價值。

最初專案計畫書包含一座遊客中心，但大型琴酒蒸餾器雕塑般的造形——其中一件蒸餾器有超過兩百年歷史——讓我們聯想到，真正的蒸餾過程遠比模擬的參觀體驗有趣且讓人印象深刻。

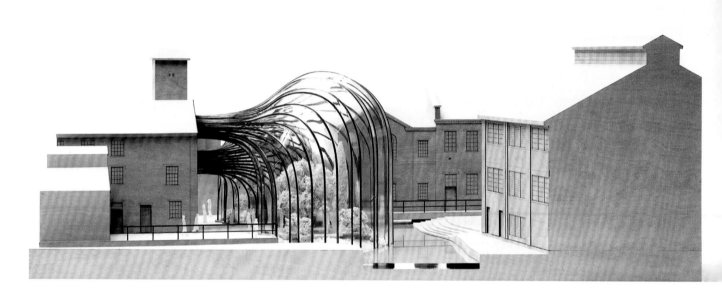

該公司採用的蒸餾法是根據1761年的一個配方，過程中需將琴酒以混合十種香草與香料的煙霧燻過。這讓我們想到，我們可以在基地種植這些香草與香料，而這進一步讓我們聯想到英國地區豐富的溫室遺產，其中包括丘園的棕櫚屋，以及風行於維多利亞時期的華德箱（Wardian case），這是一種裝飾華美的室內溫室，專門用來培育並展示蕨類與蘭花。

這樣的思維演化出兩間溫室的提案。這兩間溫室會從製造廠衍生而出，主體坐落在拓寬的河面之中，用來栽種孟買藍鑽琴酒會用到的十種香草與香料。其中一間溫室為潮濕環境，專門用來栽種來自熱帶氣候的植物；另一間則是乾燥的溫帶環境，用以種植地中海地區的植物種類。

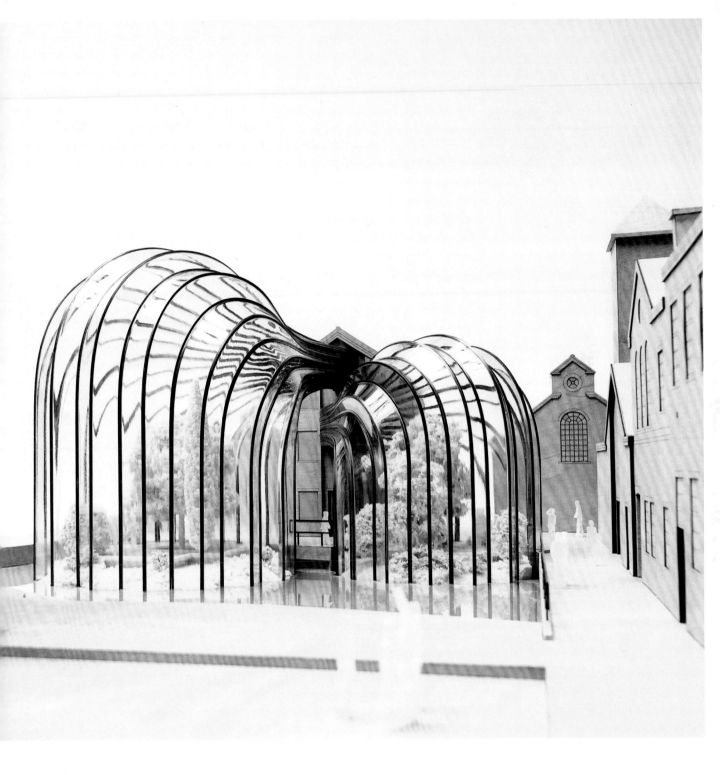

寂靜之塔
Towers of Silence

一座幾乎看不見的建築物是否能在你腦海中形成一種強烈的存在？

　　印度孟買帕西族（Parsi）領袖委託工作室協助他們解決因為傳統埋葬儀式而衍生的問題。帕西族信奉祆教，對於往生者並不採取埋葬或火化的處理方式，而是將屍體放在稱為「寂靜之塔」或「達克瑪」（Dakhma，意為「死者的容器」）的儀式地點天葬，讓屍體暴露在自然環境中供兀鷹啃食。雖然帕西族來自波斯，最多帕西人聚居之地卻是孟買，帕西人在市中心擁有數公頃的林地，是他們舉行天葬的場所。然而，這種信仰的前途卻面臨了非常嚴峻的挑戰。

　　首先，由於夫妻雙方都必須是帕西人才能延續香火，祆教人口正持續下降。其次，經過證實，一種廣泛用在耕牛身上的動物用止痛藥雙氯芬酸鈉，對於以這些動物屍體維生的兀鷹毒性非常高，造成兀鷹族群幾乎消失。在整個印度，兀鷹原本是一種有效處理受污染與不適合食用之肉品的衛生方式，不過這些肉現在已經成為逐漸壯大而且會散播疾病的老鼠與野狗族群的食物來源。因此，帕西人再也無法倚賴兀鷹吃掉族人屍體，結果造成這些屍體因為放著不處理而腫脹、臭氣沖天。最後一點是，孟買迅速都市化的情形也帶來了其他挑戰。帕西人的天葬場恰好位於城市中土地價值最高的區域內，相當於倫敦的梅菲爾地區（Mayfair）。

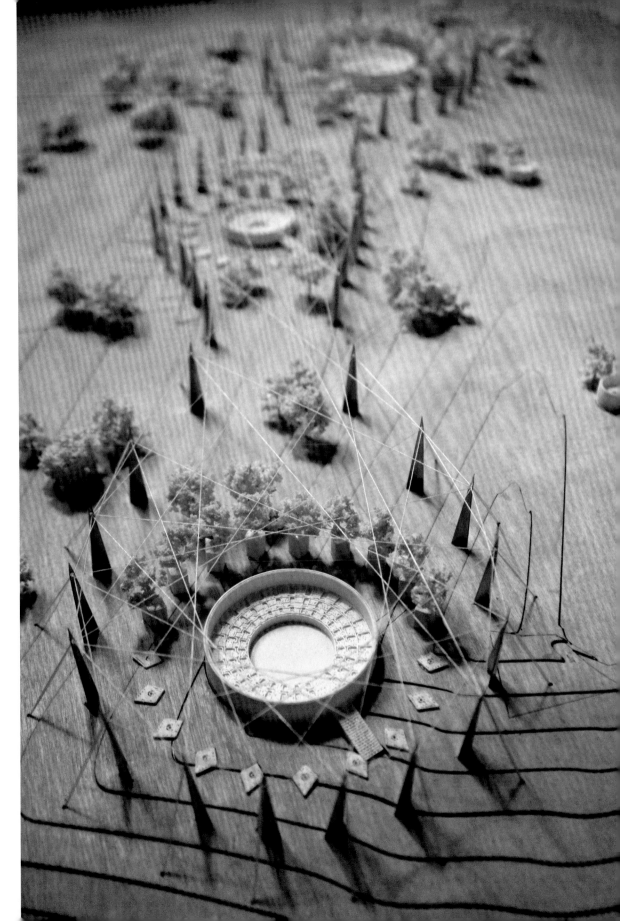

儘管寂靜之塔原本的設計便讓人無法從地面上看到塔內景況，但由於周圍開始建起一座座高樓，人們越來越能窺見塔內的情形，造成周圍豪華公寓的住戶想不看到這些令人不快的屍體腐化景象也沒辦法。雖然這塊土地自15世紀以來就被用作天葬場，地產開發商與地區居民卻越來越希望能終止帕西人的喪葬傳統，重新開發此地，而這可能會替帕西人的社群帶來災難性的後果。

由於此信仰的未來似乎有賴幫助兀鷹做好處理人類屍體的工作，我們受請求，在寂靜之塔周圍和上方設置鳥類飼養廠，藉此創造新的鳥獸禁獵區，培育新的兀鷹族群，讓牠們不致被藥物污染，還得解決窺看問題。分析居民對這間飼養廠有何認知時，我們發現一種不尋常的矛盾狀況。

在家屬和往生者告別並將屍體放到寂靜之塔前，塔本身對於葬禮並沒有任何儀式性的角色。帕西人並不需要被提醒寂靜之塔上方有飼養廠存在，也不應該讓城市內的其他居民直接看到一座會讓他們聯想到兀鷹吃屍體的建築。然而，兀鷹需要在塔間飛行，也必須維持良好的生活品質，使得這座飼養廠的規模可能為全球之最。雖然我們通常會想替這類建築物做出某種特色，但由於必須周全考慮上述種種情況，馬上就排除了像是倫敦動物園附屬鳥園那種極其醒目、遠在幾英里之外就清楚可見的建築。但如果你是帕西人，當然會希望自己的肉體將來被放在一個特殊地方。它可以不要引人注目，它應該長存在你心中。

我們設計的飼養廠面向天空，將整個焦點往上提。它的上方完全平坦，是一座由簡單支柱撐起的受拉纜索和網狀結構。它的形狀來自寂靜之塔的格局，規模與它必須飼養的兀鷹數量相關，高度則是由鳥兒能夠在樹頂上方盤旋的需求來界定。可以從周遭大樓看到的飼養廠側面，將會種滿爬藤植物，藉此形成自然性的偽裝屏障，讓它們融入樹林密布的基地之中。

這個案子對於孟買帕西族群的未來具有重大意義，也能替包含歷史性建築與其他頹傾建築在內的更廣大基地，投下修復工程的催化劑。

572

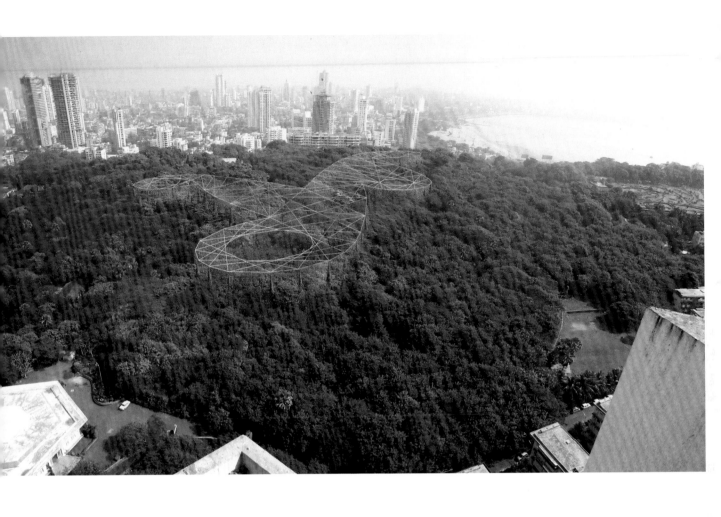

嘉定橋
Jiading Bridge

怎麼做才能讓傳統的中式偃月橋符合現今無障礙空間的要求？

　　在上海市區迅速擴張之際，外圍衛星城市也歷經密集開發成長，並以新建設的高速鐵路與主要市區連接。其中一座衛星城市嘉定的市長，邀請工作室設計一座跨距20公尺的新人行步橋，跨越市鎮內的許多水道。

　　我們參考了傳統的中式橋梁建築，找到相當驚人且有趣的傳統結構。一般歐式橋梁通常採用以支柱支撐的凸弧形式，典型的中式橋梁則運用兩個S狀曲線，分別坐落在橋梁的兩側。這個凹凸凹的曲線形式，替具有陡峭隆起的中式橋梁帶來獨特的美麗正面，看起來就像眼睛的形狀，但這種橋梁需要崎嶇陡峭的樓梯，顯然會造成使用困難。跨越這樣的橋梁像爬過陡峭的小山丘，對身體健全的人已經有點難度，對年長者稍顯困難，對於輪椅使用者則成了無法踰越的障礙。除了要能讓船隻通過之外，嘉定這座新橋也需符合現今無障礙空間的標準。這裡的問題在於，該怎麼做才能讓斜坡道坡的陡度不高於1：20，這是使用輪椅的安全與舒適極限。若要採用這樣的陡度，要不就是讓斜坡道變得非常長，要不就是高度不足以讓船隻通過。

　　我們不想輸入歐式橋梁的概念，而是想知道，是否有辦法採用這種深受我們喜愛的S狀形式，讓它在功能性上更符合現代需求。形狀如此美麗的一座橋能否做得扁一點？或者，我們是否能把一座平坦的橋梁化為這樣的形狀？

　　我們的設計構想，是把C型橋段串在一起做出一道橋梁，每一個C型都是一級台階，並有自己的扶手。每個橋段與相鄰橋段之間都可以互相移動。在橋身處於攤平狀態時，橋段的排列會形成水平表面，讓輪椅使用者通過，也可以隆起製造出一段樓梯，讓船隻能夠從下方通過。傳統從中間打開的開闔橋，行人在橋打開時暫時無法通過，但這座橋無論在何種狀態都能讓行人通過——無論是攤平、隆起或是介於中間的狀態皆可。

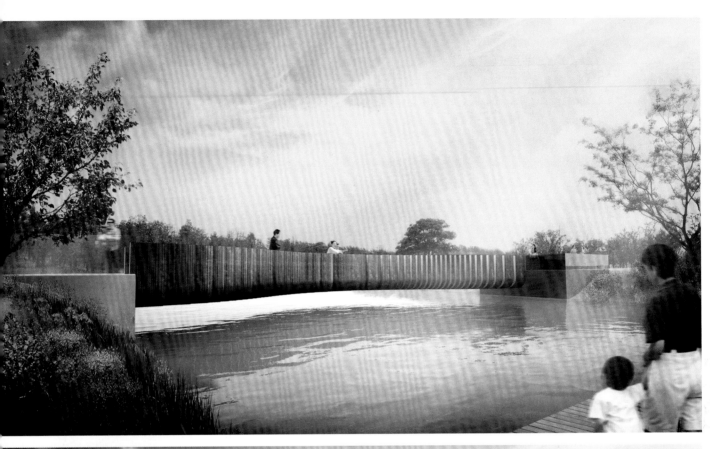
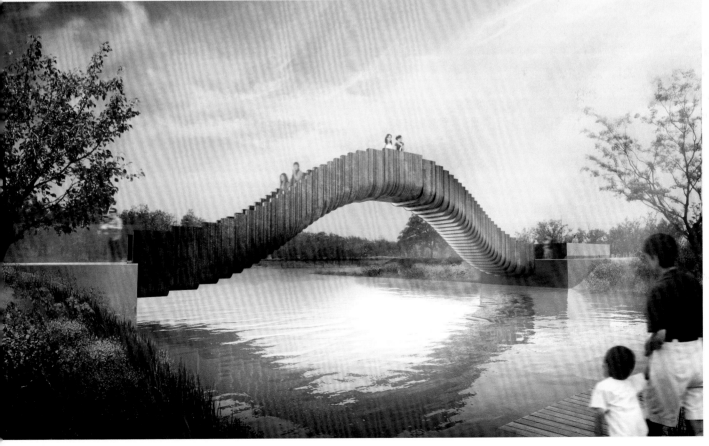

雖然橋身的運動方式看起來很複雜，但其實是由兩個旋轉拱負責操作，這兩個拱貫穿橋梁的每一級台階，旋轉時相互保持水平，以液壓油缸操控。在橋身向下放平時，這些拱會開始朝向水面傾斜，讓台階部分移動，逐漸將階梯式橋面化為平坦表面。

　　有關橋段的建材，外部表面採用機器加工的鋼材，相互接觸面則為銅材，材料之間的對比可以在視覺上凸顯出橋身的變化運動。

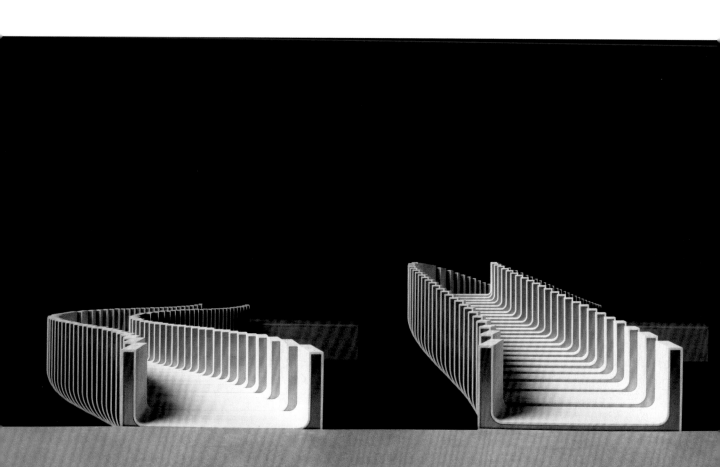

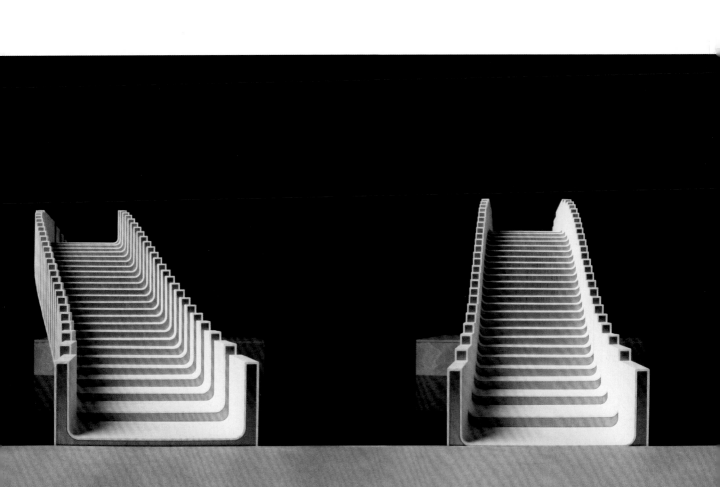

聖誕卡
Christmas Card

可以讓人把你寄出的聖誕卡打開二十四次嗎？

　　這張卡片的設計是以降臨曆（Advent calendar）為靈感，那是在12月初發給小朋友，讓小朋友能夠倒數聖誕夜到來的一種日曆。我們希望重新創造出打開降臨曆小門、看到下方彩色圖片的那種感覺。

　　我們在11月底寄出的卡片，是由二十四個牛皮紙信封構成。我們用膠水把這些信封黏在一起，做成一件尺寸和形狀等同於一般郵寄信封的東西，而且可以用平信郵資寄出。每一天，收件人都可以打開一個信封，打開時會有一張由小杆子支撐的小卡片跳出來。這張小卡片上乍看之下只有幾個字、一些隨意亂寫的字詞，或是一些不連續的線條，不過等到12月過完，它們就能集結起來，變成一張完整的圖片和說明文字。我們邀請插畫家莎拉·法內里（Sara Fanelli）合作製作信封內容，選擇美麗且恰如其分的文句，而且最後一個字要很難猜，好讓收件者在聖誕夜揭曉全圖時感受驚喜。

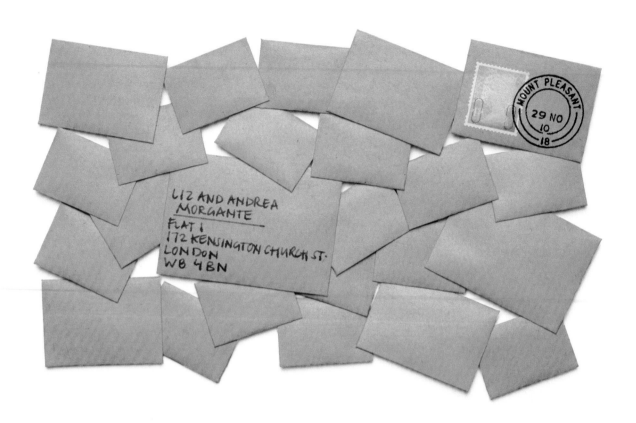

LIZ AND ANDREA
MORGANTE
FLAT 1
172 KENSINGTON CHURCH ST.
LONDON
W8 4BN

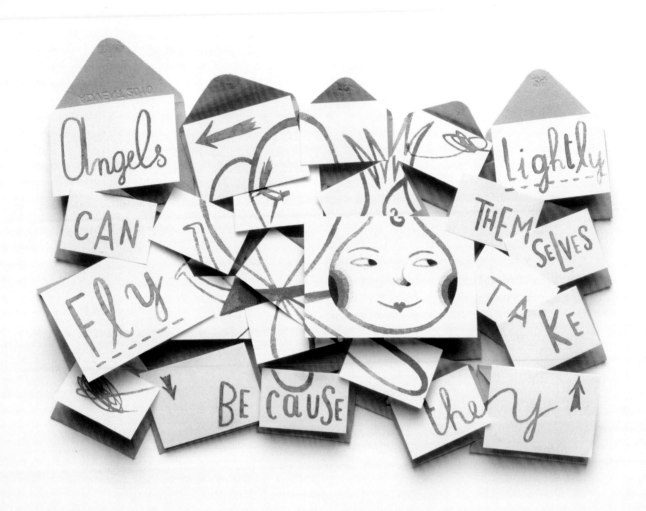

2011

電塔
Electricity Pylon

能否用大量的小型鋼件為電塔打造一種較不突兀
的輪廓，讓它融入英國的地景之中？

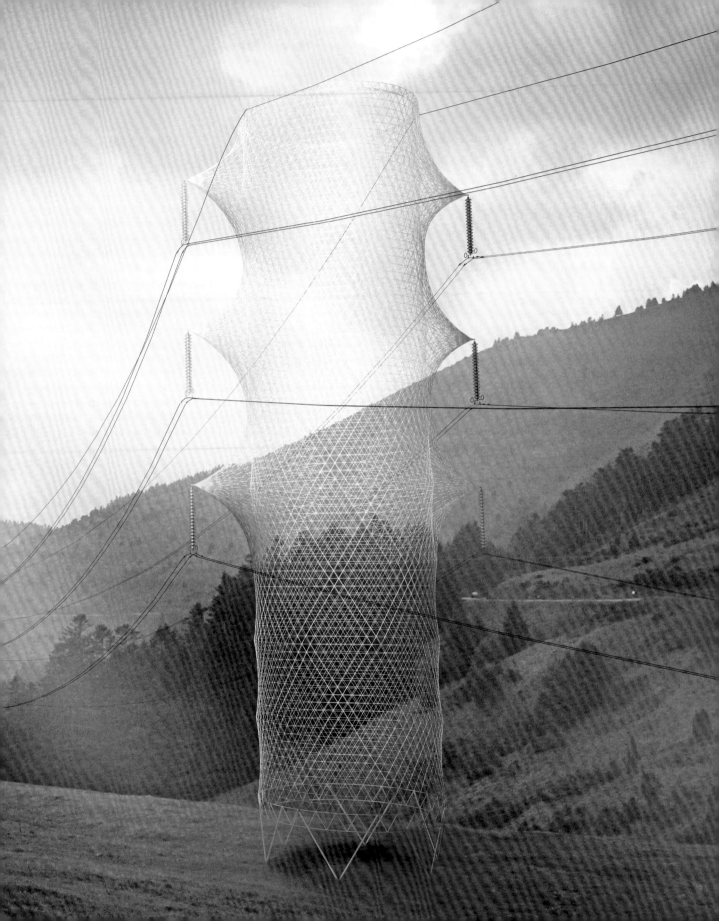

船
Boat

可以用船身製造出整艘船嗎？

2007年，法國南特市（Nantes）與南特區當局開辦了河口藝術節（Estuaire），這個創新專案是由當時態度積極先進的南特市長所主導。專案的目標是要在羅亞爾河沿岸從南特到聖納澤爾（Saint-Nazaire）的每一個水濱城鎮設置大型藝術作品。相關當局還做出另一項策略性決議，要委託製造新客船，航行在這兩個城鎮之間，藉此強化兩者的聯繫，象徵兩城更密切的結合。工作室受邀針對客船提出設計案。

除了每日固定安排船班，讓遊客得以欣賞藝術作品之外，這艘船隻也將成為政治家行使政府職能與舉辦會議的場所。此外，這艘船將提供租賃服務，因此在設計方面必須非常有彈性。搭乘這艘船的兩百位乘客，肯定不會想像搭公車一樣面向車內，而是會想要從不同方向往外看，欣賞沿途景觀與委託創作的藝術品。由於這艘船會將乘客載至羅亞爾河河口，船本身必須具備海上航行的能力，還必須可以操控，才能將乘客載到河岸淺水區欣賞藝術作品。雙體船似乎是最適合的船隻類型，它由兩個相連的船體構成，具有輕快敏捷、平穩與吃水淺的特性。

在我們看來，這種尺寸的河船一般都具備跑車的美學特質，有著華麗和充滿速度感的設計。雖然這艘船必須具備高速航行的能力，但我們希望它也能以緩慢的步調慢慢航行。除此之外，我們也注意到，雖然船身具有美麗的形式，但船的頂部往往和船身不甚搭調。於是我們給自己一項挑戰，要讓船隻露出水面的上半部分和沒入水面的下半部分緊密扣連。這種做法也就意味著，我們不能將雙體船的底部當成一組滑雪板來對待，讓上方的物體獨立存在。

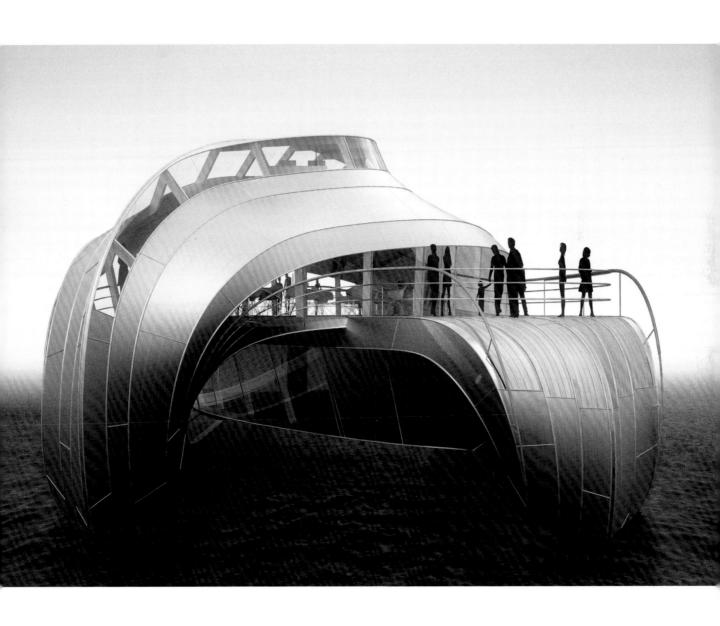

因此，我們構想出利用單一元素發展成整艘船隻的概念，我們利用巧妙手法，將這項元素處理成位於水面下方的兩個船身以及水面上方的座位區和甲板。我們讓這個連續的條帶形成封閉的迴圈，結構出兩個船身，並在過程中因為自我交叉而創造出兩層甲板和室內的船艙空間。

這艘船將在聖納澤爾造船廠以鋁材製作。

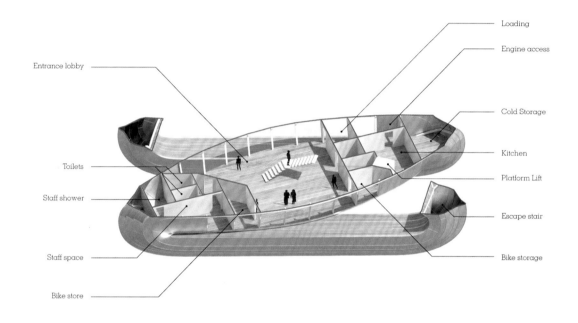

- Entrance lobby
- Toilets
- Staff shower
- Staff space
- Bike store
- Loading
- Engine access
- Cold Storage
- Kitchen
- Platform Lift
- Escape stair
- Bike storage

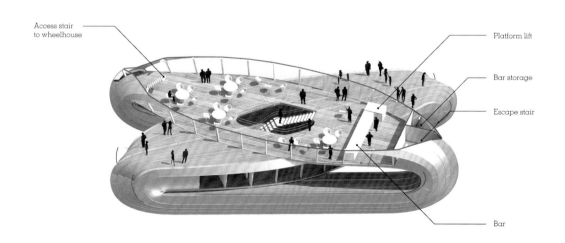

- Access stair to wheelhouse
- Platform lift
- Bar storage
- Escape stair
- Bar

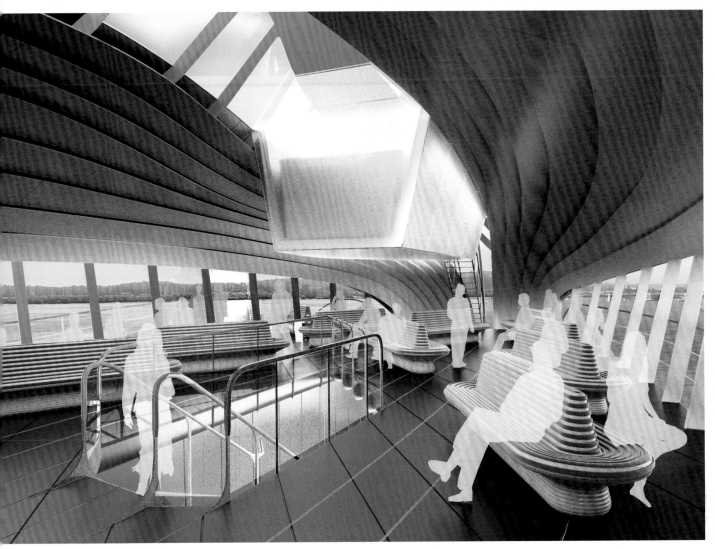

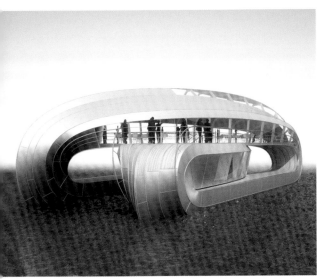

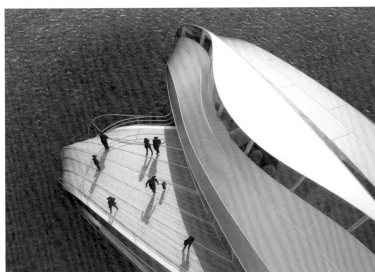

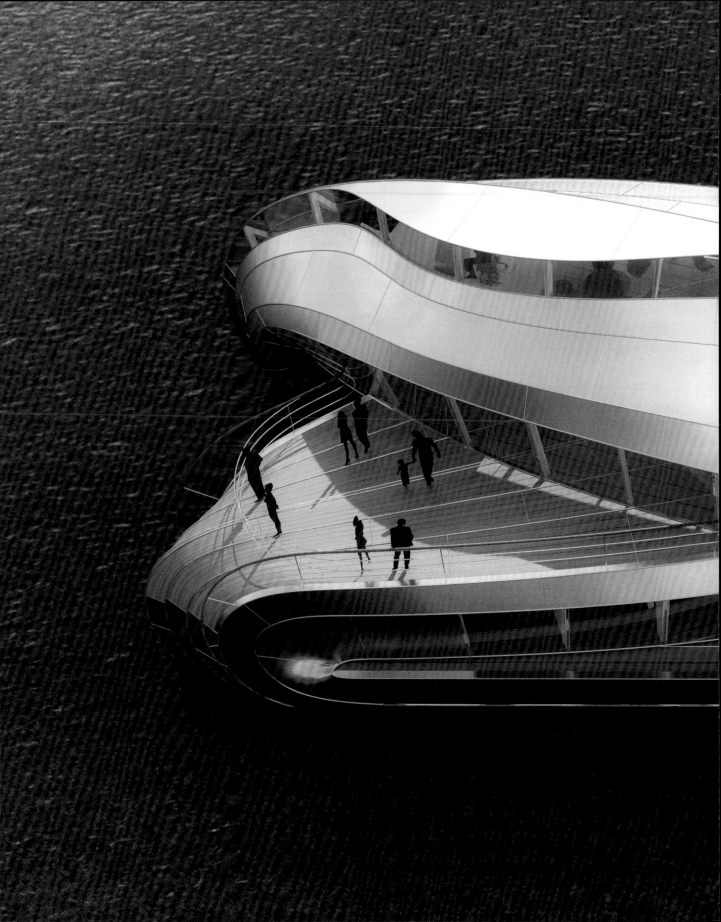

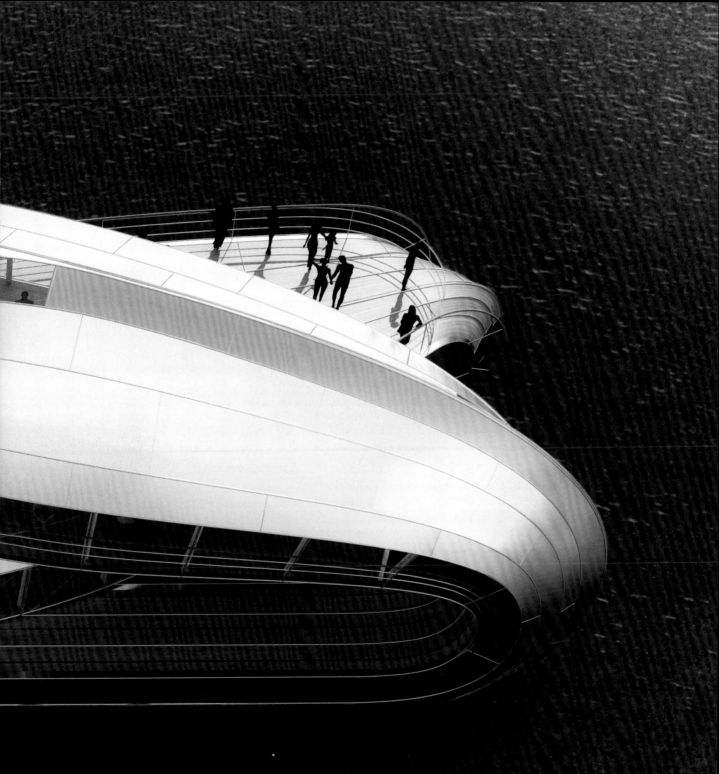

奧運主火炬
Olympic Cauldron

如何讓參加奧運的每個國家都能參與奧運主火炬
的製作與點燃過程？

工作室受到2012倫敦奧運承辦局與開幕典禮創意總監丹尼·鮑伊（Danny Boyle）的邀請，替將在奧運期間持續燃燒的奧運主火炬設計聖火盆。在奧運開幕前，聖火火種會在希臘舉行點燃儀式並傳遞到主辦國，象徵當今奧運與三千年前古希臘奧運一脈相傳的關聯。

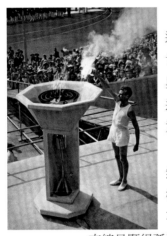

在當今世界有許多部分日益世俗化的過程中，對我們來說，奧運似乎代表著一種所有人都支持、能夠超越國家與宗教界線、讓全世界聯合起來頌揚人類成就的信仰。這個信仰以體育場為聖殿，以奧運儀節規範為儀式，帶給我們的相當於現代版的奇蹟——只不過這些是人類創造的奇蹟，所有人都可以因親眼看到而相信。我們認為，奧運聖火盆就是這種信仰的主祭壇。

由於奧運舉辦期間只有數週，主火炬只會點燃一次，聖火盆也無法再度使用，我們很好奇，這個龐然大物在奧運結束後會有什麼樣的命運。我們發現奧運聖火盆有時會被改成紀念碑或水景裝飾，不過一旦聖火盆被抽去儀式功能並脫離儀式脈絡，看起來總是顯得孤獨淒涼。這讓我們想要賦予倫敦聖火盆一種超越身分的實體意義。

在點燃聖火的過程中，留在世人記憶裡的似乎是它的儀式與戲劇性，而不是聖火盆本身。一些戲劇性的時刻，例如弓箭手在巴塞隆納奧運射出燃燒箭頭點燃主火炬的那一刻，早已深植於世人的共同記憶之中，而聖火盆這個物件則幾乎被人遺忘。我們不想尋找一種讓人難忘的方式來點燃一個會被遺忘的物品，而是想找到聖火盆這個物品和點火儀式之間的連結。聖火盆本身是否能成為點燃儀式的表現形式呢？

我們也注意到，過去常把聖火盆設置在主場館屋頂，和觀眾距離相當遙遠，近年來體育館規模日形擴大，奧運聖火盆也為了製造最佳衝擊效果而越做越大。

但我們很感興趣的是，1948年倫敦初次舉辦奧運時，聖火盆設置在體育館內部而非上方。這個前例告訴我們，將聖火盆放在地面上，讓它受到觀眾圍繞，可以使它和群眾建立起更親密的關係。此外，我們

也覺得，挑選屋頂的某個區域來放置聖火盆這項舉動有些隨便，因為就屋頂而言，並沒有哪個部分比其他部分更重要。對我們來說，圓形空間最有力的點就是它的絕對中心，因此我們選擇在此放置聖火盆。

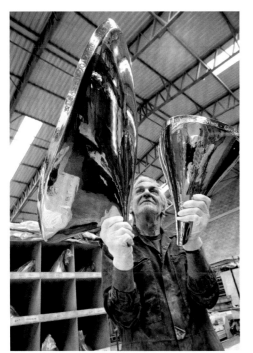

這個中心位置除了與體育館的圓形結構有所連結之外，似乎也更能表現出聖火盆作為奧運主祭壇的儀式重要性。拉近聖火盆和觀眾的實際距離，讓我們能夠賦予它更人性化的尺度。此外，在開幕典禮時，聖火盆也有助於替參加遊行的一萬零五百名運動員安排位置。代表隊可以像圓餅圖的各個部分一樣，沿著聖火盆排列，如此一來，非但不會亂成一團，還可利用各隊的制服顏色形成龐大的輻射圖樣，將運動員和聖火盆及體育館的形狀結合起來。

我們不想重新打造安置在柱子上的火盆形狀，而是企圖尋找一種方法，直接傳達出世界各國集結在一起追求運動成就而非互相爭鬥的概念。由於奧運只有數週時間，我們想製造一個只在這段時間才存在的聖火盆。我們的構想是，讓每個國家的代表隊都為典禮帶來一項特殊部件，把這些部件集結在一起形成聖火盆。當奧運結束，聖火盆就可拆解開來，讓各國代表隊將各自帶來的部件帶回本國，當成該國參加奧運活動的紀念品。如此一來，每個部件都會與眾不同，而且部件的尺寸與形狀都和該國的相對富裕程度、面積或全球地位無關。

我們所構思的這個構想在2012年7月27日的奧運開幕典禮獲得實踐，兩百零四支代表隊遊行進入主場館時，每隊前方都有一位手持國旗的旗手和拿著拋光銅器的孩童領隊。隨著參賽運動員逐漸集結，每件銅器也悄悄地插入體育館正中央的一根根細長桿子上。之後，奧運聖火進入會場，交給七位年輕運動選手。當這七位選手跑向體育館正中央，觀眾面前出現了兩百零四件排列在地上的銅器，他們看著選手們將這些銅器一一點燃。

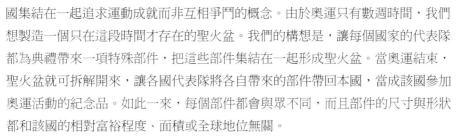

當最後一件也被點燃，這些火炬慢慢隨著金屬桿往中央升起。接下來的四十秒鐘，火炬一波波升起，在燈光變暗的會場中匯集成一把團結之火，象徵著各國的和平集會。

進行奧運閉幕儀式時，這個聖火盆再次開啟，熊熊大火消逝，聖火盆拆解開來，每件銅器都因為暴露在高溫中而呈現出翠綠與彩虹的顏色。等到殘奧會舉行時，聖火盆會裝上一組新的部件，再次點燃。

在將構想付諸實現的過程中，我們發現，高度8.5公尺是最適合體育館中心位置的物件尺寸。所以我們提供給這兩

百零四件銅器每一件的大小，相當於A3紙張的尺寸和比例，小到能夠讓一名年幼孩童輕鬆拿起。在奧運傳統中，黃金、銀和青銅都有其穩固地位，我們選擇拋光銅來製作相關部件，因為它帶有特殊的溫暖色彩，加熱後還會在表面形成一種絕美的翠綠色。每件銅器都刻有「XXX Olympiad London 2012」（2012年第三十屆倫敦奧運）與代表國家的字樣。

由於每件銅器都有獨立的天然氣供應、點火器和噴燃器，也有各自的樞軸和控制桿，聖火盆於是成了一件具有上千個可移動部件的複雜裝置。桿子共排列成十圈，分別連接在十個圓形驅動板上，讓聖火盆能以十波獨立動作緩緩升起。根據英國工程傳統，這個機器是在英格蘭北部進行精密的機械加工與組裝，銅器則是以金屬薄板作為材料，利用修復古董車車身板件的工藝技術手工打造製成。

在聖火盆點燃之前，現場八萬名觀眾或全球透過電視觀看的數十億觀眾，都不會知道聖火盆的位置在哪裡，將由誰點燃，或是它的外觀如何。

專案製造商名錄

Aberystwyth Artists' Studios
COMMISSIONERS: Aberystwyth Arts Centre, Aberystwyth University. SPONSORS: Aberystwyth University, The Arts Council of Wales, Welsh Assembly Government, Aberystwyth Arts Centre. CONSULTANTS: Packman Lucas (Structural Engineer), Max Fordham Consulting Engineers (Mechanical and Electrical Engineer), Adrian Tester (Building Services Engineer), Davis Langdon (Quantity Surveyor), B3 Safety (CDM Coordinator). MAKERS: Heatherwick Studio Construction (Main Contractor), A. L. L. Hughes & Sons (Subcontractor), Lowfields Timber Frames (Prefabricated Timber Frames), Renotherm (Spray Foam Insulation), EOM Electrical Contractors (Electrics), Edwards & Owen (Plumbing), AWS Turner Fain (Glazing), NaturaLight Systems (Glazing), Gareth Pugh Steel Framed Buildings (Guttering). HEATHERWICK STUDIO: Tom Chapman-Andrews, Peter Ayres, Lucia Fraser, Julian Saul, Ole Smith, Craig Stephenson. *Page 354.*

Aberystwyth Meeting House
COMMISSIONERS: Aberystwyth Arts Centre, University of Aberystwyth. CONSULTANT: Packman Lucas (Structural Engineer). MAKER: Tarmac Topblock. HEATHERWICK STUDIO: Ole Smith. *Page 366.*

Arts & Business Award
COMMISSIONERS: Arts & Business, Arthur Andersen. MAKERS: Essex Replica Castings, Opal Signs. *Page 48.*

Autumn Intrusion
COMMISSIONER: Harvey Nichols. SPONSORS: London Docklands Development Corporation, M-real Corporation (formerly Metsa-Serla), 3M. COLLABORATORS: Ron Packman, Jonathan Thomas. CONSULTANTS: Packman Lucas (Structural Engineer), Elektra (Lighting Designer). MAKERS: Heatherwick Studio, Vertigo Rigging (Installation), Tim Fishlock, Louise Raven, Julian Saul, Joanna Scott, Miri Heatherwick, Stewart McCafferty. *Page 98.*

B of the Bang
COMMISSIONERS: New East Manchester (Manchester City Council, English Partnerships, North-West Regional Development Agency). SPONSORS: English Partnerships, European Commission, Northwest Regional Development Agency's Public Art Programme, Manchester City Council. COLLABORATORS: Ron Packman, Toby Maclean. CONSULTANTS: Packman Lucas (Structural Engineer), Manage (Project Manager), Professor Michael Burdekin (Materials Consultant), Flint & Neill (Wind Consultant and Checking Engineer), Professor C. Baker (Wind Consultant), Invisible Cities (Visualizer). MAKERS: Westbury Structures (Main Contractor), William Hare (Main Contractor), Aker Kvaerner Heavy Industries (Fabrication), Abacus (Spike Plate Bending), Thyssen (Civils), Butterley (Civils), Butterley Pierce (Civils), Alfred MacAlpine (Civils), Alfa Construction (Installation), Steelbenders (Plate Bending), Angle Ring (Leg Plate Bending), CF Booth (Solid Leg Machining), Stent Foundations (Piling), Sheffield Forgemasters (Leg Normalizing). HEATHERWICK STUDIO: Rachel Hain, Stuart Wood. *Page 232.*

Baku Monument
COMMISSIONER: Innova. SPONSOR: Middle East Petroleum. CONSULTANT: TALL Engineers (Structural Engineer). HEATHERWICK STUDIO: Stuart Wood, Zeinab El Mikatti, Jem Hanbury. *Page 402.*

Baku Tea House
COMMISSIONER: Innova. SPONSOR: Middle East Petroleum. CONSULTANT: Adams Kara Taylor (Structural Engineer). HEATHERWICK STUDIO: Stuart Wood, Neil Hubbard, Tom Yu. *Page 526.*

Ballpoint
COMMISSIONER: Pentagram. HEATHERWICK STUDIO: Ingrid Hu, Craig Stephenson. *Page 302.*

Barking Square
COMMISSIONER: London Borough of Barking & Dagenham. COLLABORATORS: McAlister Architects, McAlister Landscape Architects, Ron Packman. HEATHERWICK STUDIO: Kieran Gaffney. *Page 158.*

Barnards Farm Sitooterie
COMMISSIONER: Barnards Farm. COLLABORATOR: Toby Maclean. CONSULTANT: Packman Lucas (Structural Engineer). MAKERS: Barry Dorling, ASPL (Metal Machining). HEATHERWICK STUDIO: Kieran Gaffney, Polly Brotherwood. *Page 160.*

Belsay Sitooterie
COMMISSIONER: English Heritage. COLLABORATOR: Ron Packman. CONSULTANT: Judith King (Art Consultant). MAKERS: Heatherwick Studio, Michael Herbert. HEATHERWICK STUDIO: Tom Chapman-Andrews, Alex Knahn. *Page 150.*

Bench
COMMISSIONER: Cass Sculpture Foundation. COLLABORATOR: Gavin Pond. MAKER: Pallam Precast. *Page 56.*

Blackburn Emergency Platform
COMMISSIONER: Railtrack. HEATHERWICK STUDIO: Tom Chapman-Andrews. *Page 128.*

Bleigiessen
COMMISSIONER: Wellcome Trust. SPONSOR: 3M. COLLABORATOR: Flux Glass. CONSULTANTS: Manage (Project Manager), WSP Group (Structural Engineer), Edwina Sassoon (Art Consultant). MAKERS: Heatherwick Studio, Torpak (Glass Bead Manufacture), Ormiston Wire (Wire). HEATHERWICK STUDIO: Rachel Hain, Eleanor Bird, Christos Choraitis, Marion Gillet, Ellen Hägerdal, Jem Hanbury, Ingrid Hu, Toby Maclean, Simon Macro, Tomomi Matsuba, Craig Stephenson, Stuart Wood. *Page 250.*

BMW Pavilion
COMMISSIONERS: BMW UK, Contrasts Gallery. COLLABORATORS: WCRS & Co., Ron Packman. HEATHERWICK STUDIO: Stuart Wood, Max Heine-Geldern. *Page 266.*

Botanical Gardens of Kew (Horticultural Advisor), Alectia (Process Consultant). HEATHERWICK STUDIO: Katerina Dionysopoulou, Eliot Postma, Alma Wang, Ville Saarikoski. *Page 566.*

Doha Grand Hotel
COMMISSIONER: Al Ghariya for Real Estate Investment. COLLABORATORS: RHWL, JA Designs, Najib and Mazen Salha. CONSULTANTS: WSP (Structural Engineer and Environmental Consultant), Lerch Bates (Lift Engineer and Traffic Consultant), Marine Projects (Marina Consultant), Cracknell Ferns (Landscape Consultant), 3DW (Visualizer). HEATHERWICK STUDIO: Mathew Cash, Stuart Wood, Christian Dahl, Jeg Dudley, James Whitaker. *Page 468.*

Double Clothing
COLLABORATOR: Zoe Lee. *Page 166.*

East Beach Café
COMMISSIONER: Brownfield Catering. COLLABORATORS: Ron Packman, Fred Manson. CONSULTANTS: Adams Kara Taylor (Structural Engineer), Boxall Sayer (CDM Coordinator), AMA Consulting (Environmental Consultant), RBC (Approved Inspector), Alan Clayton Design (Kitchen Designer), Janet Turner (Lighting Consultant), Into Lighting (Lighting Designer), Wordsearch (Graphics). MAKERS: Langridge Developments (Main Contractor), Littlehampton Welding (Steelwork), D10 Engineering (Additional Steelwork), Chant Electrical (Electrics), Renotherm (Spray Foam Insulation), Uno Interiors (Interior), Advance Screeding (Floors), Rustington Windows (Glazing), Solarlux (Glazing). HEATHERWICK STUDIO: Peter Ayres, Virginia Lopez Frechilla. *Page 344.*

Eden Project Exhibition Buildings
COMMISSIONER: The Eden Project. COLLABORATOR: Land Use Consultants. CONSULTANT: SKM Anthony Hunts (Structural Engineer). HEATHERWICK STUDIO: Kieran Gaffney, Rachel Hain, Stuart Wood. *Page 246.*

Electric Cinema Façade
COMMISSIONER: Peter Simon. COLLABORATORS: Gebler Tooth Architects, Jeff Bell (Glass Specialist). CONSULTANT: Packman Lucas (Structural Engineer). HEATHERWICK STUDIO: Tom Chapman-

Andrews. *Page 148.*

Electricity Pylon
COMMISSIONER: Royal Institute of British Architects, Department for Energy and Climate Change, The National Grid. COLLABORATOR: Toby Maclean. CONSULTANT: TALL Engineers (Structural Engineer). HEATHERWICK STUDIO: Neil Hubbard. *Page 582.*

Expanding Furniture
COLLABORATOR: Haunch of Venison. MAKER: Marzorati Ronchetti. HEATHERWICK STUDIO: Stuart Wood, Zeinab El Mikatti, Ingrid Hu, Hana Reith. *Page 330.*

Extrusions
COMMISSIONER: Haunch of Venison (Aluminium Version), Cass Sculpture Foundation (Timber Test Piece). COLLABORATORS: Pearl Lam (Aluminium Version), Jonathan Thomas (Timber Test Piece). MAKERS (Aluminium Version): Longkou Conglin Industry Aluminium, CPP, Littlehampton Welding, High Grade Metal Finishing. HEATHERWICK STUDIO: Stuart Wood, Mark Burrows, Ingrid Hu. *Page 504.*

Film Festival Ticket Office
COMMISSIONER: London International Film Festival. COLLABORATORS: Ron Packman, Julian Saul. *Page 74.*

Garden Railings for a London House
COMMISSIONER: Undisclosed. *Page 110.*

Gazebo
STUDENT WORK. *Page 58.*

Glass Bridge
SPONSORS: Hewlett-Packard, St. Gobain. COLLABORATORS: Ron Packman, Argent, Imperial College London. CONSULTANTS: SKM Anthony Hunts (Structural Engineer), iGuzzini (Lighting Designer), Unit 22 (Model Maker). HEATHERWICK STUDIO: Stuart Wood, Kieran Gaffney, Andrew Taylor. *Page 280.*

Gradated Tower
COMMISSIONER: Concepts Development Management. COLLABORATOR: Albert Taylor. HEATHERWICK STUDIO: Tom Chapman-Andrews, Simon Whittle. *Page 466.*

Grange-over-Sands Café and Bridge
COMMISSIONER: Grange Town Council. COLLABORATOR: Austin-Smith: Lord. CONSULTANT: Gifford (Structural Engineer). MAKER: University College London (Electron Microscope Scanning). HEATHERWICK STUDIO: Stuart Wood. *Page 290.*

Group of Towers
COMMISSIONER: KH Land. COLLABORATOR: Roger Ridsdill Smith. CONSULTANT: Arup (Structural Engineer). HEATHERWICK STUDIO: Peter Ayres, Tim Miller. *Page 464.*

Guastavino's
COMMISSIONER: Terence Conran. CONSULTANT: Packman Lucas (Structural Engineer). MAKER: Heatherwick Studio. HEATHERWICK STUDIO: Tom Chapman-Andrews, Catherine Kullberg Christophersen. *Page 174.*

Guy's Hospital
COMMISSIONER: Guy's and St Thomas' NHS Foundation Trust. SPONSORS: Guy's and St Thomas' NHS Foundation Trust, Pool of London Partnership, Guy's and St Thomas' Charity, Friends of Guy's Hospital. CONSULTANTS: Packman Lucas (Structural Engineer), Franklin + Andrews (Project Manager and Quantity Surveyor), Sinclair Knight Merz (Services Engineer), Landrock Associates (Planning Supervisor), Subtechnics (Surveyor). MAKERS: Crispin & Borst (Main Contractor), A1 Steel (Steelwork), iGuzzini (Lighting). HEATHERWICK STUDIO: Tom Chapman-Andrews, Rachel Hain, Claudia Hertrich, Ingrid Hu, Glenn Morley. *Page 336.*

Hairy Building
COMMISSIONER: Notting Hill Improvements Group. COLLABORATOR: Ron Packman. HEATHERWICK STUDIO: Tom Chapman-Andrews. *Page 144.*

Harewood Quarter
COMMISSIONER: Hammerson. CONSULTANTS: Adams Kara Taylor (Structural Engineer), Benoy (Retail Consultant), GROSS MAX (Landscape Design), Atelier Ten (Mechanical and Electrical Engineer), Gardiner & Theobald (Cost Consultant), Hoare Lea (Mechanical and Electrical Engineer), Waterman (Engineer), Faithful+Gould (Project Manager). HEATHERWICK STUDIO:

Mathew Cash, Neil Hubbard, Jaroslav Hulin, Mark Marshall, Miyong Rathe, Ole Smith, James Whitaker, Robert Wilson. *Page 438.*

Hate Seat
COMMISSIONER: English Heritage at Belsay Hall. COLLABORATOR: Jonathan Thomas. MAKER: Heatherwick Studio. *Page 94.*

Hereford Community Building
COMMISSIONER: Saint Francis Initiative. COLLABORATORS: Toby Maclean, Ron Packman. CONSULTANT: David Olivier (Environmental Consultant). HEATHERWICK STUDIO: Rachel Hain, Stuart Wood. *Page 200.*

HSBC History Wall
COMMISSIONER: HSBC Bank. CONSULTANTS: Packman Lucas (Structural Engineer), Cornish Engineer (Bond Testing), Arup Research and Development (Fire Testing). MAKERS: Heatherwick Studio, Permasteelisa (Glass Panels), Newmax Precision (Stainless Steel Rods), Laser Expertise (Aluminum Cutting), Supersine Duramark (Printing), Absolut Signs (Engraving), Zone Creations (Drilling). HEATHERWICK STUDIO: Kieran Gaffney, Marion Gillet, Simon Macro, Genevre Wilshire, Stuart Wood. *Page 216.*

Identity Crisis
COMMISSIONER: Glasgow 1999 European City of Design and Architecture. COLLABORATORS: David Redhead (Curator), Hannah Ford (Curator). CONSULTANTS: Packman Lucas (Structural Engineer), August (Graphic Designer), Spiers+Major (Lighting Designer). MAKERS: Heatherwick Studio, Lighthouse installation team. HEATHERWICK STUDIO: Tom Chapman-Andrews. *Page 134.*

Image Bank Award
COMMISSIONER: Image Bank. MAKER: GFM (Profile Cutting). *Page 114.*

Installation
COMMISSIONER: D&AD. COLLABORATOR: Jonathan Thomas. MAKER: MAKE. HEATHERWICK STUDIO: Kieran Gaffney, Tom Chapman-Andrews. *Page 122.*

Interlocking Book
STUDENT WORK. *Page 46.*

Jiading Bridge
COMMISSIONER: Shanghai Jiading New City Development Company. CONSULTANT: Adams Kara Taylor (Structural Engineer). HEATHERWICK STUDIO: Jennifer Chen, Mark Burrows, Neil Hubbard. *Page 574.*

Kagoshima Carpet
COMMISSIONER: Aram Designs. HEATHERWICK STUDIO: Stuart Wood, Christina Dyrberg. *Page 288.*

Khalidiyah Park
COMMISSIONER: Sheikha Salama Bint Hamdan Foundation. CONSULTANTS: Adams Kara Taylor (Structural Engineer), AECOM (Landscape Architect). HEATHERWICK STUDIO: Katerina Dionysopoulou, Gergely Kovacs. *Page 562.*

Kielder Boathouse
COMMISSIONER: Kielder Water and Forest Park. *Page 76.*

Konstam
COMMISSIONER: Oliver Rowe. COLLABORATOR: Kerr Noble (Graphic Designer). CONSULTANT: Packman Lucas (Structural Engineer). MAKERS: Heatherwick Studio, Solmaz, Julian Saul. HEATHERWICK STUDIO: Fergus Comer, Ingrid Hu, Craig Stephenson, Dandi Zhang. *Page 370.*

Laing Square
COMMISSIONER: Newcastle City Council. SPONSORS: Newcastle City Council, National Lottery Arts Fund via the Arts Council of England, European Regional Development Fund, Department of the Environment, Northern Arts. COLLABORATORS: Nader Mokhtari, Richard Sharp, Laing Art Gallery. CONSULTANTS: Packman Lucas (Structural Engineer), Pitchmastic (Research and Development), Sheffield Hallam (Research and Development), Newcastle City Council: City Engineering Services (Highway Design), Newcastle City Council: Planning and Transport (Traffic Management), Newcastle City Council: City Design (Landscape Design). MAKERS: Newcastle City Council: Cityworks (Main Contractor), Resin Building Products (Tiles), Pallam Precast (Benches), Janes (Benches), Heatherwick Studio (Benches), McNulty Boats (Staircase), British Engines (Bronze Casting), HiDef (Staircase

Steelwork), Van den Berk (Trees), Von Ahren (Trees). HEATHERWICK STUDIO: Kieran Gaffney, Rachel Hain. *Page 86.*

Large Span Rolling Bridge
COMMISSIONER: The City Bridge Trust. SPONSORS: The Building Exploratory. COLLABORATORS: Pupils and teachers of Seabright Primary School. MAKER: Heatherwick Studio. HEATHERWICK STUDIO: Mark Burrows, Pikyan Luk, Liz Middleton, Benjamin Mills, Julian Saul. *Page 514.*

Log
STUDENT WORK. *Page 66.*

London Bus
COMMISSIONER: Transport for London. COLLABORATORS: Wrightbus, Malin Palm. MAKER: Wrightbus. HEATHERWICK STUDIO: Stuart Wood, Neil Hubbard, Tim Miller, Tan Sohanpall. *Page 536.*

London Cable Car
COMMISSIONER: Transport for London. CONSULTANT: Arup (Engineer). HEATHERWICK STUDIO: Andrew Taylor, Tan Sohanpall, Rachel Song. *Page 552.*

London Underground Station
COMMISSIONER: London Transport Jubilee Line Extension. COLLABORATOR: Mark Baguley. *Page 75.*

Longchamp Store
COMMISSIONER: Longchamp. COLLABORATORS: Jean Cassegrain, Philippe Cassegrain. CONSULTANTS: Packman Lucas (Structural Engineer), Atmosphere Design Group (Executive Architect), Building Structural Engineering Services (Executive Engineer), Gilsanz Murray Steficek (Executive Engineer), HDLC Architectural Lighting Design (Lighting Designer), O'Dea Lynch Abbattista & Associates (Mechanical and Electrical Engineer), Outsource Consultants (Expeditor). MAKERS: Shawmut Design & Construction (Main Contractor), Hillside Ironworks (Staircase Steelwork), Imperial Woodworking Enterprises (Woodwork), Talbot Designs (Glass Panels), Decca (Furniture). HEATHERWICK STUDIO: Tom Chapman-Andrews, Rachel Hain, Jem Hanbury. *Page 320.*

Masdar Mosque
COMMISSIONER: Foster + Partners.

601

603

Street Chandelier
COMMISSIONER: London Borough of Southwark. *Page 154.*

Teesside Power Station
COMMISSIONER: Bio Energy Investments. CONSULTANTS: Arup (Structural and Mechanical Engineer), David Langdon (Quantity Surveyor). HEATHERWICK STUDIO: Mathew Cash, Jennifer Chen, Ole Smith, Robert Wilson. *Page 520.*

Test Pieces
STUDENT WORK. *Page 22.*

Temple
COMMISSIONER: Shingon-hu Buddhist Organisation. COLLABORATORS: Kaoru Okamura (Translator), Trevor Laidler (Visualizer). CONSULTANTS: Packman Lucas (Structural Engineer), Mawatari Kogyo K. K. (Executive Architect), Master Bros (Project Manager), Neuplatz (Project Manager), Theo Theodorou (Design Agent). MAKER: Royal National Throat Nose and Ear Hospital (3D Scanning). HEATHERWICK STUDIO: Kieran Gaffney, Rachel Hain. *Page 208.*

Three-Dimensional Picture Frame
STUDENT WORK. COLLABORATOR: Cass Arts. *Page 42.*

Throne
STUDENT WORK. *Page 19.*

Towers of Silence
COMMISSIONER: Bombay Parsi Punchayet. CONSULTANTS: Adams Kara Taylor (Structural Engineer), Rider Levett Bucknall (Cost Consultant). HEATHERWICK STUDIO: Peter Ayres, Craig Miller. *Page 570.*

Transformable Seat
STUDENT WORK. *Page 38.*

Turning Trees
COMMISSIONER: Mitsubishi Estates Limited. CONSULTANTS: Modus Operandi (Art Consultant), Van den Berk (Trees). HEATHERWICK STUDIO: Stuart Wood. *Page 206.*

Twin Roundabouts
COMMISSIONER: London Borough of Barking & Dagenham. SPONSORS: European Regional Development Fund, Arts Council of Great Britain, Arts Lottery.
COLLABORATOR: Maisie Rowe. CONSULTANTS: Packman Lucas (Structural Engineer), London Borough of Barking & Dagenham (Highway Engineer), Geoff Wood (Art Consultant). MAKER: Alfred McAlpine. HEATHERWICK STUDIO: Kieran Gaffney, Rachel Hain, Sarah Kaye. *Page 138.*

Twisted Cabinet
COMMISSIONER: Benchmark Furniture. COLLABORATOR: Steuart Padwick. MAKER: Benchmark Furniture. HEATHERWICK STUDIO: Stuart Wood. *Page 54.*

Upholstered Furniture
COLLABORATOR: Anna Maria Feniello. HEATHERWICK STUDIO: Stuart Wood, Mark Burrows, Zeinab El Mikatti, Mike MacVean. *Page 40.*

UK Pavilion
COMMISSIONER: Foreign & Commonwealth Office of the Government of the United Kingdom. SPONSORS: Foreign & Commonwealth Office, UK Trade and Invest, British Council, Department for Communities and Local Government, Department for Environment, Food and Rural Affairs, Department for Business, Innovation and Skills, England's Regional Development Agencies, Department for Culture, Olympics, Media and Sport, AstraZeneca, Barclays, BP, Diageo, GKN. COLLABORATORS: Casson Mann, Philip Dodd, Andrew Cahn, Mark Jones, Ian McCartney, John Sorrell, Paul Smith, Wolfgang Stuppy, Albert Taylor. CONSULTANTS: Adams Kara Taylor (Structural Engineer), Atelier Ten (Environmental Engineer), Safe Consulting (Fire and Risk Engineer), Architectural Design & Research Institute of Tongji University (Executive Architect), RHWL (Executive Architect), Troika (Walkway Exhibition Designer), Adriana Paice (Project Coordinator), Davis Langdon & Seah (Quantity Surveyor), Mace (Project Manager). MAKERS: Mace, Suzhong Construction Group, Mike Smith Studio. HEATHERWICK STUDIO: Katerina Dionysopoulou, Robert Wilson, Ingrid Hu, Jaroslav Hulin, Stuart Wood, Peter Ayres, Jem Hanbury. *Page 442.*

V&A Temporary Structure
COMMISSIONER: Victoria & Albert Museum. CONSULTANTS: Ice Work UK (Ice Consultant), Arup Environment (Environmental Consultant). HEATHERWICK STUDIO: Peter Ayres, Ingrid Hu, Julian Saul. *Page 398.*

Vessels
STUDENT WORK. *Page 27.*

Watch
COLLABORATORS: Steven Mahoney, Moritz Waldemeyer. HEATHERWICK STUDIO: Stuart Wood, Zeinab El Mikatti, Laurie Dickason, Chris Rea. *Page 400.*

Windsor Great Hall
COMMISSIONER: Architecture Foundation. COLLABORATOR: Anna Maria Feniello. *Page 65.*

Worth Abbey Church
COMMISSIONER: Worth Abbey. COLLABORATOR: Ron Packman. CONSULTANTS: Tully De'Ath (Structural Engineer), BLR Associates (Mechanical and Electrical Engineer), FT Allen (Quantity Surveyor), Arup Acoustics (Acoustic Analysis), DPA Lighting (Lighting Designer). MAKERS: Kier Longley (Main Contractor), Swift Horsman (Furniture), Wyvern Organs (Organ), System Design (Sound). HEATHERWICK STUDIO: Peter Ayres, Fergus Comer, Abigail Kendler, Fred Manson, Andrew Taylor. *Page 408.*

Worthing Swimming Pool
COMMISSIONER: Worthing Borough Council. COLLABORATORS: Saville Jones, Arup, Jane Wood. HEATHERWICK STUDIO: Stuart Wood, Neil Hubbard, Maria Kafel-Bentkowska, Ole Smith, Abigail Yeates. *Page 496.*

Yorkshire Sound Barrier
COMMISSIONERS: Yorkshire Forward, Highways Agency. HEATHERWICK STUDIO: Catherine Kullberg Christophersen. *Page 198.*

Zip Bag
COMMISSIONER: Longchamp. COLLABORATORS: Philippe Cassegrain, Stephen Mahoney, David Tracey, Ruth Glen, Toby Maclean, Zoe Lee. CONSULTANT: Packman Lucas (Structural Engineer). MAKER: Longchamp. HEATHERWICK STUDIO: Marion Gillet, Zeinab El Mikatti, Ingrid Hu, Stuart Wood. *Page 168.*

圖片版權

Adams Kara Taylor: 424 (top right), 425
Aglaé Bory: 377
Anthony Hunt Associates: 281
Courtesy of ArtLyst.com: 594 (bottom)
Arts & Business: 48, 49, 50, 51
Assembly Studios: 375, 404 (bottom left, bottom right), 405
Iwan Baan: 13 (third left), 16, 382, 384, 385 (bottom left, bottom right), 387, 388, 389 (bottom left, top right, bottom right), 390, 392 (bottom), 393 (bottom), 394, 442, 448 (top left, bottom), 450, 452 (bottom right), 454, 455 (bottom), 458, 537, 539 (top right), 540 (top right), 541, 542, 544
David Baluizen: 190
Roger Bamber: 348 (top)
Rob Barty: 11 (top left)
BBC Photo Library: 252, 283 (top left)
Benchmark Furniture: 54 (top left), 55
Fabrice Bourrelly, 3DW Ltd: 469, 470 (bottom left, bottom right), 471, 527, 528
Chris Brown: 496
John Burke, Age Fotostock: 490
Carnes: 316 (left)
Christina Chelmick: 412 (top right, bottom right)
China Central Television courtesy of the British General Consulate, Shanghai: 449
Ronald Codrai: 564 (top right)
Collection of the Samuel Dorsky Museum of Art: 574
Livia Cormandini: 310
Cristiano Corte, Marzorati Ronchetti: 4, 435 (top right)
ESO: 11 (third left)
Catherine Evans: 344, 350
Foreign & Commonwealth Office: 455 (top)
FreeFoto.com: 251 (top left)
From *Edwardian Inventions* by Dale & Gray, 1979: 9 (top left)
Getty Images: 591 (top), 594 (centre right), 596–97
Stephen Gibson: 8 (bottom right)
Isobel Goodacre: 433
Graham Carlow Photography: 452 (top right)
Len Grant: 233, 237, 238, 239, 242
Rick Guest: 164, 165
Eric Guy, Museum of English Rural Life, University of Reading: 10 (second right)

Hasbro Ltd: 144
Heatherwick Studio and Holly Wilson: 194
Hemis.fr, SuperStock: 532 (top left)
Homes and Communities Agency: 9 (bottom left)
Image credit unknown: 8 (third right), 54 (top right), 62, 63, 64 (bottom left), 114 (bottom left), 115, 154, 168 (bottom left), 196, 197, 211 (top right), 231, 234 (top right), 236 (top), 246 (top right), 393 (top right), 417, 418 (top left), 460 (top left), 494 (top right), 538 (top right), 546, 552 (top right), 567
Infinite 3D: 158 (bottom right)
John Hughes: 434 (bottom), 435 (bottom)
www.jonathangregson.co.uk: 346
Henryk Tomasz Kaiser: 40 (top right)
Tatiana Karapanagioti: 131
Nikolas Koenig: 320, 324 (second right)
Trevor Laidler: 214 (second left), 215
LakeRidge Photography: 198 (right)
Nic Lehoux: 324 (second left), 327
Whitney Loewen: 10 (third right)
Longchamp Paris: 169, 173
Lucas Digital: 453 (top left)
Magic Car Pics: 9 (third left)
Peter Mallet: 430, 504, 510, 511
Manchester Evening News: 241
Martha Schwartz Partners: 423
Daniele Mattioli: 447 (top left, top right, bottom right), 448 (top right), 456
William Murray: 348 (bottom left), 349 (bottom right)
Scott Nash: 13 (bottom left)
National Cycling Centre: 424 (bottom right)
National Geographic, Getty Images: 11 (second left)
Cristobal Palma: 244
Phil Captain 3D McNally: 507 (top)
Mark Pinder: 87, 89, 90, 95, 163 (bottom right), 236 (bottom)
Pollinger Ltd and the Estate of Mrs J. C. Robinson: 9 (second left)
Mike Powell, Getty Images: 11 (bottom left)
Press Association: 590, 592 (left)
Louie Psihoyos, Science Faction, Corbis: 262 (bottom)
Reuters/Pawel Kopczynski: 593
Salviati: 306, 307
Edwina Sassoon: 254, 255 (second left)
Norbert Schoerner: 257
Sinclair Knight Merz: 263 (top)
Susan Smart: 436

Charles Smith, Corbis: 464
SOM Architects: 414
Steve Speller: 52, 53, 56 (bottom), 57, 78, 81, 82, 83, 98, 103 (top left), 106, 108, 116, 121, 123, 124, 132 (bottom left, bottom right), 133, 134, 136, 137, 140 (second left, bottom), 142, 160, 177, 180, 182, 183, 185, 188, 208, 216, 219, 220, 229 (bottom), 250, 256, 258, 260, 264, 265, 370, 371, 372
Sophie Spencer-Wood: 58
SSPL via Getty Images: 8 (top right)
Andy Stagg: 351, 352
George Steinmetz, Corbis: 262 (top left)
Edmund Sumner: 336, 338, 339, 340, 356 (bottom), 357, 358, 360, 408, 412 (top left, middle, bottom left), 413
Swire Properties Ltd: 383 (top left)
TALL Engineers: 245
Andrea Tani: 530 (bottom right)
Wilfred Patrick Thesiger © Pitt Rivers Museum, University of Oxford: 530 (top left)
James Towill: 522 (top)
Uniform Communications Ltd: 547, 548, 550
University College London Science Lab: 291
Kikuko Usuyama: 324 (top left)
Tom Vack, Magis: 300, 432 (top right, second right, bottom right)
Van den Berk Nurseries: 316 (right)
Victoria and Albert Museum, London: 595 (bottom)
Jasper White: 19, 39, 42 (bottom), 43, 46, 47, 64 (top right), 66, 68, 69, 72, 73, 88 (top left), 102, 113, 122, 126, 127, 129, 130, 170, 172, 179, 186 (top), 199, 206 (bottom right), 267, 268 (bottom left), 269, 274, 275, 289, 294, 295, 309, 318, 330, 331, 332 (bottom left), 333, 334, 335, 343, 396, 397, 403, 406 (bottom left), 407, 432 (top left), 453 (bottom left), 462, 472, 484, 493, 500, 518 (bottom left, bottom right), 556, 559 (top right), 580, 581, 594 (left), 595 (centre)
Adrian Wilson: 324 (top right, bottom right), 325, 328
Worthing Herald: 497
Wright Bus: 539 (top left)
WSP Group: 468

在製作本書之際，我們花了相當大的工夫尋找書內翻印資料的版權所有人，但令人遺憾的是，有些並無法如願找到。我們非常願意在本書再版時以適當形式註明攝影者姓名並表達謝意。

海澤維克工作室
1994–2012

Shantha Adivhalli
William Aitken
Sam Aitkenhead
Simone Altmann
George Amponsah
Julin Ang
Doris Asiamah
Sogol Atighehchi
Simona Auteri
David Aviram
Peter Ayres
Jeremy Backlar
Chloé Ballu
Elaine Baptiste
Sofia Bark
Melanie Bartle
Stefania Batoeva
Janice Baumann
Jan Baybars
Ramona Becker
Andreja Beric
Carolina Biegun Elgue
Eleanor Bird
Ben Bisek
Einar Blixhavn
Camille Booth
Sarah Borowiecka
Polly Brotherwood
Veljko Buncic
Mark Burrows
Jennifer Butler
Mathew Cash
Tom Chapman-Andrews
Michael Charbonnel
Lucy Charlton
Jennifer Chen
Yü Chen
Doris Cheong
Daryl Cheung
Leo Cheung
Chun Chiu
Christos Choraitis
Yao Jen Chuang
Ashley Clayton
Kate Close
Sally Cohen
David Cole
Natalie Cole
Louise-Anne Comeau
Fergus Comer
Rosie Connors
David Costa
Alex Cotton

Holly Cowan
Nerma Cridge
Jacob Crittenden
Megan Cumberland
Christian Dahl
James Darling
Bim Daser
Ken Day
Jacob de Berker
Alienor de Chambrier
Laurie Dickason
Katerina Dionysopoulou
Pinar Djemil
Jenny Draxlbauer
Laurence Dudeney
Jeg Dudley
Nina Due
Christina Dyrberg
Eyal Edelman
Julia Edwards
Zeinab El Mikatti
Bee Emmott
Sarah Entwistle
Danielle Eveleigh
Pam Fauchon
Amber Fenley
Chiara Ferrari
Lisa Finlay
Mark Finzel
Tim Fishlock
Ian Fitzpatrick
Catherine Flowers
Lucia Fraser
Eran Friedland
Melissa Fukumoto
Kieran Gaffney
Hattie Gallagher
Frank Gilks
Marion Gillet
Rachel Glass
Paloma Gormley
David Grant
Emer Grant
Adam Grice
George Guest
Ellen Hägerdal
Rachel Hain
Trond Halvorsen
Jem Hanbury
Ben Hanson
Tim Harris
Lucy Heale
Elena Heatherwick

Hugh Heatherwick
Marisa Heatherwick
Miri Heatherwick
Moss Heatherwick
Thomas Heatherwick
Vera Heatherwick
Max Heine-Geldern
Anna Heinrickson
Hayley Henry
Claudia Hertrich
Shannon Hewlko
Sabine Hielscher
Mathew Hill
Andy Hillman
George Hintzen
Lisa Hirst
Etain Ho
Le Ha Hoang
Christopher Hon Ming Lam
Ingrid Hu
Neil Hubbard
Jaroslav Hulin
Hao-Chun Hung
Jimmy Hung
William Hunter
Adelina Iliev
Marina Illum
Alice Ives
Alexander Jackson
Anna Jacobson
Catherine James
Dominique Jenkins
Roberta Jenkins
Holly Jerrom
Anya Johnson
Ben Johnson
Kara Johnson
Alex Jones
Jonathan Jones
Maria Kafel-Bentkowska
Sarah Kaye
Kevin Kelly
Abigail Kendler
Catherine Kenyon
Flora Kessler
Kate Kilalea
Alex Knahn
Makiko Konishi
Gergely Kovacs
Catherine Kullberg Christophersen
Johan Kure
Keely Lanigan
Margot Laudon

Changyeob Lee
Helen Lee
Viviane Lee
Zoe Lee
Elizabeth Leidy
Sacha Leong
Vivien Li
Mavis Lian
Chia Ling Chung
Pascoe Lintell
Virginia Lopez Frechilla
Clare Lowther
Pikyan Luk
Jakob Lund
Stuart McCafferty
Garvan McGrane
Toby Maclean
Andrew McMullan
Abigail McNeill
Simon Macro
Mike MacVean
Helen Maier
Clare Manassei
Sogi Mangalsuren
Fred Manson
Mark Marshall
Kirsten Martin
Stepan Martinovsky
Tomomi Matsuba
Gemma Matthias
Tom Meacock
Posy Metz
Dirk Meuleneers
Liz Middleton
Craig Miller
Tim Miller
Benjamin Mills
Siobhan Milne
Jody Milton
Holly Mitchell
Rosie Mitchell
Nader Mokhtari
Xavier Flores Moncunill
Bruce Morgan
Glenn Morley
Matthew Morris
Chloe Mostyn
Tony Mullins
James Mustill
Sayaka Namba
Erika Nokes
Michele Oke
Karol Olszewski

Satoko Onisi
Leonora Oppenheim
Cara O'Sullivan
Juan Ignacio Oyarbide
Ron Packman
Christopher Palmer
Hannah Parker
Warren Parker
Clara Pierantozzi
Ross Plaster
Naya Posotidou
Eliot Postma
Luis Potter
Raphaela Potter
Jeff Powers
Lucy Priest
Umesh Qarmar
Thomas Randall-Page
Ryan Ras
Miyong Rathe
Louise Raven
Chris Rea
Alex Reddicliffe
Hana Reith
Stefan Ritter
Sandra Robinson
Peter Romvári
Maisie Rowe
Urzsula Russek
Ryszard Rychlicki
Ville Saarikoski
Danai Sage
Siba Sahabi
Sarah Sandercock
Julian Saul
Heidi Schaefer
Hannah Schneebeli
Asako Sengoku
Dina Shahar
Richard Sharp
Eyal Shaviv
Jill Skulina
James Smith
Ole Smith
Thomas Smith
Tan Sohanpall
Rachel Song
Edward Steed
Craig Stephenson
Rosslyn Stewart
Sebastian Stoddart
Jonathan Sturgess
Daniel Swann

Lukasz Szczepanowicz
Ana Taborda
Lucy Tams
Andrew Taylor
Ying Wen Teh
Chris Thomas
James Thomas
George Thomson
Emma Thorn
Sharon Toong
Leisa Tough
Jacqueline Townsend
Colleen Tracey
Sebastian Ute
Dominic Vadra-Edwards
Jasper Van Oosterhout
Paula Velasco Ureta
Guido Vericat
Bettina von Kameke
George Wainwright
Alma Wang
Daniel Wang
Dominik Watracz Yarocki
Peter Webb
Daniel Weidler
James Whitaker
Simon Whittle
James Wignall
Thomas Williams
Genevre Wilshire
Craig Wilson
Robert Wilson
Jerzy Wiltowski
Simon Winters
Stuart Wood
Helen Wren
Andrew Wright
Douglas Wright
Jonathan Wright
Abigail Yeates
Eda Yetis
Chris Yoo
Sophie Young
Tom Yu
Chen Zhan
Dandi Zhang

Thomas Heatherwick: Making
Written by Thomas Heatherwick and Maisie Rowe

Coordinated by Liz Middleton

Book team: Dominique Jenkins, Kara Johnson,
Clare Lowther

And also: Peter Ayres, Alienor de Chambrier, Arancha Chia,
Chun Chiu, Kate Close, Sally Cohen, Ken Day, Pinar Djemil, Bee
Emmott, David Grant, Neil Hubbard, Kate Kilalea, Bernard Leon,
Mavis Lian, Cathy Middleton, Siobhan Milne, Matthew Morris,
Rebecca Roke, Sarah Simpkin, Alex Stetter, Andrew Taylor,
Stefany Tomalin, Jasper White, Robert Wilson, Stuart Wood

Designed by Here Design

On the cover: UK Pavilion. Copyright © 2012 Iwan Baan

Published by arrangement with Thames & Hudson, London.
Copyright © 2012 Heatherwick Studio

This edition first published in Taiwan in 2013 by Faces Publications,
a division of Cité Publishing Ltd, Taipei City

Complex Chinese edition © Faces Publications

國家圖書館出版品預行編目資料

從我到我們：海澤維克談海澤維克設計全紀錄／湯瑪斯‧海澤維克（Thomas Heatherwick）、玫希‧羅（Maisie Rowe）著；林潔盈譯.--初版.--臺北市：臉譜，城邦文化出版：家庭傳媒城邦分公司發行, 2013.08
608面；25.2×22公分. --（藝術叢書；FI2009C）
譯自：Thomas Heatherwick: Making

ISBN 978-986-235-234-2（精裝）

1.海澤維克（Heatherwick, Thomas）2.學術思想
3.建築美術設計 4.作品集

920.1 102000667

藝術叢書 FI2009C

從我到我們

海澤維克談海澤維克
設計全紀錄

作　　者	湯瑪斯‧海澤維克（Thomas Heatherwick）、玫希‧羅（Maisie Rowe）	
譯　　者	林潔盈	
副總編輯	劉麗真	
主　　編	陳逸瑛、顧立平	
美術設計	陳瑀聲	

發　行　人　涂玉雲
出　　版　臉譜出版
城邦文化事業股份有限公司
台北市中山區民生東路二段141號5樓
電話：886-2-25007696　傳真：886-2-25001952
發　　行　英屬蓋曼群島商家庭傳媒股份有限公司城邦分公司
台北市中山區民生東路二段141號11樓
客服服務專線：886-2-25007718；25007719
24小時傳真專線：886-2-25001990；25001991
服務時間：週一至週五上午09:30-12:00；下午13:30-17:00
劃撥帳號：19863813　戶名：書虫股份有限公司
讀者服務信箱：service@readingclub.com.tw
香港發行所　城邦（香港）出版集團有限公司
香港灣仔駱克道193號東超商業中心1樓
電話：852-25086231　傳真：852-25789337
E-mail: hkcite@biznetvigator.com
馬新發行所　城邦（馬新）出版集團 Cité (M) Sdn Bhd
41, Jalan Radin Anum, Bandar Baru Sri Petaling, 57000 Kuala Lumpur, Malaysia
電話：603-90578822　傳真：603-90576622
E-mail: cite@cite.com.my

初版一刷　2013年8月

定　　價　2800元

ISBN 978-986-235-234-2
版權所有‧翻印必究

Printed and bound in China by C & C Offset Printing Co. Ltd
（本書如有缺頁、破損、倒裝，請寄回更換）